THE AWARO CEREMONY OF THE SECOND
CULTURE CONFERENCE FOR WORLD PEACE
PAO DING PEACE PRIZE

1991.8.14楊英風（右三）獲第二屆世界和平文化大會寶鼎和平獎。

楊英風　鳳凰來儀　1991　不銹鋼
台北市銀總行（現台北富邦銀行總行）

1991年楊英風（右三）與親友攝於朱銘（右二）個展展場。

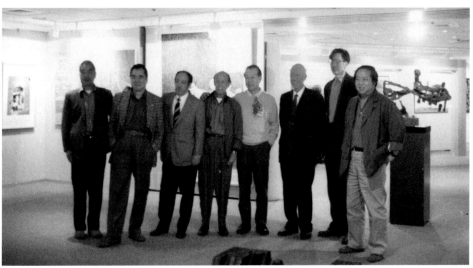

1991.12.22-1992.1.5「五月東方35週年展」期間展出者合影。

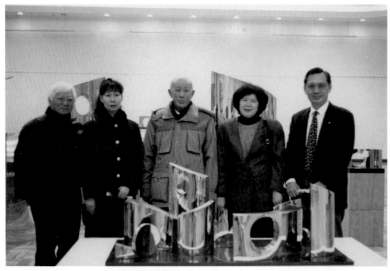

1992.1.9-21「楊英風'92個展」期間楊英風（右三）與友人攝於展場。左一為柯錫杰、左二為樊潔兮。

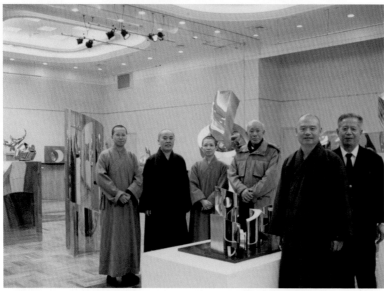

1992.1.9-21「楊英風'92個展」期間楊英風（右三）與親友攝於展場。左二為三女寬謙法師。

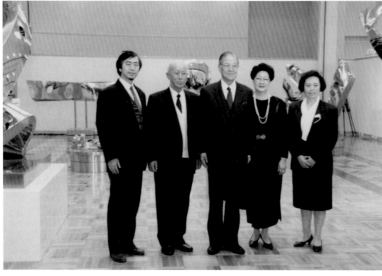

1992.1.10李登輝總統參觀「楊英風'92個展」時留影。

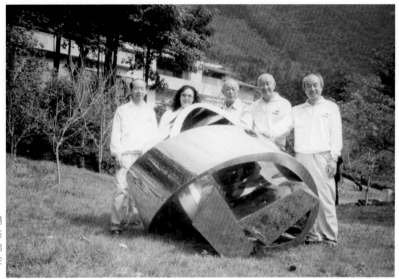

1992.2.19楊英風（右三）、楊
景天（右二）、楊英鏢（右
一）、陳英哲（左一）四兄弟
與弟媳劉蓓蓓（左二）攝於
埔里靜觀廬前。

1992.2.27楊英風攝於金門。

1992.2.27楊英風攝於金門。

1992.3.19楊英風與日本筑波霞浦高爾夫球場庭石作品〔兔起龍躍〕。

1992.4.13楊英風與第二任妻子呂碧蘭攝於日本筑波霞浦高爾夫球場。

1992.4.17楊英風（右三）於日本筑波霞浦高爾夫球場佈置庭園大石時與友人合影。右一為球場主人劉介宙。

楊英風　茁生（局部）　1992　不銹鋼　日本筑波霞浦高爾夫球場

1992.9.23楊英風美術館開幕前之記者會，楊英風向記者介紹作品。

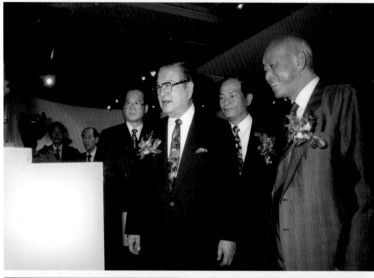

1992.9.26楊英風美術館開幕，黃石城（右二）、蔣彥士（右三）、簡又新（右四）等人參觀楊英風（右一）作品。

1992.9.26謝東閔（中）參加楊英風美術館開幕。

1992.9.26楊英風（中）與朱銘（左）、鄭春雄（右）合攝於楊英風美術館開幕當日。

1992.12.19楊英風與三女寬謙法師攝於日本廣島豐平。

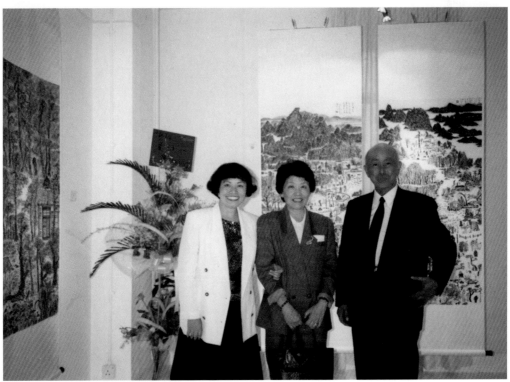

1992.11.18楊英風與二女美惠及友人攝於香港。

1992年楊英風與日本筑波霞浦國際高爾夫球場不銹鋼作品〔天地星緣〕（局部）。

1992年楊英風與日本筑波霞浦國際高爾夫球場不銹鋼作品〔茁生〕。

1993.1.10郎靜山於楊英風美術館演講時與楊英風合攝。

約1993.1.14-18〔地球村〕於「第一屆邁阿密藝術季海洋大道雕塑特展」展出之情形。

約1993.1.14-18〔地球村〕（局部）於「第一屆邁阿密藝術季海洋大道雕塑特展」展出之情形。

約1993.1.14-18楊英風與〔月明〕攝於「第一屆邁阿密藝術季海洋大道雕塑特展」室內展場。

約1993.1.14-18楊英風攝於邁阿密。

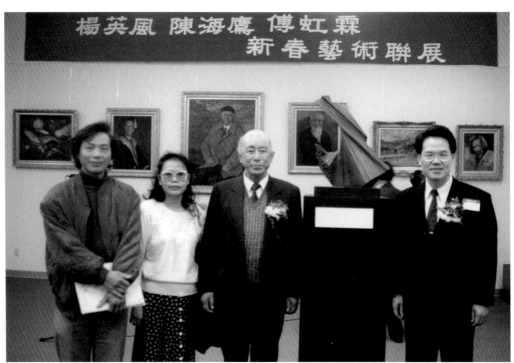

1993.1.23楊英風（左三）與友人攝於洛杉磯僑教第二中心「楊英風、陳海鷹、傅虹霖新春藝術聯展」會場。

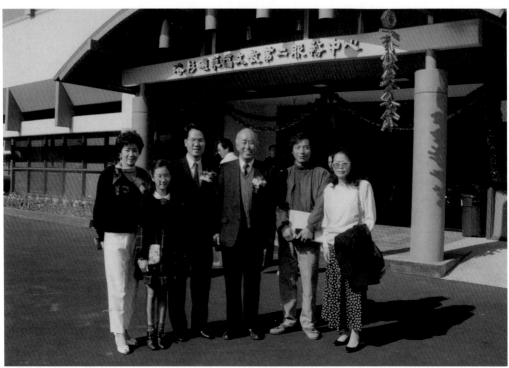

1993.1.23楊英風（右三）與友人攝於洛杉磯僑教第二中心前。

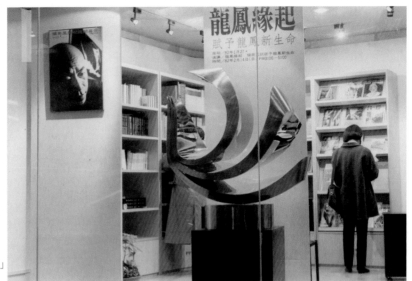

1993.1.27「龍鳳緣起展」
於楊英風美術館。

1993.7.4楊英風攝於陽明
山，莊靈攝。

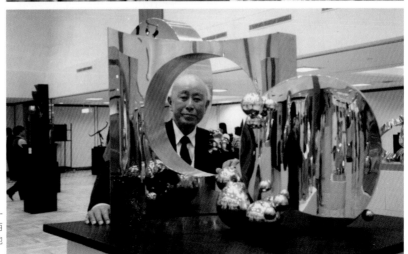

「楊英風'93個展」（10.1-
12）於台北新光三越百
貨，圖為楊英風與〔天地
星緣〕。

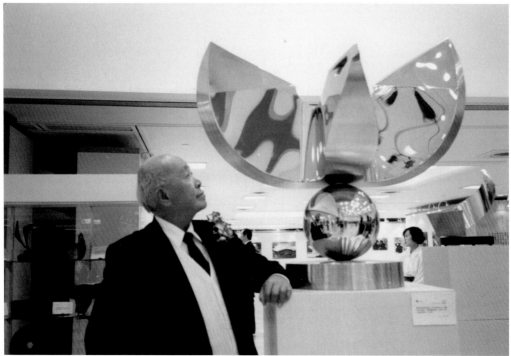

「楊英風'93個展」（10.1-12）於台北新光三越百貨，圖為楊英風與〔鷹（二）〕。

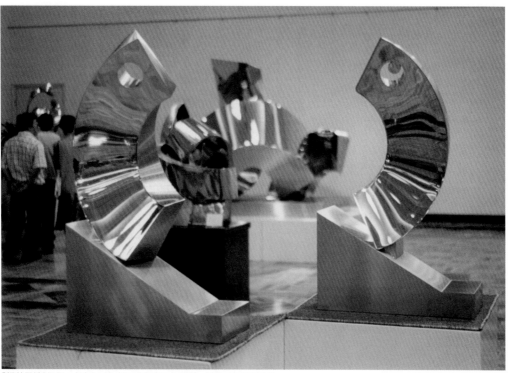

「楊英風'93個展」（10.1-12）於台北新光三越百貨，圖為〔淳德若珩〕。

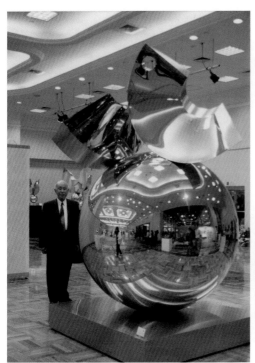

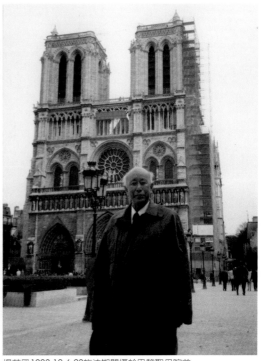

「楊英風'93個展」（10.1-12）於台北新光三越百貨，圖為楊英風與〔和風〕。

楊英風1993.10.6-23旅法期間攝於巴黎聖母院前。

楊英風（右二）1993.10.6-23旅法期間認識作家祖慰（左一）。

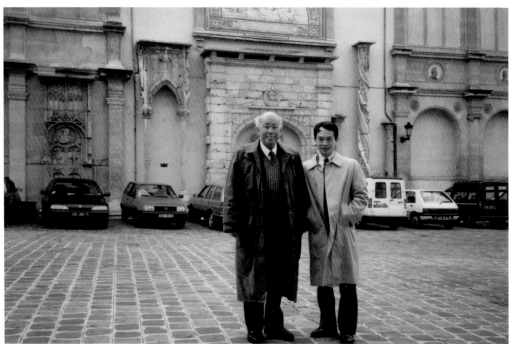

1993.10.18楊英風與中華民國駐法代辦處文化組黃景星組長合影。

〔輝躍（三）〕於「巴黎第二十屆當代藝術國際博覽會（FIAC）」（10.9-17）展出之情形。

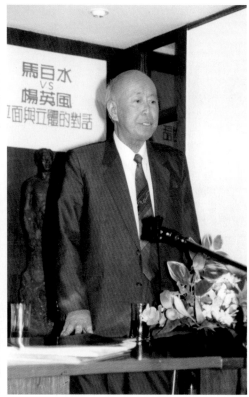

1993.11.7楊英風攝於「馬白水v.s楊英風——平面與立體的對話」座談會現場。

1993.11.7楊英風（右一）與馬白水（左一）合攝。

楊英風　厚生　1993　不銹鋼

楊英風　日新又新　1993
不銹鋼　柯錫杰攝

楊英風　玄通太虛　1993
鈦合金、不銹鋼　柯錫杰攝

楊英風全集

YUYU YANG CORPUS

研究集 IV
Research Essay IV

第十九卷
Volume 19

策畫／國立交通大學
主編／國立交通大學楊英風藝術研究中心
　　　財團法人楊英風藝術教育基金會
出版／藝術家出版社

感　謝　APPRECIATE

國立交通大學　National Chiao Tung University

朱銘文教基金會　Nonprofit Organization Juming Culture and Education Foundation

新竹法源講寺　Hsinchu Fa Yuan Temple

新竹永修精舍　Hsinchu Yong Xiu Meditation Center

張榮發基金會　Yung-fa Chang Foundation

高雄麗晶診所　Kaohsiung Li-ching Clinic

典藏藝術家庭　Art & Collection Group

謝金河　Chin-ho Shieh

葉榮嘉　Yung-chia Yeh

許順良　Shun-liang Shu

麗寶文教基金會　Lihpao Foundation

許雅玲　Ya-Ling Hsu

杜隆欽　Long-Chin Tu

洪美銀　Mei-Yin Hong

劉宗雄　Liu Tzung Hsiung

捷拓科技股份有限公司　Minmax Technology Co., Ltd.

永達保險經紀人股份有限公司　Evepro Insurance Brokers Co., Ltd.

霍克國際藝術股份有限公司　Hoke Art Gallery

梵藝術　Fine Art Center

詹振芳　Chan Cheng Fang

對《楊英風全集》的大力支持及贊助　For your great advocacy and support to Yuyu Yang Corpus

楊英風全集

YUYU YANG CORPUS

研究集IV

第十九卷

Volume 19

Research Essay IV

目錄

contents

目錄

6

目錄

潮如評佳 場球高波筑本日劃規

想理一合人天達傳，壯茁長生中然自在物萬現

景觀雕塑 調和自然與環境

魏晉樓實圓融精神 為創作動力

楊英風

△從事藝術創作數十年，「景觀雕塑」一直是我努力推展的藝術領域。我所用的「景觀」二字並不同於英文「Landscape」所指涉的，只限於一部分看得見的風景或土地的外觀，它的意涵指的是廣義的環境，包含了人類感官與思想可及的一切空間。

近年來不管國內外，活動空間皆趨於狹窄。其實，一個自然美人性協調發展的生活空間才是人類的國土，「景觀設計界」、「創造一個自然與人大環境」的概念，知識再豐富、科技再發達，人爲的小環境都永遠依附於自然的大環境。「景觀造人」二者是互爲表裡的概念，無論是宇宙天成的自然，或是人類創造的活動空間環境，都息息相關。

我從小就喜歡接近大自然。生長在宜蘭鄉下的小橋、流水、山川、田野之間，孕育自然思想的深度來看，傳統建容厚的生活、這種純樸的生活氣氛，使我從此與中國文化、喜愛中國文化的基礎，但對我最豐富大、使我因此而豐富十一年的那段時間，那時有帝稱的生活美學給我不盡知識的啟示，養田五十八教授的指導，開始對對雷音大唐經的認識，年輕的我對這份發現自是興奮莫不已，自此教盲十九我學習中國文化的熱情。

《楊英風大事紀》

作品週

楊英風（左圖）字動聆，一九二六年生於宜蘭。曾就學東京美術學校建築系、北平輔仁大學美術系，讀立台灣師範大學美術系及義大利國立羅馬藝術學院雕塑系，是世界知名的景觀雕塑設計家。其代表作遍佈世界各地，同時兼任多國雕塑作品週佈世界各地

一九五九年，銅製作品「哲人」參加一於「第

國際青年藝展獲佳評，其亦爲「法蘭西美研究」會刊譽爲「指導世界未來雕塑力的大師」之一，一九六一年，爲日月潭教師會館創作大型浮雕，開啟了日光華一，湖台建築景觀的創作

CULTURE CONFERENCE FOR WORLD PEACE

PAO DING PEACE PRIZ

吳 序

　　一九九六年，楊英風教授為國立交通大學的一百週年校慶，製作了一座大型不鏽鋼雕塑〔緣慧潤生〕，從此與交大結緣。如今，楊教授十餘座不同時期創作的雕塑散佈在校園裡，成為交大賞心悅目的校園景觀。

　　一九九九年，為培養本校學生的人文氣質、鼓勵學校的藝術研究風氣，並整合科技教育與人文藝術教育，與楊英風藝術教育基金會共同成立了「楊英風藝術研究中心」，隸屬於交通大學圖書館，坐落於浩然圖書館內。在該中心指導下，由楊教授的後人與專業人才有系統地整理、研究楊教授為數可觀的、未曾公開的、珍貴的圖文資料。經過八個寒暑，先後完成了「影像資料庫建制」、「國科會計畫之楊英風數位美術館」、「文建會計畫之數位典藏計畫」等工作，同時總彙了一套《楊英風全集》，全集三十餘卷，正陸續出版中。《楊英風全集》乃歷載了楊教授一生各時期的創作風格與特色，是楊教授個人藝術成果的累積，亦堪稱為台灣乃至近代中國重要的雕塑藝術的里程碑。

　　整合科技教育與人文教育，是目前國內大學追求卓越、邁向顛峰的重要課題之一，《楊英風全集》的編纂與出版，正是本校在這個課題上所作的努力與成果。

國立交通大學校長
2007 年 6 月 14 日

Preface I

June 14, 2007

In 1996, to celebrate the 100th anniversary of the National Chiao Tung University, Prof. Yuyu Yang created a large scale stainless steel sculpture named Grace Bestowed on Human Beings. This was the beginning of the relationship between the University and Prof. Yang. Presently there are more than ten pieces of Prof. Yang's sculptures helping to create a pleasant environment within the campus.

In 1999, in order to encourage the students' understanding of humanity, to encourage academic research in artistic fields, and to integrate technology with humanity and art education, National Chiao Tung University, cooperating with Yuyu Yang Art Education Foundation, established Yuyu Yang Art Research Center which is located in Hao Ran Library, underneath National Chiao Tung University Library. With the guidance of the Center, Prof. Yang's descendants and some experts systematically compiled the sizeable and precious documents which had never shown to the public. After eight years, several projects had been completed, including the Establishment of Image Database, Yuyu Yang Digital Art Museum organized by the National Science Council, Yuyu Yang Digital Archives Program organized by the Council for Culture Affairs. Currently, *Yuyu Yang Corpus* consisting of 30 planned volumes is in the process of being published. *Yuyu Yang Corpus* is the fruit of Prof. Yang's artistic achievement, in which the styles and distinguishing features of his creation are compiled. It is an important milestone for sculptural art in Taiwan and in contemporary China.

In order to pursuit perfection and excellence, domestic and foreign universities are eager to integrate technology with humanity and art education. *Yuyu Yang Corpus* is a product of this aspiration.

President of
National Chiao Tung University
Chung-yu Wu

張 序

　　國立交通大學向來以理工聞名，是眾所皆知的事，但在二十一世紀展開的今天，科技必須和人文融合，才能創造新的價值，帶動文明的提昇。

　　個人主持校務期間，孜孜於如何將人文引入科技領域，使成為科技創發的動力，也成為心靈豐美的泉源。

　　一九九四年，本校新建圖書館大樓接近完工，偌大的資訊廣場，需要一些藝術景觀的調和，我和雕塑大師楊英風教授相識十多年，逐推薦大師為交大作出曠世作品，終於一九九六年完成以不銹鋼成型的巨大景觀雕塑〔緣慧潤生〕，也成為本校建校百周年的精神標竿。

　　隔年，楊教授即因病辭世，一九九九年蒙楊教授家屬同意，將其畢生創作思維的各種文獻史料，移交本校圖書館，成立「楊英風藝術研究中心」，並於二○○○年舉辦「人文‧藝術與科技——楊英風國際學術研討會」及回顧展。這是本校類似藝術研究中心，最先成立的一個；也激發了日後「漫畫研究中心」、「科技藝術研究中心」、「陳慧坤藝術研究中心」的陸續成立。

　　「楊英風藝術研究中心」正式成立以來，在財團法人楊英風藝術教育基金會董事長寬謙師父的協助配合下，陸續完成「楊英風數位美術館」、「楊英風文獻典藏室」及「楊英風電子資料庫」的建置；而規模龐大的《楊英風全集》，構想始於二○○一年，原本希望在二○○二年年底完成，作為教授逝世五周年的獻禮。但由於內容的豐碩龐大，經歷近五年的持續工作，終於在二○○五年年底完成樣書編輯，正式出版。而這個時間，也正逢楊教授八十誕辰的日子，意義非凡。

　　這件歷史性的工作，感謝本校諸多同仁的支持、參與，尤其原先擔任校外諮詢委員也是國內知名的美術史學者蕭瓊瑞教授，同意出任《楊英風全集》總主編的工作，以其歷史的專業，使這件工作，更具史料編輯的系統性與邏輯性，在此一併致上謝忱。

　　希望這套史無前例的《楊英風全集》的編成出版，能為這塊土地的文化累積，貢獻一份心力，也讓年輕學子，對文化的堅持、創生，有相當多的啟發與省思。

<div style="text-align: right">

國立交通大學前校長　張俊彥

</div>

Preface II

National Chiao Tung University is renowned for its sciences. As the 21st century begins, technology should be integrated with humanities and it should create its own value to promote the progress of civilization.

Since I led the school administration several years ago, I have been seeking for many ways to lead humanities into technical field in order to make the cultural element a driving force to technical innovation and make it a fountain to spiritual richness.

In 1994, as the library building construction was going to be finished, its spacious information square needed some artistic grace. Since I knew the master of sculpture Prof. Yuyu Yang for more than ten years, he was commissioned this project. The magnificent stainless steel environmental sculpture "Grace Bestowed on Human Beings" was completed in 1996, symbolizing the NCTU's centennial spirit.

The next year, Prof. Yuyu Yang left our world due to his illness. In 1999, owing to his beloved family's generosity, the professor's creative legacy in literary records was entrusted to our library. Subsequently, Yuyu Yang Art Research Center was established. A seminar entitled "Humanities, Art and Technology - Yuyu Yang International Seminar" and another retrospective exhibition were held in 2000. This was the first art-oriented research center in our school, and it inspired several other research centers to be set up, including Caricature Research Center, Technological Art Research Center, and Hui-kun Chen Art Research Center.

After the Yuyu Yang Art Research Center was set up, the buildings of Yuyu Yang Digital Art Museum, Yuyu Yang Literature Archives and Yuyu Yang Electronic Databases have been systematically completed under the assistance of Kuan-chian Shi, the President of Yuyu Yang Art Education Foundation. The prodigious task of publishing the *Yuyu Yang Corpus* was conceived in 2001, and was scheduled to be completed by the and of 2002 as a memorial gift to mark the fifth anniversary of the passing of Prof. Yuyu Yang. However, it lasted five years to finish it and was published in the end of 2005 because of his prolific works.

The achievement of this historical task is indebted to the great support and participation of many members of this institution, especially the outside counselor and also the well-known art history Prof. Chong-ray Hsiao, who agreed to serve as the chief editor and whose specialty in history makes the historical records more systematical and logical.

We hope the unprecedented publication of the *Yuyu Yang Corpus* will help to preserve and accumulate cultural assets in Taiwan art history and will inspire our young adults to have more reflection and contemplation on culture insistency and creativity.

Former President of
National Chiao Tung University
Chun-yen Chang

楊 序

　　雖然很早就接觸過楊英風大師的作品，但是我和大師第一次近距離的深度交會，竟是在翻譯（包含審閱）楊英風的日文資料開始。由於當時有人推薦我來翻譯這些作品，因此這個邂逅真是非常偶然。

　　這些日文資料包括早年的日記、日本友人書信、日文評論等。閱讀楊英風的早年日記時，最令我感到驚訝的是，這日記除了可以了解大師早年的心靈成長過程，同時它也是彌足珍貴的史料。

　　從楊英風的早期日記中，除了得知大師中學時代赴北京就讀日本人學校的求學過程，更令人感到欽佩的就是，大師的堅強毅力與廣泛的興趣乃從中學時即已展現。由於日記記載得很詳細，我們可以看到每學期的課表、考試科目、學校的行事曆（包括戰前才有的「新嘗祭」、「紀元節」、「耐寒訓練」等行事）、當時的物價、自我勉勵的名人格言、作夢、家人以及劇場經營的動態等等。

　　在早期日記中，我認為最能展現大師風範的就是：對藝術的執著、堅強的毅力，以及廣泛、強烈的求知慾。

國立交通大學圖書館館長

楊 永 良

Preface III

I have known Mater Yang and his works for some time already. However, I have not had in-depth contact with Master Yang's works until I translated (and also perused) his archives in Japanese. Due to someone's recommendation, I had this chance to translate these works. It was surely an unexpected meeting.

These Japanese archives include his early diaries, letters from Japanese friends, and Japanese commentaries. When I read Yang's early diaries, I found out that the diaries are not only the record of his growing path, but also the precious historical materials for research.

In these diaries, it is learned how Yang received education at the Japanese high school in Bejing. Furthermore, it is admiring that Master Yang showed his resolute willpower and extensive interests when he was a high-school student. Because the diaries were careful written, we could have a brief insight of the activities at that time, such as the curriculums, subjects of exams, school's calendar (including Niiname-sai (Harvest Festival)) ,Kigen-sai (Empire Day),and cold-resistant trainings which only existed before the war (World War II)), prices of commodities, maxims for encouragement, his dreams, his families, the management of a theater, and so on.

In these diaries, several characters that performed Yang's absolute masterly caliber - his persistence of art, his perseverance, and the wide and strong desire to learn.

Director, National Chiao Tung University Library
Yung-Liang Yang

涓滴成海

　　楊英風先生是我們兄弟姊妹所摯愛的父親，但是我們小時候卻很少享受到這份天倫之樂。父親他永遠像個老師，隨時教導著一群共住在一起的學生，順便告訴我們做人處世的道理，從來不勉強我們必須學習與他相關的領域。誠如父親當年教導朱銘，告訴他：「你不要當第二個楊英風，而是當朱銘你自己」！

　　記得有位學生回憶那段時期，他說每天都努力著盡學生本分：「醒師前，睡師後」，卻是一直無法達成。因為父親整天充沛的工作狂勁，竟然在年輕的學生輩都還找不到對手呢！這樣努力不懈的工作熱誠，可以說維持到他逝世之前，終其一生始終如此，這不禁使我們想到：「一分天才，仍須九十九分的努力」這句至理名言！

　　父親的感情世界是豐富的，但卻是內斂而深沉的。應該是源自於孩提時期對母親不在身邊而充滿深厚的期待，直至小學畢業終於可以投向母親懷抱時，卻得先與表姊定親，又將少男奔放的情懷給鎖住了。無怪乎當父親被震懾在大同雲崗大佛的腳底下的際遇，從此縱情於佛法的領域。從父親晚年回顧展中「向來回首雲崗處，宏觀震懾六十載」的標題，及畢生最後一篇論文〈大乘景觀論〉，更確切地明白佛法思想是他創作的活水源頭。我的出家，彌補了父親未了的心願，出家後我們父女竟然由於佛法獲得深度的溝通，我也經常慨歎出家後我才更理解我的父親，原來他是透過內觀修行，掘到生命的泉源，所以創作簡直是隨手捻來，件件皆是具有生命力的作品。

　　面對上千件作品，背後上萬件的文獻圖像資料，這是父親畢生創作，幾經遷徙殘留下來的珍貴資料，見證著台灣美術史發展中，不可或缺的一塊重要領域。身為子女的我們，正愁不知如何正確地將這份寶貴的公共文化財，奉獻給社會與眾生之際，國立交通大學張俊彥校長適時地出現，慨然應允與我們基金會合作成立「楊英風藝術研究中心」，企圖將資訊科技與人文藝術作最緊密的結合。先後完成了「楊英風數位美術館」、「楊英風文獻典藏室」與「楊英風電子資料庫」，而規模最龐大、最複雜的是《楊英風全集》，則整整戮力近五年，才於 2005 年年底出版第一卷。

　　在此深深地感恩著這一切的因緣和合，張前校長俊彥、蔡前副校長文祥、楊前館長維邦、林前教務長振德，以及現任校長吳重雨教授、圖書館劉館長美君的全力支援，編輯小組諮詢委員會十二位專家學者的指導。蕭瓊瑞教授擔任總主編，李振明教授及助理張俊哲先生擔任美編指導，本研究中心的同仁鈴如、瑋鈴、慧敏擔任分冊主編，還有過去如海、怡勳、美璟、秀惠、盈龍與珊珊的投入，以及家兄嫂奉琛及維妮與法源講寺的支持和幕後默默的耕耘者，更感謝朱銘先生在得知我們面對《楊英風全集》龐大的印刷經費相當困難時，慨然捐出十三件作品，價值新台幣六百萬元整，以供義賣。還有在義賣過程中所有贊助者的慷慨解囊，更促成了這幾乎不可能的任務，才有機會將一池靜靜的湖水，逐漸匯集成大海般的壯闊。

<div style="text-align: right">

楊英風藝術教育基金會
董事長　釋寬謙

</div>

Little Drops Make An Ocean

Yuyu Yang was our beloved father, yet we seldom enjoyed our happy family hours in our childhoods. Father was always like a teacher, and was constantly teaching us proper morals, and values of the world. He never forced us to learn the knowledge of his field, but allowed us to develop our own interests. He also told Ju Ming, a renowned sculptor, the same thing that "Don't be a second Yuyu Yang, but be yourself !"

One of my father's students recalled that period of time. He endeavored to do his responsibility - awake before the teacher and asleep after the teacher. However, it was not easy to achieve because of my father's energetic in work and none of the student is his rival. He kept this enthusiasm till his death. It reminds me of a proverb that one percent of genius and ninety nine percent of hard work leads to success.

My father was rich in emotions, but his feelings were deeply internalized. It must be some reasons of his childhood. He looked forward to be with his mother, but he couldn't until he graduated from the elementary school. But at that moment, he was obliged to be engaged with his cousin that somehow curtailed the natural passion of a young boy. Therefore, it is understandable that he indulged himself with Buddhism. We could clearly understand that the Buddha dharma is the fountain of his artistic creation from the headline - "Looking Back at Yuen-gang, Touching Heart for Sixty Years" of his retrospective exhibition and from his last essay "Landscape Thesis". My forsaking of the world made up his uncompleted wishes. I could have deep communication through Buddhism with my father after that and I began to understand that my father found his fountain of life through introspection and Buddhist practice. So every piece of his work is vivid and shows the vitality of life.

Father left behind nearly a thousand pieces of artwork and tens of thousands of relevant documents and graphics, which are preciously preserved after the migration. These works are the painstaking efforts in his lifetime and they constitute a significant part of contemporary art history. While we were worrying about how to donate these precious cultural legacies to the society, Mr. Chun-yen Chang, President of National Chiao Tung University, agreed to collaborate with our foundation in setting up Yuyu Yang Art Research Center with the intention of integrating information technology with art. As a result, Yuyu Yang Digital Art Museum, Yuyu Yang Literature Archives and Yuyu Yang Electronic Databases have been set up. But the most complex and prodigious was the *Yuyu Yang Corpus*; it took five whole years.

We owe a great deal to the support of NCTU's former president Chun-yen Chang, former vice president Wen-hsiang Tsai, former library director Wei-bang Yang, former dean of academic Cheng-te Lin and NCTU's president Chung-yu Wu, library director Mei-chun Liu as well as the direction of the twelve scholars and experts that served as the editing consultation. Prof. Chong-ray Hsiao is the chief editor. Prof. Cheng-ming Lee and assistant Jun-che Chang are the art editor guides. Ling-ju, Wei-ling and Hui-ming in the research center are volume editors. Ru-hai, Yi-hsun, Mei-jing, Xiu-hui, Ying-long and Shan-shan also joined us, together with the support of my brother Fong-sheng, sister-in-law Wei-ni, Fa Yuan Temple, and many other contributors. Moreover, we must thank Mr. Ju Ming. When he knew that we had difficulty in facing the huge expense of printing *Yuyu Yang Corpus*, he donated thirteen works that the entire value was NTD 6,000, 000 liberally for a charity bazaar. Furthermore, in the process of the bazaar, all of the sponsors that made generous contributions helped to bring about this almost impossible mission. Thus scattered bits and pieces have been flocked together to form the great majesty.

President of
Yuyu Yang Art Education Foundation
Kuan-Chian Shi

Kuan - Chian Shi

19

爲歷史立一巨石─關於《楊英風全集》

　　在戰後台灣美術史上，以藝術材料嘗試之新、創作領域橫跨之廣、對各種新知識、新思想探討之勤，並因此形成獨特見解、創生鮮明藝術風貌，且留下數量龐大的藝術作品與資料者，楊英風無疑是獨一無二的一位。在國立交通大學支持下編纂的《楊英風全集》，將證明這個事實。

　　視楊英風為台灣的藝術家，恐怕還只是一種方便的說法。從他的生平經歷來看，這位出生成長於時代交替夾縫中的藝術家，事實上，足跡橫跨海峽兩岸以及東南亞、日本、歐洲、美國等地。儘管在戰後初期，他曾任職於以振興台灣農村經濟為主旨的《豐年》雜誌，因此深入農村，也創作了為數可觀的各種類型的作品，包括水彩、油畫、雕塑，和大批的漫畫、美術設計等等；但在思想上，楊英風絕不是一位狹隘的鄉土主義者，他的思想恢宏、關懷廣闊，是一位具有世界性視野與氣度的傑出藝術家。

　　一九二六年出生於台灣宜蘭的楊英風，因父母長年在大陸經商，因此將他託付給姨父母撫養照顧。一九四〇年楊英風十五歲，隨父母前往中國北京，就讀北京日本中等學校，並先後隨日籍老師淺井武、寒川典美，以及旅居北京的台籍畫家郭柏川等習畫。一九四四年，前往日本東京，考入東京美術學校建築科；不過未久，就因戰爭結束，政局變遷，而重回北京，一面在京華美術學校西畫系，繼續接受郭柏川的指導，同時也考取輔仁大學教育學院美術系。唯戰後的世局變動，未及等到輔大畢業，就在一九四七年返台，自此與大陸的父母兩岸相隔，無法見面，並失去經濟上的奧援，長達三十多年時間。隻身在台的楊英風，短暫在台灣大學植物系從事繪製植物標本工作後，一九四八年，考入台灣省立師範學院藝術系（今台灣師大美術系），受教溥心畬等傳統水墨畫家，對中國傳統繪畫思想，開始有了瞭解。唯命運多舛的楊英風，仍因經濟問題，無法在師院完成學業。一九五一年，自師院輟學，應同鄉畫壇前輩藍蔭鼎之邀，至農復會《豐年》雜誌擔任美術編輯，此一工作，長達十一年；不過在這段時間，透過他個人的努力，開始在台灣藝壇展露頭角，先後獲聘為中國文藝協會民俗文藝委員會常務委員（1955-）、教育部美育委員會委員（1957-）、國立歷史博物館推廣委員（1957-）、巴西聖保羅雙年展參展作品評審委員（1957-）、第四屆全國美展雕塑組審查委員（1957-）等等，並在一九五九年，與一些具創新思想的年輕人組成日後影響深遠的「現代版畫會」。且以其聲望，被推舉為當時由國內現代繪畫團體所籌組成立的「中國現代藝術中心」召集人；可惜這個藝術中心，因著名的政治疑雲「秦松事件」（作品被疑為與「反蔣」有關），而宣告夭折（1960）。不過楊英風仍在當年，盛大舉辦他個人首次重要個展於國立歷史博物館，並在隔年（1961），獲中國文藝協會雕塑獎，也完成他的成名大作──台中日月潭教師會館大型浮雕壁畫群。

　　一九六一年，楊英風辭去《豐年》雜誌美編工作，一九六二年受聘擔任國立台灣藝術專科學校（今台灣藝大）美術科兼任教授，培養了一批日後活躍於台灣藝術界的年輕雕塑家。一九六三年，他以北平輔仁大學校友會代表身份，前往義大利羅馬，並陪同于斌主教晉見教宗保祿六世；此後，旅居義大利，直至一九六六年。期間，他創作了大批極為精彩的街頭速寫作品，並在米蘭舉辦個展，展出四十多幅版畫與十件雕塑，均具相當突出的現代風格。此外，他又進入義大利國立造幣雕刻專門學校研究銅章雕刻；返國後，舉辦「義大

利銅章雕刻展」於國立歷史博物館，是台灣引進銅章雕刻的先驅人物。同年（1966），獲得第四屆全國十大傑出青年金手獎榮譽。

隔年（1967），楊英風受聘擔任花蓮大理石工廠顧問，此一機緣，對他日後大批精采創作，如「山水」系列的激發，具直接的影響；但更重要者，是開啓了日後花蓮石雕藝術發展的契機，對台灣東部文化產業的提升，具有重大且深遠的貢獻。

一九六九年，楊英風臨危受命，在極短的時間，和有限的財力、人力限制下，接受政府委託，創作完成日本大阪萬國博覽會中華民國館的大型景觀雕塑〔鳳凰來儀〕。這件作品，是他一生重要的代表作之一，以大型的鋼鐵材質，形塑出一種飛翔、上揚的鳳凰意象。這件作品的完成，也奠定了爾後和著名華人建築師貝聿銘一系列的合作。貝聿銘正是當年中華民國館的設計者。

〔鳳凰來儀〕一作的完成，也促使楊氏的創作進入一個新的階段，許多來自中國傳統文化思想的作品，一一湧現。

一九七七年，楊英風受到日本京都觀賞雷射藝術的感動，開始在台灣推動雷射藝術，並和陳奇祿、毛高文等人，發起成立「中華民國雷射科藝推廣協會」，大力推廣科技導入藝術創作的觀念，並成立「大漢雷射科藝研究所」，完成於一九八一的〔生命之火〕，就是台灣第一件以雷射切割機完成的雕刻作品。這件工作，引發了相當多年輕藝術家的投入參與，並在一九八一年，於圓山飯店及圓山天文台舉辦盛大的「第一屆中華民國國際雷射景觀雕塑大展」。

一九八六年，由於夫人李定的去世，與愛女漢珩的出家，楊英風的生命，也轉入一個更為深沈內蘊的階段。一九八八年，他重遊洛陽龍門與大同雲岡等佛像石窟，並於一九九〇年，發表〈中國生態美學的未來性〉於北京大學「中國東方文化國際研討會」；〈楊英風教授生態美學語錄〉也在《中時晚報》、《民眾日報》等媒體連載。同時，他更花費大量的時間、精力，為美國萬佛城的景觀、建築，進行規畫設計與修建工程。

一九九三年，行政院頒發國家文化獎章，肯定其終生的文化成就與貢獻。同年，台灣省立美術館為其舉辦「楊英風一甲子工作紀錄展」，回顧其一生創作的思維與軌跡。一九九六年，大型的「呦呦楊英風景觀雕塑特展」，在英國皇家雕塑家學會邀請下，於倫敦查爾西港區戶外盛大舉行。

一九九七年八月，「楊英風大乘景觀雕塑展」在著名的日本箱根雕刻之森美術館舉行。兩個月後，這位將一生生命完全貢獻給藝術的傑出藝術家，因病在女兒出家的新竹法源講寺，安靜地離開他所摯愛的人間，回歸宇宙渾沌無垠的太初。

作為一位出生於日治末期、成長茁壯於戰後初期的台灣藝術家，楊英風從一開始便沒有將自己設定在任何一個固定的畫種或創作的類型上，因此除了一般人所熟知的雕塑、版畫外，即使油畫、攝影、雷射藝術，乃至一般視為「非純粹藝術」的美術設計、插畫、漫畫等，都留下了大量的作品，同時也都呈顯了一定的藝術質地與品味。楊英風是一位站在鄉土、貼近生活，卻又不斷追求前衛、時時有所突破、超越的全方位藝術家。

一九九四年，楊英風曾受邀為國立交通大學新建圖書館資訊廣場，規畫設計大型景觀雕塑〔緣慧潤生〕，這件作品在一九九六年完成，作為交大建校百週年紀念。

　　一九九九年，也是楊氏辭世的第二年，交通大學正式成立「楊英風藝術研究中心」，並與財團法人楊英風藝術教育基金會合作，在國科會的專案補助下，於二○○○年開始進行「楊英風數位美術館」建置計畫；隔年，進一步進行「楊英風文獻典藏室」與「楊英風電子資料庫」的建置工作，並著手《楊英風全集》的編纂計畫。

　　二○○二年元月，個人以校外諮詢委員身份，和林保堯、顏娟英等教授，受邀參與全集的第一次諮詢委員會；美麗的校園中，散置著許多楊英風各個時期的作品。初步的《全集》構想，有三巨冊，上、中冊為作品圖錄，下冊為楊氏日記、工作週記與評論文字的選輯和年表。委員們一致認為：以楊氏一生龐大的創作成果和文獻史料，採取選輯的方式，有違《全集》的精神，也對未來史料的保存與研究，有所不足，乃建議進行更全面且詳細的搜羅、整理與編輯。

　　由於這是一件龐大的工作，楊英風藝術教育教基金會的董事長寬謙法師，也是楊英風的三女，考量林保堯、顏娟英教授的工作繁重，乃商洽個人前往交大支援，並徵得校方同意，擔任《全集》總主編的工作。

　　個人自二○○二年二月起，每月最少一次由台南北上，參與這項工作的進行。研究室位於圖書館地下室，與藝文空間比鄰，雖是地下室，但空曠的設計，使得空氣、陽光充足。研究室內，現代化的文件櫃與電腦設備，顯示交大相關單位對這項工作的支持。幾位學有專精的專任研究員和校方支援的工讀生，面對龐大的資料，進行耐心的整理與歸檔。工作的計畫，原訂於二○○二年年底告一段落，但資料的陸續出土，從埔里楊氏舊宅和台北的工作室，又搬回來大批的圖稿、文件與照片。楊氏對資料的蒐集、記錄與存檔，直如一位有心的歷史學者，恐怕是台灣，甚至海峽兩岸少見的一人。他的史料，也幾乎就是台灣現代藝術運動最重要的一手史料，將提供未來研究者，瞭解他個人和這個時代最重要的依據與參考。

　　《全集》最後的規模，超出所有參與者原先的想像。全部內容包括兩大部份：即創作篇與文件篇。創作篇的第1至5卷，是巨型圖版書冊，包括第1卷的浮雕、景觀浮雕、雕塑、景觀雕塑，與獎座，第2卷的版畫、繪畫、雷射，與攝影；第3卷的素描和速寫；第4卷的美術設計、插畫與漫畫；第5卷除大事年表和一篇介紹楊氏創作經歷的專文外，則是有關楊英風的一些評論文字、日記、剪報、工作週記、書信，與雕塑創作過程、景觀規畫案、史料、照片等等的精華選錄。事實上，第5卷的內容，也正是第二部份文件篇的內容的選輯，而文卷篇的詳細內容，總數多達十八冊，包括：文集三冊、研究集五冊、早年日記一冊、工作札記二冊、書信四冊、史料圖片二冊，及一冊較為詳細的生平年譜。至於創作篇的第6至12卷，則完全是景觀規畫案；楊英風一生亟力推動「景觀雕塑」的觀念，因此他的景觀規畫，許多都是「景觀雕塑」觀念下的一種延伸與擴大。這些規畫案有完成的，也有未完成的，但都是楊氏心血的結晶，保存下來，做為後進研究參考的資料，也期待某些案子，可以獲得再生、實現的契機。

本卷為《楊英風全集》第19卷，也是「研究集」的第4卷，主要是搜集歷來學者、評論家，和媒體對楊英風的各種評介及報導。由於數量龐大，本卷收錄一九九一年以迄一九九三年間的文章。

收錄在「研究集」中的文章，可以分為兩類，一類固然是針對楊英風本人而寫的評論或介紹，一類則是在介紹聯展中，部份提及楊英風的名字及作品。後一類的文章，或許在論及楊氏的文字上，有長有短，但基於研究上的需求，在編輯時，仍儘可能的保存下來。

大部份文章，都來自楊氏本人生前細心的剪報、收集；少部份是由研究中心的同仁，找尋收錄。有一些文章，由於當時遺漏了出處的註記，因此明確的出版時、地，無從查考，還有賴未來的繼續補正。

文章大抵按年代月份排列，目前收錄在本卷中的，計有一九九一年的四十六篇、一九九二年的五十九篇，以及一九九三年的六十七篇，合計一百七十二篇。對於這些作者，我們表達最深的敬意與謝意，某些未能親自致意、徵求同意收錄的，還期望站在對藝術家本人的愛護與支持的立場上，給予原諒及包容。

個人參與交大楊英風藝術研究中心的《全集》編纂，是一次美好的經歷。許多個美麗的夜晚，住在圖書館旁招待所，多風的新竹、起伏有緻的交大校園，從初春到寒冬，都帶給個人難忘的回憶。而幾次和張校長俊彥院士夫婦與學校相關主管的集會或餐聚，也讓個人對這個歷史悠久而生命常青的學校，留下深刻的印象。在對人文高度憧憬與尊重的治校理念下，張校長和相關主管大力支持《楊英風全集》的編纂工作，已為台灣美術史，甚至文化史，留下一座珍貴的寶藏；也像在茂密的藝術森林中，立下一塊巨大的磐石，美麗的「夢之塔」，將在這塊巨石上，昂然矗立。

個人以能參與這件歷史性的工程而深感驕傲，尤其感謝研究中心同仁，包括鈴如、瑋鈴、慧敏，和已經離職的怡勳、美璟、如海、盈龍、秀惠、珊珊的全力投入與配合。而八師父（寬謙法師）、奉琛、維妮，為父親所付出的一切，成果歸於全民共有，更應致上最深沈的敬意。

總主編　蕭瓊瑞

A Monolith in History :
About The *Yuyu Yang Corpus*

The attempt of new art materials, the width of the innovative works, the diligence of probing into new knowledge and new thoughts, the uniqueness of the ideas, the style of vivid art, and the collections of the great amount of art works prove that Yuyu Yang was undoubtedly the unique one In Taiwan art history of post World War II. We can see many proofs in *Yuyu Yang Corpus*, which was compiled with the support of the National Chiao Tung University.

Regarding Yuyu Yang as a Taiwanese artist is only a rough description. Judging from his background, he was born and grew up at the juncture of the changing times and actually traversed both sides of the Taiwan Straits, Japan, Europe and America. He used to be an employee at Harvest, a magazine dedicated to fostering Taiwan agricultural economy. He walked into the agricultural society to have a clear understanding of their lives and created numerous types of works, such as watercolor, oil paintings, sculptures, comics and graphic designs. But Yuyu Yang is not just a narrow minded localism in thinking. On the contrary, his great thinking and his open-minded makes him an outstanding artist with global vision and manner.

Yuyu Yang was born in Yilan, Taiwan, 1926, and was fostered by his aunt because his parents ran a business in China. In 1940, at the age of 15, he was leaving Beijing with his parents, and enrolled in a Japanese middle school there. He learned with Japanese teachers Asai Takesi, Samukawa Norimi, and Taiwanese painter Bo-chuan Kuo. He went to Japan in 1944, and was accepted to the Architecture Department of Tokyo School of Art, but soon returned to Beijing because of the political situation. In Beijing, he studied Western painting with Mr. Bo-chuan Kuo at Jin Hua School of Art. At this time, he was also accepted to the Art Department of Fu Jen University. Because of the war, he returned to Taiwan without completing his studies at Fu Jen University. Since then, he was separated from his parents and lost any financial support for more than three decades. Being alone in Taiwan, Yuyu Yang temporarily drew specimens at the Botany Department of National Taiwan University, and was accepted to the Fine Art Department of Taiwan Provincial Academy for Teachers (is today known as National Taiwan Normal University) in 1948. He learned traditional ink paintings from Mr. Hsin-yu Fu and started to know about Chinese traditional paintings. However, it's a pity that he couldn't complete his academic studies for the difficulties in economy. He dropped out school in 1951 and went to work as an art editor at *Harvest* magazine under the invitation of Mr. Ying-ding Lan, his hometown artist predecessor, for eleven years. During this period, because of his endeavor, he gradually gained attention in the art field and was nominated as a member of the standing committee of China Literary Society Folk Art Council (1955-), the Ministry of Education's Art Education Committee (1957-), the National Museum of History's Outreach Committee (1957-), the Sao Paulo Biennial Exhibition's Evaluation Committee (1957-), and the 4th Annual National Art Exhibition, Sculpture Division's Judging Committee (1957-), etc. In 1959, he founded the Modern Printmaking Society with a few innovative young artists. By this prestige, he was nominated the convener of Chinese Modern Art Center. Regrettably, the art center came to an end in 1960 due to the notorious political shadow - a so-called Qin-song Event (works were alleged of anti-Chiang). Nonetheless, he held his solo exhibition at the National Museum of History that year and won an award from the ROC Literary Association in 1961. At the same time, he completed the masterpiece of mural paintings at Taichung Sun Moon Lake Teachers Hall.

Yuyu Yang quit his editorial job of *Harvest* magazine in 1961 and was employed as an adjunct professor in Art Department of National Taiwan Academy of Arts (is today known as National Taiwan University of Arts) in 1962 and brought up some active young sculptors in Taiwan. In 1963, he accompanied Cardinal Bing Yu to visit Pope Paul VI in Italy, in the name of the delegation of Beijing Fu Jen University alumni society. Thereafter he lived in Italy until 1966.

During his stay in Italy, he produced a great number of marvelous street sketches and had a solo exhibition in Milan. The forty prints and ten sculptures showed the outstanding Modern style. He also took the opportunity to study bronze medal carving at Italy National Sculpture Academy. Upon returning to Taiwan, he held the exhibition of bronze medal carving at the National Museum of History. He became the pioneer to introduce bronze medal carving and won the Golden Hand Award of 4th Ten Outstanding Youth Persons in 1966.

In 1967, Yuyu Yang was a consultant at a Hualien marble factory and this working experience had a great impact on his creation of Lifescape Series hereafter. But the most important of all, he started the development of stone carving in Hualien and had a profound contribution on promoting the Eastern Taiwan culture business.

In 1969, Yuyu Yang was called by the government to create a sculpture under limited financial support and manpower in such a short time for exhibiting at the ROC Gallery at Osaka World Exposition. The outcome of a large environmental sculpture, "Advent of the Phoenix" was made of stainless steel and had a symbolic meaning of rising upward as Phoenix. This work also paved the way for his collaboration with the internationally renowned Chinese The completion of "Advent of the Phoenix" marked a new stage of Yuyu Yang's creation. Many works come from the Chinese traditional thinking showed up one by one.

In 1977, Yuyu Yang was touched and inspired by the laser music performance in Kyoto, Japan, and began to advocate laser art. He founded the Chinese Laser Association with Chi-lu Chen and Kao-wen Mao and China Laser Association, and pushed the concept of blending technology and art. "Fire of Life" in 1981, was the first sculpture combined with technology and art and it drew many young artists to participate in it. In 1981, the 1st Exhibition & Congress of the International Society for Laser Artland at the Grand Hotel and Observatory was held in Taipei.

In 1986, Yuyu Yang's wife Ding Lee passed away and her daughter Han-Yen became a nun. Yuyu Yang's life was transformed to an inner stage. He revisited the Buddha stone caves at Loyang Long-men and Datung Yuen-gang in 1988, and two years later, he published a paper entitled "The Future of Environmental Art in China" in a Chinese Oriental Culture International Seminar at Beijing University. The "Yuyu Yang on Ecological Aesthetics" was published in installments in China Times Express Column and Min Chung Daily. Meanwhile, he spent most time and energy on planning, designing, and constructing the landscapes and buildings of Wan-fo City in the USA.

In 1993, the Executive Yuan awarded him the National Culture Medal, recognizing his lifetime achievement and contribution to culture. Taiwan Museum of Fine Arts held the "The Retrospective of Yuyu Yang" to trace back the thoughts and footprints of his artistic career. In 1996, "Lifescape - The Sculpture of Yuyu Yang" was held in west Chelsea Harbor, London, under the invitation of the England's Royal Society of British Sculptors.

In August 1997, "Lifescape Sculpture of Yuyu Yang" was held at The Hakone Open-Air Museum in Japan. Two months later, the remarkable man who had dedicated his entire life to art, died of illness at Fayuan Temple in Hsinchu where his beloved daughter became a nun there.

Being an artist born in late Japanese dominion and grew up in early postwar period, Yuyu Yang didn't limit himself to any fixed type of painting or creation. Therefore, except for the well-known sculptures and wood prints, he left a great amount of works having certain artistic quality and taste including oil paintings, photos, laser art, and the so-called "impure art": art design, illustrations and comics. Yuyu Yang is the omni-bearing artist who approached the native land, got close to daily life, pursued advanced ideas and got beyond himself.

In 1994, Yuyu Yang was invited to design a Lifescape for the new library information plaza of National Chiao Tung

University. This "Grace Bestowed on Human Beings", completed in 1996, was for NCTU's centennial anniversary.

In 1999, two years after his death, National Chiao Tung University formally set up Yuyu Yang Art Research Center, and cooperated with Yuyu Yang Foundation. Under special subsidies from the National Science Council, the project of building Yuyu Yang Digital Art Museum was going on in 2000. In 2001, Yuyu Yang Literature Archives and Yuyu Yang Electronic Databases were under construction. Besides, *Yuyu Yang Corpus* was also compiled at the same time.

At the beginning of 2002, as outside counselors, Prof. Bao-yao Lin, Juan-ying Yan and I were invited to the first advisory meeting for the publication. Works of each period were scattered in the campus. The initial idea of the corpus was to be presented in three massive volumes - the first and the second one contains photos of pieces, and the third one contains his journals, work notes, commentaries and critiques. The committee reached into consensus that the form of selection was against the spirit of a complete collection, and will be deficient in further studying and preserving; therefore, we were going to have a whole search and detailed arrangement for Yuyu Yang's works.

It is a tremendous work. Considering the heavy workload of Prof. Bao-yao Lin and Juan-ying Yan, Kuan-chian Shih, the President of Yuyu Yang Art Education Foundation and the third daughter of Yuyu Yang, recruited me to help out. With the permission of the NCTU, I was served as the chief editor of *Yuyu Yang Corpus*.

I have traveled northward from Tainan to Hsinchu at least once a month to participate in the task since February 2002. Though the research room is at the basement of the library building, adjacent to the art gallery, its spacious design brings in sufficient air and sunlight. The research room equipped with modern filing cabinets and computer facilities shows the great support of the NCTU. Several specialized researchers and part-time students were buried in massive amount of papers, and were filing all the data patiently. The work was originally scheduled to be done by the end of 2002, but numerous documents, sketches and photos were sequentially uncovered from the workroom in Taipei and the Yang's residence in Puli. Yang is like a dedicated historian, filing, recording, and saving all these data so carefully. He must be the only one to do so on both sides of the Straits. The historical archives he compiled are the most important firsthand records of Taiwanese Modern Art movement. And they will provide the researchers the references to have a clear understanding of the era as well as him.

The final version of the *Yuyu Yang Corpus* far surpassed the original imagination. It comprises two major parts - Artistic Creation and Archives. Volume I to V in Artistic Creation Section is a large album of paintings and drawings, including Volume I of embossment, lifescape embossment, sculptures, lifescapes, and trophies; Volume II of prints, drawings, laser works and photos; Volume III of sketches; Volume IV of graphic designs, illustrations and comics; Volume V of chronology charts, an essay about his creative experience and some selections of Yang's critiques, journals, newspaper clippings, weekly notes, correspondence, process of sculpture creation, projects, historical documents, and photos. In fact, the content of Volume V is exactly a selective collection of Archives Section, which consists of 18 detailed Books altogether, including 3 Books of articles, 5 Books of research essays, 1 Book of early diary, 2 Books of working notes, 4 Books of correspondence, 2 Books of historical pictures, and 1 Book of biographic chronology. Volumes VI to XII in Artistic Creation Section are about lifescape projects. Throughout his life, Yuyu Yang advocated the concept of "lifescape" and many of his projects are the extension and augmentation of such concept. Some of these projects were completed, others not, but they are all fruitfulness of his creativity. The preserved documents can be the reference for further study. Maybe some of these projects may come true some day.

This volume, the 19th one of *Yuyu Yang Corpus* and also the fourth volume of "Research Essay," collects every

commentary and report of Yuyu Yang from scholars, commentators or mass media. Because of its huge quantities, this volume collects the articles from 1991 to 1993.

The articles collected in "Research Essay" can be separated into two categories. One is comment or introduction of Yuyu Yang and the other is the one partly refer to Yuyu Yang's name or work in introduction joint exhibition. Some articles of the later category might be long and some might be short, however, they are well preserved in compilation because of the need of study.

Most articles came from Yuyu Yang's careful newspaper cutting or collections before his death. Some articles were found and gathered by members of the research center. Some articles were lost reference then; therefore, the accurate time and place of the edition were hard to prove. It needs further correction.

The arrangement of articles is by year order. There are 46 articles collected in this volume in 1991, 59 articles collected in this volume in 1992 and 67 articles collected in this volume in 1993. Total are 172 articles. We express our deep respects and appreciation to those authors. For those who couldn't be asked for approval, we hope your forgiveness and tolerance on the basis of cherishing and supporting the artist of Yuyu Yang.

It was a wonderful experience to participate in editing the Corpus for Yuyu Yang Art Research Center. I spent several beautiful nights at the guesthouse next to the library. From cold winter to early spring, the wind of Hsin-chu and the undulating campus of National Chiao Tung University left me an unforgettable memory. Many times I had the pleasure of getting together or dining with the school president Chun-yen Chang and his wife and other related administrative officers. The school's long history and its vitality made a deep impression on me. Under the humane principles, the president Chun-yen Chang and related administrative officers support to the *Yuyu Yang Corpus*. This corpus has left the precious treasure of art and culture history in Taiwan. It is like laying a big stone in the art forest. The "Tower of Dreams" will stand erect on this huge stone.

I am so proud to take part in this historical undertaking, and I appreciated the staff in the research center, including Ling-ju, Wei-ling, Hui-ming, those who left the office, Yi-hsun, Mei-jing, Lu-hai, Ying-long, Xiu-hui andShan-shan. Their dedication to the work impressed me a lot. What Master Kuan-chian Shih, Fong-sheng, and Wei-ni have done for their father belongs to the people and should be highly appreciated.

Chief Editor of the Yuyu Yung Corpus
Chong-ray Hsiao

Chong-ray Hsiao

編輯序言

　　楊英風逝世後留下了上萬筆的圖文資料，包括作品圖片、生平照、工作照、證書、公文、藍圖、書籍、書信、文章、報導……等，《楊英風全集》第16卷至第20卷即收錄楊氏生前相關之報導及評論文章，由總主編蕭瓊瑞老師定名統稱為「研究集」。

　　其實楊英風曾將其所寫之文章及相關報導、評論整理編印成冊，如《牛角掛書——楊英風景觀雕塑工作文摘資料簡輯》、《龍鳳涅盤——楊英風景觀雕塑資料簡輯》等書均是，但是這些書收錄的文章都有其特定的年代，無法概括全部。因此若要較全面且完整的呈現，勢必要重新整理所有的相關文章及報導。首先必須在資料堆中將與楊氏相關的報導及評論文章挑出，其次將每篇文章影印後分別裝入資料袋中，並依年代排列放置於櫃子裡，然後打字，再由工讀生做初步的校對，最後才由分冊主編進行再校對及文章的配圖，如此即完成了出版的前置作業。另外，為了怕還有遺漏的文章，則利用網路搜尋，並至圖書館影印存檔、打字，再收錄至書中。因此，雖不敢言「研究集」收錄了所有與楊英風相關的文章，但可以確定的是為目前收錄楊氏相關文章最豐富之書籍。

　　本冊為研究集的第四集，收錄的文章年代為一九九一至一九九三年。編輯時按照日期順序排列，文章的原始出處則列於每篇的文後。而往往同一事件的發生，有些報導式的文章大多雷同，未免重複，則擇一較全面且有代表性的呈現給讀者，其餘均列為相關報導，並記於文後，以便讀者日後找尋相關文章之用。再則，也有些文章重複發表於不同刊物，題名也不盡相同，則擇一較早發表者，其餘的也記於文後。此外，有些報導的內文與實際情形有所出入，編輯時則維持原樣，於文後再用註釋說明。

　　「研究集」的出版不但可以對研究或想了解楊氏一生事蹟的讀者有所幫助，並可見證一位終生立志為景觀藝術努力的藝術家奮鬥及成功的過程，無形中具有正面的教育意義。

　　感謝交大圖書館提供工讀生協助打字及校稿，最重要的是基金會董事長寬謙法師的支持及總編輯蕭瓊瑞老師的指導，讓此冊得以順利出版。

<div style="text-align: right">

楊英風藝術研究中心

研究員　賴鈴如

</div>

Editor's Preface

Yuyu Yang left thousands of documents in a variety of forms, including photos of his works, photos of his daily life, certificates, governmental papers, blueprints, books, articles, and news reports. In *Yuyu Yang Corpus* Volume 16 to Volume 20, readers can find news reports and commentaries referring to Yuyu Yang during his lifetime; the Chief Editor, Mr. Chong-ray Hsiao, entitled them as *Research Essay*.

As a matter of fact, Yuyu Yang compiled his articles, news reports as well as commentaries into books, like *Career Materials of Prof. Yuyu Yang-Lifescape Sculpture 1952-1988* and *Career Materials of Prof. Yuyu Yang-Lifescape Sculpture 1970-1991*. In these books, readers can obtain relevant articles of Yang's during the specific time; however, they will fail to locate the articles at which the dates are not included. Therefore, in order to document Yuyu Yang's life in many aspects in a comprehensive way, it was essential to re-collate all the existing pertinent articles and news reports. It took several steps to accomplish it. First, all of the applicable Yang's news reports and commentaries needed to be selected from the piles of files. Second, each article needed to be copied and saved into a documental envelope individually, and chronologically stored into the filing cabinets. Then, these precious documents needed to be typed into digital files, and then the work-study students performed the preliminary collation. Last, the editors had to carry out the second collation and to make sure the pictures were matched the articles. Above were the procedures of preceding operation. Furthermore, for the purpose of collecting all the articles in existence, we also searched on the internet. After going through the preceding operation shown above, the online articles were also embodied in the *Research Essay*. As a result, we do not know the *Research Essay* gathers all the correlative articles of Yuyu Yang; however, we are sure the *Essay* is the most complete album that collects both Yang's published and unpublished articles at the present time.

This book is the fourth volume of the *Research Essay*; readers can find the articles written between 1991 to 1993. Additionally, the Research Essay was edited chronologically. Each article was followed by its source. Generally speaking, there were many articles that might describe the same event. For fear of repeats, we selected only one article that was the most both important and comprehensive. For the convenience of readers' search, the rest articles were listed right after the selected one as relevant reports. What's more, we also found some articles were issued in different publications with different titles. We chose the article issued at the earliest time, and the rest were also listed after the article. More to this point, some news reports were not exactly the same as the reality. We maintained the contexts of the news reports; however, we added some explanatory notes after each report, if required.

The appearance of the *Research Essay* has imperceptibly presented positive educational significance. It is an important reference book for those who are doing research about Yuyu Yang. It is also an evidence of an artist who devoted his lifetime to landscape art; in addition, readers can get an insight into how his endeavors led him to the path of success.

A host friends and colleagues have been instrumental in bringing this book to fruition. I am hereby indebted to National Chiao Tung University Library, for their offering more manpower to assistant us in many ways, such as typing and proofreading the texts. Most important of all, I must thank President Kuan-chian Shi of Yuyu Yang Art Education Foundation who has been extremely supportive, and Mr. Chong-ray Hsiao who has been very kind in being our instructor.

Yuyu Yang Art Research Center
researcher
Ling Ju Lai

Ling-ju Lai

1991

〔鳳凰來儀〕市銀新標目

文／蔡碧珠

　　在不久的將來，這隻高九公尺，大約有四層樓高的大鳳凰不銹鋼雕塑，將會矗立在中山北路台北市銀行總行之前，作爲該行的標誌。

　　位於中山北路二段五十號的市銀，雖是一棟地上樓高十四層的巍峨大樓，但是由於該大樓連一塊招牌或名銜也沒有，致許多民眾迄今仍搞不清楚市銀總行的所在，讓該行覺得冤枉。

　　很有藝術品味的市銀總經理王紹慶，於是計畫央請雕塑家楊英風，重塑這隻名爲〔鳳凰來儀〕的作品。

　　據了解，這支悠然展翅的大鳳凰，是楊英風爲一九七〇年大阪萬國博覽會，中華民國館的景觀美化而創製的，是一件大景觀的雕塑，完全表現出歡樂的、迎賓的、開展的環境主題。

<div align="right">原載《中國時報》第13版，1991.1.10，台北：中國時報社</div>

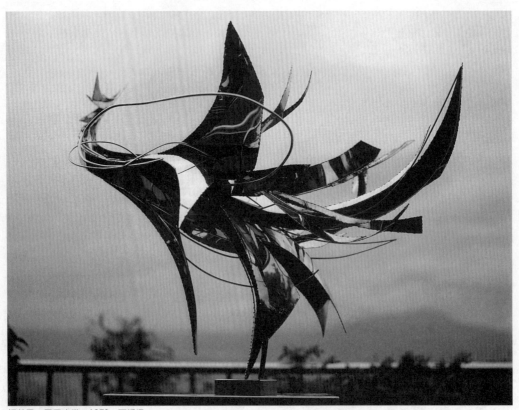

楊英風　鳳凰來儀　1970　不銹鋼

Man of steel

Yang Ying-feng, Taiwan's foremost architect and sculptor, creates modern sculptures infused with the spirit of traditional China. The garden of Siong Lim Temple in Singapore was designed by him.

In the 1990 Asian Games held in Beijing last September, a Taiwanese sculptor's work took centre stage.

At the main entrance to the Games stadium stood a glistening stainless steel sculpture by Yang Ying-feng, one of Taiwan's most respected artists.

The sculpture is almost 6m high, and it features Yang's stark rendition of the phoenix, sitting on a circular black granite base, its five wings outstretched.

"The wings stand for the five major groups of people in China: the Han, Manchu, Mongolian, Muslim and Tibetan," Yang said. "The phoenix represents the ideal Chinese world of peace and harmony."

Phoenix Rising Up To The Chinese Sky is the first of Yang's works to be displayed in China.

But the 64-year-old sculptor, who is also an architect and an environmental designer, has carried his name, ideas and works to cities far away from his hometown in Ilan, northeast of Taipei.

The phoenix is one of Yang's fondest and recurrent themes. For him, it symbolizes an ideal world where peace, prosperity, and cultural refinement thrive.

In his youth, Yang went to Japan to study architecture at the Tokyo Art Academy. There he met Isoya Yoshira, who became a major influence on his work as a landscape sculptor and environmental designer.

After China fell to the Communists in 1949, Yang moved to Taiwan and continued his studies at the National Taiwan Normal University in Taipei.

He quit for lack of money, married soon afterwards, and became the sole support of his wife and her family. He took up a job as a magazine art designer and began his life as a prolific artist.

In 1963, he went to Rome on a three-year art scholarship sponsored by the Vatican government. He joined the sculpture department at the Rome College of Arts, acquainted himself with

Western sculpture, and traveled extensively throughout Western Europe.

"In three years I was able to learn all of Rodin's techniques, " he recalled. "And, when I traveled, I carefully observed Western art and the role it plays in people's lives.

"All the while I was trying to spot the difference between contemporary Chinese and Western art. It became clear to me that the differences were disappearing, and that the only way to keep them alive was to infuse modern Chinese art with a Chinese spirit."

"But what is Chinese spirit ? It is a special temperament in Chinese art that inspires spiritual thought."

After completing his studies in Italy, Yang returned to Taiwan. He joined the Veterans Marble Factory in Hualien as an artistic adviser and produced sculptures and handicrafts for the domestic and tourist markets for the next six years.

Yang's ability to instill his sculptures with the spirit of their natural surroundings led to environmental design.

In 1970, he did the lifescape － a term he prefers over landscape － for the new Hualien airport. One of his sculptures on the grounds, entitled The Space Voyage, uses green, white, grey and black marble.

Cut into thin layers, the marble slabs were assembled into a mosaic mural, the green at the bottom suggesting the earth; the white, the sky; and the grey and the black, the clouds and the heavenly bodies.

Many lifescape projects followed, as Yang took his energetic and abstract visions of environmental planning to Singapore, Beirut, Riyadh, and New York.

He designed the garden of the Siong Lim Temple in Singapore, the Chinese Gate at the International Park in Beirut, and a nationwide system of parks in Saudi Arabia.

East-West Gate (1973), which fronts a Wall Street building designed by renowned architect I. M. Pei, is perhaps Yang's most frequently mentioned lifescape sculpture.

The stainless steel piece features a moongate cutout and a three-panel folding screen. Its highly polished surface reflects the movement on the street, and its form and meaning, according to Yang, have roots in ancient China.

"The basic form of the moongate evolved from the Chinese concept of the universe," he said, "of the *yin* and the *yang*, and of the circle and the square existing side by side to complement each other."

From earliest times, the Chinese believed that the earth was square and the heavens spherical. Therefore, the circle and square were commonly used in both religious and secular art.

Since *East-West Gate*, almost all of Yang's sculptures have been done in stainless steel. It has become the artist's trademark and he is often described as the "stainless steel sculptor".

Another motif that appears frequently in his lifescapes is the dragon, which symbolizes the combined power of the earth and the sky, and the primal energy of the cosmos.

Yang is currently involved in his most adventurous environment design: a design proposal for a new community near Beijing.

"It is supposed to be a showplace for Chinese culture as well as a place for people to develop new industries. I am looking forward to the project because if it works out, the new communi-

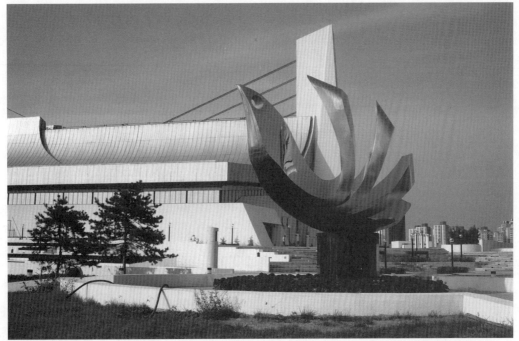

Phoenix Rising Up To The Chinese Sky, is Yang Ying-feng's brearhtaking centrepiece at the 1990 Asian Games.

ty will fulfill my concept of an ideal city.

"It will be a place to live a peaceful, cultured, prosperous and modern life – and most of all, to live a distinctly Chinese life."

Yang's enthusiasm is understandable. In a word, it could be his ultimate lifescape. – Free China Review

"The Straits Times", p.13, 1991.2.1，Singapore

靈禽瑞鳥永駐京都

——記台灣著名雕塑家楊英風先生

文／余煥林

　　一九九〇年八月二十一日下午，北京國際奧林匹克體育中心的一片場地上，年已六十有四的台灣景觀雕塑造型藝術家楊英風先生帶著四位台灣專業人員，在大陸工作人員的配合下，將總重量約二十噸，主體為不銹鋼，黑色花崗岩為基座的雕塑品組裝起來。

　　這個命名為〔鳳凌霄漢〕的大型不銹鋼雕塑，長六點五米，寬三米，高三點五米，總價值約五百萬元新台幣，是楊英風先生個人贈送的。

　　中國古代相傳，謂鳳凰來舞而有容儀，並使萬物以為瑞應。《詩·大雅·卷阿》中吟詠道：「鳳凰鳴矣，于彼高崗；梧桐生矣，於彼朝陽。」鳳凰朝陽，在中國成語中，比喻高才逢良時。

　　〔鳳凌霄漢〕由象徵尊貴的鳳凰五片羽翼組成，象徵中國漢、滿、蒙、回、藏等多族共和，及五千年中華文化融為一體。

　　雕塑家楊英風解釋說：之所以選擇鳳凰為作品，是因為中國人最喜愛的靈禽瑞鳥就是它。鳳凰韻格高潔平等，舞翼強壯有力，代表著參加今年亞運會的各國精英運動員均如人中之鳳，在競技場上展現力與美，傳達人類追求和平的理念。從這段話中我們不難看出楊先生的拳拳赤子之心。

　　一九二六年楊英風在台灣宜蘭出生，小學畢業後被送到北平讀中學，在負荷著五千年歷史軌跡的古老耳濡目染地受到薰陶。中學畢業後，楊英風到東京學建築，建築系的學生畫畫、雕塑、研究美學都是為了分析建築空間，改善人類環境，無形中建立起比純粹繪畫或雕塑更廣泛、更接近生活環境的美學觀念。因為戰爭的動盪不安，兩年後楊英風被父母召回北平，轉入輔仁大學美術系。由於一度遠遊，他格外強烈地體會到母體文化的悠遠博大。一方面他虛心地學習國畫、油畫、雕塑，一方面邀遊大同、雲崗石窟、恆山懸空寺等，並探討國術、古籍中人與自然合一的奧妙哲理，尋找屬於東方的美學與造型。

　　一九六二年，楊英風去羅馬藝術學院及雕刻學校學習三年[註]，他又一次從異國情緻比較了中國和古都北京，並使他清晰地看出東方與西方在美學、人生哲學、建築方面的優劣不同。他認識到西方文化也有許多他們自己無法克服的問題，他很痛心於外國學者極欲研究中國文化時，中國人自己卻將它棄若敝屣，而一味追求別人已經發現大有問題的東西。楊英風發現自己一直在東西文化間感受到的矛盾豁然化解，也知道中國人自己不重視

【註】編按：實際上，楊英風是一九六三年底至羅馬，一九六五年入國立羅馬藝術學院雕塑系，一九六六年入國立羅馬錢幣徽章雕刻學校（亦譯作國立羅馬銅章專科學校）。

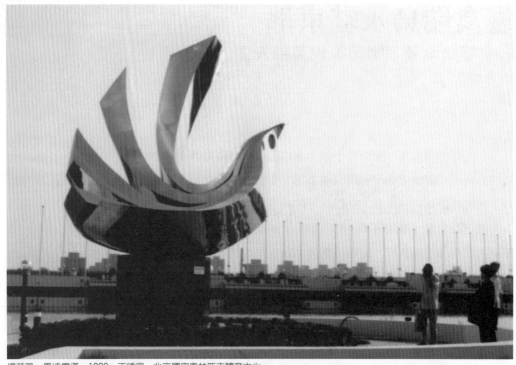

楊英風　鳳凌霄漢　1990　不銹鋼　北京國家奧林匹克體育中心

自己的文化，才會被別人輕視，於是深自警惕。

三年前，楊英風終於踏上了故國神遊的旅程，在三年內六次往返於海峽兩岸，今年三月，楊英風攜帶他的新作〔飛龍在天〕作品模型再遊大陸，受到大陸雕塑界的交口讚譽，也促進了楊英風為亞運會設計〔鳳凌霄漢〕的念頭。之後，在大陸佛教領袖趙樸初的力邀之下，楊英風終於下定決心，要出色完成這件極富歷史性定位與意義的工作。

一向對中國佛學文化極具推崇的楊英風，認定藝術的主導是締造中國人的心靈。他迫切地希望自己的生命目標完成。

〔鳳凌霄漢〕在奧林匹克體育中心煥發著灼灼異彩。八月二十一日晚，中央電視台將〔鳳凌霄漢〕揭幕式的新聞播向中國九百六十萬平方公里的土地。但是，楊英風與大陸的歷史性交流並沒結束，他表示：一切僅僅是開始，他已經擬定了下一個陳列大型景觀雕塑的目標：北京龍潭湖公園。他將在這個龍的聚集地裡，奉獻上自己用心血凝注的一件嶄新的巨龍！（轉載自《台聲》雜誌1990年11月期，本刊有刪節）

原載《美術》第278期，頁67，1991.2.5，北京：美術雜誌社
另載《龍鳳涅盤——楊英風景觀雕塑資料剪輯》頁57，1991.7.26，台北：葉氏勤益文化基金會

雕塑家與建築師的密切合作

文／馬國馨

　　在第十一屆亞運會，不但興建了一大批造型各異的體育場和運動員村，還創造了具有特色的新穎的室外環境，建成了一批室外環境雕塑。尤其是國家奧林匹克體育中心，在廣闊的室外環境中點綴了二十餘組雕塑。在那樣短的時間裡集中完成了如此大量的雕塑作品，在北京城市雕塑建設歷史上也是空前的。它們為室外環境添了光彩，成為奧林匹克體育中心的點睛之筆。

　　在體育中心的總體環境設計中，就考慮到亞運會比賽以後，這裡將成為一個對群眾開放的體育公園。因此除去主要的比賽、練習場館的其他附屬建築物以外，環境綠化、水面、道路廣場、雕塑和其他造型藝術、室外小品等將佔很大的比重，這些景觀元素與建築物的有機結合，將形成體育中心外部環境的綜合形象。建築藝術是象徵性表現的藝術，而雕塑藝術則主要是形象性表現的藝術。由於它是一種三度空間的立體造型藝術；由於它的純粹形態做為自己的語言；由於其自身豐富而深邃的精神內涵，形成了雕塑藝術特有的魅力和感染力，這也是我們對雕塑給予特殊的重視的原因所在。

　　首都城市雕塑藝術委員會在創作過程中為雕塑家和建築師創造了良好的創作氣氛環

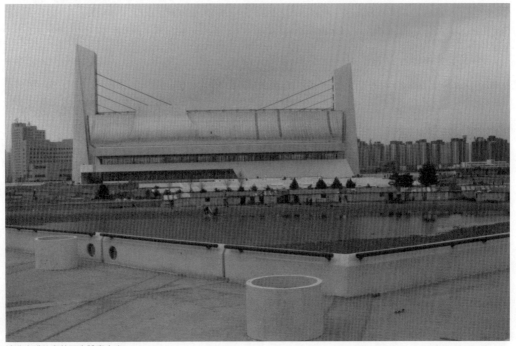

建造完成的奧林匹克體育中心。

境。在領導——雕塑家——建築師三結合的基礎上，充分發揮雕塑家和建築師的積極性，在切磋和研究的過程中，通過共同啟發，共同理解以至取得共同的語言，為了創造一個美好的室外環境的共同目標而緊密合作。這批雕塑無論在內容、風格、手法、用材等方面都是十分豐富多彩的。在合作方式上建築師根據總體規劃提出佈局方案和基本構思，然後有的是雕塑家結合環境特點進行創作，也有雕塑家提出草稿後最後確定安放環境，也有的通過雕塑家和建築師的反覆推敲修改共同完成的。

考慮到滿足各種層次的群眾的審美需要，在雕塑題材選定上，並沒有簡單地將題材局限於亞運會或表現體育的內容。而是因時因地、有所不同，可以有氣勢恢宏的長卷，也可以有優美輕鬆的小品；可以直接表現體育競技，也可以用間接的隱喻、變形來加以體現；可以有濃厚的傳統文化特色，也可以更具鮮明的時代特點。

在雕塑的佈局上，根據總體規劃的特點、充分考慮遊人在場區的行為特點、心理特點，將作品佈置在場區的東西入口軸線上，及用建築物圍合起來的水面周圍，用遊人的觀賞路線，把這些環境雕塑聯繫起來。在佈置上要充分考慮每一雕塑作品自身在質感、動感、光感、觀感方面的特點，在環境設計上為它們提供不同角度、不同視點的多方位觀賞環境，尤其注意提供過去比較難得的俯視角度，使雕塑能夠與周圍的環境、綠化、廣場、道路、噴泉及其他小品密切結合，有些雕塑與建築處理甚至形成了互相依存、融為一體的局面。同時在佈局上不僅考慮每組雕塑自身的虛實空間，各組雕塑之間又力求是通過庭院的圍合、動態的呼應、視線的顧盼、情節的連續等處理使它們在空間上互相滲透、聯繫，以形成更大範圍的群體效應。

我們也注意到過去一些環境雕塑的布置常形成可望而不可及的局面，而在體育中心則結合體育運動的參與精神，創造環境參與的可能性，使人們和環境雕塑之間能夠更緊密無間地交流。人們可以主動地參與到雕塑所形成的各種環境之中，甚至遊人本身成為雕塑空間中的重要組成部分。通過親身的參與所造成的新鮮的視覺感受，更易於引起每個觀眾進一步思考以至激發共鳴的興趣，使每個人可以結合自己的聯想得出具有個性的結論。

這裡也還需要一提的是著名台灣景觀雕塑家楊英風先生。楊先生在台灣出生，早年曾就讀於北京的中學及輔仁大學藝術系，後去義大利和日本留學[註]，先修建築後從事景觀

【註】編按：實際上，楊英風是先至日本東京美術專科學校讀建築，後才入北平輔大美術系，回台後又考入師院藝術系，最後才至義大利留學。

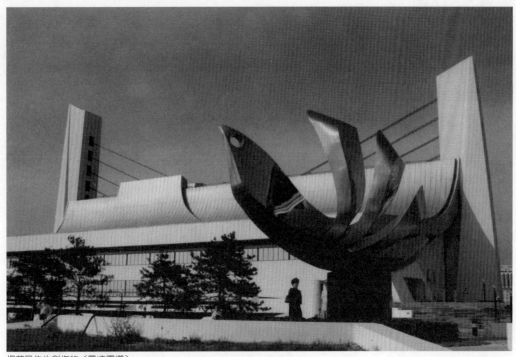

楊英風先生創作的〔鳳凌霄漢〕。

雕塑數十年，在台灣和世界許多國家都有他的作品。他在一九九〇年四月來京時專程參觀了正在施工中的奧林匹克體育中心，很爲我國人民在如此短時間內的建設成就所感動，決心自費捐贈一座雕塑。隨後在六月提出了不銹鋼雕塑〔鳳凌霄漢〕的草圖。「這是處於巔鋒的鳳凰，正展開雙翼，帶領中國運動精英在一九九〇年亞運會中追求至高榮譽，凌越霄漢，超越群倫」。在國內各界的協助下，這座閃閃發光的鳳凰終於在亞運會前安裝完畢，並成爲海峽兩岸雕塑界的交流成果而呈現在人們的面前。

　　環境雕塑需要滿足人們在物質生活和精神生活方面的需要，同時它又集中地反映了每一個時代的價值觀念、審美特徵和時代風貌。在開放改革的時代，同時需要與時代相適應的雕塑作品。在這次雕塑家與建築師的合作中，由於各方面條件的限制，由於創作和製作時間比較緊張、經費有限，所以有的作品還較粗糙或似曾相識，有的雕塑安放環境還不夠理想，在安裝與周圍綠化及舖裝環境上也還不能令人滿意，甚至雕塑題目與作者的標牌還沒有製作。另外從亞運會至今開放過程中也暴露出一些新的問題，需要總結和研究。也出現了一些未經規劃研究而自己放置的小型雕塑。所有這些問題的改進還需要雕塑家、建築師和其他有關方面更進一步的共同合作。

原載《建築》總第382期，頁40-41，1991.2.12，北京：建設雜誌社

天人合一　歸自然
「靜觀廬」內蘊生活美學

文／王瑞蓮

在藝術史上，無論繪畫、雕塑及其他創作，都是侷限於個體，展現作者的才華，使人從直覺的觀感、心靈去尋求「美」的滿足。但楊英風從傳統的工作室走向人群、山間、田野、海邊，讓作品接受大自然的洗禮、滋潤，與風雨陽光對話，並賦予成長。他在埔里的居所，亦順應自然環境之理，設計最理想的生活空間，是楊英風的「靜觀廬」，同為眾人而設的「景觀雕塑研究院」。

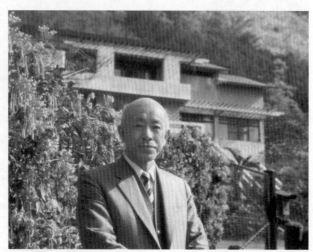

楊英風攝於靜觀廬前。

夜訪楊英風位於埔里牛眠山腰處的靜觀廬，方圓百里人煙稀少，最近的鄰居則是地藏廟，驅車蜿蜒直上，燈火盡於身後，兩旁竹木扶疏搖曳，疑是野外人家。

早晨梵音鼓唱，嵐霧盤旋屋身，狗吠與鳥鳴合起，山中歲月眞無甲子。

好山，好水，好埔里

親自接近埔里的山水，也就不難了解楊英風選此爲終老之所的用心了。緣起於三十多年前，他在農復會所創辦的《豐年》雜誌擔任美術編輯，觀察台灣的風俗習慣、農民生活、植物成長，且對整個地理環境有更深的認識。

任職農復會十一年期間，看遍全省後發現台灣最好的地點和他理想中的生活環境就在埔里。該鎮得天獨厚，具有溫帶地區的「陽光」、「空氣」、「水質」特佳的三天資源，堪稱爲「健康長壽鎮」和「醫療聖地」；民風樸實，有中央山脈屏風阻擋，少有地震、颱風等天災，就堪輿學的觀點看，各項條件皆極優秀。楊英風在心中默許，將來有機會，一定在此找一塊地。

同事都覺奇異，埔里遙遠且交通不便，他怎會喜歡？但他一生甚愛「山」和「靜」，若有房宅於該處，則爲莫大的福氣。直到十年前聽聞八十高齡的父母自大陸返台，他覺得

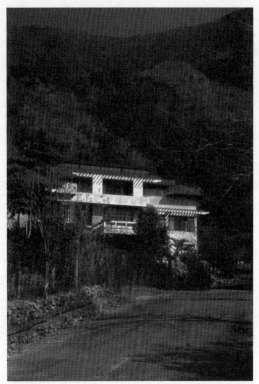

靜觀廬外觀。

住在都市不恰當，所以就花一年的時間在埔里找符合好條件的地，繼而花三年設計房子、整理山地，再四、五年才將住處全部蓋妥。只可惜他母親先行過世，父親身體健康，尚能享受到他的孝心，今因埔里環境之故，走路都不需拐杖持扶。

深受生活美學的影響

身爲宜蘭人的楊英風，對景觀雕塑甚爲鍾情。幼時在台灣念完小學，就隨父母至北京讀中學，基於本身對雕塑的喜愛，深受學校老師的特別指導。其後就報考日本東京美術學校，依父親之意棄雕塑而唸建築系，亦教美學和雕刻。他十分感謝父親的建議，給予很大的支持。中國人進入該系，他是第一也是最後一人，競爭厲害且非常難考，這份幸運令他自己都嚇一跳。

建築系和一般的蓋房子不同，它是以人居住的哲學和美學爲主，恰到好處地設計空間，使用自然的材料和工具。有位「吉田五十八」教授，是木造建築專家，影響他一生，聽講中國唐代的生活美學和哲理，楊英風恍然大悟我們自己的歷史上也有那麼精采的部分，只是漸爲日本文化吸收與發揚。

十八歲受良師教導，楊英風至今受用無窮，重要的指引啓發，他的建築和雕刻與中國文化內涵的結合，都有美學基礎，也才有他現在的種種成就。「西方美術是教人誇大自我，強調一己的觀念和感覺；而和中國美學沒有自我，爲發現大自然的宏偉寬大，替眾人提升生活設想。」他強調雖在功利的社會，但亦不能只蓋便宜的房屋，賣售最貴的，應注意美學的觀念。

住宅設計費心思

設計是反映生活、說明環境，所以楊英風認爲「樸素」是現今國際間的風尚，恢復「自然本位」才是環境的設計，台灣的建築應盡量減少修飾，力求返樸歸眞，方能符合艱苦奮鬥的大環境、大背景。

這個想法應證在他埔里的「靜觀別院」，雕塑與建築並存，既爲生活的世外桃源，亦是專家學者師生的實景觀摩場所。

多季盛開的橘紅「炮藏花」熱情的怒放，整片攀在外牆上迎接訪客。大門要供車輛出入，採取軌道式的開闊設計，但在門柱附近選用兩塊約二立方米的天然巨石代替鐵材的門柵，減少人工裝飾，在格調上增加「自然」與「喜悅」的活潑氣氛。

進大門後，呈現在眼前的是一座立體式的水塘，因地形坡度，水塘由高至低分成三個，用天然石塊砌成，水源在最上方，四週栽種花木，傾斜的地面則種植韓國草皮。山水潺潺，綠意盎然，水木清華，有心的維護自然環境。

住宅的底層是間佔地近一百平方公尺的工作室兼材料室，內部放置許多正在進行中的作品和一些雕塑用的骨架與材料。

從庭院通往二樓的室外梯和陽台，悉由石片鋪設，陽台的面積很大，三面設有欄杆式的女兒牆。放眼前望，左起虎頭山，右至牛眠山，中間是埔里盆地，一片青翠，令人心曠神怡、流連忘返。

跨進落地的門窗就是布置簡樸的客廳，掛有林宗岳的字「出爲天下利，入讀聖人書」，牆角擺設銅鑄的小型雕塑。客廳的左邊是莊嚴肅穆的佛堂，上供有「白衣觀音」大士的佛像，大士身後是尊「毘盧遮那佛」的全身塑像，佛像和石壁全爲銅鑄，栩栩如生，格外傳神，皆爲楊英風的作品，令人彷彿置身大同雲岡石窟。

左方牆上懸掛楊英風先慈於八十壽誕的照片，慈祥可親。佛堂正對面是書房，爲加強特殊的視覺及採光效果，窗戶均採凸出窗設計，透過半落地的窗戶，可看見前方整個庭院；基於研究項目眾多，備多

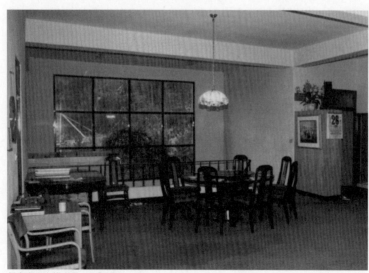

餐桌旁有方格窗景，竹影搖曳。

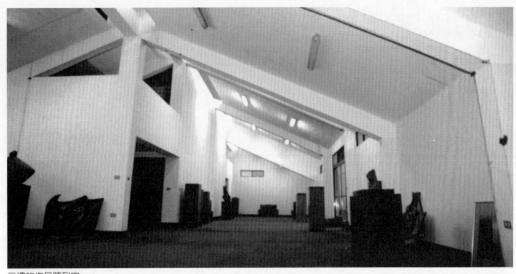
三樓的作品陳列室。

層式木質書架，爲分類方便，設置多格抽屜放建築圖稿。

三樓是作品陳列室，由兩個相通的長方形空間所組成，前後均有落地式的門窗通往室外的陽台，供採光和欣賞風景之用。陳列室的屋頂採光設計極爲理想和特殊，光線自左右兩邊的垂直玻璃引進，再漫射至室內，光線明亮柔和，其中的雕塑和浮雕，益顯有力與神奇。

陳列室之上的閣樓有小臥房和工作室，也是楊英風用來思考、繪畫和設計的地方。楊英風特別指出：假如一座建築沒有雕塑和繪畫，那只是一幢「房子」而已，它可能非常精巧，但它仍不能超越「房子」。

落實自身的休養生息

庭院的規劃與布置，可謂頗具工程。屋旁原爲山的平地，移山至前院做景觀；甚至耗費時間和金錢，自山下搬運樹、花草重新栽植；又用卡車載大小不等的幾百粒石頭，供庭園玩賞；自己開山路、接通水管、養水芙蓉等，還散置許多雕塑品，無一不是苦心的經營。

埔里民風淳樸、清雅幽靜，誠如楊英風本人平易的長者風範，二者地靈人傑，相得益彰。屬牛，字呦呦的他，工作時的執著專注，也和牛勁一般，具有不畏勞苦、不求美食、默默辛勤耕作的美德，如今又住在牛眠山的牛尾路，眞是一生與牛結緣。

不僅是國際知名的景觀雕塑與環境造型設計藝術家，國內外的個展和榮譽不計其數，又積極推展雷射科技與藝術結合，發揚中國「天人合一」自然淳樸的生活美學觀念，楊英風更落實於自身的休養生息之中，宋詩人程顥詩中「萬物靜觀皆自得」，與他別院之名有同工之妙，亦爲他終生奉行的恬靜淡泊生活哲理。

原載《第一家庭》第57期，頁124-128，1991.3.1，台北：第一家庭雜誌社

楊英風雕塑版畫展

文／莊伶

　　旅法名評論家謝里法這樣介紹、稱許楊英風：「『最本土的意識形態，最前衛的藝術理念』用這話對楊英風藝術創作做最簡短之評語，想是最恰當不過的。」

　　楊英風是五十年代即已冒出台灣畫壇的一位優秀且特異的美術家。他之所以優秀，不僅由於具備了堅實的學院基礎，在沙龍（台陽展和省展）中有突出的表現，而且有豐富的創造力以及掌握多種素材，運用多種媒體的能力，他之所以特異，在於他的作品展出於沙龍，而又不受沙龍約束，永遠做一個沙龍外的自由人。

　　一般稱楊英風為雕刻家，其實他的創作如今已超過了平常所謂雕刻的領域，他處理造形的同時也處理造形所存在的空間，構成一個有藝術感性之環境，而這些前衛性的理念，是從最結實的學院基礎上發展過來的，五十年代我還在大學藝術系的時候便已看過他不少雕塑作品，這些可以算是他的早期之作吧！印象最深刻的兩件是〔李石樵先生頭像〕和〔穿棕簑的男人〕。如今回想起來，楊英風在雕刻上的成就，該是繼黃土水、蒲添生和陳夏雨之後最傑出的雕刻家。而他不同於前三者之處，在於更能掌握雕刻形體的動態，而發揮出體積的流動感，顯然這時期他的思考方向已朝著空間的探索而發展了，在五十年代保守的台灣畫壇，他的嘗試無疑已相當的前衛性。

　　另一方面他又試著將雕刻與建築的空間環境配合，把雕刻放在更寬廣的空間視野，此時雕刻還是獨立的雕刻，但同時亦視為建築的一部分，與建築兩相呼應，它不同於廣場上的銅像，只孤零零站立著任其風吹雨打。它是活在那裡的，不同角度有不同的風姿，而且它是動的，與觀眾之間是有感應的。這正是楊英風吸取西方現代藝術觀念而後推展出來的新的創作層次和風貌。

　　楊英風這位國家級畫家，首次在台中個展，選在現代畫廊，是中部藝壇一大盛事。許多早期版畫都將呈現，三月二日展至二十四日，二日下午三時酒會後，四時由其得力助手，台大歷史研究所畢業，藝術學院傳統藝術中心助理研究員鄭水萍主講「走過鄉土——五〇年代—六〇年代楊英風鄉土系列探討」，可自由前往聽講。

原載《台灣日報》1991.3.2，台中：台灣日報社

雕塑藝術　邁向國際舞台
楊英風朱銘分至新加坡英國展出作品

早在民國七十七年，新加坡某華裔銀行家在當時號稱亞洲第二高建築的華聯銀行前，設立了一座名為〔向前邁進〕的雕塑巨作，作為致贈給新加坡政府的禮物。此作品即為台灣大師級雕塑前輩楊英風的力作。

而八月新加坡之行的雕塑個展，則為台灣漢雅軒藝術中心代理，專以風格特異的不銹鋼板為主要材質，較具抽象、前衛的系列作品，現代感十足。

據漢雅軒洪致美表示，楊英風這一系列的新作除了前往新加坡國家博物館展出之外，明年初亦將與新光三越百貨合辦在國內展出，屆時國人將能親眼目睹楊英風吸取西方現代藝術觀念，延及空間、環境與建築，融入感性的靈活藝術感，不同於舊作的現代中國風貌。

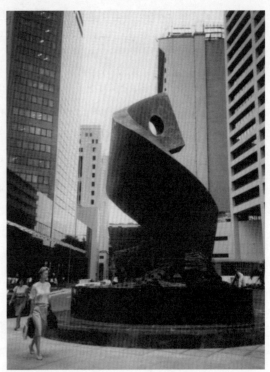

楊英風　向前邁進　1988　銅　新加坡華聯銀行前

巧的是，楊英風門下得意弟子，同時也是眾多學生中最出色的現代雕塑家朱銘，也在八月間應英國政府之邀，由香港漢雅軒經紀代理，成為英國首度邀展的東方藝術家。

據悉，朱銘此行乃是英國政府與港人九七情結下的產物，原本是想由香港藝術家赴英展出，來拉攏港人與英人之間傳統的歷史情感，未料陰錯陽差，最後卻挑上台灣藝術家為港英搭起友誼的橋樑。這還未了，展出開幕當天，英國皇室貴族更將親臨揭幕，同時還有盛大的慶祝活動，以示隆重，到時，單單活動時所放的煙火所耗去的費用即相當新台幣三百萬元，英人用心良苦可見一斑。

原載《大成報》第11版／影藝熱線，1991.3.3，台北：大成報社

大師風範・小心「搬家」
楊英風鄉土系列展引起迴響

文／莊伶

　　提起楊英風，很少人不知道，有人知道他是景觀藝術家，有人知道他是版畫家，有人知道他是雕刻家，名揚中外藝壇，然而，卻毫無一絲驕氣，與友人交，他還是重義氣到詞彙裡沒有一個「不」字的人。

　　身體雖仍硬朗，畢竟年事已高，時也不免有些病痛，有一次和朋友相約兩個月後到泰國，相約時候將至，楊英風卻病了，家人不放心他出去，他卻說什麼也要走，只因相約在先，他不願失信於友人，不願說個不字。

　　多年前一次搬家經驗，是大師所津津樂道。台北市重慶南路拓寬，工作室被削掉一大半，不得不另覓良居，搬家時，特地高價請來專搬鋼琴的人，只是來人卻一肚子納悶：「這一家子真怪，沒有鋼琴、沙發，也沒有冰箱，搬的卻是一塊又一塊的硬梆梆石膏模子，又笨又重，說不定是什麼垃圾吧……偏偏主人還寶貝得什麼似的，一再叮嚀請求：「小心的搬，輕輕的放，千萬別弄壞」，工人們是沒猜到，那一塊塊笨東西，可是無價之寶，都是大師作品一塊塊的模子。一個個「平安抵達」新居，大師才放下一顆懸著的心呢！

　　最近整理一些心愛的雕刻、版畫、鄉土系列作品，在中市現代畫廊展示，在藝壇是一件大事，展出一週來，引起不少迴響，大師也深感安慰。

原載《台灣日報》1991.3.9，台中：台灣日報社

促銷藝術品　拜訪畫家的家
現代畫廊邀收藏家參觀楊英風工作室　成效不錯

　　【台中訊】經濟不景氣，藝術市場交易平淡，台中市現代畫廊促銷展出美術品，別出心裁地邀請收藏家藝術之旅，到作家工作室實地參觀，並面談藝術創作過程，由於溝通良好對刺激收藏家購買美術品頗有助益。

　　現代畫廊本月初推出資深雕塑名家楊英風的雕塑及版畫展覽，因受到畫市低迷影響，展品雖為楊英風早期作品，平常難得一見，參觀者雖頗踴躍，實際成交情況並不理想。

　　畫廊負責人施力仁有感於部分收藏家觀望不前，或許對藝術家早期創作過程認識較不足，仍特別安排於週日邀請收藏家到楊英風位在埔里牛眠山的工作室參觀。

　　這趟別致的藝術之旅，參加非常踴躍，不少收藏家攜家帶眷，大大小小車輛，總共達廿餘部，楊英風與施力仁對收藏家的邀請回應，都欣慰有加，也肯定活動的正面意義。

　　楊英風對參觀工作室的收藏家詳細介紹各個時期創作系列，同時透過面對面的講解及溝通，讓收藏家對他的藝術創作理念有進一步認識，收藏其作品的信心增加，也刺激了購買意願。

　　這檔展覽十天來，成交金額已達百餘萬元，雖尚未能達到現代畫廊預期目標，但對於安徘這趟藝術之旅，施力仁不否認確實發揮作用，也收到了良好效果。

原載 《中國時報》1991.3.14，台北：中國時報社

現代景觀雕塑藝術的天才
——雕塑家楊英風

　　楊英風，字呦呦，民國十五年出生於台灣宜蘭。曾就讀東京美術學校建築系、北平輔仁大學藝術系、國立台灣師範大學藝術系及義大利羅馬藝術學院雕塑系。

　　楊英風童年最深刻的感受就是一種對母愛的渴望。他覺得母親就像那鏡台邊雕刻著的鳳凰，典雅高貴光彩照人。成年後，楊英風在他的藝術生涯中創作了許多以鳳凰為主題的作品，如〔生命之火〕、〔鳳凰來儀〕、〔回到太初〕等。用不同雕塑形式來表現他童年時的憧憬和情感。

　　多年來，楊英風致力於景觀雕塑造型藝術已經達到物我交融的至善境界。不斷地從中國傳統文化中尋求靈感和新意。他的作品一直以中國精神為主導，以自然觀念為依據。又融入西方現代藝術和科技，形成自己獨特的風格。是台灣最有成就的景觀雕塑藝術家，並享譽國際。

　　楊英風曾任國立藝專、文化大學、淡江大學教授、美國加州法界大學藝術學院院長。歷任國際造型藝術家協會中華民國代表、日本激光普及委員會創立委員、義大利錢幣雕塑家協會會員、日本建築美術工藝協會會員、台北市建築藝術學會會長、中國美術設計協會會長。現任楊英風事務所負責人。其作品多次在國際性的雕塑活動中獲獎。

原載《蘭陽之聲》第199期，1991.3.15，宜蘭：蘭陽之聲雜誌社

楊英風攝於台北靜觀樓工作室內。

雕塑市場乍現「奇蹟」
楊英風風靡台中

文／陳銘堯

雕塑一向在中部藝術市場屬於較冷門的項目，最近，楊英風早期雕塑展銷售業績不差，雕塑市場略見起色，藝廊業者更加強與景觀搭配，期擴大銷售範圍。

現代畫廊施力仁指出，最近，該畫廊所展售楊英風雕塑展，銷售狀況出奇地好，其中以價位在四十萬元左右銅塑品賣得最佳。仔細推敲除因楊英風名氣大有關外，雕塑應在中部地區擁有一定的消費客層。

以往，雕塑品因買賣不多，且缺乏合適流通管道，一向屬冷門的投資工具。受到此次賣得好的刺激，該公司擬加強雕塑品的銷售，除積極籌備類似展覽促銷外，並朝與景觀業者互相搭配。

原載《工商時報》1991.3.20，台北：工商時報社

楊英風　裸女（二度創作）　1958　銅

踩踏田野十一年　一景一物皆動心
雕塑農村曾是楊英風的最愛

文／劉桂蘭

　　現代、中國味十足是一般人對雕塑家楊英風作品的初步印象，但早期的他，曾用了十一年的時間，踩踏在台灣的一村一鄉中，用刀刻畫出一張張農村景緻。也因著這種親身實踐過程，使楊英風確信，親臨其境才能感同身受的創造出屬於鄉土的東西。

　　今年六十五歲的楊英風，畢業於師大前身的省立師範學院[註]，且曾在東京美術學校受過雕塑訓練。小時候生長在宜蘭鄉下的經驗，促使他在大自然的山水中，訓練了眼睛和感覺去認識美、享受美。這種成長歷程，也使得楊英風對鄉土所散發出的純樸風貌感到親切。

　　光復後，楊英風進入《豐年》雜誌工作，因工作需要，他花了十一年時間走遍台灣的每一寸土地，刻畫出一張張四、五〇年代的農村作品，也經歷了台灣農村在商業的侵襲下，逐步走向黃昏的年代。

　　楊英風早期的鄉土作品，確實是他在實踐中觀察出來的。生肖屬牛的他，尤其偏愛以牛作為雕塑的體材，在遊走台灣鄉村的經驗中，使楊英風印象深刻的是，一天經過台北近郊，突然看到一頭剛剛誕生不久，卻仰臥在草堆中的小牛，牠的可愛神態牽動了他的創作意念。自此之後，一幅幅關於牛的作品在楊英風的刀鋒遊移下成形，也展開了他與小牛之間的對話。

　　前衛派大師李仲生所掀起的現代藝術風潮，造就了「五月畫會」的成立，這種以現代、抽象為主的畫風，也直接影響楊英風的創作風格，之後，他正式投入「五月」的行列。

　　楊英風在受到現代風潮的薰陶下，創作風格從本土寫實中抽離，他開始深刻思考畫壇中充斥移植西方理論的問題，尤其是擁有豐富文化藝術層次的魏晉至唐宋階段，鮮有創作者懂得從中吸取養分，再轉化成創作理念。因此，近期的楊英風作品，逐漸突顯出其從傳統擷取靈思的痕跡。

　　楊英風的創作風格從鄉土轉向民族，由寫實趨於抽象的過程，看在熟識他的人眼中，無非是處處求變的個性從中影響的結果。（註：楊英風鄉土系列作品展，即日起在現代畫廊展出。）

原載《自立晚報》1991.3.20，台北：自立晚報社

【註】編按：實際上，楊英風只在師院念了三年，後因經濟因素輟學，故並未自師院畢業。

埔里楊英風版畫收藏展

文／宇俊吉

埔里鎮牛耳石雕公園為了推廣本土藝術，定於今（廿七）日起舉辦「楊英風版畫收藏展」，共展出楊氏版畫及雕塑作品四十餘件，展期至四月七日截止，為大家提供春假期間絕佳的藝術饗宴。

展出作品包括版畫三十一件，雕塑十二件，均係牛耳石雕公園董事長黃炳松的私人珍藏。大部分是楊英風

楊英風　賣雜細　1951　木刻版畫

較早期的作品，真切的刻畫出五十年代台灣社會的鄉土風情。

楊英風的版畫和雕塑具有寫實和感性特色，題材上熱衷於表現人間歡樂的一面，刀法靈活流暢，在藝術界有著極高的評價。

展出地點在牛耳石雕公園前側停車場，不收門票，喜愛鄉土藝術的民眾可以免費前往欣賞。

原載《台灣新生報》1991.3.27，台北：台灣新生報社

【相關報導】
1.〈呈現卅年前社會萬象　楊英風寫實木刻版畫　在南投石雕公園展出〉《民生報》第14版，1991.3.31，台北：民生報社

靜宜大學校慶
舉辦名家景觀雕塑展

【沙鹿訊】沙鹿鎮靜宜大學為慶祝建校卅五週年，昨起在該校文學院舉辦為期三天的名家景觀雕塑展，歡迎各界人士前往參觀。

此次雕塑展包括楊英風的作品〔飛龍在天〕、〔鳳凌霄漢〕、〔日曜〕、〔月華〕等，及不銹鋼作品均氣勢雄偉，朱銘展出的兩件太極銅塑更是氣勢萬千，賴守仁展出的作品係〔鳳凰〕與〔雪羊〕等鉅作，尤其雪羊是寒假中在合歡山完成的雪雕。

靜宜大學對三位名家能在沙鹿展出表示感謝，徐熙光校長更興奮的表示：藉著此次名家作品的展出，對美化環境與地區人士純潔心靈都有相當大幫助，更歡迎各界人士前往參觀。

原載《台灣日報》第15版／台中縣新聞，1991.3.27，台中：台灣日報社

楊英風的佛教造像

文／陳清香

台灣早期的廟宇和供像，往往是佛道不分，即使是正統的佛寺，也摻雜了太多的民俗信仰。就佛像風格而言，除了閩、廣面貌之外，時而也遺留著日據時代的東洋風。近年來在有心人士的推動下，台灣佛寺內的佛像，已逐漸能建立起當代的特色。新建的寺院，往往請來當代藝術大師刻意規畫創作，擺脫了明清以來民俗的影子，也擺脫了東洋味，其中楊英風的作品，就是最具代表性之一。

楊英風是當代馳名國際的景觀雕塑造型藝術家，一九二六年生於台灣宜蘭。曾就讀於北京輔仁大學美術系、東京美術大學建築系、台北國立師範大學藝術系等。師承雕塑家朝倉文夫（羅丹的弟子），以及木造建築師吉田五十八。前者教以現代手法和西

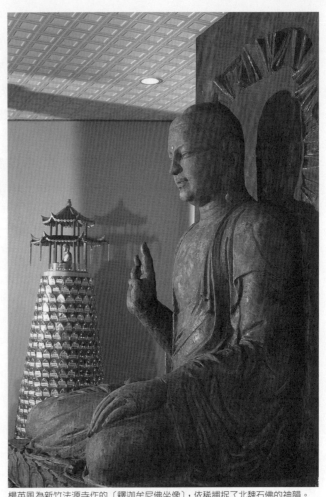

楊英風為新竹法源寺作的〔釋迦牟尼佛坐像〕，依稀捕捉了北魏石佛的神韻。

方精神，後者注意東方的內涵和空間的美學。二人對楊氏創作的啓迪極大。

由於醉心中國佛教藝術所表現的圓融靜穆、雍容自在的氣度，並對石窟佛雕有很深的體認，楊氏遂嘗試仿作。一九五九年，他取雲岡石佛的精髓而創作了〔哲人〕，一舉榮獲第一屆巴黎國際青年雕塑獎佳作。

楊大師創作的景觀雕塑作品，遍佈全球，比較有名的，如大阪萬國博覽會的〔鳳凰來儀〕、新加坡地鐵廣場的〔向前邁進〕、北京奧林匹克體育中心的〔鳳凌霄漢〕、台南市立文化中心的〔繼往開來〕等等，均是融合了東方哲理於景觀造形中，贏得中外人士一致的

讚揚。

　　有關佛教作品，更是不計其數，自一九五六年爲台南湛然精舍造釋迦佛像以來，著名者如美國加州萬佛城及紐約莊嚴寺規畫設計，花蓮和南寺十三公尺大佛，慈湖公園觀音大佛，新竹法源寺釋迦佛，新竹福嚴佛學院的釋迦、文殊、普賢三尊像（主尊高四、八公尺）。去年又爲靈鷲山般若文教其金會中國四大名士規畫設計，也塑造五百羅漢像。這些作品，均風格獨具。

　　封面所刊的法源寺釋迦說法像，依稀捕捉了北魏石佛的神韻。而本社所供奉的楊氏手作印光祖師、太虛大師、虛雲老和尙等像，更是將三高僧的風骨行持表露無遺。

原載《慧炬雜誌》第322期，頁1，1991.4.15，台北：慧炬雜誌社

寫在第二屆當代佛藝創作展之前

——1991年台灣佛畫與佛雕大觀

文／陳清香

　　長久上來，佛教藝術是藝壇上較冷門的題材，一方面由於佛教的衰弊，佛像被視為迷信落伍的表徵。難蒙藝術家的青睞。另一方面因佛像往往受限於既定的儀軌，阻礙了自由發揮的空間，降低了藝術家從事的意願。去年，筆者便是懷著審慎的態度，和一腔推廣佛教文化的熱心，籌備了第一屆的當代佛像創作展，希望能藉著藝術家相互觀摩之便，帶動創作求新的風氣，開創出屬於當代的佛藝新風貌。

　　果然展出之後，得到熱烈的迴響，佳評不斷，媒體報導，中南部展覽場地且爭取延續展出。此証明了今日佛教大力倡導、佛教徒人口激增的情況之下，佛藝的創作是時勢所趨。

　　由於藝術家受到鼓舞，今年於是再接再勵的提出新的作品，其風格技巧皆比去年水準提高，還有一些佛藝壇的新人也加入陣容。筆者與主辦單位為保持一定的水平，同樣的持嚴謹的態度，將作品逐一篩選，凡是不合佛教理念、不如法的作品，或是佛道不分的民間神祇等，均不予展出。

　　今年的展品，比往年豐富，可分成繪畫、雕塑、書法、工藝四個單元，茲就繪畫和雕塑二大項，略述其作風。

　　就繪畫而言，當代的佛畫藝壇，就製作的材料而言，可分水墨畫、膠彩畫和版畫三大類。水墨畫具繼承傳統的餘續。細審之，有工筆穠麗派、水墨放逸派、白描淡雅派等之不同。

　　工筆穠麗派的佛菩薩像，線條

楊英風　祈安菩薩　1984　銅

勾勒勾整，設色濃豔華麗。通幅觀之，莊嚴典秩，儀軌俱足。此種畫風沿襲了六朝隋唐寺壁畫的技法。由於畫人虔誠信仰佛法，創作態度嚴謹，無論用筆、布局、染色均絲毫不苟。雖然此種佛畫外形未必寫實，衣紋不具現代感，面貌沒有人世世俗相，但是佛弟子卻樂意請於大殿中，供之於桌上，朝夕頂禮膜拜，千年以來一直是修持佛法的重要憑藉。此次展品中，翁文煒、江曉航、蔡華源等人的佛菩薩相均呈此風。

與工筆派正相反的為水墨放逸派，上追宋元減筆禪畫風。水墨大塊揮灑，用筆明快，率爾為之，痛快淋漓。不拘泥於古法，不落前人窠臼。雖以佛門僧侶為題材，但文學賞玩的情趣，往往高於宗教禮拜的功能。因此掛於畫廊，書房，起居室中，細細品茗雅玩，自有一股盎然的禪味。展品中，沈以正、陳永模、黃才松、廖鴻興等人的作品屬之。

至於白描淡雅派的佛畫，介於二者之間，其勾勒仍襲傳統，設色則趨向淡雅，雖無大塊水墨，卻能在有限的空間試作突破。自然的觀音、神通的羅漢、以白描為之，不離經軌，有適度的開放。董夢梅、吳永猛等作品屬之。

以上三派，概屬傳統，最具現代抽象感者，莫如劉耕谷的膠彩畫，自去年展出數件佛像以來，數月之間創作了不少以佛像、石窟為題材者，由於宏偉壯闊，很有臨場感，展品中將寫實的菩薩頭部，配上心經經文，似幻似真，風格別具。

邱忠均的版畫，今年又進一程，除了華嚴菩薩、雲岡大佛外，最突出者，莫如淨土變，以九塊板拚成，那是大足石窟浮雕極樂世界圖所得的靈感。

展品中的另一淨土變，是蔡華源的作品，蔡氏藝專畢業受教於董夢梅，用筆嚴謹，精密整秩，彩度飽滿，是不折不扣的精雅派手筆。也是長久以來罕見的佳作。

淨土變是今年新見的佛藝題材，在歷史上本已流傳相當久遠，尤其是盛唐的淨土變，幾乎是敦煌壁畫的代名詞。明清一度創作衰弛。今日台灣淨土宗盛行，更喜見有心人創作。

就雕塑而言，縱觀台灣佛教造像藝壇，概括之，可分傳統派、創新派、新潮派等三大系統。其中傳統派下還有唐山系、工整系之分，創新派則又分學徒派及學院派。新潮派則融和現代抽象筆法為之。

此次展品中，有台灣國寶級的木雕師李松林的作品，李老先生繼承祖傳數代的雕刻技巧，幾是傳統唐山派的僅有遺存。所作觀音像，手法老練，已臻爐火純青之境。

唐進村的作品，精密細緻，儀軌俱足，又加安金上色，富麗堂皇。造型雖稍遺有東洋

風，卻最宜於堂上供養，是爲傳統工整派的代表作。

創新派的健將中，有的從學院走出來，如詹文魁的石雕佛教，十餘年間，由傳統唐宋石窟佛，走向了現代，由殿堂的供奉變成了起居室的欣賞。謝毓文的作品則融會中西，未完全脫離傳統，其天王力士像，十分有震憾力。

學徒出身的創新派，陳正雄的作品最具鄉土氣息。李秉圭雖得自乃父松林的衣鉢，但唐山手藝似乎已淡，那是加入創新的手法，展品中的廣欽老和尚像，將那半駝背低首前行的水果師，雕得傳神極了，也動人極了。此以吳榮賜的觀音、蔡明輝的濟公、許坤曾的精小佛像均各具特色各有引人入勝處。許坤曾去年刻了不少袖珍型佛像，如能仿唐代的匣中佛、檀木像，可能更佳。

以景觀設計蜚聲國際的楊英風，是當代雕刻中新潮派的泰斗，不過所塑造佛像卻仍以北魏雲岡石佛爲基準，具有北朝晚期的秀骨清相之作風。楊大師的入室弟子中朱銘、鄧仁貴、陳漢清等人，均有作品展出，除鄧仁貴外，朱銘與其子朱雋，以及陳漢清的作品，均以直線抽象來表達形相，是新潮派的共同特徵。陳漢清的虛雲大師像尤其是捕捉到了一代高僧的神韻。

縱觀此次雕塑題材，佛像、菩薩像、羅漢高僧像、天王像等，傳統佛教造像的基本題材，均已具備，而最爲特出者，莫過於當代高僧的肖像，弘一大師、虛雲大師、廣欽和尚等，若非景仰他們的行持，體察其形影至細微處，何能有如此高的作品問世？

生活在二十世紀的寶島上，經濟繁榮，衣食無缺。創作佛藝的高級素材，無論銅、陶、玉、石、木料等均容易取得，或雕或繪的創作技巧也不難學習到。最難得的是：如何創作出屬於當代的新風格，如何創出合乎佛教理念的精湛作品。

因此要從事佛藝作品，至少必須具備幾個條件，一爲對正確佛教理念的認知，二爲充實對佛藝史的學養。再者藝術家本人能皈依三寶，篤信佛法，以虔誠而莊嚴的態度去創作，則佛藝品必能完美。

今年的作品中，已有淨土變、羅漢群、高僧像等題材，是開拓唐宋時代輝煌佛藝和建立當代新風貌的第一步，期待來年能有更新更進步的成果。

原載《第二屆當代佛藝創作展》1991.4.27，台北：京華藝術中心
另載《龍鳳涅槃——楊英風景觀雕塑資料剪輯》頁121，1991.7.26，台北：葉氏勤益文化基金會

精雕細琢展英風
──訪雕塑家楊英風

文／茜芳

> 楊英風小檔案：
>
> ・台灣省宜蘭縣人
>
> ・致力推廣景觀藝術曾獲海內外多種獎項肯定，
>
> 創作成績斐然，近年重視推動「中國生態美學的未來性」，喚醒世人愛護大自
>
> 然，正視環境保護。

　　春寒料峭的周末午後，懷著拜訪大師謙虛的心境走進楊英風建築師事務所，楊英風先生有點感冒，卻精神奕奕紅光滿面侃侃談起自己和佛、和藝術結緣的過程。

　　楊英風，出生蘭陽平原的一個傳統中國家庭，全家信佛，耳濡目染之下接觸佛，大自然是啓蒙他的美術教堂。稍長赴北平求學，進輔仁大學學美術，輔仁大學是教會學校，充滿朝氣的中國青年楊英風爲更瞭觸西方，同時基於滿腹的好奇而信了天主。北平古都的樸質風貌，深深感動楊英風，他沈浸於中國美學特有的天地。爾後，他再赴東京藝大學習建築，接觸到日本傳統建築和維新後蓬勃發展的嶄新面貌[註]。台灣光復後之後，他又赴歐洲雕塑首邑義大利研習造型藝術，在羅馬的三年，他完全接觸天主教的環境，無論是外在環境或內心世界的衝激給楊英風很大的震憾。在他內心裡「相互比較」的情景不停地反覆上映，經過諸多比較、掙扎之後，他終於體認到自己身爲中國人是無法放棄佛教，細細比較兩大宗教，他發現佛教是多麼浩大精深，他強烈喜愛佛教。楊英風在羅馬期間除愛上佛教外，他秉著濃厚的學習精神和多元性的美學基礎，習得西方的技術，更深層認知中國文化的恢宏氣度及圓熟厚實的美學智慧。

　　佛教是超脫、脫俗、大我、慈悲的胸懷，這樣的思想影響楊英風的創作，他的創作、行爲和生活是一體無法分割的。「中國的文化體系，潛移默化的由生活上薰習，教我以思維上的觀照，及境界上的躍昇」，楊英風衷心道出他的澈悟，所以他常常鼓勵年輕的藝術工作者，不要自泥在唯西方是瞻的限制中，要努力省思，如何把中國文化博大精恆的精神之美，轉換成創作的素質。

　　中國歷代文物的造型藝術各有其特色，楊英風認爲北魏至唐宋的造型藝術最爲超脫，有別於其他之朝代文物。從魏晉到宋是佛教在中國盛行的時期，當時藝術表現正如宗教境界的光明無華，純樸剛健，就是佛讚中稱頌的「大智、大悲、大雄力」。楊英風從魏晉至宋的藝術菁華中汲取養分，深探它們的境界，揉入自己的創作藝術。從楊英風的作品中，

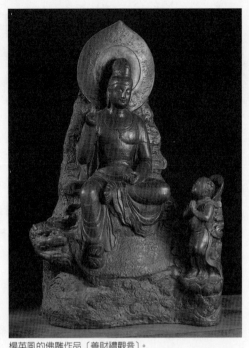

楊英風的佛雕作品〔善財禮觀音〕。

我們讀到去繁取菁，圓融的態勢，關懷宇宙，省視人生的哲思，從傳統出發，現代創新的展現。

易經云「贊天地之化育」，中國人的審美精神展現於日常生活。楊英風身為一位中國藝術家，有著傳承中國美學精神的氣度和胸襟，而中國貫有之美學精神即是「天人合一」的境界，楊英風的雕塑作品，成績耀眼，景觀規劃方面，他付出更多更多的心血。何謂景觀呢？「無物無非景觀」可是最佳解釋。景乃外景，是形下的；觀是內觀，是形上的，任何事物都有形上形下兩面，唯有擦亮心眼才能把握、欣賞另一層面的意義世界，如此，萬事萬物都是可觀賞的景觀。

「中國生態美學的未來性」是楊英風關注的重要課題，楊英風相信順物之情、應天之時，才可達天人合一共融之境界；眾生有其生存環境，修福慧實現淨土；直覺觀照，心驗體悟，重視物的本質；精神與自然契合，重視自然環境的原貌；未來中國生態美學的發展將是：自然、樸實、圓融、健康。

多年來，楊英風抱持積極的創作精神潛心創作，他始終堅持中國美學與自然合一的特質，展現氣勢磅礡的自然美。他的「太魯閣」、「山水系列」的作品深動人化，引起世界各地有心人士的關切東方雕塑，所以黎巴嫩貝魯特國際公園、美國紐約華爾街、新加坡雙林寺、台北街頭，我們都可看見楊英風的藝術作品。去年台北中正紀念堂，楊英風以環帶圍繞圓球的不銹鋼雕塑，內含垃圾，名之為〔常新〕，呼籲人們「珍惜我們擁有，促使大地常新」。「生命的意義在創造宇宙繼起之生命，生存的延續在平衡萬物自然之生態，我們只要一個地球，請付出熱情與關懷，促使大地常新，生命永不停息。」

楊英風以其圓融的觀照，尊奉自然，闡揚天人合一之信念，眾生你我呢？是否更該急起身體力行，加油。

原載《普門》第140期，頁80-82，1991.5.10，台北：普門雜誌社
另載《龍鳳涅盤——楊英風景觀雕塑資料剪輯》頁122，1991.7.26，台北：葉氏勤益文化基金會

五月的繁花綻放在藝術的國度

文／劉憶雯

　　台北龍門畫廊最近展出「五月畫會紀念展，一九六〇‧一九九〇」，將十年來少有聯繫的「五月畫會」畫家作品作一回顧與瞻前。

　　多位現今藝壇「重量級」的「五月畫會」成員，郭東榮、李芳枝、劉國松、郭豫倫、陳景容、顧福生、莊喆、馬浩、謝里法、李元亨、韓湘寧、楊英風，將在檔期前半階段，受邀展出他們在六〇、七〇年代的作品，後半檔期則展出九〇年代的新作。

　　爲了此次展覽活動，李元亨遠從法國、劉國松從香港回國，與國內「五月畫會」成員郭東榮、陳景容、楊英風五人在台北聚首。談起過去叱吒風雲的「五月畫會」，與目前的畫風走向及生活近況，言談之間頗有不勝唏噓之意。

　　「五月畫會」在中國現代繪畫史上的貢獻，與「東方畫會」並駕齊驅，一直爲人津津樂道。但是新生代青年卻很少人知道「五月畫會」真正的歷史，記者藉此次紀念展，採訪了五位五月畫會成員，特別是發起人劉國松與郭東榮之後，得到了許多當時的第一手資料，使得這段蒙塵往事，顯得異加珍貴。

　　「五月畫會」成立動機很單純，只爲了對當時全省美展評審制度的抗議，後來逐漸演成政治干預藝術的對抗暗流。而就對藝術本身的影響，「五月畫會」就像一首激越的史詩，標榜中國繪畫現代化，表面上還算平和，骨子裡卻「革命」得厲害。

　　「五月畫會」發起的靈魂人物劉國松回憶，民國四十五年師大藝術系畢業班的四大秀異份子：李芳枝、郭東榮、郭豫倫及劉國松，參予全省美展全數落敗，開始累積對全省美展評審制度內幕的不滿。

　　四位青年學生於是向母校借場地，舉辦師大藝術系空前的聯展，結果反應很好。同年，在藝術系教授廖繼春的鼓勵下，於是「雲和畫室」決定成立「五月畫會」。

　　正當決定成立「五月畫會」的時候，竟爆發了歷史博物館「查封」畫家秦松的二幅抽象畫的不幸事件。這件事在當時青年藝術家中造成不小的轟動，於是，師大藝術系這「四大健將」在史博館荷花池畔立下成立畫會的決心，並在數日後，在美國新聞處召開「五月畫會」的成立大會。

　　「五月畫會」名稱由來，是對當時巴黎「五月沙龍」的崇拜。「五月畫會」成立目的，除了藉由畫會對不滿的現況改革外，也希望能在每年繁花盛開的五月定期開辦畫展。這個畫會會員資格定爲師大藝術系高材生，雖基於愛校情深，但不無門戶之見。

　　「五月畫會」打著「現代的、中國的」旗幟，試圖在三十年前的時代軌跡中做到五四

運動所未完成的藝術革命。劉國松表示，「東方畫會」挾著李仲生對大陸傳統的繼承，來勢洶洶，但是「東方畫會」的方向是由東方轉向西方，「五月畫會」正好相反。

「五月畫會」自成立之後至一九七四年，每年均固定舉辦聯展。一九七四年後曾一度將展地移至國外，後因當年成員們分居各國，各自發展而停止運作。

現在「五月畫會」的成員畫風各異、在世界藝壇都有備受矚目的成績，而「五月畫會」也因盡其「歷史的階段性任務」而功成身退。台灣一度蓬勃發展的畫會時代結束，標示現今自由藝術空氣裡，藝術家獨自展現時代的來臨。

「五月畫會紀念展」中，實地到會的五位畫家近況及其繪畫風格、創作理念，今分述如下：

陳景容
剝離壁畫，空寂悲涼

也許當你佇足在中正紀念堂音樂廳時，會爲了牆上巨幅壁畫感受到一種奇異的震懾之感，這就是畫家陳景容的作品。

陳景容民國四十五年加入「五月畫會」，三年後赴日留學，進入著名的東京藝術大學壁畫研究所，學習世界頂尖壁畫藝術。在這個研究所裡，完全依照古代義大利的徒弟制度及方法，第一年從事洗砂、搬砂，作石灰槽等粗重工作，第二年才開始作畫。

在東京期間，陳景容學習了目前國內仍未有人嘗試的「剝離法」（從牆壁上將壁畫表面剝一層下來移植到麻布上），這項義大利傳世的技術即使在日本，知道的人也相當有限。到過陳景容私人畫室的人可以看到一面壯觀的剝離壁畫，原壁上的肌理仍舊斑斑可考。

陳景容喜歡繪製大幅畫作，早期受寫實主義與印象主義的影響，有極深厚的素描基礎，這可以從他的作品中□□□□□(註)。除了壁畫、油畫、素描及版畫的作品數量也很多。

陳景容作品用色晦暗深沈，似乎大多在清晨或即將入夜，給予人一種心靈沈澱的感受。而超現實、象徵主義的繪畫思維，更帶領觀者進入一個空寂悲涼的世界。

陳景容現任教師大藝術系，是一位十分用功的老師。每周固定聘請模特兒習作，數十

【註】編按：原文此處即空白。

年如一日。

　　陳景容的私人寓所，堆滿了畫作，完成的與未完成的，還有許多數十年前的絕版唱片，音樂在陳景容生命中影響力是十分大的。陳景容家中有一十分特殊的水龍頭，只見開關，不見出水處，充滿異國浪漫情調。當你扭開龍把，正愁水往何處來時，頂上一頭獅子口中立即出奇不意迸出水來，相當有創意。

　　陳景容出身台灣鄉下，即使在藝術上功成名就，仍未脫親切和藹之情與一口鄉音腔調。陳景容教的是西畫，有趣的是，卻喜歡以台語與學生閒話家常。

郭東榮
「猴子」作畫‧抽象不已

　　「五月畫會」發起人之一郭東榮，早年留學東京藝術學院，現任國立藝專美術科主任，嘗試各種不同的畫風，堅持「自由」是藝術的生命，畫家不應受制於外在形式及畫風派別，而應以內涵為重。於是，郭東榮多年來不斷悠遊於印象派、抽象畫之間，畫風轉向端賴主題而定。郭東榮回憶一次酒後灘吐一地，形成十分美的樣式，於是畫筆一提作成一幅抽象作品。

　　對於自己所從事的抽象藝術，郭東榮具有相當的內省能力。郭東榮回憶七〇年代美國相當著名的美展，連續二年抽象畫首獎都來自同一「人」之手，後來經查證，這個畫作的作者不是人，而是一隻畫家飼養的猴子！猴子作畫的能力竟然比人還精彩，真是不可思議！這件事後來在美國引起軒然大波，也激起藝術界對抽象畫的檢討。

　　但是郭東榮仍堅持抽象畫可能比印象派更為寫實，就像酒後灘吐後的樣式，非抽象畫不能表達真正感受。

　　郭東榮近期畫作逐漸走向人群，像〔化妝舞會〕、〔動物園〕等，這似乎顯示郭東榮看到了繪畫自由的本質，隨著「末世記」英雄時代終結、平民時代的來臨，而跟著走入群眾，同一般人一起呼吸！

李元亨
大膽鮮麗‧充滿生命力

　　旅居法國巴黎的「五月畫會」畫家之一李元亨，此次回家除了為了展覽，還特地利用

母親節，好好陪伴今年高齡八十九的李老太太，聊表孝意。

　　李元亨畢業於師大，後赴法國入巴黎藝術學院浮雕系，他形容自己出國前求新求變，出國後觀念才有了改觀。李元亨曾為歐洲紀念莫札特逝世二百週年時的熱情感動不已。他說：「藝術不分種族，也沒有時空限制，二百年後的莫札特依然如此感動人心。」

　　李元亨對歐洲的學習經驗十分珍惜，他憶起以前上雕塑課時，老師（法國著名雕塑家羅丹之再傳弟子）總是不以口頭告訴學生該怎麼做，而將他精心作品做無情裁割、削改。最初學生心裡不高興，但也都悶在肚裡。三年後李元亨才深切感受老師的用心良苦。

　　李元亨畫作用色大膽鮮麗，彷彿是春天百花齊放頓時映入眼底，充滿了生命力，是旅法畫家中，相當特殊的一位。

楊英風
東方？西方「道」可道乎？

　　「我堅持自己的，我有我看世界的方法」，六十五歲的楊英風訴說著自己的藝術理念。

　　這個「五月畫會」會員口中的「老大哥」，當初受邀進入畫會，在「五月畫會」是一位相當特殊的藝術家。由於東京藝術學院學習美術建築的背景，楊英風的作品以景觀雕塑與建築為主，平面畫作次之。作品風格傾向抽象，並有極濃厚的中國哲學思想。

　　楊英風回憶一九七三年在紐約展出抽象雕刻〔東西門〕時，東方人認為雕塑性格傾向西方，而西方藝評家卻認為楊英風的作品「非常東方」，這真是個饒富意趣的現象。

　　皈依佛門的楊英風醉心於宇宙萬物的真理──「道」，他認為藝術雖然是形而下，但經由形而上的引導才是最完美的呈現。因此，楊英風的作品每一件似乎都訴說著一個哲學故事，從中也不難發現楊氏對中國魏晉至唐建築美學的極端推崇。

　　現居國內，已退休的楊英風先生，其大型景觀雕塑目前散見世界各地。而「景觀雕塑」一詞也是楊老三十年前提出的。楊英風現在年紀大了，但仍不時有創作出現，誠屬難得。

劉國松
革中鋒的命，拓墨創新

　　「五月畫會」發起人之一，風頭頗健，也能言善畫的劉國松，大學時代喜歡運動，參

加學校「老母雞球隊」，全校知名。畢業聯展時，不少學生還充滿了疑惑：劉國松不是體育系的嗎？然而劉國松在師大藝術系的畢業成績，卻是全班第一。

大學甫畢業，劉國松即捲入無數場次的筆戰，譬如有一次與徐復觀就現代畫問題展開紙上激辯。劉國松發表二篇文章〈革中鋒的命〉、〈革筆的命〉，引起了一陣喧騰，文藝界口誅筆伐、讚揚辯護兼而有之。

劉國松認為中國自元後，繪畫技巧趨於僵化，所以他提倡從技巧創新，自創半自動畫法——拓墨畫及各種稀奇古怪的新方法，來改善中國傳統水墨畫的限制，近年來頗受海峽兩岸中國畫家的矚目與模效。

劉國松目前任教於香港中文大學藝術系。他的畫看起來氣勢磅礡，雖名為抽象，然而卻無時不隱現出中國山水的影子。劉國松擅於利用拓墨法與皴法的結合，近期作品如〔日之蛻變〕系列，意境高遠，在傳統與尖端科技中穿梭自如，原創性極強。

原載《中央日報‧星期天》第174期，第12-13版，1991.5.19-25，台北：中央日報社

楊英風之變
——楊英風風格演變初探

文／**鄭水萍**[註1]

在思辯中蛻變的楊英風

1−1 在台灣宜蘭出生的楊英風先生，今年已六十六歲了。六十六年來，他的創作歷經數變在中國近百年來的藝術家中，是罕見的，在台灣近百年雕塑的發展中，他也是少數緊扣合在整體大變遷中的先驅者。[註2]

1−2 傳統與現代、東方與西方、科技與文明、生態與美學、佛教與藝術、中原精緻文化與鄉土民俗文化、純藝術與手工藝、藝術家與群眾、藝術與社會脈動……是他一生創作中思索的焦點，同時也是他創作的泉源。可以說，以上的命題構成的內涵，主導了楊氏藝術創作形式與方法的蛻變。而這種蛻變，也正是構成揚氏的主要風格（style）。是研究楊氏時不可忽視的。本文談不上對楊氏的研究，而只是將楊氏蛻變的脈絡加以釐清而已。

1−3 如果落實到作品的題材、形式、材質……來區分其蛻變的類型，經本人初步的歸納，至少可區分為以下十三大系列（詳見附表二）

1−3−a 鄉土寫真系列。

1−3−b 肖像系列。

1−3−c 林絲緞人體系列。

1−3−d 佛像系列。

1−3−e 古中國藝術抽象表現系列。

1−3−f 鄉土抽象化系列。

1−3−g 書法表現系列。

1−3−h 鄉土漫畫系列。

1−3−i 爆發式抽象表現系列。

1−3−j 羅馬−古典−寫實系列。

1−3−k 太魯閣山水系列（含石雕）。

1−3−l 不銹鋼抽象表現系列。

1−3−m 雷射表現系列。[註3]

【註1】台灣大學歷史系畢業。國立藝術學院研究助理。楊氏工作室研究室負責人。

【註2】楊英風出生於民國十五年。見附錄一生平簡介。雕塑分期見吳步乃編《台灣美術簡史》頁62-74，1989，北京：時事出版社。

【註3】各系列分析詳見附表二分析或下文。建築方面，另文分析。

其中，不含建築方面的作品。建築方面的設計，有待以後另文分析。但是，必需先了解，楊氏從東京美術學校建築系吉田五十八處，開啓了他對建築、自然環境、東方美學……的認知，與楊氏在1－3－k以後的創作觀念有關，不容忽視的。（關係環境與創作間的關聯詳見1－8）

1－4 在1－3的歸納順序中，可以看出1－2的命題產生的蛻變。無怪乎，在去年（1990年）楊氏赴北京參，加在北京大學所舉辦的「東方文化研討會」時，與會學者指出，在中國文化現代問題上，楊氏早以雕塑的語彙，提出思辯，並且融會貫通，加以實踐。[註4]

1－5 必需說明的是1－3的系列中，分類方法只是以該系列明顯改變的特質爲判準，或以題材（subject-matter）爲主（鄉土系列、山水系列、林絲緞人體系列）、或以形式（Pattern）爲主（書法表現系列、羅馬古典－寫實系列、爆發式抽象表現系列）、或以材質爲主（不銹鋼、雷射系列）。當然，不管以題材爲主或形式、材質爲主的歸納方法，實際上正是各系列蛻變的核心特質。以下再詳加分析。

1－6 楊氏是極富洞察力的藝術家，也是很用心與用功的藝術家。他的作品上承中國殷商以下各代藝術精髓，左接羅丹、朝倉[註5]、羅馬古典藝術、卡普蘭（Karl Prantl）的景觀藝術、雷射藝術之遺緒。緊緊扣合當代思緒與蛻變。因此，在台灣近四十年來，所發生的鉅變以及中西文化論戰、鄉土論戰、現代化論戰……多種觀念的探討衝突，仍有待釐清的脈絡上，我們不敢遽然斷言，楊氏在整體社群中的定位。但在其風格方法變化上入手研索，也許可以作爲整體社群蛻變、解構的關鍵。本文不敢說完成這樣解碼（wltural code）的工作，但願作爲這面向解碼的初步探索。當然，也可說楊氏在他作品的蛻變中，所欲解決的不只是他個人本身創作的問題，而且是中國近代文化之變的大問題。楊氏之變，因此極具探索的價值。[註6]

【註4】一九九〇年八月在北京大學召開「東方文化研訪會」，主題在於中國文化現代化問題。與會學者有：列·謝·貝列羅莫夫（蘇聯科學院）、李福清（同上）、李紹崑（Dr. lyrus Lee Th. D.美愛丁堡大學）等中、蘇、美、法等國教授。楊氏提出〈中國生態美學〉乙文頗受重視。

【註5】朝倉文夫（1883-1964），日本大分縣出身的雕刻家。日本文部省美術展覽會多年頭獎得主，後來成爲審查員，是近代日本雕刻家典範。台灣雕刻家黃土水、蒲添生、楊氏均授業於其門下，對台灣雕刻開展，有極大影響力。作品風格自自然主義到爲寫實主義，一直致力於日本近代雕塑技法的確立。被尊爲日本近代雕塑之父。作品有〔進化〕，〔三相〕，〔F子的裸像〕，〔太田道灌〕，〔大隈重信像〕，〔吊著的貓〕，〔姐妹〕。

【註6】雖然在學理上，地域的脈動與藝術家風格上（style）關係，學界頗多爭議。楊氏的作品內涵（content）與風格（style）上的確很明顯看出與大時代鉅變有關。其關係值得探索。

1-7　楊氏的確由藝術創作入手，雖然思辯的範疇不只是藝術的問題而已，但在藝術創作領域內，他也不只是一個雕塑家而已。從雕塑、版畫、水彩、漫畫、國畫到環境藝術、雷射藝術、混合素材……都是他「游於藝」的範疇。因此在楊氏的作品的內涵（content）與意義（Intrinsic meaning）之外看，他從事藝術創作的類別也是多變的。[註7]

1-8　楊氏作品的蛻變，除了其內在的思辯、外在——中國近百年的鉅變外，另一影響的因子，在於旅行與環境之間的比較。豐富的閱歷，的確直接影響他的作品蛻變。從二歲的中國東北之旅開始，到而後的北京少年生涯、東京藝術養成教育、台灣十一年農村的跋涉、羅馬三年的觀察再學習與反思、太魯閣隱跡於自然的揣摩、大阪的萬國博覽會的刺激、沙烏地拉伯沙漠之行、到加州萬佛城的奉獻，轉而半隱居於南投埔里、思索宇宙間的萬象，進而到中國大陸龍門、雲岡與黃山探勝訪幽。……在在的影響到其「宏觀」的視野、思想，同時也影響到其作品的蛻變（形式或材質）。當然，後期他也相對的影響到環境的蛻變——帶動新加坡、埔里、北京的現代藝術風潮。環境與他的創作、哲思的互動、是研究任何藝術家創作時，必需正視的，尤其是在研究楊氏時，更必需重視這一層面。在這方面，楊氏仍是近百年台灣藝術家中罕見的。（詳見附表三）[註8]

1-9　楊氏在時、空中的蛻變，固然是與近代中國、台灣的變遷有關，也與世界近百年的變化相扣合。但是回到他創作的成長過程來看可分為六階段，回台灣前的北京經驗、東京經驗是其「醞釀期」，是主導於日本美術體系[註9]與中國北京人文薰陶下醞釀期，當然也包涵了幼年宜蘭田野經驗與中國邊陲地區海洋性格很濃厚的移民社群經驗在其中。[註10]回台灣之後，初期是他的「寫實期」，楊氏很認真的針對台灣

【註7】桑柏（G. Semper）、李戈（A. Riegl）、沃福林（H. Wöffin）對風格（style）觀點不一致。或主張材料特性引起、或主張藝術意志（will to Art）、或主張時代精神（spirit of the age），在楊氏多變的作品style中，這些觀點都是極明顯的結合在一起。

【註8】與中國大陸四十年封閉的發展來看，楊氏的「旅行」與作品多變的關係，更明顯。值得一提的是，楊氏數次環境的轉換，都是自覺、而且放棄原有的生活模式而為之。這種蛻變是植基於其抉擇。

【註9】楊氏幼年即成長於日本人殖民下的台灣。赴北京時，亦為日本人佔領期。其家庭美術教師淺井武、寒川典美都是日本政府遴選，赴中國首善之區擔任美術教育的藝術家，影響很大。也因此種下他赴東京美術學校求學的基因。

【註10】對於中國邊陲地區海洋性格的台灣研究，是近年來學術界熱門的話題。其中以麥斯基爾（J. M. Meskill）（哥倫比亞教授）對霧峰林家的研究最傑出，著有《霧峰林家》（台北，文鏡出版社，1986年9月初版），可作本書之背景參考。另有中央研究院與台灣大學、張炎憲、李東華等教授，近年來也有不少論著。楊氏的成長背景是扣合在如此的脈絡上的。

楊英風攝於羅馬朱利亞別墅出土的艾特拉斯坎石棺前，約1964-1966。

的人體（林絲緞）[註11]、家人與農村環境，以及當時名人（胡適、陳納德、……揣摩、刻劃下許多作品。後因與顧獻樑[註12]、「五月畫會」、「藍星詩社」[註13] 等交遊，作品走向抽象表現主義，這當然與美國強勢文化入主台灣，以及二次大戰後的「抽象表現主義」風潮有關。但是，楊氏因「醞釀期」與「寫實期」的經驗體加上追隨溥心畬文人畫的薰陶，在東方，中國藝術中求新求變，多方的「實驗」：有書法抽象表現、有古中國藝術抽象表現（Modern Art）……有爆發式抽象表現……是其抽象表現主導下的「實驗期」。由於「現代藝術」（Modern Art，係西方產物，因此，楊氏在一九六四年毅然以三十七歲之齡赴羅馬、巴黎……求學。一方面把中國現代藝術推介到羅馬，一方面，又深入羅馬古典藝術，實際習得其「錢幣浮雕」等技法。並四處寫生，探究西方古文明奧秘，是爲「羅馬古典—寫實時期」（也是楊氏的反思期。）一九六六年返台之後，他一方面受卡普蘭「地景藝術」啓示，另一方面，探索東方、生態、環境……的面向，促使他放下台北浮華世界，走向太魯閣[註14]。由峽谷，自然中體悟出「太魯閣山水系列」。開創出其「成熟期」的典範之

【註11】林絲緞（1940-)，台灣第一位職業人體模特兒。在一九五六至一九六五之間擔任師範大學模特兒。受楊氏啓發頗多。「林絲緞」即爲楊氏取的名字。她也是台最早跳現代舞的舞者，這面向，楊氏也著力不少。
【註12】顧獻樑（？-1979)，清華大學外文系畢業，在四〇~五〇年代推動台灣現代藝術甚力。
【註13】「藍星詩社」爲詩人余光中、夏菁等創辦，鼓吹中國現代詩、但又有東方傳統現代化思想，與楊氏藝術創作路線相合。詩人余光中，柏克萊大學比較文學專家，曾有〈迎中國的文藝復興〉、〈是浪子，該回頭〉等文，可代表其思考面向，尤其〈蓮的聯想〉詩句中：想起西方，水仙也渴斃了……/我的拒絕遠行，我願在此/伴每一朵蓮……/是以東方甚遠，東方甚近/心中有神/則蓮合爲座，蓮疊如台/……最膾炙人口。
【註14】太魯閣，位台灣東海岸（花蓮縣）爲太平洋板塊與歐亞大陸板塊撞擊下產生的大理石峽谷。爲台灣風景第一之蹟。

作。後來影響了朱銘的「太極」、「人間」系列，也成了七〇年代「鄉土論戰」風潮中的先驅者。七〇年代，楊英風以壯年之盛，因受大阪萬國博覽會貝聿銘之邀，在短短三個月的時間挑戰下，以新材質——不銹鋼隨機切割組成〔鳳凰來儀〕作品，再創其「不銹鋼系列」之門。（編按：〔鳳凰來儀〕原預計以不銹鋼製作，後因時間關係，材質遂改為鋼鐵。然此時期確實已經開始用不銹鋼創作小型作品，如〔菖蒲〕、〔海龍〕、〔鳳凰來儀〕模型等。）加上萬佛城的佛學啟發，轉而以其鏡面效果，與環境結合。尤其，在第三次日本經驗中，接觸雷射藝術開啟其無形、有形之思。楊氏將雷射藝術引進台灣後，更進入轉型期，以哲思創下〔日曜〕、〔月華〕、〔銀河之旅〕……等以「宇宙」為思考，以「一畫」的線條為表現的「哲思期」作品。八〇年代隨著經濟的開展，楊氏的「景觀藝術」頗受重視。八〇年代末，更與社會運動合流，創作出〔常新〕、〔野百合〕（委託製作）……等作品，弟子賴守仁也參與住屋運動，製作〔無殼蝸牛〕系列。九〇年代楊氏再赴大陸，準備將其一生精萃，回饋母土。同時隨著台灣佛學的復興，楊氏再度以「佛教藝術」為其創作重點，用心參觀揣摩雲岡、龍門佛教聖地[註15]。皆為其「哲思期」思考重點。

楊英風　銀河之旅　1985　不銹鋼

　　從「醞釀期」到「寫實期」、轉而「實驗期」再進到「羅馬古典—寫實期」（「反思期」）、「成熟期」及回歸到「哲思期」（詳見附表二、三），是本人初步歸納的結果。

【註15】他三女兒也在一九八六年入佛門為比丘尼，法號「寬謙」。其對佛教藝術作品推展，不遺餘力。

1-10 　由於台灣雕塑史面貌、資料、尚待有心人整理的狀況下，楊氏在整體雕塑史中的定位，仍有待釐清。與其他雕塑家的互動，也有待整理。但是從朝倉文夫—黃土水[16]—蒲添生—楊英風—朱銘……的脈絡上看，楊英風實爲一轉捩點，從寫實主義—抽象表現—景觀藝術—多媒體……脈絡上看，楊氏亦爲一轉捩點。目前，整體面貌，也許可從他個人風格形式內在的邏輯落實探索後，再推延出去。以下，我們在第二章中，以其風格形式內在邏輯試探討之。

楊英風作品風格演變的內在邏輯分析

2-1 　由於台灣環境、人文社會（政治、經濟、社會階層流通……）、藝術史發展……都尚有待學界一一釐清的狀況下，楊氏外在的互動關係，正如雕塑史一般，本文實不敢全盤大膽的推研。因此，以下僅就楊氏作品第一手資料及其文獻，研索其內在邏輯變化。

2-2 　「寫實期」創作

2-2-a鄉土寫實系列

楊氏在醞釀期，受過日本朝倉的教導，經北平回到台北。由藍蔭鼎先生介紹到農復會任職。彼時，台灣農村在農復會改造下，由傳統亞細亞生產模式轉變爲經濟農業，正是「台灣農村的黃昏」前的餘霞[17]，楊氏十一年內實際在農村中跋涉，自覺也如農夫。[18]

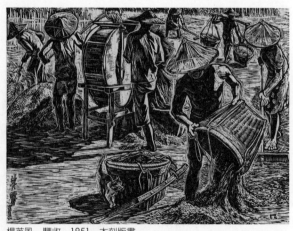

楊英風　豐收　1951　木刻版畫

【註16】黃土水（1895-1931），台灣雕刻家第一人，也是開啓台灣新美術運動第一人。受教於朝倉門下，屢在日本帝展得獎。對台灣美術運動十分重要。從其發展，可以看出台灣雕刻先於繪畫的課題，是另一重要面向。也是朱銘崛起的基因之一。
【註17】詳見拙著〈從鄉土走過〉《藝術家》頁333~336，1990.10，台北：藝術家雜誌社。《台灣農村的黃昏》爲台大歷史系黃俊傑教授針對農村變遷所提出的。
【註18】楊英風〈自序〉《楊英風景觀雕塑工作文摘資料簡輯》頁1，1986，台北：葉氏勤益文化基金會。

從題材上，落實到農村的生活、工作、廟會、雞、豬、牛……。形式上，落實到農人的粗獷、比例，如：〔驟雨〕，用1：5.5人頭身比例，腿部也很粗實。不是西方理想中的1：7等優美比例。但在線條上、表現上，採用了印象派動態的手法，S型的線條，充滿了張力。如：〔豐收〕，每一個人，連貓都在運動中，律動感十足。在刀法上，則自然而顯露出拙趣。構圖上，也不是對稱性的平衡，而常用對角線的手法，表現縱深或動感。顯示其學院訓練嚴格而精確。但是此系列，已不同於四〇年代前，楊三郎氏等筆下法國印象派味道的優美、亮麗的鄉村風景畫。又與七〇年代受魏斯影響的超寫實鄉土畫風及左派社會主義刊物《夏潮》鼓動下的鄉土論戰、橫的移植的風潮，有極大不同。前者是由現象中產生作品，後者是由橫植的觀念形式中產生作品。但在該風潮中，朱銘被凸顯重視，楊氏並被認為先驅人物。實際離楊氏此期已有二十年了。

此期已孕育了楊氏而後許多系列的手法在其中。如：與社會脈動扣合的思索。如：S形線條、動感的表現。如：題材上，「公雞」，即為後來鳳凰的雛型，如：色彩上，喜用黑白二色。

此外，楊氏在該期也記錄蘭嶼土人與國府軍事活動[註19]，的確是楊氏在青少年醞釀期後回到故鄉，最真確、用心的觀察。也成了台灣四〇年代—五〇年代的見證。

值得一提是，楊氏在這階段作了許多以「牛」為題材的作品。在比例上與黃土水〔水牛群像〕（1930）很大不同。黃氏的水牛身軀拉得很長，明顯的有一個理想型（idea Tapy）的比例在支配著，楊氏的水牛身軀較短，是實際上的比例，拙圓的趣味盡出。真是「寫實主義」下的創作。後期，他開始加入溥心畬筆墨趣味，使文人畫與鄉土題材結合在一起，鄉土系列為之一變。

2－2－b肖像系列

楊氏在返台後，與鄉土寫實系列同時也製作了許多肖像，包括台南延平郡王祠的〔延平郡王〕（與民俗藝術的結合）、檀香山的孫中山紀念館的〔孫逸仙像〕、胡適公園中的〔胡適〕、台北公園中的〔陳納德將軍像〕……。陸續的也以家人為對象，

【註19】彼時，台海情勢緊張。島上，國府採取所謂「白色恐怖」方法清除異己與間諜、左派人士（含自由派）。此期，國府並不鼓勵藝術家社會寫實。而且由於上述政策，台灣前輩畫風景、人物與靜物，並且有許多禁忌（如不可畫向日葵）。楊氏由於農復會，因此很幸運地創作出這系列作品。

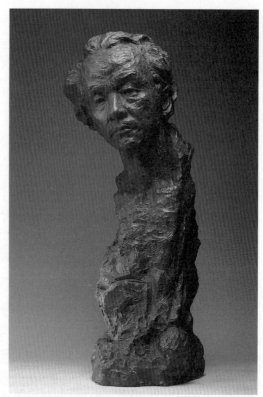

楊英風　李石樵像（磊）　1952　銅

作了許多作品。最引人注目的，還是以當代藝術家黃君璧、藍蔭鼎、李石樵……為對象作的肖像。在材質上，大理石到泥塑都有。在表現上，從莊嚴的對稱性到各種表情、臉部特質的寫實，前後已有變化。尤其〔李石樵〕一像，斜曲的角度，到低頭的沉思及粗放肆意的塊面線條，直逼羅丹的〔巴爾什克頭像〕（TETE DE BALZAC 1892-93），是楊氏肖像中的傑作。也是他寫實期後期的轉變。

「寫神不寫實」的中國傳統藝術精神又再度以雕塑重現。此種手法影響到朱銘的太極系列。楊氏的肖像寫實至此一變。[註20] 值得注意的是台灣早期雕塑家與大陸來台許多雕塑家，相對的仍堅持其「肖像」寫實風格，造成台灣雕塑界最突出的現象（以量而言），尤其以蔣介石為主的肖像是為主流，一直到近年為止。可以稱為台灣雕塑的重要現象。（在中國大陸則相對的以「毛像」為主要雕塑的主流。）

2－2－c林絲緞人體系列

同樣的變化也產生在「林絲緞人體系列」中。林絲緞為台灣第一位職業模特兒。個性很耿介，當時能邀請她到自己畫室工作，被視為一榮耀。[註21] 楊氏曾延請她擔任一段時間作個人畫室模特兒。在十幾件的人體雕塑中，楊氏從循著前人的途徑到各種變化如：〔緞〕將前一個作品以不完整表現手法，在有限表現無限的感覺，去掉頭部、腳部。身體成巨大的扭曲狀——由頭部—胸部—腹部—腿部，形成S形，表現極大張力。表面則以許多的塊面起伏構成輪廓線，與羅丹的〔IARCISSE〕（1882）手法相近且毫不遜色，是一傑作。這種手法，楊氏後來引用到太魯閣山水題材上，並簡化的運用在書法系列及〔鳳凰來儀〕等不銹鋼之上。楊氏由鄉土寫實轉變到印

【註20】楊氏的肖像製作在北京時已有之。楊大弟楊景天（雕塑家）有一段生動的描述：「……尤其寒川典美，簡直把日本藝大雕塑系那一套全搬到楊家來，從捏泥塑胚、打模子、灌石膏、修模型、直到採色——從頭教起。做得極嚴，三個孩子都挨過不少老師的巴掌……。」而台灣以蔣介石為主的雕像縱跨近四十年，量約千餘座，可以稱為雕塑發展中的重要現象。
【註21】同註11。

楊英風　緞（斜臥）　1958　銅

象派的手法，這裡有很大的發揮，但他不能滿足這種表現方式。如：〔三個女人〕，以模糊的手法實驗……另一人體像，則將身體扁平化，各種方法的嘗試，使楊氏由寫實走入「實驗期」。與肖像系列不同的正是在此。肖像是短時間內針對一對象而作，不同對象不同的作法，但人體系列，則是針對同一對象，長期揣摩變化，可以看出楊氏用功之勤。以上的寫實期基本上與雕塑前期發展是扣合的。

2－3　「實驗期」創作

楊氏實驗期的創作，實際上是扣合在二次大戰後的「抽象表現主義」風潮裡。是該風潮台灣的風格擴散。其主要思想根源與五月畫會是一致的：1.自由表現。2.找回東方精神[註22]。但其時代背景看，台灣當時社會並不現代。廣大的農村在楊氏鄉土寫實系列中蛻變。（到七〇年代逐漸明顯呈現出來）。而且參與的人士大部分是跨海來台的藝術家。楊氏實際是其中少數的台籍人士。其他的台籍畫家仍然大部分在繼續他們的「印象派」風格。此風潮有時被認為是「早熟的現代」[註23]與中西文化論戰是一體兩面的。

楊氏在此期的表現方式，依本人目前的心得至少包括下列五種：

【註22】王素蜂〈生之自覺——「五月」、「東方」與台灣現代美術發展的關係〉頁73-107，1990.6，台北：台北市立美術館。
【註23】余光中曾如此表示。關於台灣前輩畫家保守心態與畫風，年前在台北引起很大爭議。

楊英風　鐵牛（春牛圖）　1964　銅

2－3－a　由肖像、人體、鄉土題材直接實驗，簡化。成爲半具象作品。

2－3－b　由中國傳統藝術中，殷商、戰國、秦漢、魏晉、隋唐……中將造型簡化、抽離、組合或立體化。

2－3－c　由中國民俗工藝中，剪紙、彩帶……加以簡化。這一點是五月成員中較少見的。

2－3－d　由中國藝術線條、書法的概念中，立體化，並在材質上多方的試驗。

2－3－e　由材質的特性、自由切割，造成爆發性的表現。

2－3－f　上述五種方式產生較明顯的下列四個系列：

（1）鄉土抽象化表現系列。

（2）古中國藝術抽象表現系列。

（3）書法表現系列。

（4）爆發式抽象表現系列。（到羅馬仍在作）

在其中仍然包含鄉土的拙趣、印象派的動感、寫實主義的探索精神。在羅馬回國後發展的太魯閣山水系列與不銹鋼抽象表現系列，則是加上地景藝術的觀念與山水的斧劈及材質的運用而成。基本上仍是「實驗期」的延展。

2－3－g　鄉土抽象化表現系列

楊氏雖然走入抽象表現時期，但是，在生活、工作上，仍在農村。因此在五月畫會的成員中，他的鄉土題材抽象上形成一個較特殊的形式。而且在該系列中，楊氏運用了剪紙民俗工藝的手法加以實驗。在平面上立體化，如：一系列的雞。或整個立體化，如：〔滿足〕。在材質上也多方的實驗，如：版畫上以甘蔗板壓印出肌理，

使當時與他創立中華民國現代版畫會的朋友都猜不出是如何製作。此外,他也將2－3－h古中國藝術抽表現系列與書法表現系列的作法,在鄉土題材中試驗。如:〔力田〕是運用殷商甲骨文抽離而成。〔牛頭〕是書法的運用。但仍帶有鄉土的比例、拙趣。是印象派的動感、寫實主義的觀察、中國精緻文化的現代化、與鄉土藝術的對話。〔鐵牛〕則是集大成的表現。(抽象表現主義自由表現,不拘形式的內涵,在楊氏的鄉土抽象化系列,被轉換為形式上、手法上的簡化)

2－3－h　古中國藝術抽象表現系列

正如John Clark在之〈中國繪畫的現代性問題〉乙文中指出有二面向,一為現代主義者,一為傳統系譜。

楊氏成了二者面向矛盾的融合體。古中國藝術抽象表現系列中,他表現的是後者的手法。如:將殷商漢磚上的圖騰、線條結合印象派的律動,變成類似蒙德里安的幾何抽象結構的演變。他也大膽的將殷商銅器、獨樂寺與雲岡的佛像簡化為方型的〔哲人〕,在當時真是一大創舉。中國古代藝術中的造型,不論是方型、圓型、三角形;或線條、比例……都被楊氏抽離出來運用(有些帶有裝飾性)。楊氏可能是戰後在當時少數懂得運用故宮與中研院文物資料的藝術家。他的手法迄今已廣泛的被設計界所運用,形成所謂後現代、後古典主義風格。此類作品與現代藝術畫派的對話,錯綜複雜,仍有待釐清,有一點可以確定的是,楊氏在這系列,體會出中國藝術中「靜」、「圓融」的概念,影響到而後的取向:尤其體會到以東方為主體與西方的對話。該系列與西方抽象表現主義,實際已有分野。有待而後探索。值得一提是,而後不銹鋼系列他仍延此系列若干手法。

書法表現系列與上述2－3－h有同樣面向,因作品較多,其中變化不小,因此獨立成一系列。但不同的是德國哈同(Hars Hartung)、美國托貝(Mark Tobey)、法國馬休(Georges Mathieu)早已將書法趣味運用到其作品中。楊氏則將其立體化,使用混合素材(又是台灣此類創作方式前驅者)將書法線條中的律動、頓筆、飛白……使用在其精細變化多端的作品中。S形的動感仍是延續以前風格而來,在〔十字架〕作品中,他甚至於變成樹枝狀線條為之。此系列手法下開不銹鋼系列線條表現之端,有其價值。

2－3－j　爆發性抽象表現作品(Explosive)

楊氏在這時期的實驗，可說是由古迄今、由平面到立體，由金、木、石到混合素材。在爆發表現系列中，他以自由、有機的切割、整合出與Explosive形式相同的作品。但是Explosive是謳歌精神出發。楊氏則從形式的試驗上去解讀之。這類作品由於純由形式試驗出發，楊氏取名為〔歐行〕等作品名稱來看，可以了解楊氏自己的歸類定位。但，這類試驗的手法，則影響到不銹鋼系列中組合作品的方式。部分作品中也突破了立體作品中，內面與外面的區別，三度空間的思索，在這裡躍進一步，下開地景藝術之端。（此系列楊氏在歐洲時，仍繼續創作。）

2－4　鄉土漫畫系列

楊氏在「寫實期」到「實驗期」之間，農復會十一年中，他另一項創作，就是以農村為題材的漫畫。署名：阿英。即可看出楊氏個性中幽默的一面。一般人也想不到他也是台灣本土早期漫畫的先驅。實者，楊氏在〔豐收〕中的貓，〔後台〕下的小孩子，〔嬉〕中的豬群，〔大地春回〕的求婚者，〔鐵牛〕中的牛鼻上的螺絲……都顯露出楊氏個性心理詼諧的一面。是他後期入禪，作品趨向圓融的動力。與八大山人的諷刺旨趣比較，是另一課題。

2－5　羅馬古典—寫實系列（反思期）

楊氏是北京輔仁大學少數的台籍學生。輔仁大學與東海大學……等教會大學都是早期培養出中國少數西方通的學府。楊氏在東京美術學校所受的西洋藝術教育與輔大教會的傳統是不同的系統。楊氏在六〇年代便透過這一扇窗，到歐洲去，直接學習，體會他在「抽象表現主義」中了解的西方。一方面也把「五月」及當代中國現代藝術介紹到歐洲。一方面楊氏又秉持以往用功紮根的精神，從羅馬古典藝術到當代前衛的地景藝術，從純藝術（FINE ART）到工藝美術（錢幣浮雕）無所不窺。但在創作上主要是回歸到羅馬古典優美的取向以及落實到義大利人體的比例結構、風景上去寫實的描繪。回國時，他又將義大利銅幣雕刻介紹到台灣，在當時中西藝術交流上，是少見的。同時他加入義大利錢幣徽章雕塑家協會。返台後則長期擔任中央造幣局的諮詢顧問。

這時，他所雕刻的人體與林絲緞系列，又不一樣：平滑優美、輪廓線分明，姿態舒

展而有一絲浪漫的情愫，完全是古典主義的表現。

在思想上，他認知了當時戰後歐陸文明的衰退，更深一層體認到自己必需再從東方、生態中出發。在這樣的思索下，回到了台灣。因此，羅馬三年的探索，使他對自己在中西文化中的方向、定位、做全盤的反思。也導致他返國後，風格丕變，是爲其「反思期」。

2－6 「成熟期」創作

2－6－1 太魯閣山水系列

楊氏過人的毅力與魄力，在他回到台灣後，又再一次的展現。在榮獲「十大傑出青年」首獎後，他以四十歲之齡離開台北，到太魯閣大理石峽谷去觀察台灣第一勝境，也親自設計製作許多石雕作品，在六〇年代台灣台北，瀰漫著存在、虛無的思潮中。楊氏卻在鄉土系列之後，踏實的在太魯閣中體悟自然的大雕刻。並經過許多不同的實驗後，開創出太魯閣山水系列。大斧劈的氣勢來自自然中，來自於中國山水畫裡。楊氏仍保留了S形立體迴旋、與不完整雕刻的手法，以及裝飾性雲紋圖騰適度的運用。古代的「天人合一」與近代生態思想在此合流。一直到十餘年後——一九八四年由本人與第三波畫會等十五位藝術家才以此爲主題，在台大聯展。楊氏在此面向又成了先驅者。[註24]

〔夢之塔〕原型作於1969年，1972年正式翻銅。

〔夢之塔〕、〔起飛〕、〔水袖〕……等作品成爲他個人成熟期的典範之作。一直到朱銘以這種手法創出太極系列。楊

【註24】楊氏曾表示由石頭中，便可認知該區命定的特質。楊氏也由此面向，加深其哲思，汝爲台北都會文明的批判者。

楊英風　QE門（東西門）　1973　不銹鋼

氏便很少再用此風格創作。山水系列可以說是以外在強烈的形式與內在強烈的內涵（Content）爆發了如許的作品。楊氏在此也突破三度空間實體的觀念，而以景觀爲導，將藝術表現擴展到整個空間[註25]。楊氏尤其在〔夢之塔〕中，打破了雕塑與建築造型區分的概念，並加入雕塑體本身發光的構想，因此〔夢之塔〕成了楊氏成熟期理想中的「夢」之塔。

在一九七五年，楊氏與李再鈐（1928-）、朱銘等創辦「五行小集」將他個人之變，帶領到雕塑界整體的變。由寫實主義走向現代主義雕塑。

2－7　「哲思期」創作

2－7－1　楊氏在「寫實期」早期的一張版畫，名爲之〔探索〕，雖然風格仍是學院派的嚴謹構圖與刀法，但是，其取向可代表楊氏努力探索、思考的精神。楊氏一路思辯、探索、實驗⋯⋯的歷程中，在太魯閣成熟期之後，轉而進入「轉型期」、自然的啓示、佛學的哲思，⋯⋯在在的使楊氏走向「哲思期」。近年，歸依印順法師後，楊氏在半隱居的埔里生活中，更成爲「台灣惡質文化」的批判者。此期，他主要的創作有三：「不銹鋼系列」、「雷射系列」與「佛像系列」。除佛像系列外分敍

【註25】景觀乙詞爲楊氏所創。將地景藝術的概念轉換爲景觀，有楊氏主體性概念在其中。

如下：^(註26)

2－7－2　不銹鋼系列

楊氏在大阪萬國博覽會中國館設計者貝聿銘的邀請下，開啓了新的材質，大型雕塑的「不銹鋼系列」。從六〇年代醞釀、七〇年代大阪突破迄今，二十餘年間成爲楊氏主要創作的系列，遠超過任何一個系列。其中主要的造型可分爲三類。其一爲承襲「書法表現系列」而來的線條表現方式。其二爲「古中國藝術抽象表現系列」而來的圓型或以殷商圖騰簡化的表現方式。其三爲「爆發式抽象表現系列」而來，更簡化的呈現面的美感的表現方式。第一種以〔鳳凰來儀〕，逐漸簡化爲〔鳳翔〕的一系列鳳凰題材，乃至於〔日曜〕、〔月華〕一畫的線條爲主的表現方式。愈來愈精煉的一畫線條，直通石濤《畫語錄》一畫禪思。爲楊氏「哲思期」精采之作。線條本身仍採S形立體迴旋之姿、書法、彩帶、氣的觀念蘊含其間，使硬的不銹鋼有了律動感。內、外面不分的組合，加上鏡面的反映將作品與環境巧妙的結合，有形、無形、變形、正形，反映在其中。第二種造型與第三種手法基本上以面爲主，加上古中國藝術基本的造型爲表現方式。題材大多與宇宙或哲思有關。第二類以〔心鏡〕、〔QE門〕爲代表作。第三類作法可見2－3－j。其中，楊氏因有建築的訓練、景觀、環境的觀念，因此，該系列也與以往不同的是，注入較多「設計」的手法。作品的創作方式也由以往親自雕塑，變爲「設計」後，再由他龐大的工作群一起完成。題材上，則巧妙的轉變爲宇宙的哲思：〔銀河之旅〕、〔日曜〕、〔月華〕……，或中國傳統的圖騰：鳳凰、龍……。在這裡楊氏把「龍」……等傳統的圖騰形成的意涵，重新再塑造，而不只是形式上的延用。如：〔飛龍在天〕引用了磁帶打洞的造型，保存精神資產的概念與上古的「龍」的意向結合在一起。整體上而言，題材上趨向於「象徵」的面向。

九〇年，楊氏在「不銹鋼系列」更加入本身「發光」的手法。使其作品隨著日夜的變化而蛻變。在冷硬的不銹鋼與發光的、透明的雕塑體，二者變化中產生精奧的「哲思」。代表作爲〔飛龍在天〕，是光電結合雕塑的先驅者。

九〇年，楊氏也逐漸將以上三種手法融合，創作出〔茁壯〕……等一系列循環不已

【註26】佛像系列，楊氏從四〇年代迄今，皆有創作。擬另文討論之。

的書法線條作法。楊氏指出，看了這類作品時，「氣」更順。與中國傳統書法中與「氣」結合的論點相通。是楊氏「哲思期」的表現。

在這段期間，尤一九八〇年起，台灣美術界開始對「環境與雕塑」展開探索，楊氏在其中扮演重要的角色。將他個人景觀的創作與概念推動到外界。一九九〇楊氏數次赴大陸又將其觀念帶進北京，未來影響是可預期的。

2－7－3　雷射表現系列

爲楊氏在日本京都看過雷射藝術後，引進台灣。在一九七八年與陳奇祿、毛高文發起成立「中華民國雷射科藝推廣協會」、一九七九成立大漢科藝研究所。並在一九七八年特地到紐約參觀蘇荷的「雷射全像攝影美術館」（Museum of Holography），返國力促省立美術館成立一專屬展覽室，開創台灣美術史又一新頁。造型表現上，乃以書法系列與爆發式抽象表現系列爲主，把雷射的光轉化成幻繞的、律動的線條與光網。並結合有形、無形哲思，「空觀」佛理來創作。從七〇年代迄今也成爲楊氏在「不銹鋼表現系列」外，另一主要系列。今後仍「方興未艾」。無疑的，楊氏在這面向又成爲台灣乃至於大陸藝術的先驅者。

結語

楊氏一生承先啓後，本身又常新多變。出入於寫實印象、抽象、地景、雷射藝術之間。在台灣開啓許多新的面向。在美術發展史上是一焦點人物。他以寫實主義探究的精神、印象派的動感、抽象派的自由實驗、環境的觀點、高科技的運用，結合東方精緻文化的傳統、民俗工藝的造型，並透過社會的脈動、國際性的視野……思索，發展出他個人獨特的、多變的風格（Form）。同時爲中國藝術在當代尋找出路。因此，不是本文可以概括的。希望以此爲起點，請方家多指教。

<div align="right">1991.4.5初稿于新店。</div>

<div align="right">（英文版由香港及新加坡分別出版）</div>

<div align="right">1991.4.30修訂于新店</div>

原載《炎黃藝術》第22期，頁22-37，1991.6，高雄：炎黃藝術雜誌編輯委員會
另載《龍鳳涅盤──楊英風景觀雕塑資料剪輯》頁124-126，1991.7.26，台北：葉氏勤益文化基金會
《楊英風不　鋼雕塑》頁66-77，1991.8，台北：漢雅軒藝廊

附錄一

楊英風生平簡介

　　楊英風（YANG YING-FENG）（1926～），又名呦呦（YUYU YANG）。台灣宜蘭人，祖籍福建，世代經商。幼年，雙親赴北京從事電影事業，留宜蘭，由親人扶養。中學赴日本佔領下的北平求學。聘淺井武、寒川典美、郭柏川爲家庭美術教師，紮下基礎。未畢業，往東京考上東京美術學校建築科。吉田五十八的東方生活美學，朝倉文夫的雕塑影響甚鉅。但因東京大轟炸，未畢業，回北平，就讀輔仁大學美術系。旋又轉回台灣，與李定小姐結婚，再考上台灣省立師範院美術系（今師範大學前身，楊氏本第一屆學生）曾獲得溥心畬指導。參加省展，多項獲獎。經藍蔭鼎介紹，入農復會所屬《豐年雜誌》任美術編輯、十一年紀錄下台灣農村轉型期。五〇年代與五月畫會交遊，作品趨於抽象表現，但是從中央研究院、故宮博物院文物、民俗剪紙中取造型加以簡化或立體化。六〇年代初，因于斌主教介紹，赴羅馬三年，參見教宗保祿，並見識西方古典大作，習得錢幣浮雕技法。對西方文明沒落，有所啓示。返台，獲十大傑出青年首獎，竟毅然赴太魯閣探索山水之勝，風格丕變。七〇年代，因大阪博覽會，與貝聿銘合作〔鳳凰來儀〕不銹鋼鉅作。開始不銹鋼系列創作。作品參展于日本箱根「雕刻之森」。之後，往來於新加坡、沙烏地阿拉伯、紐約、黎巴嫩，多所創作。七〇年代赴加州萬佛城任藝術學院院長，佛學影響甚鉅。八〇年代，爲皮膚痼疾所困，但不銹鋼作品、雷射作品扣合「哲思」、上接北魏隋唐[註]、下通石濤《畫語錄》一畫觀禪思。並趨向地景藝術，以生態美學推動爲志業。八〇年代，遷居埔里，帶領「文化造鎮」風潮。九〇年，在北京，將思想精粹匯集、策劃北京平谷縣文化生態造鄉計劃。〔鳳凌霄漢〕亦開啓中國大陸現代雕塑之機。現仍勤奮創作，求新求變。楊氏一生對美術教育不遺餘力。且不分出身，朱銘、林淵，皆其門下，或受其擢拔。開啓台灣雕塑教育、桃李滿天下。曾有幾次藝術學院之策劃，構想頗新，唯迄今仍有待伯樂實現之。楊氏一生迄今，創作頗勤，風格多變，在台灣近百年藝術家中，實爲罕見。

【註】「北魏」的觀點乃是楊氏見過本文以後，所提出的看法。

附錄二

楊英風作品分析表（1）　　　　　　　　　　　　　　　　　　　　鄭水萍製表

項次	系列名稱	年代	形成與材質	說明	主要作品
1	鄉土系列（分為鄉土寫實系列鄉土半抽象表現系列）	40年代末-60年代初參與創辦版畫學會	版畫 水墨 素描 浮雕 雕塑	以40年代-50年代農村變遷為背景，以寫實或抽象形式落實於鄉土生活、比例中刻劃（其中有印象派的動感）	稚子之夢 無意 鐵牛 後台 滿足 驟雨
2	肖像系列	40年代末-90年代	泥塑 石刻	製作許多肖像、實驗各種表現方法	李石樵 胡適 陳納德 國父-孫中山
3	林絲緞人體系列（以上寫實系列）	50年代中期	泥塑 翻銅	以台灣第一位職業模特兒林絲緞為題材試驗人體各種做法表現律動與變化	緞
4	鄉土漫畫系列	40年代末-60年代	漫畫	以農村生活為題材，表現楊氏個性中幽默的特質，此特質在他一生中貫穿之。也是台灣本土漫畫之先驅	
5	古中國藝術抽象表現系列	50年代-60年代與五月畫會結合	泥塑 翻銅 木刻	以殷商、漢墓、佛像、剪紙中取其造形、比例、韻律，予以抽象化表現所作，為該類表現之先驅	哲人 金馬獎
6	佛像系列	50年代-90年代	泥塑 石刻	自己練習或受託製作，漸漸體會靜的表現。	
7	書法表現系列	50年代-60年代	浮雕 圓雕 油畫水墨 混合素材	以中國書法頓筆、飛白……等韻律感，予以立體化，並以不同材質混合使用。或以自動性技巧在畫布上揮灑。為該類立體化表現之先驅	牛頭 渴望 十字架
8	爆發式抽象系列	50年代-60年代	浮雕 銅雕	以爆發表現實驗前衛抽象作品	歐行 巨浪
9	羅馬古典一寫實系列	60年代初-中期赴羅馬時期所做	錢幣浮雕 油畫 素描	回歸義大利古典與寫實的作品，其中含有錢幣浮雕與寫生	凝思 羅馬寫生
10	太魯閣山水系列	60年代後期-70年代後期	石刻 木刻 混合素材	受景觀藝術啟發，以太魯閣峽谷大斧劈、造形、創作、上承中國山水斧劈氣勢、下開朱銘太極、人間系列，為楊氏壯年原創典範之作	太魯閣 夢之塔 水袖 雙手萬能
11	不銹鋼抽象表現系列	60年代-90年代	不銹鋼 光電混合	以不銹鋼自由切割或彩帶、書法流動表現，運用其鏡面材質反映環境。題材逐漸趨向宇宙、哲思。尤其〔日昇〕——線的表現形式直通石濤《畫語錄》一畫觀禪機。90年又加入發光裝置使其作品與日夜變化而變化	鳳凰來儀 日曜 心鏡 月華 QE門 分合隨緣 茁壯 飛龍在天
12	雷射表現系列	70年代-90年代	雷射	以雷射技法表現書法效果，溶合佛學「空」觀，與景觀結合	孺慕之球

附錄三

楊英風創作與環境關係一覽表 鄭水萍製表

年代	年齡	地點	作品時間	與環境之間互動
20	幼年	宜蘭（在台灣開拓史有民間獨立冒險特質之區）	醞釀期	宜蘭蘭陽平原優美的環境影響其心理。與雙親遠離，使其喜愛到大自然中撫慰孤獨的心靈。母親告訴他二地望月的話，使其常在野地望月。此外，民俗剪紙的藝術，也在此時，影響到他。
20	2歲	赴中國東北	醞釀期	開始其一生的旅程，也可看出台灣商人在中國近代史上的特殊性。
30	13歲	赴北京（第二次赴中國大陸）	醞釀期	1.北京人的薰陶，生活美學思想萌芽，影響其人格成長。 2.大空間比例，氣勢的影響。 3.受教於郭柏川（印象派）與日人淺井武、寒川典美。
40	—	赴日本東京（第一次）	醞釀期	1.吉田五十八開啟東方美學思想。 2.朝倉文夫開啟其雕塑觀念。 3.有了台灣、北京、日本環境文化比較的觀念。
40	—	回北京（第三度赴中國大陸）	醞釀期	就讀輔仁大學美術系，開啟其與天主教因緣，種下其日後赴羅馬因子，也使其不拘泥於東方古傳統。
40-50	—	走遍台灣農村	鄉土系列作品（寫實期）	農復會十一年跑遍台灣農村，紀錄農村
40-50	—	台北	人體肖像、書法抽象表現系列（實驗期）	與五月畫會、藍星詩社交遊，在中西文化論戰之下實驗各種可能性作品。等組合中國現代藝術中心、結合所有當代藝術畫會、藝術，卻遭當局以左派視之腰斬。
60	37	赴羅馬	羅馬古典-寫實（反思期）	1.學習錢幣浮雕，成為台灣錢幣浮雕先驅之一。 2.感受西方文明的沒落，回國提倡藝術，成為台灣地景藝術之先驅。 3.推介中國現代藝術於羅馬。
60	40	赴台灣太魯（台灣風景第一）	太魯閣山水系列（成熟期）	1.以太魯閣斧劈氣勢，開創新風格。 2.生態思想日漸成熟，投入地景藝術之中，成為台灣生態思想之先驅。
70	45	赴日本東京（第二次）	不銹鋼系列	因萬國博覽會（大阪）開創其不銹鋼製作，成為台灣不銹鋼藝術之先驅。
70	46	赴新加坡	太魯閣山水系列	影響與開啟新加坡現代雕塑與景觀藝術。
70	49	美史波肯生態博覽會	景觀藝術	引介生態的思想與藝術到台灣。
70	52	赴加州萬佛城	轉型期（哲思期）	重新接觸佛學。再創台灣佛學藝術興起之先驅。
70	52	赴日本京都（第三次）	雷射表現系列	在京都看到雷射表演開啟其有形與無形的思辨，並結合高科技表現東方美學。也成為引介台灣雷射藝術之先驅。
80	60	搬到南投埔里定居（台灣溫度、民情最怡人之地）	轉型期（哲思）景觀藝術	發起埔里藝術村，所謂「文化造鎮」。將其生態美學擴充至一個區域實驗，為藝術與區域文化、生活、生態結合之先驅。
80-90	—	赴中國大陸（第四次）	佛像系列不銹鋼系列	重拾佛像雕塑。刺激中國現代雕塑。提出平谷縣生態文化造鎮計畫。

自思辯中不斷蛻變的楊英風

文／炎黃

從平面繪畫、立體雕塑、環境景觀設計到探討雷射科技，你會驚訝於這位藝術大師——楊英風，怎會有如此旺盛蓬勃、常新多變的藝術生命的展現？然而他卻謙遜地告訴你：「其實我心中一直滿懷著感謝，我不過是宇宙大生命中的一個小工具罷了，借我的手、我的腦所傳達的原是大自然的訊息啊！」

談及楊英風的藝術里程便無法減省提起其多變的學習過程。出生於台灣宜蘭的楊英風，童年裡那有山、有海、有

楊英風雕塑作品〔無意〕。

陽光的鄉間的一切是他最早的美育課本，而這種與大自然接觸的喜悅及經驗正是其作品素來強調「自然」的原因之一；而後北京青少年生涯、東京藝術養成教育、台灣十一年農村的跋涉、羅馬三年的觀察再學習與反思、太魯閣隱跡於自然的揣摩、大阪萬國博覽會的刺激、沙烏地阿拉伯沙漠之行到加州萬佛城的奉獻，轉而半隱居於南投埔里，進而到中國大陸龍門、雲岡與黃山探勝訪幽，在在影響其作品的蛻變。

傳統與現代、東方與西方、科技與文明、生態與美學、佛教與藝術、中原精緻文化與鄉土民俗文化、純藝術和手工藝、藝術家與群眾、藝術與社會脈動⋯⋯是楊英風創作思索的焦點及泉源，並可以說是主導他藝術創作形式與方法的蛻變。

楊英風自述表示，六十多年來國家、時代的重大變動主宰其求學上的轉變，不論好壞，都已被迫改變、轉移。因此。他可以多看、多了解、多感受而收獲自是較多。也因而養成喜歡新奇事物的癖好，對新鮮的材料、技術總是興緻勃勃。

楊英風的作品出入於寫實印象、抽象、地景、雷射藝術之間，在台灣開啟許多新的方向；他以寫實主義探究的精神、印象派的動感、抽象派的自由實驗、環境的觀點、高科技的運用，結合東方精緻文化的傳統、民俗工藝的造型，並透過社會的脈動、國際性視野思索，發展出他個人獨特的、多變的風格，同時為中國藝在當代尋找出路。（楊英風雕塑展／高雄炎黃藝術館／80.6.8~6.23）

原載《雄獅美術》第244期，頁237，1991.6，台北：雄獅美術月刊社
另名〈思辯、蛻變的楊英風〉載於《藝術家》第193期，頁348，1991.6，台北：藝術家雜誌社

畫家塗「鴨」毫不塗鴉
生活處處見藝術　大家揮毫顯創意
文／賴素鈴

　　此「塗鴨」非彼塗鴉！台北福華沙龍企劃的木鴨彩繪展將於本週六推出，由十位藝術家以木鴨作爲創作畫布，突顯「生活處處見藝術」的意念。

　　有趣的是，這場鴨子的化粧舞會，每隻鴨子都承襲了每位藝術家獨特的畫風，猜得出牠們各自出自誰的手筆嗎？

　　雕塑家楊英風爲木鴨上粧仍不忘注重質感，他的黑底貼金木鴨，木質紋理凹凸在層層處理下更顯華美。

　　色彩最繽紛的是吳炫三的鴨子，帶著一貫的陽光與叢林豪邁氣息。

　　書法家陳瑞庚以書法爲鴨上粧，他以一組五隻黃毛鴨，以硃筆像蓋章似的批上「優、良、中、可、劣」，反諷塡鴨的升學主義，可憐的小「劣」鴨，額上打著叉，肚子還寫著「奴才該死」，令人嘆息。

　　陳景容把木鴨當成畫布，通體沈黑，背上畫著瘦削的頭像，一如他畫中的蕭寂氣氛；水墨畫家袁金塔及鄭善禧都以寫意筆法畫鴨，鄭善禧的鴨白底彩粧，題著「春江水暖鴨先知」。

　　廖修平的迷彩鴨承續「庭園」系列風格，以大色塊銜接裱貼，他還作了兩幅版畫〔尋春〕及〔南翔〕，與木鴨相輝映。

　　鍾有輝以作版畫的精神畫木鴨，一身條紋層疊可見細緻處理；擅長複合媒體的盧明德及黃步青分別利用轉印及報紙裱貼彩繪，鴨族又生新的「異數」。

原載《民生報》第14版，1991.6.4，台北：民生報社

【相關報導】
1.李玉玲著〈彩繪木鴨　遊進福華沙龍　10畫家揮筆展至24日〉《聯合晚報》第9版，1991.6.9，台北：聯合晚報社

楊英風的雕塑多變風格

文／汪仁玠

· 楊英風雕塑展

· 地點：高雄炎黃美術館

· 展期：6月8日—6月23日

　　在境內成立一所大學，始終是花蓮人夢寐以求的事；這幾年當地出馬競選的候選人，也少不得在政見中列進這麼一項。

　　可是花蓮人似乎都忽略了有這麼一個人，他曾經為花蓮新城規畫出「開發大學」，這個構想，不但受到時任國防部長蔣經國先生賞識，而且獲得輔大校長于斌親口允諾，準備在新城設立分校。

　　他，就是現年六十五歲的雕塑大師楊英風！

　　話說民國五十二年，在台復校後的輔仁大學，打算挑選一位校友到羅馬向教皇致謝。結果竟然挑上了在北平輔大美術系只唸了兩年的「逃兵」楊英風。

　　在義大利三年期間，歐洲寫實主義赤裸裸的大膽表現，著實讓他大開眼界，但伴隨其中的苦悶象徵，也愈發讓他覺得中國藝術那種天、地、人交融的可貴。在「赤裸」和「赤子」之間，楊英風選擇了後者。

　　這麼說來，這三年在歐洲是「白待」的囉！那也未必，至少那個「雕塑公園」的美夢，大部分時間是在這兒醞釀的。其間，他在最負盛名的礦區Carrara，邂逅了大理石肌里的美，並且發現一個天大的秘密來——原

楊英風　茁壯（一）　1988　不銹鋼

來，早在一九二〇年代，所有良質礦材差不多全都開採完了；三〇年以後，則由希臘、伊朗、南美等地輸入。

於是構想漸漸成型，他計劃在新城設立一所類似Carrara區的藝專一樣的「開發大學」，因為花蓮豐美的大理石礦藏，不該只是被製成花瓶、桌椅……等等商品而已。

其實，這個構想和他全心投入的景觀雕塑，有極親密的淵源。楊英風不僅從事景觀雕塑，也一度醉心於雷射，這兩種看似有「代溝」的形式，其實是可以互通有無。雷射不僅能克服斧鑿使喚不動的材質，更能增進輪廓上準確度的掌握。

套句景觀雕塑鼻祖卡普蘭的話，楊英風不想進「一個人的天國」，而是為「大家的天國」在努力。

原載《時報週刊》第693期，1991.6.9-15，台北：時報周刊股份有限公司
另載《龍鳳涅盤——楊英風景觀雕塑資料剪輯》頁127，1991.7.26，台北：葉氏勤益文化基金會

她的身體，啓發了六〇年代的台灣美術——
楊英風雕塑回顧　林絲緞曲線留痕

文／陳長華

林絲緞的身體，啓發了六〇年代的台灣美術。在楊英風雕塑回顧展中，創作者與這位台灣第一位職業人體模特兒的和諧關係，從作品中流露無遺。

一九五六到一九六五年間，林絲緞在師範大學美術系擔任模特兒；她的個性耿直，好憎分明，有選擇地到藝術家工作室工作。楊英風曾聘請她爲個人畫室模特兒，完成十多件人體雕塑。

楊英風以舞蹈家林絲緞為模特兒的雕塑作品〔緞〕。

「林絲緞」這個名字就是楊英風取的。身爲現代舞者的林絲緞，具藝術天賦，和藝術家的理念極易溝通；她的體型與散發的光熱，直到現在還沒有人可以匹比。

楊英風以她爲模特兒的雕塑〔緞〕，屬於他「林絲緞人體系列」的代表作。省略了頭部與雙臂的人體，卻因爲緊湊的腹部與腰身肌肉，而有了視線焦點。斜倚的女性身軀，是楊英風受到歐洲巨匠作品的感動而自我期許的成果。

目前在高雄市中華一路炎黃藝術館展出的楊英風作品，包括他四〇年代到九〇年代的各時期代表作。

原載《聯合報》1991.6.10，台北：聯合報社

【相關報導】
1.〈楊英風雕塑展　今揭幕　40件代表作品　展現各期風格〉《民生報》1991.6.9，台北：民生報社
2.〈楊英風創作展　炎黃六月重頭戲〉《民眾日報》1991.6.11，高雄：民眾日報社

楊英風創作〔善財禮觀音〕
在台中京華藝術中心展示

【台中訊】剛結束在台北舉辦的「第二屆當代佛藝創作展」，由於受到各界人士的好評，接著在昨（十四）日起至廿三日，又在台中市英才路六三五號的京華藝術中心，繼續展開第二場展示會。

今年的展出內容比往年更豐富，可分為雕刻、繪畫、書法、工藝等四大單元，就雕刻而言，除了傳統的石雕、木刻之外，更有銅塑（如圖），作者楊英風所創作的銅塑作品〔善財禮觀音〕，其手工細緻、典雅、線條簡潔有力，更融入作者的自我風格，是銅塑上少見的創作品。此外在雕刻部份還有李松林的木雕作品，具有唐山傳師的承傳，作品件件精緻、典雅。同時朱銘與朱雋父子的作品，更是令人激賞，再加上吳榮賜、陳正雄、謝毓文等作品的展示，亦為此次展出增色不少，樓斐心的雕刻更是一絕。

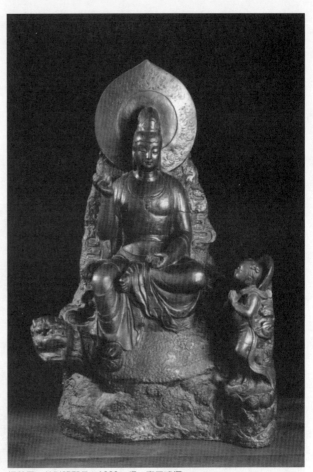

楊英風　善財禮觀音　1989　銅　龐元鴻攝

在會場中，繪畫更是另具特色，工筆穠麗的佛菩薩像，線條勾勒整齊，設色濃豔華麗。內容件件精彩，歡迎各界愛好佛藝人士前往鑑賞。

原載《經濟日報》第26版，1991.6.15，台北：經濟日報社

楊英風雕塑展
縱觀藝術家蛻變演進過程

文／張慧如

　　居台灣雕塑重要地位的楊英風，現正在炎黃藝術館展出數十年的精品佳作。

　　從寫實、印象、抽象、地景、觀念新材質，一路蛻變演進，楊英風的創作歷史不啻為台灣的雕塑史，而近幾年在有計劃的整理，楊英風創作的十三個系列脈絡已逐漸明晰。

　　第一屆高雄國際雕塑創作營開鑼在即，楊英風重量級雕塑展又為港都的雕塑風氣鼓滿風帆。

原載《台灣時報》1991.6.19，高雄：台灣時報社

楊英風不銹鋼作品〔飛龍在天〕。

第二屆當代佛藝創作展
一睹楊英風、朱銘等大師作品　把握機會

文╱蔡青容

　　包括楊英風、朱銘等名家作品的「第二屆當代佛藝創作展」，現正在長榮路新生活藝術館，和民生路收藏家藝術有限公司兩地舉行聯展。作品包括雕塑、木刻、水墨畫、書法、毫芒雕刻、版畫等，展期至七月十四日止。

　　在傳統中國藝術中，佛教藝術佔有重要地位。魏晉南北朝，佛像雕塑發展至高峰。隨佛教衰弊，且佛像受限既定的儀軌，阻礙藝術家自由發揮空間，佛教藝術成了藝壇冷僻之題材。

　　此次展覽作品，網羅楊英風的善財禮觀音、朱銘的觀音、李秉圭的廣欽和尚，樓斐心的心經二六〇字琥珀毫芒雕刻等四十位名家。作品共分繪畫、雕刻、書法、工藝等四大單元。

　　國寶級老師傅李松林，木雕作品具有唐山師傅的承傳、精緻、典雅；其子李秉圭繼承父親衣缽，加入自我風格，以簡單有力線條，刻劃廣欽和尚，受樸素刻苦生活所練就的肉體，呈現其無欲求之精神。

　　現年卅八歲的樓斐心，在一塊三公分寬五公分長的琥珀上，雕刻佛手捻蓮，並以二六〇字心經串連成蓮花莖柄，堪稱奇妙。

　　在繪畫方面，有設色濃艷華麗且線條勾勒的隋唐寺壁畫風格，用筆明快。

原載《自立早報》第15版，1991.6.30，台北：自立早報社

楊大師的氣質

文／雅晴

　　黃昏，送一份資料到雕刻大師楊英風教授住處，他正在工作室裡悠閒賞石，理了光頭的楊教授看起來精神煥發，一雙睿智的眼睛炯炯有神，不待開口，就覺得他很與眾不同。

　　這「不同」不是因為他有許多了不起的雕刻作品，而是在作品之外，他本人的氣質神采，給人一種發亮的感覺，也許這就是大師風範吧，沒有到達一種性靈修煉的高層次境界，無法散發這種特質，從言談到舉止都令人覺得好像面對一幅畫，要用「欣賞」，而不只是看看而已。

　　任何藝術作品都是作者心靈的呈現，技巧是可學的，精神則無法勉強，作者是什麼樣的人，就在作品中呈現其精神面貌，像鏡子一樣反映出他的原形，而事實上，任何一個人最真正的自己，就是那個「原形」，一切的作為，隨著「原形」層次的高低，而表現出不同的風貌，原形是「匠」的層次，作品就充滿匠氣，原形的大師級的話，作品自不同凡響。

　　所以一位藝術家期望自己攀登藝術高峰，傲視同儕，要先從自己的內在做起，藝術成就是隨內在提升同步成長的，無法投機取巧，有多少就是多少，走旁門左道，只是欺騙，浪費自己而已。

　　不只藝術家如此，一般凡人也一樣，生活在人群中，是麻雀或鳳凰，不只是外在的一堆羽毛，重要的是內在的精神思想，那才是本我。一個人的真正價值在此本我面目，而不

楊英風大師。

在「羽毛」，因羽毛終究會腐朽褪色的。

每個人都會老，同樣的老，有的人老來像鑽石，有的像一塊抹布，面對六十開外的楊大師，他的作品，他的一言一行，都充滿智慧，處處流露大我思想，散發出一種芬芳，像一塊寶石。但將鏡頭轉向電視機上，國會殿堂裡的問政大老，不少人的臉上除了貪、瞋、癡之外，找不到別的東西，年歲雖然老大，心境沒有提升，老來就不會有一張可親祥和的臉。

老——表示退出人生舞台的日子愈來愈近了，許多人只想佔據舞台很害怕「退出」，這種思想是很幼稚的，因自古沒有不退出的人，因為要退出，所以更重要的是珍惜「佔據」的時光，在地球上演出的時間有限，要交出好的作品，先要自己淨化，一個滿心污染的人，是創作不出上乘之作的。

原載《蘭陽》第59期，頁67-68，1991.7，台北：台北市宜蘭同鄉會蘭陽雜誌社

中國藝術文化的未來性
—— 專訪雕塑大師楊英風教授

　　藝術文化並非深奧不易窺近的殿堂，終身從傳統文化汲取養分的景觀規劃工作者楊英風，由和每個人都切身相關的生活美學角度，剖陳中國藝術文化的未來性。

　　楊英風指出中國一切美學都為了提昇生活，由此產生了文學、戲劇、詩歌等。今天我們談藝術文化的未來性就要從這個出發點擴大到未來，將中國藝術文化原有的特別成就發揚光大。他特別讚譽祖先在魏晉南北朝到唐代受佛教影響產生的高超境界。並說明如下：

　　「魏晉是一個軍事、政治、民生都紊亂的時代，而佛教慈悲喜捨的證悟，卻適時地如純化甘露般潤澤人們。佛教思想方徹淵奧的般若，滋養了中國人性靈的識田，拓展了中國人生命思想的視域，構成中國文化中最深徹的精神底層，這個新契機，亦將中國藝術順勢利導至更高的精神意涵中，摒棄了追尋『形似』的階段，而崇尚『中得心源』、『萬法唯心所造』，故在世界各民族中，唯有中國人深得『於無處有』、『空中妙象具足』之三昧，不論在繪畫、戲劇、舞蹈、詩歌、音樂上，均有獨特意趣的成就。」

　　這些輝煌成就，現已逐漸衰退，有部分反被日本珍視汲取，應用到實際生活中。

　　楊英風強調這段歷史的精彩性和重要性，並非要大家回到古代，泥古不化，而是掘取其中無盡的寶藏，在日常生活中實踐。

　　但是今天我們的一切都太西化了。楊英風以東西方美學做比較，西方美學強調自我、個人。佛教思想則強調大我，認為應謙卑學習，才能進步，擁有更高的境界，而且佛教很重視智慧，人的智慧應學大自然的智慧，只有智慧的生活才有文化。

　　中國美學是生活化的，今天有人以為會欣賞繪畫、欣賞美就是文化，

楊英風　鳳凌霄漢　1990　不銹鋼　北京國家奧林匹克體育中心

這是錯誤的觀念，美只有應用到生活中才是美。

　　楊英風強調西方文化是很個人主義的，中國文化則有宏偉思想，今天談到中國藝術文化的未來性，就要從中國美學、中國的生活要領去推展。

　　日本雖吸收了魏晉到唐代的文化，但因其爲小國，地理環境狹窄，只取了其中細膩部分；而中國有大國氣派，可以同時擷取宏偉、細膩思想。

　　今天的中國如懂得這段輝煌文化現代化，一定可以做得比日本好，對全世界更具貢獻，我們的藝術文化也就有更可觀的前瞻遠景。

原載《中華藝術資訊》創刊號，第2版，1991.7.1，台北：中華藝術文化推廣協會
另載《龍鳳涅盤──楊英風景觀雕塑資料剪輯》頁129，1991.7.26，台北：葉氏勤益文化基金會

雕塑技巧獨特
楊英風揚名國際
銅雕〔哲人〕曾獲巴黎藝展佳評
也是國內首位發表雷射藝術作家

在宜蘭出生的楊英風先生，其創作歷經數變，在中國近百年來的藝術家中，是罕見的，從台灣近百年雕塑的發展中，他也是少數緊扣合在整體大變遷中的先驅者。

其銅雕作品〔哲人〕參加第一屆法國巴黎國際青年藝展獲得佳評，楊英風本人亦被譽為指導世界未來雕塑方向之大師。楊君亦受邀為義大利銅幣徽章雕塑家協會會員，乃該協會第一位外籍會員，民國六十九年在太極藝廊舉辦「大漢雷射景觀展」，為國內藝術家首次發表之雷射雕塑作品展。

其創作的泉源，為傳統與現代、東方與西方、科技與文明、藝術與社會脈動，因為這主導了楊君藝術創作形式與方法的蛻變。而這種蛻變，也正是楊英風先生的主要風格。

楊英風先生。

楊君在藝術創作領域內，不只是一雕塑家而已。從雕塑、建築、版畫、水彩、漫畫、國畫到環境藝術、雷射藝術、混合素材……都是他「游於藝」的範疇。因此，在楊氏的作品內涵與意義之外看，他從事藝術創作之類別也是多變的。

楊君作品的蛻變，除了內在的思辯，外在——中國近百年的鉅變外，另一影響的因素，在於旅行與環境中所得到的豐富閱歷。從二歲的中國東北之旅，到後來的東京藝術養成教育、羅馬三年的學藝，太魯閣隱跡於自然的揣摩，轉而半隱居於南投、埔里，又進而到中國大陸龍門、雲岡與黃山探勝訪幽。這些，都影響到宏觀的視野、思想，同時也影響到其作品的形式與材質。

　　縱觀其作品風格，足以代表現代的東方雕塑，將作品與環境結合，而表現出「天人合一」之最高境界。歷經時代變遷與文化衝擊，楊英風把數十年來揣摩研習中國文化內涵的境界，表現在作品中，他認爲，藝術創作經驗的領悟，如同偉大的自然力量生成萬物一樣，原本一切都不在乎，當意念、思想、信仰逐漸形成，使思想成爲作品的生機，使信仰成爲創作的泉源，再付以雙手製作，讓無形變爲有形，並將造形簡化昇華，以完成對大自然全心的讚美。

　　一生走在以中國精神爲主導，自然理念爲依歸的道路上，卻不排斥西方進步的科技，因此，楊君會以最具現代感的不銹鋼爲素材，並引進雷射藝術的觀念，運用高科技，以及結合東方精緻文化的傳統，與民俗工藝的造型，發展出他個人獨待的風格。

原載《台灣時報》1991.7.4，高雄：台彎時報社

名家設計　純銅製造
和風獎座　別具風格

【本報訊】由中華民國社會運動協會主辦、十月底公布的中華民國社會運動和風獎，由雕塑家楊英風設計純銅製的和風獎座，別具風格。

〔和風獎〕的設計強調「順天應時，以和為貴」，圓球取意透過社會運動追求圓融完滿社會的心願能早日得償；圓球的表面雕有「和」「風」的草書字樣，盤繞流轉成整體的骨幹，「風」字並綻開成三朵堅忍的梅花，寓意人人若視天下事為己任，必能國泰民安。

〔和風獎〕計有十個獎項：社會風氣、制度提倡、秩序建設、社會運動企畫、財源、文宣、領袖、著作、報導及贊助獎等。申請日期截至本月底止。詳情可洽林淑英，電話：02-5112372。

原載《民生報》第15版，1991.7.17，台北：民生報社

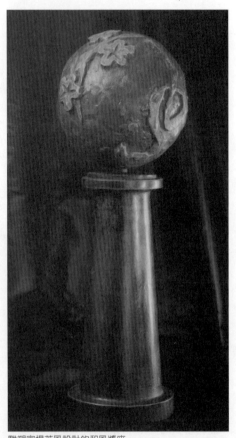

雕塑家楊英風設計的和風獎座。

鋼的沈思

文／張頌仁

　　走到不銹鋼創作這條路上時，楊英風先生已經歷了幾十年各類型創作的嘗試。這幾十年是中國傳統美術面對現代文明作出多種對應的年代，而楊英風是參與這一連串對應的積極份子。他經歷了每一個年代對傳統和現代的矛盾；從知識份子的鄉土藝術到探討古文物裡孕伏的現代因子，和文化傳承中蘊藏的永恆象徵，他都能夠提供大批豐富的作品。走到不銹鋼系列，是楊英風離現代最接近，可是又跟傳統情懷最糾結的創作。

　　不銹鋼，這種三十年前最前衛的材料，近年又流行於新派藝術中。楊英風的不銹鋼作品保持了早期的現代主義精神，可是在歷年的創作裡，他試圖把它中國化，希望將這種跟中原文化最不投契的材料馴服成現代的中國藝術。我們從流水似的線條和明亮照人的透視裡，看到藝術家對龍鳳等傳統意象的新詮釋。

　　楊英風的藝術生涯是富於實驗性和開創性的，他將來在中國美術史上也必然因此定位。楊英風也在他孜孜不倦的嘗試中引領出新的作家和新的觀念；作為一位美術教育家，楊英風對中國近代雕塑有不可磨滅的功德。漢雅軒數年前與星洲博物院合作展出的雕塑家朱銘，也就是經楊英風引導成器最著名的藝術家。

　　漢雅軒很榮幸能參與楊英風先生在新加坡這次盛大的展覽，更感謝新加坡文化部和國家博物院提供的完善策劃和指導，並希望這個展覽能為各界的觀眾帶來一個新鮮的美術經驗。

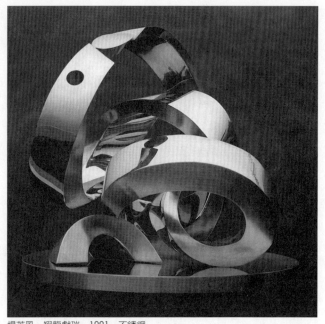

楊英風　翔龍獻瑞　1991　不銹鋼

原載《楊英風不銹鋼雕塑》頁4-5，1991.8，台北：漢雅軒藝廊
另載《中央日報》1991.8.7，台北：中央日報社

楊英風雕塑出天人合一

文／應翠梅

從事創作時，楊英風都是在「無我」的狀態下向大自然學習，以他奉行不渝的「天人合一」之道來雕塑

提起楊英風，這位國內著名的景觀雕塑大師，一般人對他的名字想必不會陌生，尤其近年他的作品，採用不銹鋼、雷射等現代材質，注入東方傳統文化的哲思，勇於嘗試多變的風格，不僅給與大眾視覺上的震撼、心靈的共鳴，且帶動國內雕塑界的潮流，被奉為此類藝術的先驅。

曾任教於國立藝專、文化大學、淡江大學，並不計出身拔擢朱銘、林淵為其門下的楊英風，慣常被人喚為楊教授。教授大名鼎鼎，卻沒有一絲一毫藝術家身上所慣見的自恃。或許由於教授精研佛法，使他整個人不慍不火，慈溫善目，一派了無牽絆的模樣。

外師造化　中得心源

楊教授認為，一件雕塑的產生是從環境產生的，他自己只不過是個工具，藉著頭腦、雙手來雕刻。每每在從事創作的時候，他都是處在一種「無我」的狀態下向大自然學習；不同於西方藝術強調的個人天分、才能，楊教授遭逢腸枯思竭的困窘時，就會遊山玩水，到自然界尋找啓發。

這就是他所奉行不渝的「天人合一」之道。追溯此種創作理念乃至於人生觀的形成，與教授的學、經歷密切相關。

楊英風，台灣省宜蘭縣人，祖籍福建，世代經商。中學時赴日本占領下的北平求學，多位家庭美術教師為他築下深厚的基礎。未畢業即考上東京美術學校建築科，師承吉田五十八、朝倉文夫。但因東京大轟炸，未畢業即再回北平就讀輔仁大學美術系。後又轉回台灣，考上台灣省立師範學院美術系（師大前身），曾獲溥心畬指導。

五〇年代他與五月畫會交遊，作品趨於抽象表現。六〇年代初，因于斌主教介紹，往赴羅馬三年，參見教宗保祿，並見識西方古典大作，對西方文明沒落，心有所感。返台後毅然前往太魯閣探索名勝山水，自此風格丕變。七〇年代，與貝聿銘合作〔鳳凰來儀〕不銹鋼鉅作，並參加大阪博覽會，開始不銹鋼系列創作[註]。之後，他來往於新加坡、沙烏

【註】編按：置於大阪萬博會中國館前的〔鳳凰來儀〕原預計以不銹鋼製作，後因時間關係，材質遂改為鋼鐵。然此時期確實已開始用不銹鋼創作小型作品，如：〔菖蒲〕、〔海龍〕、〔鳳凰來儀〕模型等。

地阿拉伯、紐約和黎巴嫩各國。八〇年代，趨向以生態美學推動地景藝術爲志業，遷居埔里，帶領「文化造鎭」風潮。

這洋洋灑灑的豐富經歷，卻不脫楊英風一貫的單純信念──想重新發揚魏晉這段中國美學史上承先啓後的輝煌時代。楊教授語重心長地說：「今天的建築景觀皆源於西方的美學，強調個人主義，於是大家爭奇鬥豔。而中國的美學，是一種生活美學，著重生活空間的安排，個人與自然毫不衝突的協調。」

振興中國建築不需靠大屋頂、琉璃瓦、亭台樓閣等建築「符號」來裝飾建築物的外觀，唯有一切從人心造起，去除西式文明自我、自利及唯我獨尊等慾念，用關懷眾生、重視自然生態的方式，來設計自由靈活的空間。基於這種理念，教授提出將中國生態美學運用於建築的建議：

一、注重自然與人性的結合

二、古典的創新與現代化

三、維護地域特質

四、機能與美化兼顧

五、寓教化於環境

不僅是腦中的構想而已，楊教授爲實現其景觀規畫，已實際積極推動其勾勒出的具體藍圖。像埔里的「文化造鎭」活動，北京平谷縣的「文化生態造鄉」計畫，都是他希望完成的理想。

「文化不能『國際化』，否則無異於『殖民化』；爲了不讓中國成了外國建築的『殖民地』，我們應該找出自己的特色。」這位在雕塑方面早已卓然有成的大師級人物，期望能早日實現他心目中的「中國生態美學的構築」。已經六十五高齡的他，仍衝勁十足地走在時代的前端。

原載《講義》第53期，頁76-77，1991.8，台北：講義堂股份有限公司

楊英風應邀在星舉行個展
展出不銹鋼雕塑卅三件及銅雕廿二件
其中以〔鳳凌霄漢〕最受矚目

文／徐海玲

　　雕塑名家楊英風應邀在新加坡國家博物院舉行的個展今（一）日揭幕，由新加坡新聞及藝術部次長何家良親自主持。此係楊英風在該地的首次個展，展出不銹鋼雕塑三十三件、銅雕二十二件，其中尤其〔鳳凌霄漢〕最受矚目，高三米，寬三、三米，為不折不扣的鉅製。展出品之創作年代橫跨五十至九十年代，對楊英風的藝術風格之演變能具體呈現。

　　楊英風與新加坡結緣於一九七一年，為當地文華酒店大廳製作壁畫〔朝元仙仗圖〕以及大理石景觀雕塑〔玉宇璧〕，至一九八八年再為地鐵總站廣場製作鑄銅大雕塑〔向前邁進〕。他在新加坡聲譽卓越，是少數享有盛名的台灣藝術家之一。

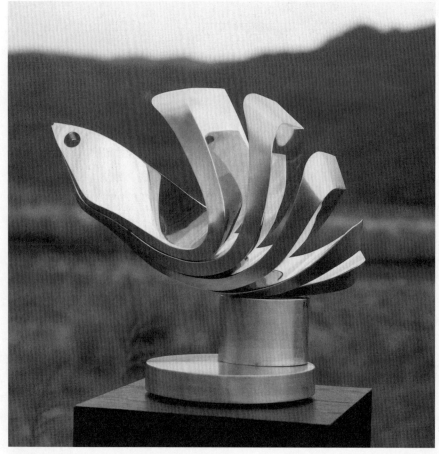

楊英風　鳳凌霄漢
1990　不銹鋼

　　楊英風，一九二六年生，宜蘭人，是台灣，也是世界知名的景觀雕塑與環境設計造型藝術專家。他的作品被喻爲兼具中國傳統美學的內涵與西方的現代藝術精神，同時亦有台灣的地域特色。

　　少年時期，曾分別在台灣師大、北平輔大、日本東京美術學校就讀的楊英風，及長又遠赴羅馬專供雕塑，如是的心路歷程，使他對融合東西文化的特質和差異，有更深層的體會。

　　自六〇年代起，楊英風開始接受委託在台及海外製作了不少大型景觀雕塑，如一九七〇年日本萬國博覽會中華館前的〔有鳳來儀〕、一九七四年美國國際環境博覽會中華館的〔大地春回〕、一九九〇年爲北京亞運製作的〔鳳凌霄漢〕等，均是他代表性的作品。

<div align="right">原載《自立早報》1991.8.1，台北：自立早報社</div>

【相關報導】
1. "Yin and yang from Yang", *THE SUNDAY TIMES*, 1991.7.28, Singpore
2. 〈雕塑名家　楊英風新加坡首展〉《中國時報》第18版／文化新聞，1991.8.1，台北：中國時報社
3. 陳長華著〈楊英風雕塑個展　鳳凌霄漢飛赴星洲　五十多件作品今起亮相〉《聯合報》1991.8.1，台北：聯合報社
4. 賴素鈴著〈新加坡、英國越洋邀約　師徒作品本月展出　楊英風　朱銘雕塑　跨海出擊〉《民生報》1991.8.1，台北：民生報社
5. 〈楊英風雕塑作品　首次在新加坡展出〉《自由時報》1991.8.6，台北：自由時報社
6. 林淑蘭著〈楊英風新加坡個展　數十年來頭一遭〉《中央日報》1991.8.3，台北：中央日報社
7. 謝燕燕著〈中國現代雕塑之父楊英風　作品造型簡明有力具有濃郁東方色彩〉《新明日報》1991.8.3，新加坡
8. Jennifer Chiu, "Yang's solo show in Singapore opens with modern views of Chinese totems", *The Free Chine Journal*, 1991.8.6
9. 〈應新加坡國家博物院之邀　楊英風展出歷年雕作品〉《中央日報》1991.8.7，台北：中央日報社
10. 吳垠著〈欣賞不銹鋼雕塑之美──楊英風教授歷來最大規模展出〉《聯合早報（新加坡）》1991.8.7，新加坡

籌備更大規模的展覽
楊英風 談回顧 有大計

文／黃寶萍

　　雕塑家楊英風昨天下午風塵僕僕的由新加坡回到台北，立即趕到松山機場外貿協會展覽館，看看他的作品在「生活‧藝術‧投資」展中的展覽狀況。

　　楊英風笑容滿面的談起此次在新加坡國家博物館的大型回顧展；展覽在當地獲得熱烈的反應，不僅參觀人數眾多，目前主辦單位還希望發起新加坡市民一人捐出一元，將楊英風的作品留在新加坡。楊英風表示，此事雖然尚未正式對外發布，但可能性不小。

　　楊英風將新加坡展覽的成功，歸因於他與當地的淵源深厚，他說，這段關係算起來至少廿年，此外，他的作品留在新加坡的數量，也超過世界其他地區。「新加坡政府對景觀雕塑的提倡與重視，使得一般人對雕塑有很大興趣，這種種條件使得展覽能夠引起民眾的興趣。」楊英風表示。

　　新加坡的回顧展已是楊英風歷年來最大規模的展出，楊英風表示，他回台後，將再把自己的作品整理一次，提出更大規模的展覽，接受將於台北開業的三越百貨邀請，舉行個展；到時候，大家也能夠更全面的了解他的雕塑。

原載《民生報》第14版／文化新聞，1991.8.5，台北：民生報社

陽明山大屯雕刻公園
將由楊英風整體規劃

　　文建會及內政部擬定在陽明山大屯自然公園興建石雕公園，昨天開會決議由雕刻家楊英風先做整體規劃後，再確定興建計畫。

　　大屯自然雕刻公園原始構想者總統府資政謝東閔昨天主持小組會議，聽取陽明山國家公園管理處有關石雕設置地點的地理位置報告，謝資政認為頗能符合雕像與自然公園融合的理想，為了能儘速推動這項計畫，謝資政推荐由楊英風來構想雕刻公園的整體規劃，並獲與會人士的贊同。

原載《民生報》1991.8.9，台北：民生報社

捷運車站藝術　放眼生活文化

文／陳長華

　　這項史無前例的公眾藝術案，牽涉繁多，但也極具挑戰性，在昨天的研討會中，文化藝術界人士紛紛提出建言。

　　台北市捷運局昨天邀集文化藝術界人士，討論捷運建設和藝術品結合的計畫時發現，在捷運站設置藝術品牽涉繁多，局方低估了這一項作業；但是，該史無前例的公眾藝術案，對捷運局也極具挑戰性。

　　昨天的研討會，由捷運局副局長賴世聲主持。他表示，包括淡水線等捷運車站內的視覺焦點、行人動向轉折點等地方，在工程進行時，事先已經預留了設置藝術品的空間，希望經過有系統規畫，能夠和大眾的生活圈配合。

　　部分與會人士，建議從中國傳統的建築裝飾特色採樣參考。淡江大學建築系教授李乾朗認為，石獅子、九龍壁等都是我國很好的古典樣式；但並非一成不變的採納。

　　師大美術系教授王秀雄說，他贊成中國式，但非模仿，而是從文化、歷史、風俗中找出現代造型。

　　王秀雄指出，外國的公眾藝術委託案，已發展到第二期的「中性創作」，也就是說有關題材並非只是創作者所喜歡的題材，而是必須表現大家能了解的藝術語言。

　　環境藝術家楊英風認為，未來捷運站內部所設的藝術品，必然要合乎地區的需求；重要的一點是，要具備合乎高水準的尺度。由於捷運車站是公眾流動的地方，陳列品應求單純、自然、樸實、明朗、健康；而配合中國人的習慣，也要講究圓柔、祥瑞。

　　他說，新加坡利用攝影技巧，放大名勝古蹟，再燒在瓷，用以裝置捷運車站的作法可以參考；另外，強調中國式，也可透過文字的藝術化來表現。

　　楊英風說，捷運車站設置藝術品，可以事先與車站附近的企業界溝通，得到他們的贊助。一九八八年，他就是接受新加坡捷運總站前的大樓主人委託而製作藝術品，該主人是銀行家。

　　捷運局昨天向參加研討會的人士，介紹該局在淡水、木柵線設置藝術品的建議空間，藝術品陳列的類別，包括懸吊於樓梯、扶梯挑空的上部空間、走道邊側牆使用的牆面式、入口地坪及廊道用的地坪磚面等。

　　執教於藝術學院的工藝專家江韶瑩、文化大學造園及景觀系主任郭瓊瑩建議捷運車站的藝術品應融入生活，「以人為主角」。

　　師大工藝系教授呂清夫指出，國外的捷運車站所裝置的物品，以設計及美工居多，純粹藝術不多見。

原載《聯合報》第31版，1991.9.13，台北：聯合報社

【相關報導】
1.陳素玲著〈捷運藝術　市民藝術　市府高談國際化　專家指為說笑話　文化界強調「自明性」建議提供民眾參與機會〉《聯合報》1991.9.13，台北：聯合報社

自然、空靈、質樸
楊英風心目中的埔里

文／龔卓軍

大山大水的壯美之間環繞著的幽靜樸實。

景觀雕塑大師楊英風給他心目中台灣最美之鄉──埔里盆地，刻畫出這樣的大標題。

「我最愛埔里盆地」，楊英風肯定地下過這句評語。民國四十年他加入農復會《豐年》雜誌美術編輯行列，十一年工作期間，每月至少有一個禮拜，他深入台灣鄉鎮接觸鄉土民情，遍走許多角落，以他學藝術的敏銳美感，鑑賞景觀；每次觀察之後，他對埔里讚美的語氣更為堅決。

海拔五百公尺又有群山環繞，夏涼多暖，颱風極少侵入，地震絕無，花木繁茂，還有全台最佳的泉水……，楊英風歷數埔里的美妙特色，但真正最令他夢迴神馳的，是埔里的自然、空靈、質樸。

一望無際的藍天、白雲、青山、綠野，漫舞著千百隻展翅的白鷺，這不是楊大師的畫境，是他親眼目睹的埔里盆地真實景色，而且有攝影留證。

楊英風指出，道家、儒家以現實為基而崇尚自然，佛教於空靈中展現無限生機；這兩股中國文化中的精神特質，楊大師都在埔里的山川景物中體悟到了，他告訴自己，也告訴別人：「埔里是最讓我動心的地方。」

鍾靈毓秀，楊大師為埔里提出具體見證：今年七十八歲的林淵，是位勤墾耕作之餘以石雕抒發自己夢境的農人，他家住埔里盆地群中的魚池鄉，以樸實無華的線條，刻畫出他腦海中無數的夢境，「他的石刻所反映的，就是他思維的世界，而他創作的思維則是由大環境、大宇宙所造化的。」楊大師似乎是傾訴他自己的夢境，「魚池鄉大環境造化了林淵，同時，透過林淵的雙手，魚池鄉的特色也得以呈現。要真正瞭解林淵的作品，就必須先瞭解魚池鄉民的生活形態，才能體會出林淵作品中的神韻和大自然轉移於他的境界。」

楊英風在埔里落實他的夢想，在盆地牛眠山坡蓋了一座「靜觀別苑」。他推動為埔里文化造鎮，但他更希望讓埔里保存原鄉本性，使樸實生活與大自然的壯美結合，給有心人一個機會去追尋中國文化所講求的天人合一境界。

原載《活水文化雙周報》第6期，頁1，1991.9.20，台北：中華文化復興運動總會
另載慶正、黃秀娟、魏可風編《台灣之美》頁8，1992.12，台北：活水文化雙周報社

作育英才　不亦快哉！
藝文界前輩　細數得意門生

　　今逢教師節，得天下英才而教之，是為人師者最高興的事，文化版特別訪問了藝文界人士，談談他們心目中的「得意門生」。

李祥石（梨園戲民族藝師）：

　　我一直在教學生，學生有的鈍、有的聰明，我都一視同仁，沒有得不得我的緣的問題。不過，早年吳素霞並不是最出色的，但她現在傳我的藝傳得最好。

　　去年教的學生中，屬謝淑玲最乖，並不是她最聰明，但是她的學習態度最好，有的大學生會驕氣，說不得，碰到我講不清或脾氣壞時，她還是很謙遜、面帶微笑，不會讓我這個老人有壓力。所以真的要分，我要說這個「咬臍」（謝淑玲飾演的劇中人）最得我疼愛。

劉鳳學（舞蹈家）：

　　四十年來的教學生涯，使我真正體會到作育英才的樂趣與成就感，雖然我沒有「點石成金」的才能，但幸運的是，我並沒有體驗過「點金成石」的挫折感。

　　仔細觀察我所教過的學生，有樂觀進取、善於規劃，不怨天尤人，作事不中途而廢，執著又能活用原理，有天份並能珍惜天份，聰明又不誤用聰明，負責且能貫徹到底的工作精神的學生，如張麗珠、黃素雪、蔡麗華、趙麗雲、張素珠、陳勝美、李小華、曾明生、盧玉珍、張中煖、王素珍、陳斐慈、陳錦龍等，他們至今在社會上均能嚴守崗位、奉獻所學。

楊英風（雕塑家）：

　　朱銘來找我之前，很多人告訴他：「你沒有學院背景，他不會收你當學生的。」但他很懇切，帶著太太一起來，告訴我已準備了幾年的生活費，要拋開工作專心來學，朱銘可說是我教過印象最深、最滿意的學生。

　　當初他一度想放棄木雕，跟我學捏塑，我告訴他：「你的刀法不錯，就是用錯了，用純藝術的觀念來表現會很好。」他沒有西方雕塑觀念先入為主的影響，教起來反而順暢，七年學藝，他由工藝走向追求境界與刀法，散發極大的潛力與轉變。

陳秋盛（台北市立交響樂團團長，國內著名指揮、小提琴家）：

　　蘇正途、蘇顯達這對堂兄弟，從高中開始跟我學琴，我一直教他們到大學畢業、出國念書前，我很高興他們拿到學位後，選擇返國服務，音樂是需要一代一代傳下去的；他們兩人這幾年在國內樂界的表現，大家有目共睹，蘇顯達對自我的要求，從未降低、鬆懈過，是國內音樂會繁頻的小提琴家；蘇正途後來雖又跟我學指揮，演奏也不曾中斷，最近上演的歌劇「雷雨之夜」，是他第一次指揮歌劇，有不錯的表現；這對兄弟不僅在音樂上很執著、用功，在為人處事與品德、操守上，也讓我相當滿意，足以做習樂青年的榜樣。

康來新（中央大學教授）：

　　教書近廿年，遇到不少善解人意的學生，其中以黃富源（中央警官副教授）最讓人疼愛。黃富源有個習慣，每次出去旅遊、總會帶些特產回來，而我總喜歡當著大家的面，把禮物打開把特產分給大家吃。有一次，黃富源等大家都不注意，偷偷塞給我另一份禮物，他說：「這份禮物是給老師一個人的，不是給大家分享的。」事隔好多年，這句窩心的話始終在我心中迴盪。

<div align="right">原載《民生報》第14版／文化新聞，1991.9.28，台北：民生報社</div>

楊英風・台灣雕塑家・向亞運會捐贈雕塑作品

由台灣名雕塑家楊英風捐贈的大型不銹鋼雕塑〔鳳凌霄漢〕，於一九九〇年八月二十七日，在北京國家奧林匹克中心舉行揭幕典禮。〔鳳凌霄漢〕高五點八米，主面寬與高等同。從側面，一只栩栩如生的瑞鳥振翅欲飛。鳳身以五片羽翼組合，用不銹鋼製成，底座是兩層黑晶花崗岩。這尊大型雕塑從製作到安裝僅一個多月。

楊英風（左四）捐贈〔鳳凌霄漢〕後合影。

楊英風，字呦呦，一九二六年生，台灣宜蘭人。早年在北京讀中學。留學日本東京美術學校（今東京藝術大學）建築系。後就讀於北京輔仁大學美術系。大陸解放前返回台灣，進台灣師範學院藝術系學習。後執教於台灣藝專、淡江大學、銘傳商專、中國文化大學，歷任台灣師範大學教授、台北市建築藝術學會理事長、台灣美術設計協會理事長、台灣雷射推廣學會秘書長、日本雷射委員會美術委員、國際造型藝術家協會台灣代表。一九七七年曾應邀出任美國加州法界大學新望藝術學院院長。一九六六年獲選為台灣「十大傑出青年」。

楊英風在台灣和國際雕塑享有盛譽，被稱為「景觀雕塑家」、「環境設計專家」。七〇年代所創作的大型雕塑〔鳳凰來儀〕、浮雕〔大地回春〕、以及為台灣日月潭教師會館創作的日神、月神兩大浮雕等作品，頗獲好評。他還為巴黎、新加坡、沙特阿拉伯、美國的一些地區、酒店、廣場、寺院設計庭院、公園或創作景觀雕塑。在巴黎、香港、義大利等國際展覽中，曾獲繪畫雕塑金牌、銀牌、榮譽獎。著有《景觀與人生》、《楊英風雕塑集》。

原載《1991中國人物年鑑》1991.10，北京：華藝出版社

期望十年之後　讓「美」立體成形
打造石雕公園　勢在必行

文／曾清嬌

　　台灣省手工業研究所一年一度的「石雕景觀徵選」活動，今年邁入第十年。入選轉作的石雕有廿二件，分別陳列於草屯手工業研究所草坪、資料中心四周、省政府廣場及苗栗陶瓷技術輔導中心，供民眾觀賞。

　　十年光陰雖不算長，但是當年推動倡導石雕景觀製作的總統府資政謝東閔，已真切感受到石雕美化環境空間的風氣，這幾年確實在國內流行起來。

　　公司行號或私人寓所拿雕塑裝飾空間，雖非名家之作，卻也具體達到造景的目的。

　　手工業研究所是台灣省政府旗下的一個工藝研究開發單位。民國七十年，該所擬定了一套「發展石雕景觀徵選雕塑作品轉作石雕實施計畫」，鼓勵國人用省產石材創作石雕藝術。開辦第一年便吸引大批年輕藝術工作者參選。

　　資深雕塑家楊英風、蒲添生、陳夏雨，都曾經應聘指導、審核。

　　初期，手工業研究所徵選的作品趨於寫實，題材也以表達生活為主。例如，林聰惠雕作的〔親情〕、許禮憲雕作的〔愛心〕、王秀杞雕作的〔瓜農〕等，陳列在大自然的綠地中，平添空間的親切與美感。

　　最近兩年，入選作品兼具抽象與具象，強調在環境裡的突兀與力感。王龍森雕作的〔韻〕、王秀杞雕作的〔禮讚〕，皆走出了石雕的新風貌。

　　不過，雕塑家楊英風認為，補救我國現有雕塑創作與教育方向的不足，光靠手工業研究所一個單位還不夠，現在急待成立中國雕塑造形研究機構。研究人員可充分應用故宮博物院、中央研究院及歷史博物館既有的資料，彼此交流，形成龐大的研究圈，將我國歷代每一個時期具代表性的造形抽樣塑造出來，並展現於大自然優美的山水間，以蔚為一座具有中國文化色彩的景觀雕塑公園。

　　楊英風說，這座公園除開放民眾休憩觀賞，還可提供專家研究之用，作為我國未來的建築、工藝、庭園設計及日用器皿等生活藝術的借鏡。

　　其實，手工業研究所自民國七十八年改為學術研究單位以後，便一直朝這個目標努力。只是，手工業研究所要顧及的工藝層面很廣，非石雕一項。在擔負景觀美化的工作上，難免力不從心。

　　「石雕景觀徵選」既然開了風氣，推廣的路還是不能斷。期望再過十年，楊英風理想中的石雕公園已經誕生。

原載《聯合報》第20版，1991.10.22，台北：聯合報社

〔鳳凰來儀〕景觀雕塑揭幕

楊英風設計　寓意展翼呈祥　歡樂迎賓

文／鄧芝蘭

國內著名雕塑家楊英風設計的〔鳳凰來儀〕大型景觀雕塑，昨（一）日上午在台北市銀行總行大廈前，隆重揭幕，台北市長黃大洲親臨現場剪綵致詞。

黃市長在致詞中表示，這座景觀雕塑係國內目前最大（連台座十二公尺）最美、氣勢最壯觀的戶外景觀雕塑，作為市銀的地標寓意展翼呈祥、歡樂迎賓，象徵鳳凰重現，擇「至德之世，有道之國」而降，與和諧寧靜，生生不息之希望。

楊英風指該件作品，係一九七〇於大阪萬國博覽會受命設計製作，配合國際知名建築家貝聿銘設計的中華民國館，備受各方矚目，原作高七公尺，鋼鐵製作，並以鮮豔的大紅為主色，氣勢磅礴，彷彿一隻臨風展翅的浴火鳳凰。

該博覽會閉幕後，已故外交家葉公超等人原擬遷回陽明山保存，卻因經費問題未得到經濟部支持，而由日本收藏家收購典藏。

台北市銀行〔鳳凰來儀〕景觀雕塑設置完成典禮儀式，台北市市長黃大洲（中）親臨剪綵。右為楊英風。

楊英風表示，事隔二十年台北市銀總經理王紹慶積極爭取，委託楊英風重新設計製作，耗費五百萬元，經歷一個多月工程，終於讓這隻浴火鳳凰在國人面前復活。

原載《大成報》1991.11.2，台北：大成報社

【相關報導】
1. 胡世衛著〈台北市銀展現新氣象　總行前立起名家雕塑〉《經濟日報》第4版，1991.11.1，台北：經濟日報社
2. 劉子鳳著〈市銀總行〔有鳳來儀〕〉《聯合晚報》第10版，1991.11.1，台北：聯合晚報社
3.〈北市銀〔鳳凰來儀〕展翼呈祥　聘請楊英風設計雕塑，凸顯親和熱誠效率形象〉《經濟日報》第8版，1991.11.2，台北：經濟日報社
4. 沈正宗著〈市銀〔有鳳來儀〕景觀雕塑揭幕〉《中國時報》1991.11.2，台北：中國時報社
5.〈台北市銀行重塑新形象　〔鳳凰來儀〕雕塑昨揭幕〉《中央日報》1991.11.2，台北：中央日報社
6.〈鳳凰來儀新作更出色〉《民生報》1991.11.2，台北：民生報社

有鳳來儀　北市銀門前擱「淺」

文／李梅齡

　　高十二公尺的〔有鳳來儀〕，樹立在景深不夠的基地上，形成強烈的壓迫感，也減損了作品張力。

　　國內雕塑名家楊英風的不銹鋼〔有鳳來儀〕，昨日正式矗立在台北市銀行總行建築物前面，標誌著北市銀的求新精神，也顯現公有建築對公共景觀的重視：但在呈現的整體效果上，卻暴露出建築物與雕刻品是否相襯合宜的問題。

　　近四層樓高十二公尺的〔有鳳來儀〕，與背景北市銀的玻璃帷幕建築，相互映照出當代科技的冷峻。在景深不夠的基地上突顯著帶有壓迫感的空間感，喪失了部分作品原有的張力表現。楊英風坦率表示，景深確實太淺，而作品的高度則是按北市銀總行的委託要求而作。

　　公共景觀中景深不夠，往往會形成雕塑品與建築物互相擠壓的視覺效果，出現超長框度的效應，平面化了雕塑品的立體感受。楊英風說明當初會在明知景深不夠的情況下，仍製做高十二公尺的作品，是因為北市銀總行在中山北路茂密的行道樹遮掩下，地標位置始終不明顯，基於「引人注意」的前提，所以市銀要求視

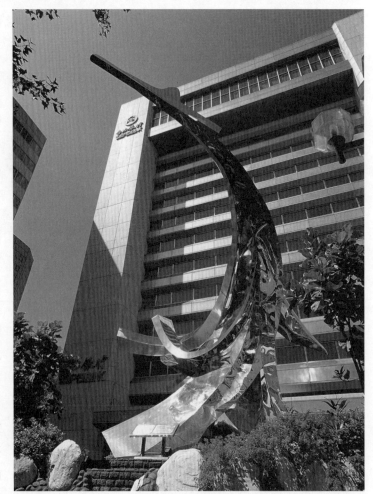

在鋁幃幕的台北市銀大樓前，楊英風雕塑〔有鳳來儀〕的材質與景深都不易襯出特色。

覺強度較大的作品，而且「愈大愈好」。

公有建築注重公共景觀，是項值得肯定的作法，但是在進行景觀規劃之前，應有整體考慮，並旁及周圍建築物的協調問題，而國際上注重城市景觀的國家，對公共景觀的設立已有各種現行的法則，亦可做爲參考。

原載《中國時報》1991.11.2，台北：中國時報社

【相關報導】
1.周志文著〈有鳳來儀〉《中國時報》1991.11.27，台北：中國時報社

鳳凰再度來儀　太相似
北市議員數次質疑
楊英風：兩者大不同

文／賴素鈴

　　台北市銀行總行前的景觀雕塑〔鳳凰來儀〕，日來在市議會財政建設小組質詢中數度遭到議員質疑，北市銀以六百萬預算製作這座「酷似」楊英風二十年前舊作，是否花費草率？〔鳳凰來儀〕是否太大，與周遭景觀不對稱？雕塑家楊英風對這些議論大不以為然。

　　〔鳳凰來儀〕與楊英風於一九七○年在貝聿銘設計的大阪博覽會中國館前的雕塑同名，但楊英風強調，今作絕非舊作的「二手貨」，兩者在設計與景觀考慮的理念有極大不同。

　　舊作為求博覽會中的顯眼效果，以鋼板上紅色油漆；而北市銀四周景觀複雜，楊英風以不銹鋼處理並簡化形體細節，以適應不同需要。

　　至於舊作高七公尺，新的〔鳳凰來儀〕高十二公尺，楊英風表示，這個高度是他考量

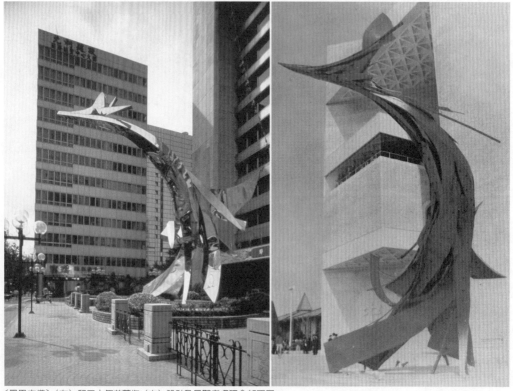

〔鳳凰來儀〕（左）和二十年前舊作（右）設計及景觀考慮理念都不同。

周圍環境後所擬定的，他說：「太小的話，力量與氣勢無法對抗周圍大樓的壓迫感，好像關在籠中的小鳥。」

北市銀總行落成於民國七十二年，施工時間長達十一年，北市銀總經理王紹慶表示，當初設計建築時，刻意後退讓出近二百坪空地，作爲市民休憩場所，然而完工後，周圍大樓陸續出現，北市銀掩而不顯，大型景觀雕塑不但可塑造形象也有建立地標的作用。

至於六百萬是否浪費公帑，楊英風苦笑道：「單只是材料和工資就用的差不多。」他指出，爲了防颱及防震，雕塑採不銹鋼底座及骨架，二十多個人趕工兩個月，趕工時工資加倍，施工期間又經常下雨，他說：「雨天高空電銲非常危險，還好沒出事。」況且，藝術品非同一般工程，只計算材料及工資並不合理。

原載《民生報》第14版／文化新聞，1991.11.16，台北：民生報社

金馬新獎座更具質感

【台北訊】設計家楊英風今年又新設計
了金馬獎座，將原來的大理石台座改換爲青
銅材質，與馬身結合爲一，更具質感，不過
成本並未增加，仍是每座報價六千元，不過
這可是電影人心中的無價寶。

以往的金馬獎座的質材都是馬身和台座
分開選材，楊英風此次將二者結合爲一，感
覺相當沈厚，而且台座也作了變化，改以天
圓地方的新結構出現，楊英風認爲此一改變
是想涵蓋自然界的規律法則和無限寬廣的生
活空間，並期許國片有放眼世界的宏偉胸
襟。

原載《聯合報》第26版，1991.11.30，台北：聯合報社

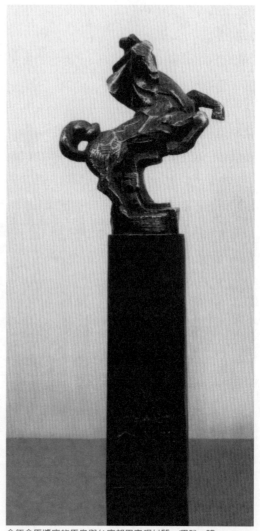

今年金馬獎座的馬身與台座都用青銅材質，渾然一體。

觀照與印證
九人袖珍雕塑作品　正在福華沙龍展出

文／楊惠芳

在物質生活充裕之後，精神層次上的滿足，已是人們追尋的方向，因此，裝飾性的藝術品，有愈來愈好的市場需求，尤其是小型的畫作及雕塑，由於較能符合室內設計的原則，所以特別受到歡迎，而嗅得先機的畫廊也紛紛推出類似的展覽以掌握市場的脈動。

而福華沙龍即在這樣的趨勢下，推出觀照與印證──袖珍雕塑精品展。據了解，福華沙龍是希望能夠利用室內有限的空間，將現代雕塑更廣泛的展出，每件作品約以三十公分見方爲大小，以適足表達對環境的觀照。展出者包括以不銹鋼爲質材的楊英風，金屬質材的董振平、劉中興和曹牙，大理石爲主的張子隆、屠國威，塑陶的周邦玲，多媒材的莊普及黃文浩。

事實上，在現代感十足的雕塑作品裡，已不完全是雕或塑的構成，可能是一種組合，也可能存在著理性的架構與哲學的內涵，更可能是一種思想觀念的表達及無限想像空間的廷伸。

以楊英風爲例，他從早期的寫實到目前的不銹鋼系列，雖然其風格不斷的在變遷，但作品本身與環境的關聯性，卻有著日益密切的感覺。

董振平的創作方向則是平面（版畫）與立體（雕塑）並行發展，而這次展出的〔騎士

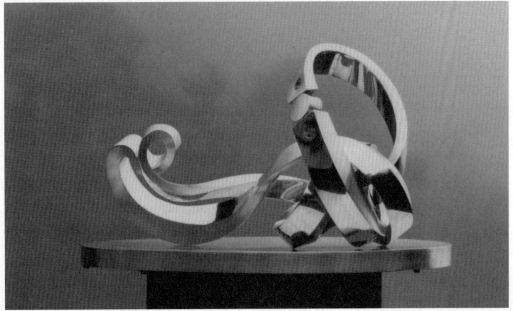

楊英風　雙龍戲珠　1990　不銹鋼

與馬們〕延續他的「迴旋穿透」系列，類似馬形的面板圍成捲形，熔切穿洞後再上色彩，洞與洞，色彩與洞的變化，構成多變的神祕美感，即在這種平面與之間，組合成他的藝術表現。

曹牙也是使用金屬質材的創作者，他曾有件作品典藏於市立美術館，其作品有著圓潤與調和的美感，在自然與人為之間，在矛盾與圓融之際，充滿令人省思的空間。

張子隆的作品，造型簡潔、單一。在〔待〕、〔思〕等作品中，充滿想像的空間，在廣泛的意念裡，張子隆以自己的形（Form）來表達其創作的源泉及目標。

屠國威的作品，則充滿壯闊宏觀效果，本來學舞台設計及雕塑的他，把舞台設計的空間觀念應用於雕塑本身。他這次展出的作品之一〔印證〕，十塊刻鑿深痕直立的長石鑲嵌中，置一類似印章騰空地直指前石，石塊在一種既獨立又互相依賴的姿態下，呈現出虛實相映的空間，也令觀眾在印證與觀照之間，在自主與容他之際，有著迴旋的一片空間。

莊普、黃文浩均是使用多媒財的創作者，他們創作的主體常常包含不同屬性的範疇，包括自然與人文的對應關係，每一件作品都令人有著哲學性的探討。

周邦玲是此之受邀展出的九位創作者中唯一的女性，原本學戲劇的他，不僅豐富了陶塑本身，也令陶塑作品的創作，有著更自由、更廣泛的發揮。

年輕一代的劉中興，則利用鋼、鐵的焊接做線段的變化，將其異化成各種符號，無論是直線或理性、曲線或感性，人文或自然，希望或痛苦，都在他的作品中糅合為一體。

<div align="right">原載《大明報》1991.12.3，台北：大明報社</div>

【相關報導】
1.〈觀照與印證　袖珍雕塑精品展〉《雄獅美術》第250期，頁263，1991.12，台北：雄獅美術月刊社
2. 涂大明著〈福華沙龍將推出精品展覽　袖珍雕塑　風格變化多端〉《台灣立報》1991.12.5，台北：台灣立報社

每一棟公共建築物　都應有藝術品

文化界人士為藝術化的台北市描繪藍圖
希望市民在都市中有休息調養的地方

文／牛慶福

　　台北市的髒亂、噪音和煩亂的生活消失無蹤，每一棟公共建築物裡都有藝術品，最好建築物本身就是令人賞心悅目的藝術品，而在整體的都市計畫上有所謂的「文化用地」，成為能讓人享受寧靜與休閒的地方。這是文化界人士昨天在一項座談會中為藝術化的台北市所描繪的藍圖。

　　勝大莊美術館昨天舉行都市藝術化座談會，由文化總會國際文化促進會委員會副主任委員范光陵主持。會中總統府資政謝東閔對許多人所謂「都市藝術化」的作法，認為只是錦上添花。因為目前最需要做的是消除貧窮、髒亂與噪音。居住環境必須乾淨整齊了才談得到文化的建設。如台北市凌亂的招牌，讓人看了就頭痛，成為視覺上的汙染。他希望有一天台灣地區由都市至鄉下，從大街到小巷，都相當的乾淨整齊，那時即進入文化之門。

　　楊英風教授也對目前的都市生活感到難以適應，他說，台灣地區經濟發展的成就和文化建設的落後都令許多外國人士感到驚訝。尤其都市生活的空間和時間都太煩亂，使人人在雜亂中消磨精力，入夜也不得休息。而藝術化的都市有美化的空間，讓人在都市中即有休息、休閒與調養的地方，到處可感受到寧靜的氣氛，想要紓解精神與情緒的人不必在假日擠向郊區與大自然。

　　立法院不久前通過了立法委員陳癸淼等人所提的「文化藝術發展條例草案」，其中規定供公眾使用的建築物及公有建築物，需提撥建築經費的百分之一設置藝術品，美化建築物與環境。陳癸淼參加了這個座談會，指出該草案是都市藝術化的第一步，他另表示，所有都市計劃都應有藝術家參與，規劃每個社區建築的形狀、顏色與有關的文化特質，讓藝術融入都市生活中。此外，國大代表王應傑認為應力行容積率的管制，而每棟建築都應當作藝術品來設計與管理，才能世世代代地傳下去。

　　台北市議員楊實秋則建議都市土地的使用，除了限於商業、工業與住宅的使用外，也應有文化用地，讓藝術深入民間，不再是博物館、美術館內的陳設。中華民國室內設計協會創會理事長王健即指出，忠孝東路四段林立的畫廊成為這個地區的特色，只可惜由於管理不當，這個被台北市作為「美觀區」的地方已逐漸失去了往日的美觀。

<div style="text-align: right">原載《聯合報》第15版，1991.12.30，台北：聯合報社</div>

【相關報導】

1.賴素鈴著〈都市藝術化　觀念須落實　法令已有突破　實施尚待努力〉《民生報》第14版，1991.12.30，台北：民生報社
2.余友梅著〈青空萬里　為藝術化的台北描繪藍圖〉《經濟日報》第31版，1992.1.10，台北：經濟日報社

1992

嚮往鹿鳴不私境界
楊英風籌開美術館
靜觀樓將開放饗大眾

文／賴素鈴

　　「呦呦鹿鳴，食野之苹」詩經鹿鳴篇中，鹿群以呦呦聲呼朋友共享美食，雕塑家楊英風嚮往這種不私境界，三十餘年來以「呦呦」為號、「Yuyu Yang」為英文名，更進而申請成立「楊英風藝術教育基金會」，籌建楊英風美術館，將自己所有與大眾共享。

　　「楊英風美術館・台北」再一個多月即可竣工開幕，位於楊英風住所及工作室所在「靜觀樓」的三樓以下各樓層。由名稱可知，這只是楊英風美術館的第一梯次，楊英風昨天接受專訪表示：「將來我會遷離，整棟靜觀樓（共七層），及南投埔里的工作室，都將陸續成為美術館，尤其大型雕塑及戶外雕塑，將會展陳於埔里。」

　　「靜觀樓」位於台北市重慶南路、南海路口，由楊英風於五、六年前設計興建，基地雖不大，但複式樓層的空間變化豐富，楊英風表示：「設計之初就已經考慮要做為美術館空間了。」

　　籌建美術館的念頭在楊英風腦中盤旋多年，也早已計畫性地蒐集、整理資料，但去年底才開始緊鑼密鼓動作，楊英風微笑道：「去年亞運，我在北京生了一場重病，頓悟生命無常，想做的事要趕緊實行。」

　　目前埔里工作室仍未作變動，「靜觀樓」開放部份也先限於三樓以下，三樓將展陳楊英風作品，二樓有茶座可供休憩及研究，一樓及地下樓則作為主題性展覽及講座空間，楊英風強調，這座美術館主題非僅限於他個人及雕塑，而要闡釋、研究中國美學，因為博大精深的中國美學是生活性的，也對他影響最深的人文養份。

　　目前楊英風忙於籌備將於九日在新光三越百貨開幕的個展，這是近三十年來他在國內少有的大型個展，等展覽告一段落，楊英風就要忙著迎接美術館的誕生了。

<div style="text-align: right;">原載《民生報》1992.1.3，台北：民生報社</div>

楊英風展序言

文／吳東興

從台北元宵燈會的〔飛龍在天〕、北京亞運的〔鳳凌霄漢〕，到紐約華特街的〔東西門〕，楊英風先生作品享譽海內外，廣獲好評，其可謂中國現代的國際級雕塑大師。

在近五十年藝術創作歷程中，由早期的鄉土寫實至近期的自然抽象，楊先生作品豐富多變而常新。在創作中，楊先生廣泛地運用了水墨、泥、木、石、銅、不銹鋼及雷射等不同素材，使作品更加多樣化，作品內容涵括了版畫、油畫、漫畫、雕刻及大型景觀雕塑等。由於其具有日新又新精神，不斷體認、學習並嘗試新的藝術創作形式，因此能多元化地融合台灣本土、中國哲思、羅馬古典及現代抽象等藝術風格，而呈現出圓融風貌。

新光三越南京西路店前的作品〔祥獅圓融〕。

楊先生不但勤於藝術創作，同時不斷承先啓後，誨人無數，門生多人已於藝術界享有非凡成就。新光三越百貨公司有幸於開幕之初，邀得楊先生爲首家分店──南京西路店，雕塑象徵新光三越精神的〔祥獅圓融〕獅像；今於九二年伊始之際，又得邀大師展出其鄉土及不銹鋼系列代表作品，實感榮幸。希望藉由此次展出，使各界藝術愛好者均能一窺大師創作精神之所在，亦進而提昇國人的藝術生活。

原載《楊英風不銹鋼景觀雕塑專輯》1992.1.9-21，台北：楊英風美術館、漢雅軒、新光三越百貨股份有限公司

不銹鋼的啓示

文／張頌仁

　　楊英風教授的創作歷程是一部濃縮的中國現代雕塑史。從民國二十年代學生時期的家庭美術教育開始，他就投入了現代雕塑的創作，幾十年的辛勤表現在多種作品中，使人目不暇給。楊教授的成就是多方面的；在風格的開創性、對傳統的回顧、對雕塑定義的展擴、和個人的創作風格，都足以確立他在中國現代雕塑的先導地位。最代表他個人風格的作品是近二十年的不銹鋼系列。

　　走到不銹鋼作品以前，楊教授的創作實驗涉及了差不多各種雕塑素材，所以不銹鋼是一個成熟的創作選擇，並非單純受學術或潮流的左右。在這系列作品中，他也總結了歷年所關心的主題和意象。反觀楊教授的歷程，很明顯的一脈主導題目是中國文化中永恆的意象，如龍鳳、太極、方圓等。楊教授注入關鍵傳統文化的思想，所以他的作品常會出現「圓融」、「至德之翔」等題目，楊教授的創作歷程塑造了一套完整而有個人風格的中國現代雕塑語言。

　　不銹鋼這種素材，近年爲國外很多名家重視，在六零年代也流行過，可是楊教授二十年來不斷的從這素材中開拓出新的表現手法和新義，反映了不銹鋼對他的特殊意義。楊教授選擇不銹鋼，大概是選擇了它的氣質。這材料象徵了明澈和純潔，也代表了今日的年代。一般其他如銅塑和石刻等創作，捏塑和雕鑿的工序都意味了作者在勞動過程中把整個人溶入材料的物質體。作品以內在的形體爲重心。作品的表面依附在實體之上，地位次要，所以往往是在創作造型後才處理出來的質感效果。不銹鋼則是表裡互相獨立的，或者甚至可以相反地說實體是依附在不銹鋼的表面之下，因爲這種材料是先有面，而後有體。創作必須優先考慮了鏡面的效果。而且創作過程也和一般的雕和塑不同，比較離開物質體的製作而偏重抽象的設計思維。可以說：不銹鋼創作趨向精神性和理性，在實體的雕塑作品中，較不爲物質所累，也較不受制於情緒和力量的表現。不銹鋼的表現在於氣質和情操，而楊教授所追求的氣質是文雅和澄潔。

　　不銹鋼的氣質結合了楊教授關心的主題，成爲富有哲思而明潔清雅的雕塑。楊教授在造型和觀賞的追求強調動感和閒靜的互動關係，所以作品有一股靈動的精神。不銹鋼的鏡面本身就在反映擾擾大千世界的同時，提供了一片冷靜而澄清，而又實在的平面。楊教授的作品把不銹鋼這個象徵意義徹底發揮，在形和影、實在和空靈之相對啓示之下，活潑地表達他所關注的傳統思想主題。

　　漢雅軒很榮幸與新光三越百貨公司聯合舉辦這個盛大的一九九二新年展。這次展覽，

綜合了去夏與新加坡國家博物院聯辦的個展內容，並增加了早年作品部份精選，是楊教授近年最隆重的回顧展。這次回顧無形是台灣近代雕塑運動的縮影，可以作為我們前瞻的啓示。

原載《楊英風不銹鋼景觀雕塑專輯》1992.1.9-21，台北：楊英風美術館、台北漢雅軒、新光三越百貨股份有限公司
另載《海外學人》第234期，頁1，1992.2，台北：海外學人出版社
另名《不銹鋼的啓示——楊英風雕型展》刊於《中央日報》第3版，1992.2.27，台北：中央日報社

景雕一代宗師楊英風
—— 擁抱「天人合一」的世界

文／王昶雄

多采多姿的人生閱歷

被譽為景觀雕塑的一代宗師楊英風，從開始懂事的時候起就嗜好藝術，由於對藝術的神往與熱情，所以憑添他紮實的理念根基。生命力強的人，佛家所謂「宿慧大」，因為天機活朗，洞明清澈，因時變化，觸處生春。從小就豁達而慧性的他，是屬於這類型的佼佼大物。

楊英風說話斯文，毫無強人氣勢，雖然寡言，但一開口，就是「一言九鼎」，言之有物。結實的身材，背脊挺立，一股凜然之氣油然而生，而藝術才華與舉止穩重所凝成的「鷹揚美」，閃爍在他落落大方的動作中。他莊重地站在人生舞臺裡，就是一尊不倒的硬漢形象。

一九二六年出生於宜蘭，後來，以《詩經·小雅》的起句「呦呦」兩字為號。早年，他與胞弟楊景天及二十多位志同道合的青年們，組成了「呦呦藝苑」，推動建築與藝術結合，使藝術不離開生活環境，更倡導生活藝術化。

他多采多姿的閱歷，可謂極富傳奇性。原來雙親早就經商於東北，他卻留在宜蘭，由外祖母一手撫養長大。中學是赴北平求學，課業未成就東渡日本，考上東京美術學校（現

楊英風於新光三越92個展展場入口。

東京藝大）建築系，他從該系教授吉田五十八處，開啓了對建築、自然環境及東方美學的認知，跟以後的創作觀念有關。雕塑在朝倉文夫門下，勤學不輟，朝倉視他爲異才，必宜善自葆愛，以成瑚璉之器。當時正颳著「羅丹旋風」，羅丹是世界雕壇第一聖手，他的作品所表現的是鶴立雞群、心高氣傲的情操。羅丹的精神，透過朝倉之手，又啓蒙了楊英風對雕塑的領略。

不料因大戰爆發，東京大轟炸，手邊接濟就斷了，書也唸不下去了，他只好返回北平，這次就讀天主系統的輔仁大學。返台之後，再考上師範學院（現國立師大）美術系。畢業後^(註1)，在農復會的《豐年》雜誌社任美術編輯凡十一年。

六〇年代初，由于斌樞機主教介紹，遠赴羅馬深造三年，參見教宗保祿六世，並見識西方文教，對西方文明的沒落，有所啓示。七〇年代，在大阪萬國博覽會與建築大師貝聿銘攜手，製作〔鳳凰來儀〕不銹鋼鉅作^(註2)。同時，以〔心鏡〕等作品參展於日本箱根「雕刻之森」。之後，往來於新加坡、沙烏地阿拉伯、黎巴嫩、新大陸等地多所創作。並赴美國加州萬佛城任藝術學院院長，重新接觸佛學。第三次赴日本京都參觀雷射表演，開啓其有形與無形的思辨，也成爲引進雷射藝術之先驅。

八〇年代，爲皮膚病痼疾所困，但他不因此而氣餒，反而死心塌地，磨礪以須。在埔里牛眠山建立第二住家與工作室，發起藝術村，帶領「文化造鎮」風潮，並趨向地景藝術，竭力推動生態美學。在虛華不實、環境污染的時代裡，他那藝術家的體魄和氣度，益發勁兒，一方面在美國史波肯國際生態博覽會上展出〔大地春回〕；另一方面響應「地球日」的號召，高喊口號，並創造出鉅作〔常新〕。

楊英風不但面對創作，銳氣驚人，就是對於作育英才，也興致勃勃，所以遍地桃李，而且不分出身，朱銘即是他的得意門生，素人雕刻家林淵，也受其誘掖。他名銜之多，顯見他在藝術界的德高望重、卓爾不群。他不僅聞名國內，更在國外闖出名聲，難怪他爲了工作，一直馬不停蹄的奔走於國際間。說起國、台、日、英語都草莽俚俗，十分流利，不愧爲一位國際知名人士。

【註1】編按：楊英風在師院就讀三年後，即因經濟因素輟學，故並未自師院畢業。
【註2】編按：大阪萬博會中國館前的〔鳳凰來儀〕原預計以不銹鋼製作，後因時間關係，材質遂改爲鋼鐵。然此時期確實已開始用不銹鋼創作小型作品，如：〔菖蒲〕、〔海龍〕、〔鳳凰來儀〕模型等。

三生有幸的藝術巡禮

當年「十大傑出青年」之一的楊英風，雖然不能說是「垂垂老矣」，卻也到了六十五歲初老之年。對一個又傳統又現代的老大書生來說，在世局多變當中，他依樣銳志苦幹，偶爾哼著「人對通古今，馬牛而襟裾！」自從初出茅廬以還，他所走過的是一條康莊大道，大大坦坦。套句俗語，是一帆風順、萬般如意，眞是無往非自適之天。

當然，平生所渴望不斷有好的作品產生，卻是談何容易，因爲這是一門艱苦而永無止境的工作，藝術一道，學不能不動，功不可不深，楊英風是從磨穿鐵硯中，成器又成名的藝術家。明智的藝術家終日孜孜研求的，是我們如何使人類的生活更愉快一些、幸福一點。所以他的作品，很少見在人性中覺察出人間的苦難與所經受的煎熬，充分表現了自然「美而樂」的一面。

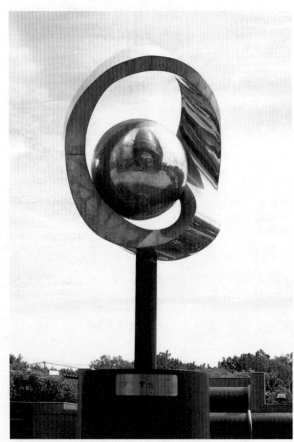

楊英風為響應地球日而作的〔常新〕。龐元鴻攝。

楊英風不單是畫家或雕刻家（tableau），他處理造型，也處理造型所存在的空間。時代已進了一個「群體文化」的世界，個人主義的藝術時代已經消失，代之而起的，是一個藝術合作的新紀元。將雕塑與建築的空間環境配合，把雕塑放在更寬廣的空間視野構成一個有藝術感性的環境。作品與環境是形成結合性的整體表現，這就叫做「景觀雕塑」。新穎而美好的空間概念，在刹那間獲得更完美的註解。題材上所熱衷於表現的，多屬人間歡樂的一面。

我與楊英風，彼此相交多年，當然我曾聽過好多次他的講解，也讀過好多篇他的論述，摘要言之，關鍵論點是藝術家要有「慧心」、「眼力」和「想像力」，才能不斷產出稱心之

作，以及不斷提昇自己的藝術造詣。楊氏原來不是研究邏輯的，但他一生的美術創造，使他涉及理論問題時，直指要害，鞭辟入裡。

慧心，佛家語是指心體空明而能觀達眞理。楊英風一輩子大部分的作品，都是大自然、傳統、生活等事理，幾乎萬變不離其宗。大自然化育了萬物，但現代人的生活日漸遠離自然，他要喚回人對自然的孺慕之情，而設計了一個特殊的空間。因爲，藝術的意象與宗教的意象，都以大自然的形象和光彩做底本。中國古代的美學，滋養了中國人性靈的視野，拓展了中國人思想的視域，以構成中國文化中最深徹的精神底層。

由於「天」那麼偉大、那麼永恆，中國古代哲人因而發明了「天人合一」、「物我兩忘」的哲理，勉勵每個人要「與天地合其德，與日月合其明，與四時合其序。」中國美學是表現生活的一切，所以楊英風的景觀雕塑是以傳達生活美學爲重點。世人根本仍停留在「人定勝天」的幻想中，他卻敏感的喚出天人之間的天機，把自然內在的力量迸放在他的作品上。

在「萬物靜觀皆自得」的環境中，他常說他活得更從容、更自在、更引發生命的美感。「靜觀」可謂是凝神貫注的觀賞，也是聚精會神的觀照。人若能靜觀面對宇宙萬象，則隨時隨地都可從萬物的本身去發現美、欣賞美。他更強調藝術家須有創造和革命的精神，但不該脫離傳統，必須使用傳統或自傳統蛻變出來的素材與符號。

楊英風受到佛教的影響很大，今天我們的一切都太西化。西方美學強調自我，佛教卻主張大我，重視無慧。從魏晉到唐宋，在中國是佛教全盛時期，當時的造型藝術最爲超脫。其藝術表現，正如佛教哲理的「大智」、「大悲」和「大雄力」，楊氏從這汲取養份，揉入自己的藝術創作。佛家的涅槃對他來說，是靜定省思的新生。佛教不但提昇眾人的精神境界、豐富文化層次最精緻的一段，而且不時都像純化甘露般潤澤人們。

藝術家要取材或要尋覓靈感於生活時，自己該有一套能判別「高超低劣」的審美眼力，也可以說是一種藝術創造中淘冶出來的美學觀。眼力告訴我們：「只要功夫深，鐵杵磨成針」，然後才會產生出了上乘之作。

想像力可說也是創作的生命線，肉眼所看不見的意識最深處，如果用「心眼」就可以看見的。楊英風常常運用其敏銳的想像力來構成他所企圖表現的事物。他的諸多突出的作品，顯示師承大自然，而大自然孕育出他豐沛的想像力，竟造成一位不世的景雕大師。

出神入化的作品群

窮畢生精力於藝術創作的楊英風，他有生以來的創作歷程，從平面繪畫、立體雕塑、環境景觀設計至探討雷射科藝等，真是變幻多端。若從另一角度來看，由寫實而具體、而變形、而抽象；若以材質來看，紙、布、木、石、泥、陶、銅、鐵、不銹鋼、雷射、素材混合、光電混合等五光十色多變，在中國藝術家中，是罕見的。

他喜歡嘗試，由繁而簡、由細而粗、化工為拙、化濃為淡等，這些也都是求新求變的一種表露。譬如單身夜行，夜行人若在摸黑，樂在探討，得與不得，成與不成，端在鬥志高昂與否。他動不動鬥勁就湧現出來，對於藝術，永遠是一股勇猛的衝鋒力量。

楊英風的童年時光是在故里宜蘭渡過，那時候受過鄉下自然環境的薰陶，對鄉土散發出的純樸感覺特別深。後來在《豐年》雜誌社工作，由於接觸農民的機會多，就會趁機一邊走遍農村，一邊以村莊為背景，以版畫、素描、浮雕、雕塑等初期方式製作〔驟雨〕、〔滿足〕、〔鐵牛〕、〔豐收〕……等鄉土系列作品。同時引進溥儒的文人畫，與鄉土題材結合。

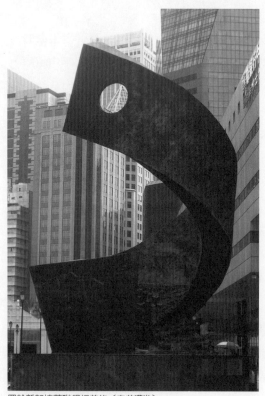

置於新加坡華聯銀行前的〔向前邁進〕。

同一時期也創作了許多肖像，如延平郡王、孫逸仙、胡適、陳納德、李石樵等，有的直逼羅丹的〔巴爾什克頭像〕，這種手法也影響到朱銘的「太極系列」。五〇年代，以紅模特兒林絲緞為題材，嘗試人體各種作法表現律動與變化。他意圖從古老的東方雕刻再生為具現代特質的造型，創造出以新的雕刻語言詮釋的佛像雕刻。將殷商銅器與雲崗佛像簡化為方型的雕塑〔哲人〕，曾在巴黎國際青年藝術展覽會獲獎。

至於書法抽象系列，是將中國書法韻律感的格式予以立體化。此期傑作為銅雕〔十字架〕，這是以叛國罪釘死於十字架的

耶穌像，在這件作品裡所蘊含的深刻人性與神傷，令觀者嘆爲觀止。在羅馬留學時期，回歸義大利古典和寫實作品當中，含有錢幣浮雕的習作，其他更有一系列陶雕的〔吻〕、〔迷〕、〔濤〕……等作。

楊英風是癡於奇石的人，覓它、賞它、寫它，從中悟出許多美的原則──「瘦」、「皺」、「透」、「秀」，這揭示了中國藝術優越的看法。花蓮有大理石、蛇紋石，特別是奇石的種類頗多。他有了「胸中有畫」之後，才去理它，情由境生，終能物我交融，也能體會到陰陽造化的巧妙。他的花蓮大理石作品有〔太魯閣〕、〔開發〕、〔太空行〕、〔大鵬〕…等，不難看出他對石頭的感動和寄情。

由於太魯閣斧劈氣勢，竟開創了雕塑

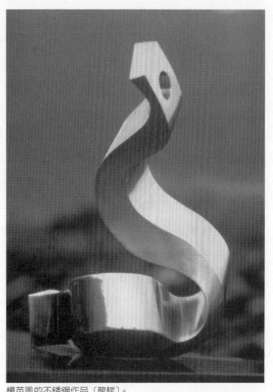

楊英風的不銹鋼作品〔龍賦〕。

新風格，進而投入地景藝術之中。表現關島風情的〔夢之塔〕，是一件上質鑄銅雕塑。在新加坡文華大酒店創作純寫意的大壁畫〔朝元仙仗圖〕、前衛性景雕的〔玉宇壁〕和〔向前邁進〕等，不久也完成了台北國際大廈的〔起飛〕鉅作。

楊英風平日所使用的雕塑材質，多得不勝枚舉，但是他最喜歡的是不銹鋼。他說：「不銹鋼不但堅硬，而且具有無可挑剔的現代感。它那種磨光的鏡面效果，可以把四周複雜的環境，轉化爲如夢似幻的反射映象，既會脫離現實，又是多變化的。」他的創作，雖然無不以恢宏中國生活美學的智慧爲準繩，但通常都以屬於前衛的抽象造型來處理，使傳統與現代結合。他生平喜歡藉龍鳳的形象來表達，龍鳳是象徵祥瑞之兆，又是動和力的結合。他將龍鳳化繁爲簡，取其神髓，寓時代精神於民族意象之中。

一九七〇年大阪萬國博覽會時，楊英風創作一隻五彩爲底，大紅爲表的不銹鋼〔鳳凰來儀〕，爲了中國館不但發揮了醒目的美化作用，更是博覽會場最受矚目的一件景觀雕

塑。這件作品，終於開啓了抽象系列之門。美國的〔東西門〕、日本的〔心鏡〕、大陸的〔鳳凌霄漢〕以及台灣的〔梅花〕、〔分合隨緣〕、〔繼往開來〕、〔大千門〕、〔日曜月華〕、〔回到太初〕、〔天地星緣〕、〔龍賦〕、〔天下爲公〕、〔至德之翔〕、〔常新〕、〔飛龍在天〕……等等，都是出神入化的不銹鋼鉅作。

一九七六年，楊英風在日本京都觀賞試驗性的雷射音樂藝術表演後，他便把雷射科藝帶進了他的作品中。雷射光的變化是立體的、奇幻的，又是接近靈性的、冥思的境界。在物質掛帥、妄追虛榮的人世，我們越來越遠離了大自然。因此，他希望喚回人對自然的孺慕之情，而用雷射創出〔孺慕之球〕。中東貝魯特的一座稱爲〔生命之光〕的景觀雕塑，也是他用雷射切割鍍銅不銹鋼製作的。

二次大戰後的抽象表現主義抬頭時，當時台灣的藝壇並不現代，大部分的美術工作者，都依樣畫葫蘆地仍舊保持著「印象派」風格。楊英風的思考方向，早就朝著空間的探討而「起飛」了。他的作品不同於別人之處，在於更能發揮出抽象、流動感和前衛性步調。他處於任何時點，都走在時代的最前面，所以他的作品，就是「日新又新」而又永不生銹的「不銹鋼」呀！

走不平凡的路・此生無悔

王荊公所謂的「由來畫不成的意態」，一經楊英風的手，不論傳神、寫意，無不意境高超，蔚爲高逸之作。單就形式或主題而言，他都是深具原創力的藝術家，雖然不是在行、外行都懂得他的作品，但都能體認他的偉大之處。作品中往往有一個別致的空洞，以顯露內在的形體，有心人認爲這比實體更富意義，也可以說是抽象表現達到最高潮的一種默識。

他對於景雕創作一直用心，連帶用功，再加上他與生俱來的天分，這些等於是上述的慧心、眼力和想像力的總和，達到一個「熟」字。藝事能有運斤成風之妙，全在於「熟」，所以有「熟能生巧」的諺語。學不可以不熟，但熟不可以不化，「化」而後才有自己面目。如能領會師法自然的窮變終通、無法而法的至理，就能達到「以復古爲不古」、「求新而得新」的境界。所以，他的作品已臻至成熟；所以他各式各樣的作品有如泉水滾滾而湧出。

東西方文化中的生活自然觀，是截然不同。第一，西方所採取的是自然對立的姿態和

生活；第二，東方人喜愛木、石等自然景物，而西方人欣賞的卻是人體美，以傳達豐富激烈的感情。在楊英風的內心裡「相比」的情景不停地反覆，對於楊氏作品的剖析又勤又精的鄭水萍，他說：東方與西方、傳統與現代、宗教與藝術、中原文化與邊陲文化等，都是他的一生創作中思索的焦點，同時也是創作的泉源。可以說以上的命題構成的內涵，主導了他藝術創作的形式與方法的蛻變，而這種蛻變，也正是構成他的主要風格，哲思的互通，是研究他的創作時必需正視的。然而，藝術家的風格並不僅是指藝術，其實在修養和品味上，也是風格顯彰的主要所在。作品的風格加上人品的風格，自然形成了藝術家的真正風貌。

楊英風不屬於那一特定派別，風格獨特，這個「獨特」是大多來自大自然的啓示。總之，他的作品是：縱承中國殷商以下各代藝術精髓；橫接羅丹、朝倉文夫、羅馬古典藝術、卡普蘭地景雕塑、雷射科藝等的遺緒。歲不我予，他已經六十出頭，但年歲對他而言，只是一種有形的記號而已。他穩健而突出的步伐，開明而老到的作風，充分流露在他多年流汗的結晶裡。如今，他塑得那麼通脫，那麼順當，已經到了爐火純青的境界了。

龍鳳在中國人的心目中，是至高無上的神獸靈鳥，「望子女成龍鳳」是長久的期許，「望年成龍」是即下的祝福。「山不在高，有仙則名；水不在深，有龍則靈。」假如有人左思右想地焦慮，楊氏就當即勸慰他：「煩什麼呢？目前雖是潛龍，卻也已現出靈氣，等到這條龍一飛沖天的時候，馬上就成了天之驕子呀！」對他而言，一切都是他走過來的不平凡的路，此生問心無愧，又無悔！

原載《楊英風不銹鋼景觀雕塑專輯》1992.1.9-21，台北：楊英風美術館、台北漢雅軒、新光三越百貨股份有限公司
另載《蘭陽》第62期，頁14-21，1992.3，台北：台北市宜蘭同鄉會蘭陽雜誌社
摘錄本文另名〈走不平凡的路　此生無悔〉載於《大乘景觀論》頁11，1997，台北：楊英風美術館

新光三越文化饗宴大有看頭

　　【台北訊】新光三越百貨公司今（九）日起在九樓文化會館同時舉辦楊英風九二年個展及大陸珍奇樹根、奇木特展，歡迎參觀。

　　此次展覽是延續該公司系列文化活動之一，也是農曆年前的最後一檔文化饗宴。據了解，將此兩個展覽並列的原因，是考量到楊英風的作品多以不銹鋼為創作素材，而以抽象造型出現，但在現代感中又流瀉出濃厚的文化情愫；同樣的，在珍奇樹根奇木展中展出的六十餘件自然形成、具動物型態的奇木樹根，也傳遞出趣味洋溢的古樸文化特質。在這二種乍看極不相稱、實際卻相互輝映的展出中，消費者當能體會出藝術的奧妙，此項展示將展出至廿一日止。

　　新光三越百貨在台北市南京西路十二號，電話五六八二八六八號。

原載《經濟日報》第11版，1992.1.9，台北：經濟日報社

楊英風九二個展展場一隅。

日曜月華
李登輝總統與藝術大師楊英風知交四十年

文／楊明

　　當李登輝總統與楊英風教授走到抽象銅雕〔稻穗〕之前時，楊英風隨著手勢讓李總統也能看到隨風款擺的姿態，那是他們再熟悉不過的一種語言，辛勤耕耘之後所享有的豐碩成果，李總統不禁也受到作品所蘊含的生命力的感動。

　　李總統登輝先生得知老友楊英風正在新光三越百貨公司九F的文化館舉行三十年來首度在國內發表的個展，特別安排出時間，於個展展出的第二日前往參觀。十日上午十時許，楊英風教授已偕其夫人抵達會場，雖然文化館十一時方開館，但是，與老友相見，興奮的心情使得楊英風夫婦忍不住提早到會場等待。

李登輝總統（右四）參觀楊英風（右二）新光三越個展。

　　光復之初，即在農復會與李總統同事的楊英風，當時擔任豐年雜誌的美術編輯，事隔四十多年，當年私交甚篤的年輕小伙子，如今一位已成為一國之最高元首，另一位也成為聞名世界的藝術大師。在等待李總統蒞臨時，楊英風笑著說：「離開農復會之後，我們一直有來往，直到他當了總統，我反倒不好意思找他了。」

　　李總統和楊英風的私交，還不僅止於曾經在農復會同事，李總統的夫人同時也是楊英風夫人的學妹，兩家的情誼自然也就更加深厚了，三十年前，楊英風曾經在國內舉行過一次個展，李總統當時也曾前去觀賞。楊英風說：「李總統非常關心藝術，他在台北市長的任內，還曾找我為青年公園設計大浮雕，雖然，後來這一項計畫由於其他原因沒能完成，但是，李總統很早就已經有了提高景觀藝術境界的觀念。」總統官邸入門處，也擺置了一座楊英風親贈的中型不銹鋼雕塑〔日曜〕、〔月華〕。

　　十一時正，李總統準時抵達會場，簽名之後，他與楊英風親切地話起家常，他首先參觀了楊英風的銅雕，他凝視著作品〔淨〕，細細品味老友圓融的雕塑技巧，在楊英風夫婦及其子女的陪同之下，李總統接著開始觀賞楊英風早期的版畫，此一系列版畫完成於民國

展場內楊英風的不銹鋼龍鳳系列作品，左為〔天下為公〕，右為〔飛龍在天〕。

四十八年前後，其中題為〔生命智慧的凝聚〕的抽象畫，令李總統聯想起如今盛行的生命學，探討生命之形成，生命力之凝聚，對於楊英風的表現手法，李總統覺得恰如其分且十分流暢。

當李總統觀賞到楊英風以農村生活為主題的版畫時，他忍不住停住了腳步，和楊英風聊起三、四十年前的往事，李總統本身是農業專家，對於鄉村更有一份深厚的情感，兩位老朋友站在畫前興緻勃勃地談著共有的經驗，畫中純樸溫厚的農婦是他們親切的記憶，在彼此的對話中，他們戀戀不捨地沈浸在彼此不輟的情誼以及對鄉村生活的懷念，同時也見證了四十年來台灣農村發展的精進。

李總統與楊英風邊看邊聊，李總統不時提出一些自己的看法，楊英風微笑聆聽之餘，也為李總統解釋他創作的手法以及作品中更深一層的寓意，當他們走到抽象銅雕〔稻穗〕前時，楊英風隨著手勢，讓李總統也能看到隨風款擺的姿態，那是他們再熟悉不過的一種語言，辛勤耕耘之後所享有的豐碩成果，李總統微微頷首，不禁也受到作品所蘊含的生命力的感動。

在楊英風的引領之下，他們接著來到不銹鋼雕塑品的展示區，李總統忍不住發出驚嘆，他說：「我沒有想到這一次的展覽這麼豐富。」龍鳳一直在楊英風雕塑品中扮演著重要的象徵角色，楊英風不僅以化繁複為簡潔的手法，重新為龍鳳塑型，他並且為這自古恆存的民族圖騰重新寓意，李總統凝視著楊英風創造出來的龍，他表示過去帝制時代是君主

展場內以農村為主題的版畫及雕塑作品。

的象徵,也是權力的代名詞,今天已經進入民主時代,我們不能再有這樣的觀念。

楊英風向李總統解釋說,他作品中的龍鳳已經有了新的精神,龍代表科技的力量,而鳳則是藝術的境界,因此,他所創造出來的龍造型單純,流動的姿態如同電腦使用的磁帶,楊英風說:「目前一般人認知的龍鳳是明清以後的定型化象徵,形象與精神都與皇族聯結,起伏坐臥中都帶有貴族氣息,可是我創造出來的龍所代表的卻是一種宇宙生生不息的力量。」

李總統聽了楊英風的解釋,十分稱讚,這也正是他的想法,他們接著討論起楊英風所創造的鳳,楊英風說:「鳳凰的出現是集眾禽菁華,光輝燦爛並且和吉祥瑞慶相互輝映,我將這樣的觀念作了一個轉化,用以象徵藝術文化的最高境界。」在楊英風的創作理念中,龍鳳是力量,是能源,是主宰生命變化的象徵,中國歷代不斷演化的龍鳳族群,是跟隨時代環境、美學觀念而加以遞變的。

李總統在聽完楊英風的話之後,誠摯的表示希望楊英風能為新的台北市政府製作雕塑品,在景觀藝術化的觀念逐漸形成的今天,藝術家的作品將與群眾更為接近。不過更進一步的合作計畫,日後將由市政府與楊英風再作溝通。

十一時三十五分,李總統與楊英風家人及新光企業集團董事長吳東進等人於楊英風的大型雕塑作品前合影之後,愉快地步出會場。由於日前布希總統訪日在晚宴中突然暈倒一事,總統的健康更引起了大眾的關心,楊英風爽朗的笑起來,他說:「李總統的身體一直

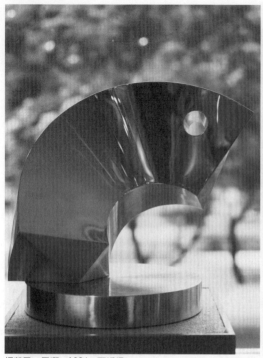

楊英風　日曜　1986　不銹鋼　　　　　　　　　　　　楊英風　月華　1986　不銹鋼

很好，我想大家不用擔心。」

　　老友難得相聚，雖然只有短短的三十分鐘，溫馨的話舊和藝術觀念的溝通卻不是時間所能衡量的，更何況四十年的深厚情誼，比什麼都要來得珍貴。

〔日曜〕與〔月華〕造型意義

◎設計重點：

　　（一）以「日」、「月」之形象與意義為雕塑設計之表現重點，故云：〔日曜〕、〔月華〕。

　　（二）以扇形之基本型為造型重點。

◎造型與意義說明──有對稱、動靜之對應意義。

　　（一）〔日曜〕──為陽剛之美者。

　　因其放射狀的扇形，與其頭部圓形的透空「日眼」，而取之象徵放射性的太陽之光耀大地。

　　‧代表一條初生的祥瑞幼龍。這條幼龍經過造型的簡化，已經脫出一般所習見的鱗角獸形，而符合了龍的基本意象「小則化為蠶蠋，大則藏於天下」，能大、能小、能長、能短、能伸、能屈，變化萬千。所以，這條初生之龍是充滿活力與朝氣的「龍之精神原體」，是一股宇宙生命動力與自然現象的含攝、表徵，而非狹義的關乎所謂的皇權之象徵。

‧這是以造型的凝練，創造出來的一條現代化「新幼龍」，脫出古龍的複雜、一般性造型，而返歸於「龍」的眞義；凌於有無方寸之間。

（二）〔月華〕──爲陰柔之美者

其基本造型爲內凹狀之倒置扇形，或謂弦月狀之造型，與其頭部所開的「月眼」，而取之象徵月亮之光華披灑大地。

可爲夜幕開啓之象徵。

‧這是一隻初誕的小鳳凰，亦是藉造型之精鍊、簡化而塑造出來的一隻時代性「新雛鳳」，盡脫以往繁飾之造型，而展露天眞、純樸之初生喜悅。

‧鳳基本上亦是中國人想像中之神物，在中國文化的詮釋中是屬於「月鳥」，見則天下大寧，四海昇平，是瑞應之象徵，是德政之頌讚。

‧鳳亦是大自然美妙、祥和之天籟、音韻之表徵。

◎雕塑總合之含意：

這一系兩相對應的雕塑組合係完成一項美好的象徵，即──

日曜月華天地獻頌

龍舞鳳鳴人間歡會

──錄自楊英風景觀雕塑工作文摘

原載《中央日報》第16版，1992.1.11，台北：中央日報社
另載《蘭陽》第62期，頁10-13，1992.3.1，台北：台北市宜蘭同鄉會蘭陽雜誌社

【相關報導】
1.李玉玲、王旭著〈李總統參觀楊英風個展　三十年前舊識　聊敘陳年往事〉《聯合晚報》第4版，1992.1.10，台北：聯合晚報社
2.賴素鈴著〈楊英風展雕塑　李總統當貴賓〉《民生報》第14版，1992.1.11，台北：民生報社

雕塑，你的名字叫楊英風

綜觀楊英風創作蛻變過程
略述十三系列類型窺堂奧

文／涂大明

　　一般藝術工作者，在創作上大都堅持既定風格。尤其在成名後，更不敢貿然求新求變，深恐砸了招牌；但楊英風的創作卻在思辨中不斷蛻變，這種現象在中國近百年來的藝術家中是罕見的，在台灣近百年雕塑發展中，他也是少數扣和整體大變遷的先驅者。

　　根據楊英風工作室研究室負責人鄭水萍的一項研究報告，若依作品的題材、形式、材質等來區分其蛻變類型，大致約可分為十三大系列，茲略述如下：

鄉土寫實系列

　　受過日本朝倉文夫的雕塑教導，楊英風經北京回到台北，至農復會任職，十一年內，楊英風宛若農夫般實際在農村中跋涉的生活體驗，影響了他創作風格。

　　不論在題材上、形式上，或線條表現上，楊英風以四○年代至五○年代農村變遷為背景，以寫實或抽象形式落實於鄉村生活，這也是他回到故鄉後，最真確、用心的觀察。

　　值得一提的是，楊英風在這個階段作了許多以「牛」為題材的作品，屬於「寫實主義」下的創作；後期，他加入溥心畬筆墨趣味，使文人畫與鄉土題材結合，鄉土系列為之一變。

楊英風　春歸何處　1957　銅　　　　　　　　　鄉土寫實系列時期，楊英風曾完成許多以「牛」為題材的作品。

肖像系列

在鄉土寫實系列同時，楊英風也製作了許多肖像，並實驗各種表現方法；其製作的肖像包括〔胡適〕、〔孫逸仙像〕、〔陳納德將軍像〕等，陸續也以家人為對象，作了許多作品。

最引人注目的，還是以當代藝術家黃君璧、藍蔭鼎、李石樵為對象作的肖像，尤其是〔李石樵〕一像，斜曲的角度，低頭沈思與粗放肆意的塊面線條，直逼羅丹的〔巴爾什克頭像〕，是他肖像作品中的傑作。

林絲緞人體系列

以台灣第一位職業模特兒林絲緞為題材，試驗人體各種作法表現律動與變化，在十幾件的人體雕塑中，楊英風從循著前人途徑到各種變化，使他由寫實走入「實驗期」，而他由鄉土寫實轉變到印象派手法，在此也有很大的發揮。

佛像系列

從五〇年代至九〇年代，楊英風以泥塑或石刻的佛像作品，大都是自己練習或受託製作，從中漸漸體會「靜」的表現。

古中國藝術抽象表現系列

在此系列中，楊英風體會出中國藝術「靜」、「圓融」的概念，影響到以後創作的取向，尤其體會到以東方為主題與西方的對話。

鄉土漫畫系列

一般人一定想不到，雕塑家楊英風也是台灣本土早期漫畫先驅者之一。以農村生活為題材，表現他個性中幽默的特質，此特質在他一生中貫穿著，也是他後期入禪，作品趨向圓融的動力。

爆發式抽象表現系列

楊英風在這時期的實驗，可說是由古迄今，由平面到立體，由金、木、石到混合素

材，無所不包；這類型作品由純形式試驗出發，以自由、有機的切割，整合出與Explosive形式相同的作品；但這類作品也影響到不銹鋼系列中組合作品的方式，三度空間的思索，也開啓地景藝術之端。

書法表現系列

以中國書法頓筆，飛白等韻律感予以立體化，並以不同材質混合使用，或以自動性技巧在畫布上揮灑，爲該立體化表現之先驅，此系列手法，並開不銹鋼系列線條表現之端。

羅馬—古典—寫實系列

六〇年代曾赴歐洲學習，在創作上，楊英風回歸到羅馬古典，優美的取向，以及落實到義大利人體的比例結構，風景上去寫實的描繪，並將義大利銅幣雕刻引進台灣，在當時中西藝術交流上，實屬罕見。

這時期他雕刻的人體與林絲緞系列又不一樣，平滑優美、輪廓分明，完全是古典主義的表現。

太魯閣山水系列（含石雕）

受景觀藝術啓發，以太魯閣峽谷大斧劈、造形、創作，上承中國山水斧劈氣勢，下開朱銘太極、人間系列，這也是楊英風在榮獲「十大傑出青年」首獎後，以四十之齡赴太魯閣親身觀察的藝術成果。

書法表現系列作品〔生命之能〕。

不銹鋼抽象表現系列

七○年代，因大阪博覽會與貝聿銘合作〔鳳凰來儀〕不銹鋼鉅作[註]，開啓他新的材質，大型雕塑的不銹鋼系列，迄今仍爲楊英風主要創作系列。

以不銹鋼自由切割或彩帶、書法流動表現，運用其鏡面材質反應環境；題材逐漸趨向宇宙、哲思；九○年又加入發光裝置使其作品與日夜變化而變化。

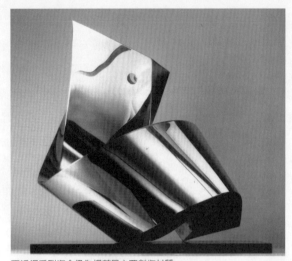

不銹鋼系列迄今仍爲楊英風主要創作材質。

雷射表現系列

爲楊英風在日本京都看過雷射藝術後，引進台灣；此類作品係以雷射技法表現書法效果，溶合佛學「空」觀而與景觀結合。

原載《台灣立報》第20版，1992.1.13，台北：台灣立報社

【註】編按：大阪萬博會中國館前的〔鳳凰來儀〕原預計以不銹鋼製作，後因時間關係，材質逐改爲鋼鐵。然此時期楊英風確實已開始用不銹鋼創作小型作品，如〔菖蒲〕、〔海龍〕、〔鳳凰來儀〕模型等。

妙契自然‧發掘天趣

文／王昶雄

　　生命力強的人，佛家所謂「宿慧大」，因爲天機活朗，洞明清澈，故能因時變化，觸處生春，被譽爲景觀雕塑大師的楊英風就是屬於這類型的佼佼人物。

　　他多采多姿的閱歷，可謂極富傳奇性。單就學歷來說，他前後求學於東京藝術大學，北平輔仁大學，羅馬藝術學院，台北師範大學等美術系。畢業後[註1]，在農復會的豐年雜誌社任美術編輯十一年。七十年代，經常往來於五大洲各地創作。並赴美國加州萬佛城任藝術學院院長，重新接觸佛學。後來，往日本參加雷射表演，開啓其有形與無形的思辨，也成爲引進雷射藝術之先驅。

　　八十年代，爲皮膚病痼疾所困，但他不因此而氣餒，在埔里牛眠山建立工作室，趨向地景藝術，竭力推動生態美學。後來，一方面在美國史波肯國際生態博覽會上展出〔大地春回〕[註2]；另一方面響應「地球日」的號召，高喊口號，並創造出鉅作〔常新〕。除了創作，作育英才也不遺餘力，所以遍地桃李，朱銘即是他的得意門生。

　　昔日「十大傑出青年」之一的楊英風，如今也到了六十五歲初老之年。對一個又傳統又現代的老大書生來說，他依舊銳志苦幹，日就月將。他並非所謂「tableau」作家，他處理造型，也處理造型所存在的空間。把雕塑放在更寬廣的空間視野，構成一個有藝術感性的環境，這就叫做「景觀雕塑」。多少年來，他的關鍵論點是藝術家要有慧心、眼力和想像力，才能不斷提昇自己的藝

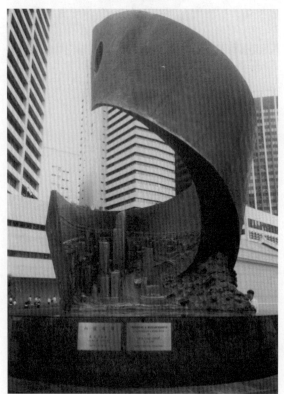

楊英風　向前邁進　1988　銅　新加坡華聯銀行前

【註1】編按：按照文意，此處應是指師大（舊稱師院）畢業，然實際上楊英風在師大只讀了三年，後因經濟因素輟學，並未畢業；且楊氏是先至師大求學，後才至羅馬唸書。

【註2】編按：美國史波肯世界博覽會是在一九七四年舉辦，並非八〇年代。

術造詣。

楊英風經常在想，大自然化育了萬物，中國古代的美學，曾滋養了中國人的性靈與理想的視域，由於「天」那麼偉大，那麼永恆，古人因而發明了「天人合一」的哲理，勉勵每個人要「與天地合其德，與日月合其明，與四時合其序」。中國美學是表現生活的一切，所以他的景雕是以傳達生活美學為重點。

楊英風受到佛學的影響很大，原來西方美學強調自我，佛教強調大我，重視智慧，他就從這汲取養分，揉入自己的藝術創作。佛家的涅槃對他來說，是靜定省思的新生，他後來創作出以新的雕塑語言詮釋的佛像。

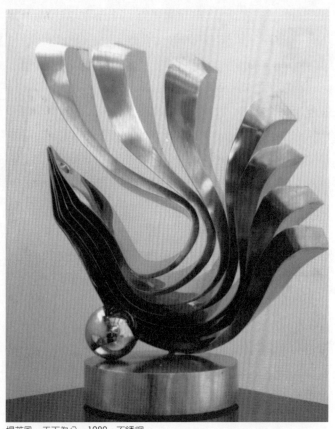

楊英風　天下為公　1989　不銹鋼

他的創作歷程，從繪畫以至於採納雷射科藝，真是變幻多端。他喜歡嘗試，由濃而淡，化工為拙，譬如單身夜行，夜行人苦在摸黑，樂在探奇，得與不得，成與不成，端在鬥志如何？他的鬥勁，永遠是一股銳敏的衝鋒力量。

他的童年時光是在家鄉宜蘭度過，那時候受過自然環境的薰陶，對鄉土散發出的純樸感情特別深。因此，以村莊為背景，以版畫等初期方式製作鄉土系列作品。同一時期，也製作了延平郡王、胡適、陳納德、李石樵等許多的傑出肖像。至於書法抽象系列，是將中國書法韻律感的格式予以立體化的，曾有過一系列陶雕的秀拔之作。

他又癡於奇石，花蓮是奇石的寶藏，原來情由境生，終能物我交融，也能體會到陰陽

造化的巧妙。由於太魯閣斧劈氣勢，竟開創了雕塑新風格，進而投入地景藝術之中。關島的〔夢之塔〕、新加坡等地的〔玉宇璧〕、〔向前邁進〕、〔起飛〕等，都是屬於這系列的代表作。

　　楊英風生平喜歡藉龍鳳的形象來表達，龍鳳是象徵祥瑞之兆，又是動和力的結合。他將龍鳳化繁爲簡，取其神髓，寓時代精神於民族意象之中。材質之中，他最喜歡不銹鋼，因爲它不但堅硬，而且具有現代感，既會脫離現實，又是多變化的。大阪萬國博覽會時，最受矚目的鳳凰，竟也開啓了抽象系列之門。此後的美國〔東西門〕、日本的〔心鏡〕、大陸的〔鳳凌霄漢〕以及台灣的〔回到太初〕、〔飛龍在天〕等，都是出神入化的不銹鋼鉅作。

　　楊氏希望喚回人對自然的孺慕之情，而用雷射創出〔孺慕之球〕、〔生命之光〕等傑作。他的思考方向，早就朝著空間的探討而起飛了，他的作品，能發揮出流動感和前衛性步調，他處於任何時點，都走在時代的最前面。

　　楊英風的作品是：縱承中國殷商以下各代藝術的精髓；橫接羅丹、朝倉文夫的雕刻、羅馬的古典藝術、卡普蘭的地景雕塑、雷射科藝等的遺緒。他穩健而突出的步伐，開朗而老到的作風，充滿流露在他多年流汗的結晶裡。爲了藝術，他一輩子走過來的是不平凡的路，既是問心無愧、又無悔！

原載《聯合報》第25版，1992.1.15，台北：聯合報社
另載《中央日報》第3版，1992.2.27，台北：中央日報社

謝東閔85歲生日　總統贈酒祝壽
謝盼在陽明山建石雕公園　已與楊英風洽談

【台北】總統府資政謝東閔昨天度過八十五歲生日，總統李登輝特別贈送梅蘭竹菊壽酒及盆花賀壽。前立法院長總統府資政梁肅戎並送長白山人參為謝東閔祝壽。

日前，行政院長郝柏村在行政院特別為謝東閔設宴祝壽，應邀者有司法院長林洋港、總統府秘書長蔣彥士、總統府資政邱創煥等謝東閔好友，席間，言談輕鬆，酒興很高，致使謝東閔多喝了一點酒。所以，昨天賀客上門之時，謝東閔則仍在臥。

昨天，黨政高層人士總統府資政黃少谷、梁肅戎、邱創煥、關中……等人，均赴外雙溪謝東閔住所簽名祝壽。

【台北】前副總統、現為總統府資政的謝東閔昨天歡度八十五歲生日，他表示，希望能在陽明山建立一個石雕公園，目前並已和有關單位進行洽談中。

他表示，他雖然已經脫離政治權力的核心，但是並未退出社會的各項活動，像是一般的藝文活動，尤其是畫展，只要是有時間，他一定會參加；他說，平常最喜歡去陽明山國家公園，一方面因為空氣新鮮，同時也是希望在那兒建立一個石雕公園。

他表示，這個構想來自位在挪威首都奧斯陸的一座石雕公園，那個公園的主題是一組以「人的一生」為名的石雕，在其中有的是母親高舉著子女，有的是父親跪伏如馬，讓子女騎在上面；最後是一個十五公尺高的大石頭，上面雕滿了一群向上爬的人，啟示了人要求上進。

謝東閔指出，他構想中的石雕公園並不全抄襲挪威的那一座，而是要以中國人的特色，中國人的理想社會來設計，一定要比外國公園的意義更高尚。

他認為，二千五百多年前，孔子宣告大同世界是個理想世界，他就是想依照這一百零七個字的意義，作為公園的主體；目前正和行政院文化建設委員會、內政部以及名雕塑家楊英風洽談中。

【台北】昨天度過八十五歲華誕的總統府資政謝東閔表示，他的養生之道就是順其自然，多作運動，而且生活要規律。

他指出，他凡事都順其自然，不去勉強；生活也很規律，每天早上六時起床，晚上九時三十分就寢，中午還睡個午覺；吃東西也力求簡單，普通，不可太油膩，清淡最好。

謝東閔說，他保持每天做早操的習慣，把頭、手、腰、腳的關節活動一下；他認為「活動」中有很深的哲學，就是要「活」就要「動」，尤其是腳的部分，當他一個人在客廳時他就把一隻腳放在另一隻腳的膝蓋上，將腳部關節作圓周式的轉動，睡覺時也一樣，因

爲他認爲，腳部的末稍神經最多，所以腳要多動才行。

　　謝東閔還透露他的一個「養生秘密」，就是每天上午做完早操後，將花旗參切成片，然後打成汁來喝。

原載《自由時報》1992.1.27，台北：自由時報社

一代景觀藝術哲人
——楊英風

文／莊菁美

「對於中國傳統美學，我深具信心，而就憑恃著這精湛深邃的文化特質，我確信不久的將來，世界必定是中國人的舞台」！

聆賞這位旅遊行腳遍佈全球、創作心蹤經歷動盪不居數十載的天生藝人，舉手投足間自然散逸的驕傲神釆，不禁令人血脈賁張、感動莫名，他就是一代景觀藝術哲人——楊英風。

楊英風'92個展開幕現場。

傳說，愈是經歷滄桑悽楚，荊天棘地的生活遭遇，愈有助於激越磅礴宏偉的藝術作品，現年六十六歲的國際知名雕刻家楊英風，便是印證這則箴言的不巧典範。

由於父母窮於經商的緣故，楊英風自幼與祖母同住相依於地靈人傑的宜蘭鄉間，而儘管此時稚嫩的心靈，感受空前的孤寂，卻也踏出親臨自然美感的第一步。

年歲稍長之際，正值戰亂頻仍的抗戰時期，楊英風在父母悉意的安排下，重回祖國大陸的懷抱，於壯闊山河的氣宇，與中學日籍油畫、雕刻老師薰陶啓迪中，逐漸蘊育對藝術的興味與基礎。

遠赴日本東京美術學校攻讀建築，是楊英風另一次體嚐人生苦寂的開端，然而恩師吉田五十八教授的獨具深度與內涵的美學課程，迅速攫住他的目光、塡補他空虛的角落，由於驚艷唐宋的生活美學和高超文化，楊英風彷彿接受了一場精釆絕倫的文明洗禮。

就這樣，親身見證兵馬倥傯的年代，和前所未有的東西文化衝擊，楊英風的創作靈感與藝術生命從此愈發多姿多釆了⋯⋯。

楊英風的作品，往往呈現多樣而創新的風貌，體現「天人合一」、古樸純粹的哲思，而如此物我交融，將物質昇華爲具有性靈光華之生活智慧的境界，乃源自中國佛學的感召。

從早期流露濃郁鄉土人文氣息的版畫雕刻，到後來寫實、充滿童趣的各式銅質造型，乃至研究近三十年，最受楊英風本人摯愛的創作材質——不銹鋼作品，每一次嘔心瀝血的

投入，皆能贏得國際同好一致的迴響與讚歎。其中象徵力量、能源、主宰宇宙變化的龍鳳圖象，最是楊英風主題創作中常見的主題。

「龍的眼睛爲太陽，如巨大的火炬般，互古照耀混沌難辨的人世，而鳳凰的雙目是月亮，柔美關愛，如慈母對稚子般和煦溫純」，楊英風以不銹鋼澄澈清雅的特質，鑄造龍鳳的神態，褪去冗縟與繁華，抽象但深刻地表達其變化萬千、簡潔剛勁、充塞新生喜悅的意含。

另外，採用西方科技精華，揉和東方形而上精神內涵的同時，楊英風亦不忘隨時推陳出新，賦予作品嶄新的時代意義，「中華民族的龍鳳，不應再是明清只重裝飾、華而不實的圖案，它們應是知識、資訊、智慧與傳播的表徵，是集結各方菁英創造出來的精品」，在楊大師銳意地脫胎換骨改造下，龍鳳既已展現光明睿智新生命。

每一件傲世驚人的作品背後，常有一段傳奇深雋的心情故事，如陳列於大陸國家奧林匹克體育中心前的〔鳳凌霄漢〕，爲「世界地球日」共襄盛舉所作的〔常新〕，以及擺置在紐約華爾街道上的〔東西門〕，件件皆是令人記憶深刻的傑作。

然而，最叫楊英風永生難忘的經驗，應屬一九七〇年大阪萬國博覽會上，與享譽國際的建築師貝聿銘配合展出的〔鳳凰來儀〕製作過程，其間不僅困難重重，且在短短二十多天內，要趕製高約七公尺、寬九公尺，以鋼鐵爲材料的五彩鳳凰，簡直是天方夜譚，但他仍然作到了。

「整個經過，可以用奇蹟來形容，若不是有如『超能力』般的神蹟，絕對做不到！」，雕刻巨擘如他，仍舊心懷一顆謙沖自牧的心，實屬難得！

近期才舉辦過的「楊英風'92個展」，是楊教授本人在經一九六〇年於國立歷史博物館個展後，再一次於台灣完整作品的詮釋，他語重心長地說：「終於可以安心面對國人的期許了！」

問及在中國近代雕塑藝術史上，具有不可磨滅之薪傳功德的楊大師，其目前最大的期許爲何時，他答道：「致力中國美學研究，推廣美學生活化，應該是我最初與最終的企求吧！」，一個超絕群倫的藝術典範，一場淋漓盡緻的生命演出，楊英風教授，我們永遠爲你喝采！

原載《柯夢波丹（國際中文版）》1992.2，台北：華尚文化事業股份有限公司

台北燈會登場，〔洪福齊天〕熱鬧滾滾

文／黃富美

　　孫悟空造型的〔洪福齊天〕終於日前在盛大儀式下，進駐中正紀念堂，寫實的民俗造型，正迥異於前二屆燈會主燈〔飛龍在天〕與〔三羊開泰〕的抽象風格，然而在那高聳十三公尺達四層樓高主燈的幕後承製經過，恐怕比熱鬧會場那眾美集萃的焦點，還要來得精采動人。

　　據承辦單位觀光局表示，連續三屆的台北燈會主燈皆是由中華航空公司贊助，並由其決定承製公司，觀光局只居於統籌指導的地位，並不提供任何一盞參展燈飾。大體而言，第三屆燈會仍沿續了前二屆燈會的展示模式，像信義路有寺廟燈區、科技燈區、杭州南路的民俗街有應節的猴燈區、愛國東路有國際燈區、中正紀念堂四週的人行道則為百家姓燈區，其內則有中華航空公司提供的〔洪福齊天〕孫悟空主燈，並配合上各種雷射光源、電力設計加以旋動，營造現代聲光氣氛，總之，希望藉著政府、民間的力量共同帶動全民對傳統禮俗的注重，並祈求中華民國國運昌隆、洪福齊天。

楊英風工作室承擔大任

　　然而仔細的觀眾或許早已發現，連續三屆的燈會主燈皆是由楊英風工作室承製，這種機率，是否太過巧合，以此，筆者訪問了中華航空公司，據其公關組郭副主任表示：「中華航空公司基於回饋社會的企業經營理念，連續三屆皆撥了五百萬元的預算，提供製作主燈，前二屆都是委託華航的廣告代理商華懋廣告負責尋找，恰好華懋提供的人選都是楊英風工作室，以此也就順理成章的找了他們承製。至於第三次則是因有人建議多些競圖對象，才有金陵藝術公司加入競標。在競圖過程中，金陵提出的企劃案起初是打算將花蓮的特產大理石加以鏤空透光，底座則以蛇紋石製作，但因成本太高粗估約需一千多萬元，超出華航預算太多，且雕刻製作需時甚久，而未獲通過。後來金陵又提出以鋼管設計成中空如鳥籠狀的眾多猴頭造型，但因華航開會認為光是頭部不如全身造型來得好，以此也沒採用。而楊英風工作室提出的火焰山用上彩不銹鋼、以青白漸進色澤表高度變化、晚上又以燈光變成火焰山、底座又會三百六十度旋動、猴身以樹脂透明效果，採內外打光方式產生變化隱喻七十二變神技等的設計圖也實在相當精采，以此，在綜合各方意見後，遂採用了眾人最熟悉的孫悟空寫實造型，一方面與十二生肖相合，一方面也符合民俗文學的說法，群眾想必也更能接納。」

　　至於承辦此屆主燈的楊奉琛則表示，說來三屆的主燈造型，都是他與長年合作的超進雷射公司幾月來不眠不休的心血力作，也是楊英風工作室多年來致力於景觀雕塑的具體呈現。談到個人的學習歷程，楊奉琛表示：「或許是從小就在藝術家的環境中成長，學習對我來說，根本早已生活化了。由於自小便與父親『形影不離』，自然耳濡目染地跟著走入了這行。雖然我讀的是國立藝專雕塑科，但說到真正開竅，恐怕還得等到當完兵在父親創辦的雷射推廣協會與台大眾科學家學雷射，發現到雷射分解光源在轉換效果上與現代永久材質結合的美麗，才真正找到自己要走的景觀雕塑與燈光結合的方向。說來父親對我的影響，與其說是在技術方面，不如說是在為人處事的思想啟迪方面，尤其他教我加入扶輪社，使我見識到各行業對藝術的看法這一點，才讓我真正了解到社會上需要的是什麼，也學習到如何回饋與奉獻，這恐怕才是我最大的收穫」。

主燈的安置大有學問

　　然而主燈設計完成後，在安置時也是大有學問，據楊奉琛表示：「記得在第一屆〔飛龍在天〕裝置時，便怎麼也不順利，恰好我在會場聽到附近有鞭炮聲，詢問之下，才知當天為天公生，當下馬上決定買鞭炮來放，並進行祭拜，絲毫不顧及會場警察的干擾，果然，放完鞭炮、祭拜完，照著教授們指示的方位，馬上便安置好了，記得當時恰好的十二點，且安置完馬上下起雨來，真是玄奇的很。第二次的〔三羊開泰〕我又不信邪，同樣也不順利，後來也是按照專家指示方位、時辰、祭拜，才安置成功。因此，這次我自然便照著台大楊政河教授的指示，進行安置。」

　　據楊政河教授表示：「今年的猴屬金猴會動，方向上大利東西、不利南，而中華民國屬土德用事，以此，在猴燈設計時，便注意到以黃色（土德）、青色（猴子乃山林之獸）為主，火眼金睛部分則放射出金黃色的光源以配合土德，且猴燈要會動，底盤也要會動。在安置時，不僅要選定吉時祭拜，亦且在其下安置八卦，配合好坐東望西的方位，置於震卦（動）之處，如此自符合時空運作的法則，萬事皆能順利」。聽來雖然玄妙難解，但眾人齊心，求的不外是國運昌隆、萬民安樂，如此眾人在聆賞之餘，能不感念珍惜。

原載《文心藝坊》第013號，頁11，1992.2.15-21，台北：文心藝坊週刊

自然、樸實、圓融、健康
——楊英風的空間設計著重性靈發展

文／楊明

　　位於重慶南路、南海路口的楊英風事務所——靜觀樓，建築物的外觀採磚紅色，臨街口則是幾扇大玻璃窗，靜觀樓的外型雖然典雅，但是最大的玄機還是在建築物的內部，一棟七層樓的建築物中，層層相疊，樓中又有樓，如此的設計方式，不但無需隔間，即劃出多處獨立空間，視野變得開闊，而且變化也多，不會有呆板的感覺。

楊英風的空間設計受到魏晉美學的影響

　　設計者楊英風表示他的空間設計觀念來自魏晉的美學觀，魏晉時期，由於政經環境極其動盪困阨，惡劣的現實逼迫人們更積極地探索生命的本源，企圖找出可供皈依的前景。然而，奇特的想像境界是很容易塑造的，但要用嚴格的審美語言來傳達，並達到某種令眾人理解的認知效果，就相當困難了。而這時候，大乘佛學傳入中土，適時化導了我執世界的無常流變。

　　楊英風在〈從易象・佛學境界試詮傳統美學之構築〉中提出：「佛學中深奧而究竟的智慧，自此全然融入中國人的性靈識田中，構成中國文化中最深澈的精神底層。這個新契機，並將中國藝術順勢利導至更高的精神意涵中，摒棄了追尋『形似』的階段，而崇尚『中得心源』，『萬物唯心所造』，故而在世界各民族之中，惟有中國人深得『於無處有』、『空中妙象具足』之三昧，不論在繪畫、戲劇、舞蹈、詩歌、音樂上，均有獨特意趣的成就，此不得不歸於先秦『易』、『老』思想對於中國文化之宇宙觀有構象之功，及魏晉之後釋家教義對於美學境界之提昇。」

　　位於重慶南路側的靜觀樓，原本是楊英風的住宅，佔地約有一百坪，六年前，因為馬路拓寬，只剩下二十五坪的空間，這樣狹小的空間，而且又是三角形，幾乎無法使用，然而楊英風依照自己的美學觀，重新設計，為了增加空間的變化，楊英風故意將每一樓層設計出不同的高度，由一樓開始，慢慢向上攀升，運用的是一種中國庭園的設計方式，常讓人有驚喜之感。

一所專門研究中國美學的美術館即將誕生

　　楊英風說：「當初我設計這棟房子，主要是想成立一座美術館，專門研究中國的美學觀，中國的美學觀是世界最完美的美學觀念，中國人在明清以前對於居住空間的設計非常講究，即使是很小的空間，也可以設計出很豐富的變化，這一點特質在中國庭園設計中常

可以看見，庭園不一定要大，卻可以予人繞不完、看不完，目不遐給的感覺，可是，事實上一直在一塊小空間裡面繞。」

中國歷史上，空間設計發展至隋唐，大概已經臻於顛峰，宋、明以後又漸漸沒落了，比較可觀的只剩下皇宮，民宅設計不再講究。楊英風說：「隋、唐時代的美學觀念的極致發展，主要是因為佛教的盛行，一般人民的修養也變得較為空靈，超脫了一般世俗的觀念，眼睛裡看到的不只是眼前的現實世界，還有另外一個安靜、愉悅的世界，這樣的生命觀所建立出來的美學無需仰賴財力，人與人之間不但能夠彼此體諒，而且胸懷慈悲，美學觀與生命觀是會互相影響的，因此，隋唐的美學觀發展得十分健康。」

然而，宋朝時佛教沒落，道教及儒教興起，人民的思考變得比較現實，少了原本那份空靈的美感，文學、藝術是完全屬於精神層面的，比較空靈，而現實與空靈發生抵觸，美學觀自然受到影響。楊英風說：「魏晉的美學觀之所以高超，就是因為人民著重精神層面的生活。只可惜魏晉時代的民房都沒能流傳下來，明、清之後的建築在藝術價值上來講，比魏、晉要低很多。」

西方建築物內部設計缺乏變化

魏、晉以降，中國建築藝術不但沒有繼續發揚，反而有沒落之勢，那麼，發展至民國時代的台北呢？楊英風說：「不但現實，而且商業掛帥。西方思潮東侵，個人主義盛行，人人講求自由、平等，而這種自由、平等的觀念在台北建立的並不正確，每一個人不懂得尊重別人，只考慮自己應享有的自由。這種只顧慮自己的思考模式，性靈層面一定會降低、衰退，境界不高。」

自民國建立以來，中國一直在提倡西化，由於清末連連戰敗，懾於西方國家船砲，中國人一面倒的認為如果要國家富強，只有學西方國家。楊英風說：「在科技方面，我們確實應該向西方國家學習，但是文化就不同了，中國的文化不但比西方文化成熟，也比西方文化高超。如今的台北商業主義盛行，錢固然是賺到了，可是精神生活的層面卻受到了更大的傷害。」

楊英風說：「台灣的現代建築物都是模仿歐式的，可是，事實上，西方建築的內部十分呆板，缺少變化，不過是隔出一間一間房間，中國的建築美學就不同了，我所設計的手工業研究中心就是採取中國的空間設計觀念。不過，台灣各城市在建設之初缺乏規劃，如

今膳下的空間已十分有限，很難有所發揮。」

　　曾經在東京美術學校專攻建築的楊英風在談到自己的建築美學觀時說：「美術學校的建築系和一般工學院的建築系一定會有所不同，我覺得建築物和每一個人的生活習習相關，本來就應該是生活美學的一部份。在台灣，各大學建築系都比較偏重於西方建築的美學觀，中國建築的美學觀反而在日本得以保存，我還記得初次接觸到中國建築的美學觀時，連我自己都嚇了一跳，原來有這麼吸引人的一種空間觀念，令人激賞。」

大眾居住空間的設計是未來建築發展的重心

　　計畫於三月份成立開放的美術館，如今正在趕工之中，美術館的部份採原木色調地板，而樓上的工作室楊英風則採取黑色調，楊英風說：「原木色調予人自在、舒適的感覺，黑色調則予人沈靜的感覺，因此，設計時，美術館的部份我採原木色調，希望來參觀的人能自在欣賞，而工作室的部份為了專心工作，我採黑色調。」

　　在楊英風的工作室裡，擺置著幾座不銹鋼的雕塑模型，楊英風說：「這是北京市郊正在籌劃中的一座社區，如果能夠完成這一項計畫的話，每一棟建築物本身都是一座大型雕塑，不過，像這樣的設計案唯有足夠的空間做出來才有意思，台灣的空間太狹窄，即使勉強找到一塊夠大的空地，設計出來的建築物也往往和鄰近的建築物格格不入。」

　　楊英風認為大部份的人居住空間都並不是很大，如何在這樣有限的空間中做一些巧妙的變化，事實上是中國人老早就具備的智慧，如今如何運用在生活上，表現於現代建築物中是值得思考、推廣的。

　　過去研究中國建築，多半是研究宮殿，因為皇家建築是唯一保存得比較久，也比較完整的，但是，楊英風說：「宮殿建築不能代表一個民族的美學觀，因為宮殿往往是誇大的，為了顯示君王威儀，凸出君王的權力，因此採取一種十分宏偉的空間，基本上有壓制老百姓的意圖，往往和人民產生對立的關係。進入民主時代之後，人民的居住空間才是建築發展的重心。」

建築是風景構圖的一部份

　　中國人崇尚精神與自然契合，對自然環境的重視也落實到庭園藝術中。楊英風說：「中國庭園不是單純的模仿自然，而是人造自然，使居住者如同置身在大自然中，所以，

庭園山石的佈置並不似西方雕琢成人體或動物，而是保留原形，讓人觀之如處山林，有移天縮地、小中見大、咫尺山林之效。水池的設計，也盡量保持原形，依地勢作適當處理，小水池的水面要幽雅深遠，大水池的水面則要開闊明朗。至於花木也多採不整形、不對稱的自然佈局，依地形、朝向、土地乾溼及本身生長習性配合做有機栽種。」

建築不只是生活的場所，更是風景構圖的一部份，其種類依不同性質和用途，而有不同的造型。如「亭」即停之意，是人休息停集的地方，也是四方風景集結之處。而「廊」則是聯繫建築、風景、劃分空間、遮風蔽雨之用，可以增加風景的深度，並且利用地形，隨地勢高低起伏。

楊英風認為庭園造景雖然可以獨立成一門專業學問，但是，同樣也是空間設計的一部份，而且中國庭園設計的理念可以運用到室內設計中，使得室內設計的變化更為靈活、巧妙。

楊英風最後說：「自然、樸實、圓融、健康是中國美學的精神，先民遺留給我們十分豐富的生態美學資源，唯有以無我之胸懷關懷眾生，創造一個自然生存發展的空間，才能使生命舒適順暢地運行其間。」

原載《文心藝坊》第014號，頁6-7，1992.2.22-28，台北：文心藝坊週刊

大屯自然石雕公園規畫
楊英風事務所昨提報告
主題、石材、進度均有所修訂

文／林英喆

文建會與內政部計畫在陽明山大屯公園興建石雕公園的籌備小組，昨天聽取楊英風事務所所作的「大屯自然石雕公園」規畫期中報告，修訂了石雕公園原先擬訂的主題、石材的選擇及進度等。

大屯自然石雕公園原始構想者總統府資政謝東閔昨天也參加會議，會議由文建會主委郭為藩主持，內政部次長陳孟鈴、營建署署長潘禮門等人與會。會中針對楊英風事務所的規畫報告，提出修正意見如下：

1.石雕作品之主題，宜採擷禮運大同篇之精神，不以各單句主題為限。

2.雕刻作品的石材以花崗石為主。

3.作品徵集工作可分三年進行，第一年先徵求小件作品十件，費用由文建會編列預算支應；大件主題、文字、造形及中件各五件，請內政部協調各公益社團、企業團體等捐造，捐造單位並得擁有模型乙件，以資紀念。

4.作品可向國內外公開徵求，並於下次會議之時，邀請市美等相關專業機構參與。

5.大作品之安置可由營建署協調國防部提供直昇機協助安置。

大屯自然公園位於大屯山麓于右任墓園前方，佔地五十五公頃，為目前沿線登山、賞蝶、賞鳥等戶外遊憩活動的最佳據點。

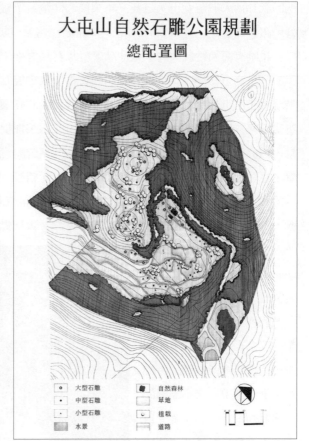

大屯山自然石雕公園規劃
總配置圖

圖例	
◎ 大型石雕	▨ 自然森林
● 中型石雕	□ 草地
· 小型石雕	◎ 植栽
▧ 水景	▤ 道路

原載《民生報》第14版，1992.2.27，台北：民生報社

誌大眾銀行的誕生
——大眾結圓　結緣大眾

文／陳田錨

　　當英風先生名爲〔結緣〕的景觀雕塑，定案成爲大眾銀行亙久的精神象徵時，虔信佛法的我和內人淑惠女士，以及三年來同心共策大眾銀行籌備事宜的每一位同仁，多滿心歡喜地讚歎：這是何等巧妙的詮釋——結圓，結緣；與大眾結緣。

　　也唯有藝術性純粹的雕塑作品，得以在長寬數米，地面積不及一坪的空間裡，就凝駐了——工商企業界，廣結無遠弗屆的善緣，以綿展其各自的企業理想；好回應台灣社會各階層人士，忠執小我之外，並能協力圓成大我的感懷——而這份摯心久蟄、相通；抽象、篤定卻又無比的具實！即使我們有心運用文字來捕捉其間微妙的種種體會，一方面繁盛如星，數算不及，再一方面也不易融合出一個準確的意況，來呼應工商企業各界與社會各階層生息互通，護持無礙的深切關懷。慶幸：〔結緣〕與我們晤會，它，清朗、有力，在極其簡潔的造型語態間，彷彿通透了一道無阻的電流，明晰地映照著「大眾銀行」集思廣義，匯聚各方心智，協助政府推動財經政策，顧及廣大民眾的基本用意。

　　「大眾銀行」的英譯Our Bank，從字面上看，很容易體會到：大眾銀行就是我們的或大家的銀行。在起創的理念裡，我們就是要迴避少數人專權或壟斷的可能性；換句話說，它不歸屬於任何財團或單一的家族，自然，更不是獨屬於某個個人的金融企業體！由於，我們謹慎地把持這份光潔而寬明的創業情操，「大眾銀行」籌設以來，由層層節制的人事權責到井井有序的作業節奏，都順隨著民間的金融需要作大體的考量，並依其需要的層面來作決策的定準。

高雄大眾銀行前的作品〔結緣〕。

惟當「大眾銀行」從起屹的高雄，逐次地擴展成為台灣整體金融市場的一個重鎮，她活絡自身的能熱源頭，才始終的純善與如一！隨之，邁向國際金融的舞台就自有清明的指標與朗闊的通梁。緣此，「大眾銀行」在始創之際，即留藏了出自台灣本土宜蘭鄉間，四十餘年來，名重四海的景觀雕塑藝術家楊英風先生不銹鋼的力作〔結緣〕——這，固然出自我和內人對英風先生及其作品的尊崇與欣賞，另外有個原因：我們生在同一個年代，因文化、教育、社會、生活背景的類似，彼此默契相惜之外，對英風先生源諸中國文化生活美學的藝術創作，由鄉土版畫，歐遊寫意到佛像造相或寫實雕塑，甚而是深具現代科技精神的不銹鋼抽象表現，總有種歡喜又說不出的親切感！

在「大眾銀行」開幕的此際，能邀得英風先生幾乎是集結了一生創作的精華同作一次盛展，禁不住想再向他道聲：多謝，多謝！

〔結緣〕的矗立，無異是我們大眾銀行全體創業同仁心頭上的提綱，也是往後作業間圓融無礙的精神總標竿！結緣於斯，善緣無止，因而銘誌。

原載《楊英風景觀雕塑設計版畫輯要》1992.3，高雄：大眾商業銀行、楊英風美術館

「鳳凰」捎來的消息

文／郭少宗

　　報載中山北路北市銀前廣場中的楊英風作品〔鳳凰來儀〕因複製與價格的問題，受到台北市議會數度質疑。顯示出藝術品已然受到代議士的注重，公共藝術也成為公眾議題，達到全民矚目的用意。

　　首先針對創意與仿製之間的界線加以釐清：如果一個主題不斷地加以詮釋，當然有其學術實驗、鍥而不捨的精神，塞尚畫幾顆蘋果不也畫了無數遍嗎？問題結論是塞尚畫出了立體派的雕塑，開闢了現代繪畫的大道。試問〔鳳凰來儀〕（以及其他更多的不銹鋼鳳凰雕塑）隔了二十年再度「來儀」的目的為何？是為了藝術探討的主題變奏，還是為了業主需要的冷飯熱炒？是為了展示新觀念新技法，還是因為江郎才盡？這一層創作意識的考量首要，通過之後再細估尺寸、材料、造型，否則換一種新材質或者改變幾根線條，化繁為簡，堵短為長，卻不是問題的癥結所在。

　　此，「基礎意識判定」原屬自由心證，目前既有議員諸公質疑，是否作者也該捫心自問，另闢蹊徑呢？至於客觀雕塑的尺寸、造型與環境、空間的關係，理該是藝術家最大的責任與展現功力之處，作者指出周遭環境狹隘，周圍大樓壓迫感太大，為免於淪為「關在籠中的小鳥」而予以放大至十一公尺。其實鳳凰要「掙脫牢籠」，並不需體形巨大，只要造型改成振翅高飛，或者加高台座，或者將有形化成無形──抽象化以後，即天馬行空，任何空間都束縛不了。不然，不銹鋼線條的尖銳，過度扭曲的動感，只能造成另外一種「困獸猶鬥」的聯想。塑造大企業的形象不在於大，建立地標的方法也不在奇，藝術的巧妙存乎於靈界之間而已。

位於中山北路北市銀前廣場上的〔鳳凰來儀〕。

　　至於造價六百萬，倒不能只從工本費去衡量，藝術品的價值著重創意與美感，如果作品高的話？「幾乎是工本費」^(註)絕對錯誤，如果作品不怎麼樣，再高的價格都是無謂。特別提示的是公眾務必從藝術的觀點去看作品，否則只看價碼，只問荷包，那便是開倒車的笑話。梵谷的區區向日葵油畫即是鳳凰的千百倍價格，而被拆卸的馬克思銅像與廢鐵一般，天壤之別，議員諸公您能分辨嗎？

　　再說：公眾藝術本意是為公共空間、廣大民眾而設立，〔鳳凰來儀〕的出現，不知通過什麼管道？都市計劃專家、建築師、業主、附近住民、交通單位……等都有參與意見的權利，畢竟景觀雕塑是一件公共的工程，一件有關都會市容的面子問題。

　　不論如何，〔鳳凰來儀〕捎來的訊息是公共藝術的必需性，也提醒大眾正視藝術價值，深入探討雕塑內涵的時刻。（有關新聞詳見民生報80.11.16文化新聞版）

原載《藝術貴族》第27期，頁95，1992.3，台北：藝術貴族雜誌社

【註】楊英風自述。

表現強烈民族風格的雕塑藝術家
── 楊英風

文／王保雲

　　研究中西藝術發展史卓然有成的雕塑藝術家楊英風先生，日前到中央文工會拜訪祝基瀅主任時，鄭重提出在台北建立一座表現中國傳統藝術精神的陸地座標構想，希望政府和民間共同支持他，完成這椿埋藏在心裡已經好幾十年的宿願。

　　偉大的藝術創造來自偉大的夢想。我們祝福這座中國傳統藝術風格的地標能夠早日出現！

　　凝聚中國人的生活智慧與自然觀照，映照出廣漠無涯的想像空間，景觀雕塑家楊英風先生以〔龍躍〕的雕塑，表現出龍首昂藏般的躍騰，寓靜於動之寫意，藉著不銹鋼的潔淨簡樸，展現出時代的精銳風貌。

　　〔龍躍〕、〔至德之翔〕、〔天下為公〕、〔茁莊〕、〔鳳凌霄漢〕……楊英風以鋼片凝匯，表現出抽象之靈動韻律，其雄暢奔邁的體勢，是最前衛的風格，亦蘊有最傳統的文化內涵。

　　許多人會好奇的問──

　　「為什麼楊先生的作品中，不會有衝突和矛盾呢？畢竟新舊是難以兼融並蓄的啊！」

　　「楊先生的景觀雕塑線條如此簡易，造形單純得好像常人也易為之。」

數十年的辛勤耕耘，呈現系列塑造完整而圓融的個人風格，楊英風教授以智慧的雙手，說出了中國現代的雕塑語言。

　　這好像是一個○，以哲學的角度和兒童的眼光來衡量，終極的道理也許相通，但是思維的過程卻迥異；凡事若以至真、至善而言，就不會有矛盾、更不會有衝突了。

　　「大自然化育了萬物，中國古典的美學滋養了我們的性靈與理想，中國的美學表現了生活最好的一切，因而我的藝術觀是以傳達生活美學為重點。」

深繫傳統文化的藝術思念

創作深蘊中國風格的楊英風，傳統文化意識濃烈的融入他景觀雕塑的作品中。

「從中國到西方，再由西方返觀中國文化，我深深以一位中國人而慶幸。沒有如此磅礴雄厚的文化內涵，我無法激發創作的思源。文化的包容力和生活觀，是如此真實而美好的滋潤著我的生命力。尤其是魏晉的風度，讓我自覺到人的生活主題應該是什麼？樸實純淨的空間，轉化成深具時代感的不銹鋼雕塑，有澄靜思慮、返樸歸真的意義。」

楊英風的藝術理念深繫中國傳統文化，而魏晉思潮卻是統整今日楊英風意識形態的樞紐。在中國哲學史研究中視魏晉玄學為腐朽反動之物。事實上，魏晉應是一個哲學重新解放、思想活躍之時代，雖然在時間、廣度、規模、流派皆不如先秦，但思辯哲學所達到的純粹性和深度，卻是空前的。換言之，這是個突破數百年統治意識，重新尋找而建立倫理新秩序的時代。這股思潮若反映在美學上，就演變成「人的覺醒」。

兩漢時代，人們的活動和觀念完全屈從於神學和讖緯宿命論的支配控制。至魏晉的再生，使心靈通過種種迂迴曲折錯綜複雜的途徑而出發、前進和實現。因而此一時代的文藝活動和審美心理比起其他時代，更為敏感、直接和清晰。

「我的景觀雕塑，使用不銹鋼作為創作素材，已有二、三十年，這種材質具有現代的氣質，它顏色單純，形態簡單，高雅潔淨，在精神領域上可因此而提昇。」

溫文儒雅、氣宇軒昂的楊英風，神采奕奕的談論著中國傳統美學，如何透過現代感的素材表現出親切的風貌。

時光穿梭著過往的歲月，藝術的生命沒有豐厚的歷史來孕育成長，又如何展現璀璨的容顏呢？

新的膽識擁抱母體的溫柔

一九九一年五月，龍門畫廊舉辦了一次「五月畫會紀念展」，距其一九五六年創會已是三十五個年頭了。一九六三年五月畫會的部分成員，曾聚會於楊英風的工作室內，由當時聚會所拍攝的照片中，我們看到年少英發的藝術家們彭萬墀、劉國松、韓湘寧、馮鐘睿、莊喆、胡奇中，以及主人楊英風，開懷暢談，或坐或立，親切而自然的相處，以共同追求藝術的理念交流，迄今仍影響著台灣畫壇的抽象主義。

據劉國松在〈記東方、五月三十五週年展〉一文中曾說：「五月畫會在成立之初，是

〔結圓‧結緣〕1991年作品。圓，意味著中國人自由、活潑的生活智慧；緣，則是對世事變化的豁達寄託與無限期許。分合中以緣結圓，統合出中國人對祥美、充滿人間至境的思索與嚮往，疏放有致的繩結構形，在不銹鋼鏡面下展現圓融丰華。

以全盤西化的姿態出現的，第一屆展出時，會員們的作品，不但是受歐洲的野獸派、表現派、立體派與超現實派的影響，而且五月畫展的外文名字也是SALON DE MAI，是以巴黎的『五月沙龍』做為偶像的。這個法文名字一直用了四屆，由於會員們思想的轉變，畫風的不同才於第五屆時改為『FIFTH MOON』。」

　　五月畫會的靈魂深處有楊英風鍾情的表現意識。否則謝里法怎可能以「最本土的意識形態，最前衛的藝術理念」來說明楊英風的藝術風格呢。

　　長居紐約，撰寫台灣美術運動史的謝里法，如此的描述：

　　「五十年代我還在大學藝術系的時候便已看過他不少雕塑作品，這些可以算是他的早期之作吧！印象最深刻的兩件是〔李石樵先生頭像〕和〔穿棕簑的男人〕。如今回想起來，楊英風在雕刻上的成就，該是繼黃土水、蒲添生和陳夏雨之後最傑出的雕刻家。而他不同於前三者之處在於更能掌握形體的動態，而發揮出體積的流動感，顯然這時期他思考方向已朝著空間的探討而發展了。在五十年代保守的台灣畫壇，他的嘗試無疑已相當的前衛性。」

簡易素淨的風格

　　如果欣賞楊英風作品的人能由空間、建築、美學、哲思、文化、性靈多元的角度來評定的話，當不難體會出昔時以銅鑄〔驟雨〕（一九五三）、〔稚子的愛〕（一九五二），木刻

李登輝總統（右三）參觀楊英風（左二）於新光三越舉行之「楊英風'92個展」。

版畫〔後台〕（一九五一）、〔成長〕（一九五八），具象寫實的風格蛻變爲今日簡樸、純淨不銹鋼〔月華〕（一九八六）、〔龍賦〕（一九八九）、〔常新〕（一九九○）的原因了。

　　簡易並不代表一無所有，素淨也非爲毫無所知。如果有人以不需構思也能成其作品來看楊英風的雕塑景觀，就好像是論定一減一必定是等於零。而零眞正的意義又是什麼呢？世界上什麼才是虛無呢？虛無就等於零嗎？我們囿於眼中所見，卻始終敞開不了心靈的世界來迎納世間萬物，到頭來限制住耳中所聞，眼中所見，人性可悲可歎啊！

　　不注重自我面貌的突出，但尋求如何與所處的環境取得協調的效果，讓彼此在同一空間裡存在於觀賞者舒適的感覺，楊英風強調的是中國傳統思想的服膺自然，與自然契合的觀念。他進一步解釋景觀的涵義：「所謂景觀是意謂著廣義的環境，也就是人類生活的空間，包括了感觀、思想所及的部分，宇宙間的個體並非各過著閉塞的生活，而是與其環境及過去、現在、未來種種現象息息相關，如果不能透視他的精神原貌，而只注重外在形式，那麼就僅停留在『外景』的層次上，必須進一步掌握內在形象思維，達到『內觀』的形上境界。」

　　近年來的開放社會，對國內藝術界有很大的衝擊力，楊英風的內省功夫在這般奔放的潮流中，鮮明突兀。畫壇上由於多元的刺激，使從事藝術者觀念更新、信心倍增，創作也出現了多樣化、多元化的豐富局面。在本質上著重人的覺醒，思想層次的深度化，藝術工作者無法接受「千人一面」、「大同小異」的作品，大家體認到藝術性的功能，必須藉著

創作者在心靈思想，甚至民族化的追求上才有意義與價值可言。

　　楊英風的景觀雕塑，強調了個人的藝術觀，盡情他流露個人的本質，但也因為過於依據個人過於自然簡易的理念，造成了藝術家不必要的負擔。對於藝術作品的評論，應該是為適應不同層次觀眾而有相通的心靈視覺。適切的評論何嘗不是一種自省的功夫，甚至激進的評論，亦可成創作的原動力。今天我們聽到不同的聲音，應該是創作者與評論者在實踐與理論上之依賴與協調性不夠，雖然時間可以作藝術最好的註腳，但我們仍希望楊英風樸質的風格，能得到評論者大多數的共鳴，因為那是「見山又是山，見水又是水」的意境呢！

藝術湧入血脈奔流

　　「我在台灣宜蘭鄉下長大的，小學畢業後，母親由北京回來帶我去念中學。前後八年我住在那兒，感受文質彬彬的民風。這一段日子，使我濃烈的喜愛中國文化，回到台灣一直念念不忘那兒的風土人情。」

　　幼年的楊英風在雙親的情感上是孤寂的，因而宜蘭的小橋、流水、山川、果園是他抒解心情最好的伴侶。熱愛攝影的父親、精於刺繡的母親、小學美術老師林阿坤都注入了藝術的血脈在楊英風身體流動著。中學的日籍教師淺井武、寒川典美在繪畫技巧和雕塑理論上的深厚因緣，更促使楊英風進入日本東京美術學校攻讀建築。

　　「我很幸運，這所學校的建築系特重美學，有位吉田五十八老師，乃是日本木造建築的大師，我受他的啟蒙，對環境、景觀有了相當具體的認知，也反映在我以後雕塑的作品上。」

　　戰爭阻斷了藝術求知的環境，卻阻撓不了楊英風熱切的心，父母親要他返北平輔仁大學美術系繼續未完成的學業，他從景觀的建築世界又回返專情美術的熱情之中了。時局又亂，楊英風渡台進入師範學院（今師大）美術系繼續攻讀學業，由於娶妻生子，囿於家計，尚未畢業，就應藍蔭鼎先生之請，進入農復會豐年雜誌任美術編輯，一做十一年。

　　求學過程因局世動盪，輾轉遷徙，但豐富的歷練，涵養成藝術家寬闊的心靈和磅礡的氣勢。

　　「我很懷舊，但又是相當有時代感的人。六十多年的歲月中，我感悟到生命的脆弱短

結合雷射與不銹鋼的作品〔飛龍在天〕。

暫，必須積極把握住時間，才能不負生命。一九六三年受命赴義大利羅馬時，有幸得以學習近代的西方藝術，使我體認到新奇事物和時代密切相聯的可貴性，也肯定中國文化的優越包容力。」

傳統與現代、東方與西方、科技與文化、……如何統整再出發，在無數的思辯試煉之後，〔飛龍在天〕以高科技的神髓，綿延了古今時空的領域，於民國七十九年的元宵節在中正紀念堂的廣場前和大家見面。讚歎、驚訝聲中，不免有質疑的聲音發出，尤其是龍的造形何以如此？如此龐然科技的作品，豈可歸楊英風一人專屬之作品？

「雷射光的新奇、幻麗及其應用的深層多變，深深震撼著我的靈思。一九七○年日本大阪萬國博覽會創作的〔鳳凰來儀〕使我累積了工作群合作的寶貴經驗，如雷射組、不銹鋼組、燈光組、音響組……等，換言之，這些作品是一個藝術工作群（TEAM）的集體智慧結晶。而景觀藝術中任何一個作品皆須和周圍環境相輔相成，才是完美。」

今天看龍似蛇，因為在兩藝廳繁複、古典的造型中，唯有以昂首盤身的曲線，及簡捷有力的造型，方能承受與對應如此的環境。

欣賞楊英風的作品，要以圓融的心，悠揚的情，和四周的景觀融合為一，就能感受中國古典的美和時代常新的愛了。

本土心，前衛情

台灣環境、人文社會、藝術發展……皆有互動關係，就雕塑史而言，從朝倉文夫、黃土水、蒲添生、楊英風、朱銘……的脈絡來說，毋庸置擬的是楊英風居於轉捩的樞紐地

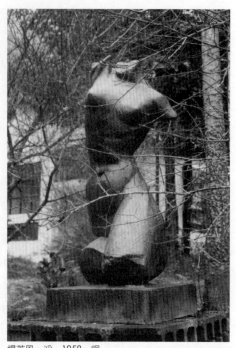

楊英風　淨　1958　銅

位。農復會的美術編輯期間，十一年漫長的農人精神，使楊英風完成了鄉土寫實系列創作。他許多牛的作品，拙圓而趣味盎然，表現出完全的寫實功夫。肖像系列和鄉土系列同步而行，後期風格逐變，〔李石樵〕斜曲的角度，到低頭的沉思及粗放肆意的塊面線條，是轉變的代表作，直接影響到朱銘的太極系列。

　　由寫實走入實驗期，可以看出楊氏深受抽象表現主義風潮的影響，此思想和五月畫會的淵源是一致的。楊氏自由表現的風格中，蘊有強烈的東方精神，由中國傳統藝術中，殷商、戰國、秦漢、魏晉、隋唐……中，將造型簡化、抽離、組合、立體化。而太魯閣山水系列，如〔夢之塔〕、〔起飛〕、〔水袖〕……等作品，推向成熟的峰頂。

　　「我的皮膚因天氣而轉變，十多年前因誤用藥劑，導致痼疾纏身，煎熬之中，讓我更能思考人生的真實。創作的觀念因此而有相當的釋放。」

　　哲思的過程，楊氏皈依印順法師，佛法寬容慈悲的感悟，使楊氏仰受自然的可貴和中國文化的浩瀚，作品朝向不銹鋼系列、雷射系列、佛像系列邁進。

　　「去年在北京，我因肺炎引起併發症，情況相當危急，病癒之後，愈發感到身體的脆弱短暫，因此我也特別珍視目前所擁有的日子。」

　　「成立個人美術館是我畢生所望，幸運的是孩子們都非常的支持，今年三月即可對外開放，希望能提昇各界對藝文的熱愛，以及對建築景觀的重視。此外在我受邀至北京參與多次研討會時，提出從中國文化優秀的內涵來尋找生活的美學與哲理。我有一個初步的構想，這是兩個五年計畫：一九九一～一九九五以及一九九六～二○○○。第一個五年計畫想做一次「中國文化生活博覽會」，以中國歷代生活境界較高的一段時期爲博覽內容，特別是魏晉時期。我希望這個理想能成爲兩岸文化交流的具體方案，使國內、外人士明白一個中個人的生活是如何的豐實。」

慧眼識才提攜後進

　　以中國精神爲主導、自然理念爲依歸的楊英風，在雕塑的作品中說明了關心建築與景

觀環境的關聯性，他的熱情不僅佈滿了生存的空間，也延續著歲月的行程，朱銘就是一個最有力的明證。

謝里法於〈本土的情，前衛的心〉文中曾如此表示：

「他在朱銘身上所花的心血，遠勝過於創作一件巨形的雕刻，終於喚醒了一顆閉塞的心靈，培育出一個新的藝術生命來。他不能教朱銘如何去雕（因朱銘的雕技早已是一流的），能教的只是如何去完成，他也不教如何操刀，能教是如何才是藝術家創作的生活（生命與藝術的結合）。朱銘的雕刻裡絲毫沒有楊英風的影子，但朱銘的體內流的都是楊英風的血液——台灣魂，這樣的老師這樣的學生，今天哪裡還能找得到！」

楊英風慧眼識才，提攜後進，方有謝氏這佳話。尤其太魯閣系列講究大斧劈的效果，不但表現出石頭的質感、堅硬與渾然天成，最可貴的是成全了朱銘太極系列。欣賞朱銘為人生而藝術的楊氏，曾如此肯定這位高足。

「今天朱銘已經從他自己過去的鄉土區域性的感受中超越了，從太極拳的演練而帶進了太極的天人合一的境界，他的胸襟已經打開，這點從他刀劈木材的氣魄裡已表明得非常清楚。那些老掉了牙的公式怎能奈得住他呢！他今天是非常達觀的，所以才有這麼大的氣度，其中已沒有技巧的問題，也沒有主題的問題。」

朱銘一九九一年於英國舉行的不銹鋼系列，造型抽象，極富現代感，雖無楊氏之形影，但理念、材質之架構，絕對是承襲楊氏之脈絡。

從寫實而變形，再以抽象、取神表之，融合地景、雷射藝術之間，楊氏數十年來徜徉於傳統浩瀚的美學範疇之中，其間揉入個人藝術才情、生活歷煉，使創作之觀念轉化造意，由繁返簡，由廣入精，造就出楊氏如是一位景觀雕塑家。如果在美術史上要為他定位的話，可以說楊氏以寫實主義的精神入門，發揮出印象派的率動以及抽象派的自由實驗過程，利用建築空間的景觀處理，輔以新時代的高科技運用，在思想內涵上，不僅具有傳統文化的內涵，和民俗工藝的理路，更能透過社會的脈動、國際的視野，來完全個人獨特、多變的風格。

楊英風是一位宏觀的藝術工作者。更是一位中國文化的傳承者。

原載《中央月刊》第25卷第3期，頁35-41，1992.3，台北：中央綜合月刊雜誌社
另名〈鳳凌漢霄，飛龍在天——雕塑民族情感的楊英風〉載於《當代藝術采風》頁103-116，1993.4，
台北：東大圖書股份有限公司

好山好水，頑石有情
全世界第一座中國生態美學公園
文／楊明

　　大屯山自然石雕公園由文建會與內政部聯合籌組，楊英風事務所規劃執行，而石雕公園的原始構想則來自總統府資政謝東閔。大屯山自然石雕公園計劃區位於陽明山國家公園之西部，大屯山之北面，地籍屬台北縣三芝鄉，其東南範圍線距台北市北投區之省市界（台灣省—台北市）約三百公尺，總面積約二十四公頃，為目前沿線登山、賞蝶、賞鳥等戶外遊憩活動的最佳據點，不但是國內首座大型石雕公園，也是世界上第一座以中國生態美學來規劃之石雕公園。

大屯山自然環境現況調查

　　為了規劃大屯山自然石雕公園，楊英風事務所花了一年的時間作大屯山環境現況調查與分析，該計畫區的最高點為西北隅百拉卡山頂，海拔高度為九一○點六公尺，最低點位於計畫區之西南隅，海拔高度約七百五十公尺，由於是山谷地形，計畫區之坡度由四周山丘逐漸向中心平緩，形成一碗狀地形。

　　由於大屯山自然石雕公園位處山區，各月平均氣溫約較鄰近之台北地區低攝氏五至六度，平均溫度最高為七月的攝氏廿三度，最低為一月的攝氏九點二度，年平均溫為攝氏十六點五度，整體而言，氣候尚屬怡人。唯該區降雨量極高，故選擇雕刻品之材質時需特別留心，大屯山自然石雕公園區年雨量達四千九百零二點一公厘，一年三百六十五日中平均有兩百零五點柒日是雨天，如此高的降雨量，一般石材很容易受到侵蝕，溼度高又會造成生苔，青苔會將作品完全覆蓋住，楊英風說：「作品如果被青苔蓋住，就完全表現不出其價值了，十分可惜，因此大屯山自然石雕公園的雕刻品全部採取花崗岩，不但硬度高，而且不會生苔。」楊英風並且表示大屯山雖然多雨，但他認為大屯山雨天比晴天的風景更優美，因為雨天山嵐自谷底昇起，瀰漫在林間，境界空靈，恍如人間仙境，如夢似幻，別有一股清幽的風味。

　　眾所周知，陽明山區、北投山區為火山區，具有溫泉、地熱等資源，不過大屯山區乃為火山熔岩覆蓋之中新世沉積岩，陽明山區之斷層並未通過計畫區，故並沒有地熱或溫泉，且由於雨量過多，土壤呈酸性反應。地表植物自然植被部份為早期人為破壞後再生的次生林，可分為雜木林及草原，雜木林的主要樹種有紅楠、大葉楠、青剛櫟、杜英、樹杞，下層植物有芒萁、山龍眼、長梗紫苧麻、台灣山香圓，而樹木上又可見石筆、鳥巢蕨及台灣常春藤等。而草原的部分主要有五節芒、台灣芒、台灣箭竹、地毯草等。

大屯山自然石雕公園計劃區位於陽明山國家公園內。

　　除了原本山上自然生長的植物之外，為了美化公園，又經人工引進筆筒樹、龍柏、山櫻花、金毛杜鵑、黑松、杉、爬地柏、山茶花、金邊鵝掌藤等。楊英風說：「雖然目前石雕部份尚在規劃階段，但是公園本身的設施已經差不多完成了，不過，我在規劃時會再作一些修正。」

石雕公園以「天下為公」為主題

　　大屯山石雕公園在總統府資政謝東閔大力支持下，終於成形，並且決定以「天下為公」作為石雕的主題，以「天下為公」的文化內容轉化而成的雕刻公園，其風貌、造型上包括下列四方面的思考：一、具現代意識的美感要求；二、富中國美學的造型觀念；三、中國雕刻由古迄今，一脈有序的文化特質；四、與國際性的藝術視野並駕齊驅，且毫不遜色。楊英風表示大屯山石雕公園的規劃與實踐是還我文化大國本貌的一個起步。

　　楊英風並且說：「一般人在聽到『天下為公』四個字時，首先想到的都是政治方面的意義，其實中國人的思想是相當宏偉的，所謂的『天下為公』其內在涵義絕對不只侷限於政治，甚至不僅僅是人與人之間，懷抱著慈悲心，對人、對物都可以『天下為公』，而這樣崇高的信念，與我們目前正日益高漲的環保意識，事實上也是合而為一的。」

　　為了充分推廣「天下為公」的理想，不僅將之視為石雕公園的主題，並且還希望進一步將之推展成社會運動。楊英風說：「西風東漸，台灣長期浸淫在以工商利益為前導的生活經驗裡，為了改善目前公立主義為主導的趨勢，必須讓國人先了解中國文化之宏偉、精

深，了解之後方能產生認同，自然會摒棄西方文化中的個人主義，轉而懷抱慈悲心，以寬容的態度面對別人，甚至所有生命。當然，此一哲思的推廣，有賴大眾傳播的宣導，賦予世界大同此一宇宙性的和平理想，有開放而清明的認知焦點。」

在籌劃期間，楊英風希望在美術館、海基會、文復會、學術交流基金會、公私立文化性的基金會、民間財團等合辦單位的協助之下，與文學結合，一方面可拓展雕刻者的想像空間，另一方面也可將之列為石雕公園內的說明。

致力發揚魏晉美學觀已卅餘年的楊英風表示，早在他於日本東京美術學校攻讀建築時，便已領略到魏晉美學觀之高妙，不僅可以運用於建築，亦可運用於生活，然而，過度西化的台灣一直沒有人重視他的發現，直到近幾年才終於受到了重視，得以發揮。

楊英風說：「魏晉的文化風貌，全面地凸顯了當時人心受佛法的洗禮，去繁為簡地將精神內野凝注在自我昇華的性靈境界裡，因而展現了健康、自然、樸實，深刻而圓融的生命素質，倚此脈絡，借石雕藝術來開展『天下為公』大同理想是再恰當不過了。這是第一座以中國生態美學觀所規劃設計的石雕公園，並且將永傳後世，故每一件作品都需要經過

總統府資政謝東閔（左）與楊英風（右）討論大屯山自然石雕公園規劃案相關事項。

詳細的評估，以求恰合其朗朗大度的文化內容。」

石雕公園廣徵海內外雕刻菁英

　　大屯山自然石雕公園的作品形式，根據二月廿六日的會議決定不論圓雕、浮雕的壁飾或立體陳設均可包括在內，而創作者亦可從歷史、民俗、人類、文學等各種不同的方向啟程，展現「大同世界」所涵蓋的生命理想。

　　此次作品的來源分為邀請以及遴選兩部份，分別各佔二分之一。就區域劃分，則為台灣本土佔總作品量的二分之一，海外華人作品佔二分之一。作品的總數量約略估計為四十件至八十件，其中大型作品預估為十件，中型作品四十件，小型作品卅件，而作品的尺寸則為大型作品高兩百公分至五百公分，中型作品高一百公分至兩百公分，小型作品高六十公分至一百公分。由於作品件數未定，因此預算在評估中，而經費來源除了文建會編列預算之外，內政部亦將協調各公益社團、企業團體捐造，捐造團體可擁有模型一件，以資紀念。

　　據楊英風透露石雕公園計劃於三年至五年全部完工，不過，如果應徵作品踴躍，且水準夠高的話，也可能縮短籌備年限，目前初步計畫將於今年徵選大型作品一件，中型作品五件，小型作品十件。

　　依據交通部觀光局中華民國七十七年台灣地區國民旅遊狀況調查報告顯示，國民從事戶外遊憩最喜歡的地方依序為：公園（含動、植物園）佔百分之四十點六；瀑布、溪谷佔百分之三十七點一；林場（含森林遊樂區）佔百分之三十五點二；海水浴場佔百分之廿五點六；古蹟佔百分之廿點七；湖潭佔百分之十九點九；牧場占百分之十五點九。而國民旅遊動機則以喜愛該處風光及紓解工作的辛勞為主要動機。

　　大屯山區因開發時間較短，缺乏歷年遊客統計資料，因此楊英風事務所在預測遊憩人數時採「總量分配法」，預估至民國九十二年，大屯山自然石雕公園的遊客人數將可達十萬人次，對於提高國民休閒生活之品質，大屯山石雕公園的影響不可謂不大。

楊英風強調中國人的宇宙觀是天人合一

　　楊英風此次主持規劃大屯自然石雕公園一案，他懷抱著非常高的理想，期望藉著中國生態美學之具體呈現，以提升台灣人民對於美的欣賞能力。楊英風強調在先民思想中表現

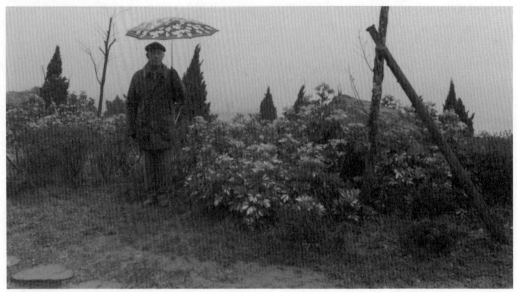

楊英風攝於大屯山自然公園內。

出關愛眾生、萬物平等、追求合諧潔淨的態度，用於藝術創作，便是以直覺觀照、心驗體悟、不違反破壞原有形式，這和西方重視客觀化、定義化與法則式的觀念完全不同，西方對美的感受和體驗往往有法則可循、條理清晰、概念分明，其中知識佔的成份大。而中國人則以自覺自證爲主，知覺活動是幫助事物成爲美的手段，而不是藝術的目的。

　　楊英風說：「世界各國拼命追求經濟科技成長，以量化的物質條件作爲成長進步的指標，瘋狂的科技以及經濟競賽，在能源有限的狀況之下，人類付出了自然生態的嚴重代價。而中國自古以農立國，對自然的變化採取尊敬的態度，人們相信自然可以利導，人與天可合諧共處，中國人的宇宙觀是天神合一，物質與精神同流，因此，由中國生態美學發展出來的景觀規劃不會忽略保護自然，環境設計能注重自然與人性的結合，人類才能從自然界感覺到愛。」

　　大屯山自然石雕公園在楊英風的規劃之下，將是首座採中國生態美學觀所規劃出來的自然公園，我們期待這只是一個起點，將有更多、更多的美能具體的呈現出中國生態美學，有朝一日，這些美不但能連成一線，甚至也爲中國藝術創下值得驕傲的佳範。

原載《文心藝坊》第016號，1992.3.7-13，台北：文心藝坊週刊

兩岸手工業　台灣知彼遜一籌

楊英風力促交流
程天立盼台灣成爲資訊交換中心

文／曾清嫣

　　要看藤編到兩廣，要買龍燈赴四川，要挑風箏進北京。大陸手工藝品遍布全境，但各地仍有各地的特色。雕塑家楊英風在中華民國工藝發展協會理監事聯席會，力促兩岸手工業應加強交流，讓大陸工藝分布的狀況及發展，能讓台灣民眾熟悉。

　　中國手工業揚名全球，但台灣對大陸手工藝品的特色和產地，仍相當陌生；相反地，大陸對台灣工藝品分布情形卻瞭如指掌。

　　鶯歌的陶瓷、苗栗的竹編，在大陸工藝設計界已有聲譽。

　　楊英風認爲，工藝發展協會「兩岸交流委員會」，應立即著手整理大陸工藝發展資訊，知己知彼，才能攜手合作。

　　台灣省手工業研究所台北展示中心主任程天立，針對楊英風的建議，準備添購兩個櫃子，逐步陳列各方提供的大陸手工藝資料。

　　程天立參加過多次「兩岸交流委員會」舉行的工藝討論會，深感台灣對大陸豐富而甚具傳統特色的工藝品缺乏了解。

　　據多次走訪大陸工藝發展的收藏家婁經緯反映，美國、日本要收集大陸工藝資料，大陸方面還不見得肯提供。基於民族的情感，台灣工藝界若組團透過大陸熟人接洽參觀工藝廠，管道是不會受阻的。因爲這層便利，台灣比其他地區更適合成爲「兩岸手工業資訊交換中心」。

　　程天立希望台灣省手工業研究所台北展示中心能跨出這一步，接下「資訊交換中心」的任務。將來，無論是工藝設計師或一般民眾要了解大陸手工業發展面貌，都可以到展示中心查詢。

原載《聯合報》第29版，1992.3.20，台北：聯合報社

鳳凰來儀生銹了
市銀主動報告 推稱工程由藝術家監造
議員擔心將成「斑鳥」

文／朱俊哲

　　台北市銀總行前〔鳳凰來儀〕不銹鋼雕塑完成未及半年即出現銹蝕，藝術界人士指出是不銹鋼材質使用不當，市銀行則推稱該項工程係由藝術家楊英風統包監造，市議員更擔心，未來「那隻鳳凰」恐將變成「斑鳥」。

　　最近市銀行因傳人事升遷不公頻出紕漏，昨日更爆出兩年來第二樁雇員挪用公款弊案，一封具名由「一群市銀高級主管」散發的告密函已在議員和媒體間成爲話題，上午部份行員主動告知本報表示，市銀中山北路總行前花費五百零五萬元的〔鳳凰來儀〕雕塑原由「高級」不銹鋼片打造，但完工未及半年卻已出現銹斑。

　　經記者實地前往查看，果然〔鳳凰來儀〕不銹鋼片各接縫部分已銹痕處處，「鳳頭」也出現銹斑，「鳳翅」亦有部份塊狀疑爲生銹的蝕痕，且銹斑正在逐漸擴大。

　　藝術界人士指出，一般暴露於室外的不銹鋼雕塑作品所採用材質原應爲較耐雨水侵蝕的四〇三號不銹鋼片，但〔鳳凰來儀〕所用材質則爲三〇四號不銹鋼片，較無法承受酸度頗高的台北市雨水。

　　而市銀方面人士表示，

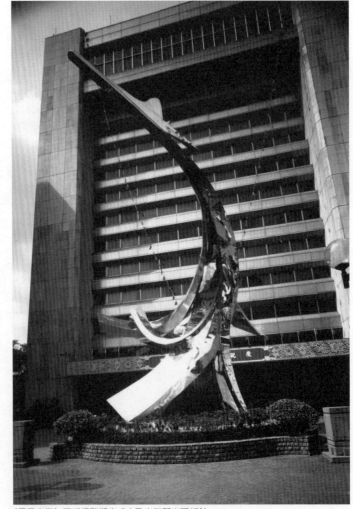

〔鳳凰來儀〕不銹鋼雕塑完成未及半年即出現銹蝕。

該項作品完全是由藝術家楊英風一手承造，不銹鋼出現銹痕實令人意想不到，將設法與原作者聯繫速謀補救。

市議員謝明達表示，如果生銹情況繼續蔓延，未來「那隻鳳凰」豈非變成「斑鳥」？

原載《中時晚報》1992.3.27，台北：中時晚報社

涵容於中國美學之內
楊英風美術館的遠景

文／劉懷拙

　　沿著重慶南路上的書店群南下，在逐漸寬闊的視野裡，除了日據時期遺下至今做爲政府機關要地的一些特有建築，其餘盡是一式一樣、櫛比而立的水泥大樓。然而走過二段的騎樓，很自然地便將跨越南海路的同時，你也可以很輕易的發現三十一號有著與鄰近商家截然不同的潔固門面。日後，這裡將是一座目前僅見有計劃且規模地剖示中國美學的地方，它就是楊英風美術館的所在地。

　　夙負盛名、享譽中外的雕塑家楊英風，其在藝術上的學習與創作歷程亦頗富「國際性」。幼年生長於台灣宜蘭，後被父母接至北平唸中學時啓發了對雕塑的興趣；在日本就讀東京美術學校建築系時因大戰爆發只好束裝回國，然後進入北平的輔仁大學美

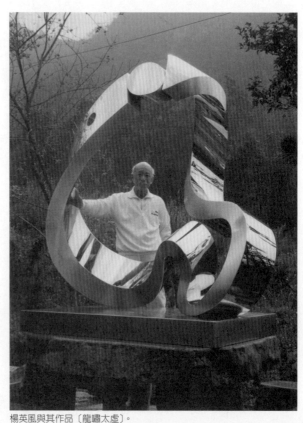

楊英風與其作品〔龍嘯太虛〕。

術系繼續學習；返台之後，又考上師範學院（現國立師大）的藝術系。此後，他的創作日漸成熟，迭有佳作出現，聲譽亦著。於是在一九六三年受命赴羅馬呈遞作品予教宗，因此之便，他便在羅馬待了三年，從事雕塑研究和對西方文化的探索。這些不同環境的學習經驗，像是一次又一次景色互異的旅行般衝激著他，他也逐漸發現令他眷戀和衷心喜愛的還是那中國式的景致與氣象。

　　從四○年代末迄今的創作過程中，今年已六十五歲的他，態度始終執著，不因流風所變而動，創作的思想意念也穩固的傾向於中國古有的人文自然觀。自言始終與西方美學格格不入的他，在遠赴羅馬的三年裡更清楚了這一點，同時也瞭解到文化並非人類自己能夠創造的，不同人種所處的自然環境早已無形地將其圈限好了；他也發現許多中國留學生對自己文化的特質和美感失去體會而一味崇尚西方式的品味。

在與西方美學比較後，他發現中國的美學實際上是一種生活美學，著重在生活中的應用事物上，並於其中表達出安詳寧靜的遠景。早年他在日本修習建築系時曾受教於一位木造建築結構的權威——吉田五十八先生，當時便曾揭示於他唐宋時代的建築構造是如何地將其時人們的生活美感營造出來，這分啓示的生息未曾因歲月的綿亙而斷過。從七○年代至今，楊英風所創作的大型雕塑作品（即不銹鋼系列）大都意與周圍生活景觀相結合，謂之景觀雕塑，而對不銹鋼媒材的實驗興趣，他也仍未感倦意。

現址於二段三十一號的楊英風事務所是棟七層樓的狹長建築，當初籌建之時即有做為美術館的用意，然而楊英風事多繁忙，卻延遲到今天才能將之付諸成形。此美術館現階段的目標將以教育為宗旨，經由楊英風悉心的規劃，把他對於中國美學的體悟和研究具現說明，期能令大眾對之有深切的認識，從而變化其生活的境界。美術館地下一樓將以書面文字或圖片類舉各種環境、氣候等自然現象對人們美感的影響，一、二樓則以可資佐證的美術品加深實際的感受，三樓為置放楊英風自己較新的作品，其特有的哲思性亦來自其生活美學。上述內容將設計成多套主題在各個檔期逐一展演，美術館最遲可望在五月初開放，目前雖只開放至三樓，但預計半年後會陸續全部開放，事務所則將遷出，同時也會考慮放置優秀中外藝術家的雕塑作品。

六十五歲的楊英風先生，滿臉紅潤，神清氣爽，眼耳清澈，難以令人想見其年紀。目前他手邊仍有大屯山自然石雕公園的計劃在進行著，在那樣一個大自然與人攜手完成的環境中，楊先生所深許的「自然、樸實、圓融、健康」之信念，將會是一個更可見的美景吧！

原載《雄獅美術》第254期，頁47，1992.4，台北：雄獅美術月刊社

楊英風提出規劃書
大屯山公園將呈北魏風貌

文／蘇嫻雅

　　雕塑家楊英風昨天正式向文建會、內政部提出「大屯山自然石雕公園」規劃報告書，表示將以「天下為公」為主軸，用石雕呈現朗朗大度的北魏文化風貌。內政部次長居伯均特別強調以維護自然生態為先，不要造園，而是將現有環境藝術化；文建會副主委張植洲也要求回歸自然，不要大肆破壞現有景觀。

大屯自然公園一景。

　　規劃中的「大屯山自然石雕公園」，由於位在陽明山國家公園內，目前已是遊客頗為熟悉的「大屯自然公園」。因此，當相關單位擬議闢建石雕公園的計畫曝光後，陽明山國家公園管理處接到許多民眾的電話，擔心現有景致遭到破壞，生態及環保學者也為此憂心忡忡。

　　文建會昨天特別邀集內政部、國家公園管理處、學術界等相關單位及人員，聽取雕塑家楊英風的規劃報告，同時提出各單位的顧慮。隨後楊英風還陪同相關人員到大屯山現場履勘，詳細說明未來石雕可能放置的地點。

　　由於為石雕公園催生最力者，系前副總統謝東閔，因此昨天謝資政的公子謝孟雄，也應邀出席會議，以了解整個規劃案的進度。依據規劃，主辦單位第一年將先徵求十件小型石雕，全部則分三期九年完工，由文建會與內政部共同出資。

　　據陽明山國家公園管理處透露，謝東閔經常於週三、週四下午獨自到大屯自然公園靜思，通常都停留一個鐘頭左右。

原載《中國時報》1992.5.7，台北：中國時報社

【相關報導】
1.陳濟元著〈文建會邀相關單位 勘查大屯山石雕公園預定地〉《中央日報》1992.5.7，台北：中央日報社

規劃大屯山自然石雕公園
將盡量保存自然景觀及生態

文／林英喆

　　由文建會及內政部共同推動的「大屯山自然石雕公園」，委請楊英風所做的規劃報告，昨天提出說明，由於規劃報告超出原先的構想，兩單位組成的規劃小組將再審議後才執行，他們同時也強調石雕公園將不會破壞原來國家公園的經營理念。

　　在大屯山自然公園置石雕是總統府資政謝東閔的構想，經過文建會及內政部組成規劃小組並委請楊英風規劃，規劃小組於昨天舉行說明會，以天下爲公爲大屯山石雕公園的建園主軸，希望能將陽明山國家公園變成最具有高雅文化氣質的國家公園。

　　由於環保及自然保育人士曾分別投書反映，反對在國家公園興建石雕公園，因而文建會副主委張植珊昨天指出，他們將特別重視自然景觀的維護，大屯山石雕公園祇不過將自然的石頭賦予文化意義後放在自然公園裡。

　　內政部次長居伯均也強調不希望做成很人工化的石雕公園，要儘量保存自然景觀及生態，也就是說大屯山石雕公園不應是獨立於國家公園之外的石雕公園。居次長也建議，石雕公園的材質最好以當地產的安山石爲主，不要用外來的花崗石。

　　根據楊英風的規劃報告，未來石雕公園的石雕作品數分成八十件及四十件兩種，並分別向海內外徵求，總經費約二億零四百萬或一億零二百萬。但是文建會副主委張植珊指出，這祇是初步的規劃，將再由規劃小組審議後實施，以原先規劃小組的規劃，初步是徵求十件小件作品，第二年再做大型的五件。

原載《民生報》1992.5.7，台北：民生報社

大屯山自然石雕公園
不會破壞現有園區自然生態

文／鄭乃銘

　　正在進行規劃作業中的「大屯山自然石雕公園」，到底是否會給陽明山國家公園自然生態帶來破壞呢？

　　內政部常務次長居伯均昨（六）日出席此規劃案說明會時表示，石雕公園設置後，將嚴格執行：限定參觀人數、禁行遊覽巴士運送旅客、要步行至公園區、不多增停車位、不鼓勵民眾於園區吃東西暨作品四周設植物盆栽禁止民眾觸摸。

　　由文建會委託楊英風工作室所規劃的「大屯山自然石雕公園」專案，目前已大致掌握訴求重點。據楊英風的意思，這項以傳達「天下爲公」古老哲思的戶外石雕公園，希望能融匯中國魏晉南北朝因佛法興隆，而呈現的圓融生命體質；同時也將廣增海內外藝術工作者提出作品甄選，一起豐富整個石雕公園內蘊。

　　楊英風也表示，整個專案將考慮統一以花崗岩來做雕刻材質，因爲大屯山多雨潮濕，石頭易生青苔，如以花崗岩來作材料，至少可延長作品壽命。另外，所有作品的安置，也以不破壞現有園區自然生態爲準則，避免影響到國家公園原有管理工作。

　　文建會副主委張植珊亦強調，大屯山自然石雕公園的規劃，背後集結各專業學者組成委員會，其中對自然環境的維護評估工作，亦相當注重，絕不願造成對國家公園生態的不和諧。而張植珊也說，整個計畫分三年一期，第一期徵小件作品，由文建會負擔。第二期由內政部接手，以徵九件大作品爲主。

原載《自由時報》1992.5.7，台北：自由時報社

全國最大的戶外景觀公園
結合文化藝術與休憩功能
大屯山自然石雕公園　下年度動工

文／賴丕遠

　　全國最大的戶外景觀公園，已選定陽明山國家公園休憩區內，興建一座佔地廿公頃的「大屯山自然石雕公園」，將提供國人兼具戶外遊憩及藝術欣賞的好去處。

　　行政院文化建設委員會表示，「大屯山自然石雕公園」將在下年度動工，預計分三年同時辦理公園內石雕藝品的甄選，配合推動是項計畫的內政部營建署，配合石雕藝品搬運，還承諾如有必要，不排除請軍方支援以直升機載運。

　　文建會指出，「大屯山自然石雕公園」位於陽明山國家公園西側，大屯山與荼公坑山間的火山口盆地，屬於陽明山國家公園休憩區。

　　由於規劃初期曾有部份人士質疑這樣的景觀公園恐將影響當地自然生態，但文建會委託楊英風所做的整體規劃評估認為，石頭藝品陳設不致造成影響，而內政部營建署與文建會也傾向不開闢直通的馬路，希望民眾經由步道進入自然公園，將生態危害降至最低。

　　目前「大屯山自然石雕公園」進度已完成審查通過石雕藝品評審要點，決議積極分三年辦理，第一年先徵求小件作品十件，費用由文建會編列預算支應，大件主題文字造形及中件作品，由內政部協調各公益社團、企業團體捐造。

　　文建會表示，近年日益重視精神生活提昇，尤其對戶外遊憩場所需求更鉅，「大屯山自然石雕公園」最大意義，則是將文化藝術灌注在戶外遊憩功能中。

原載《中時晚報》1992.5.11，台北：中時晚報社

北魏精神在雕塑工程裡長出更多青苔
大屯自然石雕公園規劃案的爭議與矛盾

文／謝金蓉

　　由謝東閔催生、楊英風策劃的大屯自然石雕公園，將在花木扶疏的自然景觀內，放進「天下為公」、「北魏精神」的「文化內涵」，卻無視於本土的人文環境，令各界錯愕。

　　位於陽明山國家公園西側的「大屯自然公園」，為大屯山與菜公坑山間的火山口盆地，地籍上屬於台北縣三芝鄉。「大屯自然公園」景觀簡單秀麗，除了草地、沼澤以及一株株價值幾千元的台灣原生種杜鵑花之外，絕少有人工擺設，是一個可以讓人流連沉思的自然公園。

石雕公園雛形初具

　　陽明山國家公園管理處處長劉慶男，感慨說自然公園以前是被侵佔濫墾的一塊荒地，六年前國家公園闢建後才將那塊地買下，細心照顧。沒想到將那塊荒地打扮成現在這個清秀的國家級自然公園之後，卻被別人看上眼了！

　　自從去年五月起，謝東閔資政看上「大屯山自然公園」之後，從此這個公園得多加上兩個字──大屯自然「石雕」公園。

　　謝東閔催生的石雕公園，從去年五月成立規劃小組至今，已經逐步確立石雕公園的雛形。其中最重要的一點，是將石雕公園朝向「主題公園」的設計，由謝東閔向來倡言的禮運大同篇所發展出的「天下為公」主題，作為未來大屯自然石雕公園的「文化內涵」。

　　如何用石頭雕刻出禮運大同篇的大義呢？難道要求創作者將該篇一百零七字逐字逐句抄錄或是針對某一單句做故事性的表達？文建會美術科科長李戊崑表示，絕對不會要求創作者為了某一單句作非常寫實、說明性非常強的雕塑，李戊崑說：「我們又不是社教單位，不會做那麼低層次的東西出來」。

　　「天下為公」的精神，確實將是六月以後開始徵選石雕的創作主題。石雕公園是這次以謝東閔為主導的文化建設的主軸，或說是高潮，但不是唯一的一項。以石雕藝術為高潮的「金字塔型文化活動」，其實統籌了非常多面向的藝文活動規劃。

楊英風是幕後主導

　　令人好奇的是，這份「金字塔型文化活動」規劃書是由楊英風事務所提出的。楊英風去年起便接受規劃小組的委託，替大屯自然公園進行環境評估與設置石雕藝術的可行性。

楊英風（右）與謝東閔（左）討論大屯山自然石雕公園的規劃。

評估結果認為花崗岩最適合作為石雕的材質，楊英風說：大屯山多雨，平均一年在兩百天以上，選擇花崗岩，比較不容易長苔。不過楊英風又反過來說明，如果能善於利用苔類，未嘗不能營造出另一種效果，他形容「雨水多的地方，看起來就很有境界」。

從苔類評估到策劃「金字塔型文化活動」，楊英風事務所儼然成為石雕公園系列的幕後主導。「金字塔」計劃周密列出十二項文化活動：攝影（為大屯山自然公園造境）、文學（徵選新詩、散文、對句）、學術（魏晉文化思潮研討會）、美術（兒童繪畫比賽）、書法（書法家展）、氣功（中國氣功全民運動）、音樂（露天打擊樂展）、舞蹈（傳自宋代的雅樂舞展）、戲劇（台灣、日本、荷蘭、西班牙等Butoh劇展）、環保（全球性自然保育運動）、石雕藝術、影片製作公視系統。

洋洋灑灑、無所不包的規劃，似乎搶去文建會的風采。李戊崑認為楊英風的意見與規劃祇能列為參考、提供建議，並不能作為規劃小組的準則。不過，楊英風似乎相當篤定，尤其是他所提出的「北魏精神」，他表示將在公開徵件作為創作的原則依據。

所有規劃政治考慮

楊英風說，如果今天要選擇一個「型」來表達時代意義，「我認為朝北魏那種落落大方、脫離現實的造型藝術去努力，最恰當不過。」在他的觀念裡，大屯自然公園應該要在三年後，由於石雕的加入，成為一個「真正屬於現代中國式庭園的北魏公園」。

楊英風提出的「北魏精神」面貌，的確令有些雕塑、建築界人士深感錯愕。一位不願

透露姓名的建築師，非常疑惑楊英風為什麼不選擇「東周」、或根本就是當下的「台灣」？魏晉南北朝時代，「台灣」這個地理名詞還沒有出現呢。另一位建築學者則批評楊英風是個非常成功的生意人，以辦工程的心態去佈建石雕公園，將來恐怕淪為少數人壟斷的「雕塑工程」。

謝東閔提倡「天下為公」思想是一樁美事，楊英風構想的「北魏精神」面貌也是美事一樁。錯祇錯在今天用的是納稅人的錢，整個石雕公園的預算在一、兩億元之間，不是個小數目，如果是私人公園，一般民眾樂觀其成，今天一旦政府出面，卻無法做到「公共藝術」的程度，難免會受到批評與指責。

所謂「公共藝術」，近幾年比較為人稱道的例子，當屬七十八年夏天，台南市政府委託國立藝術學院美術系辦理的「台南國際雕塑創作營」，兩個月的時間裡，美術系主任黎志文表示一般市民隨時歡迎到當時仍在蘆洲舊址的藝術學院參觀，看看一大塊石材是如何雕刻成一件作品的。不過，黎志文也說明當時雕塑營所遇到的問題，就是作品等到做好之後才搬去台南，雕塑營其實是應該設在公園裡，而不是在學校內。

台大城鄉所教授夏鑄九認為台南雕塑營已經示範一個非常成功的先例：成本低（四百多萬，大山自然石雕公園一座大型石雕估價需六百萬）、學生可向國際級大師切磋；是次非常具有社會意義的公共藝術實習。至於大屯自然石雕公園，雖然有諸如國際性徵件這樣的優點，但是，就如劉慶男所說，整個規劃案其實是政治性的考慮。以後公園內的石頭可不能隨便亂坐，不小心把石頭坐歪了，恐怕它就再現不了所謂的「天下為公」、或是所謂的「北魏精神」！

原載《新新聞》第271期，頁74-77，1992.5.17-23，台北：新新聞文化事業股份有限公司

維護國家公園自然風貌
人爲石雕止步

文／林文媚（北縣五股‧森林遊憩研究所畢）

國家公園應有整體規劃，豈能以一、二人之主意，而不顧整體後果，甚至意圖率先掘石，破壞自然景觀？

據民生報八十一年五月七日報導大屯山自然石雕公園之籌劃乙案，本人實無法贊同居上位者的一些觀念及作法。文建會及內政部組成的規劃小組強調：「石雕公園將不會破壞原來國家公園的經營理念」很難想像石雕如何等於自然？如何能不破壞國家公園的經營理念？依營建署之專文指出，國家公園不是要留給大自然一片淨土，而進入國家公園之遊客就是要進來體驗「大自然雄渾奧秘」的嗎？爲什麼還要放入人工石雕？又內政部次長居伯均先生提到「石雕公園的材質最好以當地產的安山石爲主，不要用外來的花崗石」，那麼是不是要在陽明山國家公園開採安山岩或到對岸的觀音山去挖掘安山岩做爲雕刻用材呢？當要增加「自然公園」中的人工石雕填加物的同時，卻要破壞、開採公園內或非園區內地區之自然公園來完成它，這是的什麼樣的做法？國家公園之規劃應持整體規劃而非想到什麼做什麼，亦非在「上位者」的一句話或一個錯誤觀念就沒人敢說不。

文建會副主委張植珊指出，「大屯山石雕公園祇不過將自然的石頭賦予文化意義後放在自然公園裡。」現今我要問，何謂文化（culture）？文化不僅僅是人類進化所遺留之產物，自然界的動物、植物、礦物、水、空氣都可稱爲文化，若是將自然的石頭賦予文化意義後放在自然公園裡，則是太以人爲中心的本位思想；而經營國家公園之主管機關不能心存自然爲本之思想，則自然完矣，這樣的國家公園完矣！再者根據楊英風先生的規畫報告顯示，總經費約爲一億二百萬至二億四百萬元；當然文建會也指出只是初步規畫，先以小組的規畫展示，可是當保育性之研究工作，仍亟待建立動植物基本資料及追蹤的此時，卻編列經費在與國家公園原先的宗旨完全不符的計畫上，實在令人難以想像。

動植物消長、人文史蹟之調查，均需年年編定計畫持續追蹤研究而非成立時之初步規畫即可。對公園內資源現況，受到遊客影響的程度，均較石雕受人關心；再者主管機關是否考慮到投資報酬或宣導的問題？若將石雕置於大屯自然公園之後果，除混淆民眾對國家公園觀念外，亦將吸引大批民眾前往觀賞楊英風先生等名家之雕塑，不知在規畫之初，是否算過大屯自然公園之承載影響問題，巴拉卡公路是否因而被迫拓寬？屆時植被被破壞，動物棲地也相對減少。而大屯自然公園可否容納成千上萬的遊客遊覽踏青？植被之損失及土壤之裸露，進而土壤流失勢必隨之而來。彼時大屯自然公園，將不再自然。若非建石雕

公園不可，則陽明公園之前後公園是較大屯自然公園更好的地方。（惟其地屬台北市政府須府部協調解決之）。

　　正當玉山國家公園管理處排除萬難將樂樂谷山屋移出國家公園範圍的同時，陽管處卻要置入人造的石雕，兩相比較，是否讓人懷疑陽明山國家公園（Ｙ·Ｎ·Ｐ）之名，不適用陽明山，而應更名為陽明山都會公園（Ｙ·Ｃ·Ｐ）或陽明山國家遊憩區（Ｙ·Ｎ·Ｒ·Ａ）才適當！在有使用即有破壞的不變理論下，國家公園內之自然景觀、地形地物化石及未經人工培育自然演進生長之野生或孑遺動植物才是屬於它亙古不變的居留者，人為的石雕產物，請回到人生活的空間中。

原載《中國時報》1992.5.24，台北：中國時報社

展示藝術石雕
何不置於都會公園內？

文／鄭華娟

　　苦思許久，不知還能為陽明山大屯自然公園說些什麼話？很感謝林文媚小姐在貴版所發表的這篇文章，至少她以其專業的素養可以預見如若我們把「石雕展」搬進大屯自然公園後，將來可怕的後果將是怎樣。她甚至認為有關單位勢必因未來會吸引更多遊客前來觀賞石雕而拓寬巴拉卡公路。我想這是完全可能的，因為鄰近大屯山的竹子湖高冷蔬菜區已經因為負荷不了太多遊客的私家車，而於近日內拓寬區內的農業道路，雖然將來我們可能同樣不知道他們申請拓路的理由和項目是什麼，但是眼睜睜地看野生動植物的棲地遭到破壞，心內確實十分不忍。

　　而在推動藝術創作部分，大型的石雕對於大型的市內公園來說，應是非常適合。我們每天就近觀賞了大師的雕塑作品，更可以讓市民提升藝術欣賞水平。在歐洲，市區的噴水池，不論大、小，皆是一個藝術創作；有街頭藝人表演的商業行人徒步區，都有各樣引人入勝的雕塑作品林立其間。而台北西門商業徒步區除了被塞滿的粉紅和藍色的垃圾筒冷冰冰地像排隊般站立街頭外，有誰真正肯為這樣的公共空間，盡些什麼推動藝術化城市的心力嗎？我無從知曉。就連是否該在一個號稱全世界少數離市區最近的自然國家公園內設置可以破壞自然景觀的石雕，也都只有靠楊英風先生對大自然及其自身創作之間的了解與掙扎，來作一次回歸自然的評估。

　　在澳洲，國家公園的所有導遊手牽著手為了不讓政府開一條柏油路進入園區，後來他們成功是因為愛好大自然的全體國民有共識支持他們；而如果陽明山國家公園的導遊們手牽著手這樣做，恐怕會因為我們不太了解大自然該如何保護，繼而認為這只是另一次平常的抗爭而任它在許多更強大的因素之下，悄悄地被掩蓋過去。

　　不過，最可怕的事是，很多人在問「大屯自然公園在哪裡？」，或許過不了多久，我們找到這座公園，發現她早已以石雕公園為名而名聞中外，而非以她最可貴的──大屯杜鵑、台灣藍鵲、水生植物和賞蝶步道為傲。

　　這就是我們心愛的國家公園嗎？

原載《中國時報》1992.5.30，台北：中國時報社

靜觀雕塑品　尋找中國根　構築人文美
楊英風美術館　藍圖已成雛形

文／賴素鈴

　　台北市的重慶南路和南海路口，人車穿梭的繁囂無擾於路旁「靜觀樓」的自得，這裡正構築一個中國人文的美學世界，七月七日起，它的名字是「楊英風美術館」。

　　原本作爲雕刻家楊英風住所及工作室的「靜觀樓」，雖然基地不大，但複式樓層空間變化豐富，五、六年前楊英風設計興建時，就已考慮到要做爲美術館的空間，目前將先行開放的爲地下樓到三樓，預計一年後，整座靜觀樓（七層）及位於南投埔里的「靜觀別院」都將加入行列。

　　「大型雕塑及戶外雕塑都將陳放在埔里，在定位上，埔里以文化休憩爲走向，台北則較偏重學術，除了雕塑、繪畫作品展示，還將成立景觀雕塑研究室，累積整理資料也舉辦講座、座談。」楊英風爲美術館的未來已在心中勾好藍圖，而目前已現雛形。

　　爲了具體營造雕塑意念中的中國美學境界，楊英風以攝影家莊明景所拍的系列中國山光水色作品，與他的雕塑相互呼應，線條簡練的明式家具也應用於空間中，楊英風說：「希望讓大家了解從雕塑也可以尋找中國的根。」他環顧一室歷年作品，曾有的影響及構思湧湧而現，彷彿翻閱一冊冊厚厚的日記。

原載《民生報》1992.5.31，台北：民生報社

處於轉型期中的當代台灣佛教藝術

文／江燦騰

　　眾所皆知，佛教藝術的創作，在近代以前，主要是針對佛教信仰上的需要而從事的；作為藝術品來鑑賞，乃是其第二義的功能。因此，以寺院供奉為主；純生活上的裝飾，則甚罕聽聞。而國外美術館的收藏和私人擁有者，往往是經歷文化掠奪或其他因素，所促成的宗教藝術品的淪落。若非如此，從佛教藝術創作的儀軌來看，即很難瞭解斷頭或斷臂菩薩，會被單獨陳列出來。何況即就戒律衡準，身體殘缺，也不符僧格的師範形象。因此，過去台灣的佛藝展，所創作的頭像或胸像，如非得自國外美術館收藏品的暗示，即創作者有意突破傳統，從藝術創作自由化的角度，對自己理解的佛教信仰內涵，賦予新時代的意象詮釋。此一現象，說明當代台灣佛教藝術創作，正處於轉型期的風格特色。

　　我們作如此分析，意在替當代台灣佛教藝術創作展，所出現的一些新風格，先作一些藝術史的定位。我的本行是研究台灣佛教史，因此以歷史的眼光來看待此次佛藝創作展的風格變遷，及歸納其意義，毋寧是很自然的。

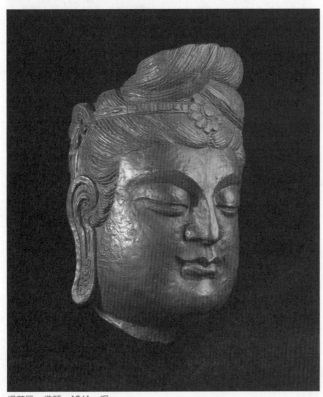

楊英風　佛顏　1961　銅

　　以下我擬分數點說明：首先，我個人的初步看法，認為此次第三屆的作品，和第二屆相較，在整體性的風格轉變，並無太大差異。就個別的作品來看，像楊英風雕刻的〔佛顏〕作品，雖在造型上略有改變，但如果熟悉楊英風過去佛藝作品風格的人，仍可以捕捉到前後風格的連續性。同樣的，像此次朱雋的〔佛頭〕，雖然在佛頭頸部插了一根細不銹鋼條，但就其頭部的造形和顏面的圓胖線條表現來說，仍是和過去類似。像這樣的作品，實驗的意義，遠大於風格上的意義。換言之，這僅是在材料上和局部軀體造型上作強調，既

脫離傳統佛教的儀軌，又尚未形成新的藝術風格，只能以轉型期的特徵來界定。不過這樣的風格特徵，是否能為觀賞者所接納？只有等展出時，才能看出實際的反應了。

其次，在傳統中國的佛教藝術造型上，能中國化而又開創新典範的，就屬濟公、彌勒和觀音三者了。而這三者的造型，其實是經歷「唐宋的變革期」後，才出現新的風貌。瘋瘋癲癲，不禁酒肉，卻又有通神和愛心的濟公，一方面是十八羅漢之一的降龍羅漢，一方面是梁代寶誌和尚的宋代新版，使庶民和藝術家，都不約而同地喜歡這樣「世俗化」的有趣體裁，並流傳迄今，魅力不衰。而大肚子笑呵呵的胖彌勒，以及穿白衣或全身穿戴時髦若唐代舞姿的觀音菩薩，也同樣結合了中國民眾的本土信仰意識，才出現與印度本土截然不同的造型

楊英風認為佛教藝術雍容自在的氣度，是中國藝術史上最精采之處。

風格。宋代的木雕觀音，即是在這樣的藝術養份之下，達到了中國佛教藝術雕刻的頂峰。假如這一創作的歷史經驗可供借鏡的話，那麼李松林先生的木刻作品，正是唐山傳統風格的繼承，證明在台灣民間的藝術中，依然長久保存著這一藝術傳統。同時，他也依台灣民眾特愛的「白衣觀音」造型，不斷地刻出他的優秀作品。因此，我們在觀賞李松林先生的木刻作品時，不能忽略了他和傳統結合的一面，以及他充分「本土化」的表現內涵。而此次曾崑祿的作品，雖然造詣上稍遜李松林先生，但其創作方向，依然是可以肯定的；原因就是他能具有「民俗」成份的鄉土風格。

　　接著要特別提出來檢討的，是侯金水的石雕作品。他的〔墮落佛〕充滿批判的諷刺性，此件作品是《佛教文化》創辦人李政隆先生的收藏。從佛教徒信仰層面來看，創作這樣的諷刺作品，是對佛陀不敬的，也是對出家僧侶的無禮。試想佛陀和僧侶，皆屬有道之士，為眾生而奔波，豈可譏彼等為享受太過，肚肥欲墜？但從批判的類型來看，其實乃是針對某些佛教弊端而發，不盡然是無的放矢。假如從藝術創作和社會批評的角度來給予定位，則應屬具有「原創性」風格和有文化意義的代表作品。不過，觀眾將如何看待此一受爭議作品？必須留待正式展出時假以實證！

　　此外，我要提到李秉圭的〔釋迦出山〕木雕，其原型是日據時期台灣本土天才藝術家黃土水，為龍山寺所塑的不朽傑作。此次改以木頭刻出再翻銅，依然有幾分神似。瞭解台灣藝術家的人，無不嘆服黃土水當初能以如此精湛的寫實手法，為台北龍山寺塑造出無比珍貴的佛教藝術品。其實，黃氏並非專以佛像為創作主題之人，可能也不熟悉傳統的佛教儀軌；然而，他擬想佛陀在苦修後可能的消瘦模樣，並忠實地將其表現出來。在這一層次上，黃氏是深得佛藝創作精髓的。雖然，習慣於理想佛陀造型的人，會嫌其過於寫實化，可是，真正的修道者釋迦，不應該就是如此的出現在當年的印度嗎？正因為黃氏能擺開傳統的圓滿造型，完全依自己對自然人性的體驗而將其具象化呈現出來，所以〔釋迦出山〕這件作品，時至今日，仍被奉為典範。

　　最後，我必須說，以上只是我作為台灣佛教史研究者，對當代台灣佛藝創作的幾點粗淺觀察。由於不是創作者，或專業藝評家，所寫若有不當之處，敬請不吝指教。

原載《般若文教》第28期，1992.6.1，台北：靈鷲山出版社

台灣雕塑　史料蒐研　起步有望

文／賴素鈴

　　黃土水是目前所知台灣最早的雕塑家，但焉知沒有更早的先驅煙沒於歷史中？尋回歷史族譜的自覺已漸建立，一片蕪土的台灣雕塑史料蒐研工作也將開步走。

　　以墓園事業跨足雕塑界的金寶山企業，將於六日於台北開幕的「借山堂」專業雕塑畫廊，設有雕塑史料研究小組，打算著手收集整理日據時代以來的台灣雕塑史料；而國立藝術學院的傳統藝術研究中心及揚英風美術館，也都訂有雕塑史料的蒐研計劃。

　　這項工作龐大而艱鉅，開步走之後也仍需漫長的奮鬥歷程，藝術學院傳統藝術研究中心主任林保堯，便直指目前的台灣雕塑史的蒐研仍在「零」的階段。他指出，台灣美術及攝影史料已逐步累積，但雕塑史料的蒐研比起平面藝術項目更為困難，即使資料圖譜的建立也不容易。

　　林保堯指出，雕塑家作品散佚各處後，想拍照保存紀錄，受限於雕塑體積、重量等諸多限制，都增加作業困難，目前雕塑史料蒐集，大多仰賴個人的收集，他認為，雕塑家楊英風這方面的工作做得最齊全。

　　「楊英風美術館」台北館將於下月七日開幕，由於個人習慣及自覺，楊英風保存了豐富的個人資料，包括歷年每件作品由構思草圖到相關紀錄檔案；在楊英風的計劃中，美術館還將成立「景觀雕塑研究中心」，蒐研台灣雕塑史料。

　　「借山堂」則已刊登廣告，向各方廣徵雕塑史料，借山堂總經理蔡宏明表示，借山堂有蒐研雕塑史料的決心與誠意，但這不是少數幾個人就做得成的事，更需要廣納各方意見與協助；七日下午三時，將舉辦座談先釐清雕塑史料的研究方向、雕塑的定義等觀念，而「雕塑史料研究小組」成果將出版台灣雕塑史料彙編。

原載《民生報》第14版，1992.6.2，台北：民生報社

別綁住自己

文／**天官賜**

　　那一日和老友詹去拜訪楊英風老師，走進他的作工作室立刻被他現代造型的北魏佛相吸引，直覺得，這老人有東西，有一種心情，但不知他是什麼樣的老人。

　　紅通的大臉，脫皮粗糙的大手，有些兒遲緩沈思的眼神，爲了朋友替他規劃的茶水間，他一再說：「簡單一點、簡單一點」，從簡單中帶出了他和朱銘先生的一段因緣。他說第一次教朱銘雕刻的時候，他只告訴朱銘：「不要綁住自己」，這句話在爾後朱銘的手有了疼痛，不適合再作木雕的時候，他不局限在木頭的素材裡，轉向更多方面的發揮，也有了更多的自信。

　　在我問他，他的作品中表達了什麼時，楊老師只告訴我：「有信心就去做吧」，他說他對中國文化越來越有信心，到過黃山，他覺得黃山上每一株蒼松都是中國人，蒼松在懸崖峭壁上生長，一般人覺得怎麼可能，但是「有信心」什麼都可能了。

　　把傳統的中國文化融入現代，融入生活，楊英風的作品成了現代雕刻的里程碑。他是個像小孩的老人，怯怯生生，他玩石、造景、雕刻，也像小孩般模仿王羲之蘭亭序的筆意，一石一畫一景，都是行雲流水。

　　「別綁住自己！」「有信心就去做吧！」

　　莫不，這兩句話也是他自己的座右銘。

原載《中國時報》1992.6.29，台北：中國時報社

我們只要自然　不要石雕？！

文／劉和純

　　陽明山國家公園特約解說員聯誼會及澄社等單位發表聲明，指出「大屯山自然石雕公園」計畫，違反國家公園精神、違反森林法……，是開倒車的現象。

　　陽明山國家公園特約解說員聯誼會昨（五）日提出「大屯自然公園要自然、不要石雕」的聲明，聲明中提出「大屯山自然石雕公園」計畫，違反國家公園精神、違反森林法、違反陽明山國家公園計畫、破壞生態、主題與環境精神格格不入、決策過程不合體制、遊憩承載量過於飽和、破壞自然景觀等重大缺失。

　　澄社昨（五）日召開記者會聲援「陽明山國家公園特約解說員聯盟會」，發表「要自然、不要石雕」的聲明，要求相關單位不要公然違法、耗資兩億公帑，只為造就一個過了氣政治人物的「偉業」。

　　前中華民國國家公園學會理事長王鑫表示，他曾親自與提議人總統府資政謝東閔提示過「大屯自然石雕公園」不當之處，也曾行文謝資政、內政部長吳伯雄、文建會主任委員郭為藩、陽明山國家公園管理處，說明在國家公園蓋石雕公園的破壞性，但都沒有得到善意的回應。另外此案並未經過「國家公園計畫委員會」的討論通過。

　　而留美景觀建築師華昌琳，並對楊英風所提出「大屯山自然石雕公園」規劃報告書的專業性提出質疑，由於目前全世界的國家公園管理都是走向自然保育，而我國竟然有此開倒車的現象，然不成一向講求「天人合一」的中國人，對自然的敏感度特別差，國人對國家公園保育觀念之淡薄，不了解都市景觀公園及自然景觀公園的分野，委託單一的民間藝術家做規劃自然公園景觀，規劃的專業性令人質疑，規劃報告書中充滿牽強附會的字眼，看得出是很粗糙的報告書。

　　澄社社員何懷碩則認為，中國人講得最陳腔濫調「天人合一」的精神，學術界、官場扭曲「天人合一」的精神到什麼地步？而且決策過程以政治干涉文化，以泛政治化的立場控制一切，此案委託謝資政之子的好友楊英風統籌規劃，修改法令、執行，楊英風幾乎成了藝術界的勞工處，很多公共工程都有楊英風的手筆。

　　藝術學院教授夏鑄九也表示，「大屯山自然國家公園」是以藝術為名、政治支配文化的事實，在自然國家公園沒有延請景觀建築師來設計，卻以藝術家外行充內行來規劃，此案提醒我們看清什麼是藝術家？什麼是藝術？

　　澄社社長瞿海源則做了結論，表示「大屯山自然石雕公園」在法理上說不過去，以特

權修訂法令,而設計、規劃、執行相當草率,此案沒有經過國家公園計畫委員會討論,經費由文建會提撥,政府決策過程很有問題。

原載《自由時報》1992.7.6,台北:自由時報社

【相關報導】
1. 蘇嫻雅著〈要自然,不要石雕 陽明山解說員、澄社教授群公開反對將「大屯自然公園」改造為「石雕公園」〉《中國時報》
1992.7.5,台北:中國時報社

令日本高球場幡然改觀
楊英風〔茁生〕鋪陳大氣魄

文／賴素鈴

　　雕塑家楊英風去年創作了這件〔地球村〕，以七件不銹鋼塊面的組合象徵不同文化的共容並存，由這件作品再發揮擴展爲十二件組作的〔茁生〕則將於月底完成於日本筑波霞浦國際高爾夫球場，楊英風爲這個球場所作的景觀規劃設計，是他創作歷程中規模最大，也是他最滿意的景觀雕塑案。

　　這個雕塑案自一九八七年即展開，到本月底四大件不銹鋼作品完成後大功告成，整個球場將儼然楊英風作品的雕塑公園，與老松林、綠草地相互輝映；除了不銹鋼作品，楊英風以當地巨石所作的石景佈置，也以大氣魄的手法，展現與日本庭園景觀截然不同的空間美學。

原載《民生報》1992.7.7，台北：民生報社

〔茁生〕由這件〔地球村〕衍生而成，12組一件，高11公尺餘，將矗立於球場的老松林前。

中國人做的庭園眞的不同

楊英風景觀雕塑　得意巨構　日本人驚歎讚賞

文／賴素鈴

　　四十餘年創作生涯，雕塑家楊英風所承製規模最大、也是他最滿意的景觀雕塑案，即將完成於日本筑波霞浦國際高爾夫球場，在極爲重視庭園造景的日本，以中國人的美學觀發展截然不同的庭園佈置，在台北楊英風美術館開館前夕尤其別具意義。

　　這所高爾夫球場鄰近筑波城中心，擁有數百年的老松樹林及大片青翠草地，楊英風自一九八七年來，以當地所產巨石在這裡創作石景，一直到今年春天，再以數千噸的巨石完成共計五處的石景佈置，整個景觀案，到本月底他再次赴日，完成四大件不銹鋼雕塑（其中一件爲十二件一組）後，全案才大功告成，在他歷年創作中，這個案子是集中一地數量最多，也是最完整的一次。

　　「在我的創作歷程中，這個景觀案對我具有相當意義。」楊英風在留日期間就經常感慨日本保留了濃厚的唐風，而中國傳統空間美學觀念在現代生活中卻日益淡薄，當他接受

兩公尺餘的〔天地星緣〕將於月底在筑波完成。

好友委託他為所經營的高爾夫球場設計景觀，並聽到球場主人的驚歎：「中國人做的庭園真的不同。」那快樂難以言喻。

由於一絲不苟的民族性格，日本庭園結構嚴謹而拘泥於尺度，「我讓石頭本身展現它自然的美，不加雕琢，這是來自魏晉石雕的領悟。」由於自然就是美，楊英風的石景佈置製作時的快速與果決讓日本庭園師大吃一驚；當〔茁生〕、〔天地星緣〕等不銹鋼作品也矗立完成時，這個球場將儼然楊英風作品的雕塑公園，楊英風還計劃在楊英風美術館開幕活動中播放日本NHK為這個規劃案所拍的記錄片，作為他創作歷程的註腳。

原載《民生報》1992.7.7，台北：民生報社

靜觀樓今起開放
美術館的開幕活動
九月將分三天舉行

文／賴素鈴

　　今天起，台北的南海學園文教圈又添一文化點，位於重慶南路、南海路口的楊英風工作室「靜觀樓」，今起將以「楊英風美術館」的新貌開放參觀，但美術館的開幕活動預計將延至九月才展開。

　　為了趕在今天開館，工作人員緊鑼密鼓地加緊佈置工作，但楊英風對目前的準備狀況仍不滿意，並希望在美術館專集出版後才慎重的發出邀請函，所以開幕活動在他赴日完成筑波的景觀案，且一切就緒後才舉行。

　　美術館企劃徐莉苓表示，開館後希望能聽取各方面意見就佈置與空間作調整，美術館也將針對每件作品解說，使觀眾了解楊英風的創作理念；正式開幕則配合主題展「景觀造型與環境雕塑」，舉辦系列講座，楊英風也將出版數冊論文，正式的開幕酒會預計以三天的分批方式招待不同領域的來賓。

原載《民生報》1992.7.7，台北：民生報社

石雕遠離大屯山！
社會建言內政部文建會聲稱另覓地點
文／張伯順

針對連日來社會各界批評政府籌設「大屯山自然石雕公園」的聲浪，文建會和內政部昨天打破沈默，表示不排除另覓其他適當地點的可能性，至於是否維持原案，月內將交由規劃小組開會決定。

在陽明山國家公園的大屯山自然公園內設置數十座石雕的計畫，由主管機關內政部統籌，文建會負責甄選石雕作品與創作經費業務。本月初，澄社和陽明山公園特約解說員聯誼會，聯合召開記者會指出，放置石雕足以破壞自然生態保育和景觀，還認為規劃決策過程沾有政治色彩。

石雕公園委由雕塑家楊英風規劃，以「天下為公」為創作主題。文建會主任委員郭為藩解釋說，推動在公園內設置石雕，是國建六年計畫公共環境美化方案之一，每年編列一千萬元創作經費，三至五年逐步實施完成，兩億元經費是訛傳。

郭為藩表示，石雕公園原始構想是由總統府資政謝東閔提出，希望發揚中國人「天下為公」的人文精神情操。謝資政的本意很單純，不料卻引起外界「泛政治化」的聯想。

昨天下午，文建會召開甄選石雕作品小組會議，謝東閔的兒子謝孟雄也出席。

郭為藩從謝孟雄的口中，得知近來謝東閔心情鬱悶，因為自己的一番好意卻招致外界批評。

內政部常務次長居伯均也在會議中，轉達吳伯雄部長不堅持設置大屯山自然石雕公園的立場。

針對外界提出違法設置石雕公園的指責，文建會聲稱絕未違反「國家公園法」。至於另覓地點的腹案，郭為藩表示仍以正規劃興建的公園為目標，如台北市七號公園、草屯九九峰、台北或高雄都會公園等，均頗為理想，因而，甄選石雕作品會繼續進行，設置石雕將以配合自然景觀為前提

郭為藩已收到「澄社」的信函，他表示會儘快和對方溝通；另外也希望和台北市長黃大洲洽商挑選公園事宜。

原載《聯合報》第18版，1992.7.18，台北：聯合報社

【相關報導】
1.李玉鈴著〈石雕公園未必設大屯山　郭為藩：外界不要做政治聯想〉《聯合晚報》第9版，1992.7.17，台北：聯合晚報社
2.紀慧玲著〈大屯山不適合設石雕公園？　各界有意見　文建會希民眾提供地點〉《民生報》第7版，1992.7.18，台北：民生報社

新縣徽水火同源出爐
雕刻大師楊英風設計
將安置體育場做爲精神堡壘

文／吳美芸

　　經縣長李雅樵邀請多位藝術雕刻家設計多年的台南縣新縣徽，廿一日出爐，由名雕刻大師楊英風所設計的〔水火同源〕不銹鋼雕塑品雀屏中選，李縣長還指示把此設計興建成高十點五公尺的巨作，擺在縣立綜合體育場做爲台南縣的精神堡壘。

　　李縣長表示，自他上任以來，一直感到台南縣的縣徽，只是中間一個「南」，兩旁各有一條麥穗，此種設計在以往是象徵台南縣是個典型的農業縣，原無可厚非，可是近年來，台南縣在建設、藝文、工商方面已有相當長足的進步，這種純「農業」觀點的設計已不能再代表及象徵台南縣的精神了。

　　所以，在他苦思之下，覺得台南縣地處嘉南平原，自然景觀山明水秀，尤以關仔嶺爲一遠近馳名的觀光勝地，其中又以「水火同源」一景更爲遊客嘆爲觀止，因此自其上任六

設計出爐的台南縣新縣徽，構思取自「水火同源」。

年來一直構思希望能以「水火同源」來代表台南縣的精神標幟，並委託多位藝術雕刻家設計構圖。

　　結果，李縣長最欣賞由楊英風大師所設計的〔水火同源〕不銹鋼雕塑品，認爲該作品的精神與風格最能表達出他腦中所構思的「水火同源」精神及其風格。對此新作的誕生，李縣長相當興奮的說，這在他已剩一年多的任期，意義頗爲深遠。

原載《中華日報》1992.7.22，台南：中華日報社

寄中國哲思於雕塑的楊英風

文／張承俐

多年來，沈悶的建築和雜亂的街景，幾乎已扼殺了我們欣賞空間美學的天賦，然而當雕塑大師楊英風的作品一個個出籠後，終於使國人在驚異於雕塑之美時，開始思索景觀藝術的價值和必要性。

楊英風的震撼，不僅僅只是造形藝術上的突破和美感，最重要的，他的作品中時時流露出屬於中國精神，處處隱含著千年文化的哲思，並且徹底表達了東方「天人合一」的人生境界。

因此，當您站在台北市銀總行前庭的〔鳳凰來儀〕、中正紀念堂前的〔飛龍在天〕、台北國際會議廳中的〔天下為公〕，甚至紐約華爾街的〔東西門〕雕塑前時，眼睛所看到的已不僅是作品本身的美感，而是中國傳統和現代文化的極致濃縮。

曾獲得我國一九六六年十大傑出青年的楊英風，出生於一九二六年十二月四日。童年的大部份時光是在宜蘭外祖母家渡過。小學畢業後，被父母接到北京唸中學，也就是在這段時間，楊英風真正接觸到中國人生活之美，而對美術的興趣也得到正式的啟發。

中學畢業後，楊英風獨自赴日本東京美術學校唸建築系。由於雕刻、繪畫的課程深受學校重視，自然也深深影響了他在美學方面的訓練和培養。此外，在日本木造建築大師吉田五十八的指導下，楊英風開始對環境、景觀的重要性有了具體的啟蒙性認

台北市銀總行前庭的〔鳳凰來儀〕。

識，同時也造就了日後對景觀藝術的理念與執著。

　　戰爭末期，楊英風再度返回北平，進入輔仁大學美術系就讀，戰後又回到台灣進入師範大學美術系。在農復會豐年雜誌任職十一年後，得到于斌主教的協助，赴義大利羅馬藝術學院專攻雕塑。

　　回憶走過的求學歷程和人生歷練，楊英風總是用感恩的心情來看待：「近六十年來，國家、時代的變動一直主宰著我求學、工作的轉變，不論好壞，我都被迫改變、移轉。因此，我可以多看、多了解、多感受，也因此養成了我喜歡追求新奇事物的偏好，對新鮮的材料、技術總是興致勃勃……。」

　　其實，從楊英風四十多年的各種作品中，就可以明顯地窺見他不斷銳變的創作歷程。從四○年代到五○年代中期之間，他廣泛地採用版畫、水墨、素描、浮雕、雕塑、泥塑、

不銹鋼材質令楊英風癡迷。

石刻、漫畫……等媒介，以寫實或抽象形式表達農村的變遷、鄉土的生活，並開始嚐試用不同表現方法，製作許多人體肖像。此一時期較重要的作品有〔稚子之夢〕、〔無意〕、〔滿足〕、〔胡適肖像〕、〔綴〕……等。

　　自五○年代始，楊英風逐漸將創作的重心放在泥塑、浮雕……等素材上，將中國書法頓筆、飛白等韻律感予以立體化，並混合不同材質，成為該類立體化表現之先驅，代表作品為〔牛頭〕、〔渴望〕、〔十字架〕……。在此時期，他也以爆發表現實驗前衛抽象作品，如〔歐行〕、〔巨浪〕。

　　六○年代於羅馬進修期間，又回歸義大利古典寫實的風格，作品包括錢幣浮雕與寫生。六○年代後期，醞釀心中已久的景觀藝術理念終嶄露頭角，除了

以石刻、木刻創造了一系列「山水斧劈」作品外──〔太魯閣〕、〔水袖〕、〔雙手萬能〕，也以不銹鋼爲材質製作雕塑。往後三十多年，楊英風幾乎傾其全力以不銹鋼製作大型雕塑，作品散見於國內外，成爲他藝術歷程中藝術表現的高峰，且獨樹一格。重要作品包括〔鳳凰來儀〕、〔月華〕、〔東西門〕、〔茁壯〕、〔飛龍在天〕、〔常新〕……等。

直至目前爲止，不銹鋼雕塑似乎已成了楊英風的「註冊商標」，經常是國內外重要活動、場所、建築物的「地標」。他對不銹鋼材質的偏好，幾乎已到了「愛癡」的地步，他認爲，不銹鋼顏色單純、亮麗、形態簡單、高雅，有如宋瓷般乾淨俐落，最能呈現出現代科技的氣氛，而意念上又能發揮至無盡……。

雖然不銹鋼給人的感覺是如此堅硬而冰冷，然而經由大師的巧思與安排，一塊塊的幾何鋼塊竟然組合成一個個富有生命、思想的形體，充分展現了「形體有限而意念無窮」的藝術境界。據楊英風自己解釋，傳統和現代、東方和西方、有形與無形、科技和藝術，形上意念的思索結合形下作品的實踐，一直是導引他創作方向的力量。

從大師一系列不銹鋼雕塑作品中不難發現，所有作品幾乎都是自傳統意念出發，以簡化昇華的造型，完成對大自然的禮讚，創造出屬於中國現代的文化精神。深以中國傳統文化爲傲的楊英風認爲，自然對人類活動之發展實具深遠的影響，藝術的形式固然是人爲的，但此性靈的啓示是來自於自然環境，人類不過是順應自然地去實現它。「如何在自然中發現美的素質，遂成爲中國藝術最重要的命題……。」

傳承中國文化中「自然和諧」、「天人合一」精神的楊英風也深信，「物我交融」是中國美學精華所在。基於這樣的理念，他認爲雕塑本身是種增益減損的調和性工作，如何透過技巧與素材使用的調度，呈現「外師造化、中得心源」的高超境界，進而使藝術品得與自然情景交融，正是景觀雕塑的精義所在。

數十年來一直致力於創作表現中國現代精神雕塑的楊英風堅信：「憑恃這精湛深邃的文化特質，我確信在不久的將來，世界必是中國人的舞台，而致力中國美學研究、推廣美學生活化，是我最初與最終的企求。」

繼楊英風美術館落成後，目前楊英風最大的心願，是要創作一個能代表台灣最高精神象徵的巨形雕塑。且讓我們期待大師再一次的歷史性演出！

原載《湯臣特訊》第2期，頁7-9，1992.8.29，台北：湯臣開發股份有限公司

楊英風得心之作
超大型景觀雕塑
融入日本高球場

文／黃寶萍

楊英風　茁壯　1992　不銹鋼　日本筑波霞浦高爾夫球場

　　雕塑家楊英風為日本筑波霞浦高爾夫球場製作的超大型景觀，已於日前完成，日本
NHK電視台並拍攝整個工作過程，預計選擇適當時機播出。

　　楊英風運用不銹鋼及青銅設計了四件大型景觀雕塑〔茁生〕、〔茁壯〕（上圖高2.1公
尺）、〔天地星緣〕和〔太極〕，其中，〔茁生〕由十二件個別作品，最高的為十一公尺，
最小的地有二公尺高，位於球場湖畔。

　　四組雕塑均在台灣製作完成，用八個貨櫃運至日本安裝，裝置過程中還動用了三百噸
的吊車，並應用橋墩工程等相關技術，而動員的人力更無法數計。

　　楊英風表示，此次為筑波霞浦高爾夫球場完成景觀規畫，是他自認生平能將理想與環
境相互得配合最得心應手的一次。

　　楊英風製作的每件作品都矗立於樹林中，和整個環境配合，不妨害球道也不破壞環境
功能，因此球場主人決定進一步建設球場和休閒中心時，也要邀請世界傑出建築師搭配景
觀雕塑。

原載《民生報》1992.8.30，台北：民生報社

Yuyu Yang, Sculptor
Chinese Culture in Stainless Steel
by D. M. Lee

Yuyu Yang

"There is an endless reservoir of inspiration in Chinese history. The most complete achievement is finding the beauty of your own culture."——Yuyu Yang

Born in Ilan, Taiwan in 1926, Yang Ying-feng, better known as Yuyu Yang, has become one of the leading voices in modern Chinese sculpture. Though his art has undergone various transformations since he first began sculpting in the 1940s, Yang is perhaps best known for his striking geometric shapes in a seamless sheen of stainless steel.

Yang's early aptitude in art actually met with discouragement after he moved to mainland China to join his parents in Peking in 1940. They preferred that he become an architect instead. Heeding their advice, the young Yang pursued a degree in architecture at the Tokyo Art Academy. This schooling was to lay the foundation for his later career in sculpture.

Yang credits his many teachers as the greatest influence on his art. "I was very lucky to have several good professors who encouraged me in the area of sculpture," says Yang. "Perhaps the greatest influence in my life was my teacher at the Tokyo Art Academy, Professor Isoya Yoshira. Through his teaching of the wooden structures of the Tang dynasty (A.D. 618-907), I rediscovered the greatness of Chinese aesthetic principles - the balance of man in nature.

"It was as a Chinese student in Japan that I started to get interested in the historical beauty of Chinese art. Not just the art of the Tang dynasty but more of the three preceding periods (Wei, Chin, and Northern and Southern dynasties). The influence of Buddhism was at its most mature then, and it profoundly affected man's attitude towards nature. It created what was perhaps man's healthiest place in nature, free, grand, and robust. Other forms may be more sophisticated, but

none have the energy of that period. When happiness fuels creation, the effect is much more natural."

Yang began his career as an artist in earnest only after arriving back in Taiwan in 1949. He studied at National Taiwan Normal University and began to sculpt prolifically, drawing inspiration from the unspoiled countryside. Indeed, his works of the 1950s and '60s display a decidedly rustic realism. Working in relief, wood-block prints, and sculpture, Yang sought to re-create the natural relationship of man to his environment.

In 1961 Yang won a three-year art scholarship to the Rome College of Arts. This proved to be an eye-opening experience for him: "It was my first opportunity to see Western art first-hand, and to travel in Europe. It made an enormous impression on me."

Nonetheless, Yang does not count himself among those who feel that one must adopt Western culture in order to survive in the modern world. On the contrary, he asserts, "The more I compared Chinese culture with Western culture, the more confident I became. There is an endless reservoir of inspiration in Chinese history, and through correct role models, the most complete achievement is finding the beauty of your own culture."

Yang feels that Chinese culture is deep and full of subtlety. Although this seems to be a century of Western cultural dominance, he resolutely persists in his preference for East over West. He notes, "My hope is that one day the Chinese will come to see the beauty of their own culture."

Awards Galore

Others were impressed by Yang's vision of beauty. Winning his first award (an honorable mention) at the First International Youth Arts Festival in Paris in 1959, Yang went on to accept a prize from the International Art Saloon, Hong Kong in 1962 (Silver Award). He was Taiwan's first Medallion sculptor, an honor granted by the prestigious Medallion Sculpture Association of Italy, and was selected as one of Taiwan's Outstanding Young Men in 1966. In that same year, he was also awarded the Gold Medal for painting and Silver Medal for sculpture at the Olimpiadi d' Artee Cultura, Abano Terme, Italy.

International recognition was followed by success at home, with the commissioning of sev-

eral high-profile pieces in 1970: the Chinese Gate at the Lebanon International Park and sculpture for the Chinese Pavilion at Expo 70 in Osaka, Japan. Major works were completed each successive year for prestigious commissions from the Mandarin Hotel, Singapore; the Hakone Sculpture Museum, Japan; Water Street, New York; the Chinese Pavilion at the World's Fair in Spokane, Washington, U.S.A; and the Saudi Arabia nationwide system of parks.

Upon being asked what advice he gives his students, or what he would advise aspiring artists, Yang is clear:

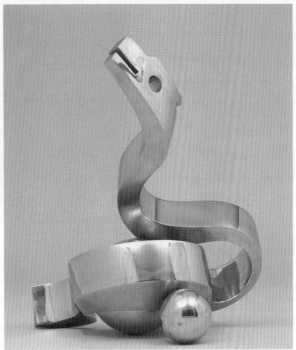

Flying Dragon 1990 Stainless steel

"You cannot develop your personality until you understand your own culture. I'm not saying that Western culture is no good, I'm saying that it's a wholly different system. It has its unique points, but it's not yours. There's probably more interest in Chinese culture in the West than among the Chinese themselves."

Of his students, sculptor Ju Ming is perhaps the best-know. Ju's signature Tai Chi series in wood and bronze echo the sentiments of Yang: exploring the relationship of Chinese culture with man and nature.

Yang adds, "I'm sure this all sounds very strict and rigid, but what I'm emphasizing here is a return to one's source. That doesn't mean returning to traditions, either. It means building an understanding of one's culture in order to create something new and meaningful."

Yang doesn't just say, he does. Staring to experiment with stainless steel abstractions in the late 1960s, he was increasingly attracted by the purity and strength of this new medium. Though

seen as a hard and cold material, Yang nonetheless feels that the curves and contours of his designs balance the unyielding nature of the stainless steel.

Yang embodies his philosophy that it is possible to draw from historical sources and inspiration without living an artistic life of repro-

East-West Gate placed in front of the Orient Overseas Building, Water Street, New York, USA, 1973

duced history. The reality is here and now, and Yang's stainless steel works bring that point home. The themes are distinctly Chinese – phoenix, dragon, water buffalo, Buddhist ideals – but the execution is distinctly modern.

"Chinese society today feels that it must copy the west in order to succeed," he explains. "But you cannot stand up on your own by pretending to be something you are not. Japanese culture is a good example. They are Western on the outside, but Japanese through and through. They believe in their culture, and so have power."

Two-way Misunderstanding

Yang doesn't think that East-West misunderstanding is a one-way street. "In a certain sense, I think the West also misunderstands Chinese culture. We are seen as being too polite, not competitive, not overtly aggressive⋯so we aren't strong enough to compete in the contemporary world. But there is a complex set of values involving flexibility and subtlety which lends a deeper strength to Chinese culture. Rather than being single-minded and individual, the Chinese understand the concept of balance and consensus.

"Perhaps the most important difference is that in the West, man thinks he can control or tame nature. The Chinese have long ago learned that one must live with the forces of nature, in

harmony, side by side - they don't expect to subdue nature. It's dangerous not to have faith in one's own culture. Maybe I was just lucky in my education to have learned that my culture is good. I spent some time in Peking, and so had a chance to appreciate it first hand."

Yang is also an accomplished photographer and has many breathtaking photos of scenery from Yellow Mountain in mainland China. His favorite is that of a 1,000-year-old pine, standing alone on a snowy mountainside. This pine, Yang explains, "has such a strong will to live that it is the only plant to survive on this steep mountainside. In harsh surroundings, it can still flourish and be beautiful. Its beauty has depth because of what it has overcome; it has earned its right to live. It represents the Chinese spirit to me; the Chinese can survive anywhere because they have the ability to be strong."

The recent surge of environmental concern heartens the sculptor. "Everyone joining together to preserve life and nature is a return to a much needed human core value. Like during the Northern and Southern dynasties, there's a rediscovery of joint energy, respect for nature, an understanding of balance, and a recognition that pure selfishness is harmful in the long run. At least we have come this far."

The main repository of Yang's art is his museum in Puli, central Taiwan. Here a large building and vast grounds house both indoor and outdoor pieces.

The Yuyu Yang Lifescape Sculpture Museum will open on the first to third levels of his Taipei office at 31 Chungching South Road, Section 2 at the end of September. Printed materials and artworks will be on rotating display for three-month periods. "The main theme of all the works - and they're not just mine but by Chinese artists from all over the world - is the relationship of Chinese culture with all of nature. By introducing the uniqueness of Chinese culture, we can enable people to see the balance."

"Travel in Taiwan", Vol.7 No.2, p.50-53, 1992.9, Taipei : Vision International Publishing Co.

In Japan
Yuyu Yang turns landscape designer

If Yuyu Yang was beaming on his return about two weeks ago from a trip to Japan, the reason was simple. He just saw the completion of a landscaping job close to his heart.

Yang was responsible for the landscape design of the Kasamigaura International Golf Course sprawling over a land area of nearly 80 hectares in Tsukuba, Japan.

From the start, NHK followed closely the implementation of Yang's design. In due time, the Japanese television network will air a documentary on Yang's pet project.

About three or four years ago, while on a visit to Japan, Yang was requested by the golf course owner to create the landscape design of golf links. What the artist took to heart at once was the exploration of the rock materials around for use in developing natural and pleasant surroundings for golfing enthusiasts. At the same time, he turned to Chinese philosophical symbols

Taiwan scultpor YuyuYang introduces his stainless steel works of art on the sprawling green of the Kasamigaura International Golf Course in Tsukuba, Japan. Initially Yang only tapped the national rocks found nearby for the landscaping job. But eventurally he shipped of his sculptures to the site.

to come up with an aesthetically appealing environment.

Upon the completion of the design of the golfing grounds, Yang was prevailed upon to produce big-scale sculptures as points of interest against a verdant golf setting.

Yang tapped stainless steel and bronze in evolving his series of sculptures – *Birth*, *Growth*, *Tai Chi* and *Cosmic Encounter*.

The *Birth* series consists of 12 pieces with the tallest one measuring 11 meters and the smallest one reaching only 2 meters. Erected close to wooded areas or near a man-made lake, they blend very well with the surroundings.

All these sculptures have been the result of years of creative reflection and execution. Eight containers were needed to ship all of them to Japan. The manpower that was mobilized to physically transport everything all the way to the golf course in Tsukuba for final installation indicated the magnitude of the entire project.

Yang was naturally very excited about his success in blending his ideal in landscape sculpture with environmental aesthetics.

"The China Post", 1992.9.2, Taipei

中國的「圓融」，在日本完成
楊英風的高爾夫球場景觀雕塑
文／黃絲

　　國內著名景觀雕塑家楊英風，日前風塵僕僕地從日本回國。他剛在日本佔地八十甲的筑波霞浦高爾夫球場完成了超大型的景觀規劃工作，深得好評；NHK甚至拍攝整個工作的過程，準備在頻道上播放。

　　約三、四年前，楊英風到日本旅行，受此高爾夫球場的主人之託，規劃設計球場之庭園景觀，他運用當地盛產的天然石塊，或立或臥地呈現天然性情，絲毫不假人工雕琢，這種佈置讓現場觀摩的日本庭園師驚訝萬分，並體認到中國魏晉時代曠達、舒適、圓融的生活哲學表現在美學的崇高境界。

　　繼高爾夫球場的庭園佈置後，球場主人又委託楊英風設計大型景觀雕塑來塑造霞浦高爾夫球場與眾不同的藝術氣氛。

　　楊英風先生運用不銹鋼及青銅設計四件大型景觀雕塑——茁生、茁壯、天地星緣、太極佈置球場。其中〔茁生〕一組共有十二件，最高達11M最低也有2M高，位於球場湖畔，後臨蒼翠松林，在不銹鋼自然映射的特質中，蓊鬱的松林、碧藍的天空和清澈的湖水，皆化入「茁生」的內涵中，映照出一片寧靜、詳和的仙境。

　　〔茁生〕、〔茁壯〕、〔天地星緣〕、〔太極〕等作品都在台灣費時經年製作完成，用了八個開天貨櫃運送至日本安裝，因作品非常高大，轉動不易，安裝過程中動用三百噸的大吊車，並應用橋墩工程及土木工程的技術，其間耗費時日及動員大量人力，

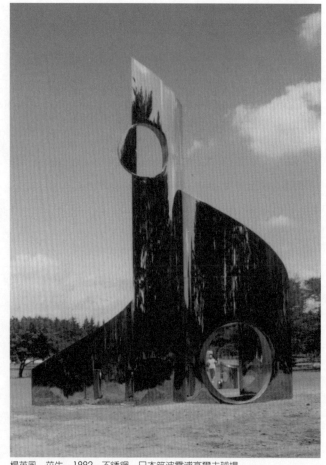

楊英風　茁生　1992　不銹鋼　日本筑波霞浦高爾夫球場

不計其數。在日本專業人員協助下順利完成,這次安裝全程,日本NHK也在現場爲整個工程的規劃製作拍攝完整的記錄。預計日後播出。

完成後的球場景觀氣勢宏偉,和日本庭園設計講究精緻、細膩的風格迥異,很多日本人看了以後非常感動,讚揚:「中國人做的庭園眞的與眾不同!」

楊英風本人表示,這四件大型景觀雕塑及球場庭園佈置,是源於中國本有的生態美學觀,表現萬物依存在自然中生長茁壯,與自然相契、結合,充份顯露「天人合一」的境界。日本筑波霞浦高爾夫球場的景觀製作案可說是環境條件最好、人力最配合、效果也最滿意的一項工程。每件作品都矗立在森林中,和大環境配合,不妨害球道也不破壞大環境功能,與整個自然的氣勢呼應,是楊英風自認生平中將景觀雕塑的理想和美學環境配合發揮最得心應手的一次。

原載《自立晚報》1992.9.6,台北:自立晚報社

【相關報導】

1.趙之穎著〈筑波掩映落霞齊飛 楊英風景觀雕塑遠征日本〉《文心藝坊》第44期,1992.9.19-25,台北:文心藝坊週刊

楊英風美術館　今天披紅綵
臨近歷史博物館，「探討景觀雕塑」特展將打頭陣

　　楊英風美術館於今（廿六）日隆重開幕，主要探討景觀雕塑，人文氣息濃厚，館內精緻典雅，靜觀別有洞天。

　　該館臨近有歷史博物館、郵政博物館、中央圖書館、自然科學博物館、植物園，還有國內一流學府及國內首善機關等等，此地可說是往來皆鴻儒、相交無白丁的文人雅士，構聚濃厚的藝文氣息。

　　這棟磚紅色的建築物——楊英風美術館，造型樸實大方，臨街的幾扇透明大玻璃，臨光映射出晶瑩剔透的靈氣，但最大的奧妙還在建築的內部，層層相疊，樓中有樓，這樣的設計不但沒有牆的隔間，即劃分出獨立的空間，視野也變得開闊，而且變化豐富，極富空間的穿透性。

　　館內裝潢更是典雅精緻，各樓層設計、功能皆具特色。設計楊英風美術館的楊英風本人表示，他的空間設計觀主要源於魏晉時期的美學觀，去探索生命本源，塑造奇特想像空間，超越我執世界的無常流變。所以此館呈現狹長三角的侷促空間，若無宏觀變化的巧思妙構很容易流於狹窄、呆板。而楊英風依照中國美學中「形虛質實」、「萬物唯心造」、「於無處有」、「空中妙象具足」的個中三昧，重新設計，並增加空間的變化，將每一層樓設計出不同高度，由地下室開始，慢慢向上攀昇，運用中國庭園的設計方式，於轉折處常讓人有驚喜之感。

　　美術館採原木色系，上置楊英風各類型作品，原木溫暖質樸的感覺予人自在、舒適。這樣的設計兼顧人性的溫暖，希望觀者能倘佯在藝術的懷抱。

　　楊英風美術館首檔展出「探討景觀雕塑」特展，呼應目前引起廣泛討論「文化藝術獎勵條例」，計劃未來舉辦一系列講座。

　　該館表示，未來除常態展覽、演講外，還將籌劃生態環保、藝術之旅及辦理國內外交流大展、巡迴展等，二樓平日備有茶飲招待。

宏揚中國美學觀
並整理楊氏著述以供研究

　　楊英風美術館在創始之初即以專門研究中國美學觀為主，他認為中國美學觀是全世界最完美的美學觀念，尤其是空間設計，在明清以前非常講究，即使是很小的空間也可以設計豐富的變化，以中國庭園為例，雖不一定大，但可結合雕塑、繪畫、人文思想，予人目

楊英風美術館開幕盛況。

不暇給的感覺，其實一直在一個空間環繞。此館即秉持弘揚中國特有美學觀，期能引領國內藝術界重視民族文化的根脈。

　　楊英風美術館除將楊英風作品作有系統的陳列展示外，並積極整理其重要著述、論文以供研究。因他一生創作豐富，作品除大家耳熟能詳的景觀雕塑外，還有版畫、繪畫、景觀規劃、建築設計等，其創作從青年時期至今一貫堅持從傳統出發創作出中國現代美學觀的藝術。

原載《工商時報》第20版，1992.9.26，台北：工商時報社

【相關報導】
1. 李玉玲著〈楊英風美術館　本週六開幕〉《聯合晚報》第9版，1992.9.23，台北：聯合晚報社
2. 林麗文著〈雕塑大師多年心願得償　楊英風美術館26日揭幕〉《台灣新生報》1992.9.24，台北：台灣新生報社
3. 辛澎祥著〈楊英風美術館　將開幕　廿六日首檔展出探討景觀雕塑〉《大成報》1992.9.24，台北：大成報社
4.〈楊英風美術館週六開館　推出景觀藝術　計劃出版論著〉《自由時報》1992.9.24，台北：自由時報社
5. 張伯順著〈楊英風美術館風格獨具　「探討景觀雕塑」為揭幕展〉《聯合報》1992.9.24，台北：聯合報社
6. 賴素鈴著〈爸爸了心願　女兒展鴻圖　楊英風美術館　這星期六開幕〉《民生報》1992.9.24，台北：民生報社
7. Nancy T. Lu, "Sculptor Yuyu Yang realizes dream museum partially--for a start", *The China Post*, 1992.9.24, Taipei
8.〈楊英風美術館昨開幕〉《經濟日報》第15版，1992.9.27，台北：經濟日報社
9. "Yang Museum opens", *The China News*, 1992.10.27, Taipei
10. "Dream Museum", *Asia Art News*, p.24, 1992.11-12, Hong Kong

規劃日本筑波高球場　佳評如潮
表現萬物在自然中生長茁壯，傳達天人合一理想

　　國內著名景觀雕塑家楊英風大師頃從日本回國，剛完成佔地八十甲的日本筑波霞浦國際高爾夫球場大型景觀規劃工作，各方佳評如潮，日本NHK在現場為整個工程規劃製拍記錄，預計日後播出。

　　日本筑波霞浦國際高爾夫球場景觀規劃製作案的成功，不僅提昇該球場的企業形象，也帶動其他同業了解結合藝術既可美化環境，又可充實精神生活內涵，樹立企業獨特風格，增加競爭力。該球場主人計劃更進一步組成國際第一流球場和休閒中心，預定邀請世界傑出建築師搭配景觀雕塑，以樹立獨特風格。

　　該球場整個景觀製作案包括：以當地所產的數千噸巨石創作布置成球場內自然庭園石景，和運用不銹鋼及青銅設計製作四件大型景觀雕塑——茁生、茁壯、天地星緣和太極十二件一組的〔茁生〕大型不銹鋼作品是其中精華，高十一米。不銹鋼及青銅作品都在台灣費時經年製作完成，用八個貨櫃運抵日本安裝，工程浩大。

　　楊英風表示，這個景觀製作案是運用中國的生態美學觀，表現萬物在自然中生長茁壯，人類發揮創造力調和生活，使生活與自然結合，生命與自然相契，表達天人合一的理想。這製作案可說是外在條件最好，與整個自然的氣勢相呼應，是楊英風自認生平中將景觀雕塑理想與美學環境配合發揮最得心應手的一次。

原載《工商時報》第20版，1992.9.26，台北：工商時報社

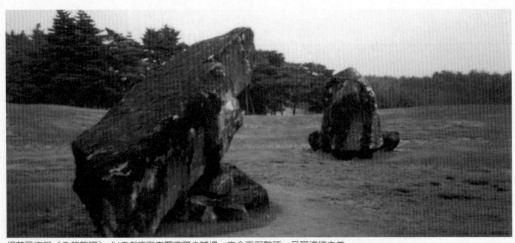

楊英風作品〔兔起龍躍〕，以自然庭石布置高爾夫球場，完全不假雕琢，呈現淳樸之美。

冷的不銹鋼　熱的中國情

文／史玉琪

　　九月，秋陽沾金，位於重慶南路、南海路交口的靜觀樓從地下室、一至三層美術館部分，進入緊鑼密鼓的施工階段，扛著夾板的木工走進去，不一會兒，腰肩繫著電線的電工又走出來。站在樓外，可以聽見斷續的電鋸切割聲，偶爾還能感到一瞬銳利的金屬反射光。

　　這幢狹長形的七層樓房，將複合楊英風美術館、事務所、台北工作室乃至將來的財團法人藝術教育基金會等多種功能。民國五十年的時候，楊英風剛辭去做了十一年的「豐年」雜誌美編工作，便向銀行貸款買了這個房子，沒多久隨即接受于斌校長委派赴羅馬，一待三年；如今眼前這幢建築物，是重新規劃建造的，但是它前臨植物園、史博館，後倚中正紀念堂及環邊的三所學校，處在濃厚的文教區中，優異的地理位置多年來不變。

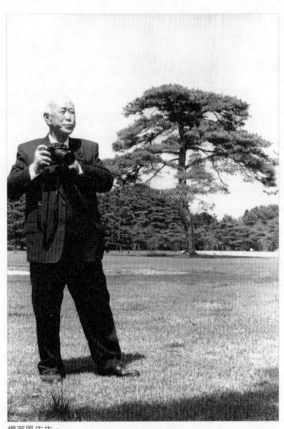

楊英風先生。

　　經過工作人員的指引，我們直上七樓拜訪楊英風先生。周一的早上十點鐘，他已埋首工作中，身著一襲牛仔藍暗花的長袖襯衫，手裡握著他曾說過「鍾愛一生的器物」——剪刀，正在處理資料。察覺我們到訪，他隨即起身愉悅爽朗的招呼著，然則目光卻似深深沉浸在什麼故事中，寧靜且遙遠；在後來近兩個小時的訪談中，他不疾不徐的暢述一甲子以來，個人成長、學習和工作上的歷程，語鋒機智幽默，在陣陣開朗的笑聲中，寬闊挺拔的身體姿勢卻是斯文謙遜的，充分流露出溫文儒雅的中國文人氣質。

　　享有世界讚譽，並擁有國際藝壇間許許多多榮銜的景觀雕塑大師楊英風，曾說過，做一個藝術家，他「慶幸生為中國人」，對他的生命、藝術創作來說，中國文化恆是一股綿長無盡的滋潤。籌設美術館和財團法人藝術教育基金會的構想，便是源於中國文化藝術涓

滴傳承的心意。

望族子弟孤寂的童年

說起來，以「中國的藝術家」自詡的楊英風，生正逢時，注定走上不平凡的一生。

民國十五年多天，楊英風生於富庶美麗的蘭陽平原。楊家在宜蘭是望族，他的父母遠赴大陸東北經商，三年難得回家一次，身為長子的他從小跟祖父母一起生活。可以想見，童年的生命情調，孤寂的色彩較重。操作剪刀、漿糊的美勞創作，很自然成為他可以投入幻想的天地。但是寬眉大耳的楊英風，並不是封閉孤僻的孩子，相反的，田園風光吸引他走出戶外，無論小橋流水或山光海影，給他一種情緒上的撫慰和擁抱，大自然美學自此在空曠單純的心靈上深深紮根。

大師回憶道，即使今日足跡已踏遍了世界各地，雙眼飽覽了無數美景，童山已濯濯、半世紀已過，最美最溫慰的夢境，仍是童年與大自然相契的幸福感。

小學畢業時，楊英風雙親的事業在北平安定下來，並將他帶到北平讀中學。雙親的這一決定，對楊英風有兩個重要影響，其一，母親為取信家族，最後一定會回到台灣跟整個家族團聚，在當時便為年僅十三歲的楊英風許下婚約，允諾二十歲時一定會回來迎娶親戚的女兒；其二，民國二十多年的北平，正是中國民間生活文化另一鼎盛時期，對台灣孩子楊英風而言，「感覺好像到了天國一樣」。北平紅紅高高的城牆，抽象渺逸的亭臺樓閣，還有泱泱大方、文質彬彬的「北平人」，這種中國生活美學上的刺激對楊英風來說影響深遠。

中學畢業後楊英風執意走雕塑的路子，令他的父親非常擔憂，以為「雕塑不外就是刻刻神像、做做泥菩薩！」這是工匠的事，將來靠這行吃飯，注定辛苦。多方打聽之後，發現日本東京美術學校（即今日的國立東京藝術大學）設有建築系，學習科目包括雕刻和繪畫課程，既能顧全楊英風的「前途」，又能滿足他的慾望。

故都風情潛移默化美學觀

楊英風永遠感激熱愛攝影的父親這份愛子之情及抉擇，因為東京美術學校的建築系，不同於一般工學院建築系，他專門研究人與建築物之間的關係，所謂「景觀」和「環境」的觀念便啓蒙於此。再加上兩位好老師——日本木造建築大師吉田五十八，師承羅丹思想

的雕塑家朝倉文夫，對於楊英風的觀念和技巧上，助益非常大。

他還記得吉田五十八在課堂上以日語讚美中國唐代的建築境界，指示學生們務必要好好研究中國文化。聆聽師訓中，全班的日本同學微微感受到這個唯一的中國學生背後的文化涵養，來自於一個悠久博大的國度。

摻雜著榮耀，楊英風興奮極了，他在日本從人性的立場學習美術建築，而教授卻告訴他，中國是研究這個境界最高的國家，燃起楊英風不滅的學習熱情。

建築系還沒念完，東京開始遭受轟炸，楊英風難違母命，回到故都北平，進入輔大美術系繼續課業。經過專業課程的導引、經歷東京、北平兩地截然不同的風格比較，這個時候的楊英風已脫離年少時期模糊的耽美，他一方面虛心學習國畫、油畫和雕塑；一方面遨遊大同、雲岡等地石刻造形，並學打太極拳、研讀古籍，透過有形無形的方式，理解中國文化精髓，參悟天人合一、天圓地方、陰陽五行的玄妙。一切都為了他心中隱隱成形、澎湃不已的「景觀雕塑」。

兩年後[註1]，他回台履行婚約，迎娶幼時玩伴，不料大陸卻淪陷了，父母與最小的弟弟來不及逃出，自此音訊全無廿餘年，伴隨失去的是他輔大時期許多完整的作品，以及十幾本日記。

婚後的楊英風帶著妻子到台北求發展，剛開始，他在台大植物系擔任繪圖員，直到師範學院成立藝術系，他再度成為求知若渴的學生。這次終於畢業了。[註2]

三十出頭國際聲譽鵲起

有一年，他參加全省美展，國畫、西畫和雕塑三項都參加，並均獲入選，國畫類評審勸他專研國畫，西畫類評審勸他加入西畫行伍，楊英風回答說：「我不搞純藝術，而且我喜歡立體美學，我要做環境藝術。」

他擔任了十一年豐年雜誌的美編，平面的美術工作，換得的是充足的時間，讓他更完整的吸收、消化南港中研院、霧峰故宮博物館的寶藏。在台灣第一件大型作品，應屬日月潭教師會館〔自強不息〕、〔怡然自樂〕浮雕；首次揚名國際，則屬一九五九年法國國際

【註1】編按：根據楊英風早年日記及工作札記記載，一九四六年九月楊英風考入輔大美術系，一九四七年四月回台後即未再回輔大繼續學業，故實際在輔大就讀的時間不到一年。
【註2】編按：事實上楊英風只在師院念了三年，後因經濟問題輟學，故並未自師院畢業。

青年藝術展覽會上，楊英風倍受讚譽的〔哲人〕雕像。

　　一九六三年，楊英風受于斌校長委派，以輔大校友身份赴羅馬向教宗致謝，停留時間由預計的半年延長至三年，並進入羅馬藝術學院專攻雕塑。在歐洲又適逢西方藝術思潮的一個轉換。是的，就是這樣子，在楊英風的成長、求學和創作上，幾乎每個階段，都恰巧碰上時空轉變的契機，或是國家時局的變動，或是城鄉、東西方環境的互相衝擊，楊英風說，無論好壞，他都被迫改變、轉移和適應。

　　自羅馬歸來後，近卅年裡，楊英風的作品數量包括了國內外、政府或民間大大小小數百件的委託製作，例如一九七○年，他臨危受命，在幾乎不可能的期限之內，負責設計大阪萬國博覽會中華民國館的門面，完成巨型雕塑〔鳳凰來儀〕；一九七三年，設計〔東西門〕景觀雕塑，置於貝聿銘規劃建築、船業鉅子董浩雲出資興建的紐約東方海外大廈，在美國首善之區，三個中國人共同締造中國榮耀；一九九○年為亞運製作，並永久陳列在北京國家奧林匹克體育中心的〔鳳凌霄漢〕；乃至前年在中正紀念堂元宵燈會，供萬民遊賞的〔飛龍在天〕。

化感情缺憾為再生鳳凰

　　楊英風自己的作品自四○年代至今，共分為十二個系列，其中，不銹鋼抽象表現系列在他的藝術生涯中，歸屬於哲思期的作品，這也是一般大眾對大師作品最感熟悉的部分，而其中又以脫胎於鳳凰形體的作品，表現最多。在瞭解他大半輩子令人羨慕的順遂際遇之時，不經意的，我們由「鳳凰」的作品，窺見大師感情出缺的部分。

　　鳳凰，在楊英風的觀想中，是一個大自然、大宇宙的整體，更是母性的、包容性的、律動性的「生命之源」。其實在楊英風幼年的想像中，鳳凰即是母親。他的母親很美，皮膚白晰、身形高挑勻稱、面容典雅富態。童年時光裡，大概兩三年母親才回來一次，每次見到美麗的母親，楊英風總是既高興又悲傷，高興的是終於盼到了美麗的母親，悲傷的是這麼美麗的母親卻是久久才能見到一次。

　　他的母親喜歡穿黑色絲絨長旗袍，每次從大陸回宜蘭。以這優雅時髦的裝扮走在街上，總引起鄉親們圍街佇觀；在家時，她常坐在梳妝台前，對著圓圓大大刻有龍鳳紋飾的梳鏡描眉、點胭脂。當母親又再遠離，古鏡上黑色、美麗、高貴的鳳凰，便悠然地走出來，變成了母親。

楊英風美術館開幕時,朱銘到場祝賀。

　　渴求孺慕之情,是大師的情感缺憾之一;而過早許配的婚約,也使得多情才子在浪漫
的求學階段中不敢多情。君子重諾,但是非自由的允諾,卻讓他縱使遇見心儀的對象,也
只能轉身走開,於是他將所有感情都發揮在作品上。

　　生命之河,總是不斷的向前奔流。今年年初,六十七歲的楊英風,應邀在台北做第二
次較大規模的個展,展出不銹鋼、銅雕、版畫、油畫共一百四十二件作品,豐富的內容,
貫串了過去幾十年的創作演變,簡練自如的雕塑語言,更傳達了生活文化中眞善美的執
著,及連一個最普通的觀賞者也承認深受感動。楊英風確實以切切的人間情牽,躍上不平
凡的藝術成就。

平心暢論傑出弟子朱銘

　　大師自己並不這麼認爲,他手一揮,撥去所有誇示的彩帶、溢美的嘉言,他說:「只
不過是遇到良師。」小學時期平面繪圖的啓蒙老師林阿坤,中學時期在美術課程中擔任繪
畫及雕塑的日籍老師寒川典美和淺井武,東京美術學校爲他景觀藝術概念啓蒙的吉田五十
八、爲他雕塑打下紮實根基的朝倉文夫。

　　已成爲世界知名環境藝術設計家的楊英風,源於一種東方精神的執著,非常敬重師道
倫理,他牢牢記著每位恩師的名字,憶所來路,總不忘適時提起授業之恩,這些年來,楊
英風本身也作育許多英才,朱銘,應該是入室弟子中最傑出的一個人。

　　朱銘小學還沒畢業,便跟著三義附近最有名的老師傅學藝,在那裡練就了雕刻上所有

基本的刀法，後來老師傅去世，年紀輕輕的朱銘，憑著雕刻手藝，成爲當地最好的雕師。一九七〇年初，他的每個月收入總有一、兩萬塊錢，生活相當不錯。

如果一棵幼苗注定要長成大樹，就算有各種環境限制，它也不放棄向上生長的力量。勤勉樸實的朱銘不滿足當一個神像雕刻師，他常利用假日到台北看展覽，也很留意雕刻界的事情。他看到楊英風。

起初，朱銘透過苗栗、三義幾個藝專學生，表示希望能求教於楊英風，年輕學生卻回答說：「楊老師只教藝專的學生，小學程度的恐怕不行。」

後來經過朋友的介紹，朱銘帶著許多作品直接到台北楊家拜訪。他帶著太太一起登門拜訪，並表示已存夠三、四年的生活費，家中經濟無虞，同時還遣散了原本在家鄉跟他學藝的徒弟。楊英風很受這種破釜沉舟的決心感動，便答應下來。

古早時拜師學藝，最初都要歷經三年四個月沒有工錢的學徒階段，朱銘也是這樣跟著楊英風三年四個月。楊建議朱把家搬到台北，分半天學習，另半天維持基本的生意和教徒弟。

一段日子之後，楊英風發現朱銘最適合的還是木刻，而且擁有最好的開模刀法，他早已練就完熟的技巧，剩下的只是觀念這一階段。「他常不知該停在何處」楊回憶道，朱銘看不見自己好在哪裡，楊便開始要求朱與他一起工作、生活，從全盤性的觀察和感受中，體驗藝術爲何。再加上朱銘身體底子不好，楊英風想到少年時期練氣養身、進一步體會中國天人合一精神的太極拳，便介紹一位名師教朱銘太極拳。

將不銹鋼比宋瓷的中國心

就在那一年裡，朱銘豁然頓悟，作品觀念全然改變，前後共花了兩輪的三年四個月，朱銘找到他的「一念之差」。楊英風說到這裡哈哈笑起來，聲音很宏亮、開懷，讓人感染到的，是一份衷心的喜悅和滿足。

在藝術領域中，大師坦然談論另一大師，除非不同朝代或不同流派，像楊英風這樣平心敘述的並不多見。言談語氣中，楊英風絲毫沒有居功厥偉的意思，「吾道不孤」，在孤獨的藝術創作中，若得同車並轡的朋友，未嘗不是件寬慰的事。

令人好奇的是，言談舉止常有濃厚中國人文氣質的楊英風，善用的材質卻是冰冷的不銹鋼、表現手法抽象，爲甚麼？在楊英風眼中的不銹鋼性眞質堅，既貼近科技時代的精

純，又能呼應歷史中中國宋瓷的的溫潤單一。他在冰冷的材料，運用鏡面反射和扭曲，使之溫暖起來。他在不銹鋼雕塑中追求的境界，便是這種安詳快樂的溫暖，而吉祥快樂正是東方生活所追求的境界。

至於抽象的手法，早在中國古代藝術創作中便處處可見，以殷商時期的石虎造型為例，透過觀察和思考，虎的個性存在，形態卻寫意、虛靈。楊英風幾度沉潛，歷經由繁而簡、化濃為淡的階段，就像他在一方小小的名片上注記的：「景觀雕塑：造型藝術+生活智慧+自然生態」。

楊英風　龍嘯太虛　1991　不銹鋼

兩個小時的訪談中，楊英風神采奕奕、精力充沛，多年的皮膚病痼疾並沒有擊倒他，反而已完全恢復正常，只剩下雙手還略有些乾燥。這雙大師的手，在中國藝術史中，肯定是牽握住重要的一段。

原載《中央日報》第18版，1992.9.26，台北：中央日報社
另載《現代中國生態美學觀景觀雕塑》頁14-19，1993.9.6，台北：楊英風美術館

眞理路上風景無限
楊英風美術館開幕

文／郭瑤芝

　　楊英風美術館終於在眾人的期待下誕生了，這座矗立在重慶南路、南海路口的樸實建築物，究竟能帶給藝術界何種新的衝擊，我們且拭目以待⋯⋯

　　早在六、七年前，位於重慶南路、南海路口處，興建了一棟紅色的建築物，外觀樸實大方的造型，經常吸引路人迴目流連，或駐足欣賞。

為完成內心理想而親自設計的建築物

　　這棟就是景觀雕刻造型藝術大師楊英風，爲完成內心理想，成立美術館而親自設計的建築物，只可惜當時財力有限，時間不適宜，整個計畫便延宕下來，但是去年他在大陸重病一場，雖因急救而挽回生命，但楊英風突然覺悟一切計畫都不容再蹉跎了，因此決定要充分利用這棟外觀迷人的建築物，成立專門探討景觀雕塑的楊英風美術館。

　　在日本東京藝術學校唸建築時，楊英風幸遇吉田五十八教授，由於他的傳授及引領，使一直接受西方美學理論的楊英風，得以親炙中國美學的領域，愈深入研究，他才發現眞正的美學其根源來自於中國。

　　楊英風表示，中國的一切美學都是爲了提昇生活，美學中完全包含了「道」的精神，是以奉獻的心情來提昇生活，使精神達到圓融的境地，因此他認爲中國的美學就是生活的美學，使人生哲學與生命眞理相結合，達到完美境界，完全是大我的表現，並不像西方的美學只是個人美學，小我的純美學。

由傳統文化吸取精髓

　　當他再浸淫廣大精深的文化殿堂後，他便決定終身由傳統文化吸取精髓，做個成功的景觀規劃工作者，從和每個人都切身相關的生活美學角度，來剖陳中國藝術文化的未來性，因此他秉承了中國傳統的精神，將美學和建築學相結合，完全以環境美學做研究主題。

　　雖然中西建築學中都曾談到美學，但楊英風表示，中國的建築美學中強調的是人性及整體性，他更特別讚譽魏晉南北朝的高超境界，由於那時佛教傳入中國，全國上下都接受佛學甘露的潤澤，使每個人都解脫痛苦及庸俗，而達空靈的境界，構成中國文化中最深徹的精神底層，亦將中國藝術順勢利導至更高的精神意涵中，使不論在繪畫、戲劇、舞蹈、

楊英風以真理與生命結合為追尋的目標。

詩歌、音樂上，都有獨特意趣的成就。

　　精通繪畫、雕刻、書法等藝術素養於一身的楊英風認為，這些都是培養他成為環境藝術家的基礎，他很感嘆目前海峽兩岸的中國，在美學上都過分西化，因此在自己國度中似乎已看不到屬中國文化的環境藝術。

　　往往國人到國外看到一棟很美的建築物，只要有錢，就可依樣畫葫蘆的在國內蓋一棟，這不僅破壞都市景觀，更損傷了中國的傳統美學，他強調，雖然一直強調歷史的精彩性和重要性，卻不是要大家回到古代，泥古不化，而是鼓勵大家掘取其中無盡的寶藏，實踐於日常生活中。

與環境藝術、社區計畫相結合，才是真正中國美學的表現

　　楊英風表示，雖然他一直在從事中西美學的研究，但真正的雕刻工作，仍要由仿做中尋求創作，因此在楊英風美術館內，將其作品有系統的陳列展示，並將他的重要著述論文整理成冊以供大家研究參考用，其目的是希望由他的作品中表達出，各類雕刻都有各朝代的精神，完全和學術理論相結合，然後再發展景觀雕刻，甚至和環境藝術、建築、社區計畫相結合，這才是真正中國美學的表現。

　　由於國內真正研究景觀美術的專家，微乎其微，使楊英風深感在研究的路途上很寂寞，雖然大家都能欣賞他用銅、鐵、木，甚至雷射雕刻出的設計品，但卻無人能了解他，他表示，中國真正的個性，就是集文學、藝術、科技於一身，只可惜現代人都將其切割成

局部在研究，不過最近政府大力提倡環保運動，使他意識到，中國美學受到重視，因此他更期望政府能大力積極從事中國文化的整合工作，使我們的藝術文化能有更可觀的前瞻遠景。

九月二十六日開幕的楊英風美術館，由於受到財力的限制，楊英風表示，目前只能運用到，地下、一、二、三樓做展示場，將來發展順利，他期望能依原定計畫使整棟都做展示場，達到美術館的有效運用。

除此之外，興辦藝術研究院，也一直是楊英風的宏願，在埔里擁有三甲地面積，正是他期望能將一切理念，興學、美術館、景觀雕刻、環境藝術、社區計畫，都能在此一一實現，真正做到傳承中國美學、中國文化的責任。

原載《文心藝坊》第045號，頁12-13，1992.9.26-10.2，台北：文心藝坊週刊

景觀雕塑品的收藏天地
楊英風美術館熱情登場

文／高美燕

　　楊英風美術館除了將楊英風先生的作品有系統的陳列展示外，館內研究小組還積極整
理楊英風先生重要著述、論文以供大眾研究。

　　以中國文化之現代化為宗旨而成立的楊英風美術館，於今年（一九九二）九月成立於
台北市南海學區內，並推出「探討景觀雕塑」首展，展出楊英風自一九五八年以來創作設
計的景觀雕塑作品三十多件。

充滿中國藝術氣息的美術館

　　楊英風美術館，位居藝文薈萃的南海學區，臨近有歷史博物館、郵政博物館、中央圖
書館、藝術教育館、自然科學博物館、植物園，還有國內一流學府包括建中、北一女、師
範學院及國內首要政府機關等等，來往此地人士可說是往來皆鴻儒、相交無白丁的文人雅
士，構聚濃厚的藝文氣息。

　　館內裝潢更是典雅精緻，各樓層設計、功能皆具特色。設計楊英風美術館的楊英風本

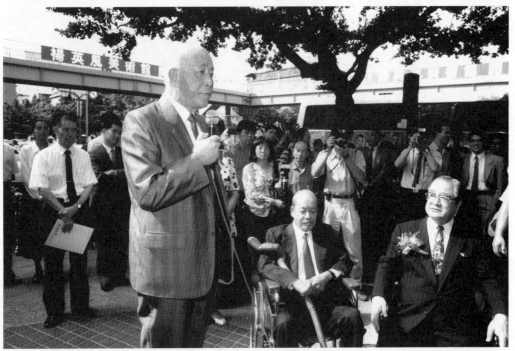

楊英風美術館開幕首展盛況，圖為楊英風正在致詞。

人表示，他的空間設計觀主要源
於魏晉時期的美學觀，去探索生
命本源，塑造奇特想像空間，超
越世界的無常流變。所以位居重
慶南路側的楊英風美術館，是呈
狹長三角的侷猝空間，若無宏觀
變化的巧思妙構很容易流於狹
窄、呆板。而楊英風依照中國美
學中「形虛質實」、「萬物唯心
造」、「於無處有」、「空中妙象
具足」的箇中三昧，重新設計，
並增加空間的變化，有意將每一
層樓設計不同高度，由地下室開
始，慢慢向上攀昇，運用的是一
種中國庭園的設計方式，於轉折
處常讓人有驚喜之感！

　　美術館採原木色系，上置楊
英風先生各類型的作品，原本溫
暖質樸的感覺予人自在、舒適。

楊英風美術館入口處招牌。

這樣的設計兼顧人性的溫暖，希望觀者能徜徉在藝術的懷抱。

　　採完全免費開放的楊英風美術館，每日於上午十時至下午六時半皆對外開放（除周一
公休外），在未來，美術館除了常態展覽、演講外，還預備籌劃生態環保、藝術之旅，及
辦理國內外交流大展、巡迴展等等，每次展覽、活動，美術館並預備印製館訊告知大眾。
屆時關懷中國美學、關心中國藝美術的人士不妨常來美術館走走，在美術館二樓並備有茶
飲招待，大家可在淡雅，溫馨的氣氛中暢談中國藝術的未來。

　　楊英風美術館居靜觀樓地下室至三樓，每樓展示重點與佈置各有特色，地下室、一
樓、三樓爲展覽室，二樓爲活動中心，每月舉辦學術講座，雖然各樓功能不同，但藉原木
色系和旋轉迴梯聯結，更予人溫暖舒適和自在靜觀的感受。

楊英風的作品特色

楊英風，字呦呦，一九二六年生於台灣宜蘭。曾就學東京美術學校建築系、北平輔仁大學美術系、國立台灣師範大學藝術系，以及義大利羅馬藝術學院雕塑系，是一位世界知名的景觀雕塑與環境設計專家。其景觀雕塑作品遍佈世界各地，同時集眾多國內第一於一身。

楊英風是個勇於嘗試多種材料的景觀雕塑家，他的創作風格呈多變，不論是由繁複而簡單、由細柔而粗壯、由工巧而古拙，都能化濃艷為淡雅。

他的肖像系列作品，有表現得栩栩如生的以胡適、陳納德將軍、畫家李石樵為題材的人體雕塑。他的書法抽象系列作品有十字架、公牛（賣勁）皆獲國際好評。他的石雕作品，有太魯閣山水系列。

更特別的是，他更用具有堅硬及無可挑剔的現代感素材──不銹鋼，來創作出更令人激賞的藝術佳作。比方大家記憶猶新的〔飛龍在天〕，正是楊英風於一九九○年所創作的不銹鋼大花燈，當時這個作品還成為元宵節的主題，而且，這座更是國內第一個結合雷射和景觀雕塑的花燈藝術品。

大型不銹鋼、雕塑是時代及科技的產物，作品的維修清潔、弧度的變化、燈光的照射，都要研究，楊英風多年從事此項研究，很有心得。

有關楊英風的創作作品，現在都集合於甫開幕不久的楊英風美術館中，有興趣者不妨踩著欣賞的步履，風雅地走一回囉！

原載《第一家庭》第76期，頁102-105，1992.10，台北：第一家庭雜誌社

一刀一斧經營出來的藝術人生
楊英風美術館

文／李奕興

· 時間：每日10時～18時30分（週一休息）
· 地點：北市重慶南路2段31號靜觀樓

　　二年來，從李梅樹美術館落成，開啓個人美術館立足台灣的新頁後，經楊三郎到今年五月的李石樵美術館啓用，都有宣告台灣畫家藝術成就自我肯定的意味；而緊跟著在九月廿六日正式開幕的楊英風美術館，以其數十年從事雕塑創作作品展現爲訴求，除有把雕塑亟思定位於台灣藝壇的濃烈意函外，更有搶得「首座」個人雕塑美術館設立的強烈企圖心。

位於南海學園區的楊英風美術館，外觀造型相當醒目。

　　民國十五年出生於宜蘭的楊英風，在五十餘年藝術創作的歷程中，其風格可謂幻變多貌。他在年少時，曾赴北平求學而奠下美術基礎，並轉往東京考取東京美術學校建築科，受日人朝倉文夫的雕塑影響甚巨。隨後再回北平就讀輔仁大學美術系，又轉台灣考上師大前身的省師範學院美術系，接受傳統中國水墨畫的訓練。

　　不過，楊英風眞正開始專事於雕塑立體創作，卻是在他遊學羅馬三年歸國後，東赴花蓮太魯閣探索山水之勝，以太魯閣斧劈氣勢，開創他個人雕塑的新風格；並促使他投入「地景藝術」的創作中。而這個時期採用的石、木材質雕刻作品，也就變成他在壯年的原創典型。

　　從「太魯閣系列」作品出現

後，進入哲思領域追尋創作源泉的
楊英風，除了皈依佛家修習佛理
外，更直將此思索探向創作如何轉
型的問題上。七十年代開始，因與
貝聿銘在日本大阪萬國博覽會合作
〔鳳凰來儀〕不銹鋼雕塑[註]，使他
在素材借用和哲思出處得以結合，
並走入所謂的「不銹鋼系列」創作
生涯，且引領台灣雕塑藝術表現進
入不銹鋼材質的創作年代。

　　同時，在他第三度赴日本京
都，看到雷射藝術表演後深受吸
引，立刻帶進台灣並大力推廣。雷
射的表現對楊英風來說，運用於

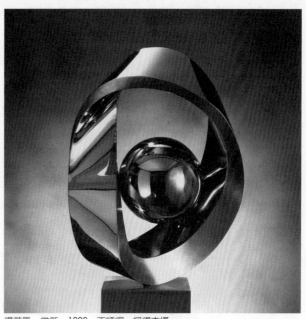

楊英風　常新　1990　不銹鋼　柯錫杰攝

不銹鋼材質創作，等於獲得一個相輔相成和相得益彰的契機，他以不銹鋼製作的「書法系
列」、「爆發式抽象表現系列」爲主，把雷射的光，轉化成幻繞的、律動的線條與光網，
並結合有形或無形哲思，力圖完成一種較具空靈觀的立體世界。

　　今天，藝術創作歷經泥塑翻銅寫實手法、斧劈氣勢的太魯閣系列、不銹鋼、光電混
合、雷射表現，到目前強調區域文化和生態密合的景觀雕塑創作，楊英風已把雕塑當作是
生態美化的佐器，而他個人美術館的設立和展現，則是他這份理想實現的意念縮影。

　　位南海學園內，重慶南路和南海路口的「靜觀樓」地下室至三樓層，即楊英風美術館
所在；由於建築空間呈三角形的侷促感限制，作品的陳列展示設計，就顯得特別用心和考
究。

　　根據楊英風本人設館的理念，展示的歷年作品要以能表達中國文化的現代化爲主，因
此開館首檔陳示的內容，就以他個人近年提倡的「景觀雕塑」作品，希望引起各界人士的
重視和回響。而其主題則以「太魯閣系列」、「哲思期創作不銹鋼作品」爲展陳的全部。

──

【註】編按：大阪萬博會中國館前的〔鳳凰來儀〕原預計以不銹鋼製作，後因時間關係，材質逐改爲鋼鐵。然此時期確實已開始
　　　用不銹鋼創作小型作品，如：〔菖蒲〕、〔海龍〕、〔鳳凰來儀〕模型等。

　　所謂「太魯閣系列」作品，楊保留了S形立體迴旋、與不完整雕刻手法，及裝飾性雲紋圖騰適度的運用；代表性的作品有〔夢之塔〕、〔起飛〕、〔水袖〕等。而「哲思期」作品，其主要造形有三類，像「書法表現系列」代表性作品是〔鳳凰來儀〕、〔鳳翔〕、〔日曜〕、〔月華〕等；又如「古中國藝術抽象表現系列」，代表性作品是〔心鏡〕、〔QE門〕等；或「爆發式抽象表現系列」，代表性作品是〔銀河之旅〕、〔飛龍在天〕等。

　　其中，值得一提的是第三類作品系列，楊因有建築的訓練，景觀與環境的觀念認知，故在創作上注入很多「設計」的色彩；同時，在製作方面也由親看雕塑，轉爲「設計」後，再由他龐大的工作群一起完成。像爲台北元宵燈節設計的〔飛龍在天〕大型雕塑，引用磁帶打洞的造形，並把上古的「龍」的意向結合起來，整體而言，題材是趨近於「象徵」面向的。

原載《中國時報》第29版，1992.10.1，台北：中國時報社

楊英風
將所有時間投注於創作
文／戎巧復

景觀雕塑大師楊英風盼望了多年，屬於他個人的美術館終於成立了。九月廿六日各方嘉賓雲集位於重慶南路、南海路口的靜觀樓，和他同慶這個對他而言意義不凡的日子。

楊英風美術館預計以三個月為期，輪流展出楊英風的作品，包括景觀雕塑，銅雕、泥塑、石刻、木刻、浮雕、版畫和水墨等歷年來的作品，估計要花近十年的時間才能展示完他的創作。

所以有這麼豐富、多樣的作品，是因為楊英風把所有的時間都投注於藝術創作。他說他老覺得時間不夠用，巴不得不吃、不喝、不睡，一天廿四小時都用來創作。

事實上，他確也常常忘我的工作，雖然精神上一點也不覺得累，但體力卻已吃不消了。

楊英風，1992年攝。

北京亞運之前，為了設計製作不銹鋼大型景觀雕塑〔鳳凌霄漢〕，他曾經不眠不休的工作。為了達到自己要求的效果，他事必躬親，連監工都自己來，體力過度透支的結果是昏迷了八個小時，經醫師極力搶救，才甦醒了過來。

經過這一次昏迷事件，他想通了，體認到景觀雕塑是大工程，它的技術繁雜，不是一個人能決定成果，而是靠工作群的合作。因此，他把自己的精力放在藝術上，其他的事情就交給別人去做。

但是為了要讓自己的藝術理念完整無瑕的展示在世人眼前，多年來，他也花了不少時間在工作群的培養上。他說雕塑和繪畫不一樣，畫家只要有枝筆、顏料，就可把自己的藝術理念呈現出來，景觀雕塑卻要藉許多人的手展現自己的成品，因此花在工作默契培養的時間就不能少。

除了創作，楊英風也會為自己的創作歷程留下詳細的紀錄，他希望自己的記錄對後繼者能有所幫助，紀錄愈積愈多，但他總找不出時間來整理，原來他的想法是，等自己有空的時候慢慢整理；但經歷過「北京事件」後，他完全改觀了。他說一個人的時間、精力，實在有限，要攬下所有的工作是不太可能的。所以，他請了好些助手，由他們來幫他完成他所想完成的事。

一生從事藝術創作，楊英風說他從研究資料著手，然後看實物，仿作，他說仿作是不可少的階段，只有從親自動手仿作中才能摸到創作者當初的精神，把握住原創者的時代要領之後，自己再動手創作，就能成為自己的創作。他說藝術創作就是進入→解脫→創造。

景觀雕塑的製作需要工作群合作。圖為〔鳳凌霄漢〕製作過程。

在這一段過程中，必須完全的忘我，全力的投入，也就是把自己的時間完全用在其中。他說對藝術創作者而言，無所謂「時間安排」，自己的一生，所有的時間都只是為一件事情──「創作」。

他說這個概念在他腦子裡愈來愈清楚，所以，除了創作以外的事情，他就全權託付別人代理了；但是他現在也不會讓自己一天廿四小時不停的埋入工作中，他說有適當的休息，才能長時間的繼續工作下去，他希望自己的藝術生命能長遠的走下去，他說他的雕塑景觀只是為了傳揚中國美學，他希望中國人都能懂得並接受中國的「生活美學」。

原載《中華日報》1992.10.13，台南：中華日報社

YUYU YANG - A WORLD OF LIFESCAPES

Architect and environmental designer, Yang Ying-feng, known in the West as Yuyu Yang, has left an even more indelible mark on the art world as a creator of powerful lifescapes expressed through stainless steel sculptures. Born in Ilan, northeast Taiwan, in 1926, he went to the Tokyo Art Academy to study architecture. There, he studied under Isoya Yoshira who specialized in wooden buildings and, emphasizing the importance of ecology and climate, approached the art of construction from both an aesthetic and practical viewpoint. From his studies with the master, Yuyu Yang perceived that "man and nature interact to become an organic whole." Later, as a sculpture student at Fujen University in Peking, he reconfirmed the idea that art was integrally linked to the life of the traditional Chinese. As he says, "The Chinese believed that art inspires deep thought, and would lead to a contemplation of man's

Saga (also named *Prophet*) 1959 bronze

place in nature and in the universe." This concept has pervaded Yuyu Yang's spirit, leading to the creation of "lifescapes," a word which he himself coined to describe his works, the expression of "the harmonious relationship between man and his living environment."

During several years after the Second World War, he worked as artistic editor of the "Good Harvest Year," a magazine published by the Sino-American Joint Commission for Rural Reconstruction in Taiwan. At this time, Yuyu Yang created many woodblock prints and his sculptures were influenced by traditional Chinese art. His sculpture, "*Sage*, which reflected the Buddhist style of the Tang dynasty (618-907), won a prize at Paris' International Young Artists Exhibition in 1959. However, beginning in 1961, the young artist went through a metamorphosis which would dramatically change his character: receiving a three-year scholarship, he studied at Rome's College of the Arts, travelled throughout Europe and became acquainted with Western

art. But, while observant of the influence art had on the European, he was still trying to see a difference between modern Chinese and Western art, a difference he felt was disappearing because art education in China was merely becoming an adaptation of Western concepts and methods. The answer for him lay in giving modern Chinese art a Chinese spirit, "a special temperament in Chinese art that inspired spiritual thought."

Returning to Taiwan with new ideas and techniques, Yuyu Yang worked in marble-rich Hualien on the east coast. There, he was inspired by the nearby towering mountains and began to use local marble in his work. "By doing so, I was able to create in my sculpture a feeling that came very close to the spirit of my surroundings." It was a feeling which led further to his commitment to environmental design or, as he calls them, lifescapes. His projects took form in Singapore, Beirut, Riyadh and New York. The *East-West Gate* in front of a Wall Street building by I.M. Pei is probably Yang's most famous lifescape sculpture abroad. Built in 1973, the design of the stainless steel sculpture derives from the ancient Chinese concept of the universe: the *Yin* and the *Yang*, the circle and the square which complement each other.

His first sculptures in stainless steel were created around 1961; as he wrote, his inspiration came

"when the purified metal, newly imported to Taiwan, entranced and refreshed me. (It) was new to me and more fresh than clay, stones, iron, etc., with which I had been familiar. It has the clearest color; the mirror effect fascinates passers-by and stimulates their imagination, Look into the sculpture and the reflection of the surroundings appear like a mirage. Stainless steel, I feel, can best reflect purification: its smooth mirror effect can perfectly merge *Yin* and *Yang*, coordinate spirit and

East-Weast Gate 1973 stainless streel

material and uplift one's thinking and actions."

Chinese symbols permeate his works. Not only geometric designs are constant in this creations but also mythological creatures appear, especially the phoenix and the dragon. The phoenix is a recurrent theme and source of inspiration in the artist's life since childhood; his innumerous sculptures of the phoenix range from the elaborately detailed to the most abstract designs. According to Yang, "the phoenix represents the ideal Chinese world of peace and harmony." The dragon, on the other hand, "is an embodiment of heaven (and) indicates the combined power of the earth and the sky, and the primal energy of the cosmos."

In search for spiritual meaning in his cosmos, Yuyu Yang has developed a parallel interest in environmental

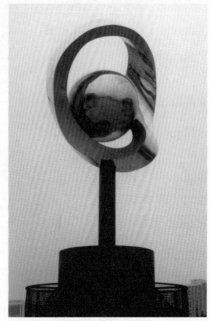

Evergreen 1990 stainless streel

protection. "It makes me sad that the industrialization of Western civilization has led to the pollution of air, water and land, altering the climate and the balance of life." As a Chinese immersed in the traditional sense of life, he feels that "the purity of nature should not be spoiled." Therefore, his woks, both in written articles and in sculptures, express his objection to the destruction of our environment and the degeneration of that "sense of life." In honor of Earth Day, 1990, he created a 27-foot stainless steel sculpture entitled *Evergreen* erected on the Chiang Kai-shek Memorial Plaza; its simplicity stood as a reminder of our formerly pristine earth.

On September 26th, Yuyu Yang opened his Lifescape Sculpture Museum in downtown Taipei. Located at 31 Chungking South Road, Section 2 (Telephone 393-5649), the seven-floor building holds exhibition rooms showing miniature models of his life's works, seminar rooms where lectures are presented, administrative offices and Yuyu Yang's own atelier.

"Newsletter", No.184, p.17-22, 1992.10.15，, Taipei: Pacific Culture Foundation

秋風秋雨時節美術館等你來驚艷
拜訪大台北大隱於市的私人美術館（上篇）

文／李奕興

　　拜近年社會富裕之賜，大台北地區二年來陸續成立的私人美術館，就有三峽的李梅樹美術館、永和的楊三郎美術館及台北市內的鴻禧美術館、李石樵美術館、楊英風美術館，今天，我們先介紹其中之三。

　　這些私人美術館當然比不上公家美術館的規模，但對都會人而言，卻是另一種「尋幽訪勝」發掘「藝術珍寶」的好去處！

第·一·站

秋天，適合驚艷

鴻禧美術館

三石與名瓷作品薈萃交輝

蘭亭曲觴雅集翻版的庭園設計，水道曲折、池水浮漾

甚具巧思，是該館展示空間最神氣活現的所在……

　　撿拾一片知秋金葉，滿懷幽情行步仁愛路二段紅磚道不管你是從新生南路向西，或是金山南路往東；透過金色酥軟陽光輕灑香楓道的那分浪漫，似乎可暫駐六十三號這棟玫瑰紅石砌成大廈處，決定是否行進地下樓，去驚艷「鴻禧美術館」的古瓷光華。

　　僅以一礎石，刻鏤館名的「鴻禧美術館」，的確需要有心人特別在意，才能發現她的存在。

　　開館於去年元月的鴻禧，是企業家張添根捐贈，以財團法人鴻禧藝術文教基金會所創設。由於張添根先生對中國傳統藝術特有雅愛，其收藏歷代書畫、陶瓷等珍品，在應邀國內外美術、博物館展出時，均廣獲各界回響，因此，民國七十二年的張氏生日，其子女為達成張氏推擴藝術心願，於民國七十七年成立基金會，並著手籌建美術館，至去年終正式開幕啟用。

　　鴻禧美術館開館後的藏品文物陳示，內容主以中國歷代各窯名瓷，及晚清民初書畫名家「三石」作品為大宗，在總面積七百餘坪地下一樓，規畫出四百五十坪的展示空間中，共依書畫、陶瓷、雕刻、文房雜項等展品性質不同，而畫分五個展覽室。

　　民眾自上迴轉下到入口大廳，一尊禪坐佛像迎面，其手印柔啟猶似歡迎，又像和藹示意牽引，右轉櫃台購票進入第二展示室。走在像極隧道的第二展室，其實是該館典藏精瓷

的寶庫，無論是宋定、官、汝、鈞名窯瓷器，唐三彩或漢綠釉明器等，都用很服貼方式陳列出來；加上那合乎人體工學的臂靠木台，可使觀眾一邊倚台靜賞、一邊持筆紙紀錄，不難體會該館服務觀眾的細心。

順道前走，眼前一亮視野寬敞，借樓井天光生養的中式庭園，和偌大的展示廳，把牆上僅掛二、三長條幅書畫，烘托得氣宇非凡。尤其庭園設計，珍奇盆栽綠意盎然，擺置大方合宜，地上池水浮漾生氣，在曲折水道但見流河，分明是蘭亭曲觴雅集的翻版，甚具巧思。也可說是該館展示空間，最神氣活現的所在。

其他內側的三、四室，定期展宋景德鎮陶瓷、元青花瓷和明清官窯，像明初釉裡紅及白花紋飾大碗，尚且為目前僅存的傳世寶物，今年三月應邀在日本巡迴展出時，曾贏得日人一致讚嘆。而第五展室，則為晚清「三石」名家作品的薈萃之地。所謂「三石」，即指中國近代書畫大家吳昌碩、齊百石與傅抱石。該館所藏以逸景扇畫，來呈現古仕人畫家雅趣生活面貌最是足觀。

另外，回頭輕鬆觀覽第一展室，那些賞心悅目的小品，或許可稍紓先前專心的壓力。這個所謂機動性的特展室，陳列印石、茶壺、鼻煙壺、錢幣及文房清供等品，文物均相當玲瓏可愛；像有一方陶燒小屏文房、碧釉淺浮麒麟靈獸，和筆、鎮、硯、架並置一起時，常會引起觀眾一探究竟的高度興趣。

據該館人員指出，該文房用屏，是擋風沙入硯的隔屏，是台灣極少見的文房文物，很值得觀眾一睹真相。

什麼時候來到仁愛路二段？只要避開星期一，每天早上十時卅分至下午四時卅分，走下六十三號地下一樓，成人買一百元票或學生花五十元，就可闊步一覽中國千年的藝術寶典！

第・二・站
東區商圈的一朵清幽百合…

李石樵美術館

讓老畫家風華與世同趣

如果你在光怪陸離、市聲鼎沸的忠孝東路逛累了
何不轉進阿波羅大廈Ａ棟三樓？

台灣前輩畫家李石樵這一生創作的結晶

正在這裡靜靜的等待你的造訪……

　　走在市聲鼎沸的忠孝東路重商圈，當你被交通的黑暗刺激得焦躁四起，或聲光的肥膩壓迫得不耐時，無妨前趨阿波羅大廈Ａ棟三樓，輕扣那大隱於市一般的「李石樵美術館」，親嚐如清幽百合的靜靜吐蕊芬芳，總可讓倦累的都市遊俠，獲得一方停車暫借問的寧靜天地。

　　今年七月十一日，甫開幕的李石樵美術館，是早期台灣前輩畫家李石樵，有生之年創作結晶的歸宿，更是展現老畫家一生追求藝術歷程的第一現場；對現年已屆八十五的李石樵來說，無異是肯定他在藝術成就的最直接表達。在台灣藝壇，被稱作萬米長跑健將的李石樵，民國前一年生於台北縣，十四歲那年進入台北師範，因看到日籍畫家石川欽一郎來台展覽，而撂起他執筆彩畫的興趣；十七歲參加剛成立的「台展」賽，其水彩畫〔台北橋〕竟然入選，這份榮耀的到來，幾乎確定他立志當畫家的信念。

　　據畫家謝理法所著《日據時代台灣美術運動史》中提及，李石樵真正的學畫，是到東京以後開始，而且為圓其「畫家」的夢，不但在繪畫創作道路堅毅不懈挺進，亦在當時頗受矚目的獎賽競技場上，如「帝展」、「台展」中出人頭地。其中，以李石樵在廿四歲，仍為美校四年級學生時，提出一幅一百廿號的〔林本源花園〕畫作，首度榮獲「帝展」入選，真正底定他在台灣美術界的地位。

　　今天，暫歇彩畫做靜觀人生的畫家李石樵，由他門生好友整理歷年創作，成立基金會弘廣其藝術精神，設立個人美術館展陳畢生心血；尤其館址又恰位於東區商圈，或許正有讓老畫家風華與世同趨的象徵意味吧！

　　且讓我們走入東區藝廊大本營的阿波羅大廈，轉往Ａ棟登上三樓，「李石樵美術館」閃亮金色的浮凸字招，雖然和館門景觀有些不相襯，但拙實的門面外表，總無損館內寶藏珍品的可貴。

　　這個所謂美術館「Ａ館」（Ｂ館尚在整建中），展示空間約八十坪，原本地板的舒適宜人和潔淨，讓人有一種爽朗明快感受，對掛在牆上略嫌擁擠的畫作欣賞，也能產生欣然的心情。

　　目前，該館共懸掛李石樵一九三一至九一年間，畫作五十二幅，內容上含早期學生時代習作及各時期的風景、人物、花卉創作。

另外，位入門右前方轉角櫥窗，內置一組畫家日常寫生用三足交叉皮便椅和畫箱等器具文物，看那些毛刷微禿彩筆、擠扁卷彎的彩料管，都令人心中不禁生起肅然敬意，當可體悟出天下事物無不勞而穫的道理。

據該館負責人黃明政指出，因大師作品展陳方式，採平易近人的無隔攔防護作法，故以電話預約者免費、一般觀眾收費五十元來過濾參觀人員。由於館方人手不足，開放時間定在每周日下午二至五時，預約者（或學術團體）則安排在周六下午二至五時參觀。預計十一月份Ｂ館開放後，參觀時間將會開放為每周二至周日，早上十一時至下午六時。

第·三·站

「月牙泉」身影已遠……

楊英風美術館

展現「空中妙象具足」美學觀

當你享受了「南海學園」的清新後

請順道前往別具洞天的「靜觀樓」

親炙大師親手設計的美術館內風情

在這座全新的「巨作」中讓視覺緩緩徜徉……

可曾記得披著古中國「敦煌」色彩，大賣西餐、咖啡的「月牙泉」餐廳？

當年無數青年男女，沈浸在微光、煙繞和美味共營的情調氛圍，腦中浮現的可能還是那一份浪漫吧！如今位在南海路、重慶南路口的「月牙泉」，已褪盡鬆浮虛幻的矯麗，而在今年九月廿六日的周未，還原成敞明剔透，且展望藝思結晶的「楊英風美術館」。

楊英風美術館是雕塑家楊英風，匯整五十年來從事造形藝術創作的展陳大本營，也是他個人雕塑藝術成就自我肯定的宣示據點；在台灣只出現平面繪畫類型美術館案例中，算是具獨樹一幟的私人美術館。

楊英風是國內少數知名的雕塑家，就以他五十餘年藝術創作的歷程來說，各時期的作品在不同時空條件的影響，風格可說是幻變多貌。尤其他曾在日本東京習業建築學理，除他的雕塑作品有建築於環境的宏觀氣度外，連美術館空間的營構，更不時見及「景觀雕塑」的手法運用。

當你享受北市「都會之肺——南海學園」的清新後，似應順道再往別有洞天之美的

「靜觀樓」，親炙楊英風親手設計的美術館內風情。因為據楊英風本人指出，易名為「靜觀樓」的美術館展示空間，不只是他雕塑作品的最佳歸宿，還是他最近完成的全新「巨作」！

也因此，儘管該館建物呈狹長三角形，楊英風依「形虛質實」、「空中妙象具足」美學觀設計，把內部以層層相疊、樓中有樓，且無牆阻隔畫分各獨立空間，來發揮空間的穿透特性。使展陳的雕塑作品適切安置穩當，觀眾視覺得以充分滿足開闊無礙感。

由於楊英風一直推崇中國古文化的現代意涵，及推介雕塑立足景觀的訴求，目前甫開幕的美術館展覽內容，即以他近年努力「景觀雕塑」作品為主；主題則以「太魯閣山水系列」、「哲思期創作不銹鋼系列」等四十六件，做為和民眾對話的代表。

按楊英風規劃安排，含四個展示空間的美術館呈現，面積廿五坪的地下室，陳設十七件年代自一九六六至八〇年間，所謂「山水景觀雕塑」的翻銅塑造作品，有〔哲人〕、〔渴望〕、〔太魯閣〕、〔夢之塔〕、〔水袖〕、〔雙手萬能〕等。

循著原木舖裝梯板引上，到面積僅十坪的一樓，因是該館玄關處，稍嫌侷促狹隘，陳置二件不銹鋼雕塑，頗有揭示啓步「寶庫」，窺探藝術家景觀雕塑傑作全貌的作用。

而二樓是緩衝空間，被規劃作活動中心，可供休息、查閱資料使用。如體力自信飽足，當可迴旋上梯直走赴三樓，該樓雖僅廿五坪大，但在楊英風巧妙構成，尚安置他近十年不銹鋼創作的十九件作品，〔鳳凰來儀〕、〔日曜〕、〔心鏡〕、〔月華〕、〔分合隨緣〕、〔茁壯〕等作品。

參觀該美術館，民眾大可欣然前往，費用一律全免，開放時間除每週一公休外，每日（包括例假日）上午十時至下午六時卅分，都歡迎大家光臨；而且十人以上的團體，只要事先電話（〇二）三九六一九九六預約，該館尚會派專員解說。

唯一的要求，該館希望參觀民眾尊重作品，「請勿觸摸」！

原載《中國時報》第37版，1992.10.17，台北：中國時報社

宗教與藝術相生相依
楊英風美術館、世界宗教博物館
均以藝術爲管道弘揚佛法

文／賴素鈴

世間結有許多不同的智果，宗教、哲學、藝術、文學、詩歌……，以各種形式謳歌人類追求眞善美的心靈，而宗教與藝術自古以來一直存在著密切的關聯，六朝魏晉藝術與佛教文化、歐洲中古世紀文化與基督教，都曾相生相依；如今雖然社會形態有了極大的改變，但這種相生關係依然存在，除了個人創作與心性的選擇外，團體機構也有不少藝術與宗教結合的例子。

最近成立的楊英風美術館，除了雕塑展示、研究外，還將開辦佛學講座；由佛教團體成立的「靈鷲山般若文教基金會」，則已著手籌備「世界宗博物館」，館外並規劃有戶外雕塑構成「宗教歷史公園」。

由美學概念可以解釋藝術與宗教的關係，楊英風指出，研究中國美術與文化，很難將佛教文化隔離出，儘管一般認爲唐代是藝術表現的顛峰，但他認爲，這項成就奠基於魏晉南北朝的開拓，從造型藝術來看，這個時期才是最盛的表現，有極高的境界，解脫世俗痛苦，而進入空靈世界。

靈鷲山則以藝術文化爲管道弘揚佛法，以符合現代人的學佛需要，並以佛學講座、宗教博物館、音樂會多管齊下。

靈鷲山般若文教基金會，去年就曾舉辦過一次「弘一大師音樂會」，今年再度舉辦，形式便由音樂會增加爲多媒體形式的創作發表，以佛家「苦寂滅道」爲概念，雕塑家楊柏林塑弘一法師巨型雕像，畫家楚戈的書法、弘一法師的金石、字畫佈置成舞台，而洪麗芬的服裝設計，呂蒼欣的映象設計、簡媜的旁白散文、陳大川的旁白，及姚明麗舞蹈工作室的舞蹈、詩的聲光工作坊詩歌朗誦……，融各種藝術形式於一爐。

淒涼寂靜、白骨曝郊、餐風飲露，一般人恐懼畏避的塚間，卻是心道法師「了生死」的道場，修持「無常、苦、空」觀想，他於九年前，來到福隆貌似靈鷲的山上斷食，長達兩年，並興建無生道場渡化眾生，成立於民國七十八年的「財團法人靈鷲山般若文教基金會」，則以文化藝術作爲弘揚佛法的形式。

靈鷲山了意師表示，爲了籌備宗博館，工作人員曾前往歐洲、日、韓等地考察，目前已知日本福岡長谷川企業也在籌備以宗教儀式爲主的宗博館，像靈鷲山這樣要涵蓋各類宗教的博物館相當少見，正因爲企圖宏大，更需要各宗教攜手，目前輔大就提供不少天主教方面資料。

宗博館目前正委託國立藝術學院副教授江韶瑩規劃，建造地就在臨海的靈鷲山上，了意師說：「這裡太美了，許多遊客來，如果只是看看風景、拜拜佛實在可惜，我們希望提供給他們更多知識。」她預計宗博館在五年後開館，以二十年為目標健全、改進宗博館的軟硬體，時間表雖長，也表明他們長期投入的決心。

宗博館目前已收藏有緬甸的木雕、石雕及部份法器，更重要的則是資料的蒐集，除了台灣資訊的蒐集外，也將建立國際網路，心道法師說：「文物不重真贋，重要的是能提供資訊與說明，並且將文獻化為活的知識。」

匯聚人類的主要宗教並比呈現
心道法師 決以宗博館傳播知識

「我們內心的福田就是大眾，要開發內心的福田，就要對大眾播下智慧的種子，才能得到安定與真實的果實。」基於這樣的理念，「靈鷲山般若文教基金會」創辦人心道法師，正耘土鬆壤，要以世界宗教博物館作為傳播知識的苗圃。

「世界的各種宗教，由不同的角度來看佛法，綜合起來，才能了解更深的宗教內涵。」好比一個人的手、腳、頭、身，合起來才是完整的佛法，心道法師構想中的宗教博物館，並不只展現佛教思想，而要匯聚人類文明的各種主要宗教並比呈現。

以渡眾的心弘揚佛法，四十四歲的心道法師，曾走過一段深富傳奇色彩的個人苦修歷程。祖籍雲南、生於緬甸，四歲失去父母，他於九歲就加入滇緬游擊隊，十三歲跟著部隊來台灣，兩年後心向佛法，二十五歲那年剃度，翌年就展開獨修生活，墳地與骨塔是他的清修地。

出家的女兒 入世的父親
楊英風與寬謙法師 心志一樣

九月底，「楊英風美術館」的開幕記者會上，當副館長寬謙法師說：「楊教授是我最景仰的人，也是我的父親。」許多人臉浮現微微的訝異，也恍然了悟為什麼楊英風美術館在雕塑之外，還融入佛學。

出家的女兒、入世的父親，懷的卻是一致的心志。

還沒落髮前，寬謙法師是淡江大學建築系的畢業生，工作幾年後選擇這條永恆之路，

受的仍是楊英風的影響「父親喜歡佛學，我小時候就常接觸，他的爲人給我很大啓示，之後，我出家了，以出世的精神作入世的事。」

在楊英風的創作歷程中，佛教洞窟雕刻曾投下深刻的影響，他自五〇年代起，就開始泥塑或石刻的佛像系列，其中一九五五年的鑄銅〔仿雲岡石窟大佛〕，自中國傳統雕塑揣摩沈靜的脈動，五〇至六〇年代，與五月畫會結合的「古中國藝術抽象化系列」，也自漢墓、佛像中擷取抽象的韻律；對他來說，雕塑與景觀、生活空間與中國文化、佛教思想，是以等號作爲橋樑的。

寬謙法師於新竹法源寺出家，所跟隨的師父就是楊英風的好友覺心法師，覺心法師經常出入楊家，對寬謙法師而言，師父與父親幾乎就是宗教與藝術的象徵，目前她所負責的覺風基金會，取

楊英風美術館開幕盛況。

的就是「覺」心與楊英「風」的合名，並以宗教藝術化爲宗旨，曾出版過中國佛雕藝術及舉辦各類佛學講座。

楊英風美術館成立後，這兩方面的工作有了更好的結合點，也擁有更豐厚的資源；寬謙法師在美術館中側重研究工作，對父親的創作思想整理也是她工作的一部份，除了將定期舉辦佛學講座外，美術館還將以獎學金的方式，鼓勵國內研究生投入雕塑研究領域。

原載《民生報》第36版，1992.10.22，台北：民生報社

張大千、楊英風、綠油精董事長、商界警界名人……
石痴同好　總統領軍！？

文／王朝明

　　中國歷代文人向來有玩石、賞石的傳統，宋代書畫家米芾逢奇石便下拜，人稱之為「石痴米癲」，中國文人喜愛玩石，除了因為常要在書畫上落款，必須收藏印材，如雞血石、青田石、壽山石等，另外則是文人喜歡優遊在園林、盆栽之中，用奇石（如太湖石）裝點出假山假水，怡情養性一番。

　　這股風氣延續到現代，賞石的標準雖有改變，但賞石的人卻不分士農工商、男女老幼。最富盛名的便是已故的國畫大師張大千。他在遷居回台前的巴西八德園及晚年定居的外雙溪摩耶精舍，園中收集的奇岩怪石，一直是他磅礡的山水畫的創作靈感。

　　雕塑名家楊英風也是中國石友會的名譽會長，他與石頭結緣的歷史已有二十餘年，當時他常優游在花蓮的山水之間，汲取雕塑的靈感與素材，雕著雕著，近十年才開始對收藏奇石產生了濃厚興趣，這些奇石只玩不雕，成為他另外一種興趣。

　　另外在工商企業界，也有不少石癡，綠油精公司老董事長林添如，便是石齡達三十餘年的「老頑童」。多年來他不單虔心收藏，也熱心推廣收藏奇石的活動，他期望大家都能培養出對奇石的興趣，使這股清新的娛樂蔚為風氣。

　　而在高雄中鋼公司內更有一支陣容浩大的賞石社，共有九十九位會員，因地利之便，他們常利用假日到盛產奇石的屏東恆春（黃泥岩、化石、沙積岩、玉采石）、澎湖（玄武岩）、台東（西瓜石、黑石）一帶收集奇石。

　　另外在警界也有不少石友，據雅石界人表示：警界裡有不少人很早就開始收藏，而且人數龐大，據說這與台灣山地長期管制有關，盛產奇石、雅石的山地，便成為山地管制哨警察們閒暇時的消遣活動。

　　據石友們表示：李登輝總統欣賞雅石的歷史已有三十年，而在淡水的海邊，正是台灣產鐵丸石的著地名地區。傳聞一些雅石收藏團體曾經送些雅石供他鑑賞，但未得證實。目前各縣市的石友社團一一興起，計達六十六個之多，各縣市的地方首長也多持鼓勵態度，畢竟這是能結合休閒、旅遊、益智等多功能的健康活動。

原載《中國時報》第21版，1992.10.30，台北：中國時報社

大地山水情
楊英風雕塑展
文／台中現代藝術空間

現代人們總說金屬給人冷漠之感，雕塑的無彩性不如繪畫般引人想像。但透過楊英風的手，「不銹鋼」這生硬的素材，轉而成柔和情牽的線條，訴說另一種語言。

這次現代畫廊擴展藝術欣賞的視野，開闢另一「現代藝術空間」，首展邀請楊英風先生的景觀雕塑。

楊英風可謂現代雕塑之父，作品聞名於國際，廣爲藝術家及企業家收藏。他創作的靈感，源於學習自然、融合自然、回歸自然。藉著戶外環境與聳立其中的雕塑作品相互呼應，透過不銹鋼的反射襯托出凌人磅礡之氣勢；在山水大地之間顯現出生命力。

楊英風雕塑作品流暢的曲線，來自於中國哲學之延伸；如鏡般光滑的表面，映照出周圍環境之豐華。無論是不銹鋼的明亮水光效果、鑄銅的典雅穩定或大理石的光潔自然，皆有各個不同之趣味。他曾說：「藝術家應能接受新刺激、新材質、新環境、新思考的挑戰，這是在美化整個立體空間的趨勢下，藝術家必須承擔的責任。」因爲如此，楊英風作品以地域性的配合，現代感的表達，在天地間傲然獨立，卻融入山水的柔情之中；以東方生活及思想內涵，對大地山水情惓，做自然而細膩的詮釋。

（楊英風雕塑展／台中現代藝術空間／81.11.7-82.2.7）

原載《雄獅美術》第261期，頁104，1992.11，台北：雄獅美術月刊社

月亮的孩子

——楊英風

文／戎巧復

在景觀大師楊英風的雕塑作品中，月亮和鳳凰是最常見的素材，他之所以特別偏愛這兩樣象徵，和童年時代的孺慕之思有很大的關聯。

盼望了多年，雕塑大師楊英風的宿願終於達成了——楊英風美術館在九月底正式開幕。

位於重慶南路、南海路口的一棟磚紅色建築物，上開有典雅古樸的月窗，造型樸實大方，過往的行人無不被它特殊別緻的造型吸引住視線，這棟引人的建築物，更有豐富的內涵，因為它就是楊英風美術館。

將中國庭園景觀展現

多年宿願得以達成，對楊英風而言可算是一大喜事，近來他有另一件喜事；那就是他花費了三年多時間，剛完成的日本筑波霞浦高爾夫球場超大型景觀規劃。

說起楊英風為筑波霞浦高爾夫球場做景觀規劃，完全是「無心插柳柳成蔭」的意外之作。

三、四年前，楊英風到日本旅行，球場主人慕他的名而來，希望他去球場看看，可不可以做庭園景觀設計。他到球場時，正好看到球場旁的石材場——日本有許多專為庭園設計之用而設的石材場，有一大堆天然石，石材場主人正因沒人要，而為這些大堆頭的石塊傷腦筋，想把它們丟了。

楊英風以雕刻家的雕刻美學，直覺的認為這些石頭都是上好材料，就用這

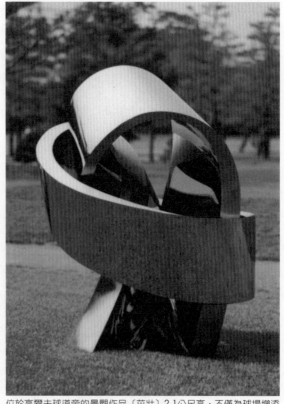

位於高爾夫球道旁的景觀作品〔茁壯〕2.1公尺高，不僅為球場增添了藝術氣息，打球的球友也同時感染到另一種不同的感受。

楊英風為日本筑波霞浦高爾夫球場作的〔太極〕高約2公尺。

些石頭來做球場的景觀佈置。他在這些好幾十噸重的大石頭被吊起來時，就從各角度觀察它，並決定如何設置，根據大環境和石頭的個性，給它們做最好的調配。經他一放置之後，球場的氣勢馬上不同。他讓這些絲毫不假人工雕琢的天然石塊，或立或臥的呈現天然性情，更把中國曠達、舒適、圓融的生活哲學展現在日本人眼前。

球場主人讚嘆楊英風的鬼斧神工之餘，又請他設計大型景觀雕塑，好為球場塑造與眾不同的藝術氣氛。

筑波霞浦高爾夫球場因此而有了〔茁生〕、〔茁壯〕、〔天地星緣〕、〔太極〕等不銹鋼和青銅的大型景觀雕塑誕生。他運用這些雕塑展現出宏偉的氣勢，和日本庭園設計所講究的精緻、細膩風格迥異，因此得到了日本藝術界極高的讚譽，NHK電視台甚至把他整個工作過程拍攝下來，預備讓全日本人看看他所設計的中國庭園。

他的成長背景如何？

從民國五十九年，為日本大阪萬國博覽會名建築師貝聿銘設計的中華民國館前設置了〔鳳凰來儀〕的景觀大雕塑而揚名海內外後，多年來，楊英風孜孜矻矻的專研於景觀雕塑，除了〔鳳凰來儀〕，他為紐約東方大廈雕塑的〔東西門〕，在中正紀念堂展出的〔飛龍在天〕，為北京亞運製作的〔鳳凌霄漢〕，都是被人津津樂道的作品。

說到自己的藝術之路，楊英風說和他的成長背景有密不可分的關連。

出生在宜蘭鄉下的楊英風，雖然和所有宜蘭人一樣，享受著小橋、流水、果園、山

楊英風為日本筑波霞浦高爾夫球場作的〔茁生〕高11公尺。

川、溫泉、海邊的美景，但不同的是，他的父母卻因到大陸東北經營事業，而把他留在外祖母身邊，雖然親人都很愛他，但敏感的他總覺得自己和別的小孩不同，為了排解孤寂，他喜歡和大自然接近，不論是拿起筆來畫畫也好，或者對著眼前的美景沈想，他都能從中得到安慰和快樂，也訓練了他的眼睛和心靈去認識、體會、享受美。

他說那段童年時光是他學習美學的第一階段，因為單純的自己被單純的環境陶冶、教育。上天也真奇妙，他雖然失去了部分——親情的慰藉，卻得到了一些——對藝術的喜好。

有關月亮和鳳凰的故事

此外，只要注意他的作品，不論東西門、心鏡、鳳凌霄漢、分合隨緣、日曜、月華、天地星緣、常新、天下為公、月明、月恆，或是其它數不盡的作品，都可發現月亮和鳳凰不但是他創作的動力，也是他藝術作品的結晶。

說到他和月亮、鳳凰的淵源，楊英風說這不得不說一段和母親間的故事。

和父親一起在東北經營事業的母親，每二、三年會回來看一次他。和母親相聚的日子裡，當然是幼小的心靈所企盼的，但母親回來後，他又日夜擔心母親馬上就要走了。會不時的問母親：「為什麼又要走？」「什麼時候走？」「走去哪裡？」母子連心，又怎會猜不透他的心思？

在一個有月亮的夏天晚上，母親抱著他到院子裡乘涼，指著天上的月亮對他說：「你看這月亮？我在東北看到的月亮和這個月亮是同一個月亮。阿姆不時就在這個月亮裡看著你呢！」此時，他每一思念母親就看月亮，每一看到月亮也就會想到母親。

楊英風美術館開幕當天，外交部次長章孝嚴特地前來為大師祝賀。

此外，母親來自大陸的優雅時髦裝扮和閉塞樸素的宜蘭鄉下婦女，更是截然不同。母親在家的時候，常常對著一面圓圓大大、雕著龍鳳紋飾的鏡櫥梳粧打扮。他記得母親總是喜歡穿上黑色的絲絨長旗袍後，坐在鏡前描眉、點胭脂。化好粧的母親，在他看來就是鏡緣那隻鳳凰，從古鏡中走出來。

月亮、鳳凰，就這樣在他童稚的心靈中和母親結合為一，而他對母親的孺慕之情也展現在他日後的諸多作品之中。

父親要他學建築

小學畢業後，父母把他接到北平受祖國教育。當時父親經營的是國劇名家馬連良的「新新戲院」，家中往來的都是文藝界名人，他說雖然當時年紀小，不懂得大人談些什麼？但如李香蘭、江文也等人的藝術家風範也給了他不小的薰陶。

另外，他從小對美術的興趣，也在學校的美術課中得到具體的啓發，他愛上了繪畫、雕塑。父親從不阻止他的興趣發展，但當他中學畢業，想投考美術系時，父親卻給了他建議，希望他攻讀和美學有關的建築，因此他進了東京美術學校的建築系。雖然父親當時是從「實用」的眼光來選擇建築系，但回顧起這段往事，楊英風說父親讓他做的選擇，對他今日的景觀雕塑有極大的幫助。另外，因為是美術學校的建築系，因此特別注重繪畫、雕塑的課程，這對他美術愛好的訓練和知識的培養都有很大的助益。

建築系的課程沒念完，就因東京被轟炸得很厲害，而被父母召回北平。之後，他選擇

了輔仁大學美術系繼續自己未完的學業。又因抗戰勝利後，回台灣娶親，正遇上大陸時局改觀，回不了北平，而進了師範大學美術系。

專政雕塑，學習近代西方藝術則是在赴義大利羅馬藝術學院時期後的事。於歐洲的三年，醞釀了他「雕塑公園」的美夢。而歐洲寫實主義赤裸裸的大膽表現，也讓他大開眼界，並益發覺得中國藝術中天、地、人交融的可貴。他體會到中國美學的照顧整體、生活化，和西方美學的發揚個人個性、強化個人私心的不同。從此，更堅定他將環境和藝術結合的決心。

收朱銘為入室弟子

為了藝術創作，他長期埋首於中央研究院、故宮的書堆中，尋找研究資料，為了領略古代藝術的創作精神，他實地到大陸各地觀察古物，他一定要親眼看見，才能被藝術作品感動。眼見實物之後，他就亦步亦趨的仿作古物，他覺得只有從仿作的過程中才能體會到創作者的精神，同時仿作也不是一般人想像的簡單，其中會有許多困難，只有一一克服這些困難才有可能有新的創作。

在自己從事藝術創作的同時，楊英風也不忘提攜後進，以雕刻太極系列出名的雕塑大師朱銘，就是他的入室弟子。

朱銘是雕手工藝品的雕刻師傅，自從看到楊英風雕的作品後，就希望能拜師學藝，其中經過許多挫折，最後終於帶著作品見到楊英風。

楊英風看過他的作品後，覺得他的刀法有中國古代刀法的神髓，因此鼓勵他在木雕上努力。朱銘原本想放棄木雕，但在楊英風的鼓勵下，才繼續木雕的研究。

經過六年八個月的傳授，楊英風覺得朱銘的藝術境界已達一定程度，才讓他自立發展。

為了這愛徒，楊英風放棄了「太魯閣系列」的作品，則是一段鮮為人知的故事。

原來太魯閣系列和朱銘的太極系列，在講究大斧劈的效果上，極為近似，所以楊英風就中斷了自己的創作，可算是為愛徒而犧牲。

最偏愛不銹鋼質材

從繪畫、版畫到立體雕塑、雷射科藝到環境景觀，楊英風展現了常新多變的藝術生

命，這和他勇於嘗試的個性有關。就是從泥塑、石雕到不銹鋼雕塑，楊英風總是從不同材質中，選出最能表現中國藝術的素材。

不能否認，各種素材中以不銹鋼爲他的最愛。他說「不銹鋼打磨光滑的鏡面，特別能凸顯中國藝術生命陰陽相涵、虛實相生，乃至文質交融的文化特質。」他甚至認爲不銹鋼和瓷器有某些近似之處呢！

近年來，他極力推展景觀雕塑，他認爲雕塑和景觀必須合在一起講。「景觀」就是人類生活的空間，宇宙萬物不能拾景觀而閉塞生活，景觀影響人類和萬物的生存，爲了讓人類生活美化，當然就少不了藝術家的「景觀雕塑」。

不銹鋼材質爲楊英風的最愛。

他說：「不從造型藝術著手，中國的現代化建立不起來。」但願他爲景觀雕塑所做的努力，能讓我們自然、健康，深刻而直一的中華文化生活，重新展現在國人和世人的眼前。

原載《仕女》第11期，頁121-126，1992.11，台北：仕女雜誌社

青年雙手、人類希望
楊英風雕塑　矗立港都
文／陳俊合

為彰顯精神意義「青年雙
手、人類希望」的高約十公尺金
手獎大型景觀雕塑，昨天已矗立
在高雄市中正文化中心前右側庭
園內，該座雕塑係由國內雕塑名
家楊英風設計和製作，堪稱全省
最高一座以青銅為素材的作品，
總造價為一千萬元。內政部長吳
伯雄、高雄市長吳敦義、市議會
議長陳田錨、國際青年商會總會
長楊三峰等多人，明天上午十時
將聯合主持揭幕儀式。

據楊英風指出，此作品是他
創作以來最高大的青銅雕塑，也
是國內最大的青銅雕塑。

原載《民生報》1992.11.5，台北：民生報社

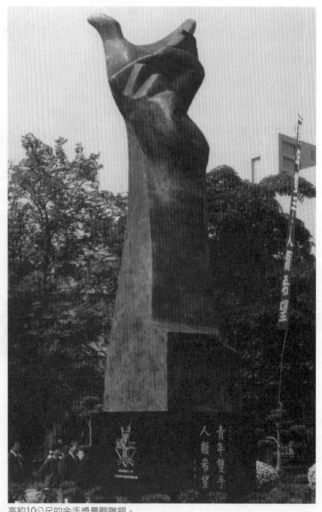

高約10公尺的金手獎景觀雕塑。

【相關報導】

1.盧繼先著〈金手獎雕塑明剪綵〉《經濟日報》第9版，1992.12.，台北：經濟日報社

從孤獨成就世界的美

　　從懵懂孩提，楊教授便發覺父母常不在身邊。外祖母的疼愛，依舊阻止不了他的孤單！儘管親友千般愛，他仍是找著母親，找不著的空虛感一再囓啃，直到稍大能跑遠，才覓得郊外收留痛哭的淚。

　　在郊外孤單想著母親的日子裡，除哭得痛快，逐漸也玩水、看山而懂山、石、草、木，從此孤獨的心靈發現了美，這份來自大地的美與對母親的思念在他心中深深契合。

　　當月明星爛，心海湧現的將是怎樣的容顏？

　　月明的夜，一位母親的低語；這麼美的月，我們所看到的是同一個，我在北京看著便想起你。

　　月明的夜，一位幼子的秘密：看到月亮便知道母親也在想自己。

　　月，成了明鏡，為隔著海的孩童映出母親的臉。

　　楊教授憶起孩提：「母親喜著黑絨長旗袍，黑絨的閃亮與母親的美，無形中使我將她的形象與夜空、月亮、星子結合。在她的嫁妝中，有許多龍、鳳圖案，看著這些，我總想父親是龍、母親是鳳。」鳳的形象就此在其心中與母親結合，鳳凰從而成了他的惦念。每到月夜，在他心裡，月是一輪明鏡，也是鳳的眼、鳳的臉，而夜空則是母親身上的黑絨。打小剪刀、漿糊不離手的剪「貼」，到現今楊英風美術館開幕，龍、鳳創作貫其一生的原委也就透露無遺了。

　　雕龍塑鳳有楊教授深深的思親之情，而涵意與造型則另有風貌。講求境界的中國文化，使靈性非常愉悅而莫名的情境，往往以鳳凰為表，鳳凰成了中國最高境界的表徵。龍代表宇宙生命的力量，發展至清代，龍轉成皇帝的符號，直至今日，龍

楊英風，景觀雕塑與環境設計藝術家，作品遍佈世界各地，現任楊英風美術館負責人。施炳祥攝。

依然殘留著舊時代的封建思想！「在這個時代，已經用不著讓龍繼續成爲帝王獨尊的絕對權威標誌，龍應該回復代表天地間的力量與智慧，龍依然可以存在現代科技的時代，但應該換個面目。」龍的涵意在電腦科技的時代裡，楊教授以爲有如記憶各種「智慧」的磁帶，並且以磁帶的「形象」做爲龍鳳的新貌──滌盡傳統龍鳳的繁縟而呈光滑、潔淨的新體。

教授的「藝術細胞」，學齡前便現端倪，小學、中學亦深獲美術老師喜愛，唯險些有不得「暢學」之嘆！中學時代，美術老師於課外特別教他雕刻，從而感覺雕刻表現的感情比繪畫更濃烈，因此特喜雕刻，更萌生報考老師的學校──東京美術學校。老太爺得知他將報考雕刻系，不免憂心將來無能避免的生活問題。之後，發現建築系也開繪畫、雕刻，老太爺便勸他考建築系：「系裡既有繪畫又有雕刻，你就應該滿足了。」建築系屬工學院，唯獨東京美術學校走建築美學，這才安置了教授對雕刻的濃烈之情，同時也開啓了對中國美學、歷史、文化的興趣，直到今日仍不中斷研究。

「從建築美學的觀點，爲了做出更好的環境，什麼材質都必須了解。」因此從紙、布、泥、木、石、銅、鐵、混合素材到不銹鋼、光電混合、雷射，教授一一探索。約民國五十年台灣進口不銹鋼廚具，見其光滑的鏡面，教授便生心手合一地玩索。生冷的不銹鋼在他手中吸吮了豐富的情感，蟬蛻出新貌，走入了藝術的殿堂。初始的邂逅，教授亦嘗不少失敗，「不銹鋼材質在運用上須具備現代科技觀念與技巧，這也是它不同於一般材質的困難處。」秉著不爲材質所限，三十年來，教授對其特性與科技上的種種課題，已尋出清晰脈絡而駕輕就熟。

不銹鋼光滑的特性，將中國虛實的陰陽關係表達得透徹，爲教授喜愛的〔東西門〕（1973，紐約，不銹鋼）。除運用方圓造型傳遞中國基本思想──規矩（遵守天地間的規律），更藉由光滑的特性，訴說著深奧的哲理──在方形主體中挖一圓洞，挖離的圓形體成了圓屏置於洞前，當視線穿過圓洞，舉目所見盡爲「實」，但圓屏上的照影卻是「虛」，虛、實在此輝映變化著，幻覺油然而生。藝術追求境界，同時也釋放美，教授一生創作美，並將美貢獻給大家。

原載《哈潑時尚（台北國際中文版）》第35期，頁46，1992.12，台北：華克文化事業股份有限公司

世界知名景觀雕塑設計大師
楊英風參觀第二僑教中心
將空運藝術創作品供展覽

文／陳紹海

世界知名的景觀雕塑環境設計大師楊英風與女兒楊美惠來到洛杉磯，專程參觀即將啓用的洛杉磯僑教第二服務中心，願意由台灣空運六件雕塑作品，十一張版畫，在十二月廿七日該中心正式啓用儀式當天展出，讓此間僑胞欣賞。

促成楊英風此行的是，台北國際青商會主辦一九九二年十大傑出青年與海外五位傑出華裔人士的總幹事余正昭，他

享譽國際的景觀雕塑環境設計大師楊英風，來洛杉磯僑教第二服務中心，計畫為該中心設計一座雕塑永久設置。

在上個月曾到第二中心參觀，返回台北後向楊英風談到該中心的成立以及僑界人士有心發動各界充實設備，楊英風在感動之餘，在前往邁阿密籌備首次在美國個人雕塑展覽之時，專程到洛杉磯實地參觀僑教第二中心。

楊英風表示，明年一月十四日至十八日在邁阿密海灘展覽中心舉辦的個展，是由專門舉辦國際畫廊展覽會的負責人DAVID LESTER邀請，他將展出材質冰冷的不銹鋼雕塑作品廿件，其中十件體積大，高度在二呎半左右，作品項目有：〔龍嘯太虛〕、〔龍賦〕、〔東西門〕等。

從小喜歡拿剪刀、漿糊創作美勞，中學畢業進入日本東京美術學校也即今日國立東京藝術大學建築系，他記得其日本教授在課堂上讚美中國唐朝建築文化之美影響到今天的日本文化，未來想要有所發展務必要多研究中國文化。

楊英風對於「景觀」與「環境」的觀念便啓蒙在日本求學之時，由於東京遭轟炸，祇好回到故鄉北平進入輔大美術系繼續課程，他又開始學習國畫、油畫與雕塑，並研讀古書，透過有形無形的方式去理解中國文化精隨，他在中國文化的美學中發現到生活環境的美學與人的關係。

楊英風強調，中國美學與大環境結合，而西方美學力求個體的突出，他認爲應用中國文化最精彩的部份就是將其變成藝術。

喜歡立體美學、環境藝術的楊英風在卅歲時享譽國際，現年六十八歲的他，作品自四十年代至今已有四、五百件，共分爲十二系列，更廣爲國際間收藏與陳列在公共場所，一九七〇年負責設計大阪萬國博覽會中華民國的門面一座巨型雕塑〔鳳凰來儀〕，一九七三年代表作〔東西門〕景觀雕塑，置於貝聿銘規劃建築、船業鉅子董浩雲出資興建的紐約東方海外大廈，一九九〇年爲亞運製作，並永久陳列在北京國家奧林匹克體育中心的〔鳳凌霄漢〕。冰冷的不銹鋼材料，楊英風摸索了近卅年，越玩味越是能把握它性眞、質堅的鮮明特性，靠它來展現現代文明繁複多樣裡的淨化或統一，是再妥貼不過，不銹鋼的物質屬性中隱現著宋瓷般精美的氣息。

他將冰冷的材料運用光滑鏡面的反射和曲扭，使之溫暖起來。

楊英風透露，不銹鋼材質很怕高熱，必須採用冷焊，因此在技巧上要運用「點焊」而非一般焊接技術，否則會使之膨脹破壞作品，因此，他訓練一批工人專門與其配合，遇到較高難度的轉折部份，楊英風就自己動手進行點焊，據他表示，一件作品由構想到完工最少要耗時二、三個月的時間。

目前，其在台灣主持「楊英風美術館」擔任館長，其女兒楊美惠爲副館長，楊美惠自師大英文系畢業，擔任過教職後，曾在紐約的一所雕塑大學深造，他也參與父親楊英風的雕塑工作，並負責公關，好讓其父親楊英風專注於不斷的創作。

原載《國際日報》第17版／南加綜合要聞，1992.12.13，洛杉磯

中國第一位現代景觀雕藝家
——楊英風

擁擠的交通，忙碌的生活，急促的腳步中，你是否感受到缺少了什麼東西；藝術的美妙，心靈的寧靜，文化的修養裡，我們將會有更好的未來。

楊英風風格探討

今年已經六十六歲的楊英風是當今台灣雕塑界執牛耳者，他的作品創作豐富，含意深遠，他的藝術作品與其思想連貫，包涵了傳統中國文化、現代科技，以及對國家社會和鄉土所執著的關心。

鄭水萍先生在《炎黃藝術》一文中對楊英風先生作品風格演變的探討，分下列十三大系列。

楊英風，1992.9.14攝於台北楊英風美術館。

a.鄉土寫實系列

b.肖像系列

c.林絲緞人體系列

d.佛像系列

e.古中國藝術抽象表現系列

f.鄉土抽象化

g.書法表現系列

h.鄉土漫畫系列

i.爆發式抽象表現系列

j.羅馬—古典—寫實系列

k.太魯山水系列（含石雕）

l.不銹鋼抽象表現系列

m.雷射表現系列

以上分類是以該系列明顯改變的特質爲依據，如鄉土系列、山水系列、林絲緞人體列是以題材爲主；書法表現系列、羅馬—古典—寫實系列、爆發式抽象表現系列是以形式爲主；不銹鋼系列，雷射系列爲以材質爲主。我們可藉由上述十三大分類大略了解楊氏作品風格演變及走向。

(一) 豐富的經歷

　　楊氏作品的蛻變，除了本身的思想外，影響最大的莫非是豐富的人生經歷和旅遊所帶給他的觀感。從二歲開始他的東北之旅，北京的青少年生涯，之後於日本養成了深刻的美術教育，在台灣多年的農村跋涉，羅馬三年中見識了西方古典大作並對西方文明沒落有所啓示。楊氏於一九七〇年以約一個月的時間爲國家完成了不銹鋼鉅作〔鳳凰來儀〕，這件作品的歷程帶給了楊先生一定程度的刺激，給了他一些啓示。後來去沙烏阿拉伯的沙漠之旅，之後隱居南投埔里，思索著宇宙間的萬象，進而到中國大陸龍門、雲岡與黃山探勝訪幽。……都影響到他的思想及作品的蛻變。然而他也相對地影響到環境的蛻變——帶動新加坡、埔里、北京……的現代藝術風潮。

(二) 宏揚中國美學

　　經由豐富的經歷，楊氏在與西方美學比較後，他發現中國的美學實際上是一種生活美學，著重在生活中的應用事物上，並其中表達出安詳寧靜的遠景，所以楊氏曾表示，中國的一切美學都是爲了提昇生活，使精神達到圓融的境地，因此他認爲中國的美學就是生活的美學，使人生哲學與生命眞理相結合，達到完美境界，所以可以說中國美學涵容於藝術作品時，它所表現的完全是大我的表現，而西方的美學只是個人美學，小我的純美學。楊氏並認爲中國文化有高度的生活智慧，對於宇宙自然一直保持尊重與親和的態度，因此更能深刻認識人與人之間的相互關係，加以確認和諧與秩序才是宇宙生命中生生不息的原動力。

屬牛的楊英風很喜歡牛的題材。

中國自古即用禮樂導民向善、化民成俗，因為古聖先賢已看出藝術對於社會風氣深具潛移默化的積極效用，所以一直重視藝術，尤其是生活的藝術。

楊英風之作品受中國文化影響良多，我們可從其作品中看到中國美學，而且他不但把中國美學與中國文化涵容於作品中，他也以宏揚此二者於日常生活為畢生之志。

（三）心懷鄉土

楊英風先生自述道：自幼生長於宜蘭鄉下，明媚的山水景緻陶冶了我的心眼去認識美，體會美，並享受美。青年時光單純的心靈被自然環境薰陶著、教育著，自然對鄉土散發出的純樸感覺特別親切。

楊英風屬牛，也一直很喜歡牛的題材，他在埔里的住所，便是選擇在牛尾路的牛眠山中；在鄉土系列作品期間，他有一張照片，站在一個牛頭前面，表面出一幅與牛頭同樣的神情，非常的富鄉土氣息且純樸可愛。

政府遷台後，「中國農村復興聯合委員會」運用美援提供資金和生產技術協助農業發展。《豐年雜誌》便是此背景下的產物。楊氏在藍蔭鼎先生的引薦下進入《豐年雜誌》擔任美術編輯，其間長達十一年。在這十一年中，楊氏每個月總有一、兩次機會深入鄉村接近農民，並以農村為背景創作一系列題材，其中包括版畫、雕塑、水彩……等，於是不但忠實地紀錄下四十年代末至五十代台灣農村變遷最大的十年，而且對於楊氏作品風格及思想理念有了影響及更深刻的體會。楊教授說：鄉土是中國的根源，落實生態美學，恢復純樸本性，鄉土是人類生存的根源，炎黃子孫對土地的感情也是發自血脈，今日我們的生活形態雖然已經轉向工商經濟，我們如何從鄉土走過，應珍惜每一足跡，記取中國積千年智慧流傳的生態美學觀，從思想、觀念中落實到我們的生活，恢復中華民族源自鄉土的純本性。鄉土是我們的根，生態美學是我們的源，追根溯源由潔淨的心成就潔淨大地才是我們的本意。

（四）文化的沈思

楊英風先生於〈文化的沈思〉一文中提到：藝術主要是表現審美價值，然後往往也反映了時代社會的經濟、政治、道德、宗教、文化等重要現象，所以藝術表現亦是啟導、孕育、感染，甚至於造時代社會精神面貌的主要力量。

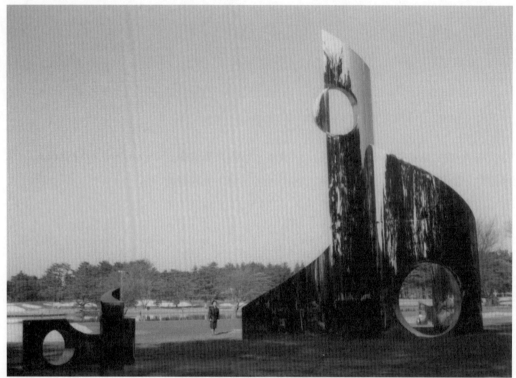

楊英風為日本筑波霞浦高爾夫球場設計的景觀雕塑〔苗生〕。

　　如果不希望在未來世中，台灣造型美術因其空洞的面貌而湮沒於歷史的塵土中，那麼讓我們共同來關心台灣文化前景的探索，化憂慮為參與，讓藝術滌蕩時代的紛亂與人心的浮動吧。

　　對於台灣文化藝術的進展，楊英風教授一直不遺餘力的做這件事，但是許多因素使得台灣的文化水平未能確切有效地提昇，他曾寫道：一個攸關整個社會進程的命題「當代台灣文化的面貌在那裡？」文化界在反思，政治界在求革新，經濟圈在拚命建立「台灣第一」的里程，社會在脫序中展現生猛的活力；事實上，這些「欣欣向榮」的表象，令人十分堪憂。試問：我們的一切經濟指數都向上奔躍，然而生活品質卻停滯不前；大型展演雖然不斷，本土藝術風格的輪廓依舊模糊。是否我們的著力處有所偏差？抑或在一片傳統與創新聲中，我們尚未對博大精深的傳統有紮實的認知，以致映現在創新時，便感受貧乏甚或浮誇。

結語

　　楊英風先生從開始創始至今，「自然、樸實、圓融、健康」是他所深許的理念。從一位有著豐富人生歷練的藝術家眼中，我們不但可以看到他對中華文化，科技文明及人世關懷的投泣心血和深刻體悟，而且看到他對本地文化所負的一種使命感，我衷心的盼望將來為人師的我們也應對自己有分期許——使未來國家的成員能有更高的文化知識，使國民和

國家能在世界的舞台上受到更多的尊重。

原載《北市師院月刊》第132期，第2-3版，1992.12.24，台北：台北市立師範學院

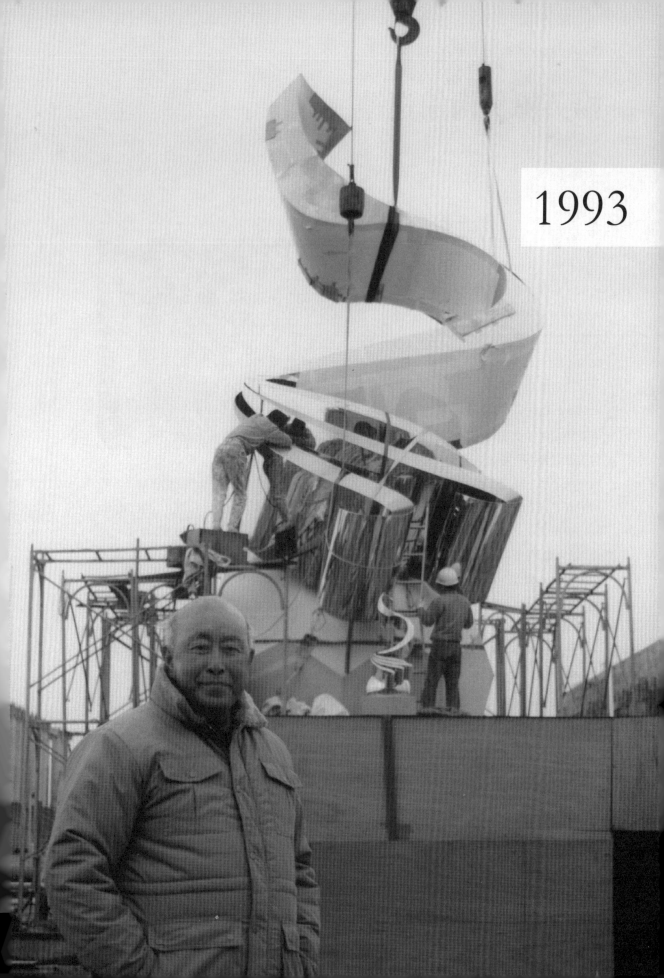

1993

楊英風美術館巡禮

文／徐瑞蓮

　　籌畫了兩年多的楊英風美術館在去年九月份開幕了！這位被喻為「指導世界未來雕塑方向的大師」──楊英風教授終於得償心願，能在這裡展出他四十多年來的心血作品。

　　位於重慶南路上的楊英風美術館剛好就在公車站牌旁邊，佔了地利之便，過往的人潮要比一般的展覽會場來得多。美術館佔

楊英風美術館開幕時楊英風致詞。

地有八十坪，從地下樓到三樓各層面，幾乎都是展示區，二樓作為貴賓們的交流場所，特別規劃了休閒區，供來賓休憩之用。整座館的裝潢以木質為主，館長徐莉苓女士表示：由於楊英風先生的作品多半以不銹鋼材質為主，用木質為背景可以平衡一下鋼鐵冷酷的感覺，美術館裡所展示的全是楊英風先生的作品，每次展出期為三個月，一次展出約三十五件作品。一般人耳熟能詳的是楊英風先生的不銹鋼雕塑，在他的開幕展中，陳列著許多早期的作品，有著各種不同風格，他嚐試過銅雕、木雕，也畫過版畫，尤其版畫透露著一種鄉土、可愛的心情，和他不銹鋼作品的冷峻、深邃感受大相逕庭。

　　不管用何種方式表現，楊英風先生的作品似乎與整個大自然、天、地的運行有著密不可分的關係，對他最為人所重視的不銹鋼景觀雕塑，他提道：「『景觀雕塑』一直是我努力推展的藝術領域。景觀的含意對我而言，不只是限於一部份可見的風景或土地外觀，它包涵了廣義的環境，包括人類自創的活動空間及宇宙天成的自然環境。」

　　在楊英風先生的觀念裡，認為創造一個自然與人性協調發展的生活空間是一種趨勢。人為的小環境必需依附於自然的大環境裡，心性才有彈性的發展空間。對楊英風先生而言中國傳統的宇宙觀才是他作品的中心思想所在。因此，在楊英風先生的作品裡，一種圓融、浩瀚的精神不斷展現，他把生硬、銳利的不銹鋼化成了渾厚、弧度優美的線條，展現了中國文化的精髓。這也難怪在他嚐試了所有素材後，會最後選擇了不銹鋼，奠定了他在中國現代雕塑的先導地位。

原載《精緻生活》創刊號，頁34，1993.1，台北：右眼映像有限公司

雕塑大師楊英風
一刀一斧鑿出文化情

文／許美麗

今年六十七歲的楊英風，在冰冷的雕塑作品中，蘊藏著濃烈的歷史情懷。

楊英風，這位世界知名的雕塑大師，六十多年來的藝術創作思想，一直以文化內涵為主導，自然理念為依歸。

自一九五九年銅雕作品〔哲人〕，在「法國巴黎國際青年藝展」獲得佳評，被譽為「指導世界未來雕塑方向的大師」後，楊英風的景觀雕塑作品即遍佈世界各地。如今，他的作品就是現代東方雕塑的表

喜愛玩賞石頭的楊大師表示，石頭就是大自然生命痕跡的顯微。

徵，他本人更是台灣享有世界讚譽的第一位現代景觀雕塑藝術家。

親臨東西文化的洗禮

民國十五年楊英風出生在台灣人文薈萃的蘭陽平原——宜蘭。年少時，他多寄情在宜蘭鄉下小橋、流水的自然美景，從中學習自然美學的觀察力。之後赴北平求學奠定美術基礎，感受故都建築庭園的幽勝迴繞之趣、生活文化之美。

漸長，楊英風轉往東京美術學校建築系攻讀，受到日本木造建築大師——吉田五十八的啟發，開始對環境景觀表示關切。

他回憶道：「吉田五十八曾在課堂上，數度讚賞中國唐代建築美學的境界十分崇高，頓時讓我感受到中國人的那份榮耀，更激發我想一探文化歷史內涵，綿延文化藝術的一股濃烈熱情。」

爾後東京戰鼓頻傳，他再度重返北平輔仁大學就讀。重拾故都風情後，他開始一面努力學習國畫、油畫、雕塑，一面遨遊大同雲岡等地石刻造形，並研讀古籍探索中國文化的精髓，終於他領悟到中國文化高雅的精神境界——「中國美學是為了提升生活，為的是自然景觀與人文的融合，與西方追求個人主義的出發點完全不同。」言語間流露著文人儒雅

氣質的楊英風表示，由於這個體會讓他更加肯定文化的博大與價值。

　　而楊英風真正專注雕塑立體創作，是遊學羅馬三年歸國東赴花蓮太魯閣，親臨其境感受到山勢磅礡、聳地而起自然巨擘的山水之勝後，以太魯閣斧劈氣勢創作山水系列作品，因而開創出雕塑創作的獨特風格，也引領台灣雕塑藝術走向國際藝壇。

涓滴傳承美學藝術

　　屢經時代動盪，東西文化藝術衝擊的楊英風，在藝術創作領域裡，一直「慶幸自己生為中國人」。

　　「作為一個藝術家，我很慶幸生為中國人，讓我自然而然在浩瀚的文化海洋中，吸取營養而成長，更讓我有機會站在時代的前端，承受局勢轉變的衝擊，訓練我作為一個藝術工作者應變的彈性和耐力」。楊英風表示，在中國文化的精神領域中，蘊藏著無盡的寶藏，這六十多年來的成長與學習，從來沒有離開她的滋潤。

　　楊英風的景觀雕塑創作，從寫實而變形，而抽象，而取神，均倘佯在文化傳統的變化美學中；轉化造意也由繁返簡，由廣入精，時時是以恢宏生活美學為準繩。

　　而今，秉持承傳文化的一顆赤忱之心，他籌設了「楊英風美術館」，就是他對於文化藝術涓滴傳承的心意，期盼喚起國內藝術界重視自己民族文化的根脈，潛心研究美學藝術，去創造屬於中國人現代的美學生活。

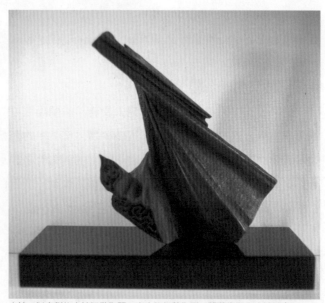

水袖：以京劇的水袖舞動為題、山水的氣勢為型，將藝術與大自然結合。

原載《清新的玉山》創刊號，頁30-31，1993.1-2，台北：玉山商業銀行股份有限公司

華裔雕塑家楊英風參展
邁阿密藝術季增光不少

文／鮑仰山

被譽為當代景觀雕塑宗師的華裔藝術家楊英風，目前正應邀在邁阿密會議中心（Miami Covnenltion Cenier）參加第一屆邁阿密藝術季（Art Miami 93）海洋大道雕塑特展（Ocean Drive Project）。這項為期五天的室內展覽活動從十四日起至十八日止，戶外展示則到三十一日為止。

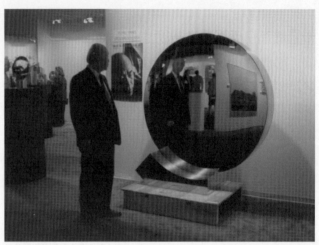

楊英風攝於邁阿密藝術季會場。

楊教授表示，因緣際會才來到邁阿密作今年在美國的第一次作品展示，他是在去年香港的一次展出時剛巧遇到承辦此次有關邁阿密藝術季負責人，他對於楊英風的作品讚嘆不已，立即邀請楊教授參加這項雕塑展覽活動，這次楊教授提供十八套作品，總計二十五件，其中包括著名的〔地球村作品〕七件、〔龍嘯太虛〕、〔鳳凰來儀〕（原作展覽於一九七○大阪國際博覽會）等著名精心作品。

曾經當選中華民國十大傑出年青年的楊英風教授在接受記者訪問時表示，一件藝術品的誕生絕大多數是由環境醞釀出創作的靈感進而表現在繪畫、歌唱、肢體表演，以至於雕刻作品中或空間運用上。他認為目前台灣的創作背景和歷史上魏晉南北朝時代極為相似。不僅從地理、氣候、人種、經濟條件、教育、以至於政治及藝文風尚都有微妙的相似處。楊教授作品正是從精神的領域上體會居住環境的美，再參悟佛學中修福慧以實現淨土理念，達到圓成心物合一的境界。

這次第一屆邁阿密藝術季也是南佛第三屆國際藝術展，預計邀請一百五十家世界知名畫廊提供參展作品，另外有十一件大型雕塑在戶外展示。其中包括楊英風作品。室內作品展出時間：星期四、五、六三天中午十二點至夜間九點；星期天至夜間七點止；星期一上午一點至五點止。票價成人十二元；老人學生團體另有優待。洽詢電話：（三○五）六七三三一六五。

報紙出處不詳，約1993.1

雕塑大師朱銘
談學藝的心路歷程和藝術家的素養
肯犧牲的勇氣在生命中塑出藝術的光采

文／阮愛惠

十五歲起白天學雕刻，晚上學畫畫

問：您是從鄉土藝師出身，到現在是國際級的藝術家，這之間一定有一些特殊的機遇及個人的抉擇，請您談一談這段歷程。

答：我這一生跟過兩位老師，一位是啓蒙我的老師，他是做寺廟雕刻的師傅，他訓練我在雕刻的技能上，一刀一斧下去，要三分就是三分；要一寸就是一寸。此外，他也教我畫圖，他說，雕刻師不會畫圖就像建築師會造屋卻不會畫設計圖一樣。十五歲起，我就白天學雕刻，晚上學畫畫；打下了好基礎，當然那時候的畫畫大都只是在描稿而已。

我雕刻學了幾年後，台灣光復了，開始有全省美展，我看別人在參加，心裡也很想。我問我的老師，像我們做的東西可不可以去比賽？老師說，大概不行，要像黃土水那樣的才行。但是他無法教我那一套，而黃土水那時也已經過世了。另一個同等級的就是楊英風，但楊英風是大學裡的教授，我是鄉下地方的一個刻佛像的師傅，差天差地，想拜他爲師，連開口都做不到。

但是我也不死心，自己收集很多剪報來看，像《良友》、《亞洲》、《今日世界》等畫報，偶而有一些藝術新聞，我都保存起來。我很執著要參加比賽，一次又一次地送件參選。起先被退回，後來偶而會入選，接著是優選，最好的一次，還得到全省展第三名。

拜楊英風為師是一生中的轉捩點

三十歲以前，我都在「舞這套」，完全自己摸索，直到有一天，我又感覺到，即使有天讓我得了省展第一名也沒有用。那時我刻人像已經有些基礎，但是刻人像基本上還是在模仿，不是自己造型，我還是停留在原地沒有突破。想來想去，就是想去找楊英風老師，放在心裡不敢對外講，直到有一天，一位做貿易的朋友知道我這個心願，才幫助我達成這件事。

我尋訪楊老師的心情是抱定「千里求師、萬里求藝」的決心，那時我家庭負擔很重，四個孩子都出世了。我賣掉一間房子作爲安家的費用，準備至少用兩年的時間全心學習。

房子賣了五萬塊，在當時雖不是小數目，但因家庭開銷實在很大，一下子就用完了。沒辦法，我只好白天在楊老師那裡學習，晚上請了兩三位工人，到我的工廠那邊生產一些木工藝品來維持家庭。這樣連續了很多年。

　　楊老師教我的時候，我的雕刻技術已經很好，說不定是太好了，反而不對。楊老師教我要「丟掉」，意思是頭腦內不能常思考技術的問題，因為工藝的技術是俗氣的，而我現在要的是內涵。楊老師那時還說，其實你跟著我，已經沒什麼好學的，你只要看我如何生活就好了。那時我也聽不懂這句話，直到跟著楊老師生活久了，才知道自己以前的學習方法是錯的。如果一味只知道模仿，一下子就學到了，但一點也沒有用。當然我也不是一下子頓悟，是經過許多年慢慢摸索得來的。

藝術是修行，學來的不是自己的

問：您這麼多年來的創作工作，成就很多個系列的作品，請您談談系列風格轉變間所必須付出的努力。

答：年輕時我也不懂「風格」的重要性，只知道埋頭一直學習，學來學去，總是不對勁，永遠停留在「技術」的層面上。

　　我一直強調藝術不是學來的，學得再像，也不能說是自己的。有人讀遍中外書籍，有人看了某大師的作品數十年，仍然學不到什麼。每一個人的個性，可說全世界找不出第二個，那就是他獨特的風格，也是最好的風格。每一個自我要是都能發揮出來，才是最重要的。學來的，頂多是技術，風格是學不來的。要如何做？方法在各人的內心，老師也無法解決。

　　我所謂藝術的修行，是認為必須將生命、生活和藝術融在一起，像金屬液化後交熔密不可分。和尚為了追求佛教的境界，日常生活中的食衣住行睡都必須徹底改變，這種精神才叫「全力以赴」。

　　現在有許多自稱藝術家的人，他們的生活卻和藝術毫無關係，一心只想出名，一天到晚作公關，等到必須交出作品了，才拼命在想我要畫些什麼，要如何畫……根本已經來不及了。藝術不是這樣學來的，它不是這麼簡單的東西。

第一次個展即引起廣大的注目

　　跟了楊老師很多年後，慢慢地才體會出一點生活與藝術合一的道理，才發現自己以前的學習方式是錯的，藝術是不能用學的，學來的永遠還是別人的。楊老師不忍心我永遠都

在當他的助手，也爲我籌辦了第一次個展，地點是在省立歷史博物館。

我沒有半點知名度，第一次個展就在歷史博物館，那是很不簡單的，歷經很多困難。我是因爲之前在藝專兼過兩年課，有這樣的資歷，加上校長及楊老師的推薦，館方才勉強答應，但也只允許展出七天。看反應不錯，說要改成一個月；好，展一個月不到，又要和我參詳（商量）說：展一年吧！但館方並沒有這樣的場地，後來是在展覽場旁另設一個專室，在那裡連續展一年。

問：那時候反應爲什麼這麼好？

答：是因爲貴人很多，寫文章的人，連續在中國時報上專題報導五天，大篇大篇上報，其他報也趕快跟著寫，哇，人潮就很多。第二點呢，是因爲那時候洪通正巧就在對面的美國新聞處展，看他的展是要排隊入場的哩，我剛好就撿了他不少的人客！這都是機緣巧合啦！

爲什麼有那麼多寫文章的人會寫我呢？第一，他們都來看過我的東西，也都很喜歡啦；第二，那時正是文壇上鄉土文學論戰的時代，我的東西是從鄉土出來的，符合他們的興趣，剛好被我賺到啦！

那次的展覽可以說是非常成功，眞的是機緣巧合，不然憑我的資歷，至多也只是藝專技術講師，其他一切空空，不能看，國小畢業的。

「一日爲師，終身爲父」的拜師觀

楊老師在我當初學藝時曾問我：你打算學多久？我答說：學一輩子。我想當時他雖沒說什麼，心裡大概在想：你說這句話是對的。我既然作了承諾，到現在還是常向別人說：我還沒有出師。楊老師聽了，也都笑得很歡喜。到現在，楊老師那邊有事情，我還是會回去幫忙做。一日爲師，終身爲父嘛，我們這些老輩的還有這樣的思想。

生活若離開了真和善，哪還談得上美

問：您早期曾提到過，「藝術品對人有什麼用？如果我能做些實際對人有用的事業，譬如說辦一所學校……」現在您的想法如何呢？

答：那時，正是我對藝術的東西感到疑問的時候，常自問：我刻這麼多木雕，有什麼意義？有用嗎？藝術對人有什麼貢獻？蔣勳就問我：那你認爲什麼才有意義？我說：例如武訓辦一所學校就很大。那時刻木刻，除了商業行爲的買賣，對我幾乎沒有意義。當然現在

想法不一樣了。做人和藝術一樣,最終的目的是在追求真善美,生活中若遠離了真和善,哪還談得上美?

我早知道這是個陷阱,我會被它愈拖愈深

問:「朱銘雕刻公園暨美術館」籌備處日前成立,預計在兩年後完成第一期工程。請談談成立這個公園的動機及理想好嗎?

答:其實我也不是為了想對社會有什麼貢獻才來建造這個公園啦!只是我覺得我的能力、才華、財力各方面都有限,只要能再多給我一些時間,使我能刻得更好,好到一個限度,我就覺得這一生算是做到了。我本來沒有想過再去建什麼公園、學校的。我之所以會成立這個雕刻公園,起因是我的雕刻愈來愈多,出國展覽的話,一次至少要四、五個貨櫃,每次出門前,從家門口到路口,排得滿滿的。現在作品是分散在英國、法國、美國、日本⋯⋯,要是有一兩區的要回來,那就吃力了,像女兒出門去作客回來時連床都沒得讓她睡,連要吃飯都沒桌子哩!

所以我和太太商量:不買一塊地來放的話恐怕是解決不了呢!經常佔用道路,遲早要被鄰人抗議。太太說好,便去找,找到位於金山的一塊山地。山地和田地不同,歪歪扭扭的,這塊繞個小山谷又接上另一塊,買了這塊似乎不得不買另一塊,愈買愈多,總共買了十一甲多。十一甲多的地,放了作品後,其餘的空處雜草叢生,沒人管理,也滿可惜的。但一旦要整理,又牽涉到人工及管理,愈扯愈多,才扯出整個建公園的計劃,這下子不做卻又不行了。

但一旦要闢為公園,十一甲的空間至少要請一百個人來管理,一百個人要支付多少開銷?所以這牽涉到「回收」的問題,我個人沒辦法來支付這麼大的金額,所以它必須自己養自己,例如收門票、賣東西等等。所以,才會變成美術館的形式。將來才便於回收。我早知道這是一個陷阱,我會被它愈拖愈深,我嚇倒了。第一期工程結束後,我想成立財團法人,把它移交出去,讓別人來合資、管理。暫時我也不太多管它的事的,以免影響我的創作。

不是不賣,是沒人要買啦

問:您之所以留下這麼多作品,是不是展覽時都不願標售?請談談藝術與商業的問題。

答：不是不賣，是沒人要買啦！要是都有人買，我何必再煩惱建公園的問題？我們現在能夠到外國去展覽，已經算很不簡單了，若說到要賣，實在還很困難；我賣是賣掉了一些，但那與我的開銷比起來，還是不能平衡，差距很大。

若是有人要買，那當然要賣，賣出去後才能再做新的，繼續發展。若是能賣得好，我才能再更大力地推展國外的展覽。

藝術品在商業角度上，與工藝品沒有太大差別。現在國外展覽的趨勢，主要是大型作品在戶外的展出，若只能提出掛在室內的小作品，那就趕不上時代潮流了。

國外每一次的展出，至少都要花個五六百萬，英國那次才慘，花掉一千多萬，收到帳單時頭都痛起來了。所幸英國那次展覽還有兩個基金會在支持，不然我真的沒辦法。

不過講現實點，國外的展覽是為了對知名度有幫助，利於日後作品的推出。

問：請談一談您的夫妻相處之道以及夫人對您生活上的影響力。

答：我們夫妻之間算是中中的啦！不像有的人很羅曼蒂克，我們就像一般鄉下的夫婦一樣，平常各人做各人的工作，各就其位。

當年我賣房子拜師求藝，她帶四個孩子獨立生活，沒有阻撓我做這麼大的生活改變，如果她反對，我想事情也做不成了，這是需要兩個人配合的事。她一生中沒有做錯這樣的事。

國際語言和創新是國際作品的要件

問：您的作品慢慢地推展到國際舞台上了。您個人有沒有面臨到作品「世界性」或「民族性」的思考？

答：要推出國際的作品，須具備很多種條件：第一，最重要的是國際語言，地方色彩太重的行不通，外國人看不懂。譬如，拿神像雕刻的作品去，我們對它很恭敬而外國人卻只當作是「古人」；拿水牛的去，我們對水牛很有感情而他們只視為是動物的一種。

能夠作為國際共通語言的東西就是「造型」，像我的「太極系列」到國外展出時，從來沒有人會問我：「太極的精神是什麼？」「這個招式是什麼？」那都不重要了，重要的是這件作品造型有沒有處理好？角度美不美？刻法有沒有創新？氣勢怎麼樣？而這些問題，都跟作品的地域色彩沒有關係，也跟各民族的傳統精神不相干。

這種「世界性」的宏觀，也是我出國多次以後才了解的，我住過羅馬四個月，美國加

起來也一年多，日本也有半年，歐洲各地也小住過一些時間。看多了，了解就多；了解多了，才知道「創新」是最重要的。

　　「創新」就是作品推出國際的第二個條件。「展覽」的目的，就是要發表近幾年來，這個創作者有何想法、有什麼語言要對人說。而這都必須有創作，因為展出過的東西就不必再重覆了。國內的展覽比較不注意這點，我的幾個系列作品常輪流在各地展出；但國外就不行了，推出的東西一定要全新；態度、作法、語言、造型……都要新。

做藝術家要有信心和勇氣

　　雖然到目前都還有人會對我說：你真可惜啊！你木材刻得那麼好，卻不再刻了，反而去「舞」那些沒人要的。一般人不會了解，刻得好並不能一輩子刻下去，不是有人要買就一直做下去，那和木雕匠師有什麼差別，還談什麼當藝術家？

問：那麼請您談一談一個藝術家應具有的素養？

答：要作藝術家，首先自己就要有信心和勇氣。所謂勇氣，就是我不再做的東西，即使很好賣或價錢很高，我就是不願再做。要有犧牲的勇氣啊！不然就永遠被舊東西絆住了，一天到晚忙那些就夠了，哪還能去想新的東西？

　　但是「創新」之後卻不一定人人接受，甚至有時還會被人罵死了，那就更需要勇氣了。勇敢跟信心，還要看得開，認清楚自己要的東西是什麼，除了那個東西其他的都不重要了。放得下小事，才做得到大事。實在是一生的時間不太夠用，人人都是能力不錯、頭腦也好，想要從中出人頭地，不加倍努力怎麼行？我同期的師兄弟都很優秀，我的徒弟裡現在也有人錢賺得比我多的；我就是比較有勇氣，別人不敢犧牲我都敢，哈哈！

原載《自立晚報》第13版，1993.1.18，台北：自立晚報社

撲拙之美

文／肇瑩如

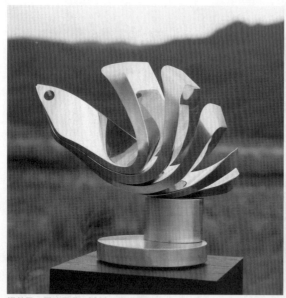 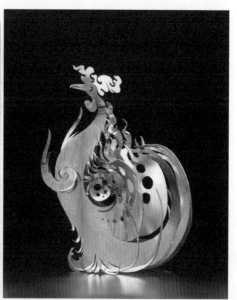

楊英風　鳳凌霄漢　1990　不銹鋼　　　　　　　　　　　楊英風　生命之火　1981　不銹鋼

　　「線條簡單、涵義深遠」是許多雕刻藝術工作者追求的目標，因為省繁紋縟飾的雕刻技巧，更可展現原創的生命力和主題，從雕塑家楊英風五年前[註]的〔生命之火〕，和最近的〔鳳凌霄漢〕，即可看出作者在線條和造型的運用上，別有意境和風味。

　　楊英風說，雕刻與景觀藝術的結合愈來愈明顯，這也使得簡單漸成雕刻的趨勢之一，但個中意境卻不是每位作者都能掌握得宜，現代人在選擇雕刻作品時，應講究其中內涵，而建築設計雕塑化，也是未來建築藝術的重要走向。

　　挑選雕刻藝術品也是一樣，業者徐莉苓說，線條簡單但要簡練、造型特殊但要有深度，是選擇這類藝術品的要訣之一，當一件雕刻作品能觸動深藏在內心的感情時，便值得你買下。

原載《經濟日報》第2版，1993.1.25，台北：經濟日報社

──────────────────────────────

【註】編按：〔生命之火〕最早創作於一九六九年，係為中東黎巴嫩的貝魯特國家公園的中國閣塔頂端景觀而設計的。一九八一年，楊英風又以雷射切割鍍銅不銹鋼重做一次。故非作者所言為五年前的作品。

新春伊始　美感大業展鴻圖

鴻禧美術館放眼海內海外
楊英風美術館拓展參與面

文／賴素鈴

春節假期告一段落，昨天已有不少單位陸續開工，鴻禧美術館、楊英風美術館等兩所私人美術館，更在新春伊始就展望了未來鴻圖大計。

鴻禧美術館為慶祝兩週年慶，而於昨天推出多項特展，包括金銅佛造像特展、明清書畫展及由收藏家楊俊雄醫師提供的「養德堂古玉特展」，來自各界的賀客盈門。

這所由收藏家張添根成立的美術館，已分別在現址及桃園大溪動工擴建，面積都在三百坪左右，預計在穩定中擴展美術館的軟硬體功能。大溪別館將有挑空設計，高大的石雕佛像與器物為未來展示重點，兩地都預計在一年半之後完工。

鴻禧美術館副館長廖桂英表示，兩年來雖然參觀人數穩定，但因美術館位置及外觀給人「嚴肅」的感覺，仍有許多人不曾來過，或不知道鴻禧的存在。目前鴻禧打算加強視聽室的活動功能，採預約方式開放，現址擴建後增加面積將作為圖書研究室及多功能空間，她希望藉動態活動來逐步改變美術館的靜態印象。今年將首度出刊的學術半年刊，則將以中英對照的方式，在國際間建立鴻禧的學術研究形象。

成立不到半年的楊英風美術館，也逐步充實規模，二樓的休憩茶座已完成，並在一樓規畫了小型的圖書空間，提供美術館資訊及供應雕塑、園林、佛學方面書籍，並將吸收美術館之友擴展活動參與層面，昨起美術館推出「龍鳳緣起」，展出楊英風早期以來的版畫、銅雕及不銹鋼雕塑。

原載《民生報》第14版／文化新聞，1993.1.28，台北：民生報社

楊英風賦予龍鳳新生命

文／宜吾

　　龍鳳對楊英風的創作影響，是無形的精神精啓遠勝於有形的意象體認。他們可以存在山川、天際、雲石、也可以存在人類賦予的形體中，但過多的繁紋縟飾掩蓋了那質樸原創的生命力，威勢權貴的附會，也扭曲了先民創造龍鳳時萬民共享的平等。所以楊英風以龍鳳爲創作主題時，是褪去繁華，還其本源，沒有外在裝飾，也沒有利爪尖喙。龍的眼睛，楊英風詮釋爲太陽，像巨大的火炬永恆照亮混沌不明的人世；鳳的眼睛是月亮，柔美關愛的注視，像慈母撫育稚子的和煦。造型上他省卻諸多牲禽的特徵，用中國藝術中最強而有力的線條，抽象但深刻地表達龍鳳的精神，簡潔剛勁，變化萬千，充滿新生命和希望。

　　八十二年一月二十七日起，楊英風美術館展出「龍鳳緣起——賦予龍鳳新生命」特展，將楊英風早期至近期的龍鳳創作做系列規劃展示，有版畫、銅雕、不銹鋼……等作品，此展不僅可看出大師多年嘔心瀝血堅持文化傳統創新演變的創作，也爲吉祥的雞年致慶，祈福民安，萬事如意！

原載《文心藝坊》第36號，1993.1.30-2.5，台北：文心藝坊週刊

追夢的人
——楊英風專訪

文／羊大

　　鳳凰經過了這麼一個過程來到人間，一個夢想完成了是否意味著另一個新夢想的產生呢？……——楊英風

楊英風，1992年攝於金門。

　　如同所有的名人一樣，楊英風有許多輝煌的經歷，接受過無數次的媒體採訪，而關於他的報導也總會提到「成功的背後」，但成功的背後到底是什麼？這個從小就不在父母身旁的孩子，為什麼仍然心存感激？專門從事前衛創作的藝術家竟對中國文化忠心耿耿？！

　　楊英風，一個被譽為「指導世界未來雕塑方向的大師」，憑藉雙手打開中國景觀雕塑的大門，靠著思想的拓展展現生命的激光，歷經時代變遷的一生看似傳奇，卻絕無僥倖，有的只是努力、再努力、不斷地努力——永不停止的追夢過程。

鳳凰的故事

　　「她是一個不同的母親，久久才給我們看一次……」

　　孤獨與思念是楊英風幼年的主食，從小他的父母為了經營生意，長年於大陸東北，作為長孫的他遂在二歲時，「押」給了外婆，陪伴外婆住在宜蘭老家。外婆與親友都對他疼

楊英風母親。

愛有加，但對一個稚齡童而言，缺少父母的生活究竟不一樣，尤其是敏感細心的個性，更使得他「事事都與人家客氣起來了，想要的東西不敢強要，想做的事也會忍住不做……」，無法像其他小孩一樣在父母身旁撒嬌、耍賴，生命中唯一期待的事是母親返鄉。

「母親長得很漂亮，好像明星一樣，從東北回來，穿著黑旗袍……」，談起母親，年逾花甲之年的楊英風仍像個孩子，不論是眼神或是口語，都帶著崇拜的孺慕之情，母親的形狀歷歷說來，清晰如繪。他談起夏夜桂花樹下的小故事，母親告訴他兩人可以看到同一個月亮，「阿母時常在月亮裡看著你呢」，於是母親的形象便和夜晚的月亮連結在一起，月亮彷彿是一面鏡子，反映遙遠的彼端，母親溫柔的關愛；而夜空與星星則讓他聯想到母親高貴而富神祕感的衣著，母親對鏡梳粧、母親描眉點脂、母親的嫁妝……，所有和母親有關的事事物物，都是他小小心靈中最美麗的映象；每次母親的出現都像是一個個忽遠忽近的幻夢，引發他無垠的想像，似乎母親便是鏡檯上幻化的鳳凰，月亮是鳳凰的眼睛，父親則是守候一旁的祥龍……。日後，這些幻想便陸陸續續在楊英風的手上誕生，系列的鳳凰作品正代表著他對母親依戀的完成。

自然之戀　生活美學

母親，是楊英風夢想的啓蒙者，宜蘭則是他做夢的發源地。雨水豐沛的蘭陽平原不僅接受大自然的滋潤，同時也以獨特的蘭陽風情溫潤他孤單的童年。有段時間他「常常跑到野外，痛痛快快地哭、想媽媽」，於是和蘭陽的好山好水結下不解之緣，西門、員山一帶

時常可見他幼小的蹤影；鄉間的一切給予他最早的美育課程，蟲魚鳥獸、花草樹木教導他自然的美學。在他最寂寞的時候，天地以萬物之母的姿態陪伴他。即至成年，他仍常夢見員山一帶。

度過孤獨的童稚階段，楊英風開始多采多姿的求學過程。中學遠赴北平就讀，「當時的北平，是全世界最喜歡的地方，悠哉悠哉、文質彬彬，生活境界很高……」。八年的北平日子，讓他深受當地自然環境、生活美學的薰陶，因而領略中國文化深厚的生活境界。而後前往日本，考上東京美術學校（現東京藝大）建築系，原本喜愛雕刻的他在父親的建議下走入陌生的建築領域，卻因緣際會地開展景觀雕塑的路途。其中他念念不忘的是吉田五十八教授對中國文化的推崇與介紹，開啟他對東方美學的認知。

瀕臨死層的邊緣

隨著時代的改變，楊英風走過日據時代的童年、混亂迭起的青少年，接著便遭遇歷史上的世界大戰，東京陷溺在戰火中，於是他再度前往北平就讀輔仁大學。而後返台迎娶未婚妻，準備共赴北平繼續深造，不料時局驟變，中共佔據大陸，北平之行無法實踐，父母音訊亦告中斷，他只好留在台灣。但是當時台灣的美學仍是混沌一片，呼吸不到美學的空氣，幾乎使他窒息，更落入生命的死層——絕望。此後數年間，他差點繼承岳父的雜貨店，也做過植物系的繪圖員，繼而考上師大美術系，為了躲避內心絕望的困境，他自囚於知識的象牙塔中，昔日的毅力幾乎被生活銷磨殆盡。

楊英風中學照。

生命的死層恰似乾枯的沙漠，而生命的核心則似綠洲，通過廣闊的沙漠，綠洲就在眼前。一段時期的絕望並沒有讓楊英風徹底絕望，反而醞釀他的蓄勢待發。「……突然覺悟，這樣下去不得了，人會垮掉……」，於是他重新振作，全心全意在美學上下功夫，愈來愈接近生命的核心。繼而岳父過逝，家中生計維艱，但他已不再輕易絕望，因此坦然面對生活，放棄即將到手的學位，進入農復會編輯豐年月刊。這一個轉機使他重回大自然懷抱，採集資料之餘，從事繪畫、版畫相關的創作，猶如幼年的他與自然相依相惜。六〇年

代初，他因天主教主教的推薦，遠至羅馬深造三年，一頭栽進中西文化的比較研究中，遂有後來大開大闔的驚人之作。

生活與自然是靈感泉源

「畫畫的內涵不是人類自己的，是大自然準備好好……人不可能自行創造，要藉宇宙的力量創造，也就是要把自己回歸自然……。」專事前衛藝術創作數十年的人，竟說自己不會創作？！楊英風以義大利期間的一個小例子說明自然的創作力。義大利原是一個出產良質大理石的國家，但因過度開採，千年後只得將全世界的大理石運來加以轉賣，於是義大利便集中了全球各地的大理石建材。而仔細觀察，便

楊英風　月明　1979　不銹鋼

可發現剖開磨光後的石頭圖案，竟和產石地區的繪畫、美術風格相通、類似，可見自然自行創造的能力。所以他堅信藝術家不會創造，而是讚美大自然美好的造型，當人類生活在大自然預先安排的氣氛中，便容易表現那種氣氛。

「生活到那裡，就用什麼創作。」楊英風認為自然教導人創作，而生活則給予創作源源不絕的靈感，創作早已成為生活的一部分，若斷絕兩者的關係，就不是生活了。因此在創作的路途上，他很隨興地走著。「碰到什麼材料就用什麼」，木、石、銅、鐵、不銹鋼、雷射……，凡是生活環境中會接觸的材質，他都嘗試，譬如建築房屋，木頭石頭都可運用，重要的是能蓋好房子。許多人不明白這個道理，勸他選定一項創作，楊英風便清楚地表明自己的定位：「我是環境藝術家，並不是畫家、雕刻家，所以我要了解任何的材料……。」

成功的背後

「努力還不夠，還有那麼多機會，想休息都休息不下來，好像冥冥之中都安排好了，

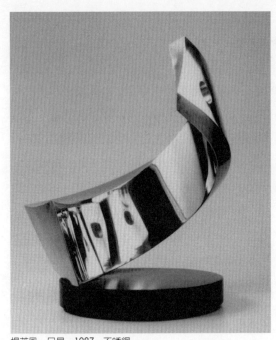

楊英風　日昇　1987　不銹鋼

讓我看了很多東西，豐富自己的人生，……好像近代整個歷史的變遷都經歷了……。」立足藝壇頂端，楊英風不但不自滿，反而像新人一樣急切，渴望不斷地前進，即使是在暫停腳步，回首一瞥之際，他都充滿了感激，感激自然、感激父母、感激一切。

「父母親並非刻意栽培，但讓我很自由、自由發展……絕望的時候，還有人給予鼓勵……關心我的人很多很多……。」走過動盪不安的大時代，超越人生層層的起伏，楊英風卻只記得人間一幕幕拉拔扶助的影像，甚至覺得是祖先積德，而使他特別被這個宇宙疼愛。

自述什麼書都看，但偏愛「靈的世界」，從小就研究鬼神的變化、靈的記錄，因而認為不了解的事還很多，對於宇宙自然一直保持尊重和親和的態度，凡事感謝。因此楊英風到底是不是特別為宇宙寵愛的人子，我們不得而知，但是我們卻可以肯定地說：楊英風成功的背後是一個和諧、寧靜的內在世界。

原載《生命潛能》第10期，頁64-70，1993.2，台北：生命潛能文化事業有限公司

用藝術心靈 撫慰歷史傷痕
音樂和美術活動 在各地相繼舉行
埔里紀念雕塑展 展現生命共同體

文／賴素鈴

　　消弭二二八歷史傷口的藝術活動，逐漸在各地動起來，今年除了台北的二二八紀念音樂會、二二八紀念美展，南投埔里也首次舉辦紀念雕塑展。

　　推出「從二二八走向和平之路」雕塑展的「牛耳石雕公園」，所在地與二二八事件有相當淵源，石雕公園董事長黃炳松指出，「二二八」那時的「烏牛欄」事件，就發生在烏牛欄吊橋的兩岸，也就是現今的醒靈寺和牛耳石雕公園入口處附近；他表示烏牛欄吊橋如今變成水泥造的「愛蘭橋」，當年亡靈也無人祭弔，但隨著時代變換與撫平歷史傷痕的共識，埔里的受難家屬已於日前舉行祭拜慰靈，這項雕塑展的作品也以化解傷痕、祈求和平為主題。

　　雕塑家楊英風展出不銹鋼作品〔生命共同體〕、朱銘以兩罈酒甕題為〔衝突與和解〕、朱雋的〔有容乃大〕、王灝〔歷史的傷痕〕都切入主題，黃炳松及埔里文化人鄧相陽等人也都提出作品參展。

原載《民生報》1993.2.28，台北：民生報社

【相關報導】

1.〈化解省藉情結撫平歷史傷口　牛耳石雕公園推出紀念創作展〉《台中時報》1993.2.27，台中

2. 宇俊成著〈以觀念藝術創作紀念歷史傷痕　思索台灣未來　「從二二八走向和平」雕塑展意義深遠〉《太平洋日報》1993.2.28

3. 楊樹煌著〈藝界創作紀念二二八〉《中國時報》1993.2.28，台北：中國時報社

4. 宇俊吉著〈撫平228事件傷痕　昇華至人文層次　牛耳石雕公園舉辦現代雕塑展，以觀念藝術創作來紀念二二八……〉《台灣新生報》1993.2.28，台北：台灣新生報社

5. 許朝陽著〈兩藝術家思索台灣未來　埔里牛耳石雕公園雕塑展　別具意義〉《台灣時報》1993.2.28，高雄：台灣時報社

6. 林祐華著〈超越政治層面，昇華至人文思考層次，走向和平之路……　「烏牛欄之役」現址展紀念228現代雕塑展〉《自由時報》1993.2.28，台北：自由時報社

7. 李奕興著〈從二二八走向和平之路　牛耳石雕公園舉行紀念雕塑展〉《中國時報》1993.2.28，台北：中國時報社

8. 余炎昆著〈「從二二八走向和平之路」特展　名師雕塑　撫平歷史傷痕〉《聯合報》1993.2.28，台北：聯合報社

「玩」石點頭

文／明璟

　　威廉布雷克「從一粒細沙觀看世界，一朵野花想像天堂」，楊英風則從一顆石頭感謝天地，一座雕塑歌頌自然。

「觀石」──東方雕塑的第一課

　　楊英風從事雕塑超過半世紀。自中學時代由日籍美術老師寒川典美指導雕塑，與泥土建立起不可分割的緣分開始，他一生就與雕刻刀、切割機、泥土、磚石、鋼鐵、銅爲伍。近年雷射科技盛行，有些前衛藝術家將雷射應用在雕塑、繪畫、音樂上，一向思想新穎，走在時代尖端的楊英風，自是不會放棄這一實驗與開創的機會，雷射光便也成爲他生活的一部分。儘管半世紀精益求精的摸索，楊英風什麼新材料都嘗試，但他對於天地之母──石頭，卻有著近乎宗教情操的熱愛與敬畏。幾乎走遍世界山川的楊英風，每每爲靜置在山巔水涯的石頭震攝住，讚歎造化的鬼斧神工。宇宙爆炸與爆縮的鍛鍊，日月精華的侵蝕，比任何雕塑家的工具都要銳利準確，大自然的雕工，勝過人手。而不同地區石頭的不同特性，更反映了

楊英風於1967年創作的石雕作品。

當地的歷史與文化。難怪楊英風會將石頭的觀察、研究、琢磨、體會，當成「東方雕塑的第一課」。

　　對於這大自然與生俱來的財富，楊英風形容它是「隱藏、含蓄、沈默、羞怯」的，像是曖曖含光的君子。他不僅賞它、把玩它，奉它爲造化之師，也收藏它，而長期以來的浸淫其中，楊英風不僅作品兼具了石頭的陽剛與陰柔之美，風度氣質更是透出接近石頭的剛毅木訥和沈潤。

　　由於把石頭當成「東方雕塑第一課」，楊英風對石的形成和歷史，也做了徹底研究，

特別是石與中華文化的關係，更有鞭辟入裡的見解。

他說，中國人是深懂「石之美」的民族。從女媧採五色石補天的神話，到楚人和氏之璧的故事，都將石賦與了親切和堅貞的形象。而經過了漢代以玉石的祭祀，區別官階和裝飾等嚴肅用途後，唐宋時代更將石轉化為玩賞珍物，南唐後主，酷愛天然精巧具山水形貌的雅石，將其置於書房硯台邊，稱為華架山，又將硯台後的石頭稱做硯山，在小小的方寸之間，竟能神遊天地，文人胸襟之開闊，想像力之豐富，真是無與倫比。而自此，也開創了日後中國人收集山水形石的風氣。

縮大千世界於方寸之間的奇石

楊英風自資設計建造的美術館裡，除陳列雕塑作品外，頂樓辦公室內也點綴有收藏的奇石。一塊新竹出土的瑪瑙，靜立檯上，像座移進屋內的山。不僅石的形狀像山，肌裡更似重重山峰的脈絡峻線。楊英風說：「台灣有很多好石頭，造山運動時，地殼整個翻上來，引力與火力煉了非常多漂亮的石頭，古生物化石也出來很多，大部分在民間收藏，國外古生物學家曾有專程來見識者，對民間保有這些古物而非政府保管，覺得不可思議。」

那塊「瑪瑙山」的原主本來是藏石名家林岳宗，林先生生前愛石成癖，經常跋山涉水搜尋好石。有一天為尋石來到瀑布下，不慎滑倒，跌倒的地方，正是這塊奇石所在，在他把石挖出，當成傳家寶般寶貝。林先生後來病重，恐子孫不能永保愛藏，遂把寶貝交給愛石也懂石的楊英風留傳，奇石雖易主，光澤形貌仍未嘗稍變，較諸靈石，人類的生命反顯脆弱。

正因為石頭是宇宙形成過程的痕跡，每一個地區形成的石頭都不同，每一區域的人性與個性也不同。在宜蘭出生、北平讀中學、日本念大學，花蓮、台中、台北都居住過長時間的楊英風說，大陸的石與台灣不同，台灣東部與中部的石也不同，證諸當地居民的性格和文化，乃有北方粗獷豪邁、南方細緻娟秀之分。而花蓮更是一個天然的石園，除觀賞外，還是創作雕塑的上好材料。他曾為花蓮航空站設製了一面壁雕——太空行，其浮雕部分，就是利用當地出色的石頭切片拚製而成，表現太空星群及遙遠神祕的氣勢。至於另一作品〔天外天〕，也是一九七二年居住花蓮期間，以花蓮大理石與蛇紋石製作，將大世界縮影於方寸間，企圖表達廣遠多變的生之旅程。他活用了米顛賞石三訣——瘦、縐、透。

宋代大書畫家米芾，是連對奇醜的石頭都要穿戴整齊敬拜的怪物，人稱「米癲」。他對石的評品，有三原則：瘦、縐、透，亦即線條鮮明、質地密緻；表面粗糙自然，自由奔放；結構漏有空間或窪洞縫隙，富於變化。楊英風說，這項創議，其實也揭示了中國山水畫、雕塑、造園等藝術特質及該表現的方向。楊英風本人就一直企圖進入這樣的內在境界，也努力成就這樣的境界。他的雕塑作品，線條流暢，尾端多呈飛揚狀，固然受到中國建築飛簷的影響，但也可看出作者本人含蓄的外表下，自由奔放的內在。他的作品，表面常留存粗糙的痕跡，木刻如此、石雕如此，連不銹鋼作品，也常有凸起顆粒在平滑的材質上，而若干大型景觀雕塑，如紐約街頭的〔東西門〕；新加坡〔玉宇壁〕、〔進展〕；花蓮大理石工廠大

〔天外天〕局部。

門的〔昇華〕、工技學院正門中庭的〔精誠〕；台中教師會館的壁雕，都在結構上豐富地運用了空間、縫隙和漏洞，營造出石頭經過火鍊後的老透。

中華人文斧痕成就的雕刻大師

楊英風固然以石爲師，師法造化中得自然；但一名藝術家畢竟不只是從田野裡造就出來的；是整個的歷史、文化、典籍、環境，加上自身苦修、思考、實驗、失敗、再創作才鑿煉修整出來的，恰如一具雕塑，沒有豐美材質、刀刻斧痕，怎會有爐火純青的作品？支撐楊英風的，也是背後那麼多的因素，其中尤以中華文化，最是基本。

楊英風雖然誕生台灣宜蘭，但父母都在大陸經商，小時候在鄉間度過寂寞與山水為伴的童年，及長，離開相依為命的外祖母，到大陸與父母團聚，進入初中。

當時他一句「普通話」都不會說，進入日本學校，也甘於先學「國語」。

中學裡有美術課，日本老師寒川典美是雕塑家，因緣際會，楊英風就進入了雕塑的殿堂。

大學，他負笈日本，在「東京美術學校」（東京藝大前身）建築系攻讀。

原來，他是想學雕塑的，但父親怕兒子「將來吃不飽飯」，要他學建築。楊英風說，也幸虧學了建築，建築系有雕塑課，而且建築的觀念裡重視生活美學，將美與環境結合，發展出日後他「景觀雕塑」的理念，尤其幸運的是，遇到了一位影響他一生深遠的好老師吉田五十八。

花蓮榮民大理石工廠前的作品〔昇華〕。

吉田是日本著名的木造結構名家，對中國文化佩服得五體投地，上課時一再強調唐代中國人因生活境界高，以致建築成就至美，要學生必須深入了解中國人的生活哲理、中國人的人生觀，才能將材料、環境、氣候、地域特性與東方民族生活結合，設計出適合東方人的建築。

楊英風身為中國人，對這樣的誇讚與叮嚀自是光榮又覺得任重道遠。加上他青少年時期在北平成長，親炙了那裡博大深厚的生活之美，故宮與無數的亭台樓閣就是他的「遊戲場」，文化種子早在心中生根，下決心要好好研究中國文化，變成自然而義不容辭的事。

建築與雕塑景觀的天人合一

儘管戰爭後期劇烈的炮火使楊英風沒有完成東京的學業，光復後兩年返台娶妻又未完

成北輔大美術系的課程，甚至因提
早進「豐年」雜誌工作賺錢養家也沒
有完成台灣師範大學的課業，但一紙
證書的缺乏並不能減損一個人才的成
長。楊英風更因不必背負學院的包袱
而遨遊於廣大天地和眞實生活中。看
得多、經歷得多、變化多，正是養成
他日後求新求變的重要因素，後來他
又遠赴羅馬專攻雕塑，學習西方藝
術，摸遍可用素材，也對東西文化之
不同，有了典籍知識外親身的體會，
楊英風對自己創作方向，更能確實掌
握了。他的方向就是，以雕塑家的專
業去關心建築與環境，每一個作品，
都是爲環境而創造的，讓「它」在生
活中，找到恰當的「美」的位置，而
非個人主義的批判，不論是日本萬國

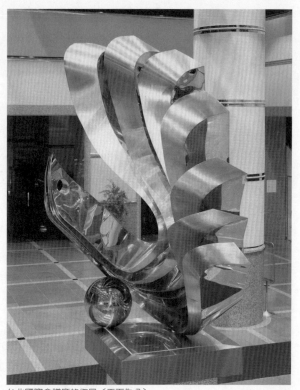

台北國際會議廳的作品〔天下爲公〕。

博覽會中國館前的〔鳳凰〕、美國史波肯博覽會中國館牆頂上的〔大地春回〕、沙烏地阿拉
伯的〔中國公園〕、北京亞運會場前的〔鳳凌霄漢〕，以及台北國際會議廳大廈前的〔天下
爲公〕，和無數建築內外的雕塑，楊英風要經由那些堅硬材質訴說的，正是他得之於中國
文化敦厚內涵所散發出的天人合一的理想。

原載《風尚（台北國際中文版）》第75期，54-59頁，1993.3，台北：華克文化事業股份有限公司

固執牛性的藝術家

文／阮愛惠

　　以楊英風特殊的環境背景，且緊扣著中國近百年來激烈的時代變動，促成了他個人在傳統與現代、東方與西方、宗教與藝術、國際與本土等不同思考領域的浸淫與整合；也沖擊出他歷經思辨、觀察、實驗、創新後連貫且段落分明的作品風格展現。六十多年來的雕塑創作生涯，已足以奠立他在台灣近百年雕塑史上，重量級的先驅地位。

　　一九九三年已六十七之齡的楊英風，身材硬朗挺拔，目光奕奕，笑容和煦；說話的聲音沈緩，是台灣腔調的北京話。

　　雖是訂於上午八點半的採訪，且又有寒流來襲，到達時他已西裝畢挺坐於工作檯前，顯然已伏案執筆良久。

　　雕塑創作是一種大量耗費心神體力的工作，且呼應、認同的觀眾最少；楊英風以其生肖——牛，來自許其吃苦耐勞的個性及生活欲求的談泊。

　　外表看來嚴謹持重的楊英風，近廿年來又多以充滿冷靜、理性、剛強意味的不銹鋼為媒材的作品行世，幾乎會讓別人忘記了，他性格中亦有十分感性詼諧的一面。

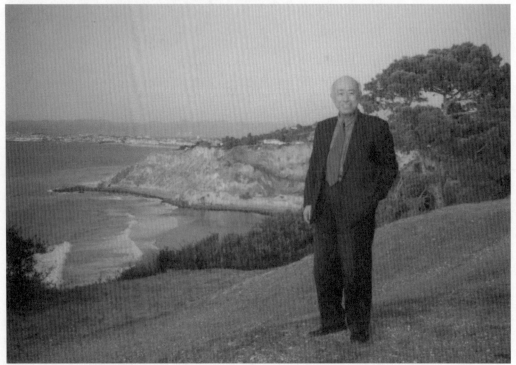

楊英風，1992.12.13攝於洛杉磯。

〔月華〕及〔鳳凰系列〕，其實是來自對母親唯美、孺慕的思念；鄉土系列中的版畫、漫畫、洋溢著對庶民生活的投入、觀照。以「呦呦」自號，如自稱小兒乳名，與「大師」身份對照成趣，彷彿幽自己一默，亦是赤子心懷的眞情至性。

雖然因爲個人的背景及殊遇，使台籍宜蘭人氏的他，透過對藝術的追求及探索，而完全認同中國文化爲至高，以中原血脈爲主流；但由於長年生長於台灣土地上，得到本島資源養份的供給，進而能滋衍出中國文化的台灣藝術花果，並躋身國際藝壇，成爲帶領台灣雕塑藝術進入國際化的先鋒。

除雕塑外，楊英風對老莊思想及佛教藝術的研究也常形諸於文字的論述中。他說，對中國文化的鑽研要一直地持續下去，雖然寂寞，雖然常被譏爲開倒車。這也是牛性的固執及遲鈍使然吧！

但是生活環境呢，卻早已紮根於台灣，不願再往神州大陸；滿腔的祖國之愛，只能寄情於史籍文物；畢竟年少時期北京八年的天堂歲月，早已幻化爲悠悠夢上，徒留緬思，無以重拾了。

原載《自立晚報》第13版，1993.3.1，台北：自立晚報社

台中　楊英風雕塑
近二十件代表作展出

文／陳大鵬

　　景觀雕塑名聞全國的楊英風早期和現代作品近二十件，即日起在台中市中友百貨敦煌藝術中心展出展品中，除有不銹鋼材質的〔常新〕等作品外，早期的人物、佛像銅雕創作中更有民國四十九年的作品。

　　此外，曾到東瀛研習陶藝創作的羅喆仁以寫意筆法配合化粧土等所完成的茶具，在實用之外，並兼具古拙、樸實之美，他的作品也在敦煌展出。

原載《民生報》第25版，1993.3.13，台北：民生報社

楊英風作品〔常新〕早有盛名。

台灣藝壇向國際進軍
楊英風將參加日本國際現代美術大展

文／林麗文

日本橫濱將於三月十九日至二十三日，舉辦名為「NICAF」的國際現代美術大展，我國著名的景觀雕塑大師楊英風，應主辦單位的邀請，展出〔大宇宙〕、〔月明〕、〔龍賦〕、〔東西門〕、〔鳳凌霄漢〕、〔喜悅與期盼〕……等多件不銹鋼雕塑。

楊英風這次參展作品中，以〔大宇宙〕最大，高五公尺，為群組雕塑、雄偉壯觀，是楊英風教授今年最新的作品。

日本橫濱的現代美術大展，今年是第二屆，去年首度舉辦時，曾引起國際藝壇很大的迴響，參觀人次就有五萬名，當時現場有三千多件作品及十七國一流藝廊聚集，世界各地著名美術雜誌皆評論橫濱美展審查方式是具備真正美學素養的審查方式，至此觀展的人可真正了解現代美術的發展。

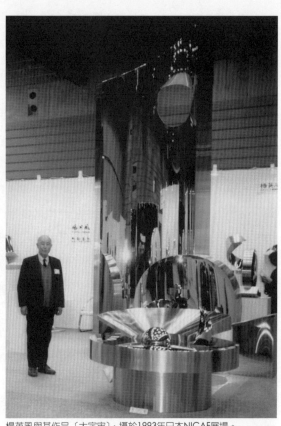

楊英風與其作品〔大宇宙〕，攝於1993年日本NICAF展場。

「NICAF」現代美展在日舉辦，無論對日本或亞洲而言，都有觀摩並刺激成長的實際效益。第二屆的舉辦，除延續嚴謹高水準的審查方式，展覽也增加二日以迎合各地蜂擁而至的雅好者，預計將有七萬多人次前來觀賞。

原載《台灣新生報》1993.3.18，台北：台灣新生報社

【相關報導】
1. 宜吾著〈楊英風應邀參加橫濱現代美術大展〉《文心藝坊》第70期，1993.3.20，台北：文心藝坊週刊
2. 阿普著〈大宇宙在日本亮相〉《自立晚報》1993.3.21，台北：自立晚報社
3. 林麗文著〈橫濱國際現代美術大展　我國兩藝廊參展備受矚目〉《台灣新生報》1993.3.21，台北：台灣新生報社
4.〈楊英風作品日本橫濱現代美術館展出〉《台灣新生報》1993.3.21，台北：台灣新生報社
5. 胡永芬著〈龍門畫廊　楊英風美館　橫濱博覽會座上客〉《中時晚報》1993.3.22，台北：中時晚報社
6.〈大宇宙〕氣勢磅礡震東瀛　楊英風不銹鋼雕塑新作　國際現代美展受矚目〉《大明報》第9版，1993.3.24，台北：大明報社
7.〈日本橫濱「NICAF」現代美術大展　楊英風〔大宇宙〕氣勢非凡〉《自立晚報》1993.3.26，台北：自立晚報社

顛沛輾轉・承先啓後
楊英風爲當代藝術尋找出路
文／周昭翡

　　從台灣、北平、東京的成長經驗；又從東京、北平、台灣，及至羅馬的求學歷程，幾度輟學，沒有改變楊英風對藝術的執著，他出入於寫實、印象、抽象、地景、雷射藝術之間，開啓了藝術的諸多面相……。

　　「我的一生，在求學各個階段，都剛巧碰上時代轉接的節骨眼，時間及空間的遷變，讓我有機會見識、接觸許多特殊的人、事、物，感受諸多變化與刺激。因而學習過程充滿不斷的探索與冒險，並被逼迫著養成適應力。」

　　的確，綜觀楊英風的一生，可說承先啓後，創造的風格又求新多變，出入於寫實、印象、抽象、地景、雷射藝術之間。在台灣開啓了許多新的面向。

　　楊英風出生在宜蘭，幼時父母就在大陸經營事業。

　　「我稍稍懂事時，就因爲父母沒有在身邊而感到孤寂。到了小學，我特別喜歡大自然，宜蘭的鄉村、海邊的景色，都訓練了我的眼睛和心緒去認識美、享受美。」

十一年的農村跋涉經驗

　　在北平讀中學。楊英風觸及了中國博大深厚的生活文化。故宮是他遊玩的天地，數不清的園林、亭台、樓閣、點點滴滴凝聚在他心裡，中國的建築意趣、生活用具造型，中國人待人接物的親切氣氛，都涵養了他的性格。中學畢業後，他又獨自赴日本，就讀東京美術學校建築系。

　　「當時，學校教授中有一位了不起的人物——吉田五十八，日本木造建築大師。他對材料學、環境學、氣候、地域特性當如何配合東方民族的生活需求，有專精獨到的研究，我有幸接受他的指導，開始對『環境』、『景觀』的重要性有了具體的啓蒙性認識。」

　　楊英風景觀思想的產生，事實上是這段建築系學習的必然結果。

　　二次大戰末期，東京被轟炸得很屬害，楊英風沒法在東京建築系完成學業，就回北平輔仁大學美術系就讀。抗戰勝利後，楊英風回台灣娶妻，不久，大陸旋即淪陷，他回不了北平，於是進了師大美術系。當時的他，必須挑負家庭重擔，就中途輟學，進入農復會豐年社擔任美術編輯。

　　「這段期間，我每個月有一、二次機會需深入鄉鎮。我本性喜好自然，因此這種實際的體會，使我獲得很大的樂趣。並對鄉村的民情風俗有更深度的認識。」

　　十一年在農村跋涉，他描繪農村的生活：工作、廟會、雞、豬、牛……。他自己也說：「我思想行事都十足像個農夫，應是與我的農村經驗有密切關係。」

藝術作品乃是為環境而創造

　　六○年代，楊英風得于斌主教之助，赴義大利羅馬藝術學院專攻雕塑，學習近代西方藝術。並感受西方文明的沒落，回國提倡藝術，成為台灣地景藝術的先軀。

　　「我強調作品是為環境而創造，它必須納入一個生活性的環境中，才算是找到一個恰當的『美』的位置。」

　　從台灣、北平、東京的成長經驗；又從東京、北平、台灣，及至羅馬的求學歷程，幾度的輟學經驗，卻沒有影響他對藝術的執著。七○年代以後，楊英風的藝術創造走入了哲思期。不銹鋼系列、太魯閣山水系列，赴美國史波肯生態博覽會，引介生態思想與藝術到台灣，他的雷射表現系列，在有形與無形的思辯中，結合高科技，表現東方美學。他發起埔里藝術村，提出「文化造鎮」；他又重拾佛像雕塑，再創台灣佛教藝術……。

　　「回想起來，從事藝術工作，我很慶幸生為中國人，讓我自然而然在中國浩瀚的文化海洋中汲取營養。更讓我有機緣在動盪的時代中，承受尖銳變化的衝擊，訓練我作為一個藝術工作者

楊英風參加1993年第二屆日本橫濱NICAF大展的作品〔大宇宙〕。

應變的彈性和耐力。」

中國藝術作品躍上國際舞台

　　楊英風美術館，於一九九二年正式對外開放。他一生思索的焦點，歷經無數次創作上的蛻變，都在這個美術館一一呈現出來，無論傳統與現代、東方與西方、科技與文明、生態與美學、佛教與藝術、藝術家與群眾、整個社會的脈動……我們看見了時代的變動，看見了藝術的永恆，看見了楊英風內在有無、常變、動靜、虛實的抽象思維，以及物我交融、天人合一的境界。

　　一九九三年三月十九日至二十三日，楊英風在日本橫濱參加第二屆NICAF國際大展，意義重大。在亞洲NICAF也是唯一將世界現代美術引介出來的一個大型展覽，請世界上重量級畫家，其篩選非常嚴格。楊英風的作品經由推薦參展，再次在國際上大放異彩，也象徵著很中國的藝術作品被接受。而楊英風則期望，有更多台灣藝術家的作品，在國際舞台上綻放開展。

原載《自由時報》1993.3.25，台北：自由時報社

博覽會參展品兼顧國際潮流與民族風

文／蘇秀姬

第二屆日本橫濱現代美術大展，三月二十三日圓滿結束，台灣有代表楊英風美術館的欣梅藝廊及龍門畫廊參加，台灣藝壇的參展引起日本藝術界的重現，當地著名的畫廊月刊也以專文特別報導。楊英風先生的不銹鋼雕塑〔大宇宙〕不僅受國際藝壇名家極高的推崇，日本某基金會更進一步洽談收藏的可能性。

這是繼龍門去年參加香港亞洲藝術節博覽會後，本地畫廊又一次進級國際舞台。據楊英風美術館公關主任徐莉苓表示，藉由類似國際性展覽，不僅可將我們的藝術作品介紹給國外的畫廊，也可開拓藝術市場。而在這次美術大展中，也的確有很多國外畫廊頻頻前來探詢台灣的藝術現況，他們希望能進入台灣市場，代理台灣畫家的畫作，同時將國外畫作引介進入台灣。這對本地藝術市場應有正面的意義。

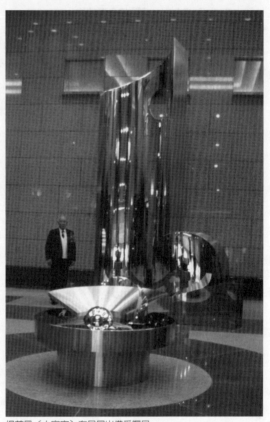

楊英風〔大宇宙〕在日展出備受矚目。

徐莉苓進一步表示，希望這次的參展能帶動畫廊同業參加國際性活動，就這次經驗而言，參加國際美展時應提出具國際水準的作品，同時又必須兼顧民族風格的表現。這是參展前楊英風先生所堅持的，而他的作品也的確具備這兩點特色，在抽象的手法中有豐富的中國哲理，這也是他的作品受肯定的原因之一。

這次參展的成功，對本地畫廊是莫大的鼓勵，而楊英風美術館也開始積極籌備下一個在法國舉辦美術展，希望藉由這些活動，使外國人更了解台灣，也刺激本地藝術市場的活絡。

原載《大明報》第8版，1993.3.29，台北：大明報社

景觀雕塑的啓示

文／彭震球

一、東方雕塑精神再度展現

　　對國內各部門藝術活動來作評價，據我個人貧乏的經驗說，雕塑藝術要算是冷門的——
——可說是寂寞的一種行業。它既不像繪畫、音樂那般能夠直接挑引起人們欣賞的興趣，又
不像戲劇、舞蹈那般以動作及韻律來烘托出熱鬧的氣氛；雕塑所表現的形象，到底是靜態
的、單純的，倘若沒有高超放逸的意境或經過整合場地的配合，那就很少能夠引起觀賞者
內心的共鳴！因此，世界上知名的雕塑家，他們所選擇的題材多是豐富的，造形是動態
的，每一個形象，都能夠吸引人家的注意力，不管他們所雕作的是歷史故事壯烈的一頁，
或是某位叱吒風雲的英雄人物，或是獨立特行志節之士，將那些形象陳列在適宜的場地，
就會令觀眾有優美的感受，產生崇高的敬意。由此可知雕塑藝術的本身並不受到先天條件
的限制，問題是在於怎樣塑造優美的形象及合適的場地而已。

　　我國雕塑藝術的發展，在魏晉南北朝時代，受到佛教的影響，就有一段輝煌的歷史，
我們從敦煌、龍門與雲岡的佛像雕塑，可以作爲佐證。可是到了近代，由於人們認爲要發
展雕塑藝術，須向西洋去學習，不必從本土去開發，在這樣的風氣下，有成就的雕塑家眞
是寥寥可數。我的交遊不廣，所認識的雕塑家僅有兩位，一位是李金髮先生，另一位是楊
英風兄。前一位雖曾有數度晤談的機緣，可惜印象不深刻；後一位接觸較多，彼此亦較爲
瞭解。

　　對日抗戰期間，我在韶關擔任廣東文化運動委員會編譯工作。李金髮先生是這個委員
會的藝術設計委員，有時到會裡來坐談。我知道他曾留法學習過雕塑，從他所塑造的人像
圖片中，可以看出他是繼承法國雕塑家羅丹（Auguste Rodin）的遺風，要把個人的生活感
受赤裸裸地表現出來的。不過，那個時期，他的興趣似乎有些轉變了，沉醉於新詩的寫
作，常寫些晦澀的象徵派新詩在期刊上發表，我好幾次提及雕塑問題來請他解釋，他都含
混應付過去，未作具體而詳盡的說明，所以印象不很深刻。

　　我與英風兄相交數十年，曾看過他許多雕塑作品，跟他討論過人生問題，亦讀過他關
於藝術的論著，我知道他從事藝術創作的心路歷程是相當長遠的，從平面繪畫到立體雕
塑，從單獨造形到景觀設計，從不銹鋼的材質到雷射科藝，眞是變化多端，層出無窮。若
從創作的另一個角度來看，由寫實而變形，由抽象而景觀，似乎變化多端，然而萬變不離
其宗，他主要的意圖，只想把古老的東方雕塑精神，能夠再展現於現代的造形藝術中。因
此他認爲任何一位雕塑家，若要能提昇自己的創作境界，須先懂得如何運用「眼力」、

楊英風為日本筑波霞浦高爾夫球場做的景觀雕塑〔天地星緣〕。

「慧心」和「想像力」，然後方能產生出稱心的作品。這些運用心力的方向，主導了他的藝術創作的內涵與形式之蛻變，達到「復古而不迷古」、「求新而能得新」的境界。

二、文化生活與自然景象的結合

　　楊英風兄所努力的，既然一心要把東方的傳統精神，再度展現在現代雕塑中，那麼我們先探索所謂東方的傳統精神，到底涵蓋著哪些質素呢？英風兄很清楚地指出文化生活與自然景象是最主要的兩種質素，他的雕塑藝術就是要充分地去表現這兩種質素的內涵，進而求得美滿的融合。

　　英風兄認為文化生活並不存於抽象理念中，而是存在於我們的日常生活裡面。我們吃飯、穿衣、住房子、看電視、跟人談話、一舉一動，一言一笑以至思想的方式，每一樣都是文化生活的表現。雕塑藝術亦不是孤立形象的塑造，更不是一件孤零零的事物就可以代表一切，因為時代已進入了「群體文化」時代，個人主義的藝術已經逐漸消失，起而代者是群體的藝術，也是綜合性的藝術。在這個新時代的要求之下，個人與群體，傳統與現代，具體與抽象，必須化合而為一，然後才會有新形象出現。英風兄已理解到此中奧秘。在他的作品中，常將東方傳統精神與現代文化生活互相結合，以表現其藝術慧心。例如龍鳳在中國民間的意象中，是象徵祥瑞之兆，是生活遠景的期待。在英風兄的作品，取龍鳳作題材的甚為普遍，他常將龍鳳化繁為簡，取其神髓，寓時代精神於民族意識之中，我們看到那些作品，就有一種親切的感受。

再說自然景象的表現。我們知道中國人的宇宙觀是天人合一的，在這種信念裡，物質
與精神同其流，人心與萬物互相感通，正如陸象山所言：「宇宙即吾心，吾心即宇宙」的
本意。王陽明亦說過：「大人者，以天地萬物為一體者也。」在中國最崇尚自然而反對矯
飾的，要算道家的思想，道家認為「天地與我並生，萬物與我合一。」人既視天地為一
體，宇宙萬物皆包容於吾心之內，人的性情應該順著自然的程序，作適時的展舒才是。然
而在科技極度發展今日，人心充塞了物質慾望，大家都往外追逐功利，全不顧及自己性情
的發展，這樣一來，就越來越遠地離開了大自然的本色。英風兄為了喚回世人對大自然孺
慕之情，他特別設計雕塑的空間，以大自然的形象和光彩做底本，使人在大自然化育之
下，能夠發揮和樂的性情，表現融洽的氣象。所以，我們從他的作品裡，常看到他表現人
間歡樂的那一面，自然美的那一面，很少看到感受人間疾苦的那一面，或過於激情的那一
面。我想：這並不是他忘記人間疾苦，而是他要超越人間疾苦，要以愛來表達愛慕自然的
本心。

三、「景觀雕塑」創意的分析

在英風兄的藝術理念中，既然要將文化生活與自然景象結合起來，這就促使他產生
「景觀雕塑」的創意了。「景觀雕塑」的含義，是一種新穎而美好的空間概念，它要將雕
塑形象與建築空間互相配合起來，以構成富有藝術感性的環境，讓欣賞者悠游於林泉之
下，或在精美的建築物之下，有更廣闊的視野，可以作海闊天空的遐想。

由於「景觀雕塑」創意的提示，使我聯想到中國庭園的建築。憶四十年前我主持一所
對海外僑民的文教機構，為了促進僑民對祖國的歷史文化有深切的瞭解，我乃約請知友程
兆熊教授撰寫《中國庭園的建築》一書，這因中國庭園建築，具有特殊的風格，無論亭、
臺、樓、閣、宅、堂、齋、軒等造形，都表現出東方優美情調，蘊含著極深厚的文化意
識，為國人頤養心靈之所寄，為民族生命之所托。吾人由此一種建築藝術，可以窺探到中
國民族心靈的奧秘。在各項建築物中，我現在單舉「坊表」的建立來說，就可體會到景觀
藝術的深意。中國民間建立「坊表」，目的在彰善行，把個人單獨的善行，納入於一大歷
史文化的體系中，讓個人的生命有其歷史的安頓，這就不是簡單的事情了。「坊表」所表
彰的，是要使個人的懿德善行能夠永垂於千秋萬世。所以就「坊表」之顯於當時言，那是
個人生命的擴展；就其傳於後世言，那是個人生命的延續。生命的擴展有如風，那儘會使

人有所感動；生命的延續有如聲，那儘會使人有所聽聞。所謂：「望風而化，聞聲而應。如風動於此，而物偃於彼；聲振於此，而響應於彼。」個人的懿德善行，既如風如聲那麼感動人，「坊表」的建立，從空間擴展以至時間的延續言，就很有意義了。

任何景觀，都不能作孤立觀賞；如果一種景觀，令人看後，一目了然，毫無餘味的話，那就單調乏味了。程兆熊兄於〈坊表〉那一篇中說：「今歐美人士多稱北平爲『顏色裡的都城』（Town in color）。因爲從煤山望去，如時當黃昏日落之際，或朝陽初上之時，晚霞或朝霞映於故宮黃瓦之上，加以到處的朱門赤壁，和北海的綠波，天壇的濃樹，顏色之調和，那眞是世界任何名都所難比擬的。」從兆熊兄這一段話中，我們可以看到他對景觀藝術的恰當描述。任何景觀，都須從多個角度去欣賞，然後方能得到豐富的內涵，俗語說：「牡丹雖好，也要有綠葉扶疏。」正是這個道理。

四、民族藝術形象之建立

從「景觀雕塑」藝術中，我們可能獲得了一個新的啓示：那就是中國民族藝術形象的重新建立。因爲這種雕塑藝術是從中國民族性蛻變出來的，它處處現露出文化生活和自然景象的融和，處處襯托出中華民族的泱泱大風，所以我們要欣賞「景觀雕塑」的內涵，先要抱持一種融和的精神、開闊的心胸、寬容的態度，方能領略到此中的情趣；這與西方雕塑所表現的，是有很大差別的。

西方民族性過去所崇尚的是自我精神的表現，是對大自然的征服。由於強調自我精神，致使人人各自獨立，分道揚鑣，社會上總缺乏融和的氣象。由於鼓勵人們奮力征服大自然，乃使科技得以無限度的發展，對大自然予取予奪，任意加以破壞。到了現代更由於科技發達，原子能試爆後帶有放射性的元素隨著原子塵侵入人體之內，使現代人面臨到種種不幸的疾苦與災害！直到近四十年來，西方人才感到生命受到威脅，才悟到自然、人類與科技的相互關係，才呼喊出「科技整合」的必要！今日人們所以重視生態學，就是認爲天下的事物，絕對沒有孤立自存的可能，每一件事物都與其他的任何一件事物有密切的關係。這個道理正是宋明理學家所說的「以天地萬物爲一體」是同一樣的。今日，西方人士已體悟到居住大環境的重要性，體悟到對大自然破懷的反悔感，他們乃藉世界性博覽會的名義來推動美化環境工作，來倡導生態學，來制定保護環境公約，使政府與民間又能通力合作，來踐行保護大自然環境的責任。

　　中國民族對大自然的態度，一向採取融和的觀點，視萬物平等，天人合一，每個人只要各依其本性，順道運行，就可以臻達眞善美的境界。所以中國藝術的創造要能「外師造化，中得心源」，要能與物之靈性融合而爲一，使人之心靈可以藏、休、息、游，個體生命得到全面性的和諧。試看中國的庭園建築、佛像雕塑、以至日常所用器物，無不表露出中國人整體生活特色，多采多姿，豐富美滿。

　　據我所知，英風兄的雕塑理念，尚有更高遠的境界，那就是對華嚴淨土的追尋。淨土就是清靜的境域，莊嚴的世界。在那裡，百花齊放，寶樹蒼鬱；在那裡，鳥語蟲鳴，樂音美妙；在那裡，樓閣莊嚴，寶鈴叮噹；在那裡，羅傘幡飛，色彩鮮明。在淨土之內，人人都浸潤於具足的象外天地，領受到祥和的禪悅。英風兄近年來追尋淨土境界，一心想從那裡汲取養分，再揉入於自己的藝術作品中，以提昇自己創作精神。這一極高遠的理想追尋，相信在不久的將來，必定能夠在人間世裡顯現出來，這是筆者衷心所虔誠禱祝的。

<div align="right">文稿，1993.4.2</div>

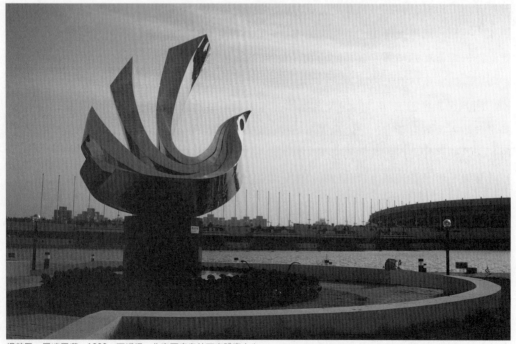

楊英風　鳳凌霄漢　1990　不銹鋼　北京國家奧林匹克體育中心

區中運水火同源壯聲勢

文／陳慧明

　　楊英風大師精心設計的〔水火同源〕景觀雕塑，昨天正式組裝完成，巍然聳立於台南縣體育公園內，定於區中運前夕揭幕，作為八十二年台灣區中運的大會標誌。

　　此一精美傑作，係依據關子嶺「水火同源」的奇觀設計而成，採不銹鋼材製作，內撐以H片骨架，耗時三個月才竣工。

　　雕塑品高九百公分、寬三百八十公分、耗資六百萬元！上為火焰、下為水紋，昇騰律動，在太陽映照下，散發出璀璨的光芒。

原載《民生報》第2版／體育新聞，1993.4.12，台北：民生報社

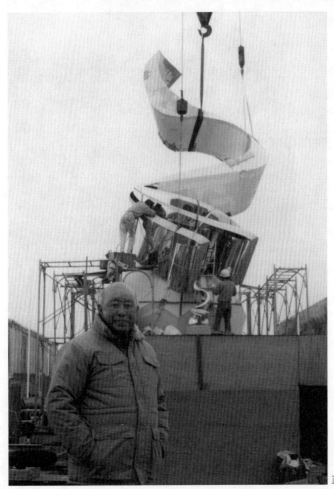

正在組裝的〔水火同源〕。

水火同源
融合、旺發意義長
文／陳慧明

由名雕塑大師楊英風設計製作的
台南縣縣徽〔水火同源〕景觀雕塑，
昨天下午二時三十分，正式在台南縣
體育館前揭幕！將作爲今天揭幕的八
十二年台灣區中運大會標誌，其間實
寓有「融和」、「旺發」的深長意
義。

台南縣長李雅樵指出，台南縣得
天獨厚，擁有此一閃爍生命光輝的
〔水火同源〕，實啓示大家須信守「包
容」的哲理，創造和諧的時空關係。
人人各司所職，各盡其能，好好發揮
固有特色，並兼顧人際的「調和」，
必能散發生命的光與熱，共創大家的
美滿未來。

原載《民生報》1993.4.17，台北：民生報社

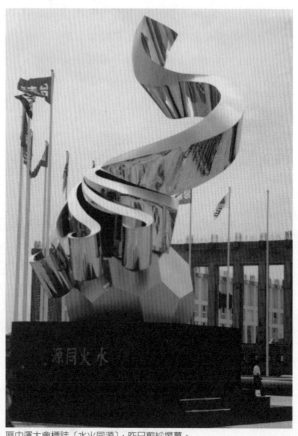

區中運大會標誌〔水火同源〕，昨日剪綵揭幕。

懷抱「天人合一」的理念
邂逅於材質與文化間
──傑出校友楊英風教授

雕塑大師楊英風教授,於去年十二月八日校慶典禮時,獲頒傑出校友獎,這個獎的頒發可謂是實至名歸。楊教授早年曾就讀北平輔仁大學美術系西畫組,後又隨同前校長于斌樞機主教前往羅馬,在那裡研究了三年的環境藝術和雕刻,他一生從事雕塑和景觀設計工作,設計的作品響譽國際,位於本校野聲樓大廳的于斌校長雕像便是他的作品。

豐富的人生閱歷

楊教授一生創作豐富,一般人多耳熟能詳他的景觀雕塑,其實在藝術創作領域中,他不只是個雕塑家而已,從雕塑、建築、版畫、水彩、漫畫、國畫到環境藝術、雷射藝術、混合素材等都是他創作的管疇。由於早年生長在宜蘭鄉下,感受到自然田野風光的薰陶,中學時期又跟隨父母到北求學,在這樣的環境下接受了人文薈萃天人合一悠久以及淵博的文化內涵與氣洗禮,中學畢業後,前往日本東京美術學校攻讀建築與雕塑,再回到北平時,進入輔仁大學美術系西畫組研習西洋繪畫,同時學習中國雕刻,此時的楊教授深刻的感受到東西美學的不同。

楊英風先生。

四〇年代至六〇年代他任職於農復會,有機會至台灣各鄉鎮農村觀察農村生活,並以此為背景創作出許許多多市井生活的寫實作品,如〔稚子之夢〕、〔鐵牛〕、〔賣雜細〕等作品。同時期楊教授也塑了許多著名人物的肖像,如延平郡主鄭成功,陳納德將軍像、胡適先生等。另外值得一提的是,他也是台灣本土早期漫畫的先驅,屬名阿英,創作了不少農村題材的漫畫,流露出個性中詼諧的一面。

五〇年代中期,以台灣第一位職業模特兒林絲緞為題材,楊教授嘗試人體的各種塑法,在〔淨〕、〔緞〕、〔復歸於孩〕等作品中,雖然皆是裸女雕塑,卻傳達出藝術家對人體的讚嘆。六〇年代初期楊教授赴羅馬學習環境藝術和錢幣浮雕,感受西方文明的沈落,

楊英風以「阿英仔」為筆名畫的漫畫。

於回國後提倡中國現代藝術和台灣地景藝術，當選第四屆十大青年首獎，並毅然赴太魯閣探索山水之勝，以太魯閣斧劈氣勢，開創新風格。

七〇年代，應大阪博覽會邀請，與貝聿銘合作〔鳳凰來儀〕不銹鋼鉅作，開始不銹鋼系列創作[註]，作品參展於日本箱根「雕刻之森」，之後，往來於新加坡、沙烏地阿拉伯、紐約、黎巴嫩，多所創作。並且在赴加州萬佛城時，重新接觸佛學，帶動了台灣佛學藝術興起之風；又於日本京都觀看雷射表演之後，開啟楊英風結合高科表現東方美學的創作。

堅定的創作理念

對於藝術創作，楊教授一直有執著的理念，由於長期客居世界各處，以及在藝術創作中深刻的領悟，因此他非常了解中西方藝術的差異性，整體看來，中國文化深受儒、釋、道三家的影響，三者雖然各自發展，但相互之間都有著共通性，即人性化、生活化，並有廣大的包容力與涵蓋力，充滿了科學的人文主義，即不把人與自然分離，也不把人與社會隔絕。但是西方藝術的發展，從希臘羅馬時代以來的藝術創作，都是人體寫實主義的延伸，缺乏生活自然觀，雖然宗教色彩甚厚，卻是重人抑天，而非重天抑人，一心想征服自然、控制自然和改造自然，講求真實與理性，以及實際與效率。因此楊教授在觀察研究自然環境、人造景觀和藝術文化之間互動的關係之餘，更加深了對中國文化在藝術表現上的肯定與信心。

從日本大阪萬國博覽會的〔鳳凰來儀〕，到中正紀念堂前展出的元宵花燈雕塑〔飛龍在天〕、為北京亞運製作的〔鳳凌霄漢〕，長久以來，楊教授一直不停地研究創作龍鳳，目前一般人在現今民主時代依舊沿用明清皇朝，象徵權貴的龍鳳，不禁使他思考如何將廣袤的中華文化體會與再生，把握住龍鳳實質精神內涵，返樸到傳統文化原始時期的生命力，

【註】編按：大阪萬博會中國館前的〔鳳凰來儀〕原預計以不銹鋼製作，後因時間關係，材質遂改成鋼鐵，然此時確實已有小型不銹鋼作品出現，如〔菖蒲〕、〔海龍〕、〔鳳凰來儀〕模型等。

以林絲緞為模特兒創作的作品〔緞〕（又名斜臥）。　　　　　楊英風　伴侶　1987　不銹鋼

因此他的龍鳳在造型上省卻諸多牲禽的特徵，抽象但深刻地表達其精神，讓龍與鳳在僵化後蛻變，充滿新生和希望。

　　傳統與現代、東方與西方、科技與文明、生態與美學、佛教與藝術、中原精緻文化與鄉土民俗文化、藝術與社會脈動……，都是他不斷創作與思考的焦點，無論從他創作的題材、形式、材質、內涵與意義來看，其藝術生命都是多變和豐富的，今年六十八歲的他，可說是台灣藝術文化發展中，罕見的佼佼者！

成立個人美術館

　　座落在南海路與重慶南路一幢名為靜觀樓的磚紅色樓房，便是楊英風教授的雕塑美術館，這座美術館從七十五年開始籌劃，八十一年九月二十六日正式成立對外籌設處。到目前為止，整個規模包括地下一樓地面三樓，每層展示重點與佈置各有特色，地下室主要是常態展覽，演講活動，一樓設有圖書部，陳列有關景觀雕塑、佛學思想、佛學藝術等各類書刊供外界人士閱讀，二、三樓則是提供其他性質的各類展覽為主。

　　美術館最主要的目的，在於促進中國文化之現代化，將楊教授五十多年來對於中國造型藝術多方面的努力成果，以每三個月一個主題的方式展示，並出版各類學術論文，舉辦各種學術講座以推廣美術教育，目前已出版了《牛角掛書》、《龍鳳涅槃》等楊教授年來工作資料與相關報導的簡輯，以及不定期印行刊物《景觀雕塑》等。

　　除此之外，美術館還成立有美術館之友，只要會員費一千元，便可加入美館舉辦的各類讀書會及立體雕塑課程等活動，吸引了許多上班族人士的參與，進一步落實楊教授達成促進社會教育的理念。

原載《輔友》第32期，頁13-15，1993.5，台北：輔仁大學

六〇年代台灣現代版畫展

文／趙美惠

　　一九五八年，六位當時的版畫家陳庭詩、秦松、李錫奇、江漢東、施驊和楊英風，基於對現代藝術的共同理念，組成了台灣第一個現代版畫團體——「現代版畫會」，自此，台灣的版畫創作便邁進了「現代藝術」的領域。

　　所謂的台灣現代版畫，是相對於中國傳統的版畫藝術而言；其在形式上，擺脫了以往依附文字而生的「插圖」，或民間祈福的吉祥「年畫」表現方式；在內容上，拋卻了過去自宗教、民俗方面取材的寫實風格；在性格上，從對日抗戰時期，木刻版畫成為「政治宣傳品」之禁錮中，解放出來；而在技法上，則除了運用傳統的木刻（凸版）手法之外，更有絹版、石版、銅版、鋅版等各類版種，加以腐蝕或刻製，製作出的效果令人意想不到，而這種在創作過程中，成果的不可預期性，或許正是版畫藝術令藝術家著迷之處。這些藝術家的實踐及努力，賦予了版畫在六〇年代台灣的時空中，一個獨立的藝術地位。

　　一九五八年十一月，中國第一屆「現代版畫展」分別在國立台灣藝術館及台北衡陽街新聞大樓展出一個星期；一九九三年四月，「六〇年代台灣現代版畫展」在台北市立美術館展出五個星期（四月十七日到五月二十三日）。相隔三十五年，北美館在經歷了數屆「國際版畫雙年展」的今天，籌備了這個展覽，對於回顧台灣現代版畫藝術的發展以及推廣大眾對台灣藝術家早年所創作的版畫之認識與欣賞，具有一定的意義。此次參展畫家，包括陳庭詩、江漢東、楊英風、陳其茂、吳昊、方向、朱為白、曾培堯、謝里法、蕭勤、汪澄、廖修平、陳國展、梅創基、林燕、張義等十八人，作品五十八件，而展出作品的年代，則涵蓋了整個六〇年代到七〇年代初，欲呈現出台灣的版畫藝術從傳統中走向現代藝術的軌跡與風貌。

　　此次展出的作品，雖然每一個畫家都有其獨特表現風格，然歸納起來仍有數個類型：其一是主觀寫實，在寫實的基礎上加以抽象的表現手法，如謝里法以蝕刻法細膩地表現夢境與現實交融的情景，氣氛與張力的經營，達到飽合。而楊英風、朱為白等的作品，亦是自現實生活中取材，賦予其抽象表現的意味。第二類則是拙趣或童趣的造形表現，如吳昊、江漢東、林燕等，運用傳統的木刻法，線條繁複、色彩活潑，題材的選擇多親切而世俗，木刻之「拙」、世俗人間之「趣」，便躍然紙上。其中林燕是此展中唯一的女性藝術家，作品線條細膩婉約，人物造形亦具溫柔特質。第三類為造形符號表現；如張義、蕭勤、李錫奇、陳庭詩、秦松等，他們的作品常有獨特的個人語彙，簡單而強烈，如張義的作品常可尋出環環相扣的軌跡；蕭勤則以俐落的幾何造形塗上明亮的對比色彩；李錫奇、

楊英風　宇宙過客（太空蛋）　1959　木板版畫

秦松則對於幾何造形中的「圓」與空間關係的思索，盡數呈現在畫面上；而陳庭詩則從中國的空間（混沌宇宙）美學出發，抽象而饒富「宇宙觀」的意味，其版畫作品，部分以中式立軸裝裱，是此展其他畫家所無的特色；廖修平在七○年代前後的作品，亦可放入此類中，由於其版畫承學自國外，造形上呈現理性傾向，然而細察其取材，卻是最能代表台灣民俗文化之一的廟門和冥紙圖案，二者相結合，便呈顯出藝術家欲從母土中尋求存在的欲望。以上三大類型，皆可說是以尋找本土精神與圖像爲基礎的創作。

　　由於該展蒐羅的作品，完成年代距今已有二、三十餘年之遠，因此在畫作的取得上並不容易。部分是藝術家的實驗作、複印張數很少，有些甚至是「Ａ／Ｐ」[註]的最初張數，有些已散失或版已燬，更有些畫家的作品找不到，如「現代版畫會」創始成員之一的施驊，以及以石版拓印聞名的版畫家周瑛，即是此展的遺珠之憾。不過這次展出的作品，除了版畫之外，更有早期製作版畫的系列工具展示，早期印製的版畫畫冊，以及江漢東的一塊木刻版，提供觀賞者對六○年代的版畫藝術創作一個較完整的概念；此外，五月九日下午尚有一場座談會，探討版畫藝術的過去與現在，旁及台灣當下版畫藝術教育的問題，是北美館舉辦此展的用心處。

　　在今日藝術多樣、蓬勃的發展下，回過頭去靜視欲掙脫傳統囿限的六○年代版畫藝術創作，其精神與表現的前衛和原創性，彌足珍貴。

原載《雄獅美術》第267期，頁40-45，1993.5，台北：雄獅美術月刊社

【註】Ａ／Ｐ即Artist Proof，版畫中「試作」之意。通常在版面之外左下角以鉛筆註明。

手工業陳列館
台灣古早味藝品寶窟
文／周美惠

　　在台中通往埔里、日月潭、溪頭等風景區的必經要道上，手工業陳列館以「雙十」形的大樓造型，和內部豐富的手工藝品，吸引不少遊覽車的逗留，有別於其他名勝，這是個介紹台灣手工業品的專屬博物館。

　　成立於民國六十六年的手工業陳列館，附屬於台灣省手工業研究所。民國六十二年，省府為發展手工業，在盛產工藝材料的南投縣草屯鎮設立了台灣省手工業研究所，鼓勵業者開發具「傳統現代化、產品生活化」的藝品，凡在省府舉辦的「手工業產品評審會」獲選的產品，即可在此館長期展出。

　　在過去手工業外銷興盛的時期，手工業陳列館以提供國際觀光或貿易團體參觀的方式，協助業界拓展外銷市場。而在我國對外貿易榮景不再的今天，因國人近來流行懷古的「台灣風」，手工業陳列館成為識途老馬「尋寶」的好地方。

　　比起「鄰」立的風景區，手工業陳列館本身也不遜色，陳列館的大樓造型由雕塑家楊英風規劃，貝聿銘建築公司的彭蔭宣建築師和中國興業建築師事務所的程儀賢建築師合作設計。這棟四層大樓，由四支龐大的橢圓形豎柱做為支撐，再以逐層向上開展的橫樑與之交織，在外觀結構上呈現巨大的「雙十」造型。館外不但花木扶疏，更有為數可觀的石雕景觀，平添館區的遊憩價值。

　　手工業陳列館的內部，一樓設有服務處和售物部；二樓平日展示木製、竹籐製及纖維製品，特展期間則為工藝專題展的場所；三樓有陶瓷、玻璃、石材製品；四樓除展示珠寶、金屬藝品和家具，並特設簡報室和錄影帶觀賞區。

　　手工業陳列館位於草屯中正路五七三號，台汽客運台中至埔里線班車可達。

原載《聯合報》第18版，1993.5.6，台北：聯合報社

意外可惜！？　圓滿解決！？
建碑委員會翻案　引起見仁見智看法
文／楊索

　　深受國人矚目的二二八紀念碑公開徵圖昨天揭曉；由於二二八建碑委員會推翻評審小組評定結果，引起部份評審委員不滿，要求儘速公布評審過程；但評審委員對建碑委員會的決議也有見仁見智的看法。

　　以下是楊英風等五位評審的說法：

楊英風：我對二二八建碑委員核定的結果覺得很意外，也很可惜。不管怎麼樣，建碑委員會最起碼應尊重評審小組，至少由評審小組再開一次會對作品再重新審查；而不是像現在把評審小組甩掉的作法。

　　評審小組原先評定的第一名王爲河的作品是大家從二百多件作品中，花很長的時間仔細思慮挑選出來的，這是一件很難得的作品，相當具有創造性，可以說不只具有對二二八的反思，也相當具未來性，這件作品很「冷靜、明朗、坦率、單純」，相當有內涵，我認爲第一名的作品應能在國際間響亮，而不是挑選一項太俗化的作品，王爲河的作品其實相當理性、莊重。

陳其寬：我們評審小組在評選作品時，可以說每一個人都是非常慎重的，我個人尙爲此事專程回國開會；在評審過程中，每一次評選八位成員都要簽名蓋章以示負責，但是我們評定的結果那麼輕易就被另外一個會議推翻，我不懂當初又何必找我們擔任評審呢？我有被騙的感覺，又好像被人打了一個耳光，可以說心情是很難過，很複雜。

　　在評審過程，我們是憑專業良心，不僅了解二二八紀念碑的重要性，同時也考量受難者家屬的心情，希望藉著紀念碑來化解二二八的歷史仇恨；評審小組的決定可以說是非常公平的投票，行政院公共建設督導會報應該公怖每一次的評審結果，讓社會公斷。

夏鑄九：二二八建碑委員會的決定說明了一項事實，以台灣今天的歷史條件，確實不足以化解二二八傷痕，原本大家希望建碑撫平傷痕，但是這個碑把自己給顛覆掉了，也說明政治禁忌只有政治人物才能化解，這是爲什麼鄭自財的作品能當選的原因，我只能嘆氣說這件事太「政治化」了，擺明了不尊重評審小組。

　　我在最後的評審過程曾針對排名第一、第二的兩件作品向全體評審說明，王爲河的作品是相當平和、光明，帶有希望；另一件鄭自財、王俊雄等人的作品是代表一種不確定、騷動、不安；這兩件作品對二二八是不同的詮釋，我認爲鄭自財等人的作品是對二二八有一種很深的內在壓力的迸發，這也是一種表達型式，也可以說有什麼樣的社會就能選出什麼作品。

林宗義：事實上評審小組的評審結果僅能推薦給建碑委員會，眞正的決定權是在建碑委員會，這是競圖辦法裡面規定的，而且這項結果是我們全體委員一致決定的，我認爲是一項圓滿解決的結果。

我確實站在受難者家屬的立場在建碑委員會中表達對作品的意見，但也不是說我能主導委員會做什麼決定；建碑委員會對作品的討論，我們大家都彼此約束不能對外去說，這就好像你家要買什麼東西，總不能家裡米甕裡有幾粒米都對外去講吧！

翁修恭：建碑委員會討論時，確實有委員提出要不要請評審委員重新評選作品，但是也有人認爲最好由委員當場決定就可以了，在大家沒有特別的意見下就由委員做了決定；名次更改的主要原因，據我在場了解，主要是擔心原來第一名的作品，社會上恐怕難以適應。

<div style="text-align:right">原載《中國時報》1993.5.8，台北：中國時報社</div>

環境藝術家──
楊英風的雕塑哲學

文／賴滿芸

　　從日籍老師帶引下發現中國文化之美，進而全心全意挖探這座寶山後，雕塑大師楊英風從中國傳統文化的博大精深中，領略了其中的哲理，轉而將之融入雕塑創作中，成就一套很「中國」的楊氏美學。又因為這層領悟，使他在立體創作領域中，永遠站在指導世界未來雕塑路向的領導地位，楊英風堪稱近代中國最具代表性的雕塑大師。

　　也許是天生血液裡有著濃濃藝術成份，楊英風教授從小就對美的事物──尤其是立體東西有著特別的愛好。從小就與父母聚少離多的他，因之養成了接近大自然的習慣。小學畢業後，在父母安排下，到北京完成了中學教育。期間，由於美術課程中有雕塑一項，啟發了他對美術的興趣。更由於接觸到中國博大精深的生活文化之美，為他日後赴日本東京美術學校讀書種下因子。

多樣化的學習經歷

　　原準備報考雕塑系的少年楊英風，在父親的建議下，遂選擇了有雕塑課程的建築系。

楊英風教授。

在東京美術學校建築系求學期間，他的建築結構教授——吉田五十八，開啓他對環境、景觀的觀念，也引導他從此一頭栽進浩瀚的中國文化中。後來由於戰爭的關係，學業未竟就回北平，並進入輔仁大學美術系就讀，浸潤在文化氣息濃厚的故鄉之美中。感動之餘，觸動了學習的熱情。

抗戰勝利後，楊英風回到台灣，並進入師範大學美術系就讀，未畢業就在藍蔭鼎的推薦下，進入農復會辦的《豐年雜誌》做事。因此，他又沒能拿到畢業證書。雖然如此，卻絲毫不影響其創作。

經歷了這麼多次學習環境的轉換，對楊英風的創作不但沒有造成窒礙，反而給了他多方位的創作空間，從鄉土系列、人體系列、古中國藝術抽象化系列、佛像系列、書法表現系列、羅馬古典系列、太魯閣系列、不銹鋼抽象表現系列、雷射系列，他的創作力持續爆發，永遠有新的嘗試、新的突破。對一個雕塑家而言，這種成就，不論是造型的創意、材質的運用，都讓人匪夷所思，只能以其擁有天賦異秉來解釋了。

楊英風　觀自在　1955　銅

時局激發其創造力

楊英風表示，他之所以能有今天如此多方面的創作能力，實在是與他幾次親身經歷整個大環境的劇變有極大的關聯。中學時代，他親身經驗了中日戰爭。東京美術學校時期，他幾乎經歷了東京轟炸。回台灣沒幾年，他又眼見大陸淪陷。停留羅馬時期，正逢西方文化失望期，歐洲人對東方文化產生了極高度的興趣，到處瀰漫一股研究東方文化的熱潮。

身處如此多變、混亂的時代，他開始反思、比較，也因此發現佛教哲理的偉大，他的創作本能也被激發出來，也更加深信中國文化之高明、哲理之精闢。他表示最欣賞魏晉南北朝時代的藝術與文化，原因恰與之相吻合。

他認為在動亂不安的時代，若有一股安定的力量反更能激發創作力，體會更高境界的哲理。而這種力量的來源，就是佛教。以魏晉南北朝爲例，由於佛教思想的教育，對生死的看法轉而達觀，在心靈上便滋生出一股平和力量。當世之人雖身處戰亂，卻反創造出令後世驚異的文化與藝術特質，如草書去蕪存菁的寫法，就是最明顯的突破。以戲劇爲例，此時的戲劇已提昇到心靈層次，因此面部表情已不重要，而是以緩慢的動作來引領人們進入空靈的世界。（此種戲劇表達方式，到唐代時又傳入日本，成爲能劇）。

這種種例子均可見佛教對中國文化藝術的發展有其不容忽視的影響力。而今天佛教在經歷了長時期的不彰後，開始在台灣蓬勃發展，對藝術、文化各方面都一定會有所助益。

但是這並不表示佛教傳入中國之前，中國文化一無特色。相反的，中國由於本身地理環境的優越，早已教導中國人許多現今仍可奉爲

楊英風　哲人　1959　銅

圭臬的生活哲學。只是由於佛教的傳入，使得原先儒道安定、探尋宇宙之哲理與精神外，又由於佛教的引領，進入靈性、超越六道的境界。由於心靈境界的提昇，超越實體物質的束縛後，文藝美術的發展更形蓬勃，可以說儒、道、釋（佛）相輔相成，互有進益。

環境與造型藝術

說到中國的地理環境，楊英風特別舉了一個例子。在他留學義大利期間，有緣見識到來自世界各地的大理石，從那些石塊切片中，他發現造物主的偉大。原來各地所產的大理石，紋路各異；更讓人不可思議的是，其中的紋理，竟然是原產地山水、地理的再現。他因此相信中國人爲什麼能發展出一套圓融、自然的生活哲學，原來是造物之初就已安排好

的，身處如此壯麗山水之間，氣度如何不雄？

　　先人因而悟到人是隨著大自然而成長，若小環境依循大環境的道理而處理，自然可以享受生活的舒適與美。陰陽五行，相生相剋，不就是生活最高準則？而屬於造型藝術的加與減，更是大自然不變的定律。

　　這種認知，加上建築教育的啓蒙，讓楊英風在四、五十年前就已參透景觀雕塑的重要與必然性，而以環境藝術家深自期許。「楊英風美術館」的成立，也正是爲了希望能完整保存他悟出的道理，與整理出來的觀念，藉由其作品的展現，繼續傳承下去。

　　談到造型藝術，楊英風認爲造型藝術其實就是大環境的代言人，因此研究各個朝代的雕刻造型，可以從中觀察出當時的生活、社會狀況。每個朝代均有其造型藝術的語言，有不同的表現方式。以殷商時期爲例，當時的銅器與人民生活有非常大的關聯。由於當時還保有濃厚的鬼神崇拜色彩，其造型藝術中，便可看出其中蘊含的圖騰意味。爲了區分善惡之鬼，在祭祀器物的外形及紋飾上，有相當程度的象徵意味在內。

楊英風　藥師佛　1988　銅

而西方就不如中國人幸運了，由於先天地理環境的差異，西方文化的發展，又另有一種不同的層次。大體來說，楊英風並不欣賞西方的文化以及藝術的表現形式，因爲和中國比起來，西方的種種，顯得華而不實，藝術表現較爲自我，不若中國人的無我、尊重自然。而事實也證明，在經歷了時間與空間的考驗後，中國文化已爲西方人所推崇，西方藝術家一直汲汲追求的境界，在中國卻早已實行千年，這可由西方雕塑由繁複的寫實而至精簡的抽象的歷程察覺出。所謂的抽象，簡而言之就是中國造型藝術

中的寫意手法。中國人注意精神面的生活哲學，直到現世才爲西方人參透。

可惜的是，近一百多年來，中國人不但漠視自己的文化，還極力模仿西方，在社會、政治經濟、藝術等方面，無一不以西方爲準則，極力模仿，殊不知中國文化本身就是一座大寶山，其所展現出的境界，也正是西方人所渴求的呢！

由於這種對中國文化的認知，使得身處樣樣以西方爲導向的藝術界的楊英風，在藝術創作這條路上，倍感孤單。所幸他對中國文化的熱愛，有女承其志，寬謙法師入佛門之後，極力弘揚佛法，就是祈能藉佛教之力，喚回現代中國人對自己文化的重視。

楊英風　善財禮觀音　1989　銅

結語

本身亦爲佛教徒的楊英風表示佛本無像，但爲了方便度化眾生，而有佛像的塑造，他認爲佛像雖以人形爲根據，但其實不該如此，佛的像應以心靈來雕刻，超越六道，將其精神傳達出來才是。而楊英風本人則由於其岳母的因緣，開始雕塑佛像，四十多年來，楊英風陸續塑了許多佛像，從他的佛像雕塑作品中，我們可以很明顯的看出其圓融、哲思、超越現實的特殊風格，套一句楊英風的話，佛像無相，惟藝術能超境，且直心、靜慮，恁佛法與藝術；法意與技藝，相濡以沫於禪定般如一的境地。

楊英風的心，一如禪定般寧靜、清澄。步出靜觀樓，我的心卻激動得久久不能平復。

藝術家，通常是寂寞的。

原載《佛教文物》第4期，頁27-32，1993.5.15，台北：小報文化有限公司佛教文物雜誌社

藝術整體性與社會歷史反映
由二二八紀念碑競圖評審事件的「歷史當代性」談起

文／李淑楨

　　五月上旬，行政院二二八建碑委員會評審結果的公佈，導致了各界的爭議與探討。由於此事件負載了台灣歷史建構、政治意識型態、藝術價值體系等相當複雜的問題層次，本刊以做為一份台灣美術雜誌的社會關懷，試圖藉由對二二八紀念碑的歷史／現實意涵、二二八紀念碑的設立對於台灣社會的現實作用、二二八紀念碑設計圖作品的藝術／社會價值，在直接的現實問題上的呈現，提供給讀者思考的空間；畢竟，也只有在愈多的對整體台灣環境的思考與實踐的前提下，台灣藝術環境以至於整個文化生態，其生存的意義空間，才愈有開展的可能性。（編按）

藝術反映歷史記憶的斷裂

　　一九四七年，在台灣，處於政治、經濟長時期被禁制被掠奪，而渴望在戰爭終了、日本異民族結束統治後，能得到人對生存發展空間的自主掌握權利的整體社會內在希望，由於二二八事變的發生而澈底碎滅。此一歷史劇變的直接影響是，造成了往後四十年潛藏在台灣人民心底對政治意識的強制性空白，緊接著的五〇年代白色恐怖，則更進一步的迫使知識份子對於政治、對於文化呈現了一種幾近於集體性的，在主體認知上的禁錮以至於喪失。直接反映在台灣藝術社會的是，對於反省／實踐真實的社會的創作空間的極度限制，導致藝術成為在現實已經被非自然因素抽離之下，各類源自於西方流潮的風格處理與製造；於是，與社會（人民）同樣遭受政治威權控制體系壓迫性傷害的藝術，卻造成它自己封閉的語言系統，而與社會甚至其它文化領域產生無法溝通的疏離。

　　國民黨政權幾十年來對台灣人民在思想、言論上的限制與壓制，在八〇年代初期，已縫隙般的出現了一些非官方意識型態的政治性、社會性、文化性論述空間。一九八七年，政治解嚴，結構性的壅斷一旦解除，長久處於禁錮狀態的文化結構中的藝術層面，接續著解嚴前即少數出現的與本島現實負面生存空間直接關聯的，家園／污染／環保／生存空間等創作議題，進一步對台灣的政治、歷史、社會行使創作詮釋，而表現在平面繪畫、裝置藝術、觀念性表演等藝術類型上。然而，台灣藝術活動的社教取向，隨著九〇年代的進入，他們在傳統的藝術創作體系之外，所做的由許多立基於泛本土關懷、泛社會現象批判、泛歷史閱讀而來的，在形式或內容上的轉折趨進，是否有條件被納入藝術／社會嚴格的互動／辯證關係上？還是只是和解嚴之初立即反映的許多直接解放性社會行為一樣，無法在仍然有效運作的政經結構裡，去打開更多的現實禁忌，以及潛伏在這些現實禁忌裡無

法預估其巨裂的歷史傷口？那麼，藝術對社會、政治的表現，仍將只是藝術題材或者形式的複製，既遠離了它所要預期告知的社會大眾，也不能看作是嚴肅的、具有對現實深度反應能力的自主性藝術創作。這種藝術對社會現實的認知、回饋，以及社會對藝術的要求與認同，二者之間的辯證關係，在台灣一直以來的互不協調甚至於矛盾，在最近發生的二二八紀念碑競圖評審／核定的爭議上，可做爲某種面向的詮釋與探討。

「評審事件」

一九九二年九月，隸屬於行政院「研究二二八專案小組」由官方與民間共同組成的二二八建碑委員會（內政部長吳伯雄、台北市長黃大洲、陳重光、二二八關懷聯合會會長林宗義、周聯華牧師、翁修恭牧師、國立自然博物館館長漢寶德、畫家廖德政）向國內外徵選二二八紀念碑設計圖。由建碑委員會聯合推薦的評審小組（林宗義、翁修恭、建築師楊英風、建築師高而潘、建築師陳其寬、畫家陳錦芳、台大建築與城鄉研究所教授夏鑄九、歷史學者陳三井）在初選二八二件（國內二四五件、國外三十七件）中四輪淘汰出八件入圍作品。五月五日再以三輪票選淘汰方式評選出第一名王爲河（四票：夏鑄九、楊英風、陳其寬、翁修恭）、第二名王俊雄、鄭自財、合作設計爲陳振豐、張安清（三票：高而潘、陳錦芳、陳三井），第三名竹間建築師事務所（一票：林宗義），佳作五名：五月七日建碑委員會核定後公布評審結果爲第一名王、鄭等四人，第二名王爲河，第三名竹間建築師事務所、句容工程顧問有限公司，佳作五名。由此，評審小組與建碑委員會對首獎的不同認定，以及首獎作者之一鄭自財（一九六一年刺蔣案發生棄保逃亡後，退出台獨聯盟，目前在台南仁德外役監獄服刑）的特殊政治身分所引起的「政治性運作」關聯，導致了建碑委員、評審委員、競圖參賽者的爭議，以及社會各界的關注。

1.二二八紀念碑的歷史意義訴求：

對於建碑所含蘊的歷史意義，在不同層次上，出現了一致性的肯定聲音。王俊雄認爲建碑並非只是爲了要安慰少數幾個人，透過「紀念」意識所引發對歷史的進行批判，台灣社會才有進步的可能性。王爲河對建碑的體認在於，建碑不但可以對受難家屬產生直接的意義，對現階段與未來的台灣人民都可以達到歷史「告知」的作用。二二八關懷聯合會建碑特別助理蘇南洲則強調二二八的苦難，做爲台灣主體文化在自覺與重建運動上的啓發性意義。

　　然而，相對於與事者的歷史／現實關懷，相當弔詭的是，徵選辦法中建碑明定宗旨爲
「爲撫平歷史傷痕，並對二二八事件受難者表示哀悼……國人記取歷史教訓，攜手合作，
建立和諧的社會」，卻可看出官方的建碑意圖是將二二八事變納入藝術行爲做「客觀描
述」，至於對二二八做爲重大歷史事件在四十幾年來對台灣政經體制的深層影響，所必須
自覺的「歷史意識」，卻在宗旨裡成爲文化／道統霸權下的「國人必須記取的歷史教訓」，
由此可見既存體制至今對於許多台灣歷史重大事件，仍然未給予人民全面釐清的空間。而
事實上，紀念碑的建立，如果無關乎歷史／現實的思考，碑將只是一塊巨大傷重的某種藝
術結構體的附生物，而無法對未來的台灣描摹出眞實而又自主的遠景。

2.二二八紀念碑的藝術價値取向：

　　自八七年解嚴前夕即首先打破政治禁忌的，台北內湖郊外二二八紀念碑木碑開始，
各地方縣市政府紛紛建立起藝術創作概念從屬於政治意識範疇的二二八紀念碑；而如何在
政治性的「碑」上賦予藝術上的美學價値，便成爲許多異議的重心，也是這次評審事件的
主要爭議之一。

　　建碑委員會核定時將評審小組列爲第一名的王爲河作品，以過於抽象、個性太強，無
法完成悼念、撫慰的建碑意義的考慮因素，將之列做第二名，而改由評審票選時僅差一票
的王俊雄、鄭自財作品爲第一名。楊英風對此非常不滿，他認爲王爲河的作品，在表達哀
悼的象徵意義的同時，又具有將二二八的悲傷轉化爲明朗的未來性，在藝術上的精神昇華
價値。林宗義認爲二二八建碑具有政治責任，它並非爲藝術家而做，卻是要奉獻給受難者
及其家屬的，苦難，應是藝術的重要思考前提；這也就是爲什麼他在評審作品時，對竹間
建築師事務所的作品中牆面上的裂痕，強烈表達的歷史傷痕的象徵性，有所認同的原因。
透過他們的觀點，可知在紀念碑本身所含帶的特定命題之下，不同價値認同所導致的差
異，仍是現階段紀念碑在政治性／藝術性上無法避免的衝突因素，而導致決策時的變異與
爭議。

3.二二八紀念碑的作品詮釋空間：

　　對這次競圖作品的爭議，主要在於不同的政治意識、審美價値判斷，以及與公眾環境
的空間關係這幾個層面，而這又集中呈現在王爲河與王俊雄、鄭自財的二件作品上。這裡
先引述作者自身的創作詮釋。

　　王爲河認爲「負面」的紀念碑空間意識，相對於以延伸出具有未來性的「正面」取向

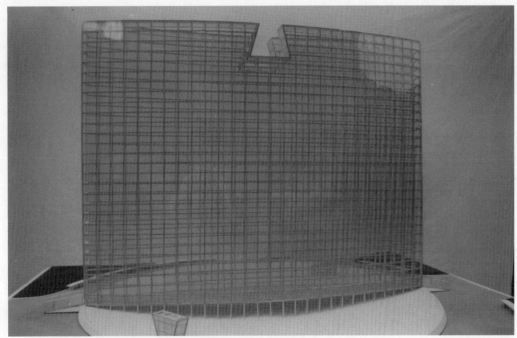

二二八紀念碑設計圖公開徵選由評審委員小組推薦第一名王爲河的作品模型。

的紀念碑，在表述歷史的象徵意義以及藝術的永存價值上，是完全不同的。他以不在傳統紀念碑的意識範疇內，所做的綠色玻璃格子牆作品，傳達他對二二八受難家屬苦難的致意，同時，也期望促成社會對於歷史悲劇的正視，進而促進光明和諧的未來。王俊雄則認爲在紀念碑的設計概念上，他並不考慮形式的絕對重要性，對他而言重要的是，如何把要指涉的歷史悲劇做最直接的呈現，才能在二二八紀念碑對於「人的處境」所無限蘊含的意義上，達到直接傳遞向社會的作用，使得紀念碑成爲刻劃台北都市開放空間中地標性的歷史痕跡。

至於建碑評審委員對這二件作品的詮釋，則幾乎呈現了兩極化的價值判斷狀態。陳其寬認爲公眾景觀不應太過壓迫性，王俊雄作品中多稜角的結構體，隱含了一種不穩定的意識壓力，而不像王爲河作品的明亮特性，帶有化解歷史情結的力量；在與建碑預定地台北市新公園景觀的空間協調作用上，也達不到王爲河作品的藝術性所能帶動的對週遭環境景觀重新審視的啓發作用。楊英風認爲王爲河作品中乾淨、樸實、單純、健康的特質，對台北以至於台灣整體環境景觀的雜亂、無系統，將可產生一種改革上的前衛性意義，而且它的現代性，也將促成國際間對於台灣的現代化、民主化的注目與尊重；王俊雄、鄭自財的作品在他看來，是台灣「混亂」環境的表徵，而且和其它多數作品一樣，是一種習見的對悲傷的過度表現，欠缺轉換的思考空間。

陳錦芳認爲王爲河的作品做爲一種美的存在，它是優秀的，但在特定的歷史意義上，是否適合，卻值得考慮；相對於王爲河從屬於西方脈絡的、機械化的、欠缺「人」的作品存在空間，王俊雄的作品則在形式（如合掌祈禱的姿勢）、內容（如碑體正中央的悼念空

間）、精神（如立方體碑形所象徵的「人」的錯亂，隱含了二二八在「人為」因素上的歷史錯誤）的表現意涵上，創造了一個足以做為台灣人民心靈面向的象徵實體、歷史的思考空間、深沈的人類心靈空間。廖德政認為王為河的作品在構想、造型、訴求意義上，相當新穎，具有藝術性，卻無法與現有新公園的環境配合，而且在台灣公眾對「新」的公共藝術景觀的接受度，以及實際執行時安全、維護、經費上的考慮，也都是問題所在，王俊雄、鄭自財的作品則相當適合新公園的環境，可以做完整的配合。林宗義則將「碑」還原至「石頭」的原始概念上，他無法想像玻璃紀念碑如何讓哀痛的心靈去擁抱，對他而言，二二八紀念碑並非純藝術上的事物，而當前台灣社會，也尚未達到足以接受純粹的藝術性紀念碑作品的程度。長期關懷環境藝術的藝術工作者郭少宗認為王俊雄、鄭自財的作品設計理念中，對於「人」的指涉過於單義化，而且造型上的不安與壓迫感，無法得到紀念碑在空間意識上的開展性；王為河的作品則具有一種對歷史的穿透性，相當符合公眾藝術在精神藝術性上的意義訴求。

透過王為河、王俊雄對作品自身的意義賦予，所表露的社會感知與實踐；透過眾人幾近對立狀態的作品詮釋，所呈現的在藝術的歷史意識表述、菁英／人民藝術的價值歧異上的相互判斷，做為歷史事件的二二八，確已成為在歷史的「現實性」中，重新建構歷史的象徵性起點。而藝術，能在此時做些什麼？將不只是藝術創作者自身必須去思考的問題。

事件的矛盾性與未來發展

在建碑委員會的運作程序上，楊英風、陳其寬認為徵選辦法中「複審由評審小組推薦第一、二、三名名次及佳作五名，於委員會核定後公佈之」，「核定」一詞過於曖昧、含糊。而核定過程中只有評審召集人高而潘列席說明評選過程與結果，在核定的決定與評審結果發生誤差時，並未請評審成員再就作品進行討論，對評審小組歷史的、專業的自我尊重精神而言，實已造成了一種「政治性」運作之下，對藝術專業的傷害。對評審、外界的質疑，林宗義指出，建碑委員會是由政府與帶有抗爭色彩的民間所組成，其間自有一種既合作又制衡的關係，政治性的運作甚至政治分贓之說，如果欠缺有力的證據與論述，不但不負責任，更是對受難家屬的二度迫害，他並且強烈的表示，媒體、輿論、藝術界、社會大眾應透過此一事件進行歷史的學習與自我的教育。

建碑委員中專業人士太少，太不尊重專家，郭少宗指出這種在藝術性上的被犧牲，已

構成台灣藝術的「受難」，基本上也反映了台灣社會對於公眾藝術在人格、精神、視覺、藝術等空間建造概念的模糊。

至於二位爭議焦點上的當事人對許多支持與反對的聲音的看法，王為河對於自己作品的態度是，在送出徵選之時，自己對二二八省思之後的創作實踐，即告完成，而不在於所謂的名利層次；但他認為評審自有其審美上的價值，建碑委員會不能失去其公信力，否則將造成對學術性、藝術性、前衛性的發展空間的限制。王俊雄則以建立命運的共同體的象徵意義為理念實踐，他認為作品雖已核定為第一名，但仍有在實際執行上修正的可能，而雖然不同的文化意識背景下各有其不同的作品詮釋，他仍希望各界對這件作品提出意見。

而對於許多人認為官方行政單位應將評審過程公開，以求公信，協辦的行政院公共建設督導會報課長蕭慶國表示，由於評審主席高而潘尚未返台，高而潘負責執筆的分析性（非記錄性）評審過程也就暫時無法公開；此外，會報還將與《中國時報》合辦，預計於七月中旬在北美館公開展出（件數未定）作品模型與作品報告書，以提供社會大眾一個對二二八紀念碑的更大認知空間。

歷史的再思考與藝術的動力

藝術做為一種特定的歷史社會過程的產物時，所直接觸及的當代問題——政治禁忌、歷史／人民記憶，在台灣，尚未擁有開放的空間。而透過這次二二八紀念碑競圖評審事件，藝術在藝術性、社會性的自主完成，社會對藝術的價值認定，環境藝術、公眾藝術在藝術與社會關係上的本體機能……等問題，在有效掌握台灣社會結構的內在脈絡的歷史性／現實性的前提下，均有待社會各界的論述與實踐，以獲致在整個文化生態上反省與批判的人文精神力量。

附註：本文試圖盡可能的對與評審事件直接關聯的評審、建碑委員各成員進行採訪，但仍有部分人士因各種因素而無法做到這點：夏鑄九：不願再就此事發表任何談話，未接受採訪；高而潘、漢寶德：出國；陳三井：聯絡不上。翁修恭：建議採訪做為評審主席的高而潘較為適宜，未接受接訪；其他成員則由於本刊製作時間的限制而無法進行採訪。

原載《雄獅美術》第268期，頁12-17，1993.6，台北：雄獅美術月刊社

雕塑世界　百花齊放

形形色色雕塑展　本周末　將不約而同揭幕

文／賴素鈴

　　約十個雕塑展在同一天開幕，這個現象相當少見，卻即將發生在本週末，羅丹尚未登「台」，這波密集的雕塑展已先起火熱鼎等著了。

　　台北市立美術館籌辦的「羅丹雕塑展」將於十二日開幕，有不少畫廊趕這股雕塑熱策畫雕塑展，每月的第一個週末又多是畫廊換檔的「大日」，以致五日這天出現雕塑展大集合的特殊現象，平日少展雕塑的畫廊展出雕塑，平日就以雕塑為主要走向的畫廊，更要展雕塑，台北到台中都可嗅出這氣息。

　　楊英風美術館也為此策畫「具象之美」特展，推出楊英風早期的寫實具象雕塑，年代約自一九四七至一九六○年，這段期間楊英風任職農復會，以版畫、雕塑等媒材表現農村生活的質樸面貌，當時他也以林絲緞為模特兒創作系列女體雕塑。

　　雕塑家朱銘則於這天，在朱銘美術館籌備處附設「真善美畫廊」，以人間系列「三姑六婆」為主題，推出他的石雕首展；朱銘之子朱雋向來以石雕為主要風格，於台北清韵藝術中心展出石雕與水墨、油畫作品展。

　　平日以繪畫為主要經營走向的亞洲藝術中心及大未來畫廊，也應景同時推出〔沈思者〕與〔吻〕等兩件羅丹雕塑的樹脂複製品，強調是羅丹美術館授權經銷，每件作品都有羅丹美術館簽章；亞洲並另外策畫一項「台灣精英雕塑展」，邀雕塑家郭清治、何恆雄、周義雄、蒲浩明、董振平、謝棟樑、林文海、賴哲祥等十三人聯展。

　　向來以雕塑為主要方向的「借山堂」畫廊，則推出青年雕塑家甘丹的首次個展，展出石雕與油畫作品，這次展覽的所得半數將捐助天母「聖安娜之家」的殘障兒童；「玄門藝術中心」也由國立藝術學院主辦，舉行「1993袖珍雕塑」展，展出雕塑家高燦興、張子隆、董振平、黎志文、蔡根、李光裕等四十四人作品。稍後，台北「彩田藝術中心」還將於十五日起舉行「九人雕塑聯展」。

　　台中東之畫廊，也推出「蒲浩明雕塑展」，台中「現代藝術空間」則推出「張金蓮雕塑小品展」。

原載《民生報》第14版／文化新聞，1993.6.4，台北：民生報社

楊英風　本土景觀雕塑大師

抽象／現代／中國呈現完整創作性

文／泥彩

在印象派大師莫內畫展，於國內掀起一陣熱潮之後，台北市立美術館即接續地推動另一股巨浪——羅丹雕塑展。想必，痴迷的藝術大眾，已幾近淹沒在這感官視覺的汪洋之中。

國際的大師風，雖然頻頻襲來，所幸在這股藝術駭浪下，象徵本土藝術礁岩的土產「大師」，仍不時地浮顯出水面。台灣的景觀、雕塑大師楊英風正是其中的翹楚，也許我們不妨可以在觀展時稍作比較，屆時定能驚異地發覺天才之心手竟是如此相連，雖隔洋跨海地超越世紀，卻同樣對人、事、物有著深刻細緻的表現，尤其在具象寫實的作品中，更能窺見一斑。

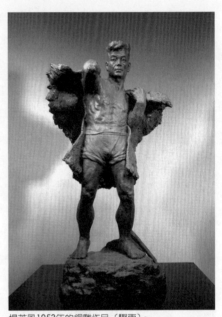

楊英風1953年的銅雕作品〔驟雨〕。

抽象／現代／中國往往是一般大眾對這位景觀雕塑家的粗淺認知，但愈瞭解他及觀察他的作品愈深入的人即更能體悟他整個創作生命的完整與豐富。四○年代任職農復會時期的楊英風，以農村變遷為背景創作出許多市井生活的寫實作品，如〔稚子之夢〕、〔驟雨〕等，印象派的動感，傳統中國的寫意和深刻的人情，展現楊英風這個時期的創作風格。五○年代中期更以台灣第一位職業模特兒林絲緞為題材，創作出〔淨〕、〔緞〕等人體系列作品，充份傳達出大師對人體的讚嘆，予以純淨無華、充滿律動變化的感覺。在〔魚〕與〔邂逅〕等作品中更表露出農村牲畜憨厚質樸的性格。

細心觀察品味楊英風寫實的具象作品，再欣賞大師近期抽象、寫意的大型景觀雕塑，當可領會藝術家質樸善良與敏銳的天賦，無論堅石或利鋼，在他手中皆幻化成具備靈性的生命體，它與我們的生活緊密相扣亦燃起我們探索自然深奧的動力。

「具象之美」定於六月五日起在台北市重慶南路二段三一號「楊英風美術館」隆重展出楊英風作品，六月十九日下午三時至五時更將由大師親自主講「從具象到意象」，以配合此次雕塑展。

原載《大明報》第5版／藝術投資，1993.6.7，台北：大明報社

【相關報導】
1. 志柏著〈從具象到意象　楊英風雕塑展〉《文心藝坊》第81期，頁10，1993.6.5-11，台北：文心藝坊週刊
2. "Sculptor Yuyu Yang's style shifts from concrete to abstract", *The China Post*, 1993.6.10, Taipei

回歸中國藝術美學
── 專訪景觀雕塑家楊英風
文／欒文琪

　　蘊含在他內心所激盪著的，是一份屬於中國且與自然相結合的感動。

　　第一次聽到楊英風教授之名，是在九〇年的元宵花燈展時，楊教授運用不銹鋼材質，雕塑出高一千五百公分之作品〔飛龍在天〕，結合雷射、乾冰等現代科技之產物製造出特殊效果，以主燈型態在中正紀念堂成功演出。對於其在藝術表現上如此的大手筆，仰慕之餘，更渴望能一睹其風采，終於在這晚春時分，於「靜觀樓」中有幸約訪到名雕塑家楊英風教授。

　　那是一棟紅色的獨立建築，地下一樓至地上三樓皆為楊英風美術館，陳列著楊教授不同時期的各類作品。在七樓的工作室中，我見到了慕名已久的楊教授，他放下手邊的工作，輕鬆的與我們分享他的作品、他的理念，在談及他的雕塑背景時，他侃侃說到「自小學時代對美術開始產生興趣，加上當時父母不在身邊，思親愁緒的帶動；且由於在宜蘭鄉下的生活環境中，體會到了花草樹木的可愛，進而培養出對自然、對美術、對美的東西非

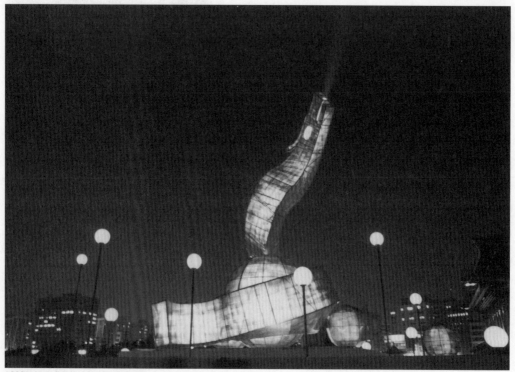

1990年的元宵花燈主燈〔飛龍在天〕。

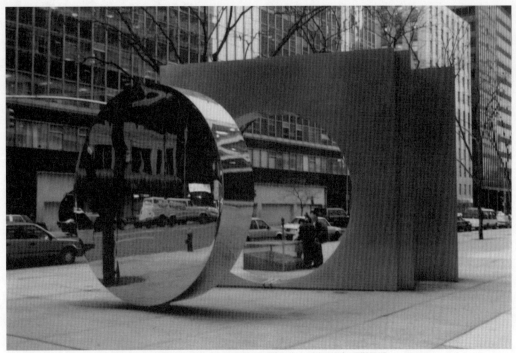

「方」與「圓」、「陰」與「陽」相對相融的哲學思想在此函蓋。美國紐約之〔東西門〕景觀雕塑。

常執著和喜愛。中學時進入北京的一所日本學校，在雕刻老師寒川典美的正規教學下，興趣轉向雕刻。之後考進建築系，學校裡的日本名建築師，極力推崇中國唐代建築的美好，認為中國人的生活境界非常高。從那時一直到現在，受他觀念的影響極深，如此，我不斷的研究中國的美學，研究愈久，愈覺得裡面的確是有挖掘不盡的寶藏。」

創作屬於中國且與自然結合

楊教授的創作靈感，如他所說：「六十年來，每一個歷史的轉變重點，我都在那個地方，經歷相當曲折。人生的體驗，在生死邊緣，各種的變化，且這個變化在過去的時代是沒有的，另一種體系、另一種味道，譬如：日本統治時代、北京被佔領的時代、回歸祖國的時代、台灣種種變化的時代、歐洲在文化上沒落的非常絕望的時代……。因而，在他的作品中我們可以深深的感受到，那份蘊含在他內心所激盪著的，是一份屬於中國且與自然相結合的感動。

「中國的美學本來就很抽象，它可以是變形的，變成人內心所感受到的模樣，是一種經過人形化的，它不僅僅靠眼睛看，而是將其中的抽象精神加以消化，眼睛看的東西要消化變成內心的想像，那麼想像就跟現象不同，我們看到茶杯這些真實的東西，眼睛看的時候有茶杯的記憶，但是經過我們再想像，這個茶杯的樣子便會脫離，變成我們內心的茶杯，如此產生的作品，就會跟這個茶杯完全不同。」言談中楊教授不斷強調其作品的中國性。「中國文化就是向大自然學習，是宇宙自然天地間萬物生生不息的情況，它有它的規

〔精誠〕台北台灣科技大學，其方形鋼塊寓意規律法則。

律，這個規律從古文上可以查得很清楚，其規律可以是太極生兩儀、四象、八卦，也可以是一個數的變化，由此變化中我們可以了解未來。」記得在康德第三批判中有談及：「自然之所以在我們審美判斷中成為壯美，不是因為它激起我們的恐懼情緒，而是由於能喚醒我們自己的力量。」其所說的自然與楊教授所談的自然可謂不謀而合。

創作歷程──從不銹鋼開拓新意

在創作的歷程中，由版畫至不銹鋼，經歷各種不同質材的運用，直到近三十年之哲思期，開始以不銹鋼自由切割或彩帶、書法流動表現，運用其鏡面反應環境。其題材亦逐漸趨向宇宙、哲思。對於此種不銹鋼質材，楊教授談到：「摸索了近三十年的材質，越玩味越能把握它性真、質堅的鮮明特性，以它來展現現代文明繁複多樣裡的淨化或統一，是再妥貼不過！然而，感動我最切的尤在：不銹鋼的物質屬性中，竟隱現著相應於宋瓷般的精美氣息！」

不銹鋼此種素材在六○年代曾流行過，近年亦為國外許多名家重視，近二十多年中，楊教授不斷從此素材中，開拓出新的表現手法和新義。而其之所以選擇不銹鋼為質材，因不銹鋼是表現互相獨立的，故其先有面、後有體，在創作時必須先考慮鏡面的效果，且其在造型和觀賞的追求上，強調動感和閒靜的互動關係，所以作品有一股靈動的精神。因為質材運用的關係，許多人會認為他所表現的是西方的，然而，在他的強調下，再看他的作品，似乎真能感受到他那份對傳統中國文化的堅持。

中國人的陰陽觀念簡潔恰切的統合在這「天地方圓」四個字中。眾星循環在曠達深奧的天地間，因緣聚散，充盈起宇宙生命的滋生和希望。日本筑波霞浦高爾夫球場之〔天地星緣〕。

將人文傳統帶入景觀雕塑

目前正致力於推廣景觀雕塑的楊教授提到：「台灣的景觀很難做下去，而國外卻很需要景觀造景，在外國做景觀，就是替他們解決他們不懂的問題。比如：根據易經、堪輿學的道理，我們可以知道，什麼樣的環境適合什麼樣的造景，以中國的文化，去解決他們在空間安排上所產生的問題。在景觀造型的琢磨心路裡，它打磨光滑的鏡面，特別能凸顯出中國藝術生命陰陽相涵、虛實相生、乃至於文質交融的文化特質；純屬於藝術性靈上──轉化了的昇騰之間的心思和意想，我或以圓弧、或凹角、或曲線、或側斜的視點，來暖和或柔化整個作品的氛圍。作為景觀造型的藝術家，成全了我個人對現代生活空間的美感要求與社會責任，進而無愧於中國人文傳統裡豐盛而寶貴的生活美學！」

卸下教職，且不再收學徒的楊教授，如今拼命的工作，這完全是一種藝術家的執著，希望能多留一些作品傳世，他認為觀念上的問題是可以找得到的，但是，能夠代表自己的作品，卻是需要時間去完成。看到他堅毅的眼神，我想到心理學家容格（Jung）把人的性格分為四個類型；理性的、情感的、感性的和直覺的。如果將楊教授以此歸類，筆者會將他歸為情感一類，實因於訪談之中，你可以感覺到那一股股不斷渲洩出的情感，在言語之中流動著，他的這份執著，相信必能感動更多的讀者，造成更多的共鳴吧！

原載《摩登家庭》第214期，頁214-219，1993.7，台北：鎔基事業開發有限公司

楊英風創作之造型變革

文／李松泰

楊英風先生，一九二六年生於宜蘭，在一九五一年應畫家藍蔭鼎邀至農復會，擔任「豐年」雜誌美術編輯以前，先後分別曾於日本東京美術學校（今東京藝大）建築系，北平輔仁大學美術系及國立台灣師範大學藝術系等校就讀。時代的變革與多種文化的沖激，使楊英風在中國文化的探討上，有一股強烈的堅持。不論是版畫、建築或景觀雕塑，不論是一九五一年起的「豐年」時期抑或八〇年代的「不銹鋼」時

楊英風（左）與楊基炘（右）為在豐年雜誌社任職時的同事，因為雜誌編輯需要，兩人時常到台灣各地收集影像。圖為兩人合攝於豐年社後院。

期，這份堅持總是其持續創作的精神基礎。

從一九五一年迄一九六三年受命前往羅馬為止，可以說是楊英風創作時期的第一個階段。在這個階段，由於工作的關係，他在實踐、體會與觀察中，真正地和台灣的農村生活結合，和質樸無文的農人結交為友，而一系列以本土生活為主題的版畫創作，就此產生。謝里法先生曾以「最本土的意識形態，最前衛的藝術理念」來評楊英風的藝術創作。並且明白指出：「我們都知道七十年代在台灣的文藝界裡有所謂鄉土文學的興起……美術方面也出現了以鄉村生活為題材的寫實作品，釀成一時風潮。然而很少人知道更早在二十年前，楊英風的木刻版畫，已經運用寫實手法表現著台灣的鄉土風情，發表於當時的豐年雜誌……」[註1]

事實上，如果我們純就版畫的創作來看，「鄉土系列」約可以一九五七年分為前後兩期。在前一時期是忠實於客體描寫的「寫實時期」；而後期則有個人化表現與抽象化的傾向。鄭水萍先生在〈楊英風之變〉一文中談到「鄉土寫實系列」時曾提出：「後期，他開始加入溥心畬筆墨趣味，使文人畫與鄉土題材結合在一起，鄉土系列為之一變。」在這一

【註1】參閱謝里法〈本土的情，前衛的心〉《雄獅美術》第236期，頁153-155，1990.10，台北：雄獅美術月刊社。

觀點上，個人與鄭先生有所不同，首先，如果以同樣創作於一九五七年的〔春秋閣〕、〔日出而作〕與〔藍星〕等三件作品作比較。很明顯地，第一件作品忠實於客體的描寫性相當強；相對地，〔日出而作〕已有抽象化和幾何化的傾向；至於〔藍星〕，同樣地抽象化處理，但更增一層文人氣息，而與原本具有的鄉土風格大為迥異。然而這樣一股文人氣息倒不似從溥心畬的筆墨氣味，或傳統繪畫中吸收得來。

　　從一九五七年起，楊英風的版畫創作逐漸地走出「鄉土寫實」階段，但其主題表現仍多與台灣鄉土風情相繫。一九五八年，楊英風與陳庭詩、秦松、李錫奇、江漢東、施驊等人共同創立「現代版畫會」。很可惜的，兩年後楊英風和施驊退出此會，同時秦松亦因政治事件赴美。雖然一九六一年有吳昊及歐陽文苑的投入。「現代版畫展」到了一九六二年時終只能依附於「東方畫會展」一起舉辦，直到一九七二年該會終告解散。[註2] 參加現代

版畫會的這幾年，可以說是楊英風版畫創作的大膽創作時期。而一九五九年更是其巔峰時代。在創作中有（如一九五九年的〔拜拜〕）使用蒙太奇的交錯手法者。有（如一九五九年的〔力田〕）將客體形象抽象化、符號化為類似甲骨文者。不過，或許由於工作需要，楊英風在此時仍有不少像一九五九年〔霧峰老厝〕這樣忠實於外在客體描寫的版畫作品。

　　版畫創作的風格改變，在楊英風同一階段的雕塑作品中，也有類似的對應發展。不

現代版畫會成員於1959年11月1日至6日假台北市南海路國立台灣藝術館舉行「現代版畫展」。圖為展出者合攝於展場內，左起為楊英風、秦松、施驊、李錫奇、江漢東、陳庭詩。

過，若就主題來看，楊英風以台灣農村爲主題創作時期，應是在一九五一到一九五四年間，像一九五一年的〔刈穀〕、一九五二年的〔無意〕及一九五三年的〔驟雨〕皆是此時期的佳作。鄭水萍〈楊英風之變〉中將此時期列爲「鄉土寫實系列」並分別觀察到〔驟雨〕是「用1：5.5人頭身比例」；和「楊氏的水牛身軀較短，是實際上的比例」是極正確的看法。

似乎是從一九五四年起，楊英風開始其「林絲緞人體系列」，這一系列創作約可分爲兩個時期來討論，在一九五七年以前，楊英風在處理人體造型時，十分用心於女性肌肉的細微起伏變化，和模特兒的姿態（la pose），一九五四年的〔擲〕，一九五六年的〔憩〕和一九五七年的〔春歸何處〕都明顯具有這些特性。這時期的人體造型雖具有唯美傾向，但基本上卻是具有十分強烈

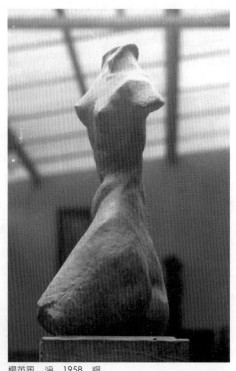

楊英風　淨　1958　銅

的客體描寫意圖。相反地，在如一九五八年的〔淨〕、〔斜臥〕等，一九五八年以後的作品中，楊英風所關注的比較是純粹造型與材質的表現。因而，在造型優先的考慮下，頭部和上肢往往會被省略去。

一九五八年這種風格的轉變應不是突然憑空飛至的。前面我們曾經提到一九五七年時，還是楊英風版畫風格轉變的關鍵年代。是否有可能是由於前一年的版畫創作經驗，改變了次年的雕塑？我們發覺並不太可能。因爲我們可以找到同時期和版畫創作風格相似的作品如一九五八年的〔滿足〕和〔大地回春〕，在造型上與同時期的版畫均有所相應。然而人體系列並沒有。另外，楊英風在造型上逐漸地擺脫寫實的層次，也並不是始自於一九五七年的版畫。

在約略稍晚於人體系列創作，楊英風於一九五五年起開始仿雲岡石窟大佛，並陸續地創作了許多宗教性的頭像作品。依筆者的觀察，這些作品應該可以被視爲楊英風最早擺脫寫實風格的作品。如此的論斷，最主要的根據當然最主要是在於年代的因素。從一九五五

年的〔六根清靜〕中將頭像拉長和一九五六年的〔七爺八爺〕中將頭像幾何化處理來看，年代均較版畫風格轉變的年代早。其次，另一個解釋是，除了初起仿雲岡大佛之作是屬描寫性作品外，其他大部份的宗教作品均是屬於想像創作，並不似「人體」或鄉土風情，有自然外在客體可以忠實描寫。在此情況，其想像力的沁入自是較其他主題容易。一九五九年的〔哲人〕應可視爲這一系列發展的典型作品。這件作品之所以得以在首屆法國巴黎國際青年藝展中獲得佳評，應是得利於其精神層面的表現力。

一九六○年五月，楊英風接受教育廳之聘爲日月潭畔的教師會館設計雕刻品以爲裝飾。此時楊英風已擺脫五十年代初的寫實風格，而對抽象作品的創作具有強烈的意圖，但同時亦對中國傳統的藝術造型有極大的興趣。所以一開始構思教師會館壁畫浮雕時即確定採取半抽象半寫實的手法，但線條是要中國風味的原則。[註3] 可是最原始以變形的鳳凰構想，並未爲廳方接受。而改以代表「日」、「月」的〔自強不息〕和〔怡然自樂〕。這樣的改變，雖然楊英風仍然執意將中國文化的意涵注入於作品中，但事實上呈現出來的效果並不佳。首先，以「太陽神」和「月神」並舉的概念似乎是借諸於西方而非屬中國本有，乃已和楊英風最初企圖有所背離。況且，由於道德因素，將裸體的月神化爲嫦娥，這雖使得〔怡然自樂〕中國化了許多，但是卻和〔自強不息〕的造型變得不太協調。加以又因道德因素，強在太陽神身上穿上短褲，更使得這件作品變得極爲突兀。這兩面浮雕可以說是楊英風赴臨義大利以前最重要的作品之一，可惜其創作意志無法完全自主，使

楊英風　自強不息　1961　水泥　日月潭教師會館

楊英風　怡然自樂　1961　水泥　日月潭教師會館

【註3】參閱楊英風〈雕刻與建築的結緣〉《文星》第7卷第6期，頁32-33，1961.4.1，台北：文星雜誌社。

得作品的象徵性與政治性強過於藝
術性的表現。誠如楊英風事後所
言：「藝術創作的自由可說是藝術
的生命基礎。可是創作自由常不免
受文化水準，欣賞能力等的牽制與
影響吧？……」[註4]

原本楊英風計劃運用「中國風
味的線條」的鳳凰造型，最後只能
改以安裝在噴水池中。不過，他並
沒有放棄以「中國風味的線條」來
創作的企圖。次年（即一九六二
年），他在台北中國大飯店正廳所

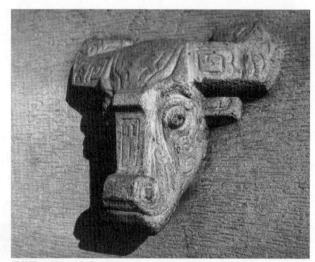

楊英風　牛頭　1962　水泥

創作的〔愉適之旅〕即是依循此一理念而來。其中大量運用殷商以來的雲紋線條、龍鳳造
型（變形過）和璜、璧、圭等器物。正如其所期望的「採取半抽象半寫實的手法」；「線
條是中國風味的」原則。不過，必需一提的是，在此所謂的「中國風味線條」是屬於傳統
符號造型的再運用，而非個人表現的書法性線條。同一年的〔牛頭〕亦屬此類作品。其中
的雲紋線條，在未來的「太魯閣山水系列」中亦被延續運用。

另外，約在一九六二年至一九六四年間，楊英風有另一系列作品的造型表現是以書法
性線條結構為主者。這系列的最初源始，很可能是從一九五八年〔力田〕這樣的版畫發展
而來，在這件版畫中，楊英風將所有自然客體均予以抽象、符號化，因而得致一個類似甲
骨文或原始象形文字的效果。這作品後來在一九六三年轉化而為立體雕塑〔力田〕，根據
這件雕塑的造型完全仿自版畫中的「牛」之造型來看，其間的先後承續是十分明白的。另
外一件一九六二年的〔梅花鹿〕在技法的運用上，似乎和〔力田〕相似。不過，線條在此
只是造型的骨架，並無〔力田〕抽象化與符號化的功能，因而稱不上是線性的空間處理。
相反地，一九六三年的〔如意〕在造型上的迂迴盤升，倒似書法的凌空遊走，而其間之鏤
空處，亦恰似飛白的效果。這樣的書法性空間表現，後來似乎又和傳統的雲紋符號線條結

【註4】參閱資料同註3。

合，而產生了像〔喋喋不休〕這樣的作品。

　　楊英風自義大利返國後不久，即寓居於花蓮。就從此時刻始，楊英風對石材的興趣變得十分濃烈，一直到一九七三年的〔東西門〕出現，正式代表其以不銹鋼創作時代的來臨前，這約莫十年間，石材可以說是他最重要的運用素材。從一九六七年榮民大理名工廠大門之〔昇華〕，一九六八年的〔生生不息〕大理石浮雕，一九七〇年花蓮航空站的〔太空行〕到一九七一年的〔玉宇璧〕、一九七二年的〔鳳鳴〕和新加坡碼頭水池中之石雕作品，甚至於一九七四年的〔鴻展〕，其間雖然各自的意符象徵各有所異。然而，十分強烈的石材材質特性的運用表現卻是其一貫的關注所在。

　　大約在同一時期，楊英風發展出一個十分獨特的造型風格。鄭水萍先生稱此風格為「太魯閣山水系列」。鄭先生觀察到這些作品中，「大斧劈的氣勢來自自然中，來自於中國山水畫裡。楊氏仍保留S形立體迴旋，與不完整的雕刻的手法，以及裝飾性雲紋圖騰適度的運用……。」筆者個人十分讚同這種看法。不過若就這一系列作品的發展來看，仍可以一九七三年略做一個階段劃分。在這個年代以前的作品，十分強調雲紋線條的重要，就此而言即使像一九七一年的〔玉宇璧〕中的雲紋十分幾何化，基本上其中的線性動向是和同一年的〔新加坡進展〕沒有不同。同樣地，次年的〔水袖〕、〔龍穴〕、〔夢之塔〕也都是具有這種特性。至於一九七三年的〔太魯閣峽谷〕則可以說是楊英風的雲紋與斧劈造型作品中的代表作。稱之為代表作，最主要是因為它在這兩種技法的結合做得十分成功。

　　不過，這一系列的作品，約于

楊英風　鳳鳴　1972　大理石

一九七三年間，在雲紋的處理上開始有所轉變。在同一年的〔播種〕和〔豐年〕中，原有的符號性雲紋線條已開始轉化變成了類似自然侵蝕的鏤空效果，雲紋的線條已不似前一階段具有流動性與延續性。相反地，原有陰刻的雲紋由於鏤空的加深、加寬，逐漸地變成了大小不一的凹洞羅佈於原本作爲雲紋的面，這樣的轉化，在一九七四年的〔造山運動〕中特別明顯。不過，雖然造型，已有如此的轉化，其作爲雲紋的符號性暗示並沒有被排斥。在一九七六年的〔鬼斧神工〕的上半部雲紋雕蝕逐漸淺淡，由洞蝕的面漸進爲雲紋的線，便是極佳的明證。

　　如果說七十年代的前半期是楊英風「太魯閣山水系列」的年代；那麼，後半期似乎就可以被視爲是其「雷射藝術」的年代。從一九七七年召開成立雷射推廣協會第一次籌備會議，正式將雷射藝術引進國內。一直到一九八一年第一屆中華民國國際雷射景觀大展在台北圓山飯店及圓山天文台舉辦爲止，這四、五年間，雷射藝術成了楊英風的關注重心，可惜由於筆者資料有限，無法針對此一主題有所深入探究，只能期待日後學者能有這方面的

楊英風　東西門　1973　不銹鋼

精闢論著，以彌本文之缺。

　　楊英風的不銹鋼創作雖然遠在一九七〇年即有〔鳳凰來儀〕、次年更有〔心鏡〕等作品，不過，大量以不銹鋼爲創作素材，還是得等到八十年代。楊英風的不銹鋼系列，和前面他各時期的創作最大的不同，除了使用素材因素外，應該是在於其造型語言的轉化較以往變化更大，但卻更有系統脈絡可循。

楊英風　分合隨緣　1983　不銹鋼

　　雖說楊英風的不銹鋼系列發展是在八十年代以後，不過若就造型探討而言，一九七三年的〔東西門〕大概可以算是日後其他不銹鋼作品發展的始原。基本上〔東西門〕是以中國的「月門」作爲基形而加以變化，根據楊英風所言「圓洞是空虛，但是形成月門的實景；屏風是實體的，但所映照出來的景物卻是空虛的，虛虛實實……表達出中國人多變化的生活哲學。」[註5]　若就造型而言，這件作品有兩點是其日後其他作品的啓發所在。一是複合空間的創造；對方屏而言，由於圓屏的割離，造成方屏前後兩個空間得以交流。而同時獨立的圓屏在作用上，亦是另一個空間的佔有，並且，由於不銹鋼鏡面的反映，又再創造出另一度並不眞實存在的空間。這樣的複合空間的交錯情形，正猶如宇宙間時空交錯的情形。此後楊英風常運用此一複合空間的創作手法來象徵宇宙或天地的意涵。這種象徵意涵在一九八七年的〔天地星緣〕，一九九一年的〔地球村〕及一九九三年的〔大宇宙〕中，都被一再的重複運用；〔東西門〕在造型上另一個對以後作品有直接影響的是圓屏的獨立。圓屏的獨立，是一九七九年那件銀光滿溢的〔月明〕，在造型上的直接承襲所自。

　　當一九八三年楊英風創作〔分合隨緣〕時，原有的圓屏即被轉化運用成爲旅遊於宇宙間飛行圓碟。這樣的象徵意義在兩年之後的〔銀河之旅〕中，愈爲明確。不過，當我們提到〔分合隨緣〕這件作品時，在造型上，除了轉化自〔東西門〕的圓屏而爲圓碟外，也不應該忽略了原有方屏的造型轉變。在〔東西門〕中，複合空間的創造是經由方屏兩側空間

【註5】參閱《牛角掛畫》頁50，1992.1.8，台北：楊英風美術館。

楊英風　回到太初　1986　不銹鋼

的溝通和圓屏鏡面的反映而得致。而在〔分合隨緣〕中複合空間的創造，則直接借助於兩片略帶弧形斜置的長方屏鏡面，來反映出週遭及其彼此間的空間而得來。這種略帶弧形的鏡面就是次年〔竹簡〕與〔繼往開來〕的造型根源。

　　一九八五年與〔分合隨緣〕同樣以圓碟遊巡於宇宙作為主題，楊英風創作了另一件造型更為簡鍊有力的〔銀河之旅〕。〔銀河之旅〕與〔分合隨緣〕最大的差異處乃在於：前者將後者原有的弧形鏡面轉化成為帶狀用以象徵我們所處的銀河星系。以順時針方向由下向上攀升的帶狀鏡面，給予配置於邊際的圓碟向上飛行之動向。

　　這種帶狀的造型出現，對楊英風日後的不銹鋼系列創作而言是個關鍵。次年（一九八六年），楊英風有三件代表作品，其造型基本上都是承自〔銀河之旅〕而來。第一件作品是〔回到太初〕，在象徵意符上，根據楊英風所言：「寓意回到原初的誕生點———一隻小小的鳳凰，睜開純真的眼，顧盼流連於時光的煙雲際會。」[註6] 若就造型言，與〔銀河之旅〕十分相似。其間不同者在於前者的帶狀縮短，而原本做為飛行器的圓碟也轉化為鳳眼中的瞳孔部份。至於同一年的另外兩件作品〔日曜〕與〔月華〕造型則更為簡鍊。象徵鳳的〔月華〕仍保有像在〔回到太初〕的鳳眼瞳孔。至於代表龍形的〔日曜〕中，代表瞳孔的圓則已被省略。

　　從一九八六年〔回到太初〕、〔月華〕、〔日曜〕的出現以後，楊英風的不銹鋼創作就大致上可分成兩系列。一者是承襲自〔東西門〕、〔分合隨緣〕、〔銀河之旅〕等以宇宙星空為創作主題者。一者是自〔回到太初〕等三件象徵龍鳳造型作品，以同樣主題所發展出來的龍、鳳系列。

　　就宇宙星空主題系列而言。原本承自〔東西門〕的〔分合隨緣〕與〔竹簡〕、〔繼往

────────────

【註6】參閱楊英風美術館出版《楊英風不銹鋼景觀雕塑專輯》。

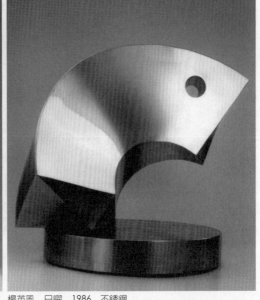

楊英風　月華　1986　不銹鋼　　　　　　　　　　　　　楊英風　日曜　1986　不銹鋼

開來〕的弧屏造型結合，而衍生出了一九八七年〔天地星緣〕這樣的作品。原本在〔分合
隨緣〕中的圓碟除了作爲太空巡遊器之作用外，更「在鏡面的反映中，象徵細胞分裂再
生，萬物繁衍不息。」[註7] 而這圓碟在〔天地星緣〕中，便轉化爲球形的眾星，而根據楊
英風自言：「眾星循環在曠達深奧的天地間，因緣聚散，充盈起宇宙生命的滋生和希望。」
其間兩者的承續關係，自是不言可喻。循此發展，宇宙星空的系列在一九九一、一九九
二、一九九三年分別有〔地球村〕、〔茁生〕和〔大宇宙〕等重要代表作。

　　至於以龍鳳爲主題的創作，其造型的運用在一九八六年之後亦大致上可分成三類。第
一類是以展翅鳳鳥爲造型者，以飛翔凌霄的氣勢爲主。在意涵上是以「力」與「祥和」爲
主。這一系列的作品，在造型上是以數個象徵龍的造型，共同組合成了一隻象徵祥和的鳳
鳥。最早運用這種技法的應該算是在一九八六年的〔鳳翔〕、〔小鳳翔〕與〔天下爲公〕
三件作品。由於這三件作品的創作年代和〔回到太初〕、〔日曜〕、〔月華〕三件作品相
同。我們幾乎可以斷言，楊英風，在造型的探索上，繼〔回到太初〕等作之後，立即將原
有的鳳造型推展至這樣一個更具象，並且律動趨勢更強的造型。可是同一系列的代表作，
卻在一九八六年以後沒有更進一步的發展。四年後一九九〇年的〔鳳凌霄漢〕造型的處理
並無法超越一九八六年所能達到的律動節奏與氣勢。

　　龍鳳主題的第二類造型，基本上亦是從〔月華〕和〔日曜〕發展而來。楊英風在這一
類作品的造型處理基本上是將像在〔月華〕或〔日曜〕的龍鳳帶狀造型加以縮短，並以多
件組合方式呈現。在意涵上，總以溫馨、喜悅的情趣爲主。一九八七年的〔伴侶〕、〔喜

【註7】參閱資料同註6。

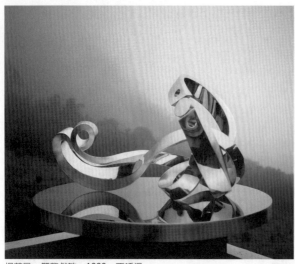

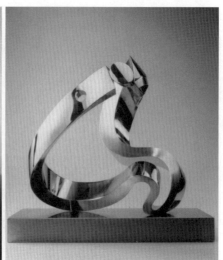

楊英風　雙龍戲珠　1990　不銹鋼

楊英風　龍嘯太虛　1991　不銹鋼

悅與期盼〕和一九八九年的〔至德之翔〕都是這一類型的作品。不過就像前一類型的作品一樣，第二類型的作品在楊英風一九八六年以後的不銹鋼作品所佔的比例仍較少數。而真正可以代表楊英風在不銹鋼素材上表現者，應該仍以第三類型的作品為主。

　　龍鳳主題的第三類型作品，也同樣是從〔回到太初〕、〔月華〕、〔日曜〕的帶狀造型而來。就在楊英風以縮短此帶狀的技法創作〔伴侶〕、〔喜悅與期盼〕的同一年。楊英風仍然以長帶造型創作了〔月恆〕與〔龍躍〕這樣的作品。而循此以往，在未來的幾年中，這長條帶狀的造型，不但在長度上逐漸地延展，在造型上，曲柔化的程度也與年俱增，而在一九九〇年達到極至。這種將不銹鋼素材延展曲柔化的代表作品一九八八年有〔向前邁進〕、〔茁壯〕，一九八九年有〔龍賦〕，一九九〇年有〔常新〕、〔雙龍戲味〕、〔飛龍在天〕、一九九一年則有〔龍嘯太虛〕、〔結圓‧結緣〕等。其中像〔茁壯〕、〔常新〕、〔結圓‧結緣〕等主題均與龍鳳無關，所以我們將此類型硬性稱之為「龍鳳主題的第三類型」並不適宜。但由於目前並無其他更合適之名稱，所以暫以歸類的事實上，就這一類型作品而言，主題倒不是最重要的。相反地，以不銹鋼素材來表現其延展曲柔的自由，才是造型的重點所在。〔雙龍戲珠〕可以說是極盡曲柔纏捲之能事。而次年的〔龍嘯太虛〕更是令人讚嘆其「化百鍊鋼為繞指柔」的能力。

　　楊英風先生的長期創作歷程中，除了表現素材的擇取不一，創作風格多變外，其創作領域更是涉及了版畫、雕塑、景觀、建築、錢幣、繪畫。因而，想要對之作一完整性的研究，實是不易。筆者因限於個人能力，及研究時間的短促，對楊英風先生的創作歷程僅能做一不完全的梗概介紹，其中分析不夠深入或不得宜處，希望日後能得其他學者指正修改。最後，本文得以撰寫完成，筆者要感謝楊英風美術館的資料提供，尤其是楊英風先生本人的配合。

文稿，1993.7.1

無比博大、綿綿不盡的「孺慕」之情
——簡介〔鳳淩霄漢〕的作者與捐贈者楊英風先生

文／春牛

　　在舉國上下緊鑼密鼓地爲北京申辦二〇〇〇年奧運會而努力的日子裡，介紹一位向國家奧林匹克體育中心贈送大型不銹鋼雕塑〔鳳淩霄漢〕的台胞楊英風先生，是很有意義的。

　　楊英風先生是名揚世界的造型藝術大師、台灣傑出景觀雕塑藝術家。美國、日本、新加坡、義大利、黎巴嫩和沙特阿拉伯等地，都有他的傑作。由於楊先生有非凡的創新精神，不斷體察、學習並嘗試新的藝術創作形式，因此，作品能多元化地融合台灣本土、中國哲思、古典羅馬及現代抽象藝術風格，而呈現圓融的風貌。諸多作品顯示師承大自然，而大自然又孕育出他豐沛的想像力，造就一位不出世的景觀大師。

　　楊先生祖籍福建，一九二六年一月生於風光秀麗的台灣宜蘭，由於父親在大陸東北經商，兩歲時他便跟母親到過東北。後來應祖母的要求，回到家鄉與她爲伴。小學畢業後，

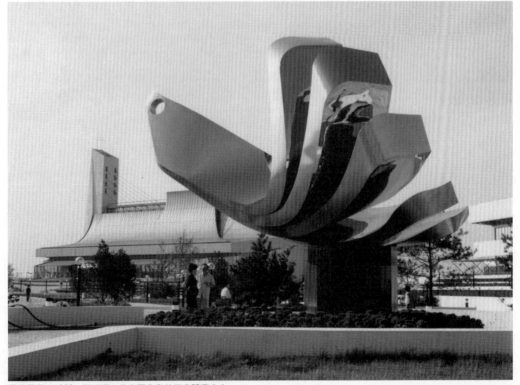

鳳淩霄漢　1990　不銹鋼　北京國家奧林匹克體育中心
鳳凰，韻格高潔，五片羽翼象徵中國漢、滿、蒙、回、藏等多民族融合；若處於巔峰的鳳凰，正展開舞翼，將淩昇霄漢、超越群倫。

上故都北平輔仁大學美術系，並赴東京藝大建築系學習[註]，前後八年，至今楊先生還珍藏著當年在天壇寫生的照片。一九八八年楊先生在一篇文章中，深有感觸地寫道：

「住在北平這段少年時期，讓我觸及到中國博大深厚的生活文化之美……乃至人們待人接物的溫雅親切種種生活氣氛，雖然年少體會不深，但是那感覺——深遠歷史內涵的感覺，已籠罩我性格及知識的養成與塑造。」

楊生生還認為，北平這個環境對他從此以後吸收中國文化營養，造就了先天上的契機。對認識中國文化，喜愛中國文化，打下了順理成章的基礎。因此，可以明白他之所以把巨額造價的這個大型不銹鋼雕塑，從台灣渡海遠到北京來奉獻的緣故了。

當〔鳳凌霄漢〕揭幕的時刻，楊先生公開透露了另一個陳列大型景觀雕塑的目標：北京龍潭公園。他將對這個龍的聚集地，奉獻自己用心血凝注的一件嶄新的「巨龍」。不僅如此，為促進兩岸文化界的交流與合作，他還提出今後兩個五年計劃的合作構想。楊先生對祖國，對祖國的文化，愛得是如此熾熱，如此深厚！

我們盼望二〇〇〇年奧運會在北京開幕時，展現於世界的，將有一個由大陸、台灣以及海外華人藝術界共同合作的，顯示中華民族五千年文明的「藝術博覽會」，這將成為世界又一奇觀！

原載《福建畫報》第153期，頁24-25，1993.8，福建

【註】編按：實際上，楊英風小學畢業後，是先至北平唸中學，之後考入東京藝大（舊稱東京美術學校）建築系，因戰爭關係無法繼續學業，才又考入北平輔仁大學美術系。

楊英風美術館

文／劉鳳娟

　　一處以景觀雕塑作品融於生活空間，期望開拓生活美學的領域，啓發現代人智慧泉源的紅色獨立建築物，正是楊英風美術館的所在地。

　　這棟地下一樓到地上七樓的楊英風美術館，乃是他將中國美學的體會與生活空間兩者的結合。從一九九二年籌設以來，以中國文化的現代化爲宗旨，展示他五十多年來的中國造型藝術，雕塑、繪畫、環境美化等作品。

　　享譽中外的雕塑家楊英風，在他不同的藝術創作歷程中，正如中國美學似的有著變化多端的風格。在這座他親手設計呈現中國美學展示地的空間結構中，不時見到他「庭園設計、景觀變化」的手法要領。從十八、九歲便研究中國美學至今，使他益發感到中國建築的空間變化相當大。楊英風表示，中國藝術是「外師造化，中得心源」，是一種在抽象和寫實之間調和了精神與物質。所以表現在建築、室內設計上，佈局就顯得迂迴錯落，增加了虛實的感覺，而有象外天地的禪悅境界。

　　也因此，雖然此建築物有著先天阻礙的侷促狹長三角空間，以及受限二十五坪的地基，但楊英風卻以「形虛質實」、「空中妙象具足」的美學觀重新設計，將內部以層層相疊、樓中樓的方式，劃分出各獨立的展示空間與工作室。「三角形在設計上很困難，空間又小，而一切的功能又需要具備，所以處理的辦法就是把奇特的三角形，用樓中樓的方式把它消化掉，並且運用光線明暗的位置與無樑感的建築作法，來增加空間的穿透感。」楊英風指出設計時所碰到的困難與採行的手法。在此案中，存在著許多不是九十度的牆角，卻巧妙地藉由微弧的彎度技巧，消除了尖銳感。也透過樓梯不同的轉向，締造了迥然有別的形象與變化。而在建材、燈光、造型上，採取簡單的手法，以襯托出作品的獨特。可說本案以庭園景觀的設計要領爲主，注重空間的多樣變化。

　　目前除地下室到三樓是開放的展示空間外，其餘是楊英風個人的工作室與居家空間。

　　楊英風的空間設計理念，源於魏晉時期的美學觀，在與西方比較後，他發現中國的美學是一種「順其自然、變化無窮。」的智慧，這種智慧是從大自然的生命體所領會到的。而美術館的空間設計，也是出於此一觀點。他認爲若能將魏晉的美學觀發揚光大，對中國的現代化將有相當大的助益。「我一生對中國文化的研究做得很徹底，且受益很大，但看到周圍的人都崇尚西方，學得都是西方的觀念，怎麼會做出具有中國風味的作品出來？」楊英風提出他多年研究的體驗，並希望大家能多去了解中國美學的可貴。對他而言，唯有此一途徑才能發揮中國式的現代風格，重新出發，而這點，也是他對眾人的殷殷期盼。

原載《當代設計》第11期，頁144-147，1993.9，台北：當代設計雜誌社股份有限公司

FIAC　初見楊英風
我國首次赴約　歐陸當代重要藝術博覽會
文／賴以潔

　　著名的巴黎國際當代藝術博覽會FIAC，今年恰好屆滿廿週年。本屆博覽會將於十月九日在巴黎大皇宮揭幕，吸引了十三個國家，一百六十二家畫廊參與，台灣方面今年首次參加，將展出楊英風雕塑作品。

　　FIAC的展覽方式和一般純商業性的博覽會不同，所有申請參展的畫廊，都需經過FIAC委員會評審，且展出風格路線明確。以經營當代藝術品且具創作及實驗特質的畫廊為主，是歐美的當代藝術畫廊極重視的一個國際性活動。

　　由於FIAC每年均會設定一個主題國，針對該國的藝術品作深入的介紹及研究。去年的主題國是義大利，吸引十五萬人次的參觀人潮，而以八九年所推薦的德國，目前已儼然成為歐洲藝壇的另一個重心，此項展覽的影響力可見一斑。

　　此次台灣方面，是由楊英風美術館以欣梅畫廊（MAY　GALLARY）名義參展展出楊英風的「緣慧厚生」系列雕塑共十七件作品。楊英風表示，這次系列的創作理念，是以中國人和諧平衡的宇宙觀和尊重自然生命為本，用簡潔的線條勾勒不同的曲面，以多變化的凹凸鏡面映現人群萬象，表現人和大自然相應相融的關係。

<div align="right">原載《自由時報》1993.9.13，台北：自由時報社</div>

景雕大師楊英風先生

文／周靜

　　古人說：「人之相知，貴相知心」。我與楊英風教授，就是「以文會友」，與「君子之交淡如水」的情形下，建立了深厚的友誼。

　　民國五十年間，我擔任中華民國美術設計協會總幹事時，景雕大師楊英風教授，是會中的常務理事，由於他待人誠懇、親切，說話斯文，才華洋溢，舉止穩健，風度翩翩的氣質，博得會員們的尊重，而我因會務關係，與其接觸頻繁，交往日深，成為莫逆之交。

　　楊教授與台北市立圖書館也有一段淵源，目前本館使用的館徽就是出自他的設計。

　　本館總館及各分館館舍、刊物，甚至於個人名片上，常常鑲印上館徽，但卻很少人知道這樣完美標緻的館徽，是誰設計的。為了在我們台北市立圖書館的沿革上，記下一件有價值的史事，一方面也借我們的刊物來感謝楊教授英風，對我們的這份熱忱與貢獻心力的精心傑作。

　　記得是民國六十二年間，我初任西園分館主任時，楊館長志石（書畫家），有意重新設計館徽，並交由我辦理，我立刻想到景雕大師楊英風先生，在徵得楊館長同意後，我即將原有的館徽送給楊教授，並說明大概，楊教授欣然允許，且不到兩週就設計好，我高興的送給楊館長，他帶著滿意的笑容，驚奇的眼光對我說：「設計的太好了，這麼完美的設計，真是無價之寶，楊英風教授真是執藝術之牛耳。」對楊教授才華讚口不絕。而美觀大方的館徽，自始至今，而且將永遠象徵著台北市立圖書館光輝燦爛的前程。

　　楊英風教授，在台灣宜蘭出生，當他進小學唸書時，雙親就去大陸經營事業。父母不在身邊，當他少不更事的時期，就常接近大自然，在宜蘭鄉下的小橋、流水、果園、山川、溫泉、海邊的美景中，找到快樂的情懷。從眼神中去認識美，體會美，在那童年時光，單純的他接受自然環境的薰陶，直到現在的夢幻中都還不時依稀的出現，這是他學習美術的第一階段。

　　他小學畢業，正值抗戰開始不久，父母希望他在祖國大陸接受教育，便把他帶到北平讀中學，於是在這個機緣中，找到祖國泥土的芬芳。

　　中學時，他的美術老師是日本人，教他雕塑，得到啓發，讓他接觸博大深厚的中國傳統文化之美。諸如建築庭園，幽勝的情趣，用具的造型變化，以至人們的待人接物，溫雅親切種種生活氣氛，雖因年少體會不深，但是那種感受——深遠歷史文化的內涵，已經籠罩他性格及知識的養成，中國文化精髓，如故宮、亭台、樓閣等名園。因此造就了他先天上的契機，認識中國歷史文化，喜愛中國文化，紮下了深厚的基礎。

楊英風，1993.7.4攝於陽明山。莊靈攝。

　　楊英風先生中學畢業，就獨自去日本東京美術學校建築系進修（現改國立東京藝術大學），對雕塑和繪畫以及歐洲美術，對他美術知識培養有極大助益。

　　在建築學科方面，教師吉田五十八，是日本建築大師，對材料學、氣候、地域特性，應如何配合東方民族的生活需求，有精深研究，使悟性極高的他，對景觀、雕塑有了一大突破。

　　由於戰爭末期（日本侵略我國及東南亞諸國），東京被轟炸的很厲害，其父母怕他遭遇意外，要他儘速返國，所以沒唸完建築系，就回到北平，繼續進北平輔仁大學美術系就讀，又回到美術專業研究上，也同時吸收到故都文化建築之美。

　　光復的第二年，楊先生回到台灣娶妻，由於大陸局勢變化，就留在台灣，進師範大學美術系，畢業後(註)又得于斌主教之助，赴義大利羅馬藝術學院專攻雕塑，學習西方藝術。楊英風的一生，都在中國文化的精神領域中，探索無盡的「美」的境界，在無數神奇美妙的境界來豐富生活內涵，由於這位景雕大師出世，貢獻出他的傑作，改造了人們的生活環境，綻放出文化創造的花朵。

　　楊英風教授不僅僅是畫家或雕刻家（Tableau），他處理造型，也處理造型所存在的空間，時代已進入了一個「群體文化」的世界。個人主義藝術時代已經消失，代之而起的是

【註】編按：實際上，楊英風只在師大（舊稱師院）唸了三年，後因經濟因素輟學，故並未自師大畢業。

一個藝術合作的新紀元。將雕塑與建築的空間環境配合，把雕塑放在更寬廣的空間視野構成一個有藝術感性的環境，作品與環境形成結合性的整體表現。這就叫做「景觀雕塑」，新穎而美好的空間概念，在剎那間獲得更完美的註解，題材上所熱衷於表現的，多屬人間歡樂的一面。

窮畢生精力於藝術創作的楊英風先生，他有生以來的創作歷程，從平面繪畫、立體雕塑、環境景觀設計，至探討雷射科藝等，真是變幻多端，若從另一角度來看，寫實而具體，而變形，而抽象，若以材質來看，紙、布、木、石、泥、陶、銅、鐵、不銹鋼、雷射、素材混合，光電混合等五光十色，真是令人有目不暇給眼花撩亂之感。但他使用什麼材料，都會顯出一種藝術語言多層的意義，他的創作歷經多變，在中國藝術家中，是罕見的。

他喜歡嘗試由繁而簡，由細而粗，化工為拙，化濃為淡等。這些都是求新求變的一種表露。

楊英風的生平喜歡藉龍鳳的形象來表達。龍鳳是象徵祥瑞之兆，又是動和力的結合，他將龍鳳化繁為簡，取其精髓，出神入化，寓時代精神於民族意象之中。

一九七○年，日本大阪萬國博覽會時，他創作一隻五彩為底，大紅為表的〔鳳凰來儀〕（如圖），使得中國館不但發揮了醒目的美化作用，更是博覽會場最受矚目的一件景觀雕塑。這件作品，終於開啟了抽象系列之門。美國的〔東西門〕、大陸的〔鳳凌霄漢〕以及台隆的〔梅花〕、日本的〔心鏡〕、〔分合隨緣〕、〔繼往開來〕、〔大千門〕、〔日曜〕、〔月華〕、〔回到太初〕、〔天地星緣〕、〔龍賦〕、〔天下為公〕、〔至德之翔〕、〔常新〕、〔飛龍在天〕等⋯⋯都是出神入化的不銹鋼鉅作。

同時他也創作了許多肖像，如延平郡王、孫逸仙、胡適、陳納德、李石樵等，有直逼羅丹的〔巴爾什克頭像〕。

總之，楊教授的作品是，從直承中國殷商以下各代藝術精髓，橫接羅丹、朝倉文夫、羅馬古典藝術、卡普蘭地景雕塑、雷射科藝等的遺緒。歲不我與，他已六十七歲，但年歲對他而言，只是一種有形的記號，他穩健而突出的步伐，開明而老到的作風，充份流露在他多年流汗的結晶裡，他所塑造的那種灑脫，已經到了爐火純青的境界了。

楊英風教授的作品，散見東南亞、日本、新加坡、中國大陸、以及歐美各地，如「龍鳳涅槃」，是中華民族在悠久的歷史旅程中，有過輝煌燦爛的漢唐風采，亦有民生凋蔽的

魏晉戰亂，在時代變遷，景物遞移的歷史洪流中，龍鳳的形象卻在中國人心中愈加傳神鮮明，在中國佛家的觀念裡，涅槃是靜定省思的新生，龍與鳳，這歷久彌新的民族題材，就讓我們靜定省思他們的新義。

鳳凰：在我們中國古來的傳統裡，是一種形體非常抽象的神鳥，幾乎每個人都知道它，它只是在天下太平時候才會出現，它代表著對理想世界的憧憬。

唐明皇是一位風流瀟灑，喜愛音樂的皇帝，有一天他忽然決心學彈琴，於是就拜了一位當時名師學琴，學了一段時間後，就迫不及待的詢問臣子：「我的琴彈得怎麼樣？」琴師說：「皇上欲知自己的琴藝造詣，只有把琴帶入深山幽谷，靜坐長彈——某時，天上會傳出優美的音樂，與皇上的琴聲相應和，「鳳凰」，也就會被皇上的音樂所感動，

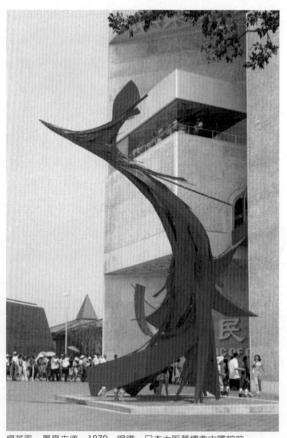

楊英風　鳳凰來儀　1970　鋼鐵　日本大阪萬博會中國館前

從天降臨。此時，即爲皇上琴藝深奧最完美的境界。

所以楊英風教授的作品中，在在都在發揚中國傳統文化。以「鳳凰」爲題材，景雕出「天人合一」巨著，有著時代的歷史意義。（本文作者現任本館西園分館主任）

原載《台北市立圖書館館訊》第11卷第1期，頁93-96，1993.9.15，台北：台北市立圖書館

一種甜密而沉重的擔當

——「中國人」的心情

口述／郎靜山　整理／吳雅清

時間：民國八十二年九月二十一日下午四點
地點：郎靜山先生家中

緣起

　　說起我跟楊先生的關係啊，要追溯到四十多年以前，我是在當時的教育電影製片廠認識楊先生的。我們那個時候在一起拍一部電影，片名叫《雕塑的藝術》，之後我們就常常在一起了。至於這個製片廠，是從大陸直接渡海來台在此地復廠的，當時拍了很多有教育意義的電影，可是自從張其昀先生不當廠長之後，就沒有什麼電影出產，因此這個製片廠也就停止營運了。

　　當時拍《雕塑的藝術》時，是以楊先生為主角，將他在創製一件浮雕作品（按：此作為〔豐年樂〕）的歷程整個地拍攝下來，作為一個紀錄片來保留；當時也拍了其它不同領域的藝術家在創作時的情景，例如馬壽華先生畫竹子的全部過程，也被我拍攝下來了，當時雖然設備簡陋，但我們都是很有意識地要

1954年楊英風（中）與郎靜山（右）、葉燕芳（左）合照。

做，這是很有教育意義的，如今這些帶子都保留在國立藝專圖書館了。

中國人情的溫柔敦厚和薰染中國禮樂教化的歷程

　　我剛認識楊先生的時候，他才二十多歲，可是已經創作出很多作品，是有名的雕塑家了，一般年輕人到了二十多歲有他那樣的名聲和地位，是少不了要吹噓一番或自以為了不起的；可是我和他（楊先生）在一起這麼久，總是見他和和氣氣，不曾發過什麼脾氣，這

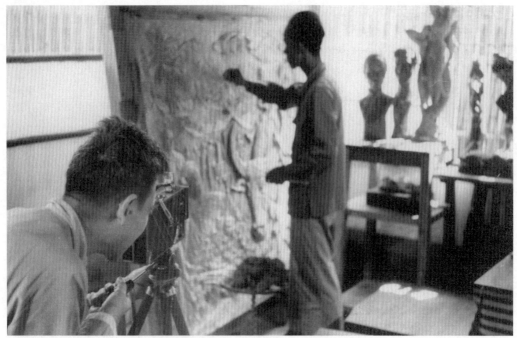

1956年郎靜山拍攝楊英風製作〔豐年樂〕浮雕的情形。

才是一位眞正的藝術家的大家風範，也是我非常佩服他的一點；當然這幾年他在國內外致力發展中國文化，並且仍舊創作不懈，作品多元而思想豐富，也是我很佩服的地方，可是他爲人溫厚、待人和氣的處世態度，在我看來是非常難得的，因此要特別提出來講一講；這一方面是他的性情原就溫和良善，一方面是他自幼良好的家庭教養，另一方面則是他自己不斷地從中國文化裡吸收、深入，最後將中國人溫柔敦厚的禮樂教化轉換成自己的生活方式而絲毫沒有一點勉強。現在的年輕人有這樣好的教養、自省和自覺的人，已經不多了。

中國文化珍貴遺產和堅持中國路線的創作態度

　　談到他的藝術創作，非常地有個人風格，我非常佩服。我看過他的雷射攝影和切割的作品，他是最早一位將雷射的技術、觀念引介到國內的藝術家，除了雷射之外，近來他的作品中材質、樣貌變化愈來愈多，可說是「著作等身」了，例如不銹鋼景觀雕塑，就是他新的創作之一，比較他以前帶濃厚鄉土味的寫實版畫，和有關林絲緞小姐的雕刻作品，這其中有一段相當的距離，可見他是有反省、有思考，他的成長也是顯而易見的。

　　至於他自始至今，標舉著中國傳統文化的鮮明旗幟，將中國傳統文化的精髓貫注到每一件作品中，那是從來未改變過的初衷；但他在傳承中自有創新，吸收傳統而仍能表現非常鮮明的個人風格，繼而將大我的民族文化和小我的藝術生命光大且綿延不斷，那不是每個人都可以做得到的，可以說只有極少數的人才能這樣：集深刻的體認、清楚的自覺、過人的才智和不懈的努力於一身，造就出他目前的成果，當然他的藝術生涯仍在發展當中，

不過他堅持中國文化傳統的路線，是不會被放棄的，這也是他和朱銘先生不同的地方，朱先生也是我非常佩服、非常有個人風格的，他們兩位各有各的特點，但楊先生作品中那股傳統文化的氣息，一直是很濃厚的，也是他很堅持的。

例如楊先生所提中國「生態美學」的觀點，我也很贊同，因為「美學」和「藝術」，都是人類生活進步的具體表徵，是人類思考、活動和智慧的結晶，「藝術」從「生活」中淬鍊出來，「生活」因「藝術」而增添了光輝和色彩，進而再將整個的人類生活繼續地向上提昇。

其實很多藝術品在日常生活中都是有「用」的，例如景觀雕塑，它可以和周圍環境發生互動關係，這是有它的意義在的。看人與物、人與自然、甚至人與歷史，是怎麼樣的對待關係，這都是很有教育意義的，並不是在畫廊或美術館裡的作品才是「藝術」。

中國人的美學，其實是從生活中脫胎而出的，而且早已在生活裡實踐美學、在美學裡提昇生活，一個有五千年悠久歷史文化的民族，它所呈現的藝術樣貌也是多元的，它對事物道理的思考也是多方面的，例如中國接受了西方的科學，並不像他們那樣，將科學用來作為殺人的利器，在運用科學的時候，也特別注入了人文的關懷，使它和生活真正地聯繫起來，而不是一面倒的以科學為宗教，從而無限制地發展科技，終至不可收拾的後果。外國藝術家也許設施器材比我們好，但我們也有自己原本就有的、很寶貴的東西。

其實像攝影技術，中國在很早的時候就有相關的物理、化學知識了；張大千先生當年風塵僕僕地到敦煌拍的那些珍貴照片，用的也是極簡陋的工具和技術，所以，這不是什麼技術

楊英風　宇宙與生活（二）　1993　不銹鋼

的問題，而是有沒有「尋根意識」的問題。

　　五四運動時，其實很多好東西和壞東西都一起被丟掉了，很多年輕人都嚮往那時的果決、勇敢和奮進的熱情，但是在熱情的底下，又有誰是冷靜思考過的？現在大部份的年輕人還是崇拜西方潮流，那是一種喜歡「嚐新」的心裡，不反省思考的結果，是將自己可貴的東西輕易地丟棄了。我現在在家裡最常做的一件事就是寫書法，重新再浸染於中國文化的感覺非常好，近日我也將再次到大陸，把那些曾攝入我鏡頭裡的中國山川大地作一個實地紀錄和整理；在大陸上的藝術家和學者們也非常努力地創作和鑽研於學術天地中，這些都是很可喜的。

楊英風　龍賦　1989　不銹鋼

緣起・不滅

　　楊英風先生將來在歷史和藝術史上都有他一定的地位，至於要我給他什麼建議，那我是不能的，藝術家的創作是非常個人、非常自由的，我不過年紀老一點，不能因此而給他什麼建言，況且楊先生在廣度和深度方面都非常可觀，而且還在繼續發展中，但他堅持中國文化的路線這一點是我非常樂意見到的。

文稿，1993.9.21

與歷史博物館陳康順館長談楊英風先生

口述／陳康順　整理／吳雅清

時間：民國八十二年九月二十五日上午十點半

地點：歷史博物館館長辦公室

緣起

　　我很早以前就認識楊英風先生了：當我還在文建會的時候就常常與他接觸，之後二、三十年來在文化界工作，更是常常聽到他的消息，對他可說是久仰其名；自去年九月楊英風美術館成立以後，和歷史博物館可說是在同一條街上，我們因此接觸的機會更多、彼此也更熟了，這是第一點：我個人和楊英風先生的淵源；第二點是楊先生和史博館的淵源：楊先生自民國四十

1973年楊英風指導工作人員布置史博館前庭的園林造景。

六年即擔任本館推廣及審查委員，至今沒有斷過，而史博館前庭的園林造景，也是他設計的，所以楊先生和史博館的淵源，可說是很深的，這是第二點；最後再提到一點：近年來我個人常有機會到國內外各地考察，經常可以看到楊英風先生的雕塑作品，矗立在各地著名的公共建築前，觀之有「異地逢故人、他鄉遇知音」的溫暖感覺，不禁使我從心底油然生出一股驕傲；對於同是中國人，又同為藝術工作者的我來說，這實在是一件與有榮焉的事情。

楊英風先生的作品

　　我看楊英風先生最近的不銹鋼景觀雕塑，可以感覺得到他那股非凡的氣勢，鉅力萬鈞，直可以貫穿宇宙的核心，一探造化作物的絕妙玄機，與宇宙造化精神共往來；他的那種大氣磅礴的恢弘氣象，是別人趕不及的，他不是那些被圍限於時空範圍或者是觀念藩籬中的人可以有的氣象。總之，楊先生的氣魄和觀點都是恢弘碩大的，這都貫注於他的作品之中，而最近的不銹鋼作品更是這種氣勢和精神的完整展現。

　　至於楊先生何以有這種氣魄
和識見，此與他宿慧深厚的材
質，和深入探究中國文化精髓，
並沉潛悠遊於中西歷代造形藝
術，再融合個人的省思及內觀，
以鍥而不捨的熱誠態度和堅定意
志，嘗試實驗過種種的手法與材
質，最後，才將他肯定中國文
化，紮根於中國土壤，並希望中
國人都以其悠久綿遠的歷史文化
和泱泱大度的民族風範爲榮的心

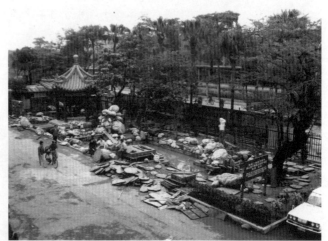

1973年建造中的史博館前庭園林造景。

情，整個地傾瀉在愈來愈抽象的作品，和愈來愈形而上的思維中，並在不銹鋼材質裡找到
這種「安身立命」的感覺。這種過程是辛苦而漫長的，當然，其成果也是顯著而輝煌的。
至於楊英風先生未來是不是還以不銹鋼爲材質來創作，那是我不能斷言的，不過由他近來
的不銹鋼景觀雕塑作品來看，此期的作品可說是他藝術生命中的一個高峰亦不爲過。

　　說到他這種中國文人式的情懷，還有一點值得一提的就是：歷史博物館前庭的園林造
景，是楊先生運用五行相生相剋的手法和天人合一的觀點去經營製作的，這其中有他的深
意，曾有人要我將它改一改，我說這是楊英風先生設計的，改不得。

楊英風先生的爲人

　　談到他的作品之餘，再來說說他的爲人：最近我們因爲地緣的關係，接觸得多一點，
有時候大家開會聚聚，總免不了一番高談闊論，但楊先生的話總不多，可是真談到了問
題，楊先生總能夠談得很深入，然而他的態度一直是平易而謙和、沉穩而持重的，可見得
他將生命力、意志力都表現在藝術創作上了。所以無論是從他的作品或是從他的爲人來
看，我都是非常尊重他的，近來因爲有常常接觸的機會，使我更珍惜這種難得的緣分。

　　有一次我和他在一起，聊起歷史博物館和楊英風美術館的差異，我打趣地說：楊先生
您信佛虔誠，而我對禪宗也有興趣，那我就以廟宇來做個比方吧！佛家廟宇講求三寶，第
一是廟宇建築，在這方面來講，史博館當然要略勝一籌啦；第二是豐富浩瀚的「藏經」

量，史博館以公家的財力收藏藝術品，自然要比您那兒豐富許多了；第三，也是最重要的一點是要有「高僧」，所謂「山不在高，有仙則名；水不在深，有龍則靈」，楊先生您是頂尖的藝術大師，當然要強過我了。說罷，他豪氣地哈哈一笑。

小結

總結地說來，楊英風先生在藝術創作中是從技巧的層面一點一滴地貫注進他的識見及省思，並將之提昇到表達人生哲理和弘大中國文化的層面；而在待人處事方面，楊先生平易隨和的態度，和謙沖自牧的修養，使接觸他的人有如沐春風的感覺，這又是將中國人的生活智慧和生命情調，具體地在自己的一言一行當中實踐出來了；和他在同一條街上，共為發揚中國文化和藝術的精神而努力，這真是難得的緣份。

文稿，1993.9.25

曠達、舒適、圓融

──楊英風在日本完成大型景觀雕塑作品

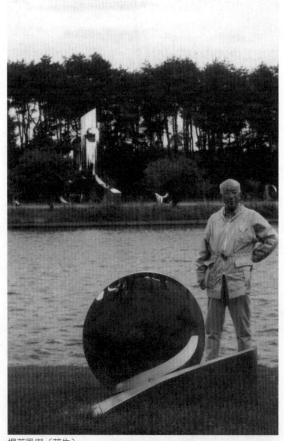

楊英風與〔茁生〕。

安裝過程中動用三百噸的大吊車。

楊英風先生八月份在日本佔地八十甲的筑波霞浦高爾夫球場完成了超大型的景觀規劃工作，在日本得到極高的讚譽，NHK甚至拍攝整個工作的過程，準備在頻道上播放，向世人介紹。

約三、四年前，楊英風到日本旅行，受此高爾夫球場的主人之託，規劃設計球場之庭園景觀，他運用當地盛產的天然石塊，或立或臥地呈現天然性情，絲毫不假人工雕琢，這種佈置讓現場觀摩的日本庭園師驚訝萬分，並體認到中國魏晉時代曠達、舒適、圓融的生活哲學表現在美學的崇高境界。

繼高爾夫球場的庭園佈置後，球場主人又委託楊英風設計大型景觀雕塑來塑造霞浦高爾夫球場與眾不同的藝術氣氛。

楊英風先生運用不銹鋼及青銅設計四件大理景觀雕塑──茁生、茁壯、天地星緣、太極佈置球場。其中〔茁生〕一組共有十二件，最高達11M、最低也有2M高，位於球場湖畔，後臨蒼翠松林，在不銹鋼鏡面自然映射的特質中，蓊鬱的松林、碧藍的天空和清澈的湖水，皆化入「茁生」的內涵中，映照出二片寧靜、詳和的仙境。

〔茁生〕、〔茁壯〕、〔天地星緣〕、〔太極〕等作品都在台灣費時經

年製作完成，用了八個開天貨櫃運送至日本安裝，因作品非常高大，轉動不易，安裝過程中動用三百噸的大吊車，並應用橋墩工程及土木工程的技術，其間耗費時日及動員大量人力，不計其數。在日本專業人員協助下順利完成這次安裝全程。

完成後的球場景觀氣勢宏偉，和日本庭園設計講究精緻、細膩的風格迴異，很多日本人看了以後非常感動，讚揚：「中國人做的庭園真的與眾不同！」

楊英風本人表示，這四件大型景觀雕塑及球場庭園佈置，是源於中國本具的生態美學觀，表現萬物依存在自然中生長茁壯，與自然相契、結合，充份顯露「天人合一」的境界。日本筑波霞浦高爾夫球場的景觀製作案可說是環境條

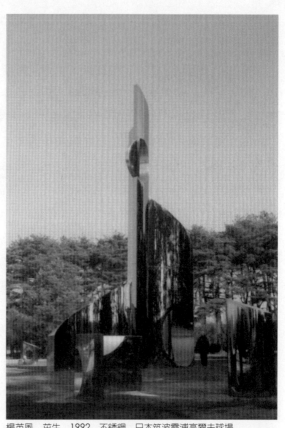

楊英風　茁生　1992　不銹鋼　日本筑波霞浦高爾夫球場

件最好、人力最配合、效果也最滿意的一項工程。每件作品都矗立在森林中，和大環境配合，不妨礙球道也不破壞大環境功能，與整個自然的氣勢呼應，是楊英風自認生平中將景觀雕塑的理想和美學環境配合發揮最得心應手的一次。

由於藝街品的增置提高了球場環境的品質，球場主人計劃更進一步組成國際第一流球場和休閒中心，預定邀請世界傑出建築師來搭配景觀雕塑。

日本筑波霞浦高爾夫球場景觀規劃製作案的成功，在日本當地不僅提昇了該球場的企業形象，也帶動了其它高爾夫球場業主了解結合藝術既可美化環境，又可充實精神生活內涵，樹立企業獨特風格。

原載《現代中國生態美學觀景觀雕塑》頁32-33，1993.9.26，台北：楊英風美術館

純淨質樸的內在世界
——楊英風之「具象之美」

展期／93年6月5日開始

「抽象、現代、中國」往往是大眾對景觀雕塑家楊英風先生的一般認知，但愈瞭解他、觀賞他作品愈深入的人卻更能體悟他整個創作生命的完整及豐富。

楊英風　春歸何處　1957　銅

四〇年代至六〇年代楊英風任職農復會，有機會至台灣各鄉鎮農村觀察農村生活。當時他以農村變遷為背景創作出許多市井生活的寫實作品，如〔稚子之夢〕、〔鐵牛〕、〔驟雨〕、〔後台〕、〔賣雜細〕、〔拜拜〕等，這時的作品有印象派的動感，也有傳統中國的寫意和深刻的人情。同時期楊英風也塑了許多著名人物的肖像，如延平郡王鄭成功、陳納德將軍像、胡適等，塑出英雄偉人濃厚的使命感。又如藝術家李石樵像塑出了藝術家創作時沉思苦索的內在生命。

五〇年代中期，以台灣第一位職業模特兒林絲緞為題材的人體系列，楊英風嘗試人體的各種塑法，如〔淨〕、〔緞〕、〔復歸於孩〕等，雖是裸女，卻傳達出藝術家對人體的讚歎，予人純淨無華、充滿律動變化的感覺。其他如〔滿足〕、〔魚〕、〔邂逅〕等作品也都將農村牲畜憨厚質樸的性格表露無遺。

細心觀賞楊英風寫實的具象作品再觀賞楊英風近期抽象、寫意的大型景觀雕塑，會領略藝術家質樸善良敏銳的天性，無論堅石或利鋼，在他手中皆幻化為具備靈性的生命體。而且與我們的生活緊密結合在一起，即使是近期抽象意念的作品，也會燃起我們去探究自然深奧的動力。

楊英風「具象之美」展覽，從一九九三年六月五日起在楊英風美術館展出，此次展出作品有雕塑、版畫、油畫等作品，創作年代大多集中在一九四〇、一九五〇、一九六〇年代。透過大師之手，「具象之美」塑出了當時台灣生活的點點滴滴，質樸而純淨，由今日繁忙工商生活觀之，更覺珍貴。

原載《現代中國生態美學觀景觀雕塑》頁38-41，1993.9.26，台北：楊英風美術館

景觀雕塑大師楊英風

文／王靜如

楊英風：「景觀雕塑是你我之間的橋樑，它滿含我的關懷。

美是我所能獻給你的最珍貴禮物，以此祝福你的生活美滿、幸福。」

　　午後，秋風徐徐，從中正紀念堂沿著愛國西路，轉至重慶南路，到達靜觀樓。地下一樓至地上三樓是楊英風美術館，我們直上七樓工作室，拜訪楊英風教授。

　　身著一襲簡單方格襯衫的楊教授，正為參展「巴黎國際現代藝術展」埋首挑片，察覺我們到訪，一再致歉地請我們稍待，且盡速將工作告一段落後，款款與我們道出，一甲子以來他的藝術創作與生活智慧。冉冉白髮與朗朗笑聲中，交錯出大師文雅和澄潔的中國文人氣質。

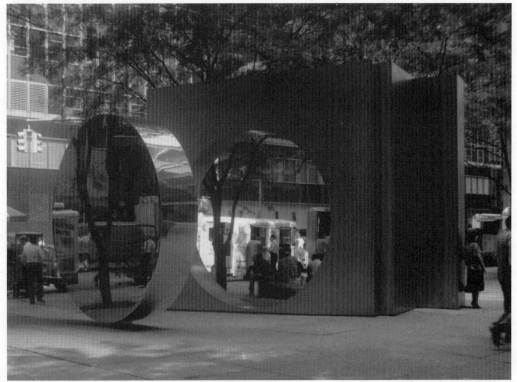

楊英風　東西門（QE門）　1973　不銹鋼　美國紐約華爾街

1970年，作者因大阪萬國博覽會製作〔鳳凰來儀〕與建築大師貝聿銘結識，承貝先生委託為紐約東方航運大樓廣場塑一作品。作者赴紐約，體會出唯有塑以中國園林思想之「月門」於紐約大樓叢林裡，始能顯現中國哲思中「方」與「圓」、「陰」與「陽」相對相融的哲學思想。

浴火鳳凰的再生

「六十年來，每一個歷史的轉變重點，我都在那個地方。」

豐饒美麗的蘭陽平原，是楊英風的誕生地。好山好水的宜蘭，將大自然的溫潤、神奇，自小注入他的心靈。

大師回憶道，從小雙親遠赴大陸東北經商，將他一人留在宜蘭，由外祖母撫養長大。雖然親友都對他疼愛有加，但思念母親的心，卻不曾停歇，經常一個人跑到野外大哭一場，讓大自然慰藉他孤寂的心。

小學畢業，楊英風赴北平讀中學。故都悠遠的亭臺樓閣、儒雅淳厚的居民，刺激了他對中國生活美學的喜愛。

而後，原本喜愛雕刻的楊英風，接受父親建議，前往日本就讀東京美術學校建築系。系裡的教授吉田五十八，開啓了他對建築、自然環境及東方美學的認知。另一位師承羅丹思想的雕塑家朝倉文夫，則對他雕塑的觀念和技巧，助益頗深。

二次大戰爆發後，東京頻遭轟炸，楊英風遂返回北平，進入輔大美術系繼續課業。二年後，他返台迎娶未婚妻，準備共赴北平繼續深造。不料大陸卻在此時淪陷，父母音訊全無，北平之行也無法成眞。

在度過生命中的一段低潮後，楊英風再考上師範學院美術系。畢業後[註1]，在農復會的「豐年」雜誌，擔任了十一年的美術編輯。期間他全力的吸收、鑽研南港中研院和霧峰故宮博物院的寶藏，也從事繪畫、版畫的相關創作。

一九五九年法國國際青年藝術展覽會上，楊英風的〔哲人〕雕像，備受讚譽，並使他首次揚名國際。

六○年代初，由於于斌樞機主教介紹，遠赴羅馬深造三年，參見了教宗保祿六世，進入羅馬藝術學院專攻雕塑。當年，歐洲適逢西方藝術思潮的轉換，楊英風身處其中，深受衝擊。

自羅馬歸來後，他臨危受命，在大阪萬國博覽會，與建築大師貝聿銘攜手完成不銹鋼鉅作〔鳳凰來儀〕[註2]。之後，往來於各國，多所創作。並赴美國任加州萬佛城藝術學院院長，重新接觸佛學。

【註1】編按：實際上，楊英風只在師院唸了三年，後因經濟因素輟學，故並未自師院畢業。
【註2】編按：〔鳳凰來儀〕原預計用不銹鋼製作，後因時間關係，材質逐改為鋼鐵，但其模型仍是以不銹鋼製作完成。

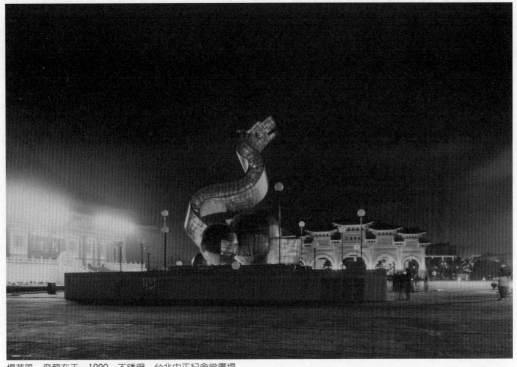

楊英風　飛龍在天　1990　不銹鋼　台北中正紀念堂廣場
1990年觀光節元宵花燈活動主燈，白天為昂揚的不銹鋼現代雕塑，夜間變成大型龍燈。龍口吐煙霧，以乾冰、雷射等光效融匯成光舞靈動的現代飛龍。

　　九○年亞運，楊英風製作的〔鳳凌霄漢〕，永久陳列在北京國家奧林匹克體育中心。且在他第三次赴日本京都參觀雷射表演後，成為引進雷射藝術的先驅。

　　近年來，大師受皮膚病痼疾所擾，雙手雖乾燥、剝落，卻仍致力於發起藝術村，帶領「文化造鎮」風潮；趨向地景藝術，竭力推動生態美學。並不忘作育英才，朱銘及林淵皆受其提攜、教誨。

　　大師的作品已臻成熟的境界，可隨心所欲地以「形」來感動人，他是敏感卻又無我的。在遊山玩水中，可和大自然結合，回歸自然，產生忘我的境地。

　　楊英風無論在成長、求學、創作上，都恰巧遭逢時局的轉變，這種變化豐富了其藝術創作，激發了其生命潛能，使他在藝術殿堂、人生舞臺中，宛如一沈潛卻卓爾不群的巨人。

回歸中國生活美學

　　「魏晉南北朝的造型藝術最為超脫，精神境界與文化層次最精緻，是非最清楚。這時的美學，可改變西方的錯誤、現代的混亂，這是我花了一生精力研究的心得，我一個人懂太可惜。讓我們以景觀的精神，從生活中凝鍊智慧，以智慧領導生活；讓我們以雕塑的精神，去增減、調和我們的環境與生活，活用生活美學以創造幸福、美滿的藝術生活。」

　　楊英風的作品，風格獨特，因為大多是來自大自然的啟示。他對於東西方文化中自然

觀的不同，有極深闢見解：

西方是採取與自然對立的姿態和生活，欣賞人體美，崇尚寫實主義，以傳達豐富激烈的感情。但西方民族卻也重慾望、好批評和強調自我，導致個人主義的盛行，和世界的混亂、錯誤。

近年來，西方人終於從切膚之痛中，覺悟到人類與他所居住的大環境，也就是大自然，有著密不可分的關係，不能再對它予取予奪。故而大力提倡防治污染、保護大自然，且積極立法、有效執行。

事實上，我們很早就發展出高度生活智慧，有著全面性的宇宙觀與健全的人生觀，從不忽視宇宙、自然的現象，也不否定人的創造力，對宇宙自然一直保持尊重與親愛的態度，更深刻認識人與人間的相互關係，講究中庸之道，求整體和諧與秩序。中華民族是重境界、好寫意的，強調天人合一，無論美學或哲學皆和生活、自然融合。

而魏晉南北朝時，戰爭頻仍，人民生活苦困。這時佛教盛行，佛教哲理像甘露般純化、潤澤了人們，為眾人超脫苦痛，達到空靈的境界。思想是無我的，音樂樸實莊重，藝術品健康、美麗、單純，沒有裝飾性，一切是如此靜定質樸，十足地表現了中華民族的特性。

今日台灣，受外來文化的侵蝕，深陷殖民地文化不自覺。台灣假如要洗鍊出自我純一文化氣質，就可借助於魏晉南北朝的文化特質，淨化現有的污逆，重新培養出文化氣質與人文特色。

雲南石窟的造像，最能代表理想中國人的形貌，這也是北魏朗朗大度的文化氣概，才可有的藝術創作。在台灣，今日文化生活百序待整之時，提借北魏清明的文化神色，才能有力地刷新既有的生活視野，讓空間耳目一新。

而將雕塑與建築的空間環境結合，把雕塑放在更寬廣的空間視野，構成一個深具藝術感性的環境，使作品與環境形成虛、實、陰、陽的表現，此即「景觀雕塑」。

景觀雕塑的藝術視野，能使台灣本有的自然景觀，不因人為造作、裝飾，而弄成俗麗的模樣，使台灣展現其天生麗質，呈現整體的生活空間與景觀，重新護持中華文化的強幹與深根！

原載《儂儂》第113期，頁104-107，1993.10，台北：儂儂雜誌社股份有限公司

楊英風一甲子作品簡介

　　楊英風是極富洞察力的藝術家，他用心及用功地汲取中國殷商以來各代藝術精髓，承接羅丹、朝倉、羅馬古典藝術，卡普蘭（Karl Prantl）的景觀藝術。在雷射藝術盛行於歐、美、日時，他將之引進台灣，締造了科技與藝術結合的佳績。

　　台灣近四十年發生的鉅變及東西文化、鄉土、現代化之論戰，楊英風也在藝術領域內思索多種觀念的異同。

　　細讀楊英風作品，舉凡雕塑、建築、版畫、水彩、漫畫、國畫到環境藝術、雷射藝術、混合素材等，都展現了藝術家不侷限一隅、多才多藝的豐富面。依楊英風作品類別，約可規劃爲下列幾項：

　　（一）鄉土寫實系列：五〇年代台灣農村在農復會推動下，由傳統生產模式轉變爲經濟農業。當時他任職「豐年」雜誌美術編輯，十一年的工作經歷，在農村中實際觀察體驗，創作出收割刈穀、廟會戲台、雞鴨豬牛等牲畜之作品，充滿了台灣人特有勤勞儉樸、樂天知足的本性，刻畫了五〇年代台灣農村繁榮蓬勃景象。

　　（二）人體肖像系列：台灣許多耳熟能詳的肖像，如台南延平郡王祠的鄭成功像、胡適公園的胡適、台北新公園陳納德將軍、藝術家李石樵頭像，都塑出英雄偉人雄厚使命感，呈現出莊嚴、深刻而實在的生命力。另以台灣第一位職業摸特兒林絲緞爲題材的人體系列，表達人體的無限張力。

　　（三）抽象寫意系列：六〇年代藝壇瀰漫著另創新局的氣氛，年輕的藝術家創立「五月畫會」，標榜：①自由表現，②找回東方精神。楊英風爲該會大將之一，承繼鄉土寫實作品簡化成半具象作品，也將書法線條的表現簡化成靈動的立體及平面作品。這一系列作品包含了鄉土的拙趣、印象派的動感、寫實主義的探索精神。

　　（四）山水景觀雕塑：從羅馬留學歸國後，楊英風至花蓮榮民工廠指導，並至太魯閣親身體驗自然的大雕刻，他適度運用雲紋圖騰及大斧劈的氣勢，充分傳達中國天人合一與生態觀念。

　　（五）不銹鋼景觀雕塑：一九七〇年日本大阪萬國博覽會，中國館設計者貝聿銘邀請楊英風設計〔鳳凰來儀〕，開啓他不銹鋼系列作品的創作，二十年來，這已

成為他主要的表現材質。對不銹鋼質運用，他愈來愈精煉，使之成一畫線條的簡鍊，並運用鏡面、霧面的虛實反映，方圓互現的表現，傳達出中國哲思的圓融練達、天人合一、物我兩忘的內涵。

（六）**雷射景觀系列**：在日本觀賞雷射藝術後，他積極引進並發起成立「中華民國雷射科藝推廣協會」，開創台灣美術史新頁。他以書法線條和爆發式抽象表現，把雷射光轉化成迴繞的、律動的光舞，並結合有形、無形哲思和「空觀」佛理內涵，使之成光明靈動的形上世界。

（七）**佛像創作系列**：這是大眾罕知的系列，他從佛像創作領略中國藝術中最璀璨的菁華，並延展成後來抽象藝術空靈、昇華的形上表現。

楊英風
── 發揚自然美學

文／胡慧馨

　　座落重慶南路、南海路口的楊英風雕塑工作室，於民國八十一年改成了「楊英風美術館‧台北」。

　　這是盤旋在楊英風心中多年的夢想。館內除了展陳個人景觀雕塑外，還包括幾十年來研究中國文化美術觀的紀錄，及發展天人合一理念的過程。

藝術教育的啓蒙

　　因父母經商之便，十三歲由宜蘭至中國北平的楊英風，對中國宏偉壯闊的建築，充滿嚮往。

　　求學時，喜歡繪畫的他，已展露藝術的天分，深受老師的賞識，加上受到「美學環境可以造人」觀念的薰陶，對藝術的興趣與日俱增。

　　在東京學建築時，親睹與中國截然不同的建築風格，奠定他客觀、超然的眼界，也啓蒙他一生事業的關鍵。「東京的精緻淺薄和北平的博大寬厚」，讓楊英風有機會做客觀的比較。

　　日本歷史最悠久的東京美術學校提供純粹審美的藝術觀點，舉凡雕塑、建築或觀賞、實用，皆有助益，並傳授西方的理論和技術。而師長的啓發也讓他了解中國的藝術之美及思想的內涵。

　　最重要的是，融會貫通後，他找到自己的方向。

1990年楊英風攝於埔里自宅。

　　隨後盟軍對東京的強勢轟炸，迫使楊英風返回北平，轉至輔仁大學美術系就讀。

　　在東京涉獵的美學基礎，再加上他不斷思索人性與環境間的因果關係，使他的藝術生命加入了人文的心靈。

　　不再毫無「定見」的他，不拘泥課堂的「窠臼」，反而四處探索分散在大陸各省的文化寶藏。

　　大同、雲岡的古代石刻、陶瓷造形令他流連忘返。

　　含蘊甚妙的太極拳法和古籍，令他愛不釋手。

不料，奉父母之命回宜蘭成婚後，卻因大陸變色，而無法拿到文憑。

婚後爲了家計，在台大當繪圖員的日子令他鬱鬱寡歡，直到師範學院開辦藝術系，他才重現活絡的精力。

只是，重拾書本的幸運，敵不過養家糊口的壓力。他再度輟學，自此與正規教育絕緣。

「路」過三所大學，卻沒有機會拿到文憑的楊英風，至今提及仍不免無奈，但是他日後的成就，卻也證明了「努力所學，持之以恆，比文憑更實用。」

回歸雕塑

輟學後，命運爲他開了另一扇門。在農復會創辦的豐年雜誌工作的十一年裡，優厚的待遇使他經濟上無後顧之憂；而且經常到農村旅行和農人生活在一起。

這也使他重新勾起了對「藝術」的愛慕，一有機會，就趕到霧峰的故宮博物院和南港中研院玩雕塑。

民國五十年，機會敲開楊英風步入藝術之途的大門。

教育廳長劉眞，爲了使日月潭的教師會館外觀更具名符其實的設計，向農復會借調曾在師院有師生之誼的高足。

楊英風對這項得來不易的任務相當用心。當會館牆上〔自強不息，怡然自得〕的浮雕完成後，重回雕塑本行的信念也跟著形成。

倡導天人合一的美學

不久，他正好有造訪羅馬的機會，但貸款、旅費令他猶豫不決。

當時輔大校長于斌告訴他：「只要你眞想去，什麼都不要怕。」

當時，有位華僑託他做銅像，費用問題果眞迎刃而解。他終於踏上夢寐以求的羅馬。

起初楊英風只計畫逗留半年，爲了了解歐洲的美學思想，他走遍歐陸，一待三年。

然而在驚嘆歐洲豐富的藝術寶藏之餘，他更想念台灣和文化薈萃的北平。他驚覺西方美學正積極攫取東方思想的精髓。國內反而捨本逐末，導致美術教育脫離社會，背離社會。

「美學的價值不在無可企及的牆壁上，而是應該積極參與建設。」

他嚮往魏晉南北朝的文風，以雕塑大陸石窟寺院，執著、虔誠、奉獻、不計名利的前輩為榮。

回國後，他貫徹「天人合一」的生活美學，隱入山中，到花蓮榮民大理石廠工作。希望藉著雙手，觸摸天地造化凝結的石塊，感受自然生成的生命力，喚起藝壇人士對自然的感情。

以自然為師

從平面的中西繪畫，到建築、雕塑的立體藝術，輾轉多變的場英風，形容三十年的奮鬥是「從雙手到思想的生命激光」。

為了達到「雙手完全能夠精確地做出腦中所憶、心中所感」，只要他醒著，就不停的工作。在花蓮，為了避免陷入重複有限的模式，他經常至野外沈思，倘徉於神祕、深邃的大自然中。

經驗了自然質樸之美及生動的震撼，他終於瞭解中國人為何講求「回歸自然」、「天人合一」的境界。

「我的作品，如果不用思想，就無法了解。」就他描述：「創作的思想，既不深奧，也不玄妙，以『自然』為師。」

工作時，他情願作品成為環境的一部分，不以純雕塑的姿態突出。

1965.8楊英風攝於威尼斯聖馬可廣場。

他過的生活，也正如學生形容的——「是位藝術和尚！」任何對他作品的批評、稱讚，皆能無動於心。

作品遍佈世界

三十多年來，楊英風設計的知名作品遍佈世界，他曾為黎巴嫩貝魯特國際公園設計挹蒼閣；為新加坡的文華酒店設計現代景觀雕塑〔玉宇璧〕；為關島塑出媲美紐約港口勝利女神的〔夢之塔〕。

置於新加坡文華酒店門口的〔玉宇璧〕，1971年楊英風作。

　　一九七二年，他和旅美名建築師貝聿銘攜手，爲航業鉅子董浩雲在紐約華爾街董氏海外大廈設計紀念「伊麗莎白皇后號」的正門，並在大阪萬國博覽會上設計〔鳳凰來儀〕的雕塑，深受國際矚目^(註)。

　　而一向落實「行萬里路勝讀萬卷書」，對新鮮材料、技術總興致勃勃的楊英風，民國六十六年，因在日本看見美國雷射音樂表演，而使他將雷射當成藝術家創造的新材料。

　　從事雷射藝術的五年中，他曾因嚴重的皮膚病，身心備受折磨，甚至放下所有的工作，出國旅遊，拍攝各國的奇花異草，鑽研宗教。

　　在和病痛拉鋸的過程中，雷射的奇異鼓舞了他的生存意志，他發展出一系列「雷射景觀」的藝術映像，攝影紀錄研究的過程。爲了讓更多人分享雷射豐麗的世界，他成立了「大漢雷射科藝研究社」。

　　歷年來，嘗試和創新豐富他的生活。近二十年來最足以代表他風格的不銹鋼系列，也具體反映他追求突破，不斷實驗創作的執著。

　　他表示，不銹鋼在實體的雕塑中，正能表現他嚮往的文雅和澄潔，這種不受學術潮流影響，不爲物累，不受情緒限制的風骨，是他這二十年的創作抉擇，也闡釋他創作趨向精神和理性的境界。

創造理想的生活

　　他認爲：「藝術家和其他任何行業的人一樣，都應該關心人類；講求什麼才是理想中

【註】編按：實際上，楊英風爲董浩雲在紐約華爾街大廈設計的是紀念「伊麗莎白皇后號」的雕塑〔東西門〕（又稱〔QE門〕），
　　　而非正門，且完成時間是一九七三年；而爲大阪萬國博覽會中國館設計的〔鳳凰來儀〕，則是完成於一九七〇年。

的生活；思考如何創造理想的生活和安排創造的步驟。」

深感社會需要了解「美化」、「調和」的人才，楊英風也曾協助舊金山法界大學籌備新望藝術學院，並擔任院長。

在新的藝術體制上，他不再沿襲慣用的單線教導，而是鼓勵學生從生活的大環境中探討藝術，促使人生觀與藝術觀的結合。

對於下一代的美術教育，他一再鼓吹發揚中國美學的固有思想，培育更多的美術教育家。

新的教學方法，應藉觀念啟發，讓學生循序漸進地瞭解中國藝術的淵源與本質，講究生活美學、中西藝術史及新素材的開發啟用，並運用視聽教材，訓練學生欣賞、比較的審美力。

「我們應該注重提昇國人生活品質的人才，而不是一味訓練專業技巧。」他強調正確觀念的灌輸相當重要，並建議國內必須加強美術館及博物館的功能，展示優良創作、私人收藏，讓民眾觀賞及專家研究。

「歐美兩百年來藝術推展的進步神速，正因文字和實務教育並重，充分運用美術館及博物館的社教功能。」

為此，他把台北的靜觀樓和埔里的工作室，陸續闢為美術館，希望把這一生研得的藝術思想，開誠佈公地讓下一代了解。

與大眾共享

三十多年來，楊英風的創作歷程，幾乎是一部濃縮的中國現代雕塑史。只要談及中國的現代雕塑，幾乎都以「楊英風」為代表。

經歷盛名炫耀，生死邊緣，如今楊英風最感興奮的是六個兒女對他籌建美術館的支持和協助，及可以全心做自己期望的事。

歲月不饒人，日後仍有許多計畫要實行。這一生，得之於人太多，他仍要繼續出版、創作，讓中國藝術薪火相傳，激發新一代的創造火花。並希望藉著與大眾共享的方式，讓年輕一代的藝術家了解中國美學的博大精深。

原載《豐富人生——掌握自己的方向》頁135-146，1993.10，台北：中國生產力中心

《楊英風'93個展──不銹鋼系列新作》序

文／吳東興

　　一九九三年，是楊英風教授世界舞台躍騰的一年，從美國邁阿密藝術博覽會、日本橫濱「NICAF」國際現代藝術博覽會到法國「FIAC」國際現代藝術展，楊英風教授的作品，富含深遠的中國哲理，單純、健康、圓融、中國，特別吸引參觀者的視線，廣獲好評！

　　楊英風教授的雕塑作品，在國內享有非常高的知名度，許多大樓前的公共藝雕塑作品，都出自楊教授之手，最代表他個人風格的作品是不銹鋼系列，運用其特殊冷鏡面材質反應環境，若與環境配合得宜，則更能顯出它蘊含的特色，因爲不銹鋼雕塑本身就是內外具足的景觀，強調動感和閒靜的互動關係，鏡面本身在反應擾擾大千世界的同時，亦提供一片冷靜、澄清又實在的平面。

　　景觀設計，是爲了國民生活品質的提升，增添文化環境的鑑賞品味，藉外在形象表現內在豐富的精神境界，以開拓現代中國景觀雕塑與未來新生活空間的建立。

　　近年楊英風教授忙於台灣及海外創作大型景觀雕塑，此次新光三越有幸邀得楊教授展出最新創作，包括新完成的不銹鋼群組〔厚生〕、〔大宇宙〕及〔宇宙與生活〕，體會楊教授此展的主題，愈來愈浩瀚，廣包宇宙自然現象，尤其在生活環境日益狹隘的工商社會，欣賞楊教授作品之餘，心靈會闊出廣天地以容萬物萬象！

　　今日社會追求財富之狂飆，已達高度飽合緊態，藝術文化的精神內涵逐漸成爲共同的迫切需求，新光三越百貨公司以提升及舉辦藝術文化活動爲經營的宗旨深盼對藝術文化事業能盡棉薄之力。非常高興再一次與楊英風教授結緣，感謝漢雅軒及所工作人員的辛勤努力，並祝「楊英風'93個展」展出成功！

原載《楊英風'93個展──不銹鋼系列新作》頁1，1993.10，台北：楊英風美術館

楊英風'93個展於台北新光三越。

具現文化面向和思想深度的藝術創作
——看讀楊英風先生不銹鋼景觀雕塑

文／黃才郎

　　近年來，國內雕塑工作者以不銹鋼作爲表現材料的現象日趨普遍。先驅者楊英風先生在六〇年代率先應用此一現代科技產物。稍後，鏡面不銹鋼量產化的技術成爲可行後，楊先生陸續於二十年間深加琢磨、鑽研，廣爲應用，創作出一系列精緻優雅的不銹鋼景觀雕塑作品，爲台灣雕塑表現立下鮮明耀眼的界碑。

　　民國七十二年，個人任職文建會策畫組織「台灣地區美術發展回顧展」，有機會真正見識楊先生質量俱佳數量豐夥的藝術創作，深受感動。特別商借〔太魯閣峽谷〕（一九七三年、鑄銅、40×132×85cm）一作參展，至今仍印象十分深刻。當時，所受之激盪並不只是因爲它是一件精美鉅作，而是作品所自然流露「心思意想血緣中的文化脈動」的特質。這是楊英風先生作品中一項不可取代的特質，是源自浩瀚淵博的中國文化體會，特別是他所心儀宗崇的魏晉自然樸素、圓融、健康的生活美學的發揚。文化血緣的承續轉化，是世紀性的挑戰。東方古國的藝術工作者深陷其中，能不著樣相、不落言詮者實在不多見。峽谷、雲靄在楊英風先生的青銅鑄作中藉著虛實陰陽並濟、相承互續沉著實在一如活山水。嚴肅深邃的文化意涵，在楊先生的作品中自在從容自然流露，一如平凡的心思意想，毫無矯揉造作。持續至今，不銹鋼系列作品對「虛實陰陽並濟相承互續」的應用更爲清澈。

楊英風　太魯閣峽谷　1973　銅

　　就作品的本體而言，楊先生藉著圓
弧凹角與側斜的視點，形成曲線、彎
弧，轉化百煉精鋼而成柔韌繞指的磁帶
造形，調合素材所顯露的增減拿捏，有
其獨特的線性之美與優雅氣質。

　　楊英風先生表現於不銹鋼作品之方
式其實並不複雜，而此種材料事實上也
不容許過度的繁瑣。楊先生通常藉著主
從加以區分，且在被區分的主從中以不
同大小的相同造型再次相聯屬而已。真
為了截斷太類似的景致，則採鏤空的空
心圓作為借景或轉移。基本體的拋弧曲
折線條是表現最主要的因素。應用「莫
比斯環」生息相應，線的運動循環不

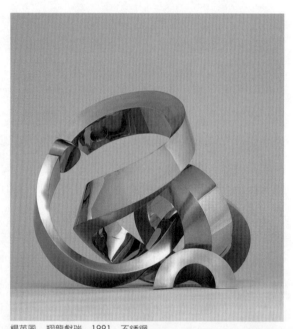

楊英風　翔龍獻瑞　1991　不銹鋼

斷，且加幾番粗、細、寬、薄的立體化處理，精簡明潔中充滿轉折變化之美。

　　結合時代是藝術界知易行難的課題，特別對於楊英風先生這一輩已具大師令名的資深
工作者尤其有其為難的取捨。不銹鋼平板生冷機械的清美具現代表徵，儼然是現代科技的
結晶。楊先生主堅決執著的採用不銹鋼為媒介，以宇宙萬象為題盡情發揮，取不銹鋼磨光
鏡面反映現實物像又帶迷感的柔韌情境，營造如夢似幻的景觀造境。聳立曠野，陰柔含蓄
濡汁帶水，生氣盎然；置放室內，生息輝映，氣象萬千。

　　一般景觀大多是講求對環境的融合與現實致用，考慮及可見的風景與土地，已是難得
之作。楊英風先生在景觀雕塑所表達的蘊涵，包含了人類感官與思想可及的一切空間，無
論是宇宙天成的自然環境，或是人類自創的活動空間。尤其難得的是他的作品秉具文化的
面向和思想的深度。作品本身的成熟與精緻之外，還擁有多方面的聯繫與整合，諸如：
「心思意想血緣中的文化脈動」、「虛實陰陽並濟相承互續」、「生息呼應的線性之美」、
「科技意象與自然空靈相遇合的宇宙宏觀」等特質，這些因素成就了楊英風先生不銹鋼系
列景觀雕塑的恢宏氣度。

原載《楊英風'93個展──不銹鋼系列新作》頁3，1993.10，台北：楊英風美術館

時移世遷與永恆的意象

文／張頌仁

回顧楊英風教授漫長的創作生涯，最叫人迷惑不解的是他的作品不斷往返於兩類似乎不能相容的藝術表現之間。一方面楊英風創作了純粹超然的造形雕塑，另方面他又製作不少通俗主題的作品。再且，他的創作造路程上穿插了很多在材質和技術的實驗創新，其中有實驗成功而後被忘懷的，有成功而後蛻變新貌的，也不少是嘗試階段過後被擱置一旁的。儘管如此複雜的履歷，一點不能否認的是楊英風在中國現代雕塑史的

1993.10楊英風攝於新光三越個展展場。

地位。他旺盛的創意，探索的精神，和豐富駁雜的作品，將是當代中國藝術最佳的一個研究對象；也是新藝術反省諸種複雜的民族藝術問題，時代遷移對符號轉換問題的反思，以及個人風格和時代風貌的矛盾等等基本問題時，不可忽視的創作先驅。

現代人看藝術家，首先要考慮他的個人風格面貌。楊英風在風格定義上往往使人一再反思。他為很多建築物，包括大師的傑作和一般的商業建築製作景觀，經常不惜把構想完整的雕塑更改以配合實際環境需要和建築物的設計特色，而不把統一個人的創作風貌作為前提。要是一般的當代藝術家必定自覺是犧牲，可是楊英風從不作如是想。要了解這位複雜的藝術家須從他整個創作生命觀察。回顧他的歷程，不難整理出一脈風格的線索，而從他七十年代後的不銹鋼作品可了解其個人面貌的真相。雖然楊英風從來都不太強調個人的面貌，他所著眼的是超越時代的雕塑精粹。

最脫離個人雕塑語言的作品大概是楊英風的佛像。他認為六朝和盛唐是佛教造像的極致，也是他製佛像的藍本。談佛像時他指出古人造像從不注重突出作者，造像是崇佛和超越自我的行為，不在弘揚作者。他投身雕塑其實也抱著這種理念。他認為雕塑是生活空間整體的一環；建築與雕塑，界定了我們於生活空間的生態關係，也成為我們的文化個性的主要因素。楊英風對雕塑的態度是從整個文化環境考慮的，因著這個觀點他提出他的「生活景觀」的藝術論。

藝術家的生命就是為了頌讚生命，開拓生活的空間而努力的。生命與時代的轉逝和遷

替逼使藝術家面對替換不止的新主題和新語言，而楊英風的努力正是爲了生命和時代所奉
獻。他不會堅持一個執著的自我風貌，因爲他的藝術是爲這個時代服務的。他也樂於試驗
種種新的藝術課題和現代的材質，作爲對這個急速遷遞的世代的回響，而把自我的個性表
現屈居於文化趨勢的大力量之下。

奉獻與讚頌意味了崇高的理想和目標，這理想超越了渺小的自我。楊英風所奉獻的目
標是將中國文化裡的意象精粹提煉出來，以時代的面目詮以新意。他的創作精神是既不脫
離時代亦同時追求歷史潮流以外的永恆文化意象。

從這種了解再回顧楊英風的創作經歷，就可以了解他不惜泯沒個人風格來投合創作環
境需求的那種謙遜藝術工作精神。這是在當代藝術界裡罕見的品格。同時，也可了解楊英
風在一些傳統意象：如龍鳳、日月、陰陽等之中折騰不休的原因。這些受傳統界定的意
象，能啓發也會局限；楊英風的創作就在啓發和局限的雙重刺激下發揮了極致的作品，也
往往在局限之困惑下發揮了出人意表的突破。

楊英風藝術成就的標識大概應以晚近二十年的不銹鋼作品爲準的。於這系列中他的理
念和對立體藝術的觸覺最能發揮淋漓盡致。實體的無常性和視覺的變動不經，於不銹鋼那
流水似的鏡面裡能引起觀眾不盡的聯想。實體本身意象的永恆性，也在倒影的流動裡更顯
出其靜穆的尊嚴。從雕塑語言上看這些作品，也蘊藏了形體與平面的相對應關係：可以說
這些立體都是平面的組合；延繼的平面構成了立體的容積。平面是虛無的片面，沒有體
積，所以它們是有容積而沒有體重的造形。在燒焊的工序上，作者與材質的關係也是超脫
而理性的，沒有鑄銅那種融入材料內部體質的肉體參與的感覺。楊英風作品的飄逸和靈
動，意象的陰陽虛實，跟他採用的表達語言一氣呵成，成爲有機的藝術表現。

中國文化對文化人的要求一貫都以「人如其文」爲評斷尺度。文人的作品成就與其爲
人的風骨是不作二元分別考量的。這準則未必是對藝術家最公允的評度，可是，用在楊英
風身上卻很可以用以概括他的成就。楊英風其人其藝是兩合無間的。他是謙容虔誠的人，
而他的藝術也謙容虔誠；在時世的潮浪中他以奉獻讚頌的精神試圖爲這個年代塑造超越時
空的文化永恆意象。幻變與恆象總會保持一個對應的關係，不會休止，而楊英風的創作生
命也因此不斷在這種變逝遷移中推陳出新，作爲時代的詮注。

原載《楊英風'93個展──不銹鋼系列新作》頁6，1993.10，台北：楊英風美術館

楊英風'93個展
不銹鋼系列新作

文／楊英風美術館

一九九三年是楊英風在其創作歷程中，伏櫪繼起而向世界舞台躍騰的一年。九二年初，新光三越百貨文化館的大型個展，爲這一位台籍藝術宿耆開啓新一年繁忙的世界展覽表；一年餘來，楊英風在歐、美、亞的國際藝術舞台上，以其雄厚踏實的創作實力贏得一致讚譽，並將豐碩的成果帶回國內，在九三個展中完整呈現。

楊英風教授，一九二六年生於宜蘭，及長遷居北平，隨台籍前輩藝術家郭柏川及日籍教師寒川典美學習繪畫與雕塑。抗日時期曾赴日於東京藝大主修建築，返北平入輔大專攻藝術，回台後考入師大藝術系。時代的變異豐富了楊氏內在襟懷與宏觀的藝術視野。一九六五年他將不銹鋼這種最足以映現現代生活的材質，結合中國傳統美學，首度爲台灣雕塑界開拓一種新世紀的素材。隨後其與華裔建築大師貝聿銘合作的七〇年大阪萬國博覽會中國館，便以高達七米的〔鳳凰來儀〕驚懾了亞洲藝壇；一九七三年再應貝聿銘之邀，爲船業鉅子董浩雲出資興建的紐約華爾街東方海外大廈創製大型景觀雕塑〔東西門〕，成功地展現東方精神，輝映了三個中國人在美國首善之區的中國榮耀。爾後二、三十年間楊氏之不銹鋼作品更廣爲美、日、新、港、台灣各地所典藏。近年來更直指造化，將親近佛學、專研傳統生活智慧的達觀大智融鑄於景觀創作中，益使其作品日趨純簡，無所鑿痕而內蘊萬有。

楊英風九三個展——不銹鋼系列新作，集結了楊教授本年度受邀參加「美國邁阿密藝術博覽會」、「日本橫濱NICAF博覽會」及「法國巴黎FIAC國際現代藝術展」等國際藝術盛會的不銹鋼新作。包括了〔宇宙與生活〕、〔淳德若珩〕、〔大宇宙〕等鉅型景觀作品，它們精簡明潔的造型中所涵融的中國哲學智慧，正是這位勇於探索現代材質內在奧秘、並專注於環境造型與雕塑美學的巨擘藝術理念的呈顯。

（楊英風'93個展——不銹鋼系列／新光三越／82.10.1～10.12）

楊英風　淳德若珩　1993　不銹鋼

原載《雄獅美術》第272期，頁90，1993.10，台北：雄獅美術月刊社
另載《藝術家》第221期，頁534，1993.10，台北：藝術家雜誌社

回首一甲子

文／台灣省立美術館

　　一九九三年十月二日至十一月二十一日，台灣省立美術館舉辦「楊英風一甲子工作紀錄展」，計展出一百多件平面、立體作品，其中包括爲人罕知的人體速寫、《豐年雜誌》的插畫、漫畫等，都是首度對外公開展示，非常難得罕見。

　　該展還將楊英風作品依風格和年代歸類爲下述幾大類展出：

　　一、鄉土寫實系列：五〇年代台灣農村由傳統生產模式轉變爲經濟農業。楊英風長達十一年的《豐年雜誌》美編經驗，將農村勤勞儉樸、樂天知足的天性藉藝術形式刻劃出來。

　　二、人體肖像系列：塑出人體肌膚在運動中的張力及東方女子特有柔美含蓄的美。而英雄偉人的塑像，也傳達出英雄偉人濃厚使命感，呈現莊嚴深刻而實在的內在生命。

　　三、抽象寫意系列：承繼鄉土寫實作品簡化成半具象作品，並運用書法線條的靈動性，包含了拙趣、動感及寫實的探索。

　　四、山水景觀雕塑：楊英風至花蓮榮民工廠指導時，親至太魯閣體驗自然的大雕刻，並運用雲紋圖騰及斧劈氣勢創作出磅礡的山水景觀雕塑。

　　五、不銹鋼景觀雕塑：近二十年來，他精煉地運用不銹鋼，使鏡面霧面虛實反映、方圓互現的造型傳達出中國哲思的圓融練達、物我兩忘的內涵。

　　六、雷射景觀系列：他引進並發起成立「中華民國雷射科藝推廣協會」開創台灣美術史新頁。他以書法線條和爆發式抽象表現，把雷射光轉化成迴繞律動的光輝，並結合佛理「空觀」內涵，使成光明靈動形上世界。

楊英風　水火同源　1993　不銹鋼

　　七、佛像創作系列：魏晉至唐宋，佛教傳入中國後，成就了中國藝術史上最璀璨的菁華，他汲取並製作一系列佛像，也影響後來他抽象藝術空靈、昇華的表現。

　　八、建築、景觀規劃：楊英風在國際間規劃的案例，完整的將規劃圖、現場照片等呈現，可看出楊英風對生活環境的關照。

（楊英風一甲子工作紀錄展／台灣省立美術館／82.10.2～11.21）

原載《雄獅美術》第272期，頁101-102，1993.10，台北：雄獅美術月刊社

【相關報導】

1.〈楊英風展現全方位的空間藝術〉《台灣省立美術館館訊》第63期，頁2，1993.10.1，台中：台灣省立美術館

2. 劉桂蘭著〈楊英風一甲子工作紀錄　明起在省立美術館展出〉《自立晚報》1993.10.1，台北：自立晚報社

3. 金武鳳著〈楊英風‧回顧展〉《聯合晚報》1993.10.1，台北：聯合晚報社

4. 蘇孟娟著〈省美館楊英風一甲子工作紀錄展　作品分類分期完整呈現　大師今日下午將現場解說〉《自由時報》1993.10.2，台北：自由時報社

5. 周餘淑著〈楊英風辦個展　一甲子工作紀錄呈現在省立美術館〉《台灣日報》1993.10.2，台中：台灣日報社

6 〈公開蜚聲國際雕塑藝術品182件　楊英風一甲子工作紀錄展　今揭幕〉《中央日報》1993.10.2，台北：中央日報社

7.〈楊英風一甲子工作紀錄展　一八二件作品今起省美館展出〉《中國時報》1993.10.2，台北：中國時報社

8. 曾秀英著〈楊英風一甲子工作記錄展　省立美術館今展出　將由本人解說〉《台灣時報》1993.10.2，高雄：台灣時報社

9. 林睿俐著〈楊英風創作回顧展　明起在省美館展出〉《民生報》1993.10.2，台北：民生報社

10. 陳淑君著〈楊英風一甲子工作紀錄展　百八餘件版畫、速寫、油畫、雷射攝影、銅雕、不銹鋼景觀雕塑藝術精品，正於省美館展出中〉《台中晚報》1993.10.3，台中：台中晚報社

11. 林秋蓉著〈楊英風雕塑一甲子　省立美術館作品展〉《台灣公論報》1993.10.3，雲林：台灣公論報社

12. 陳政博著〈12系列作品分鄉土寫實、人體肖像、不銹鋼雕塑……　楊英風一甲子工作紀錄展　獲熱烈好評〉《中央日報》1993.10.3，台北：中央日報社

13. 陳政博著〈將中國傳統文化思想融入西方美學中　楊英風藝術造詣高　揚名國際受重視〉《中央日報》1993.10.3，台北：中央日報社

14. 王文著〈如山雄渾　似海澎湃　國寶級雕塑大師楊英風　一甲子多才多藝的展現〉《台灣日報》1993.10.3，台中：台灣日報社

楊英風回首一甲子

文／徐子文

　　去年應新光三越的熱情邀約，楊英風首次在國內以大規模個展形式貫穿他數十年創作演變歷程。在潛心創作一年後，今年十月再度以雄厚實力在台灣省立美術館、新光三越及法國巴黎分別舉行其一甲子工作紀錄展、'93個展及新作品發表。這些展覽將分別展現楊英風創作生涯中歷經演變、嘗試不同藝術媒材的風格，其中還包含了數件載譽海外，而國內觀眾尚無緣見一面的鉅型製作。

　　楊英風的創作年代跨越將近一甲子，其中風格歷經數變，他自述其原因，在他求學的每個階段，剛巧都碰上了時代轉接的節骨眼，時、空的變遷，讓他有機會見識、接觸特殊的人、事、物，目睹了時代戰爭、東西文化的衝擊，也親見先進科技的發明及多樣媒材廣泛應用的可行性，感受了諸多變化與刺激，因而學習過程充滿不斷地探新冒進和養成逼迫性的適應力，也訓練了作為一個藝術工作者的彈性和耐力，對事情產生前瞻性的觀念，不斷嘗試新材料和新技術以產生多元化的作品，詳實地記錄了時間、空間的變化與個人思想、學習、工作的歷程。

　　出生在宜蘭，從小就喜歡接近大自然，常在小橋、流水、山川、田野之間遊玩，深受自然陶冶。中學期間在北京讀書，故都居民儒雅淳厚的生活境界、中國文化的博大精深，奠定了他認識、喜愛中國文化的基礎。但對他影響最大，從此與中國博深的生活美學結下不解之緣的卻是在東京美術學校（今國立東京藝術大學）建築系就讀，受系上吉田五十八和朝倉文夫兩位老師的啟發，開始對魏晉到大唐時代中國人融會自然、結合環境的優越成

創作年代跨越近一甲子的楊英風。

就有具體的認識，也體會到中國的哲學、藝術及生活美學，在空間的運用上十分獨特。中國美學是爲了提昇生活，追求整體環境和人文的完整融合，非單獨的自我表現，所以楊英風將之所學運用在環境、雕塑美學的整合研究上，以便能將雕塑融入生活空間作一更圓融地表達。

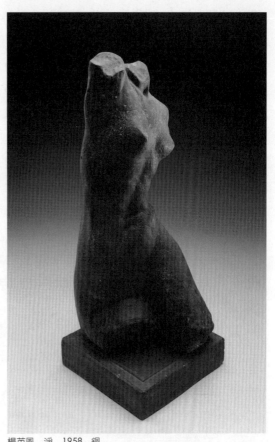

楊英風　淨　1958　銅

後因戰爭、或因工作往來國內外各地，在豐年雜誌十一年的美術編輯任期，楊英風上山下海將台灣農村轉型的過程以版畫和鄉土寫實的銅雕作品記錄下來。多年花蓮太魯閣山水名跡的探索，親臨其境感受到台灣山勢之磅礴、聳地擎天的自然巨擘，將這源於自然生機的感動，以斧劈寫意的銅雕作品表達中國「天人合一」的生命哲思。而義大利、日本、新加坡、沙烏地阿拉伯、紐約、黎巴嫩等地的遊學和工作經驗，使他有機會比較中西文化特質的差異。這期間的深入研究使他得到一個啓示：文化不是人類自己能創造的，而是從環境衍生來的。東西文化的差距，是由不同的地理環境，歷史背景所產生的結果。同時，更加肯定了中國文化的偉大與價值，並強化了他要從事景觀雕塑的信念。

十月二日至十月二十一日，台灣省立美術館邀請楊英風舉行「楊英風一甲子工作紀錄展」，完整地呈現楊英風豐富的創作生涯，並可清楚地看出他融合東西美學觀，堅持發揚中國美學之特質。該展除展示楊英風豐富的成長資料，並依作品風格及創作年代約規劃展出下述幾大類：

一、鄉土寫實系列：五〇年代台灣農村在農復會推動下，由傳統生產模式轉變爲經濟農業。當時楊英風任職豐年雜誌美編，長達十一年的工作經歷，且實際觀察體驗，他將台

灣農村特有勤勞檢樸、樂天知足的本性藉藝術形式刻劃出來，充分傳達了當時繁榮蓬勃景象。

　　二、人體肖像系列：以台灣第一位職業模特兒林絲緞為題材的人體系列，塑出人體肌膚在運動中的張力，及東方女子特有柔美含蓄的美。其餘如台南延平郡王祠的鄭成功像、胡適公園的〔胡適〕、台北新公園〔陳納德將軍〕、藝術家李石樵頭像〔磊〕等，都塑出英雄偉人濃厚使命感，呈現莊嚴、深刻、實在的生命力。

　　三、抽象寫意系列：六○年代藝壇瀰漫另創新局的風氣，年輕藝術家標榜：自由表現、找回東方精神。楊英風為五月畫會大將之一，他承繼鄉土寫實作品簡化成半具象作品，並運用書法線條的靈動性。這系列作品包含了鄉土的拙趣、印象派的動感及寫實主義的探索精神。

　　四、山水景觀雕塑：從羅馬留學歸國後，楊英風至花蓮榮民工廠指導，並至太魯閣親身體驗自然的大雕刻，他適度運用雲紋圖騰及大斧劈的氣勢，充分傳達中國「天人合一」與厚生的生態觀念。

　　五、不銹鋼景觀雕塑：一九七○年日本大阪萬國博覽會中國館前製作〔鳳凰來儀〕，一九七三年美國紐約華爾街東方海外大廈之〔東西門〕開啓他在國際間不銹鋼系列作品的

楊英風　和風　1993　不銹鋼

楊英風　陳納德將軍像　1960　銅

創作；不銹鋼，也成爲他近二十年主要表現材質。他精煉純熟地運用不銹鋼，並使鏡面、霧面的虛實反映、方圓互現的造型，傳達出中國哲思的圓融練達、物我兩忘的內涵。

六、雷射景觀系列：在日本觀賞過雷射藝術後，他積極引進並發起成立「中華民國雷射科藝推廣協會」，開創美術史新頁。他以書法線條和爆發式抽象表現，把雷射光轉化成迴繞的、律動的光舞，並結合有形、無形哲思和「空觀」佛理內涵，使之成光明靈動的形上世界。

七、佛像創作系列：楊英風從佛像創作中領略中國藝術最璀璨的菁華，並延展成後來抽象空靈、昇華的形上表現。

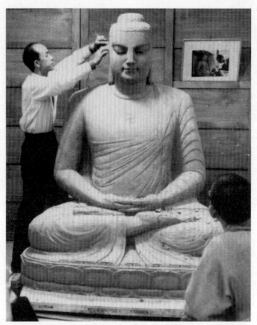

1961年楊英風製作碧潭法濟寺〔釋迦牟尼佛坐像〕的情形。

八、建築、景觀規劃：楊英風在國際間規劃的案例，完整將規劃圖、現場照片等呈現。

自從楊英風選擇運用不銹鋼爲表現材質，他別具意表的領會不銹鋼如宋瓷般溫潤豐美的特性，這使他穿透其冰冷物化的材質表象，直探不銹鋼鏡面曲射的特質，並以文化意味的抽象形式，融入中國藝術美學虛實相生、陰陽相涵的形上思維，以此爲出發點，以生態美學爲指導的景觀雕塑觀念，奠立他在台灣雕塑界的指導地位。

原載《藝術家》第221期，頁450-453，1993.10，台北：藝術家雜誌社

台灣藝術家首度現身FIAC
楊英風作品參展巴黎國際當代藝術博覽會
文／廖宜國

巴黎一向具有歐洲藝術活動重要樞紐的地位，而FIAC這個今年已經二十歲的國際當代藝術博覽會，也在二十年來法國政府及民間畫廊的合力推動下，成為歐、美各國的當代藝術畫廊在歐洲活動的主要展覽會。

參展畫廊須先經評審

由於FIAC所展出的風格路線明確，針對以經營當代藝術品、具創作及實驗特質的畫廊為主，而且每年設定一主題國家，邀請當地代表性的畫廊，作深入的介紹及研究，使得FIAC的展覽表現出其包容及國際觀。對於申請參展的畫廊，FIAC委員會則採取評審制，使其不至流於市集式的博覽會。

FIAC（Foire International Art Contemporain）每年固定在香榭麗舍大道旁的大皇宮（Grand-Palais）展出，今年展出時間為十月九至十七日，參加畫廊有：法國八十五家、美國十五家、德國十七家、義大利十五家、比利時七家、瑞士五家、英國四家、西班牙四家、丹麥四家、奧地利、瑞典、委內瑞拉各一家。亞洲部份韓國是FIAC的常客，今年二家參加：台灣則是第一次參加，由楊英風美術館以欣梅畫廊（May Gallery）參展，展出楊英風先生的雕塑作品。FIAC'93展共計十三個國家，一六二家畫廊參加。

民間畫廊積極走向國際，政府應予協助

今年台灣七家畫廊，以台灣館的方式參加香港的博覽會，便是一種很好的參展型態。在國際藝術的展覽會上，能以主題性的組合方式是較具有影響力的；尤其今天是以台灣的名義參展，政府文建會、外交部都應該給予實際上的支援及扮演某種程度的主動引導。如今年的香港藝術博覽會，法國是所有參展國中參加畫廊最多的國家，計二十七家畫廊；而本次法國畫廊的參展在資金及宣傳上，法國文化部都給予相當大的支持。

國際藝術展覽是提供畫廊參考別人的經營方式，互相交流的場所。對藝術家而言，則可有更多的機會接觸國外藝術運動的狀況及瞭解其研究創作方式、自我反省本身的定位及差異性課題。以韓國為例，韓國畫廊在FIAC及巴黎的活動相當多，由於其國內政府及民間企業的大力贊助，韓國的藝術家在巴黎經常有作品的展覽發表，也使得國際上對於韓國的文化藝術有較多的認識。在認同方面也因為長時間的接觸及媒體的報導，亦造成一些正面的推動助力。

楊英風美術館以「欣梅畫廊」名義參展，展出楊英風的雕塑作品。圖為展出情形。

民間與政府應合力進軍國際藝壇

　　巴黎的FIAC當代藝術博覽會，是非常值得參與的一項國際性展覽會，因主辦單位的嚴格評審使其雖有商業交易，卻在當代藝術的推動上，佔有某種程度的功能。台灣目前的許多畫廊都具有相當的潛力參加FIAC博覽會，也有部份從事前衛藝術的畫廊，因為經紀藝術家仍不具市場性，而可能在資金上無法負擔參加國際展覽的費用，而造成年輕藝術家失去了參與交流的機會，這實在應該是民間與文建會可以一起合力解決的缺憾。而政府也需要在執行魄力上，對文化藝術的推動做到實際參與的角色。

原載《典藏雜誌》第13期，頁212-213，1993.10，台北：典藏雜誌社

以精鋼鑄造生活的哲學
楊英風新作愈趨人性化

文／鄭乃銘

　　創作年代跨越近一甲子的雕塑家楊英風，這個月大概是最忙碌的藝術家！十月一日在台北新光三越百貨文化館推出「楊英風九三年個展——不銹鋼系列新作」，二日在台灣省立美術館舉行「楊英風一甲子工作回顧展」，九日則參加第二十屆法國巴黎FIAC國際現代藝術展。而如果以國內部份來講，兩者規模皆不容小覷，且適巧是北中兩地相繼起跑，因此以「楊英風月」來形容十月恐怕一點也不爲過。

　　楊英風在長長的創作歷程中，也嘗試過數十種媒材，但似乎不銹鋼才是他個人最鍾愛的材質。而實際上，楊英風也的確從不銹鋼媒材裡，找到他個人藝術的傳奇語言。

　　中國人文傳統與生活智慧，可說是楊英風藝術創作的精神核心。而這份自持在古時候又大都表現於生活環境的檢視上，其中又以在景觀庭園暨居家佈置方面最見端倪。大抵來說，這份自持以傳達宇宙人與物和諧生命觀爲主，但卻又不願陳述得過於赤裸；喜歡透過較內斂、迂迴方式來表現。因此，不銹鋼材質固然外表明亮光鮮，但表相所展現的虛實張力，則能充分曲折出傳統人文的溫厚生活智慧，更且能在「鏡花水月」中體察人世間的虛妄與踏實。

　　楊英風的不銹鋼雕塑，一方面擷取不銹鋼鏡面材質的長處，來傳遞一份宇宙生化運行的宏觀視野。另一方面則也經由不銹鋼冰冷素材來提醒觀者：一份屬於中國文人萬事無常但人心須抱平常的心態。這種動與靜的兩極情感互答，正也證驗出楊英風追求圓融自然生命哲學的心念。

楊英風　家貓　1993　不銹鋼

原載《自由時報》1993.10.1，台北：自由時報社

楊英風新作順產
亞洲歐洲分頭展出

文／賴素鈴

乘著十月光華，資深雕塑家楊英風推出一系列密集的展覽活動，分頭於台北、台中、巴黎展開，行程忙碌而緊湊，楊英風卻有越忙越精力充沛的感覺。

十月二日起，台中省立美術館將舉辦「楊英風一甲子工作紀錄展」，涵蓋許多時期，包括五○年代鄉土寫實系列、人體與肖像作品，抽象寫意的階段，以及山水、不銹鋼景觀雕塑、雷射景觀系列，並有版畫、建築景觀規畫等作品。

由龍鳳系列發展到宇宙生命觀的概念，楊英風今年新作卻出人意表地出現貓、鷹等從未出現的題材，十月一日起台北新光三越百貨文化館，將展出楊英風新作，包括去年在日本筑波霞浦國際高爾夫球場製作〔茁生〕等一系列景觀大雕塑，及最近創作的〔和風〕、〔輝耀〕

〔和風〕於新光三越展出的情形。

等作品，重六百公斤的〔和風〕，二十名壯漢扛上九樓，仍損兵折將。

楊英風除三十餘年前在國內舉辦個展，直到去年在新光三越百貨開幕展才第二次於國內舉辦大型個展。近半年在日本廣島山中覓得理想製作工廠，作品誕生更爲順利，而能應付越形緊密的展覽；這批在日本製作的新作，部份在新光三越的新作展中呈現，部份則將於巴黎十月九日起開幕的法國FIAC國際現代藝術展中展出，這是楊英風首次應邀參與這項在歐洲頗具份量的博覽會。

原載《民生報》1993.10.1，台北：民生報社

【相關報導】
1. 莊伶著〈楊英風　回首藝壇一甲子　本月起在台北、台中、巴黎展出百餘件難得一見的作品〉《台灣日報》1993.10.1，台中：台灣日報社
2. 陳長華著〈冰冷材質　人性調理　楊英風雕塑系列大展揭序幕〉《聯合報》1993.10.2，台北：聯合報社
3. 徐海玲著〈楊英風連辦三項個展〉《中國時報周刊》第93期，1993.10.10-16，台北：中國時報文化事業股份有限公司
4. 〈回首一甲子　楊英風十月在台北、台中、法國巴黎三地分別展出〉《聯合文學》第10卷第1期，頁52-53，1993.11，台北：聯合文學出版社有限公司
5. 馬謙如著〈楊英風'93三展〉《輔友》第33期，頁27，1993.12，台北：輔仁大學

走出傳統・鳳凰來儀
——楊英風如何追尋中國新美學

文／楊明

楊英風說：「景觀雕塑的精神是運用智慧增減調和我們的環境與生活，進而是藝術與生活環境相應相融。」

楊英風說：「長久以來，我始終以中華民族孕育五千年的文化寶藏爲創作本源，魏晉時期自然、樸實、圓融、健康的生活美學一直是我景觀雕塑的精神核心。中國的造型藝術都是爲了提昇生活，由此產生了文學、美術、戲劇，詩歌等。雕塑是透過技巧與素材調和增減，傳達意念與智慧。景觀雕塑的精神是運用智慧增減調和我們的環境與生活，進而使藝術與生活環境相應相融。」

楊英風先生。

在日本首次接觸到魏晉時代的美學觀

一九二六年出生在台灣宜蘭的楊英風，年少時便隨父母到了北京，楊英風的父親原名楊朝木，由於受到日本統治下長期的壓迫，因此特別思慕中華文化，婚後不久，便離開台灣來到北平，並且改名爲楊朝華，可是出生在日據時代的宜蘭的楊英風並不會說北京話，因此到了北平之後，他唸的是日本僑校，一邊讀書，一邊也學習中文，學校裡有一位美術老師畢業於日本東京美術學校，原本便熱愛藝術的楊英風受了他的影響，他一心想去日本投考日本東京美術學校，並且希望雕塑以爲第一志願，後來經過父母的告誡，擔心雕塑系畢業後無以爲生，楊英風才改唸建築系。

楊英風說：「美術學校的建築系和一般工學院的建築系一定會有一些不同的地方，建築和每一個人的生活都有關係，屬於一種生活美學，在台灣，各大學建築系都偏重西方建築的美學觀，中國建築的美學觀反而在日本得以保存，我還記得初次在日本東京美術學校接觸到中國的美學觀時，連我自己也嚇了一跳，原來中國人的美學觀這麼偉大、這麼吸引人。」

在日本，楊英風首次接觸到魏晉時代的美學觀，不但深深爲之眩惑，也對他的創作產生了十分久遠的影響。不過，由於戰亂，楊英風並沒有完成東京美術學院的學業，他在北

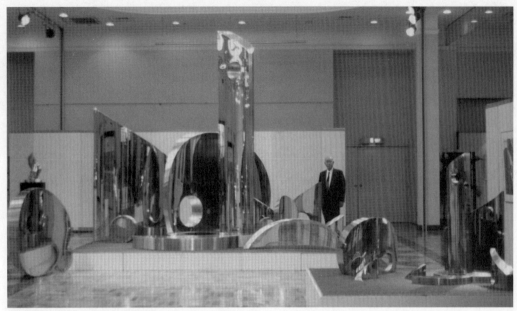

楊英風攝於台北新光三越'93個展展場。

平的父母擔心東京的局勢，催促他回北平，十分幸運地，他在東京大轟炸之前回到了北平，就讀輔仁大學美術系，民國三十六年，二十歲的楊英風在父母的安排之下回台灣相親，沒想到這親一相，大陸的情勢便整個亂了，親是相成了，大陸卻回不去了。

一直對中國文化相當有信心

　　在戰亂中成長，楊英風光是大學就讀了日本東京美術學校、北平輔仁大學、台灣師範大學、義大利羅馬藝術學院，學校唸了四所，而且都不在一處，但是他卻一張文憑也沒拿到。一九五一年，受到了藍蔭鼎的邀請，楊英風到豐年雜誌擔任美術編輯，這一個工作楊英風做了十一年，在這十一年當中，正好是台灣農業社會的轉型期，從傳統的耕作方式轉為機械耕作，楊英風親身與農民接觸，深入農村生活，在那十一年當中，豐年雜誌所刊載的每一幅插畫都是楊英風畫的，楊英風說：「我不僅記錄下了那個年代農民的生活，而且對台灣農村的地理景觀相當熟悉，很多台灣本土畫家所畫的畫多是風景或靜物，可是我在畫裡反映了當時的生活及其轉變。」

　　一九六〇年，楊英風在歷史博物館舉行「楊英風雕塑版畫展」，這是他首次個展。楊英風說：「我一直對中國的文化相當有信心，而對西方文化則有很多質疑，這種說法現在提出並不覺得奇怪，可是民國四十幾年的時侯，除了國畫家，整個藝術環境幾乎都受到西方思潮的影響，研究中國美學的人很少。我記得故宮剛遷到台灣時在霧峰，那時侯我就常去南港中研院和故宮研究傳統文物，並且將之融匯在我的作品裡。」

　　美學觀來自傳統中國，不過楊英風絕不故步自封，對於新的技巧、新的工具、新的材料，他都非常有興趣嘗試，因此他努力發揚魏晉美學觀，可是選擇的材料是極現代化的鏡

面不銹鋼。楊英風說：「我的一生，在求學各個階段，都剛巧碰上時代轉接的節骨眼，時間及空間的變遷讓我有機會見識、接觸許多特殊的人、事、物，感受諸多變化與刺激，因而學習的過程是充滿著不斷的探新冒進和養成逼迫性的適應力。」

今年秋天同時有三項展覽

今年秋天，楊英風同時有三項展覽，一項是「楊英風一甲子工作紀錄展」十月二日起在省美館展出，展至十一月二十一日止，一項是楊英風'93個展，十月一日起在新光三越百貨公司9F文化館展出，展期至十月十二日止，另一項則是楊英風將參加十月九日起在巴黎舉行的國際當代藝術博覽會，展至十月十七日起。巴黎國際當代藝術博覽會縮寫為FIAC，每年固定在香榭麗舍大道旁的大皇宮展出，今年為二十周年的大展，參加的畫廊計有法國八十五家，美國十五家，德國十七家，義大利十五家，比利時七家，瑞士十五家，英國四家，西班牙四家，丹麥四家，奧地利、瑞典、委內瑞拉各一家，台灣今年是第一次參展，楊英風說：「歐洲人現在對他們的文化十分質疑，我覺得中國文化也許可以給他們一些希望。」

在省美館展出的「楊英風一甲子工作紀錄展」中則呈現出他創作生涯中各個面貌，這一項展覽分成七個系列，分別是：一、鄉土寫實系列——楊英風以任職農復會十一年的工作經驗，落實到創作上，反映出五○年代台灣的農村生活；二、人體肖像系列——展出許多一般人耳熟能詳的肖像，如台南延平郡王祠的鄭成功像、胡適公園的胡適，台北新公園的陳納德將軍、李石樵頭像等；三、抽象寫意系列——六○年代，楊英風亦為五月畫會的一員，他承繼鄉土寫實的風格，簡化成半具

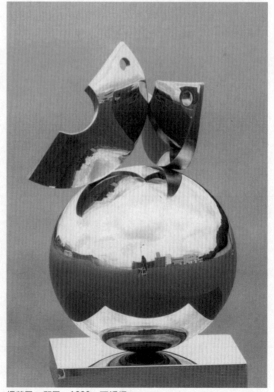

楊英風　和風　1993　不銹鋼

象的作品；四、山水景觀雕塑——在這一個系列中，楊英風傳達出天人合一的生態觀念，他受到花蓮太魯閣自然景觀雕刻的影響，並且在作品中適度的運用雲紋圖騰，和不完整的雕刻手法；五、不銹鋼景觀雕塑——一九七○年日本大阪萬國博覽會中國館設計者貝聿銘邀請楊英風設計〔鳳凰來儀〕，開始了不銹鋼系列的作品，近二十年來，

楊英風　野貓　1993　不銹鋼

這已成為他主要的表現材質；六、雷射景觀系列——在日本觀賞過雷射藝術後，楊英風以書法線條及爆發式抽象表現，將雷射光打成律動的光舞；七、佛像創作系列——楊英風十分喜愛北魏時佛像的簡勁剛直，認為純樸的特色可以喚起人類物質生活中對精神層面無止盡的探索。

今年六十七歲的楊英風，目睹台灣四十年來的轉變，雖然十分可惜的，他少年時代在北京、東京的作品，由於戰亂沒能保存下來，不過，在省美館的這一次展覽中，也可以看出楊英風創作生涯的歷程。

原載《文心藝坊》第98期，頁12-13，1993.10.2-8，台北：文心藝坊週刊

前衛性的中國美學復興
——訪景觀雕塑大師楊英風

文／戚久

他的景雕原是給人類的「藝諫」

　　六十八歲的楊英風，像一顆衛星，從台北「發射」升空，環繞九三年的地球村圓融圓轉：應邀在美國邁阿密博覽會參展；應邀在日本橫濱「NICAF」國際現代藝術博覽會參展；由中國台北漢雅軒、新光三越百貨公司及楊英風美術館主辦「楊英風93個展」；近日，應特別邀請，正參加巴黎大皇宮裡舉行的法國當代國際藝術博覽會（FIAC）二十週年慶典大展。這顆天馬行空的「藝術衛星」向人類發射他的「藝諫」——楊英風在接受我的專訪時詮釋他的作品：「藝術不應該是當代一些前衛藝術家說的只是無限膨脹或變態的藝術家的『自我』的寫照，在中國的美學裡，藝術從來是大宇宙（天）和小宇宙（人）之間的信使和天使，使天人交通，讓人能順物之情，應天之時，達天人合一和心物合一之境。尤其是當今以科技殖民自然而自稱為王的人類，我不得不托我的景雕信使送去『藝諫』，諫勸人們快與大宇宙結圓結緣！圓是我們中國人的自由活潑的生態美學；緣是我們東方人把宇宙當作整體的哲學，《中阿含經》第四十七日：『此有則彼有，比無則彼無，此生則彼生，此滅則彼滅』。我將不銹鋼做成繩形轉圓，分合中以緣結圓，再透過鋼的鏡

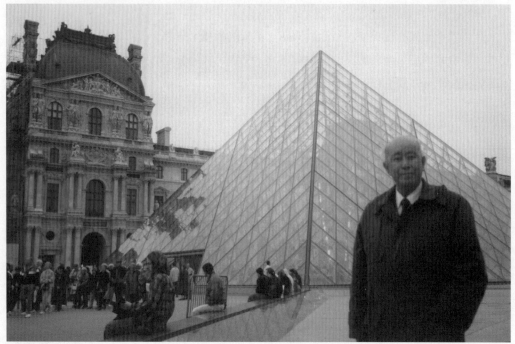

楊英風攝於羅浮宮前。

1993年楊英風應邀參展法國當代藝術國際博覽會，圖為展場一隅。

面互相輝映，展現出吉祥、共美、豐伴和樂融融。」

好一個「藝諫」！

看他的「自然抽象」風格的不銹鋼作品，再看他給作品的命名，如〔天地星緣〕、〔地球村〕、〔銀河之旅〕、〔歡迎訪問的太陽〕、〔大宇宙〕、〔鳳凌霄漢〕、〔鳳凰來儀〕、〔太極〕、〔東西門〕、〔大千門〕等等，再加上他的極有中國哲理及漢語文彩的文字註釋，確實感到是不銹鋼造型的藝術天使送來了警世之諫！

穿越三個藝術空間後的頓悟

楊英風教授說他的人生幸運地穿越過三個人文空間而確定了他的藝術軌跡。「第一個是童年時代從井底般的台灣宜蘭到了濃縮著中國的古遠和博大的北平。我覺得空間清朗、偉大極了。我那時就學西洋的寫實繪畫及雕塑，沒想到我的街鄰看了，沒有人讚賞我畫得很像，而是說「畫得死像死像是俗不可耐」！那時，我的藝術脊柱上就刻上了中國美學的信條：神似貴於形似。接著我東渡日本，考上東京美術學校（現東京藝大）建築系，到達了第二個空間。這東京同北京比，真是個小孩手中的小玻璃球。但是，該系的吉田五十八教授卻通過他的授課，把我領到了古中國的魏晉南北朝的藝術靈性之地。那是中國繪畫和雕塑開先河的時代。社會動亂，帶來鮮卑、氐、羌、俚、匈奴、羯蠻還有天竺與漢文化的大交合，性靈開放，藝文自由，因而名家輩出，大畫家顧愷之、陸探微、張僧繇，首先創立草書的大書法家王羲之，寫《文心雕龍》的大藝評家劉勰，寫出第一部畫論專著《畫品》的謝赫。大雕塑家戴逵、戴顒父子等等，都出在這個時期。中國雕塑史上的輝煌巨製，如敦煌千佛洞、麥積山石窟、雲崗石窟、龍門二十品，也成於此際。我在這個空間裡頓悟到中國美學是一部生態美學，凡藝術都在表現人、自然、社會在形而上與形而下兩極間的中和吉祥。第三個空間是去羅馬義大利羅馬藝術學院雕塑系深造三年，在那裡沉潛到西方文明的源頭。從古希臘的神話和雕塑藝術始，西方人的美學是我對天對物的征服，所謂『人的本質力量的對象化即美』。固然，西方美學創造了一個超神話的現代科技文明，但是正如他們的思想家斯賓格勒所描繪的，這種物我對峙導致了西方文明的沒落、西方現代藝術

的衰竭。」

　　楊英風在學貫中西的三個空間裡穿越後頓悟：人的生存本體是生態性的，那麼，作為展現人性的藝術，其美學，當然不該是破壞生態的物我抗爭的美學，而應是中國古老的天人合一的生態美學。

　　於是，他在中西古今座標中開始尋覓復興生態美學的自己的定位。

古今同熔再鑄

　　楊英風教授說：「早在一九五九年，我以一個銅塑〔哲人〕參加第一屆巴黎國際青年雕塑展。我將中國殷商紋飾的審美意識及魏晉南北朝佛像特徵融入造型中，雕像上有兩個靈性之眼，一主內觀，一主外觀，有著天與人的廣袤視野。我沒料到，這個作品獲得很大成功。當時法國著名美術雜誌《美術研究》，過獎地稱「楊氏為指導世界未來雕塑的大師之一」。我從中感悟，中西之人都是人，人同此心，心同此理：在生態異化中的現代人，共同渴求當今的生態美學。」

　　從此，他應用水、墨、泥、木、石、銅及現代的不銹鋼等材質做出一大批用前衛的表達方式，感性地復興中國古老的生態美學的作品，使他聲譽鵲起，桂冠層疊：榮獲義大利奧林匹克繪畫金質獎及雕塑銀質獎，榮獲中華民國第四屆十大青年「金手獎」，榮獲第三屆世界和平文化藝術大獎。他之所以能在中西都獲大獎，因為他區別於當今兩類中國藝術家：一類是唯以西方藝術為樣板，自己的作品只是「西方中心主義」的來樣加工，可以以「進口貨」而在中

楊英風與友人攝於法國FIAC展場內。

國抬高價碼，但是西方中心的「老闆」只把你當作「買辦」；第二類是吃遺產的寄生藝術家，以完全複製中國古人孤芳自賞，靠精神暴力造出的自大而貶抑西方一切，自詡爲中國的「文藝復興者」，世人都笑你是「能亂眞的古贋品複製家」。楊英風走了一條獨特的復興之路。他以中國形式美學的神形兼備、神似貴於形似神之論去同化當代前衛的抽象藝術，讓抽象回歸到神似上去。因此，看他的立在北京亞運村的〔鳳凌霄漢〕等，不是康定斯基原創的抽象，而是中國大寫意式的神形兼備的抽象。接著，他給作品以具像的名，如〔鳳凰來儀〕、〔東西門〕等，還加有哲理散文文化的題注，使得作品無論是形而上的內蘊和形而下的外顯，都圓融在中國的生態美學之中。

正因爲這種前衛性的中國美學復興，才吸引了當代建築大師貝聿銘兩度與楊英風合作，才被藝評家譽爲中國當代景觀雕塑的「一代宗師」。

他喜歡用不銹鋼材質，他說因爲不銹鋼既有自己獨特的剛柔相濟的中國之道，還有天與我互相輝映的鏡面共相哲學，所以可期許做出不銹（朽）的景雕來！

原載《歐洲日報》1993.10.15，法國

當代藝術國際博覽會二十週年
楊英風十七件不銹鋼作品參展

　　【巴黎訊】國際著名的景觀雕塑家楊英風教授，應邀參加巴黎「當代藝術國際博覽會」（FIAC）二十周年慶典展，從台北攜來十七件不銹鋼系列名作，來到巴黎參展。

　　八日晚，香榭麗舍大道上有宏大玻璃頂的大皇宮燈火輝煌，舉行FIAC二十周年慶盛典的酒會並預展本屆博覽會的展品。楊英風教授和他的助手——愛女楊美惠出席了酒會。楊英風的十七件作品在二樓迴廊二十四室展出。

　　楊英風的白然抽象不銹鋼作品受到萬千魚貫的觀眾的特別青睞。

　　楊英風在三十四年前（1959年）以銅塑〔哲人〕參加巴黎國際青年雕塑展獲佳作獎。

　　這次來巴黎展出的是他近年來以雷射技術用於不銹鋼景觀雕塑的代表作的集錦。

　　展出時間：十月九月至十七日

　　地點：Grand Palais F-24室

　　地鐵：Elysées-Clémenceau

<div align="right">原載《歐洲日報》1993.10.15，法國</div>

楊英風巴黎展藝
陳列位置不理想
反應佳卻成交慢

文／聶崇章

第二十屆「國際現代藝術展」（FIAC），九日起在巴黎「大皇宮博物館」揭幕，這次共有一百六十八家藝廊參展，而代表中華民國台灣參展的，則係展出楊英風不銹鋼雕塑作品的漢雅軒畫廊。FIAC係於一九七四年創辦，如今已成為全球最知名的「現代藝術」的畫廊

楊英風作品於巴黎FIAC展覽的情形。

博覽會，法國前後兩位總統季斯卡與密特朗，均曾為該展覽主持過揭幕典禮。如果單以成交金額為計算標準，一九八九年乃是最高峰，而高達四億法郎。一九九〇年迄今，歐洲開始陷於經濟不景氣。也因此，楊英風在展覽現場表示，今年年初在美國邁阿密展覽時，情況都比巴黎好。楊英風並強調，今年乃是他第一次參加巴黎的FIAC展覽，人生地不熟，他的攤位又被安排在第二層的樓上。也因此，雖然法國的文化水準高，對他的作品反應也很好，但是成交卻較慢。

今年的FIAC展覽，除了法國本身的八十九家藝廊外，並有來自其它十五個國家的七十九家藝廊。遠東國家中，只有韓國兩家及台灣一家參展。

楊英風曾於七〇年代，與名建築師貝聿銘合作，在日本大阪萬國博覽會的中國館，創作了當時大會場最受矚目的景觀不銹鋼雕塑〔鳳凰來儀〕[註]。據楊英風的說法，他的作品造形精神無不中國，在精神上承襲魏晉的簡拙，而講究健康、自然、樸實與單純；在造形上則突顯陰陽與虛實、方圓與凹凸，更注重與環境的合一。

楊英風對他的作品極有信心，他說明年還會參加巴黎的此項大展，而且要爭取在第一樓的會場中心擺示他的作品。

原載《中國時報》1993.10.15，台北：中國時報社

【註】編按：大阪萬博會中國館前的〔鳳凰來儀〕原預計用不銹鋼製作，後因時間關係，材質逐改為鋼鐵，但其模型仍是以不銹鋼製作完成。

當代藝術國際博覽會
楊英風首次應邀參展
不銹鋼雕塑展現時代風貌

文／施文英

　　藝壇人士矚目的「當代藝術國際博覽會」（FIAC），自十月九日至十七日，在巴黎大王宮舉行。這一國際藝術盛會在十月八日慶祝成立廿週年。國際知名的雕塑大師楊英風，首次在此藝術的風雲際會中展出其傑作，十七件不銹鋼雕塑，虛實互應，動靜相生，單純瑩亮，現代感十足，展現出時代的新風貌。

　　為了這次展覽，楊英風教授特別從百忙中撥冗自台北趕來參加。台灣十月份正有兩項他的個展同時分別舉行。一在台北新光三越公司的新作品展為九三年楊英風個展，五十多件新作，為不銹鋼系列，今年年初即已敲定日期，另一展覽為台中省立美術館的回顧展，「楊英風一甲子工作紀錄展，展出六十年來作品兩百八十件，各種素材均有，兩年前即開始籌劃。楊英風教授原本事情忙，分不開身到巴黎，「當代藝術國際博覽會」主辦單位再三邀約，並特地更換了一個更廣闊的展覽場地，盛情難卻之下，楊教授顧不得忙上加忙，

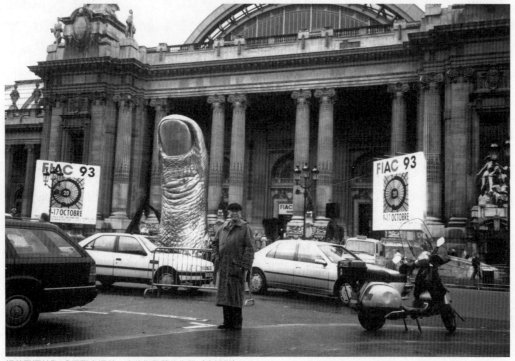

楊英風攝於FIAC展覽會場前，身後為凱薩的作品〔大拇指〕。

只有橫渡萬里而來了。

「當代藝術國際博覽會」自一九八七年起，每一年都邀請一個國家參展，博覽會負責人今年初即開始邀約楊英風教授參展，楊教授獨特的不銹鋼雕塑引起廣泛的注目，大王宮門前原本要放置楊教授作品，卻僅因一票之差，協會最終決定由凱撒的〔大拇指〕奪得地利。

博覽會開幕當日，盛況空前，藝壇名流，畫商雲集，約有一百六十家藝廊參展，估計本年的觀眾約有十五萬之眾。楊英風教授的展覽場地更擠滿了慕名而來的參觀者，駐法國代表處呂慶龍顧問伉儷、黃景星組長及法國市政府文化部門負責人等均蒞臨會場，楊教授的女公子楊美惠小姐，亦為楊英風美術館副館長，在場中介紹楊教授之作品，她以為不銹鋼塑造性有限，造型走向抽象、簡化。線條卻以拋物線表現，譬如作品〔輝耀〕，兩端及兩邊不對稱，不銹鋼的製作，要求絕對性，造型卻又要自由，因此必須在絕對的機準中求變化，以這種材質雕塑，能達到機能性的自由發展非常不易。

楊教授的作品中甚多以龍鳳的形象來表達，龍鳳為祥瑞之兆，又是動與力的結合，作品中常將龍鳳化繁為簡，取其神髓，寓時代精神於民族傳統之中。場中展出的「龍」，據楊美惠的解釋，像一紙帶的轉折，平行的兩條帶捲起時，沒有一個地方雷同，龍的身軀透型中只留一個圓洞代表眼睛，抽象簡化的龍，靈動韻律，又冷靜澄明，形和影，虛與實，互應相對之中，表達了力與美，傳統與現代融合無間。

原載《巴黎龍報》頁10，1993.10.15-21，法國

《楊英風一甲子工作記錄展》序

文／劉欓河

　　楊英風先生是國內探討景觀藝術的泰斗，楊先生的雕塑藝術蜚聲國際，景觀雕塑是其引渡融匯的契合點。其從事景觀雕塑，已歷年所，成就已為國內外藝術界所公認。

　　景觀其實就是中國人所耳熟能詳的「生活空間」之意，生活空間涵蓋了生活的「情態」、「型態」和「神態」，先人記載甚詳。莊子的〈逍遙遊〉、〈養生主〉裡就闡明了中國人熱愛自然，講求空間應答的人生觀，從而擴大為「天人合一」的宇宙觀，把自然界的榮枯興替，人生界的生老病死，形物界的成住壞空，融而為一，順物之常情，應天之常理，不曾造作。

　　體悟生活空間的應和，既是中國人之所長，在藝術上也同樣有所呼應。中國藝術家曾告訴我們，中國人喜悅大自然之深情在中唐的山水畫中已充分顯現，比起西洋的風景畫之崛起，早千年有餘，而且論其深入與廣被，西洋風景畫猶難望其項背。

　　楊英風先生具深厚的我國哲學、人文修為，蓋以西洋藝術洗禮，以其形式，應用在以中國為內涵的廣大、長遠的藝術領域中，早期為《豐年》雜誌繪製作品，速寫、素描、版畫盡是其表現的類型，以後轉為立體造形的製作，成就了許多有名的雕塑精品（如〔驟雨〕、〔李石樵塑像〕等）。晚近，則結合科技，經營景觀雕塑，將藝術創作，推衍到生活

楊英風一甲子工作紀錄展展場一隅。莊靈攝。

環境中來，其表現型態可謂是全方位的，而其一貫的精神則不出中國文化生態的美學範疇，把西方SYMPOSIUM過渡爲中國的景觀雕塑，豐富而圓融。

楊英風先生的雕塑展，是其一生風格衍化的體現，他將作品分類分期，完整的呈現出來，從其中可以清晰的辨明其創作的理念。楊先生有其堅實的寫實技巧，也具備深邃的人文內涵，無論是視覺型的眞實，或內省型的抽象都經過思辨的反芻，眞實絕不表面化，抽象絕對有依歸，作品耐人尋味，靈犀相通。

楊英風先生的作品廣爲大眾所收藏，其景觀雕塑作品更爲國內外重要地區所陳列，如日本筑波高爾夫球場的〔太極〕、高雄大眾銀行的〔結圓、結緣〕、美國紐約華特街的〔QE門〕，台北國立台灣工業技術學院的〔精誠〕、台南市立文化中心的〔分合隨緣〕、日月潭教師會館的〔自強不息〕、華航訓練中心的〔至德之翔〕等，每件作品都展現無窮的魅力，乃被譽爲「鄉土情、前衛心」的特異藝術家。

這位與生活結合，與中國人文結合，與西方文化結合的藝術家，在本館推出完整的一甲子工作紀錄展覽，是藝壇盛事。

本館在其展覽期間，爲其作品編印專輯，留存寶貴資科，裨益學者專家研究之用。付梓之時，謹綴數語以爲序。

原載《楊英風一甲子工作紀錄展（1993.10.2-11.21）》頁4，1993.10.15，台中：台灣省立美術館

楊英風
創作生涯走過一甲子
尋找藝術永恆生命
最愛魏晉的空靈

文／林睿利

走過一甲子的藝術創作生涯，對以景觀雕塑享譽國際的藝術泰斗楊英風來說，是一條永不後悔的路。今年六十八歲了，他依然無怨無悔地在他的藝術殿堂內，尋找藝術歷久彌新的永恆生命。

楊英風從小生長在熱愛藝術的家庭中，耳濡目染之餘，不僅喜歡上許多人認爲沒有什麼前途的藝術「不歸路」，而

走過一甲子藝術創作生涯的楊英風。

且樂此不疲，持續了六十年的歲月，至今猶興趣盎然。他不斷在找尋新的創作靈感，不僅與自己賽跑，更與世界競賽，希望能爲中國藝壇注入更多新的生命，締造輝煌的一頁。

楊英風自稱相當幸運，能夠於年輕時，在中國文化最後一個輝煌的時代，就在父母帶領下在北京待了八年，接受中國文化的洗禮及藝術的薰陶，奠定一生在藝術殿堂生活的命運。

他在文質彬彬的北京接受藝術啓蒙教育後，又前往最會吸收新知的日本接受嚴格的藝術教育。他認爲，由於日本對於我國唐朝的文化保存得相當完整，讓他有機會接觸到中國文化的精隨，也使他的藝術生命具有深厚的文化基礎。

寫意提升創作層次

對於現今年輕一輩的藝術工作者一味崇洋，漠視自己的文化，他認爲這種爲藝術而藝術的態度，反而會阻礙個人的藝術生命。他說，藝術工作者應該要以「無我」的心境爲整個大環境創作，要以服務的精神，提升世人的美學層次。也因此，他主張從事藝術工作應

〔鳳凰來儀〕作品馳名國際。

該是寫意而非寫實，而且只有跳出寫實的傳統窠臼，才能傳達寫意的個人風格，創作層次才能不斷提升，歷久彌新。

正因爲這個原因，楊英風特別推崇中國魏晉南北朝時期的藝術環境與風格。他說，魏晉南北朝是中國藝術境界最高超、最慈悲的時代，那個時代的藝術創作具有宏偉、坦率、自然、實在等諸多特性，重視人本思想的層次及發展，猶如道教對大自然的體會，而不是佛教的超脫，是達到空靈的另一個層次。

有不少人以爲，抽象藝術是從西方傳來，但楊英風不以爲然。他說，其實中國人才是懂得抽象與意境的藝術家。中國人一向喜歡以意境來傳達內心世界的變化，例如創作時使用線條與筆墨來表現，就是一種抽象藝術的表現。藝術材料冰冷而沒有人性，唯有藉造型、意境與藝術工作者的內心感受，才能爲藝術品注入生命，發揮出特性。

至於一般人該以什麼樣的心情來欣賞藝術作品呢？楊英風認爲，不妨從玩石頭開始。近年來國內興起玩石頭的風氣，到深山或河床尋找稀奇古怪的石頭，楊英風以爲這種風氣相當好。

他說，賞玩石頭是進入中國文化意境最直接、最容易的方式，藉由對大自然山水的喜愛、讚美及吸收，以此爲基礎再深入研究，要進入中國文化的高深境界相當快，甚至不用兩、三年時間即可能進入藝術殿堂很高的境界。他指出，歐美國家與日本最近也開始玩起石頭，但風格卻不如我國，主要就是他們對文化意境的了解不夠之故。

景觀雕塑享譽國際

六十年來，楊英風走過的地方必留有紀錄，從小時候啓蒙開始創作，十六歲時即以油

畫及雕塑作品參展北京中南海秋季美展，九年後應美術家藍蔭鼎之邀至行政院農委會前身的農復會擔任《豐年雜誌》美術編輯，在十一年服務期間創作了不少以台灣農村為主題的浮雕作品，歌頌台灣農業發展的過程。這是他個人創作生涯中的鄉土寫實系列時期。

　　隨後的人體與肖像系列時期、抽象寫意系列時期、山水景觀雕塑系列時期、不銹鋼景觀雕塑系列時期、雷射景觀系列時期、佛像創作系列時期及建築景觀規劃系列時期，每一時期都可代表楊英風創作生涯的再出發，也幾乎是帶動台灣藝術向前推動的重要原動力。

　　在他超過千件的作品中，包括速寫、素描、版畫、雕塑及晚近結合科技的景觀雕塑，他將藝術創作推衍到生活環境中，表現型態可謂是「全方位」的藝術家。近年來，他的景觀雕塑作品已廣為國內外收藏與陳列，其中，美國紐約華爾街的〔東西門〕、日本筑波高爾夫球場的〔太極〕、一九七〇年日本大阪萬國博覽會中國館前的〔鳳凰來儀〕、義大利國立羅馬現代美術館收藏的〔靈靜觀其反覆〕、日月潭教師會館的〔自強不息〕等大型浮雕、南投縣草屯台灣省手工藝研究所、民國七十九年中正紀念堂所展示的〔飛龍在天〕元宵節主燈，都是他著名的代表作。

　　誠如台中市雕塑學會理事長謝棟樑所稱，楊英風堪稱台灣現代雕塑之父。他開啟了台灣景觀雕塑的先河，對雕塑藝術歷史具有不可磨滅的功勞。他超強的工作毅力更值得藝術工作者欽佩與學習。

　　雕塑家陳宏觀則指出，楊英風強調宇宙中大自然關係的表達，不偏離人類生活於大自然中的特性，講求天人合一的觀念，不為表現而表現，注重和諧積極的創作，尤其值得年輕一輩從事藝術工作者省思及學習。

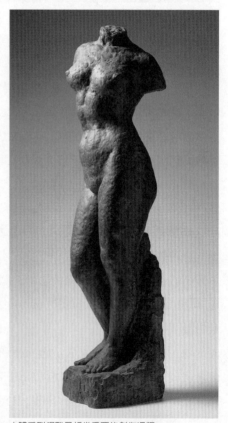

人體系列銅雕是相當重要的創作過程。

原載《民生報》第33版／人物特寫，1993.10.17，台北：民生報社

中國個性渾融意，雕塑大師斧刀劈
東方巨擘楊英風──紀念一甲子

文／何凱彰

　　以雕塑蜚聲國際的楊英風先生，其創作出入於寫實、抽象、地景、雷射藝術之間，可謂風格獨特，是常新多變的藝術家。

　　楊英風出生於宜蘭，今年六十七歲，中學時求學於北京，其後考取東京美術學校建築科。由於戰事影響，輾轉返台，並畢業於台灣省立師範學院藝術系（現國立台灣師範大學美術系前身）[註]。

　　五〇年代與五月畫會交遊，作品趨於抽象表現。六〇年代赴羅馬三年，參見教宗，並見識西方古典名作。七〇年代因大阪博覽會，與貝聿銘合作，開始不銹鋼系列創作。其間並赴加州萬佛城任藝術學院院長。八〇年代趨向地景藝術創作，以推動生態美學為志業，在埔里帶動「文化造鎮」風潮。九〇年代，則在北京策劃北京平谷縣文化生態造鄉計畫。

宇宙天地，生生不息

　　楊英風說，萬物在淨靜空靈的宇宙間，依其自然秩序和規律，休養生息，循環延續。中國「天人合一」獨特宏觀的生命哲理，即是體會到宇宙磁場的變化和人倫之生活命運息息相關，例如，甚至可由生辰八字，配合日月星辰推算出一生的軌跡。

　　此次展覽的「緣慧厚生」系列雕塑作品，是取中國人和諧平衡的宇宙觀和尊重自然的生命理念為本，簡潔的線條勾勒出不同的曲面，曲面表示宇宙地球等群星自然運轉的情形，太空中的星球受引力的影響沿著弧線規律行進。曲面的圓表示星群在太空中不斷飛翔，地球圍繞太陽，太陽繞著更大的星群循環運轉。

　　構化各種虛實的圓，象意

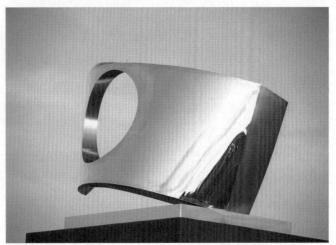

楊英風　輝躍　1993　不銹鋼
整體不銹鋼造型象意宇宙空間，左上方大圓形為充與生命之源的太陽，虛其空間以示；陽光輝耀寰宇、無所不在。

【註】編按：實際上，楊英風只在師院唸了三年，後因經濟因素輟學，故並未自師院畢業。

楊英風一甲子工作紀錄展在台中省立美術館舉行開幕典禮。此展將他從事美術工作以來的各種作品做個紀錄，展到11月21日止。

太空中的黑洞及星河雲系，描繪宇宙間不斷爆炸爆縮，有如生命呼吸的現象。虛實的圓同時代表陰陽，象意生命演化之始。以多變化的凹凸鏡面映現人群萬象，充分反應生活百態與環境景觀，表現人和大自然相應相融的關係。

斜屋頂單純的造型是中國先民對宇宙自然和生活的體驗精華，以明朗單純的不銹鋼型塑低簷矮屋，高樓大廈等建築外觀，具安頓生命與包容和諧的內涵，統攝中國生態美學與現代科技。意涵人類發揮萬物之靈的慈悲與智慧，照顧生命成長與生態平衡，繼往開來，創造人間淨土。

在中國，「龍」、「鳳」是宇宙天地力量的精華，文藝美術理想，昇華超越的抽象哲思之具體化。陰、陽、日、月，則爲生命聚合、演化和開展的基本。我將象徵知識、資訊、智慧和傳播迅速等特質的「磁帶」，結合代表中國文化精華的龍鳳意象，引日月之形爲龍鳳眼睛，以純樸、簡潔、有力的造型，統攝傳統與現代，回應宇宙自然和文化日新又新的無限生機。

佛學的觀念中「智慧」是緣於聞、思、修的涵養而得。時值科技資訊迅速發展，從事研究工作更需把握具足的因緣，體會宇宙循環的規律要領，利用自然以厚生，使生命活潑健康，生機無盡、地球常新。

長久以來，我始終以中華民族孕育五千年的文化寶藏爲創作本源，魏晉時期自然、樸實、圓融、健康的生活美學一直是我景觀雕塑的精神核心。藉著此展覽將宇宙宏觀與「天人合一」等民族文化特質，再次以雕塑的造型藝術，表達現代中國的意念。

文化個性，生活景觀

李登輝總統（右六）在繁忙之餘，仍不忘一睹雕塑大師「天人合一」的精湛作品。

　　結合時代是藝術界知易行難的課題，特別對楊英風這一輩大師級的資深工作者，尤其有其為難的取捨。不銹鋼平板生冷機械的清美具現代表徵，儼然是現代科技的結晶，而他卻執著用不銹鋼為媒介，以宇宙萬象為題盡情發揮，取不銹鋼磨光鏡面反映現實物象又帶迷惑的柔韌情境，營造如夢似幻的景觀造境。

　　最脫離個人雕塑語言的作品大概是楊英風的佛像。他認為六朝和盛唐是佛教造像的極致，也是他製佛像的藍本。談佛像時他指出古人造像從不注重突出作者，造像是崇佛和超越自我的行為，不在弘揚作者。他投身雕塑其實也抱著這種理念。他認為雕塑是生活空間整體的一環；建築與雕塑，界定了我們於生活空間的生態關係，也成為我們的文化個性的主要因素。楊英風對雕塑的態度是整個文化環境考慮的，因為這個觀點他提出他的「生活景觀」的藝術論。

　　藝術家的生命就是為了頌讚生命，為開拓生活的空間而努力的。生命與時代的轉逝和遷替，逼使藝術家面對替換不止的新主題和新語言；而楊英風的努力，正是為了生命和時代所奉獻。

　　他不會堅持一個執著的自我風貌，因為他的藝術是為這個時代服務的。

　　他樂於試驗種種新的藝術課題和現代的材質，作為對這個急速遷遞的世代的回響，而把自我的個性表現屈居於文化趨勢的大力量之下。

　　奉獻與讚頌意味了崇高的理想和目標，這理想超越了渺小的自我。楊英風所奉獻的目標是將中國文化裡的意象精粹提煉出來，以時代的面目詮以新意。他的創作精神是既不脫離時代亦同時追求歷史潮流以外的永恆文化意象。

原載《時代雜誌》第144期，頁4-7，1993.10.24-11.6，台北：時代雜誌月刊社

楊英風不銹鋼雕塑
虛實陰陽並濟　相承互續

文／黃才郎

　　近年來，台灣雕塑工作者以不銹鋼作爲表現材料的現象日趨普遍。先驅者楊英風在六
〇年代率先應用此一現代科技產物，稍後，鏡面不銹鋼量產化的技術成爲可行後，他陸續
於二十年間深加琢磨、鑽研，廣爲應用，創出一系列精緻優雅的不銹鋼雕塑作品，爲台灣
雕塑表現立下鮮明耀眼的界碑。

　　文化血緣的承續轉化，是世紀性的挑戰，東方古國的藝術工作者深陷其中，能不著樣
相、不落言詮者實在不多見。峽谷、雲靄在楊英風的青銅鑄作中，藉著虛實陰陽並濟，相
承互續沉著一如活山水；嚴肅深邃的文化意涵，在楊英風的作品中自在從容自然流露，一
如平凡的心思意想，毫無矯揉造作。持續至今，不銹鋼系列作品對「虛實陰陽並濟相承互
續」的應用更爲清澈。

　　就作品的本體而言，楊英風借著圓弧凹角與側斜的視點，形成曲線、彎弧，轉化百煉
精鋼而成柔韌繞指的磁帶造形，調和素材所顯露的增減拿捏，有其獨特的線性之美與優雅
氣質。

楊英風　宇宙與生活　1993　不銹鋼

楊英風表現於不銹鋼作品之方式並不複雜，而此種材料事實上也不容許過度的繁瑣，他通常藉著主從加以區分，且在被區分的主從中，以不同大小的相同造型再次相聯屬，爲了截斷太類似的景致，則採鏤空的空心圓作爲借景或轉移，基本體的拋弧曲折線條是表現最主要的因素。應用「莫比斯環」生息相應，線的運動循環不斷，且加幾番粗、細、寬、薄的立體化處理，精簡明潔中充滿轉折變化。

結合時代是藝術界知易行難的課題，特別對於楊英風這一輩已具大師令名的資深工作者，尤其有其爲難的取捨。不銹鋼平板生冷機械的清美具現代表徵，儼然是現代科技的結晶，他堅決執著的採用不銹鋼爲媒介，以宇宙萬象爲題盡情發揮，取不銹鋼磨光鏡面反映現實物像，又帶迷惑的柔韌情境，營造如夢似幻的景觀造境。聳立曠野，陰柔含蓄濡汁帶水，生氣盎然；置放室內，生息輝映，氣象萬千。

一般談景觀，大都是講求對環境的融合與現實致用，慮及可見的風景與土地，已是難得之作。楊英風在景觀雕塑所表達的蘊涵，包含了人類感官與思想可及的空間，無論是宇宙天成的自然環境，或是人類自創的活動空間；尤其難得的是，他的作品兼具文化的面向和思想的深度，作品本身的成熟與精緻之外，還擁有多方面的聯繫與整合。諸如：「心思意想血緣中的文化脈動」、「虛實陰陽並濟相承互續」、「生息呼應的線性之美」、「科技意象與自然空靈相遇合的宇宙宏觀」等特質，這些因素成就了他不銹鋼系列景觀雕塑的恢宏氣度。

原載《聯合報》第25版／文化廣場，1993.10.25，台北：聯合報社

一位藝術家的存在，
原來就是爲了生命而創作
——楊英風創作六十年

文／馮莊

　　楊英風在長期的創作歷程中，不僅選擇的素材不定於一，風格也幾經改變，創作領域更包含了版畫、雕塑和景觀雕塑。一位藝術家的存在，原來就是爲生命而創作，更爲寬廣的空間而創作。循著楊英風的創作軌跡，可以看見到的是，不斷有新的主題。

　　一九二六年出生於宜蘭的雕塑家楊英風，自幼即開始接受藝術，到今天，正好一甲子。六十年，在他個人六十七的生命中，可以說除了幼年歲月外，其他的光陰都和藝術在一起，這樣的經歷既深又長。

　　楊英風在成長時期，正巧碰上時代的轉捩點，因此因緣際會的在北京、東京等地分別留過，因而有機會見識許多特殊的人、事和物，於是，學習的過程中總是充滿探新的經驗，這些經驗，著實影響了他日後的創作。

版畫時期

　　從一九五一年開始到一九六三年，是楊英風創作的第一階段，那時他任職於《豐年》雜誌，由於工作的原故，眞正的接觸了農村，和農村生活相結合，也因此產生了一系列以農村生活爲主題的版畫創作。這些爲數頗多的版畫，豐富的記載了農村生活點滴。農人、牛、牧童、烏鶩、老厝、打穀機等人與物，人和自然的互動關係，以及農村特有的勤勞儉樸本性，都在楊英風的敏銳觀察中，進入了版畫。

〔力田〕作於1958年，將形象抽象化爲類似甲骨文者。

　　美術史家謝里法先生曾以「最本土的意識型態，最前衛的藝術理念」，來評楊英風此一時期的木刻版畫，表現了當時的鄉土風情。

　　楊英風的木刻版畫大約可以一九七五年來分前後兩期。前期，楊英風以寫實的手法描寫；後則有抽象化的傾向。後期的創作不在寫實，儘管抽象化，但是主題表現仍不脫離農

村風情。那個時期，台灣藝壇瀰漫另創新局的氣氛。年輕的藝術家以「自由表現，找回東方精神」爲標的，楊英風爲「五月畫會」成員，所以承繼原先的鄉土寫實而爲半具象化，並運用書法線條，也就理所當然。

人體雕塑

在一九五四年，楊英風即以當時台灣的第一位職業模特兒爲題材，開始人體創作。楊英風塑出人體肌肉的力量和東方女子特有的含蓄柔美。作品〔擲〕、〔憩〕和〔春歸何處〕，都明顯的有這些特質，基本上亦是寫實手法，但是，一九五八年以後則略有改變。如〔淨〕，純粹表現了造型的美，省略了頭部和下肢，此後的作品，也逐漸的離開了寫實的層次。

在人體創作後期，楊英風也投入了宗教創作。一九五五年，楊英風有了一系列的仿雲岡石窟大佛，陸續創作了不少宗教性頭像作品，這些作品，雖屬寫實，但仍充滿想像，或多或少擺脫了寫實的風格。一九五九年創作的〔哲人〕，可以看做是此一時期的風格延續。

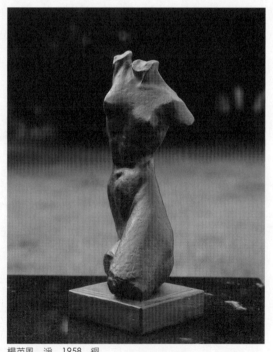

楊英風　淨　1958　銅

在一九六〇年以後，楊英風對抽象創作有著強烈的興趣，同時，又對傳統的中國藝術造型投注功夫。在爲日月潭教師會館所設計的浮雕，即以半抽象半寫實的手法表現中國的線條。「日神」、「月神」並雕的構想，是來自於中國文化中，「日月垂立」的概念。

約在同一時期，楊英風有一系列以線條結構爲主的作品。這一系列的表現，以〔力田〕（一九五八年）爲例，楊英風將欲表達的物體抽象化、符號化，而有了類似甲骨文的線條。

大自然的刻雕

一九六三年，楊英風曾經赴義大利羅馬學習，爲時約三年，返台後，即居住在花蓮。從此他對花蓮的特殊產物——石材，有了濃厚的興趣，之後十年，石材是他最常運用的材料。楊英風在太魯閣親身體驗大自然的雕刻，他適度的運用了大斧劈的氣勢和雲紋圖騰，傳達了中國「天人合一」的觀念。這一系列的作品，他以石材的特質，表現出山水的流動性。

楊英風在一九七〇年即有著名的不銹鋼創作——〔鳳凰來儀〕。這個置於當年日本大阪萬國博覽會中國館前的作品，開啓了不銹鋼系列作品[註]。但是，大量的使用不銹鋼爲創作材質則在八〇年代以後。

不銹鋼溫潤豐美

楊英風以藝術家的敏銳直覺，領略不銹鋼如宋瓷般溫潤豐美的特性，超越了冰冷的材質表象，體會不銹鋼鏡面曲射的特質，融入了中國的藝術美學，發展出獨特的雕塑美學觀。

此一不銹鋼系列，和楊英風更早時期的創作，除了使用材質不同之外，造型語言的轉變也較以往更大。早期的不銹鋼作品是採取遠古圖騰中的龍和鳳，發展成更具包容性與時代意義的現代雕塑。楊英風自言：「我將象徵知識、資訊、智慧和傳播迅速等特質的『磁帶』，結合代表中國文化精華的龍鳳意象，引日月之形爲龍鳳的眼睛，以純樸、簡潔、有力的造型，統攝傳統與現代，迴應宇宙自然和文化日新又新的無限生機。」這一時期，〔鳳凌霄漢〕是代表作品之一，以鳳的飛翔，意涵了力與祥和的象徵。

近幾年，楊英風更以哲學的思考，將中國造型落實於宇宙宏觀，並以佛學的身心安定的生命智慧融合於作品之中。

楊英風在長期的創作歷程中，不僅選擇的素材不定於一，風格也幾經改變，創作領域更包含了版畫、雕塑和景觀雕塑。一位藝術家的存在，原來就是爲生命而創作，爲更寬闊的空間而創作。循著楊英風的創作軌跡，可以見到的是，不斷開創，不斷有新的主題。

原載《自立晚報》第18版／藝術生活，1993.10.30，台北：自立晚報社

【註】編按：大阪萬博會中國館前的〔鳳凰來儀〕原預計用不銹鋼製作，後因時間關係，材質逐改爲鋼鐵，但其模型仍是以不銹鋼製作完成。

天人合一
虛實圓融的景雕大師——楊英風

文／曾淑華

　　去年應新光三越的熱情邀約，楊英風教授首次在國內以大規模個展形式暢述他數十年創作演變歷程。在潛心創作一年後，今年十月再度以雄厚實力在台灣省立美術館、法國巴黎及台北新光三越分別舉行「楊英風一甲子工作紀錄展」、「楊英風'93個展」及最新作品發表。這些展覽分別展現楊教授創作生涯經歷演變、嘗試不同藝術媒材的風格，其中還包括數件載譽海外，而從未在國內發表的鉅型製作。

多采多姿的人生閱歷

　　有著道地中國文人氣質的楊教授，一生經歷豐富多采，與雕塑因緣，充滿令人興味盎然的傳奇色彩，這和他的成長背景有密不可分的關係。楊教授生於富庶美麗的蘭陽平原，從小他的父母遠赴大陸東北經商，身為長孫的他和外祖母一起生活。從懵懂孩提，楊教授便發覺父母常不在身邊。外祖母的疼愛，依舊阻止不了他的孤單和思念！田園風光讓他喜

楊英風一甲子工作紀錄展展場一隅。圖中作品為1953年作的〔驟雨〕。莊靈攝。

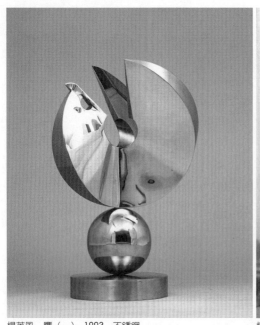

楊英風　鷹（一）　1993　不銹鋼

楊英風　海鷗　1967　銅

歡和大自然接近，鄉間的一切給予他最早的美育課程，大自然美學自此在空曠單純的心靈上深深紮根。度過孤獨的童稚階段，楊教授開始多采多姿的求學過程。中學遠赴北平就讀，八年的北平日子，讓他深受當地自然環境的薰陶，因而領略中國文化深厚的生活境界。而後前往日本，考上東京美術學校（現東京藝術大學）建築系，原本喜愛雕刻的他在父親的建議下走入陌生的建築領域，卻因緣際會地開展景觀雕塑的路途。其中他念念不忘的是吉田五十八教授對中國文化的推崇與介紹，開啓他對中國美學、歷史、文化的興趣，燃起楊教授不滅的學習研究熱情。建築系學業未完，東京開始遭受轟炸，楊教授難違母命，回到故都北平，進入輔大美術系繼續課業。經過專業課程的導引，經歷東京、北平兩地截然不同的風格比較，這個時候的楊教授已脫離少年時期模糊的逸美，他一方面虛心學習國畫、油畫和雕塑；一方面遨遊大同、雲岡等地石刻造形，並學打太極拳、研讀古籍，透過有形無形的方式，深入中國文化精髓，參悟天人合一、陰陽五行等玄妙。一切都在他心中隱隱形成了雕塑雛形。浸潤愈久，感受愈深，愈覺得中國的美學有挖掘不盡的寶藏。

永恆的意象

　　只要注意楊教授的作品，不論心鏡、分合隨緣、月明、月恆、常新、天地星緣、鳳凌霄漢、天下為公、回到太初，或是其它數不盡的作品，都可發現月亮和鳳凰是他創作的原動力，也是他藝術作品的結晶。雕龍塑鳳有楊教授深深的思親之情，童年時光裡，每二、三年才回家一次，每次見到美麗慈藹的母親，楊教授總是既高興又悲傷，高興的是終於盼到母親回來，悲傷的是母親馬上就要離開。在月明的夜，母親對他說：「這麼美的月，我們所看的是同一個，我在北京看著便想起你。」此後每一思念母親就看月亮，每次看到月

亮也就會想到母親。他的母親喜著黑絨長旗袍，黑絨的閃亮與母親的美，無形中將她的形象與夜空、月亮星子結合。在母親的嫁妝中，有許多龍、鳳圖案，看著這些，楊教授總想父親是龍，母親是鳳。日後，這些幻想便陸陸續續在楊教授手上誕生，龍、鳳創作貫其一生正代表他對母親依戀的完成。

從不銹鋼開拓新意

楊教授在五〇年代的作品即已受到台灣畫壇的矚目，不僅具備了堅實的學院基礎，而且有豐富的創作力以及掌握多種素材奧妙，配合各種媒體的能力：外界一般稱楊教授為景觀雕塑家，其實他的創作早已超越了平常景觀雕塑的領域，他處理造形的同時也處理造形所存在的空間，適度地構成一個有藝術感性的環境。楊教授認為生活給予創作源源不絕的靈感，因此他在創作的路途上，隨興地走著。從紙、布、泥、木、石、銅、鐵、混合素材到不銹鋼、光電混合、雷射等等，楊教授一一探索。約民國五十年左右台灣進口不銹鋼器具，因見其光滑如鏡面，楊教授便心手合一地玩索。生冷的不銹鋼在他手中吸吮了豐富的情感，蟬蛻出新貌，走入藝術的殿堂。秉著不為材質所限，三十年來，楊教授對其特性與科技上的種種問題，已能尋出清晰脈絡而駕輕就熟。

生息呼應的線性之美

楊教授的創作年代跨越將近一甲子，在創作歷程中，由版畫至不銹鋼，經歷各種不同質材的運用，風格幾經多變，最後在不銹鋼精鍛純美的材質特性中，發展出他獨特見地的雕塑美學觀。楊教授不斷從此素材中，開拓出新的表現手法和新義。故其先有面、後有體，在創作時必須考慮鏡面的效果，在造型和觀賞的追求上，強調動感和閒靜的互動關係。使得作品中一股靈動的精神躍然活現。因為質材運用的關係，許多人會認為他所表現的是西方的，然而，中國的人文哲思與生活智慧一直是楊教授景觀雕塑的精神核心，他強調不銹鋼光滑的鏡面，特別能凸顯中國藝術生命陰陽相涵、虛實相生，甚至具有如宋瓷般溫潤豐美的特性，楊教授的作品有著源自浩瀚淵博的中國文化體會，特別是他所心儀宗崇的魏晉自然樸素、圓融、健康的生活美學的發揚。以自由切割或彩帶、書法流動表現，運用其鏡面反應環境，從早期的不銹鋼作品取擷遠古圖騰中的龍、鳳造型，發展成更具時代意義的現代雕塑。近幾年更擴大以哲學的形上思考，將中國造型的美感元素落實於對宇宙

楊英風　天地星緣　1987　不銹鋼　新竹法源寺

生化運行的巨視宏觀，採用不銹鋼爲媒介，以宇宙萬象爲題材盡情發揮，取其磨光鏡面反映現實物像又帶迷惑的柔韌情境，營造如夢似幻的景觀造境。並將佛學身心安定、緣慧厚生的生命智慧，以佛家哲學，人生及宇宙是延續的、發展的活活潑潑、新新非故、生生不已的精神，表現於作品中，格局益加寬宏，造型益顯精純。

生活景觀的藝術家

　　一般談景觀大多是講求對環境的融合與現實問題，考慮到風景與土地，已是難得。楊教授在景觀雕塑所表達的內涵，更包含了人類感官與思想可及的一切空間。他將雕塑與建築的空間環境配合，把雕塑放在更寬廣的空間視野，讓雕塑同時被視爲建築的一部份，與建築相輝互應。他認爲雕塑是生活空間整體的一環，不同角度有不同的風姿，而且它是有生命律動，與觀眾之間是有感應的，這正是楊教授吸取西方現代藝術觀念融合中國傳統美學而後推展出來的新創作層次和風貌。

不銹鋼景觀雕塑新作發表

　　這次「楊英風'93個展」展示他近年來最新創作，其中包括去年在日本筑波霞浦國際

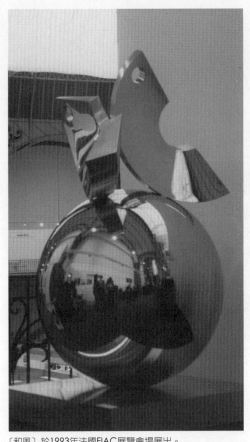

〔和風〕於1993年法國FIAC展覽會場展出。

高爾夫球場製作〔茁生〕等一系列景觀大型雕塑，雄偉壯觀，有汲取天地日月精華之奧妙，並對藝術與環境再作了一次全新的融合。及參展日本橫濱NICAF現代藝術展廣受矚目的〔大宇宙〕，同上飛揚的態勢，虛實輝映出淨靜空靈而浩瀚的宇宙，及最近創作〔和風〕、〔輝躍〕等作品，皆是從未在國內發表的新作。在「楊英風一甲子工作紀錄展」計展出一百多件平面、立體作品，其中包括為人罕知的人體、風景速寫、豐年雜誌時期插畫、漫畫⋯⋯等，都是第一次對外公開展示，該展展現了楊教授多才多藝的創作。在新光三越個展舉辦的同時，楊教授的作品也同時受邀在歐洲最重要的藝術博覽會「法國巴黎FIAC國際現代藝術展（第二十屆）」的東方主題館中呈現。FIAC是歐洲最具份量的藝術人才發掘處，當代藝術大師幾盡出於此；在其悠久的舉辦歷史中，不斷以伯樂之姿啟迪藝術界的千里馬，並引導新藝術的風潮走向，在歐洲藝壇擁有舉足輕重的指導性地位，而經由FIAC得以一展才情、躍登世界舞台的藝術家，莫不以再參展自我激勵，亟思在相互印證中再創藝術新里程。楊教授雖然是首次受邀參加FIAC，但其在一九五九年參加「第一屆法國巴黎國際青年藝展」時以〔哲人〕所贏的「指導世界未來雕塑方向之大師」的美譽，在此次FIAC的參展行動中，實別具時空的代表性意義。

原載《設計家》第4期，頁52-61，1993.11.1，台北：設計家雜誌社

反照紅塵諸色貌
楊英風的不銹鋼雕塑

文／林銓居

近年來由於國人對生態環境的
要求日熾，連帶著使得居家品質、
建築空間、以及和建築本身最息息
相關的景觀藝術受到前所未有的重
視。以台北市區為例，放眼許多地
標建築的裡裡外外，雕塑作品的數
量正在逐年增加，新一代族群穿梭
在水泥叢林之時，將會不知不覺地
走入了被雕塑美化之後的都市景
觀。

楊英風先生。

在景觀藝術的領域中奮鬥了一甲子的雕塑家楊英風先生，有許多作品已經和台北街景
溶為一體，如中山北路台北銀行總行前庭廣場的〔有鳳來儀〕，敦化北路中國信託大樓的
C型不銹鋼雕塑[註1]，它們時而在陽光下熠熠生輝、映照著白雲青天，時而反映著熙攘往來
的紅男綠女，它們像一面菱鏡從各個角度、不分陰晴明晦，陳述著現代都會的種種風情。

楊英風不但作品風格具有強烈的時代感，整個「楊英風美術館」的館務、展覽也傾向
現代化的運作，因此今年十月他才能在台中省立美術館、台北新光三越畫廊和法國FIAC
藝術博覽會同時舉辦大型的展覽。楊英風說他自己這六十年來，從台灣宜蘭到北平、再到
東京和羅馬，經歷了許多環境的異動，已經養成了隨機應變的能力，即使在混亂中也能理
出頭緒，泰然自若。也許這就是楊英風在這個紛擾忙碌的都市中的處世之道吧。

北平第一印象：彷若想像中的天國

楊英風一九二六年生於宜蘭。他的父母親在他出生不久之後便一直在大陸東北經商，
因此他從小與爺爺奶奶同住，在蘭陽平原渡過了他的童年。七七事變那年，他的母親將他
接到北平定居、求學，展開了他一生流徙多變、卻又充實的序頁[註2]。

楊英風回憶初到北平的印象說：「那時候我剛從小學畢業，平時看慣了蘭陽平原純樸
的田野景象，一下子目睹北平的高牆、巨宅，和修剪得非常講究的花草樹木，就好像突然

【註1】編按：敦化北路中國信託大樓的C型不銹鋼雕塑應不是楊英風所作。
【註2】編按：七七事變發生在一九三七年，但楊英風是一九四〇年才至北平求學，故非同一年。

間到了想像中的天國一樣。」

　　當時的台灣已經被日本統治長達四十年，一般學校教育總是誇大大和民族的優越性，並刻意貶低或醜化中國的形象。楊英風在抵達北平之前，一直以爲中國就是一個懶散、毫無作爲的民族，而日籍先生又一再強調日本人是眞神後裔，日本是秦始皇遣人尋找長生不死藥的仙島，這些想法在他看到北平古城的風貌之後便完全改觀了。到了北平之後，他因爲完全不會說「國語」，因此進入日僑中學就讀，學校裡有一些勇於反戰的老師會在課堂上發出內心的感歎，他們講述日本侵華的事實，批評自己國家的擴張野心。這些先生後來陸陸續續在校園中消失，但已經扭轉了楊英風對中日關係原有的認識。

日本文人推崇盛唐建築，悉心研究保存

　　日本在發動侵華戰爭之後，將原來的中學教育改爲修業四年即可報考大學，楊英風剛好趕上教育改制，一舉考取了東京美術學校建築系。楊英風早在北平日僑中學四年期間，經常利用課餘與日籍美術老師寒川典美學習雕刻，對立體造形、空間意識已有初步認識。到了日本之後，東京美術學校建築系裡的許多教授，包括講授東方美學的吉田五十八和雕塑家朝倉文夫，都對中國古代的空間美學與情味極度推崇，進一步引發揚英風對自己國家文化遺產的珍視。他說：「許多日籍教授和木造結構專家在研究過中國建築之後，無不對唐代的建築風格推崇備至。除了建築的技巧之外，他們大多認爲，只有在非常超逸的人生哲學做爲基礎的生活氣氛中，才能營造出像唐代那樣完美的庭園、居室。甚至有些深諳漢學的文人認爲，中國的典

中山北路台北銀行總行（現台北富邦銀行）前的楊英風不銹鋼雕塑〔有鳳來儀〕。

楊英風1940年在北京求學時寫的日記。

章禮制、建築器用傳入日本之後，或許應實用的需要略作修改，但整體仍被保留，其原因是中國始創時的意境太高妙了。因而在日本，許多技藝皆由老師傳業、學生守業，成為某流某派，更改不得，他們自認在『心法』上無法超越唐人。」

　　這些推崇盛唐文化的日本文人，使未及弱冠之年的楊英風矢志深究中國文化的裡層，一探「心法」的源頭。他在東京只有短短的兩年期間[註3]，一方面由於日本政府窮兵黷武導致民生凋蔽，食物缺乏，另方面美軍頻頻空襲日本，隨時有生命之虞，因此他的父母急急電召他返回北平，重新在北平西城的輔仁大學美術系就學。

　　對於台灣當局開放大陸觀光之後的旅客而言，走馬看花的路經北京，可能看不出這個「帝都」有什麼可愛之處，但對於半個世紀前在此求學讀書的楊英風而言，北京給人的啟示與深刻況味，完全不輸給蔣夢麟或老舍筆下所描述二、三〇年代的北平。他說那時候的北平只有二百多萬人口，「不論貧富都穿著長袍藍布掛，每個人看起來都是文質彬彬，談吐高雅，連拉黃包車的車伕也不例外。北平人閒暇的時候就拉琴唱戲溜鳥兒，即使是小康

家庭，也不免在園裡養著盆栽奇石，壁上掛著畫卷書跡，非常講究生活情調。」

　　在楊英風的記憶裡，北平就是一個連市井小民都有大國風範的古都。輔仁大學美術系所教授的課程，在那個講求「西學為用」的時代，還是傾向於西方寫實技法的訓練，楊英風曾經拿著課堂上的習作出示給學校附近的鄰人觀賞，結果這位住在恭王府旁小胡同裡的平凡百姓，竟然告訴他說：「太寫實就跟眼睛所見到的一模一樣，繪畫就沒有境界可言了。」當時北京城裡對寫意的境界，和傳統美學的普及，就由此可見一斑了。

返台任職豐年雜誌，深入台灣農村社會

　　一九四七年「二二八事件」發生不久之後，楊英風在動盪的時局中回到台灣。他的父母則滯留在大陸，一九四九年之後從北京遷居上海，一直等到一九八〇年左右，以附親的名義赴美，再轉回到台灣與家人團聚。闊別三十餘年，楊英風的母親為他帶回來五本他在北京時期的日記。「我的早期的作品早已散失殆盡，但某月某日做了什麼雕塑、畫了什麼畫，日記本裡記載得清清楚楚。這些日記本在文革期間一直藏在上海家中，我到現在還沒有勇氣打開來讀它。太辛酸了。這麼久以來……」

　　這些日記大概就只有前輩記者林今開先生讀過吧。他原打算為楊英風寫傳，豈料天不假年，只寫了一半便辭世了。

　　楊英風初到台灣，的確渡過了一段較為艱辛的日子。他因為父母親滯留大陸，宜蘭老家家道日漸中落，來台新婚之後，面臨了經濟上的困境。這個情況持續到一九五一年，前輩水彩畫家藍蔭鼎邀他進入「豐年雜誌社」工作，生活從此得到改善。「豐年雜誌」隸屬於美國經濟援助下的農復會，楊英風在該雜誌擔任編

楊英風任職於《豐年雜誌》時的作品〔滿足〕，1958年作。

1965.3.9楊英風攝於羅馬郊外城鎮提佛利（Tivoli）之著名噴泉。

輯，每個月約有兩次下鄉的機會，他時常趁出差之便，到台中北溝飽覽故宮文物。他早期
完成了許多以台灣農村養豬、牧牛爲題材的木刻版圖，和這段時間的工作性質不無關係。

目睹西方文化沒落，更加堅定東方美學

一九六三年，楊英風受命前往羅馬，爲感謝教宗保祿六世支持輔仁大學在台灣復校，
致贈教宗一件名爲〔渴望〕的銅雕作品。此後他在羅馬停留三年，考查歐洲的美術教育制
度，並於一九六六年在義大利幾個主要城市舉辦巡迴展覽。楊英風以一個景觀藝術家的身
份親臨羅馬古城，對他而言，「羅馬和北平的遼闊自信比起來，就顯得它的霸氣是出自人
類對自然的征服與壓制，而不是與自然取得平衡的美。」

楊英風在羅馬期間，目睹了西方文化漸趨沒落與無所適從的虛無感，使他更堅定中國
空間美學的信念。他從傳統「太極」的觀念中發現人與環境的互相仰賴、和諧共存的命
題，又從「五行」的觀念中領悟到自然的平衡對萬物孳生滋長的重要性。他說：「舉例來
說，五行中的『水』對生物的重要自不待言，就從人類的審美觀點來看，現實的景物加上
水份（雲雨、煙嵐、霧露），就有了超乎現實的氣氛，人類生理上的幻覺與心靈中的意境
於焉產生，一切文藝美術的人文素養自然而然就發達起來了。」

溶鑄古典哲思與現代質材，不銹鋼雕塑名貫中西

在楊英風一生中經歷的幾個轉捩點，幾乎都與中國文化的檢討、回歸有關，無論是北

楊英風任職於農復會時的作品〔無意〕。圖為「楊英風一甲子工作紀錄展」展場一隅。莊靈攝。

平的求學生活，或是聆聽東京、羅馬學界的中國文化的景仰，乃至五〇年代加入「五月畫會」廣泛討論傳統藝術的出路，楊英風一次次地深入那些日本木造結構專家們推崇的漢唐空間意識，使他自信飽滿，敢於大膽地啓用新的質材──包括雷射和不銹鋼。尤其是不銹鋼材，楊英風已經使用了二十幾個年頭了。它平板、直述、光可鑑人的冷硬質材，原與中國傳統文化扞格不入；但楊英風透過雕塑手段，使不銹鋼變成曲水流觴式的造型。隨著造型的改變，不銹鋼如鏡面般的反照，便如水月鏡花一樣帶有夢幻的美感，而不再只是直述性的反應外界事物而已。他說：「不銹鋼做成雕塑之後，它的映象更顯得多變，與現實事物呈現一種若即若離的關係。由於作品會映照周遭環境的人事形貌，因此它是與環境的活化結合在一起的，這個觀念，可以說是由中國人空間意識的最高理念。」

楊英風的雕塑作品不但是國內一些現代建築的醒目標題，在國外，它們也以簡練的造形和東方哲思的體現，屹立於西方現代都會中。位於美國紐約華特街，名建築師貝聿銘設計的「東方海外大廈」前的不銹鋼雕〔東西門〕就是最好的例子。當然，這些例子只是楊英風藝術成就的一部份，更為重要的是，他從不同國家、不同角度來觀照中國文化在景觀藝術上曾經有過的風華，並加以闡述、發揚、注入現代精神。他的做法也許不是唯一指向創新的道路，但卻強有力的印證了回歸自然與歷史，是變法維新的有利條件的這一事實。

原載《典藏藝術雜誌》第14期，頁170-177，1993.11，台北：典藏雜誌社

走過鄉土
楊英風作品回顧展

時間／11.24～12.19

地點／一樓雕塑廳

二樓文物陳列室

　　素有「最本土的意識形態、最前衛的藝術理念。」之稱的楊英風先生，將於今年（八十二）十一月二十四日至十二月十九日於本中心展出「走過鄉土」作品回顧展。將有楊大師自一九五〇年代起創作之版畫、雕塑等作品，分別在一樓雕塑廳及二樓文物陳列室展出。敬請民眾屆時前往欣賞鄉土的、前衛的、和立體的藝術大師之作。

　　一般人常將他的作品歸入抽象藝術之中，其實，早在一九五〇年代起楊先生在農復會擔任「豐年」雜誌美術編輯時，他就陸續創作了一系列以農村背景為題材的作品。在當時，除了忠實地紀錄了農村經濟型態的轉變情形外，楊先生也嘗試以新的技巧，將平面藝術及立體藝術突破傳統桎梏，呈現出由傳統而創新的局面。所以在版畫中，呈現了簡化、幾何線塊的處理；在雕塑中發揮出體積的流動感，而朝向空間的探討。至此，已窺出楊英

1993.11.24楊英風攝於「楊英風走過鄉土作品回顧展」展場。

展場一隅。

風先生發展出大規模景觀雕塑的痕跡，於今觀其作品，仍有轉化蛻變的脈絡可尋。

　　本次展出之版畫、雕塑等作品，有農民質樸純眞的美德，亦有牲畜可愛的嬌態。他嘗試著將中國傳統藝術和魏晉時代泱泱大我無私包容的境界融入作品中，至此，楊大師的視野逐漸開拓，並且也奠立了他日後成爲國際景觀雕塑大師的雄本。

原載《南瀛藝文》第81期，1993.11.1，台南：台南縣立文化中心

【相關報導】

1. 黃祥著〈楊英風走過鄉土回顧展　令人懷舊〉《台灣新生報》第16版，1993.12.1，台北：台灣新生報社
2. 黃潔著〈「走過鄉土」回顧展　以前衛方式表達感性的中國生態美學　楊英風版畫雕塑展現獨特風格〉《台灣日報》第13版，1993.12.3，台中：台灣日報社

楊英風爲金馬獎除舊佈新

文／盧悅珠

第一座的獎座就是他設計的，後來改動過好幾次，如今才又重新「定位」，獎座的下擺雖然不利於手拿，所以領獎人可能要用雙手捧著了⋯⋯

風格一再更換、獎座大小也有大、中、小之分的金馬獎座，從今年第三十屆開始，將不再做各種更動，而回歸於第一屆金馬獎座原創人之手──名雕塑家楊英風。今年將頒發的四十件金馬獎座，目前還在楊大師的工廠裡趕工，不過，可確定的一點是：今年的金馬塑像會是「銅製」的，而後蹄坐落處還將刻有楊大師的「英風」兩字落款，以驗明正身！

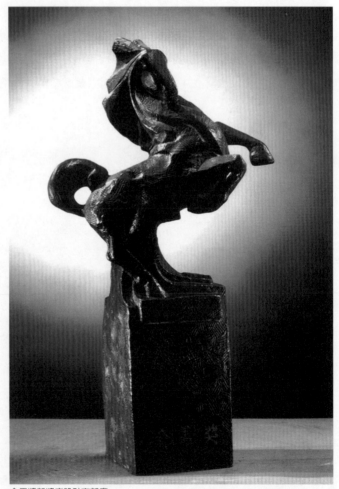

金馬獎新獎座設計有新意。

從三十年前，受好朋友──當年的新聞局副局長龔弘之託，而爲第一座金馬塑像設計開始，楊英風就與金馬獎結了不解緣，當年，他是以殷商風格而替金馬塑像的，中途，獎座的造型曾幾度意外遭改，攪得「贋品」滿天飛，惹得楊英風心裡有些不快，好在金馬執委會主席李行，選在金馬奔騰了三十之際，重新訂定金馬獎座的造型，確定了金馬的權威與代表性，才終於解決了這場延續了近三十年的金馬造型的懸案。

楊英風指出，由於他個人較重視金馬獎的藝術性，因此他這次刻意選擇了「銅」的材料，來賦予獎座的新意。楊英風說明，獎座下擺呈方形，像個圖章，雖不利於手拿，但卻

顯得有力與容易擺在家中當成一生的紀念。

「中國人哪，不一定要學西方規矩，把獎拿得高高的才叫過癮，雙手捧著，也挺有意思的。」楊英風同時認為，「金馬」亦非一定是「鍍金」的或是呈「金色」，才算正宗，因為，金色顯得較俗氣，不如銅來得有藝術味，況且，金馬的「金」字，應指的是金屬，而銅也是金屬之一，因此以銅代金，當是名副其實。

「玩」雕塑藝術玩了整整一甲子的楊英風，雖是金馬獎獎座的原創者，但是，他卻因太忙於創作而極少收看每年的金馬獎頒獎典禮，今年，由於金馬獎主辦單位的盛情難卻，使他有點心動，楊英風說可能的話，今年他可要盡量的抽空，欣賞一下頒獎晚會。

原載《中國時報》1993.11.3，台北：中國時報社

平面與立體之對話
馬白水V.S楊英風

紀錄／徐莉苓

時間：一九九三年十一月七日（星期日）
下午二時至四時
地點：台中現代藝術空間

最近踏入台灣省立美術館的大門，馬上會感受到一股不凡氣勢迎面而來，Ａ1展覽室的「馬白水繪畫藝術之研究」及美術街上「楊英風一甲子工作紀錄展」，互相輝映成平面與立體藝術的精湛對話，而這兩位大師除了各自在其藝術崗位上有傑出的貢獻，三十多年前亦有一段師生緣，傳誦出一齣藝壇佳話。

馬白水、楊英風兩位大師對談。

鑒於大師難得聚集台中共同展出，特假台中現代藝術空間舉辦「立體與平面之對話——楊英風V.S馬白水」座談會，兩位大師分別娓娓道出其藝術創作的心路歷程及當年在師大共同上課的往事。

藝術最高境界融會
如詩如樂譜成佳曲

高齡八十五的彩墨大師馬白水表示：好的繪畫就如同是首詩、一曲樂章，不但有組織也有旋律。為了讓藝術能夠給予人類精神感受的力量，我們竭力要求音樂能夠納入繪畫，使兩者達到共同的和諧境界。

而擅長景觀雕塑的楊英風，對藝術的音樂性亦如此認知，即如堅硬之不銹鋼，在雕塑家巧手幻化下，也成和諧樂曲，每一轉折，如輕跳之音符迸出喜悅的樂章。

故觀馬白水繪畫，筆觸如水般流動，明朗暢快，水彩的溫馨華麗和水墨的沉靜揉合，

不露絲毫痕跡，正如溫馨甜蜜的田園交響樂。

楊英風的雕塑就嚴謹完整，從構思到作品的完成，自成一套體系，而這體系源自中國文化天人合一的精髓，有「大音希聲」、「大巧若拙」的崇高意境。

學貫中西
融會古今

對融合中西方藝術精神，兩位大師亦有獨到的見解和實踐。

馬白水認為，將色彩的活力和感情、墨色的寧靜和含蓄、留白的深邃和沉思，交互運用，可讓視覺的享受更加豐富。六〇年代開始，馬先生率先以簡單明瞭大刀闊斧一揮而就，既合乎個人性格，也表現中國傳統筆墨精華，和西洋現代思想和色面構成。他用毛筆、水墨、宣紙表達中國的內涵意境，結合色彩三要素造形線條，和西洋現代質量感覺，使「中西古今融會貫通」。七〇年代自師大退休，定居紐約，更確認「彩墨」是個理想畫類，它亦中亦西，亦古亦今，非但具有世界性、時代性，也可表現出平面建築感，無聲音樂感和靜止舞蹈感的藝術性。

楊英風更明確指出，中國文化很早就發展成豐富和諧的全面性智慧，對於宇宙自然一直保持尊重和親和態度，確認和諧與秩序才是宇宙生生不息的原動力。英文的 Landscape 指限於一部分可見的風景或土地外觀，楊英風用Lifescape意味著廣義的環境，即人類生活的空間，包括感官與思想可及的空間，因為宇宙生命本來就與其環境和過去現在未來的種種現象息息相關。雕塑是因為環境需要而生。好的雕塑對環境有增減調和的作用，兩者配合得宜更能提昇精神生活領域，啓發健康圓融的生活智慧。

長久以來，中國浩如煙海的文化寶藏始終是楊英風創作的本源，魏晉時期自然、樸實、圓融、健康的生活美學一直是他景觀雕塑的核心，而他擷取這精神，將雕塑推展至更高的精神意涵，超越「形似」的階段，直取神髓。

動亂中磨練
藝事各上層樓

無獨有偶，兩位大師的成長背景亦有相似之處，皆是在動亂的時代中成長，以堅強毅力不斷自我探索、自我超越。也曾遊歷多國，廣博見聞，汲取各家之長而獨創一格。

　　民前二年，馬白水出生於遼寧省本溪縣，後進遼寧省立師範專修科，當時除了普通科外，還習美術、音樂、體育，畢業後先後任教遼寧省第四師範、第五師範學校。兼習各科奠立了他廣博的知識基礎，也開拓了心胸，將各類藝術精神貫通。在大陸期間，馬白水已是知名畫家，兩度騎腳踏車千里寫生，刻苦耐勞紮實奠定寫生功夫，為各界傳誦及敬佩。

　　大陸變色，馬白水至台灣，進入師大教書，恰巧楊英風先生亦在師大讀書，兩人有段師生緣。這段期間，馬白水關懷民生，對「人」的興趣特別高，舉凡人力車車夫、漁舟漁夫、農忙的農夫等，他畫的人有其莊嚴及自尊，無論人的比例在構圖中佔多少，「人」並不感到壓力，人與自然的調和，有中國畫「中和位育」的境界。

　　在台灣時期，馬白水致力研究色彩的變化，他可點石成玉，滴水為翠，抹雲作霞，他的色感令人出神，對色彩掌握已出神入化。

　　爾後出國寫生遊歷，對視野和胸襟的開闊有很大的幫助。而足跡遍佈世界，也留下了各地山光美景，當地的氣氛、陽光水分的明暢，也被馬老一一攝入畫中。

　　在紐約曼哈頓區舉行畫展時，馬白水覺得當地藝術氣息濃厚，風景宜人，很像東北老家，適合退休後居住，恰巧夫人謝端霞女士深感興趣的服裝設計，也可在此一展長才。民國六十四年，師大退休後，便移民遷往紐約，追求藝術創作的最高峰。

　　馬老的繪畫廣包全球，色彩斑斕鮮麗明朗，一如這目不暇給的花花世界。

　　民國十五年楊英風出生於山明水秀、地靈人傑的宜蘭，對大自然的孺慕，自幼就養成了敏銳易感的心，他自謂幼時父母外出經商，與之相聚時間短暫，思親之情無處宣洩，常至大自然中哭泣，呼喚父母名字，所以與大自然無形中有了深厚的感情。後至東京美術學校（今國立東京藝大）建築系就讀，受系上吉田五十八和朝倉文夫兩位老師的啟發，開始對魏晉到大唐時代中國人融會自然、結合環境的優越成就有了具體認識，也體認中國哲學、藝術與生活美學，在空間的運用十分特別，追求整體環境和人文的完整融合。後在北京讀中學、大學時，更對故都儒雅淳厚的生活境界種下認識喜愛中國文化的基礎。

　　爾後楊英風或因戰爭、或因工作往來國內外各地，經歷、閱歷都更上層樓，如在豐年雜誌十一年的美術編輯期間，上山下海，忠實地將台灣農村轉型的過程以版畫和鄉土寫實的銅雕作品紀錄下來；花蓮太魯閣山水的探索，源於自然的感動，以斧劈寫意的手法傳達「天人合一」的生命哲思。義大利、日本、新加坡、沙烏地阿拉伯、紐約、黎巴嫩等地遊學和工作，楊英風有機會比較中西文化特質差異性，並得到啟示：文化不是人類自行創造

的，而是從環境衍生出來的。更加肯定中國文化的偉大與價值，並再強化從事景觀雕塑的信念。

以思想創作
引領後進

兩位大師皆儒雅有禮、文質彬彬，其對談如和風煦日，令在座如沐春風，馬先生是公認一代宗師，雖曾爲楊英風之師，仍不時謙稱向學生學習，又謂人生八十才開始，謙謙君子，令人敬仰，而國際級的景觀雕塑大師楊英風，更不時感謝恩師當年對他的啓迪，鼓勵他精益向上，從兩位的對談中，令人感受到文化烙印在他們身上，令人深感血脈的悸動。

健朗的身體、開闊的胸襟、前瞻的眼光，和對文化深厚的使命感，彩墨大師、雕塑大師雖在不同領域耕耘，卻耕出了同樣福田，嘉益後輩晚生對這塊土地，文化血脈的薪傳香火。難怪會令觀者讚嘆：「兩位大師不僅以他們爐火純青技藝創作，更是以『思想』創作，才會不斷走在時代前端，並闢出寬闊道路引領後進啊！」

原載《台灣日報》第9版／副刊，1993.11.21，台中：台灣日報社

憶金馬獎誕生的興奮

文／龔弘

　　國語電影金馬獎首屆頒獎典禮舉行於台北市，時在民國五十一年（一九六二）十月，距今已有三十二年，憶當時筆者任職行政院新聞局為副主管，那時局長沈劍虹先生，覺得每年由所屬電檢處簽報的獎勵優良國語影片名單，經核批後，就無聲無息地把一筆在那時來說也不算太微薄的獎金頒發給出品公司和主要演職員，覺得並無多大效益，引不起社會大眾的興趣，產生不了鼓舞的作用。於是把一個舉辦頒獎典禮的構想說給筆者聽，當時筆者大表讚同。經過原則決定後他就把籌劃舉辦首屆頒獎典禮的重大任務交了下來了，筆者才有幸成為首屆金馬獎的經辦人。

定名金馬意義雙關

　　國際間對電影頒獎，首有美國影藝學院的金像獎，另有各國舉辦的金獅、金熊、金球、金棕櫚……等獎。當時金門砲戰發生多時，時緊時鬆，金、馬地區的防禦，成為舉世矚目之事，也為台澎社會大眾所第一關心。

　　因此把國語電影頒獎定以「金馬」之名，不但具有時代意義，而且還寓有期待國語電影要以良馬一樣奔騰前進的雙關之意。這名稱被沈局長接受後，筆者立刻親自走訪名雕塑家楊英風先生，他從羅馬回國不久[註]。我請他設計一座金馬雕像，作為獎品標誌，蒙楊大師一口答應，並且毫不耽延地把模型塑好，稍加磋商後一座作起躍形狀的金馬塑像做成了。想不到三十餘年來，這金馬像已和國語優良電影和其從業員結下不解之緣，而海內外社會大眾也一致給予了重視。

籌備工作快馬加鞭

　　首屆金馬獎頒獎典禮定在當年十月卅一日蔣老總統誕辰舉行。從定案到舉辦為時只有三個月，所以一切籌備工作，不得不快馬加鞭。筆者一面和香港電影界聯繫，一面立即召開一次黨政各機構的協調會議。把進度做成詳細計劃，採取軍事參謀作業的方法，在會議上提出，不消一個半小時，諸事商定，會議結束。新聞局方面組織了籌備會由筆者忝主其事，並得一處郭湘章、甘毓龍、林正民、吳幻真、朱正民，電檢處屠義方、戚醒波，秘書室邊鎮威、陸企雲、林天明、王介生、秦丙乙、二處羅慧明、董問海、屠忠訓、陳啓豪等

【註】編按：楊英風是一九六三年十一月至羅馬，故金馬獎座應是其出國前塑造的。

諸兄全力協助。不久香港電懋（即國泰）公司鐘啓文先生專程來台北相晤，蒙其答應全力支持，邵氏駐台北代表張浦還亦允相助。那時得獎影片全由電檢處事先約集專家審定，名單早事先公佈。那年的最佳影片是電懋的《星星、月亮、太陽》其他得獎片有邵氏的《不了情》，華僑公司的《一萬四千個證人》，中影的《颱風》等等。最佳女角是電懋的尤敏，最佳男角是王豪等等。一切的聯繫都算得上順利，但是場地因中山堂會場和國民大會的光復委員會撞期，只好商借國軍文藝中心（後改國光戲院），而獲軍方同意，爲之感念良深。

尤敏來台大會增色

　　頒獎典禮舉行前一天，香港熠熠紅星尤敏由鐘啓文陪同來台，各報競載消息，本地中影公司、中國製片廠、台灣製片廠及諸獨立製片公司及所屬明星亦都盛裝參加。前一晚預演頒獎，由中廣公司名主持人丁昺燧兄擔任司儀，負責台步指導，獎品由邊鎮威兄作妥善佈置。又得到本局聯絡室虞爲兄之助請得三軍樂隊作現場伴奏，使會場聲氣大壯。

雲老頒獎功德圓滿

　　頒獎典禮舉行那晚，蒙電影界各社團均來隆重參加，觀禮達一千二百餘人，蒙行政院王副院長雲五親臨頒獎，一切在莊嚴而以喜悅氣氛中進行。次日各報都以大篇幅刊載經過，評論中對國產電影之生產一致採鼓勵態度。以後三十餘年來，金馬獎愈辦愈精彩，國產影片一直扶搖直升，浸浸然大有打入世界市場之勢，不能不想到當初舉辦金馬獎頒獎之用意已見實現。而舉辦首屆金馬獎的這番興奮之情，今日憶及，猶爲之神馳不已。

原載《金馬三十》頁12-13，1993.12，台北：金馬影展執行委員會

金馬獎座之演變

文/廖金鳳

金馬獎座何價？

　　楊英風工作室的工作同仁在頒獎典禮的後台準備好四個名牌，最後只用一個黏貼在一座獎座上，而其他三個名牌的命運已經注定了，棄之作廢。在前台的入圍者座位上，周星馳如坐針氈，忐忑不安、手足無措。而在離典禮會場兩公里之外的新聞局會議室裡，十九位的評審委員才被允許「出閨」。

　　評審結果火速送往典禮會場。工作同仁接過名單，挑選出一個「最佳男主角成龍」的名片貼上獎座；一場激烈的金馬之爭，於焉底定。成龍面帶勝利笑容，衝向舞台、情緒激動、言語吞吐。台下歡欣雷動。周星馳一臉惆悵，逮馬不成、滿面灰土。

　　金馬何價？李行對一座座的獎座，如數家珍。葛香亭對披滿銅綠的獎座，一再撫摸，陷入光榮歲月的緬懷。吳念真無意鎖回螺絲脫落金馬鬆動的獎座。中影會議室成列的輝煌戰果，前十年的獎座早已不見蹤影。金馬獎座何價？

物何止於稀為貴

　　從民國五十一年第一屆金馬獎的頒發，頒出廿四座金馬。到了民國七十年第十八屆開始不再頒發優等劇情片，並採提名方式競選後，當年也頒出十九座金馬。之後，或有特別獎之頒發，或有紀錄片獎項之從缺；除了在七十八年第廿六屆僅頒出十二座之外，近幾年所頒發獎座都在十五座上下。如以得獎之製片公司或個人電影工作者而言，早期獎座多由出品公司保存，個人得獎者僅有新聞局所頒發之獎牌以資鼓勵。是以，中影公司所獲得獎座之數量與屆別當是所有得獎者之冠。然而，中影擁有之民國五十九年以前所得獎座，皆被銷毀，何其令人惋惜。從第一屆至第卅屆，我們把金馬並排成列，才發現獎座本身三十年來的變化。

金馬之濫觴

　　當年主辦第一屆金馬獎的前中影總經理龔弘先生回憶說，他親自走訪當時剛由羅馬回國的雕塑家楊英風先生[註]，請楊先生為頒獎典禮設計金馬造型雕像，取其「期待國語電影要以金馬一樣奔騰前進之意」。「稍加磋商之後一座作躍而起前進狀的金馬塑像做成了」。

【註】編按：楊英風是一九六三年十一月至羅馬，故金馬獎座應是其出國前塑造的。

　　五十一年的第一座金馬，風格寫實、端正平穩、馬首前瞻作騰躍姿態。馬鬃柔順、馬尾平飛、馬身線條柔和，予人纖細優雅之感。第二屆，金馬造型丕變，由寫實轉為抽象，馬身由纖細變為壯碩，優雅的氣質趨向粗獷，馬首側昂、馬尾上卷，更顯其豪邁神韻。

金馬之成長

　　民國五十七年，第六屆金馬獎頒發時，金馬造型又有顯著改變。當時新聞局以公開徵選方式尋求新的金馬造型。在十幾個競選的雕塑工作者中，唐圖先生的金馬造型脫穎入選。如果第一屆之金馬，有如青澀之初長少年，第二屆之金馬是年屆雙十之成熟青年；則第六屆之金馬，彷彿已步入中年。唐圖所設計之金馬，比起前兩者都較為高大、強壯，甚至可以「肥碩」形容。它的騰躍角度較高、雙蹄平起，並作嘶吼狀。由於它木質高挑的基座，即使小型金馬都超過五十公分之譜。適於擺飾，不利於單手掌握，沿用至民國六十二年才被取代。民國六十二年第十一屆之金馬，造型樸實，是歷屆金馬唯一不作騰躍或飛奔之金馬。它一腳著地，一腳作踏

楊英風所設計的第三十屆金馬獎獎座。龐元鴻攝。

出狀，昂首挺胸，向前邁進，和第一屆金馬一般僅被採用一年，作者亦不得而知。

　　金馬獎典禮於六十三年因台灣主辦亞洲影展而停辦一年。翌年，金馬獎第十二屆才又沿用楊英風先生之造型，直到六十九年才被替換，是金馬歷年採用時間最久之造型。

宋楚瑜力圖奠定金馬

　　宋楚瑜先生入主新聞局之後，擴大舉辦金馬獎頒獎典禮，不僅提振國內電影文化，並使頒獎典禮邁向國際化。對於金馬獎座，宋局長著眼於建立其如同美國奧斯卡般的權威地位。由於在此之前的獎座笨拙，不利單手提握，宋局長也有意修改，因而委託民間造型藝術公司承製。當時卡卡造型藝術中心陳志慈先生的設計獲新聞局採用。民國七十年金馬獎第十八屆之後，金馬獎座即不再有大、中、小座之分。比起以往獎座，陳先生的設計比較

接近第二屆的設計。不同處在於，陳先生之金馬，馬蹄平起，馬尾下垂。陳先生之金馬被沿用到七十五年始遭替換。

回歸原點、楊英風金馬再受徵召

民國七十六年，邵玉銘接掌新聞局才再找回楊英風之金馬造型。楊先生之金馬造型從五十二年到七十六年，直到現在八十二年的第卅屆，全無任何改變，改變之處在於金馬之基座。五十二年之基座爲正方雙層，七十六年之後或有圓柱型，或有塔型，或有到八十一年之天圓地方基座。

金馬獎頒獎典禮於民國七十九年的第廿七屆起由民間接辦之後，金馬執委會主席李行先生決定在今年適逢「金馬三十」之際，完成宋楚瑜未能完成的願望，訂定金馬獎座造型，不再變更，傳之久遠。

傳之久遠的金馬

第三十屆之金馬，如同所有楊英風之設計，騰躍之馬、雙蹄前後舉起、馬尾上捲、馬頭側擺、馬鬃迎風飛揚；後蹄座落處刻有「英風」兩字，算是簽名落款。馬身與基座比例相當，連爲一體，爲其特色。金馬，如楊先生所言，古人有云：「天行莫如龍，地行莫如馬」，而馬所表現的是「耐力、美、精神和速度」。

五十一年第一屆

據第一屆金馬獎的籌辦人，前中影總經理、當年新聞局副局長龔弘所言，龔先生親自拜訪當時剛由羅馬返國的名雕塑家楊英風先生創作金馬塑像以爲金馬獎頒獎典禮獎座。然而，此獎座之金馬造型，根據揚先生自述，並非他的作品。因此金馬獎的第一屆金馬造型出自何人之手，倒成

第一屆的金馬獎的平面標誌，漢代古紋馬頭，是楊英風之作，並沿用至今。

了「金馬三十」的懸案,猶待考證。而毫無疑問的,金馬獎的平面標誌,漢代古紋馬頭,則是楊先生之作,並沿用至今。

五十二年第二屆

顯而易見的,比較一、二屆的金馬獎座,風格迥異。我們很容易察覺,第二屆之金馬塑像才是楊英風先生的作品。寫意風格、粗獷線條、馬頭側擺、馬尾上卷、馬身壯碩,予人豪邁神韻之感。誠如楊先生所言,馬之創意乃取其「天行莫如龍,地行莫如馬」。

五十七年第六屆

新聞局於是年以公開徵選方式尋求新的金馬造型。在十幾個應徵競選的雕塑工作者中,有名為唐圖者,所設計的金馬脫穎而出入選。如果第一屆的金馬有如青澀之初長少年,第二屆之金馬是年屆雙十之成熟青年;則第六屆之金馬彷彿步入中年。強壯,高大,似乎還有點肥碩。

七十年第十八屆

宋楚瑜入主新聞局之後,擴大舉辦金馬獎頒獎典禮,對於金馬獎座,宋局長著眼於建立其如同奧斯卡般的權威性地位。由於在此之前的獎座笨拙,不利單手掌握,宋先生也有意修改之後的金馬將不再變更。當時有台北的卡卡造型藝術公司的陳志慈所設計金馬塑像獲得新聞局採用。第十八屆以後,獎座也不再有大、中、小座之分。

八十二年第三十屆

金馬獎典禮於民國七十九年由民間接辦之後,金馬獎執委會主席李行導演決定適逢「金馬三十」之際,試圖完成宋楚瑜未能完成的願望,訂定金馬獎造型、不再變更、傳之久遠。第卅屆之金馬,後蹄座落處刻有「英風」兩字算是簽名落款。馬身與基座比例相當、連為一體、為其特色。

原載《金馬三十》頁18-21,1993.12.1,台北:金馬影展執行委員會

佛光山雅石展　奇石齊聚
「長白山」氣勢磅礴　美不勝收

文／李友煌

　　目前正在佛光山寺舉辦的高屏區五大雅石會聯展，五百餘顆各類雅石中有一顆特別值得看倌仔細端詳，那就是著名雕塑家楊英風提供參展的「長白山」。

　　受聘擔任這次聯展評審的江飛宏與楊英風大師有師生之誼，經其情商邀展，楊英風才首肯出借這件寶貝，使得此次聯展風采大增。江飛宏指出，「長白山」原收藏者是林岳宗先生，岸信介欲高價洽購不得後，楊英風後來說服林岳宗割愛讓售。

　　「長白山」撿自新竹竹東溪流，其最大的特點在於石中表現出山勢綿延不絕、氣勢磅礴的雄渾美感，與一般雅石僅能展現出含蓄的美感大大不同，其價值亦從此而生。且仔細端詳，石中主峰、次峰、甚至天池皆歷歷在目，山頂因石英石質之故並呈現出覆蓋白雪皚皚的景象，令觀者嘆為觀止。

原載《民生報》1993.12.23，台北：民生報社

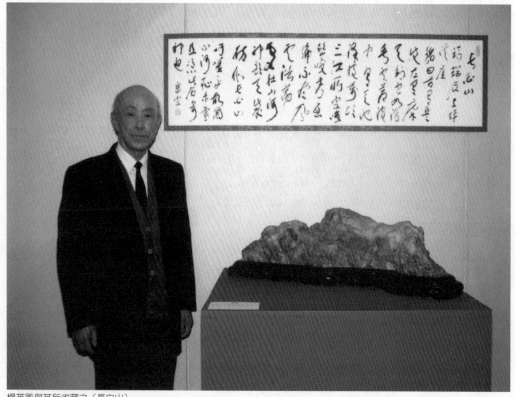

楊英風與其所收藏之〔長白山〕。

楊英風　呂佛庭
獲行政院文化獎

文／林英喆

　　文建會昨天公佈今年行政院文化獎得主，分別由雕刻家楊英風及畫家呂佛庭獲得，每人可各得獎章一座及四十萬元獎金，頒獎典禮於二十七日聯勤信義俱樂部舉行，由連院長頒獎。

　　文建會指出，行政院文化獎是表彰對中華文化之維護與發揚有卓越貢獻人士，受獎人由全國文化學術機構首長推薦，文化獎評議委員會評選，再報請院長核定。

　　今年受獎人楊英風是台灣宜蘭人，作品涵蓋繪畫、版畫、銅雕、山水等，其中雕塑作品屢獲國際性大獎，對現代美術思潮的啓發及後進之提攜，影響深遠。

　　另一位得主呂佛庭是河南人，二十餘年前，曾以七年時間先後完成〔長城萬里圖〕、〔長江萬里圖〕、〔黃河萬里圖〕、〔橫貫公路圖〕等四幅長畫，近年創作「文字畫」、「禪意圖」，融書畫於一家，對文化及美術教育很有貢獻。

行政院文化獎歷年受獎人

七　十　年：陳大齊先生、陳立夫先生

七十一年：張其昀先生、羅光先生、林柏壽先生

七十二年：錢穆先生、牟宗三先生

七十三年：楊亮功先生、吳經熊先生、梅貽寶先生

七十四年：蔣復璁先生、臺靜農先生、宇野精一先生（外籍人士，專案表彰）

七十五年：曾虛白先生

七十六年：黃君璧先生、郎靜山先生、毛子水先生

七十七年：高明先生、杭立武先生

七十八年：蘇雪林先生、劉眞先生

七十九年：陳奇祿先生、陳榮捷先生、鄭騫先生

八　十　年：李天祿先生、呂泉生先生、余英時先生

八十一年：楊三郎先生、梁在平先生

原載《民生報》第14版／文化新聞，1993.12.24，台北：民生報社

【相關報導】

1.李玉玲著〈楊英風　呂佛庭　獲政院「文化獎」〉《聯合晚報》第5版，1993.12.23，台北：聯合晚報社

2.鄧蔚偉著〈八二年行政院文化獎名單公布　楊英風：生活哲學融入景觀雕塑　呂佛庭：創作不輟作育英才〉《聯合報》第25版，1993.12.24，台北：聯合報社

楊英風呂佛庭獲頒政院文化獎

連院長推崇其貢獻
勉勵文化人再創中國文化高峰

文/李珮芸

　　行政院院長連戰昨（廿七）日頒發國家最高文化成就象徵的行政院文化獎給楊英風、呂佛庭二人。他在頒獎典禮中除推崇二人的成就與貢獻外，也勉勵所有文化人承先啓後，再創中國文化的高峰。

　　連戰指出，文化是立國的根本，其維護與創新，更是國家進一步發展的基石。他說，雖然今天的台灣享受到中國歷史上前所未有的富裕及繁榮，同時卻也正遭受到舊有社會結構逐漸解體的大衝擊，而新的社會秩序尚未完全建立，傳統文化被漠視，外來文化不斷入侵。

　　因此，值此社會轉型期的重要時刻，如何使文化在傳統基礎上，接受現代科技的洗禮，再創廿世紀順應時代潮流的新文化，將是當前重要課題；如何發揮文化特有功能，使國民在潛移默化中，發揚人性的眞、善、美，促使社會和諧，以重建社會秩序及現代倫

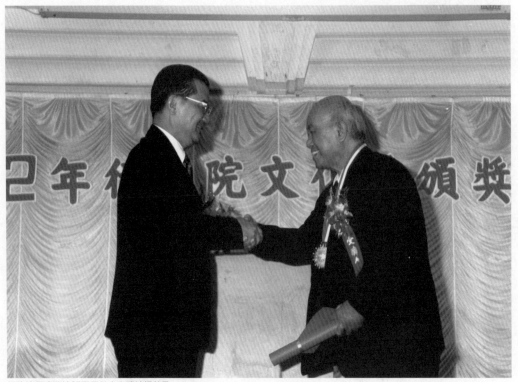

行政院長連戰於27日頒發文化獎給楊英風。

理，再創中國文化的另一高峰，則是所有文化人的使命。

　　得獎人分別是六十七歲的楊英風及八十三歲的呂佛庭，兩位均望重士林，是文化界的前輩級大師。

　　楊英風美術造詣淵博，為世界知名之景觀設計專家，他結合傳統與創新，率先將中國「天人合一」之哲學及雷射、不銹鋼等現代科技產品，融入創作理念，為中國美學之復興，立下里程碑，對現在美學思潮之啟發及後進之提攜，居功厥偉。呂佛庭畢生奉獻於藝術及教育，詩詞琴書莫不專精，除了〔長城萬里圖〕等多幅長卷深受國內外藝壇肯定外，並創作「文字畫」、「禪意圖」、「漏痕畫」，融書畫於一家，而且著作等身，桃李滿天下，其對文化與美育之傳揚，不遺餘力，堪為一代宗師。

　　今年的文化獎是第十三屆，內政部長吳伯雄、文建會主委申學庸及劉鳳學、李炎、李鍾桂等多位文化界人士出席昨日的頒獎典禮。

原載《台灣新生報》1993.12.28，台北：台灣新生報社

【相關報導】
1. 李玉玲著〈連戰頒發　文化獎　楊英風、呂佛庭獲殊榮〉《聯合晚報》第4版，1993.12.27，台北：聯合晚報社
2.〈楊英風、呂佛庭　連戰親自頒發行政院文化獎〉《中國時報》1993.12.28，台北：中國時報社
3. 鄭乃銘著〈行政院文化獎　頒獎　連揆肯定呂佛庭、楊英風成就〉《自由時報》1993.12.28，台北：自由時報社
4. 林英喆著〈美感生和諧　文化期新峰　連院長頒贈文化獎〉《民生報》第14版，1993.12.28，台北：民生報社